中国语言文学文库·典藏文库

吴承学　彭玉平　主编

玉轮轩曲论

王季思 著

中山大学出版社
·广州·

版权所有　翻印必究

图书在版编目（CIP）数据

玉轮轩曲论/王季思著. —广州：中山大学出版社，2021.12
（中国语言文学文库·典藏文库/吴承学，彭玉平主编）
ISBN 978-7-306-07390-7

Ⅰ.①玉…　Ⅱ.①王…　Ⅲ.①戏曲—研究—中国　Ⅳ.①J182

中国版本图书馆CIP数据核字（2021）第266349号

出 版 人：王天琪
策划编辑：嵇春霞
责任编辑：裴大泉
封面设计：曾　斌
责任校对：佟　新　赵　婷
责任技编：靳晓虹
出版发行：中山大学出版社
电　　话：编辑部 020-84110283，84113349，84111997，84110779，84110776
　　　　　发行部 020-84111998，84111981，84111160
地　　址：广州市新港西路135号
邮　　编：510275　　传　　真：020-84036565
网　　址：http://www.zsup.com.cn　E-mail：zdcbs@mail.sysu.edu.cn
印 刷 者：广州一龙印刷有限公司
规　　格：787mm×1092mm　1/16　36.75印张　677千字
版次印次：2021年12月第1版　2021年12月第1次印刷
定　　价：119.00元

如发现本书因印装质量影响阅读，请与出版社发行部联系调换

中国语言文学文库
编委会

主　编　吴承学　彭玉平

编　委（按姓氏笔画排序）

　　　　王　坤　王霄冰　庄初升

　　　　何诗海　陈伟武　陈斯鹏

　　　　林　岗　黄仕忠　谢有顺

总　　序

吴承学　彭玉平

中山大学建校将近百年了。1924 年，孙中山先生在万方多难之际，手创国立广东大学。先生逝世后，学校于 1926 年定名为国立中山大学。虽然中山大学并不是国内建校历史最长的大学，且僻于岭南一地，但是，她的建立与中国现代政治、文化、教育关系之密切，却罕有其匹。缘于此，也成就了独具一格的中山大学人文学科。

人文学科传承着人类的精神与文化，其重要性已超越学术本身。在中国大学的人文学科中，中国语言文学学科的设置更具普遍性。一所没有中文系的综合性大学是不完整的，也几乎是不可想象的。在文、理、医、工诸多学科中，中文学科特色显著，它集中表现了中国本土语言文化、文学艺术之精神。著名学者饶宗颐先生曾认为，语言、文学是所有学术研究的重要基础，"一切之学必以文学植基，否则无以致弘深而通要眇"。文学当然强调思维的逻辑性，但更强调感受力、想象力、创造力和语言表达能力。有了文学基础，才可能做好其他学问，并达到"致弘深而通要眇"之境界。而中文学科更是中国人治学的基础，它既是中国文化根基的重要组成部分，也是中国文明与世界文明的一个关键交集点。

中文系与中山大学同时诞生，是中山大学历史最悠久的学科之一。近百年中，中文系随中山大学走过艰辛困顿、辗转迁徙之途。始驻广州文明路，不久即迁广州石牌地区；抗日战争中历经三迁，初迁云南澄江，再迁粤北坪石，又迁粤东梅州等地；1952 年全国高校院系调整，始定址于珠江之畔的康乐园。古人说："艰难困苦，玉汝于成。"对于中山大学中文系来说，亦是如此。百年来，中文系多番流播迁徙。其间，历经学科的离合、人物的散聚，中文系之发展跌宕起伏、曲折逶迤，终如珠江之水，浩浩荡荡，奔流入海。

康乐园与康乐村相邻。南朝大诗人谢灵运，世称"康乐公"，曾流寓广

州，并终于此。有人认为，康乐园、康乐村或与谢灵运（康乐）有关。这也许只是一个美丽的传说。不过，康乐园的确洋溢着浓郁的人文气息与诗情画意。但对于人文学科而言，光有诗情是远远不够的，更重要的是必须具有严谨的学术研究精神与深厚的学术积淀。一个好的学科当然应该有优秀的学术传统。那么，中山大学中文系的学术传统是什么？一两句话显然难以概括。若勉强要一言以蔽之，则非中山大学校训莫属。1924年，孙中山先生在国立广东大学成立典礼上亲笔题写"博学、审问、慎思、明辨、笃行"十字校训。该校训至今不但巍然矗立在中山大学校园，而且深深镌刻于中山大学师生的心中。"博学、审问、慎思、明辨、笃行"是孙中山先生对中山大学师生的期许，也是中文系百年来孜孜以求、代代传承的学术传统。

　　一个传承百年的中文学科，必有其深厚的学术积淀，有学殖深厚、个性突出的著名教授令人仰望，有数不清的名人逸事口耳相传。百年来，中山大学中文学科名师荟萃，他们的优秀品格和学术造诣熏陶了无数学者与学子。先后在此任教的杰出学者，早年有傅斯年、鲁迅、郭沫若、郁达夫、顾颉刚、钟敬文、赵元任、罗常培、黄际遇、俞平伯、陆侃如、冯沅君、王力、岑麒祥等，晚近有容庚、商承祚、詹安泰、方孝岳、董每戡、王季思、冼玉清、黄海章、楼栖、高华年、叶启芳、潘允中、黄家教、卢叔度、邱世友、陈则光、吴宏聪、陆一帆、李新魁等。此外，还有一批仍然健在的著名学者。每当我们提到中山大学中文学科，首先想到的就是这些著名学者的精神风采及其学术成就。他们既给我们带来光荣，也是一座座令人仰止的高山。

　　学者的精神风采与生命价值，主要是通过其著述来体现的。正如司马迁在《史记·孔子世家》中谈到孔子时所说的："余读孔氏书，想见其为人。"真正的学者都有名山事业的追求。曹丕《典论·论文》说："盖文章，经国之大业，不朽之盛事。年寿有时而尽，荣乐止乎其身，二者必至之常期，未若文章之无穷。是以古之作者，寄身于翰墨，见意于篇籍，不假良史之辞，不托飞驰之势，而声名自传于后。"真正的学者所追求的是不朽之事业，而非一时之功名利禄。一个优秀学者的学术生命远远超越其自然生命，而一个优秀学科学术传统的积聚传承更具有"声名自传于后"的强大生命力。

　　为了传承和弘扬本学科的优秀学术传统，从2017年开始，中文系便组织编纂中山大学"中国语言文学文库"。本文库共分三个系列，即"中国语言文学文库·典藏文库""中国语言文学文库·学人文库"和"中国语言文学文库·荣休文库"。其中，"典藏文库"（含已故学者著作）主要重版或者重新选编整理出版有较高学术水平并已产生较大影响的著作，"学人文库"

主要出版有较高学术水平的原创性著作,"荣休文库"则出版近年退休教师的自选集。在这三个系列中,"学人文库""荣休文库"的撰述,均遵现行的学术规范与出版规范;而"典藏文库"以尊重历史和作者为原则,对已故作者的著作,除了改正错误之外,尽量保持原貌。

一年四季满目苍翠的康乐园,芳草迷离,群木竞秀。其中,尤以百年樟树最为引人注目。放眼望去,巨大树干褐黑纵裂,长满绿茸茸的附生植物。树冠蔽日,浓荫满地。冬去春来,墨绿色的叶子飘落了,又代之以郁葱青翠的新叶。铁黑树干衬托着嫩绿枝叶,古老沧桑与蓬勃生机兼容一体。在我们的心目中,这似乎也是中山大学这所百年老校和中文这个百年学科的象征。

我们希望以这套文库致敬前辈。

我们希望以这套文库激励当下。

我们希望以这套文库寄望未来。

<div style="text-align: right;">2018 年 10 月 18 日</div>

吴承学:中山大学中文系学术委员会主任、教授,长江学者特聘教授
彭玉平:中山大学中文系系主任、教授,长江学者特聘教授

目 录

玉轮轩曲论

关汉卿和他的杂剧 …………………………………… 3
《西厢记》叙说 ……………………………………… 18
谈关汉卿的《鲁斋郎》杂剧 ………………………… 32
《桃花扇》校注前言 ………………………………… 37
关汉卿战斗的一生 …………………………………… 56
关汉卿杂剧的人物塑造 ……………………………… 63
《诈妮子调风月》写定本说明 ……………………… 78
谈《录鬼簿》 ………………………………………… 94
王国维戏曲理论的思想本质 ………………………… 99
关于《西厢记》作者的问题 ………………………… 106
关于《西厢记》作者问题的进一步探讨 …………… 113
《琵琶记》的艺术动人力量 ………………………… 121
关于戏曲语言的问题 ………………………………… 130
话剧如何吸收传统戏曲的成就 ……………………… 143
我国戏曲的起源和发展 ……………………………… 148
《看钱奴》和中国讽刺性的喜剧 …………………… 157
《槃薖硕人增改定本西厢记》跋 …………………… 163
怎样探索汤显祖的曲意
　　——和侯外庐同志论《牡丹亭》 ……………… 170

附录 …………………………………………………… 179

元剧中谐音双关语……179
打诨、参禅与江西派诗……192
评徐嘉瑞著《金元戏曲方言考》……196
《西厢》五剧语法举例……203
翠叶庵读曲琐记……205
 《汉宫秋》……205
 《金钱记》……207
 《鸳鸯被》……209
 《陈州粜米》……210
 《赚蒯通》……212
 《玉镜台》……215
 《杀狗劝夫》……216
 《合汗衫》……218
 《谢天香》……220
 《争报恩》……222
 《张天师》……224
 《救风尘》……226
 《东堂老》……228
 《燕青博鱼》……230

后记……232

玉轮轩曲论新编

从《昭君怨》到《汉宫秋》
 ——王昭君的悲剧形象……239
从《凤求凰》到《西厢记》
 ——兼谈如何评价古典文学中写爱情的作品……249
《王昭君》的历史风貌和时代精神……265

《桃花扇》校注本再版后记 …………………………………… 272
第四次《西厢记》校改本补记 …………………………………… 277
与罗忼烈教授论元曲书（一）
　　——如何评价元散曲 …………………………………… 280
与罗忼烈教授论元曲书（二）
　　——关汉卿的年代和《西厢记》第五本作者问题 …… 286
与罗忼烈教授论词谱曲谱书 …………………………………… 295
与罗忼烈教授论《元散曲选前言》书 ………………………… 300
《中国十大古典悲剧集》前言 ………………………………… 303
《中国十大古典喜剧集》前言 ………………………………… 318
我国戏曲舞台上最早出现的雄辩家形象
　　——谈元杂剧《赚蒯通》 ……………………………… 332
宋元讲唱文学的特殊用语 ……………………………………… 341
《长生殿》的思想倾向与艺术特色初探 ……………………… 345
怎样校订、评价《单刀会》和《双赴梦》
　　——与刘靖之先生商榷 ………………………………… 357
与郭启宏同志谈京剧本《司马迁》 …………………………… 365
喜看京剧《李清照》的演出 …………………………………… 369
《集评校注西厢记》前记 ……………………………………… 371
元杂剧（为《中国大百科全书》"戏曲、曲艺"卷试写条目） ……… 376
王实甫（为《中国大百科全书》"戏曲、曲艺"卷试写条目） ……… 384
从《牡丹亭》的改编演出看昆曲的前途 ……………………… 391

后记 ……………………………………………………………… 396

玉轮轩曲论三编

关汉卿的创作道路 ……………………………………………… 399
王实甫评传 ……………………………………………………… 418

高明评传……433

为美国、加拿大的朋友介绍中国粤剧舞台上的四个女性形象……444

汤显祖在《牡丹亭》里表现的恋爱观和生死观
——在纪念汤显祖逝世366周年学术讨论会上的发言……449

读马少波同志的历史剧……459

《元刊杂剧三十种新校》小记……463

《〈西厢记〉艺术谈》小引……466

改旧与出新
——谈马少波同志改编的《西厢记》……469

我怎样研究《西厢记》……474

戏曲中的"女生""男旦"和古剧角色的由来……483

我是怎样编选中国古典悲、喜剧集的……487

就《浣纱记》改编与梁冰同志书……489

如何打通古典戏曲语言这一关……492

《中国戏曲选》前记……498

《元杂剧论集》小序……501

从《留鞋记》看曾瑞卿在元曲作家中的地位……504

翠叶庵读曲续记……510

 《潇湘雨》……510

 《楚昭公》……512

 《曲江池》……515

 《来生债》……517

 《薛仁贵》……520

在黎明前陨落的两颗明星
——对粤剧《风雪夜归人》的观感……524

吴瞿安先生《诗词戏曲集》读后记……528

为《中华戏曲》的创刊说几句话……537

《昆曲曲牌及套数范例集》小序……540

《〈录鬼簿正续编〉新校本》序……543

《洪昇集笺校》序 …………………………………………………… 546
与孟繁树同志论《洪昇及〈长生殿〉研究》书 ………………… 549
与石小梅同志论《牡丹亭》下半部改编书 …………………… 550
中国戏剧的前途
　　——在戏剧美学研讨会上的发言 ………………………… 552
"烟花路"和"东篱醉" ………………………………………… 556
从柳永的〔定风波〕到关汉卿的《谢天香》 …………………… 561
后记 ……………………………………………………………… 567

编后记 ……………………………………………… 黄仕忠 569

玉轮轩曲论

关汉卿和他的杂剧

一

我国文学到了宋人话本和元人杂剧出现以后，题材更广泛了，人物形象更鲜明了，作品里反封建的思想意识也更强烈了。这个时期的杰出作家，如关汉卿、王实甫、罗贯中、施耐庵等，他们的作品在中国文学史上曾放射出灿烂的光辉，为千万人民所爱好。可是他们本身的事迹，在中国过去的历史记载里，却一直是依稀仿佛，若有若无；使我们每一回翻开那些绚烂夺目的作品时，都为无法想象出这些文艺巨匠的生平与面貌而感到深深的怅惘。

今天一个中国文学研究工作者可以替1000多年前的李白、杜甫写成一本首尾完整、内容详实的传记，可以替2000多年前的屈原、司马迁写成一篇有比较正确的历史根据的评传，独独对于这些离开我们不过六七百年的伟大作者，却往往连他们的姓名、籍贯、生卒年岁都不容易考定。这第一是由于他们的作品主要是为一般城市平民写的，它反映了一部分人民的要求和当时历史的真实，因此这些作品在当时封建统治阶级的御用文人们看来，不但毫无足取，甚至要加以"诲淫""诲盗"的罪名[①]，禁止它们的流传。他们的事略不但不见于正史，即同时人的诗文集里也很难找到有关的材料。其次是他们和一般以写作"诗古文辞"为主的文人有一个不同之点，即他们的作品主要在娱乐人家，而不是表现自我。杂剧、平话不必说了，即是他们流传下来的一些散曲，也往往是替勾阑里妓女写的。他们很少、甚至没有想到利用这些文艺形式写下他们个人的生平与抱负，这就使我们比较难于从他们的作品里考见他们的事迹。第三是由于明清两代印行戏曲小说的文人或书店对于这些作家作品的不重视，常有任意删改或冒名顶替的现象发生，因此增加我们今天整理工作上的困难。

① "西厢诲淫，水浒诲盗"，这是中国过去封建统治阶级对于这两部平民文学的伟大著作的"考语"。

然而毕竟今天是人民的时代,一切历史上接近人民的作家都将得到我们应有的评价和重视。因此王实甫的《西厢记》能在欧洲演出,《水浒传》的作者施耐庵经过人民政府文化部的实地调查也已经得到不少珍贵的史料。人民的力量是无穷的,这些历史上的杰出作家,他们的作品,既是直到今天还为人民所喜爱,那么可以相信,他们的历史面貌也将必然地通过今后文学研究工作者的努力考索而逐渐明朗起来的。

二

元人锺嗣成在公元1330年左右分元代的杂剧作家为"前辈已死名公才人有所编传奇行于世者""方今已亡名公才人余相知者""方今才人相知者"三类,编次他们的姓名和剧目,称作《录鬼簿》。关汉卿列在《录鬼簿》里第一类的第一名,说他是"大都人,太医院尹,号已斋叟"。另外《录鬼簿》在"梁进之"名下,说他与汉卿世交。梁进之是元代散曲作家济南杜仁杰的妹婿①,曾任警巡院判、县尹、府判等官。汉卿既然跟他是世交,可见他的出身也一定是当时的士族。中国在北宋和宋金对峙的南宋时代,士族的子弟主要是靠科举出身。蒙古初定中原(公元1234年),虽曾因耶律楚材的奏请恢复科举,但因为蒙古人、色目人的反对,举行了一次便停止,直到元仁宗延祐元年(公元1314年),才重行开科取士。中原士族,在这漫长的80年间,有的学刀笔作小吏,有的替蒙古人作仆役②,更不幸的是左手提着灰罐,右手拿着竹枝,在有钱人的门口划字行乞③,有点近乎后来的"告地状"。汉卿一生有没有经过这样的生活,虽没有正面的资料可考;但从他所遗留下来的部分散曲、剧曲对于一些贫穷士子的同情看,可以推想他是难免经过当时一般士子所共同遭遇到的经历的。

中国从北宋而下,都市商业、手工业愈益发达,行会组织也更普遍了。到了忽必烈灭宋之后,这一横跨欧亚的大帝国的成立,打通了海上和陆上的东西交通孔道,使当时中国几个大都市,如北方的大都、汴梁,南方的杭州,工商业经济愈益繁荣。这些新兴都市的商人、手工业者是需要有他们自

① 据孙揩第《元曲家考略续编》,载《燕京学报》第三九期。
② 略见《元史·选举志》王鹗等请行选举法疏。
③ 略见《破窑记》《金凤钗》等杂剧。

己的娱乐的。因此从北宋以来便在汴梁、杭州流行起来的瓦肆杂技①，尤其是说唱和杂剧，到这时是更发达了。适逢当时科举停止已久，不少读书人本来是准备"学成文武艺，货与帝王家"的，因忍受不了长期生活的压迫，不得不改变了他们的路线，和那些说书的、说唱的、演戏的倡优合作，替他们写点话本，改点杂剧，或是自己动手来编一个戏。当时称那些替倡优们写话本、编杂剧的士子为"才人"；"才人"们研究技艺，编印话本、剧本的地方，称作"书会"。元末《录鬼簿续编》的作者贾仲明称关汉卿是"驱梨园领袖，总编修帅首，捻杂剧班头"。就汉卿在当时得名之盛和他编著杂剧之多这两点来看，毫无疑问，他是元代"书会才人"里最杰出的一位。

关汉卿的时代，由于元末杨廉夫的《元宫词》里称他作"大金优谏"，元末《青楼集序》的作者朱经称他是"金之遗民"②，向来都认为他是由金入元的作家。可是另外在元末天台陶九成著的《辍耕录》里，说王和卿死时，关汉卿往吊，看见他鼻下垂涕，有的人说这是"玉筯"，是佛家坐化时才有的。关汉卿说："你们不识，这不是'玉筯'，是嗓。"嗓是六畜痨伤时鼻中流涕的症状，关汉卿是拿这话来开他死友的玩笑的。王和卿死在公元1320年③，离开金亡已86年，即使关汉卿金亡时只有十几岁，这时也已是百岁左右的人了，这自然是不大可能的。因此近来有人疑心元代有两个关汉卿，都是写杂剧的。一个由金入元，一个生在元代，而后人把他们混作一个人了④。可是这样巧合的事究竟不容易令人相信，在没有找到其他可靠的资料之前，这推想自然不能成立。我们现在根据关汉卿流传下来的作品推断，他的生年大约在公元1227年以后，卒年在公元1297年以后。因为汉卿所著《诈妮子》杂剧第二折〔五煞〕曲："你又不是残花酝酿蜂儿蜜，细雨调和燕子泥。""残花酝酿蜂儿蜜"二句见胡紫山《阳春曲》⑤。紫山生于公元1227年，是元代著名的散曲作家。汉卿拿他的曲子当成语引用，当然是在

① 《东京梦华录》记北宋汴梁杂技，有"京瓦伎艺"条。后来宋室南渡，又在杭州都城内外招徕伎乐，创立瓦舍。

② 杨廉夫《元宫词》："开国遗音乐府传，白翎飞上十三弦；大金优谏关卿在，《伊尹扶汤》进剧编。"朱经《青楼集序》："我皇元初并海宇，而金之遗民，若杜散人、白兰谷、关已斋辈，皆不屑仕进。"杨廉夫《元宫词》所说"开国"，即朱经《青楼集序》所说"皇元初并海宇"的时候。因为根据杨廉夫《白翎鹊辞序》，所谓"白翎飞上十三弦"，正是元世祖时的乐曲。杜散人是杜仁杰，白兰谷是白仁甫，都出身金朝的士族，因此朱经称他们为"金之遗民"。

③ 据孙楷第《元曲家考略续编》。

④ 近人冯沅君有此说，见所著《古剧说汇》。

⑤ 胡紫山，名祇遹，传见《元史》第一百七十卷。

紫山成名以后。这就是说紫山的得名应比汉卿更早。汉卿的生年一般说不应早于紫山的生年，即公元1227年。又关汉卿流传下来的散曲有《大德歌》十首。元成宗初即位时改元元贞（公元1295年），到了1297年改元大德。元贞、大德是元代戏曲最盛的时期①。关汉卿的《大德歌》末首说"唱新行大德歌"，可见《大德歌》的得名，正和《庆元贞》一样，同是就元成宗的年号说的。据此推断，汉卿卒年当在公元1297年元成宗改元大德以后。元末贾仲明吊赵子祥《水仙子》词，把白仁甫、关汉卿，都看作"元贞人物"②。朱经《青楼集序》也把他们并看作"金之遗民"。关、白这两人的时代当相去不远。然而白仁甫金亡时还只八岁，实际上连"遗少"还够不上，后人一看到"遗民"，往往会意味着"遗老"，这就很自然地把他们的年代提早了。至于《辍耕录》说关汉卿讥笑王和卿的一段话，据寻常情理推断是不可能的。和卿死时，已79岁了，他第三个儿子王宏钧正官司天监，岂有在亲友来吊时尚未入殓，任人对他讥笑之理。而且《录鬼簿》成于公元1330年前后，如果汉卿死在1320年以后，锺嗣成也不应该把他列在"前辈已死名公才人"这一类里面的。

汉卿在一套题名《不伏老》的散曲里说："我是蒸不烂，煮不熟，捶不扁，炒不爆，响珰珰一粒铜豌豆。"又说："我也会吟诗，会篆籀，会弹丝，会品竹；我也会唱鹧鸪，舞垂手，会打围，会蹴鞠，会围棋，会双陆。"铜豌豆是当时勾阑里对于那些老狎客的切口。从上引曲文里，我们可以想见汉卿对于勾阑里生活之熟，"门槛"之精，和各种杂艺之擅长，这是构成他一个杰出的杂剧作家、即贾仲明说的"捻杂剧班头"的主要条件。而现传汉卿杂剧里以倡妓为主角的几种，如《救风尘》《金线池》《谢天香》等，写来十分逼真，更足以证明这一点。

明臧晋叔《元曲选序》说关汉卿"至躬践排场，面傅粉墨，以为我家生活，偶倡优而不辞"。晋叔这话主要是根据元初赵孟𫖯《论曲》引关汉卿的话说的。赵孟𫖯说："良家所扮杂剧，谓之行家生活；倡优所扮，谓之戾家把戏。盖以杂剧出于鸿儒、硕士、骚人、墨客所作，皆良家也，彼倡优岂能办此？故关汉卿以为'非是他当行本事，我家生活；他不过为奴隶之役，

① 《录鬼簿续编》载贾仲明吊花李郎《水仙子》词："乐府词章性，传奇么末情，考（应是都字之误）兴在大德、元贞。"么末，即杂剧。

② 原词："一时人物出元贞，击壤讴歌庆太平，传奇乐府时新令：白仁甫、关汉卿，《丽情集》天下流行。"

供笑献勤,以奉我辈耳。子弟所扮,是我一家风月'。虽复戏言,甚近于理。"从赵孟頫这段话看来,当时结合在"书会"里的"才人",跟其他行业一样,也有着行会的组织。他们不但编写杂剧,有时且与勾阑竞争,公开演出。关汉卿,从他说的"子弟所扮,是我一家风月"这些话看,更应该兼是一个职业的演员和导演。

关汉卿的朋友除梁进之外,更有杨显之、费君祥两位杂剧作家,都见于《录鬼簿》。《录鬼簿》说汉卿是太医院尹,元时虽有太医院,但没有院尹;可能他只是一个通常的医士,或者在太医院里兼过一些杂差。他家在祁州任仁村①,寄居大都最久,又曾在汴梁住过②。蒙古灭宋之后,他曾到过杭州③。这三个宋元时代著名的都会是当时中国戏剧活动的中心。

关汉卿的一生可以说是封建时代的士子,在科第进身路断之后,走向与勾阑艺人结合的道路的一个典型例子。由于走向这条道路,使他在生活上和当时许多沉沦在苦海里的妇女以及环绕着这群妇女的下层社会人物接近,渐渐使他从思想感情上了解她(他)们,政治态度上同情她(他)们;同时通过她(他)们掌握了各种民间艺术的手法,熟悉了小市民阶层语言中的各种表现形式。这是关汉卿和他并时的几个伟大作家如王实甫、杨显之、马致远、郑德辉等在中国戏剧史上所以有这样卓越成就的主要原因。

三

关汉卿的杂剧,《录鬼簿》著录了50种,近人王国维《曲录》著录了63种,现传的有下面18种:

 温太真玉镜台
 钱大尹智宠谢天香
 赵盼儿风月救风尘
 包待制三勘蝴蝶梦
 包待制智斩鲁斋郎

① 据乾隆二十年新修本《祁州志》。祁州在今河北安国县。
② 汉卿《不伏老》散套,自称"玩的是梁园月,饮的是东京酒"。可能他曾在汴梁住过。
③ 汉卿有一套散曲咏杭州景,开头说:"普天下锦绣乡,寰海内风流地。大元朝新附国,亡宋家旧华夷。水秀山奇,一到处堪游赏。"可见他在宋亡后曾到过杭州。

杜蕊娘智赏金线池
感天动地窦娥冤
望江亭中秋切鲙旦
　　　（以上八种见《元曲选》。）
关张双赴西蜀梦
闺怨佳人拜月亭
关大王单刀会
诈妮子调风月
　　　（以上四种见元刊《古今杂剧》，内《关大王单刀会》一种也见《脉望馆本古今杂剧》，曲白较完备。）
山神庙裴度还带
邓夫人苦痛哭存孝
状元堂陈母教子
刘夫人庆赏五侯宴
钱大尹智勘绯衣梦
　　　（以上五种见《脉望馆本古今杂剧》。）
张君瑞庆团圆（即《西厢记》第五本。）

　　上面十八种里，《张君瑞庆团圆》应该是王实甫的作品，前人认为是关汉卿的《续西厢记》，那是不可靠的。又《刘夫人庆赏五侯宴》《状元堂陈母教子》二剧并不见于《录鬼簿》，曲文宾白，在风格上和其他流传的关汉卿杂剧很少相似之处，也可断定不是关汉卿的作品。这样，比较可靠的就只有十五种。然而即就这仅传的十五种杂剧看，它内容包涵的丰富和艺术创作上的造就，确是达到了空前的高度；不但使与他同时的马致远、白仁甫为之黯然失色；即明清两代的南戏传奇作者也没有人能够全面超越过他的成就的。明人韩邦奇把关汉卿比作文章中的司马迁，近人王国维把他比作诗歌中的白乐天[1]。司马迁作《史记》，要"藏之名山，俟后世圣人君子"。白乐天评价自己的诗，也说"身后文章合有名"。由于他们部分很自负的作品，往往得不到当时同阶级的士大夫的赏识，他们只有希望在身后的另一时代能够找到他们的知音。关汉卿从赵孟頫记录的一段话看，他的阶级本质虽然还没有完全转化，然而他所自负的只是"当行本事""行家生活"，这就是说

[1] 参看王国维《宋元戏曲史》第十二章《元剧之文章》。

他的戏是合于当时这个说书编书的行会、即所谓"书会"的要求的。这个要求主要是从当时都市平民的胃口出发,这比之司马迁、白乐天的想法是更其现实的,因此他的作品比之前两个阶段古典现实主义文学的作家,是跨进了一步。这一点我们将可从他遗留下来的几个杂剧的内容得到印证。

四

在蒙古入主中国的时候,蒙古人、色目人和汉人、南人①之间的民族矛盾,有钱有势的"权豪势要之家"和社会上广大劳动人民以及没落的封建士族之间的阶级矛盾,都达到了尖锐化的程度。这两种当时社会上的主要矛盾实际上又往往是互相纽结的。它们具体表现在元朝建立时善良人民的颠沛流离,权豪势要之家的横行霸道,官吏的贪赃枉法,有钱人的放高利贷剥削穷民,等等。这种种残酷的现实,在关汉卿杂剧里是高度集中地表现出来了。

就现传关汉卿的杂剧看,大约可以分为三类。一类是历史故事剧,如《单刀会》《西蜀梦》《哭存孝》《裴度还带》等几个戏。这些戏虽然演的是历史故事,但部分地方还是反映了当时的现实的。如《哭存孝》剧里那反派人物李存信、康君立,一上场便是满口的番话,又凭着自己的懂得几句番话,假传李克用的言语,把李存孝诬害死了。这多少反映了蒙古贵族入主中国时那些替他们作通译的形象的。《裴度还带》是唐人的故事,但剧中韩琼英的父亲在洛阳做官,因上司傅彬勒索他一千贯下马钱,他没有应酬他,傅彬以此怀恨,诬指他贪赃,捉他下狱。这又正是暴露元朝吏治的黑暗的。《单刀会》写的是三国故事,作者在剧本里强调了正统观念,表面看来仅仅是皇权的继承关系,可是一联系当时的现实看,仍然在一定程度上流露出民族意识。剧里鲁肃向关羽索还荆州时,关羽的回答是:"想着俺汉高皇图王创业,汉光武秉正除邪,汉献帝将董卓诛,汉皇叔把温侯灭,俺哥哥合情(承)受汉家基业;则你东吴国的孙权和俺刘家却是甚枝叶?"当然,在今天我们看来,吴、蜀、魏三国都是汉族建立的国家,把《单刀会》这一类剧本里所强调的正统观念就解释成为鼓吹以汉族为正统的思想是缺少充分根据的;可是在宋室南渡之后,不论是著书立说的士大夫,或是说唱故事的评

① 元时称西域归附各民族为色目人,中国北方人为汉人,南方人为南人。

话家，都隐隐以蜀汉继承汉室正统，来表示他们反抗民族压迫的立场的①。剧中当关羽最后辞别鲁肃时唱道：

> 我则见紫袍银带公人列，晚天凉风冷芦花谢。我心中喜悦：昏惨惨晚霞收，冷飕飕江风起，急飚飚云帆扯。承管待，承管待；多承谢，多承谢。唤梢公慢者：缆解开岸边龙，船分开波中浪，棹搅碎江心月。正欢娱有甚进退，且谈笑不分明夜。说与你两件事，先生记者：百忙里称不了老兄心，急切里倒不了俺汉家节。

这曲子表现那英勇地保卫汉家基业的关羽，当胜利归来时，真是江山为之增气概，风云为之变颜色。这曲子可以激起人们的丰富的联想，鼓舞了那些坚持汉节的英雄，同时也使那些丧师辱国的民族败类在强烈的对照下感到无地自容。

第二类是正面地表现当时的社会矛盾和民族矛盾的，如《窦娥冤》《鲁斋郎》《救风尘》《蝴蝶梦》《望江亭》等几个杂剧。关汉卿在这些优秀的剧作里，把当时社会上形形色色的人物，活生生地展示在我们面前。这里有嫌官小不做，嫌马瘦不骑，任意抢人妻女的鲁斋郎；有带着势剑金牌要取士人白士中的首级而夺他的妻子来做妾的杨衙内；有霸占孀妇为妻的张驴儿父子；有认为"人是贱虫，不打不招"的山阳太守桃杌；有打死人不偿命的"权豪势要之家"的葛彪；有"酒肉场中三十载，花星照命二十年"，一味欺骗摧残妓女的周舍。而另一方面则是被那些"权豪势要之家"逼得妻离子散、家破人亡的银匠李四，郑州六案都孔目张珪，被严刑逼供、至死不屈的窦娥，一入周舍家门便被周舍打五十杀威捧的妓女宋引章，更有假装作渔家妇、骗取杨衙内势剑金牌、救护她丈夫的谭记儿，为着结拜姊妹的义气、牺牲色相、从虎口里救出宋引章的赵盼儿。这些人物在关汉卿的杂剧里是写得那么生动活现；他们之间的斗争、矛盾是那么尖锐；在这些矛盾、斗争里，关汉卿的态度又是那么鲜明地站在被迫害者的一面。他写当时的衙门是：

① 朱熹《通鉴纲目》以正统归蜀汉，后来杨廉夫的《正统辨》，更直接以蜀汉比拟南宋：这是反映当时属于汉族的士大夫阶层的思想意识。曹操在五代以前，声名远在刘备之上，而南宋以后他在评话、戏曲里竟成了反派人物的典型，和人们对于刘备的印象正好相反。这便因为在当时评话、戏曲里是隐隐以志在恢复汉室基业的蜀汉比作暂时处在民族压迫之下的汉族人民，以篡夺汉室的曹操比来自北方民族压迫的。

> 鼕鼕衙鼓响,公吏两边排;阎王生死殿,东狱摄魂台。
> ——见《蝴蝶梦》

写当时的衙役是:

> 手拿无情棍,怀揣(藏意)滴泪钱;晓行狼虎路,夜伴死尸眠。
> ——见《蝴蝶梦》

写当时的官吏是:

> 倚权豪酒色滥官员,……他那身常在柳陌眠,足不离花街串。
> ——见《望江亭》

他们的严刑逼供是:

> 罪人受十八层活地狱,公人是七十二凶神。
> ——见《绯衣梦》
> 一杖下,一道血,一层皮,打得我肉都飞,血淋漓。
> ——见《窦娥冤》

最后他更公然地借那《窦娥冤》杂剧,替当时无数受害的人民向那些贪赃枉法的官吏提出了控诉:

> 这都是官吏每(即们字)无心正法,使百姓有口难言!

《窦娥冤》杂剧的内容直到今天还在京戏《六月雪》里演出,就因为它一面集中地表现了封建时代统治阶级的黑暗残酷,一面生动地塑造了那具有强烈的反抗精神、至死不屈的窦娥的形象。

关汉卿第三类剧作是以男女风情为主题的戏,如《谢天香》《金线池》《玉镜台》①《诈妮子》《拜月亭》等几个杂剧。这几个杂剧除《玉镜台》外,主角都是旦角。她们在我们面前如泣如诉地唱一出了封建时代女性的不

① 《玉镜台》虽然是根据《世说新语》的故事,但就内容看应归入儿女风情一类。

幸。这里有聪明的妓女谢天香、杜蕊娘，她们都有着自己心爱的情人，可是一个给那满面生胡的钱府尹娶去做妾，整三年有名无实，使她自叹是被"打在无底磨牢笼内"；一个给那爱钱的老鸨板障了，直到她年已三十时还不许她嫁人。由于作者对勾阑生活的熟悉，写来都非常真实动人。他一面深切同情那些被人任意玩弄的不幸的少女，一面更痛恨这不合理的娼妓制度和那靠出卖这些少女的青春过活的老鸨们。他借杜蕊娘的口骂那勾阑行业是"全凭着五个字迭办金银，无过是恶、劣、乖、毒、狠"，是"佛留下四百八门衣饭，俺占着七十二位凶神"；骂那老鸨是"炕头上主烧埋的显道神"，她"拿着一串数珠是吓子弟降魔印，轮着一条拄杖是打鹨鹈无情棍"。《诈妮子》杂剧写那给千户小舍人诱奸了的侍婢燕燕，那小千户引诱她时说要娶她作小夫人。那知时过不久，就发现他已爱上另外一家的小姐。作者写燕燕当时的心情是：

 出门来一脚高一脚低，自不觉鞋儿底着田地，痛怜心除他外谁跟前说，气夯破（涨破意）肚别人行怎又不敢提。

 这种"哑子吃黄连，有苦无处诉"的滋味，是封建社会里无数被欺骗的婢女们的共同悲哀。《玉镜台》剧写那聪明的少女刘倩英被一个老头子骗去作续弦，开始时她不肯成亲，结果还是被迫随顺了。《拜月亭》剧写那天真的少女王瑞兰，因蒙古入侵，跟母亲逃难，路上被哨马冲散了。后来她碰见书生蒋世隆，双方爱上了，结成夫妇。哪知在客店里被她那出使归来的父亲遇见，硬逼她丢下那抱病的丈夫跟他回去。后来蒋世隆应举中了状元，瑞兰的父亲招他做女婿，见面之后才知道就是自己在客店里硬不肯把女儿嫁给他的穷书生。这是对于这个势利的岳父的尖锐讽刺，同时对于那"不顾自家（指自家儿女）嫌，只要旁人羡"的父母包办婚姻表示他的反抗。这个戏曲由于故事情节比较动人，后来被改编成南戏《幽闺记》；直到今天，它的一部分节目还在湘剧、桂剧里演出。

 关汉卿的这一类戏和后来传奇里的才子佳人戏有两点主要的不同：这第一是剧中女主角对于压迫她们、欺骗她们的人物是表现一定程度的反抗性的。如《拜月亭》剧中的王瑞兰对于那逼她夫妇离散的"狠爹爹"，《诈妮子》剧中的燕燕对于诱奸她的"黑心贼"，都曾发出了无情的诅咒。刘倩英对于那欺骗她成亲的老头子温太真，更简直要抓破他的面皮。这和明代从《娇红记》以下的许多戏曲，首先认定男女双方是违犯天条的金童、玉女，

合该下凡受难,因而对一切迫害、魔障都采取逆来顺受的态度,是有着本质上的不同的。因为前者是从现实出发,对于当时某些不合理的社会制度,表示他的不同意;后者是歪曲现实来维持这个不合理的封建社会秩序的。第二,关汉卿是比较能够根据一定的社会地位来表现剧中主角的性格的。如那聪明伶俐的燕燕,由于她在当时社会里是个"半良半贱身躯",她只能希望一个小夫人的名分。至刘倩英由于出身是大家小姐,她在婚姻上的要求就显然高得多。又如妓女谢天香被钱大尹娶去之后,自知是一个"风尘歌妓",从良之后不可能再跟心爱的情人柳耆卿见面,因此在钱大尹的许多姬妾之间,连柳耆卿的名字都不敢再提。可是王瑞兰在被她父亲逼离之后,还是一直念念不忘,盼望能跟蒋世隆重聚。后来明人传奇如《金雀记》《燕子笺》等,把那些在旧社会里被打在十八层地狱之下的妓女和那些贵族士大夫家里出身的千金小姐,都写成一个瓜子脸蛋儿,爱上同样的书生,显然是由于这些人物都不是从现实生活中来的。

可是关汉卿在这一类戏里还是遗留下一些不大健康的作风的。这第一是由于他受了唐宋以来逐渐在勾阑里形成的调笑文学的影响,常不免在这些戏里故意把一个女主角弄到左右为难的地步,来博取当时一部分小市民的快意。这作风在《玉镜台》《金线池》《谢天香》等杂剧里尤其表现得明显。而直到今天,我们似乎还可以从流行的一些戏曲,如《三司会审》《游龙戏凤》等戏里看到它的影响。其次是那些戏的不自然的团圆结局。象《谢天香》剧里,钱大尹为了成全柳耆卿的功名,假意把谢天香娶到家里,等柳耆卿成名后再让他们完聚。又如《诈妮子》剧里当小千户结婚时,因了燕燕一番痛苦的陈诉,相公、夫人就抬举她作小千户的第二夫人。这在封建社会里是不大可能有这样"一厢情愿"的结局的。更其令人感觉不痛快的,是《玉镜台》《金线池》这两个戏的结局。《玉镜台》里女主角刘倩英本来坚决不愿意随顺那骗她成亲的老头子温太真的,汉卿在剧里捏造出了一个王府尹,设了个水墨宴,威胁她叫那老头子作丈夫。《金线池》剧里的杜蕊娘本来不愿意再跟书生韩辅臣和好,结果也是借那石府尹的官威,要当厅打她四十板子,她才勉强随顺了。

五

关汉卿伟大的创作天才,首先表现在剧中人物的塑造上。他剧中的各色各样人物,往往一出场,一开口,就使人如见其人,如闻其声。他不但把剧

中人物的面目、行动画给我们看,连他们的性格、遭遇以及他们和剧中其他人物之间的相互关系,都深刻地、生动地表现出来。如《鲁斋郎》剧写恶霸鲁斋郎和他的帮凶张龙上场时一段对白:

> 鲁斋郎:……自离了汴梁,来至许州,因街上骑马闲行,我见银匠铺里一个好女子。我正要看她,那马走的快,不曾得仔细看。张龙,你见来吗?
> 张龙:比及(没等到)爹有这个心,小人打听在肚里了。

这短短的几句对白便活画出主仆一双丑恶的嘴脸。后来鲁斋郎又看上了张珪的妻子,要他在明天一早送来。张珪假说东庄姑娘家有喜事,和他妻子到了鲁斋郎家里。鲁斋郎给他们夫妇酒吃,张珪心中烦恼,拼命吃酒。他妻子不知生离死别就在眼前,还怕她丈夫醉了,劝他少吃。后来张珪的心事给他妻子看穿,只得将实情告诉了她。两夫妇经过一番争论之后,知道无可奈何,这才又想起了家中一双儿女。这时张珪伤心地唱出了自己的心事:

> 撇下了亲夫主不须提,单是这小业种好孤凄,从今后谁照顾他饥时饭、冷时衣!

张珪回到了家里,他的一双儿女吵着要母亲,正好鲁斋郎因玩厌了银匠李四的妻子,叫张龙转送给张珪。张珪要这两个孩儿来拜见这新来的母亲,要她好好看顾他们。那银匠的妻子说:"孔目,你放心,就是我的孩儿一般看成。"这自然又使张珪想起了他们嫡亲的母亲,悲伤地唱着:

> 便做道忒贤达、不狠毒,看成的似玉颗神珠,终不似他娘肠肚!

这些地方,跟着剧情的发展,高度集中地表现出剧中人物的遭遇、心情,活灵活现,而又入情入理。所有这些人物的刻画,又紧紧地环绕着一个主题,就是一面充分表现出那被恶霸夺去了妻子的张珪这一家的痛苦,一面深刻暴露出那夺人妻子的恶霸鲁斋郎的罪恶。在关汉卿的杂剧里很少离开人和人的关系,离开故事的发展,离开当时的情境,空洞地概念地来写剧中人的心情的。如《单刀会》里当关羽渡江赴会时,他想起了赤壁鏖兵,想起了周瑜、黄盖一班破曹的英雄都不知何处去了,使他对着浩浩长江,很自然地发出这

样的慨叹：

> 这也不是江水，是二十年流不尽的英雄血！

又如《窦娥冤》剧当窦娥临刑时向她婆婆唱的一段曲：

> 念窦娥服侍婆婆这几年，遇时节将碗凉浆奠！你去那受刑法尸骸上烈（焚烧意）些纸钱，只当把你亡化的孩儿荐！

这是窦娥在死别生离时的痛苦心情的最恰当的表现：它反映出了这几年来婆媳两寡妇相依为命的生活，同时写出窦娥对于她那青年亡故的丈夫的深切怀念。只是在这种生活、这种心情之下，窦娥的宁死不肯嫁给张驴儿和她甘心替婆婆受罪的心情才是可以理解的。又如《金线池》剧里当韩辅臣向杜蕊娘请罪说："大姐，你休这般恼我，你打我几下罢。"杜蕊娘唱道：

> 你既无情呵休想我指甲儿汤着（擦着意）你皮肉，似往常有气性打的你见骨头。

这样短短的两句曲子，生动地反映出杜蕊娘与韩辅臣由热恋至失欢的全部经历，又倾诉出杜蕊娘此时此刻从怨恨到决绝的心情。今天我们改编的旧剧或是创作的新歌剧，还夹杂着不少冗长无味的唱词，像这样高度集中地表现剧中人物性格的现实主义手法，正是我们应该向关汉卿学习的。

就剧情的发展说，关汉卿是能够掌握戏剧这一艺术的特点，即中国俗语所谓"无巧不成戏"的。这种戏剧性的巧合，虽然有时不免过分牵强，如《单刀会》剧为了迁就元剧一本四折的体制，勉强拉上乔国老、司马徽各唱一折来陪衬。又如《鲁斋郎》剧的结局把银匠李四和张珪两家夫妇子女各不相谋地在云台观里一时团聚，勉强草草终场，给人们一种"强弩之末"的印象。然而比之其他元剧作者，关汉卿在剧情的发展上是创造了更多的典型范例的。中国不少旧剧在情节上常不免公式化，往往在人们看了第一场时就可以想象得出它的全部过程和结局。关汉卿的杂剧则常能随步换形，引人入胜。虽然中间不免有偶然性的巧合，可是由于汉卿善于捕捉剧中人物的性格，掌握了这些性格在某种情势下所必然发生的反应，使读者丝毫也不怀疑这些情节的必然性。如《拜月亭》剧当老相公要招文武状元配给瑞兰与她

的义妹瑞莲时，由于老相公的重武轻文，自然要把武状元备给亲女儿瑞兰。可是瑞兰由于一度跟秀才蒋世隆热恋，对这婚姻自然不感兴趣，因此她对妹子瑞莲埋怨父亲把她嫁给一个武夫的不幸，说"少不的向我绣帏边，说的些碜可可落得的冤魂现"，而羡慕妹子过的将是一种"梦回酒醒诵诗篇"的新婚生活。这是剧情发展的第一步。可是当这一文一武的女婿进门时，才发现那文状元就是瑞兰原来的丈夫蒋世隆，在这种新的情势之下，自然只有仍把瑞兰配给蒋世隆，把瑞莲配给武状元。这是剧情发展的第二步。哪知瑞莲由于听惯姐姐埋怨武夫的许多话，对这种新的决定又表示老大的不愿意，这才逼得瑞兰对瑞莲倾诉她自己的心情是由于恋慕蒋世隆，不愿意再嫁给别人，并不是真正的鄙薄武夫。这样，虽然情节上步步转换，仍然是人物、事态发展的必然结果。又如《鲁斋郎》剧第三折，鲁斋郎因打弹子打伤了张珪的孩子，因而看见了张珪的妻子李氏，生心起意强夺了她。后来鲁斋郎因张珪诉说家中儿女没人照管，把李四的妻子作为自己的妹妹赏给了他。李四再到郑州去看张珪，张珪向他倾诉自己的不幸，介绍他与自己新来的妻子相见，这就很自然地使李四夫妇在一种新的情势之下重新会面，引起了剧情的曲折转变。这些都可以看出作者在关目的处理上确是经过一番惨淡经营的。

 以唱做为主的中国戏曲，比话剧更需要一种诗的气氛来衬托出剧中人各种悲欢离合的心情。关汉卿的杂剧和其他初期的元剧作家一样，都是善于利用中国诗传统上的比兴手法，即景生情。这就使他的剧曲不但表现了现实主义的精神，同时带着浪漫主义的色彩。如《拜月亭》剧写王瑞兰母子逃难时，正好遇到一阵阵的凄风苦雨，这情景是：

> 风雨催人辞故国，行一步一叹息。两行愁泪脸边垂，一点雨间一行凄惶泪，一阵风对一声长吁气。

作者在这里所造成的气氛是更深沉地酝酿出剧中人离乡别土时一种凄酸的情绪的。又如《窦娥冤》剧，当窦娥临刑时对天誓愿："要丈二白练挂在旗枪上，若是窦娥委实冤枉，刀过头落，一腔热血休半点儿沾在地上，都飞在白练上者。"又说："如今是三伏天道，若窦娥委实冤枉，天降三尺瑞雪，遮掩了窦娥尸首。"窦娥的誓愿在事实上当然是不可能实现的，但它充分表现出人民对于黑暗政治的反抗意志。人民总不愿意看见善良人蒙冤而死的，因

此"邹衍下狱，六月飞霜"，"周青被杀，冤血倒流"①，早就成了中国民间流行的故事。关汉卿更把这些情节集中表现在《窦娥冤》的法场这一折上，在剧中造成了一种强烈的反抗气氛，同时也在元人杂剧里创造出现实主义和浪漫主义结合的典型范例。

此外关汉卿更和其他民间艺人一样，善于就剧中人生活上所经常接触的事物，引发他们的思想感情。如《诈妮子》剧当燕燕知道她自己受了小千户的欺骗之后，回到房里，独自对着孤灯，看见飞蛾扑火，想起自己为了一个"小夫人"的虚名，上了人家的大当，正同这个扑火的飞蛾一样。又如《谢天香》剧里，当谢天香听见金笼中鹦鹉念诗时，想起自己的身世也正是"越聪明越不得出笼时"。这种继承诗比兴的传统来表现剧中人物的心情的手法，到了《白兔记》的《磨坊相会》，《琵琶记》的《糟糠自厌》，可说达到了高峰。

在语言的运用上，关汉卿一面继承从北宋以来说话人的传统，尽量提炼城市平民，尤其是以勾阑为中心的各种人物的语言，使他剧中的说白特别写得生动泼辣，这在《救风尘》《望江亭》两个杂剧里是写得更成功的。歌曲方面他继承了宋、金两代长短句、诸宫调、赚词的传统，更大胆地运用北方民间口语的词汇、句调，使人们从字里行间隐隐嗅到一股蒜酪味儿。同时他仍保留中国旧诗词里部分还有生命的文学语言，来丰富他歌曲的色泽和韵味。我们如拿关汉卿杂剧中的歌曲、说白和比他稍早的金董解元《西厢挡弹词》、南宋无名氏《张协状元》戏文对看，他确实是跨进了一大步，而替后来中国戏曲在语言的提炼与运用上留下了一个优秀的典范。这个典范虽为明清两代大多数士大夫阶级的传奇作者所忽视，但是通过民间艺人的代代相传，到了今天，它还一直影响着广大的民间旧剧艺人的创作的。

<div style="text-align: right">（原载《人民文学》1954 年 4 月号）</div>

① 《太平御览》十四引《淮南子》"邹衍事燕惠王尽忠，左右潜之王，王系之狱；仰天哭，夏五月，天为之下霜"。《搜神记》记东海孝妇周青临刑时，车载十丈竹竿，上悬五幡，对众誓愿说："青若有罪，愿杀，血当顺下；青若枉死，血当逆流。"这和《汉书》所载于公祭东海孝妇事，都是关汉卿《窦娥冤》杂剧本事的根据。

《西厢记》叙说

一 元微之的《莺莺传》

大约在唐德宗贞元末年（约在公元802—804年），当时跟白居易齐名的诗人元微之（公元778—831年）写了一篇《莺莺传》，叙述张生和崔莺莺的恋爱故事①。因为传里录了一首元微之的《会真诗》，后人多称它作《会真记》。记里说莺莺的母亲郑氏和张生的母亲是从姊妹；宋人王性之即根据这一点和元微之其他方面有关的诗文，考定张生即是元微之，莺莺是永宁尉崔鹏的女儿，是元微之的姨表妹②。本来在北宋熙宁、元丰（公元1068—1085年）以前，有的学者以为《莺莺传》里的张生即是贞元、元和间的诗人张籍③，到赵令畤《侯鲭录》介绍了王性之这段考证之后，人们才一致确认张生即是元微之。至于莺莺究竟是怎样一个人，那是直到近人陈寅恪先生的《读莺莺传》才有比较详实的说明④。陈先生根据唐代士大夫阶层的社会习俗和元微之的《梦游春诗》、白居易的《和元微之梦游春诗》，断言"莺莺所出，必非高门"。他说："若莺莺果出高门甲族，则微之无事更婚韦氏，惟其非名家之女，舍之而别娶，乃可见谅于时人。"陈先生以研究历史的方法，给《莺莺传》作了正确的考据，澄清从北宋以来许多人对《莺莺传》的错误看法，对于我们今天研究唐人小说有很大的帮助。但也有些学者根据陈先生还没有十分确定的意见，即举《莺莺传》和《霍小玉传》

① 据陈寅恪先生《元白诗笺证稿》第一章《长恨歌》，说《莺莺传》之作，"距微之婚期（贞元十八年）必不甚近，贞元二十年乃最可能"。
② 见赵令畤《侯鲭录》五《辨传奇莺莺事》篇。
③ 《侯鲭录》五同篇引王性之说："尝读苏内翰（即苏轼）赠张子野诗云：'诗人老去莺莺在。'注言：'所谓张生乃张籍也。'"
④ 《读莺莺传》附刊在陈先生《元白诗笺证稿》内。

作为唐代进士与娼妓文学的代表作品①,这是不能令人信服的。元微之集里有《酬翰林白学士代书一百韵诗》,中间四句是:"山岫当街翠,墙花拂面枝;莺声爱娇小,燕翼玩逶迤。"句下自注说:"予昔赋诗云:'为见墙头拂面花。'惟乐天知此。"又微之《嘉陵驿诗》第二首:"墙外花枝压短墙,月明还照半张床;无人会得此时意,一夜月明西畔廊。"题下自注说:"篇末有怀。"② 从这些作品里,我们可以体会到《莺莺传》里"待月西厢下,迎风户半开;隔墙花影动,疑是玉人来"这一情事应该是真实的。这就说明元微之和他所托意的《莺莺传》里女主人公的恋爱是在月下偷期的秘密形式下进行,不像《霍小玉传》里的李十郎公然地到霍小玉家里求欢。微之这一段恋爱过程,除了他最知己的朋友如白居易、杨巨源、李绅等几个人知道外,还是要保守秘密的。这和当时一般进士对娼妓的态度,也显然有所不同③。

大约唐代士大夫阶层一方面由于沾染西北胡族的习俗,男女之间的接触比较宋元以下为自由;一方面由于封建社会门第的限制,聘财的需索,婚礼的繁缛,若非出身高门或少年科第得意,在婚姻上很难得到美满的结果④。因此男女在结婚以前冲破封建礼教的藩篱,自由恋爱,有时是不可避免的。元微之、崔莺莺不必说了,就是白居易也有过这一类故事的⑤。可是在封建社会里,这种恋爱绝大多数是以悲剧终场的,这中间更其悲惨的往往是女性的一面。白居易《井底引银瓶》诗:"为君一日恩,误妾百年身;寄言痴小人家女,慎勿将身轻许人。"即为当时这种习俗,对女性的一面提出了告诫。而陈寅恪先生《元白诗笺证稿》也引《莺莺传》为《井底引银瓶》诗

① 近人刘开荣著《唐代小说研究》,其第四章《进士与娼妓文学》,即举《莺莺传》《霍小玉传》为代表作品。

② 《酬翰林白学士代书一百韵诗》见《元氏长庆集》卷十,《嘉陵驿诗》见《元氏长庆集》卷十七。

③ 元、白集中对他们所熟悉的娼妓如秋娘、阿软、谢好、陈宠、商玲珑等,都公然见之吟咏,不象元微之对莺莺的态度,多少有点忌讳。

④ 《莺莺传》记张生的话:"若因媒氏而娶,纳采问名,则三数月间,索我于枯鱼之肆矣。"《霍小玉传》记李生就婚卢氏说:"卢亦甲族也,嫁女于他门,聘财必以百万为约,不满此数,义在不行。生家素贫,事须求丐,便托假故,远投亲知,涉历江淮,自秋及夏。"都可想见当时士大夫阶层结婚的不容易。

⑤ 《白香山诗集》卷十《感情诗》:"中庭晒服玩,忽见故乡履。昔赠我者谁,东邻婵娟子。因思赠时语,特用结终始。永愿如履綦,双行复双止。自吾谪江郡,漂荡三千里。为感长情人,提携同到此。"可见白居易年少时也有过这样的恋爱故事的。

最佳的例证。①

　　唐代习俗，朝廷大臣每每在新进士及第时选择女婿②。元微之《赠别蒲州诗人杨巨源诗》："忆昔西河县下时，青衫憔悴宦名卑；揄扬陶令缘求酒，结托萧娘只在诗。"③ 蒲关在黄河西岸，这正是写他自己少年时在蒲州的生活情况的。就诗意看，莺莺的爱上微之，可能是为他的才华所耸动，知道他是可以由文词科举进身的。如果微之在制科得中之前，和莺莺的婚姻名分已定，那他们双方关系也许还有保障；不然，微之少年功名得意，正是长安大族择婿的对象，莺莺门户比较低微，自然不容易和他们竞争。《莺莺传》里说张生以文调及期将西去长安时，莺莺即心知将要永别，"投琴拥面，泣下流连"。果然后来微之试判得中，选授秘书省校书郎，即别娶韦氏，遗弃了莺莺④。微之、莺莺的故事，实际是和后来赵五娘、秦香莲的悲剧同一类型的。不过秦、赵因夫妇名分已定，还可到京师寻访丈夫，不像莺莺的"没身永恨，含叹何言"！

　　元微之的少年境况相当穷苦，我们就他早期所作的许多《新乐府》看，他无疑跟白居易、李绅都是当时比较进步的诗人。他少年时和莺莺的恋爱，就当时社会习俗说，也应该是一种冲破封建礼教束缚的浪漫行为。虽然后来微之为了个人的功名利禄抛弃了莺莺；然而即在微之跟韦丛结婚之后，他对于自己少年时这一段珍贵的恋爱过程，还是念念不忘、见之吟咏的。陈寅恪先生《井底引银瓶诗笺证》说："乐天诗中之句，即双文（双文即莺莺）书中之言。"元微之，作为一个和白乐天志同道合的诗人看，对于当时封建社会对待那些痴儿怨女的残酷，是不能不体会到的。因此他在《莺莺传》里一方面真实地写出张生和莺莺在恋爱成功时一种喜出望外的心情，一方面转录了莺莺给张生的信，替当时封建社会里被遗弃的少女，倾吐出胸中的怨恨与不平，这是元微之在这篇小说里写得最成功的地方。

　　我们今天读《莺莺传》，最引起我们反感的是篇末的一段议论，认为张生的终于抛弃了莺莺，是"善补过"。这些地方的确露骨地表现了封建社会士大夫对待妇女的观点，把妇女视为玩物，而又以无赖的口吻来辩解自己的

　　① 见陈先生《元白诗笺证稿》第五章《新乐府》。
　　② 《唐摭言》记进士曲江宴云："曲江之宴，行市罗列，长安几于半空。公卿家率以其日拣选东床，车马阗塞，莫可殚述。"
　　③ 见《元氏长庆集》卷二十一。
　　④ 贞元十八年，微之试判入四等，署秘书省校书。就在这一年，他和尚书仆射韦夏卿最小的女儿韦丛结婚。

负心。男女恋爱始乱终弃的现象在当时社会是不断发生的。《霍小玉传》写李十郎后来三娶都没有好结果，即是反映了当时人们对于这些轻薄少年的不满。虽然《霍小玉传》的写成在《莺莺传》之后，但这种思想意识应是跟着"井底引银瓶，银瓶欲上丝绳绝"这一类事实的发生而早就存在的。正是由于这种社会舆论的谴责，使这位和白居易、李绅等同时出现于当时诗坛的元微之，在他替自己的罪恶行为答辩时，露出了自己的尾巴。

唐代传奇小说盛于贞元、元和之世，和当时的古文运动一时并兴。当时古文运动的中坚人物，往往也是写小说的能手①。他们的作品在宋元以后文学史上的影响很大，而《莺莺传》的影响尤为突出。这除了它比较真实地暴露了封建社会的残酷，引起人们对莺莺的深切同情外，它在写作上的委婉、曲折，曲尽人情物态，也是一个原因。元微之《酬翰林白学士代书一百韵诗》，有"翰墨题名尽，光阴听话移"两句，句下自注说："乐天每与予游，无不书名屋壁。又尝于新昌宅说一枝花话，自寅至巳，犹未毕词也。"② 一枝花即是唐代传说中的名妓李亚仙③。元微之和白居易听说一枝花，自寅至巳，这一方面说明元、白这两位诗人对"说话"这种技艺的爱好，一方面说明"说话"这种技艺在唐代贞元、元和之间已经相当发达，因此说一个故事可以花上三四个时辰，而听的人仍不会厌倦。这种"说话"，我们根据敦煌发现的唐代各种变文、俗讲来看，更可以推定它是有说有唱，同时有音乐伴奏的。唐代贞元、元和之间的小说，大都前面是一篇叙事的散文，后面是一首七言的歌咏，这和当时变文、俗讲的体裁有些相似；而叙事的委婉曲折，描摹人情物态，生动周详，又正是一般通俗说唱家的长技。《莺莺传》及其他优秀的唐代传奇在写作上所以比较成功，正是当时文人接受了这种通俗说唱文学影响的结果。

由于《莺莺传》里主要部分暴露了封建社会的不合理，在写作上又吸收了当时通俗说唱文学的长处，因此它在经过了若干年代之后，能够重新通过勾阑瓦肆艺人的说唱，回到广大人民中间去。但同时也由于它拖着一条引人厌恶的尾巴，当它流传到民间之后，终于改变了它的结局，使莺莺与张生以团圆终场。

① 此据陈寅恪先生著的《韩愈与唐代小说》。
② 见《元氏长庆集》卷十。
③ 宋罗烨《醉翁谈录》癸集《李亚仙不负郑元和》条："李娃，长安娼女也。李亚仙，旧名一枝花。"

二 从赵令畤到董解元

　　元微之的《莺莺传》经过唐末五代的兵乱，到宋初太平兴国二年（公元977年），被收到当时官修的《太平广记》里。大约最初只是极少数的馆阁文人如晏殊（公元991—1055年）、苏轼（公元1036—1101年）等看到①，而苏轼对《莺莺传》的传播关系更大。因为当时利用《莺莺传》的题材写作歌词或整套鼓子词的，都是他的门下士或和他关系极密的文人。这些文人以苏轼为首，在当时文坛上享有很高的声誉，他们平时又多风流倜傥，喜欢和娼妓来往唱和，这就很自然地通过他们的传播，使这故事在勾阑瓦肆里流传开来。

　　苏轼门下的文人以《莺莺传》为题材写成的歌曲，有秦观（公元1049—1101年）、毛滂（约在公元1055—1120年）的《调笑转踏》和赵令畤的《蝶恋花鼓子词》。《调笑转踏》是一种歌舞曲，它是以八句七言的引诗和一首《调笑令》来歌咏古代一个美人的故事的。联合这样八个故事成为一套。秦观咏莺莺的《调笑令》结句："红娘深夜行云送，困婵钗横金凤。"只写到她的月下私期为止；毛滂咏莺莺的《调笑令》结句："薄情年少如飞絮，梦逐玉环飞去。"只写到她的答书寄环为止；内容都没有超越《莺莺传》的范围。这可能是由于体裁上的限制，因为凭借一首短诗、一首小令无法把故事的本末曲曲传出，给人一个完整的印象。赵令畤的《蝶恋花鼓子词》，似乎正是为了弥补这个缺憾而写成的。

　　《蝶恋花鼓子词》是由十二首〔商调·蝶恋花〕词和插在各首词前后的散文道白组织而成的。它除了在内容上、形式上都比秦观、毛滂的《调笑转踏》充实了、扩大了之外，还在结语里否定了元微之传末自以为"善补过"的一段话，而认为这样的结局是一种永远的缺憾。后来在说唱诸宫调和戏剧里，崔、张以团圆终场，可以说是这种看法的进一步发展。

　　赵令畤在《蝶恋花鼓子词》的开端，说当时倡优女子对张生、莺莺的故事都能"调说大略"。可见这故事最初是作为说话人的题材在勾阑瓦肆里传播的。南宋罗烨的《醉翁谈录》记载当时说话人的传奇小说，首列《莺莺传》，它是和《卓文君》《李亚仙》《崔护觅水》《王魁负心》等属于同一

① 晏殊《浣溪纱》词："不如怜取眼前人。"苏轼《雨中花慢》词："吹笙北岭，待月西厢。"都引用《莺莺传》中诗句，可以证明他们是看过《莺莺传》的。

类型的儿女风情故事。说话人的听众主要是当时都市里的商人、手工业工人以及一部分的小吏、士兵,他们的爱好自然跟代表封建统治阶级的士大夫阶层不同。这样,《莺莺传》的结局便只有两种可能:一种是"文君驾车、相如题柱"的团圆结局,一种是"王魁负心、桂英报冤"的悲惨结果。然而儿女团圆的结局比之冤魂出现的场面是更为广大市民阶层所欢迎的;因此这个故事后来就演变为以第一种结局终场。

罗烨《醉翁谈录》所记的传奇小说《莺莺传》虽然是在南宋流行的,但在赵令畤写《蝶恋花鼓子词》时,既然已有许多倡优女子能够"调说大略",这话本应该是从北宋末期一路演变下来的。现传《永乐大典戏文三种》里《张协状元》一种,从他开场时介绍的"占断东瓯盛事,诸宫调唱出来因"及"九山书会,近日翻腾,别是风味"等句子看,应是南宋中叶以后在浙江温州流行的戏文①。这戏文有"赛红娘"和"添字赛红娘"的曲牌,可以推想到张生、莺莺的故事在南宋时候还曾被编作歌曲说唱的。可惜这些话本、唱本现在都没有流传下来。

现传说唱西厢故事的作品,在赵令畤《蝶恋花鼓子词》以后,最早也最完整的是董解元的《西厢搊弹词》。董解元据元末锺嗣成《录鬼簿》的记载是金章宗(公元 1189—1208 年)时候人。他是利用北宋末期,崇宁、大观(公元 1102—1110 年)以来在勾阑瓦肆里逐渐流行起来的说唱诸宫调的体裁来写西厢故事的②。诸宫调的体裁,主要是在一段散文的讲说之后,接唱一套自成首尾的某一宫调的曲子。这样一段讲说接上一套或两套歌曲,所唱各套曲子,宫调时有变换,词牌先后不同,不像《调笑转踏》或《蝶恋花鼓子词》从头到尾唱的是同一宫调的同一词牌,比较单调。董解元的《西厢搊弹词》就篇幅约略估计,比《蝶恋花鼓子词》要增加十五倍以上。它除了张生、莺莺之外,添出了许多有声有色的新人物,如法本、法聪、郑恒、孙飞虎等。一些原来在《莺莺传》里不很重要的人物,如崔夫人、红娘、杜确等也开始有了他们各自不同的面目与个性。故事方面,除了增加一些热闹的场面如张生闹道场、孙飞虎兵围普救;一些补充的情节如张君瑞害相思、崔莺莺问病等外,更重要的是把传文里始乱终弃的结局改成了崔、张

① 南戏源于南宋时的温州杂剧,大约是在南宋建都杭州,温州成为对外贸易的重要港口,经济特别繁荣的时候。东瓯即温州,九山在温州永嘉城西。

② 《东京梦华录》载"崇观(即崇宁、大观)以来在京瓦肆伎艺"有"孔三传耍秀才诸宫调"。可见它是从崇宁、大观以来逐渐流行的。

团圆。由于广大人民是决不同意封建社会士大夫阶层把自己的幸福建筑在别人的痛苦之上的做法的，因此这个对于《莺莺传》带有根本性质的改变和张生这个用情专一的人物的创造，是赋予了崔、张故事以新的生命，使它具有了明显的反抗封建礼教的精神，因而更容易为广大人民所接受而成为后来许多文艺作品的重要题材。至于元微之《莺莺传》的末了，说莺莺在嫁人之后，张生曾以外兄的身份求见，莺莺坚决拒绝了他。在董解元《西厢挡弹词》里，这以外兄身份求见莺莺而终于遭了拒绝的张生，实际上是由另一个角色郑恒来代替了。

《西厢挡弹词》对于《莺莺传》，除了结局的改变之外，许多增加的情节主要还是根据传文推衍出来的。如白马将军解围的一节是根据本传"廉使杜确将天子命以统戎，节令于军，军由是戢"这一节演成的。张君瑞害相思一节是根据本传张生自说"数日来行忘止，食忘饱、恐不能旦暮"一段话来的。张生以弹琴挑莺莺，是根据本传莺莺答张生信里"君子有援琴之挑，鄙人无投梭之拒"二句演成的。崔夫人因红娘一段说词，把莺莺许配张生，是根据本传"生尝诘郑氏（即崔夫人）之情，则曰：'知不可奈何矣，因欲就成之'"这一段话推想出来的。这些情节的增补，使这一对青年男女恋爱故事的发展更加入情入理，使读者的心情一路跟着故事的发展，关心着他们的美满结合，而痛恨那些要多方夺取他们、破坏他们、阻挠他们的反面人物，如孙飞虎、崔夫人、郑恒等几个人。

由于《西厢挡弹词》是说唱诸宫调的体裁，这种体裁由北宋崇宁、大观年间流传到金章宗时候，已有百年左右的历史。一般民间说唱家是善于提炼民间口语和一般诗文里还有生命的词句来叙述故事、描摹人物的，董解元在这方面的成就尤其卓绝。他有时连用十几支曲子叙述张生、莺莺的心情，便好像这一对封建时代的善良男女站在我们面前哀诉一样。有时描摹人物，淋漓酣畅，使人应接不暇；有时当紧要关头，又故意盘马弯弓，迟回不发。这些虽都是民间说唱家的惯技，但董解元确是运用得更纯熟的。

董解元在《西厢挡弹词》的末了说："君瑞、莺莺美满团圆，还都上任；郑恒衙内自怀羞耻，投阶而死：方表才子施恩，足见佳人报德。怎见得有此事来？蓬莱刘汭题诗曰：'蒲东佳遇古无多，镂板将令镜不磨；若使微之见新调，不教专美伯劳歌。'"从这段话里，我们可以知道"崔、张团圆，郑恒自杀"这一结局，董解元是有所本的，至少那刘汭题诗的刻本是如此。

这刻本据刘汭诗意推测①，应是把西厢故事分绘成许多幅图画，附题些诗句在上面，或是一面图，一面诗，像后来有些戏曲小说的刻本一样。董解元《西厢挡弹词》说白部分引了许多题咏西厢的现成句子，可能就是这些刻本里的诗句。再从董解元《西厢挡弹词》说白里那些张生、莺莺唱和赠答的诗词看，除了录自《莺莺传》的以外，其他各章就体格意境看，显然不是同一个人的手笔。这些地方我们可以了解到董解元的《西厢挡弹词》，实际上是从北宋以来各种有关张生莺莺故事的通俗文学、特别是说唱文学方面一种总结性的作品。

三 《西厢记》杂剧和它的作者

董解元《西厢挡弹词》就许多以张生莺莺故事为题材的说唱文学看，确是达到了顶峰；然而它在全部故事发展和人物处理上是不免有些缺陷的。如孙飞虎兵围普救，直到白马将军出兵解围一节，将近全部说唱六分之一的篇幅，使读者的大段时间停留在刀来棒去的砍杀之中，这显然是没有使整个故事更紧密地环绕着张生与莺莺的婚姻问题发展。又如有些地方为了迎合部分小市民的口味，不免"浓盐赤酱"②，形容过甚。有些地方为了"卖关子"、耸动听众，使人物的个性不能恰合身分。如莺莺第一次见了简帖发怒，竟至拿镜台掷红娘；又如老夫人听了郑恒的话要悔亲时，莺莺竟私到法聪房里找张生，和张生在法聪面前要双双上吊，这是十分不合一个相国小姐的身份的。张生这个人物虽然初步塑造了个胚模，但显然还有不少地方没有经过细心的琢磨。如兵围普救时张生自说有灭贼之策，却一再留难，必等老夫人亲自相求，才肯出计，近于临危要挟。又如张生跳墙赴约，被莺莺拒绝时，他竟要和红娘"权做妻夫"，近于无理取闹。更其不合理的是当老夫人二次拒婚时，张生竟说："郑公贤相也，稍蒙见知；我与其子争一妇人，似

① 从"镂板将令镜不磨"看，这刻本一定有莺莺的画像。《伯劳歌》是指李绅《莺莺歌》，因为那首歌是以"伯劳飞迟燕飞疾"一句开端的。从"不教专美伯劳歌"看，这刻本一定还有歌咏莺莺的诗篇。

② 明何良俊《四友斋曲说》："语涉闺阁，已是秾艳，须得以冷言剩句出之……若既着相，辞复秾艳，则岂画家所谓'浓盐赤酱'者乎？"

涉非礼。"这又把他写得太容易妥协了①。《西厢挡弹词》里这些地方，都只是到了王实甫的《西厢记》杂剧，才得到更合理的处理，使张生莺莺的故事成为当时以及后来封建社会里许多青年男女衡量人物的"春秋"②。

王实甫《西厢记》杂剧，在当时之所以会被人们看成像"春秋"一样的经典著作，首先是由于它对"父母之命，媒妁之言"的封建婚姻制度表示不满，正面提出了"愿天下有情人都成了眷属"的主张，全部《西厢记》杂剧主要是环绕着这个主题发展的。剧中人物凡是为实现这一理想而忘餐废寝、坚决不移的，如张生、如莺莺，都给我们一个十分生动可爱的印象。他写张生、莺莺的月下私期，是那么的美满欢畅、有情有义；写他们的长亭分手，是那么的缠绵宛转、难解难分；使古今无数青年读者，为他们这种美满的恋爱生活所歆动、所陶醉，这就很自然地对于"父母之命，媒妁之言"的封建婚姻制度起了反抗的作用。

红娘这个人物的塑造，在王实甫《西厢记》杂剧里是特别成功的。她在反抗封建婚姻制度上是冲锋陷阵的猛将，使《拷红》一出至今还成为舞台上经常演出的好戏。她在帮助张生莺莺时又处处表现了她的热情和机智。她在莺莺焚香拜月时首先揭开了这位在封建家庭里长大的小姐的内心秘密；在莺莺看见了张生的简帖撒娇撒赖时，又替她撕下了这从封建家庭里带来的假惺惺面具；最后在莺莺月下赴期时，她更再三催促，鼓舞了她挣脱封建枷锁的勇气，毅然去与她自己的情人私会。这是很现实的，在那样的封建社会，如果没有第三者的有力帮衬，青年男女要想实现自由结合的理想，几乎是不可能的。在这里，作者正是凭借红娘这个典型人物，给当时封建社会里无数青年男女指出了一条通向"有情人终成眷属"的幸福道路的。

老夫人，作为维护封建婚姻制度的代表人物看，在《西厢挡弹词》里，她的性格还是不够鲜明的，这主要表现在她对张生的态度还是有好感的。到了王实甫《西厢记》杂剧，张生在这位相国夫人眼里，才只是一个没出息的穷小子，可以随便给他一些钱打发他走的。到后来发现了张生、莺莺之间的关系，她为怕辱没相国家谱，勉强承认他们的既成事实；但同时便冷酷无

① 这一节采取徐朔方君《论西厢记》的意见，徐君原文载《光明日报》1955 年 5 月 10 日《文学遗产》专页。下文说到《西厢挡弹词》对老夫人这个人物没有处理得很好，主要也是他的意见。

② 元人称《西厢记》作"春秋"，见宫大用《范张鸡黍》杂剧第一折。明初王彦贞称他咏西厢故事的百首《小桃红》曲为《摘翠百咏小春秋》，"小春秋"也是对于王实甫《西厢记》杂剧的被称为"春秋"而说的。

情的逼张生离开了她们。由于她对这位穷书生的攀上这门亲始终不甘心,后来她听了郑恒几句挑拨的话便又翻悔了。当时人们所以拿《西厢记》当作经典看,正因为它反映了当时广大人民的意见:一面提出了一对有情有义、全始全终的夫妇和一些为着实现这种理想婚姻而不惜自我牺牲的侠义人物,作为人们的典范;一面指出了那为着维护门户尊严不顾青年人幸福的封建婚姻制度的不合理,作为人们的戒鉴。明白了这一点,那王实甫的《西厢记》杂剧必然要在郑恒触树、崔张团圆、实现"有情人终成眷属"时终场,而不能中止于《长亭送别》或《草桥惊梦》,是不需要引许多考证资料来说明的①。

　　在说白与曲文方面,王实甫是更能切合各人的声口,曲曲传出他们各自不同的思想感情的。我们从惠明送信时唱的〔正宫·端正好〕这一套曲子看,王实甫对于那以爽朗泼辣见长的北曲并不是不擅长;可是当写到莺莺在长亭送别时,作者运用了同宫调的一套曲子,成功地表现了她的缠绵悱恻的情绪。此外如张生的热情而乐观,红娘的豪爽与机智,也都在他们的说白与曲文的情调里充分表现出来。为着更切合这一对在封建时代有相当文学修养的青年男女的身份,王实甫在张生和莺莺唱的曲文里熟练地运用古典文学里许多为人传诵的诗句和词汇,来传达他们一种深沉的心情和优雅的风格。这便是"小子多愁多病身,怎当你倾国倾城貌""系春心情短柳丝长,隔花阴人远天涯近"这些句子所以特别为古今许多青年人所爱好的原因。此外王实甫在描摹环境、酝酿气氛方面,更其是元人杂剧中的圣手,像"梵王宫殿月轮高,碧琉璃瑞烟笼罩","风静帘闲,透纱窗麝兰香散,启朱扉摇响双环","碧云天,黄花地,西风紧,北雁南飞。晓来谁染霜林醉?总是离人泪"等曲子,往往在剧情一开展的时候,就把读者的心情带到了一种具体环境里,与剧中人分享那一份月色与花香、风声与鸟语。这是我们在另外有些初期元剧作家的杂剧里比较难于遇到的。

① 《草桥惊梦》以后的第五本各折不是续本,还有两点理由可以说明:(一)王实甫《西厢记》杂剧主要是根据董解元《西厢挡弹词》写的,而《西厢挡弹词》是以崔张团圆、郑恒自杀作结的。(二)《西厢记》杂剧每本结束的地方都有《络丝娘尾》二句,暗示下一本的内容。第四本第四折结处有《络丝娘尾》二句:"都只为一官半职,阻隔得千山万水",已经替第五本张生在京得官,两下阻隔,彼此寄信传情,埋伏了线索。

关于《西厢记杂剧》的作者,有人以为是关汉卿①,有人以为是王实甫②,有人以为是王实甫写了前四本,第五本是关汉卿续作的③,也有人反过来说,以为关汉卿先写而王实甫续作的④。自从金圣叹的批本盛行以后,王作关续一说几乎成了定论。他主要的理由是第五本的曲文宾白没有像前四本那样的紧凑、典雅。要知道在封建社会里,人民和统治阶级之间的各种矛盾是不可能得到圆满解决的。杂剧的作者为了表达人民的愿望,虽然把一个悲剧的结局改成团圆;然而这是缺少现实的根据的,因此在表现上也往往没有力量。《西厢记》杂剧第五本不如前四本精彩,这是一个主要的原因。臧晋叔《元曲选序》,说元人杂剧"虽马致远、乔梦符辈,至第四折往往强弩之末",也正说明了杂剧创作中的这一种习见现象;因此金圣叹的理由是根本不能成立的。

《西厢记》杂剧谁作谁续的问题既然根本不能成立,剩下的问题便只是关作或王作的问题。我们就现在流传的关汉卿的十几种杂剧看,他所擅长的是刻划种种人情世态,因此他的杂剧里比较多的是写社会问题或借历史故事来反映当时的社会矛盾的。他也写儿女风情的戏,但多数是写妓女与书生的恋爱的。他们之间常因第三者的板障而发出对自己命运的怨恨和对当时社会的诅咒;至于男女双方相互之间的倾慕与爱恋、失望与怨怅,在关汉卿的笔端是较少触及的。王实甫的杂剧流传到今天的还有《四丞相高宴丽春堂》一种⑤,这虽然不是儿女风情的戏,然如第二折开场时的〔中吕·粉蝶儿〕曲、〔醉春风〕曲,第四折的〔双调·相公爱〕曲、〔醉娘子〕曲,那笔路还是跟《西厢记》杂剧相似的。王实甫还有《苏小卿月夜贩茶船》《韩彩云丝竹芙蓉亭》两种杂剧,各有一折曲文被收录在《雍熙乐府》里,在描摹儿女风情方面,作风和《西厢记》杂剧尤其近似。最早记录元剧作家作品的《录鬼簿》《太和正音谱》,都把《西厢记》杂剧归于王实甫的名下,我们今天根据关汉卿、王实甫两家各自在戏曲方面所表现的特殊风格看,《西

① 清毛西河《西厢记考证》说:"明隆万以前刻西厢者,皆称西厢为关汉卿作。"

② 元锺嗣成《录鬼簿》列王实甫所作杂剧十三种,第一种是《西厢记》(据天一阁旧藏明钞本《录鬼簿》),明初朱权的《太和正音谱》在王实甫名下也首列《西厢记》。

③ 明徐士范刻本《西厢记序》:"人皆以为关汉卿而不知有王实甫:盖自草桥以前作于实甫;而其后汉卿续成之者也。"后来王伯良、金圣叹都是主张这一说的。

④ 《雍熙乐府》卷十九《满庭芳西厢十咏》在第九曲咏关汉卿作西厢之后,接下第十曲说:"王家好忙,沽名钓誉,续短添长。"这是主张关作王续的。

⑤ 《丽春堂杂剧》见臧晋叔《元曲选》己集上。

厢记》杂剧为王实甫作更是无可怀疑的。

王实甫的时代，近人王国维根据他的《丽春堂》杂剧，定他为由金入元的作家①。因为他认为《丽春堂》杂剧写的是金代的故事，而剧本的末了二句："从今后四方、八荒、万邦，齐仰贺当今皇上。"是以祝颂金皇作结的。其实杂剧末了以祝颂"当今皇上"作结，是勾阑演出时的惯例。这祝颂的皇上，是指杂剧演出时的当朝天子，并不指剧中情事发生时的某一朝代的帝王。今本《西厢记》剧终谢圣语"谢当今盛明唐圣主"，金圣叹批本作"谢当今垂帘双圣主"，这是更合于当时杂剧的通例的②。《元史·后妃传》说元大德年间（公元1297—1307年），成宗多病，布尔罕皇后居中用事，政事都由她决定。据陈寅恪先生的意见，这"垂帘双圣主"，正是当时《西厢记》上演时对于元成宗和布尔罕皇后的祝颂。据此推断，王实甫《西厢记》杂剧的写成，当在大德年间，正是元人杂剧的黄金时代。又王实甫的《丽春堂》杂剧第三折有"想天公也有安排我处"及"驾一叶扁舟睡足，抖擞着绿蓑归去"句，都是引用白无咎的〔鹦鹉曲〕的。《朝野新声太平乐府》记冯子振和白无咎〔鹦鹉曲〕在大德六年（公元1302年）。根据这些资料推测，王实甫在戏剧方面活动的年代，主要应在元成宗大德年间及其以后，他的时代应该和白无咎、冯子振相去不远，而比关汉卿、白仁甫稍迟。

当金章宗时的董解元在中国北方弹唱张君瑞、崔莺莺的恋爱故事时，南宋王楙在他所著的《野客丛书》里也提到了张君瑞的名字③。这名字当然是根据当时南宋民间的说唱或戏文里的崔、张故事说的。从这里，我们可以推断：在宋、金对峙的时候，崔、张故事虽各自在南北流行，但张君瑞、郑恒等名字和以崔、张团圆结束的故事梗概，应该在北宋末年就已经有了。到元朝统一中国之后，这些各自在南北流行的唱本、剧本，如《莺莺六么》《红娘子院本》④《诸宫调西厢抟弹词》《南戏崔莺莺西厢记》等⑤，又重新在大

① 见王国维著《曲录》及《宋元戏曲史》。
② 金圣叹评刻小说戏曲，每多任意改动的地方。然而这"垂帘双圣主"五字不是金圣叹可以凭空捏造出来的。又金圣叹本题目总名第二句"法本师住持南禅地"，王伯良本作"法本师住持南瞻地"，并附校注云："南瞻地旧本作南禅地。"可能金圣叹根据的本子正是王伯良所说的旧本。
③ 见《野客丛书》卷十二"张家故事"条。《野客丛书》卷末有嘉泰壬戌陈唐卿的跋文，嘉泰壬戌是公元1202年，即金章宗泰和二年。
④ 《莺莺六么》见周密《武林旧事》所载宋代官本杂剧目录。《红娘子》见陶宗仪《辍耕录》所载宋金元三朝院本名目。
⑤ 近人钱南扬根据《雍熙乐府》《盛世新声》《旧编南九宫谱》等，辑得《崔莺莺西厢记》曲文21支，可能即是从南宋流传下来的。

都、杭州等戏剧发展的中心汇合拢来。王实甫的《西厢记》杂剧正是在这种情况之下产生的,因此他比之初期在大都的杂剧作家,如关汉卿、白仁甫、杨显之等带有更多的南宋词人的脂粉气息。以前人比他的曲子作"花间美人"①,主要是就这一方面说的。

王实甫的《西厢记》杂剧,对于董解元的《西厢挡弹词》说,是又一次总结性的工作。自从他这一部总结性的天才著作产生之后,不但使当时别的有关崔、张故事的唱本和戏曲逐渐归于淘汰,连董解元的《西厢挡弹词》,后来也慢慢地少人知道了②。

由于王实甫是处在南北混一的时代,当时元人的武力打通了欧亚的海陆交通,都市手工业商业经济的空前繁荣,替杂剧的发展准备了条件。这样就使王实甫比之董解元有更多的可以驰骋天才的余地。明、清以来有些学者认为董解元的《西厢挡弹词》高出王实甫的《西厢记》杂剧③,这实在是不了解诸宫调和杂剧在体裁上的不同以及中国古典戏剧发展的道路的。

四 结语

崔、张故事从元微之的《莺莺传》发展到王实甫的《西厢记》杂剧,在五百年的长时间内,经过人民,特别是城市平民的选择与哺育,经过了许多民间艺人的改造与加工,把这故事真正美好的一面加以发扬扩大,精雕细琢,而割弃了原作里思想感情不健康的一部分,使它成为中国戏曲里一部典范的著作。由于在崔张故事里提出的问题,是向来男女青年所普遍关心的婚姻问题,这问题在中国长期的封建社会里是不可能得到圆满解决的;因此这故事从唐代贞元、元和以后直到今天,还有它反封建的进步意义。

自从王实甫的《西厢记》杂剧出世之后,到现在又过了六百多年,当时王实甫《西厢记》杂剧首先演出的"大都",今天已成了人民的首都,这一部曾经为古今无数热爱自由的青年男女所爱好的戏曲,也只有在这人民的时代,才被一致承认为中国古典文学里的伟大著作。张生、莺莺、红娘,这些在封建时代为无数优秀艺人所共同塑造的典型人物,因此也得到更多的读

① 明涵虚子论曲:"王实甫如花间美人。"
② 陶宗仪《辍耕录》"杂剧曲名"条:"金章宗时董解元所编西厢记,世代未远,尚罕有人能解之者。"陶宗仪,元末明初人。
③ 明胡应麟《少室山房笔丛》、清焦循《易余籥录》都有这种主张。

者、观众的热爱。

然而六百多年不是一个很短的时间，元时以北曲格调演出的《西厢记》杂剧，今天已无法在舞台上重现；即过去偶然还在昆腔班子里上演的，也只是明人改编的《南西厢》里的几场戏。它的词曲部分，如不是带着本子对看，一般听众还是不容易领会的。因此各地方剧种的《西厢记》改编本便纷纷出现，有的改编本如越剧《西厢记》且在全国戏曲会演里得到很高的评价①。为了发扬中国古典戏曲的优秀传统，满足今天广大人民的要求，对于怎样替这个有着悠久历史的伟大戏曲题材作第三次的总结工作，这责任自然要落在我们这一代戏曲改革工作者的身上。为了做好这第三次的总结性的工作，我们对于崔、张故事的历史发展应该有比较全面的认识。例如元微之的《莺莺传》是在怎样的社会情况下产生的，它为什么会对后来的戏曲小说发生这么大的影响；董解元《西厢搊弹词》的许多情节是怎样添出来的，为什么他对《莺莺传》的结局要作这样大的修正；王实甫的《西厢记》杂剧是怎样产生的，他是怎样利用这种文艺形式反映当时人民的要求的，对这些问题都应该有比较满意的解决。近来有些《西厢记》改本，在《琴心》一场张生不遂所愿时就投奔白马将军的义军，去为老百姓报仇；有的在红娘身上作种种色情的描写；有的在长亭送别之后，张生和莺莺双双私奔。这些不大合理的改动，是和他们对崔张故事的历史发展没有认识分不开的②。这篇叙说主要是希望对崔张故事的历史发展作比较全面的说明，提供从事戏曲改革工作同志们的参考。如有错误或遗漏的地方，仍希望读者指正。

（原载《人民文学》1955 年 9 月号）

① 越剧《西厢记》在 1952 年全国戏曲会演时得剧本奖。
② 《旧唐书》十三《德宗纪》在贞元十五年（公元 799 年）十二月有这样的记载："庚午，朔方等道副元帅、河中绛州节度使、检校司徒、兼奉朔中书令浑瑊薨。""丁酉，以同州刺史杜确为河中尹、河中绛州观察使。"和元微之《莺莺传》所记是符合的。以杜确为义军首领，那是违反历史事实的。红娘在《西厢记》杂剧里应该是跟《㑇梅香》杂剧里的樊素一样，是"与小姐作伴读书"的。樊素在《㑇梅香》杂剧里是用正旦扮的，红娘也应该如此。她的满口引经据典，正说明她这一种身份。京戏里的《红娘》以花衫演出，那是不符合她的性格的。

谈关汉卿的《鲁斋郎》杂剧

《鲁斋郎》是现传元人杂剧里最杰出的作品之一。就现有文献资料看，它在臧晋叔选刻《元曲选》以前，曾经被看作无名氏的作品。臧晋叔在《元曲选》里确定它是关汉卿的作品，当时是否另有历史文献根据已不可知；但鉴定文艺作品在缺乏必要的参考资料时，是可以根据作品本身的风格判定的。刘子玄在写《史通·列传》时已怀疑《李陵答苏武书》不类西汉人的文章，后来苏子瞻更确认它是"齐梁小儿所拟作"①。李白集里有两首"长干行"，黄山谷认为第二首绝不是李白的作品②。他们的判断主要从对作品本身的认识出发，可是历来研究中国文学的学者很少怀疑他们的鉴定的可靠性。

凡是古今杰出的诗人或画家，他们在作品里所表现的特殊风格不是别的人所可能伪造的。唐代以前的画家一般不在画上题款，然而历来鉴赏家可以根据作品的风格确定它的作者；而越是成名的画家，他的特殊风格往往可以使熟于此道的人一望而知。苏子瞻在《书吴道子画后》说："余于他画或不能必其主名，至于道子，望而知其真伪。"③ 黄山谷论李白诗说："太白豪放，人中凤凰麒麟，譬如生富贵人，虽醉着、瞑暗、啽呓中语，终不作寒乞声。"④ 正像唐代画家、诗人里不可能有两个吴道子、两个李白一样，在元人杂剧作家里也不可能有两个关汉卿。我们今天假定臧晋叔不是依据别的文献资料而仅仅凭作品本身的风格确定《鲁斋郎》是关汉卿的作品；只要臧晋叔确是具有鉴别元人杂剧的能力，同时关汉卿在别的杂剧里所表现的特殊艺术风格在《鲁斋郎》杂剧里同样显著地表现出来，那我们依然可以承认臧晋叔的鉴定的可靠性。

我们根据臧晋叔《元曲选》和他对汤显祖《邯郸记》的批评、点窜看，

① 见《经进东坡文集事略》卷四十六《答刘沔书》。
② 见《分类补注李太白诗》卷四《长干行》注。
③ 见《经进东坡文集事略》卷六十《书吴道子画后》。
④ 见《分类补注李太白诗》卷四《长干行》注。

他是热爱戏曲事业而对元人杂剧尤为熟悉的学者。生在今天的学者在图书资料的掌握上比臧晋叔当时要方便得多,而考证工夫一般也是后来居上的;然而很难说我们今天对元人杂剧的热爱与熟悉已经超出了这位在三百多年前就已经对元人杂剧作出重要贡献的学者之上。因此,我们如没有从作品本身风格上提出充分的反面论证,而仅仅根据前人不完备的文献记载怀疑他对《鲁斋郎》杂剧的鉴定,那是很难使人信服的。

臧晋叔在《元曲选序》里首述关汉卿"躬践排场,面傅粉墨,以为我家生活,偶倡优而不辞"的生活作风与创作道路。接着指出:"曲有名家,有行家。名家者,出入乐府,文采烂然,在淹通闳博之士,皆优为之。行家者,随所妆演,无不摹拟曲尽,宛若身当其处而几忘其事之乌有。能使人快者掀髯,愤者扼腕,悲者掩泣,羡者色飞。是惟优孟衣冠,然后可与于此。故称曲上乘,首曰当行。"他实际上是拿关汉卿作为"当行作家"的代表人物加以称引的。所谓"当行"是指剧本能适合(当)戏曲行业(行)的要求,也就是说它能够更有把握地收到舞台演出的效果的。这就要求作家熟悉舞台生活,最好能够像关汉卿那样的"躬践排场,面傅粉墨","偶倡优而不辞"。

关汉卿向来被目为元人杂剧里的当行作家,他的戏曲在思想内容上集中反映了当时以城市平民为主的广大观众的愿望与要求,在艺术处理上高度发挥了杂剧这一戏曲形式的性能与作用。他在《窦娥冤》《救风尘》《拜月亭》等杂剧里所表现的风格特征,同样在《鲁斋郎》里表现出来。关汉卿处理剧情的特点之一,是从剧中人物的不同环境、不同性格出发,逐步地把他们引向矛盾的尖端,加以刻画,来揭示当时社会生活中带有根本性质的问题。我们如就《拜月亭》第二折王瑞兰受她父亲的逼迫不得不跟她抱病的丈夫离别的一场,跟《鲁斋郎》第二折张珪受了恶霸鲁斋郎的压迫不得不将他妻子送给鲁斋郎的一场相比;就《窦娥冤》第三折窦娥跟婆婆的死别,跟《鲁斋郎》第二折张珪跟妻子的生离相比,在艺术处理上有着显著的类

似之点①。其次，关汉卿注意到我国通俗小说戏曲作家所谓"无巧不成戏"这一艺术处理上的特点，使剧情随步换形，为观众意想所不及。然而由于它的变换并没有违反生活的逻辑，这才能使观众"宛若身当其处，而几忘其事之乌有"。《鲁斋郎》杂剧写银匠李四、都孔目张珪两家的悲剧，剧情是双线交互发展的，在元人杂剧里跟《拜月亭》最为相近。特别是第三折当李四在张珪家里遇见原妻张氏、跟他倾吐心情、被张珪撞破的场面，跟《拜月亭》第三折王瑞兰在月下倾诉心情、被蒋瑞莲撞破的一场，更为近似。这些关目处理的特点，我们仔细推求，可用两句话包括，那就是："出观众意想之外，在人物情理之中"②。这种处理关目的方法，虽然在别的元人杂剧里也有所表现，但很少能像关汉卿这样的"天衣无缝"，"妙趣横生"的。第三，《鲁斋郎》杂剧所表现的鲜明的思想倾向，跟关汉卿在别的优秀作品里所表现的一致。我们如拿《鲁斋郎》第一折张珪上场时唱的痛骂司房令史的几支曲子，跟《金线池》第一折杜蕊娘上场时唱的痛骂妓女家门的几支曲子相比；拿《窦娥冤》第三折窦娥上场时唱的几支曲子，跟《鲁斋郎》第二折张珪上场时唱的几支曲子比较，可以看出它们思想倾向上的一致性。第四，关汉卿的曲文老辣当行，有它独特的风格，跟元初一些重要作家如白仁甫、王实甫、马致远等的作品可以明显地分别开来。《鲁斋郎》杂剧在曲文风格上跟关汉卿其他杂剧的曲文十分相近，这是熟悉元人杂曲的读者可以仔细辨别出来的。第五，关汉卿杂剧的宾白，泼辣、跳动，不但传出人物的声口，还揭示他们内心的变化。我们如拿《鲁斋郎》杂剧里的对

① 关汉卿在《拜月亭》里写王瑞兰在她顽固的父亲的逼迫之下跟她抱病的丈夫离别。作者越是真实地写出王瑞兰离别时的痛苦，观众越是同情王瑞兰夫妇的遭遇，痛恨她父亲的顽固，也就必然地通过艺术真实生动地揭示封建社会父母包办婚姻的不合理。《鲁斋郎》杂剧写张珪受了恶霸鲁斋郎的威胁，送他妻子李氏到鲁斋郎家里去。作者没有花费过多的笔墨直接刻画鲁斋郎的凶横，而是真实地写出张珪与妻子离别时种种愁恨与痛苦，这就不能不使观众十分同情他们的不幸遭遇，从而对鲁斋郎恃强夺人妻子的恶霸作风引起强烈的反感，揭发了当时豪门贵族的蛮横作风与中国善良人民之间不可调和的矛盾。《窦娥冤》第三折写窦娥跟婆婆诉别的一场，同样可以这样来体会作者的艺术构思：它是通过人物在矛盾尖端所表现的思想感情来揭示封建社会带有根本性质的问题。

② 如《鲁斋郎》第一折写鲁斋郎因弹打黄莺，正好打伤了张珪的儿子，因这一偶然关系，使鲁斋郎碰上了张珪的妻子李氏，见色起意，那是"出于观众意想之外"的巧合。然而作者已事先叙明当时是清明节令，依照我国过去的习俗，家家户户要出郊扫墓；而鲁斋郎也就趁这机会到郊外寻觅生得好的女人。那当他发现张珪的妻子长得好看，要借端夺取她，正是事有必然，势有必至，"在人物情理之中"的。关汉卿别的作品，如《窦娥冤》里写张驴儿想用药毒死蔡婆婆，反而毒死了自己的父亲；《拜月亭》里写蒋世隆在兵乱中失散了妹妹，无意中碰上了王瑞兰，同样含有"无巧不成戏"的意味，然而同时是符合于剧中人物的生活环境与性格的。

白跟《望江亭》《救风尘》的对白并看，可以看出它们风格上的一致性。

上面所提的五点，如仅仅有一点或两点相近，那还不能肯定臧晋叔的鉴定的可靠；但当我们就《鲁斋郎》杂剧的各个方面考查，觉得它没有任何方面不十分接近关汉卿的作品时，不能不认为臧晋叔确定《鲁斋郎》为关汉卿的作品是表现了他对元人杂剧的高度鉴别能力的。

特别是曲文，它虽然跟宾白、情节、科介等共同成为一个杂剧的组成部分，然而它是更其集中地表现剧中人物的性格，也更其鲜明地表现作家在艺术创造上的特殊风格的。拿元人杂剧的重要作家来看，像"你休忧文齐福不齐，我只怕你停妻再娶妻"，是一般元剧作家都能写的；至如"落红成阵，风飘万点正愁人"一曲，"风静帘闲，透纱窗麝兰香散"一曲，那是只有王实甫才能写得那么旖旎芬芳的①。如"只与这高山流水同风韵，抵多少野草闲花作近邻"，是一般元剧作家都能够写的，至如"半生不识晓来霜，把五更寒打在老夫头上"一曲②，"添酒力晚风凉，助杀气秋云暮"一曲③，那又只有马致远才能够写得这样高华爽朗的。关汉卿的曲文以语言的老辣跳荡与心理刻画的细致深刻为其特征。王国维说他"一空倚傍，自铸伟词，而其言曲尽人情，字字本色"④，在元人杂剧里没有第二个作家达到他这样高度的成就。我们就《鲁斋郎》第一折的《赚煞》曲，第二折的〔南吕·一枝花〕全套，第三折的〔醉春风〕〔红绣鞋〕〔迎仙客〕〔二煞〕各曲看，除了关汉卿，别的元剧作家不可能有那样"一空倚傍，自铸伟词"的魄力。因此我们即使撇开作品在情节、宾白上的许多艺术特征不谈，单从曲文风格看，也应该承认臧晋叔的鉴定是可靠的。

跟有些学者怀疑《鲁斋郎》是关汉卿的剧本相似，有的学者又仅仅根据三种不同版本的《录鬼簿》里的一种著录，认为另一个杂剧《陈母教子》为关汉卿的作品，而这个杂剧不论从思想倾向或艺术风格考查，没有任何方面可以跟关汉卿的杂剧相提并论的。当然，我们今天研究元人杂剧，必须参考《录鬼簿》《太和正音谱》等历史资料；然而我们还必须了解这些历史资料并不是完全可靠、没有漏的。因此即使我们已经从历史资料上找出某些根据，还必须再从作品本身的风格上认真加以鉴别，才能得出比较可靠的

① 上引曲文见王实甫《西厢记》。
② 上引曲文见马致远《陈抟高卧》。
③ 上引曲文见马致远《任风子》。
④ 见王国维《宋元戏曲史》第十二章。

结论。

　　一般说，文艺作品的风格，如果不是读者对作品本身真正有所体认的话，是比较不容易谈的。这篇小文章，我主观企图对关汉卿的作品风格有所说明，我深深知道我的文章表达能力远不足以形容关汉卿那样伟大作家的艺术成就，在读者感觉到不能满足时，如果能直接打开关汉卿的杂剧看看，那也许可以从作品本身得到更其真切的体会的。

　　　　（原载《光明日报·文学遗产》1957年9月29日第176期）

《桃花扇》校注前言

一

　　公元1699年,继洪昇《长生殿》传奇之后,经过作者孔尚任十余年苦心经营、三次易稿的《桃花扇》传奇脱稿了。当时在南中国各省起兵抗清的前后三藩早已平定,清朝的统治巩固下来了。在清政府利诱、威迫兼施的文化政策之下,被称为"一代正宗"的"望溪文集阮亭诗"①,都因才力单薄,为有识者所不满。"南洪北孔"就成为照耀当日文坛的双星。

　　《桃花扇》传奇是孔尚任通过明末复社文人侯方域与秦淮名妓李香君的爱情故事来反映南明一代兴亡的历史戏。公元1644年李自成的农民起义军攻下了北京,明崇祯帝(朱由检)在煤山自缢,吴三桂勾引清兵入关,中国黄河以北各省陷入大混乱的状态。这年五月,凤阳总督马士英内结操江提督刘孔昭、南京守备徐弘基,外结靖南伯黄得功、总兵官刘泽清、刘良佐、高杰等,在南京拥立福王(朱由崧),建立了南明王朝。当时南明王朝统辖的中国南部各省都还完好,南京据长江下游形势之地,是明代200多年的陪都所在,对南方各省还有一定程度的号召力量。清人入关之初,兵力不过十多万,占地不过关外辽东一带和河北、山东的部分州县。在这样双方形势对比之下,当时中国人民对于南明王朝的最高期望,是激励人心,出师北伐,收复失地,重新在全中国建立汉族的统治权。即使办不到这一步,也希望它能够稳定内部,坚守江淮,徐图恢复。可是南明王朝建立之后不久,清兵即渡河南下,列镇望风迎降,扬州失守,南京跟着陷落。这曾经一度为中国人心所属望的南明政权,仅仅支撑了一年,就土崩瓦解,不可收拾。后来南方的中国人民虽先后拥立鲁王、唐王、桂王等抵抗清兵,但比之南明王朝建立初期,形势已大相悬殊,终于为清兵所各个击破。为什么南明王朝会这样快

① 清袁枚诗:"一代正宗才力薄,望溪文集阮亭诗。"《望溪文集》,方苞著;阮亭诗,指王士禛所写的诗。

地覆灭呢？明末清初的不少文人、学者曾经企图根据当时的历史事实加以说明，而孔尚任的《桃花扇》则是要求通过舞台艺术形象揭示出南明王朝没落的必然性的。

二

作者是怎样通过舞台艺术形象揭示了南明王朝没落的必然性的呢？

在《桃花扇》传奇一开始的时候，作者就在我们面前展开了复社文人陈定生、吴次尾等对魏阉余孽阮大铖的斗争。这实际是明代从万历、天启以来统治阶级内部长期派系斗争的继续。代表统治阶级内部最腐朽黑暗的势力的阮大铖，正在等待时机，重新起来执政。以陈定生、吴次尾为领袖的复社文人，在政治上继承东林党的主张，有他们进步的一面。然而他们在"中原无人，大事已不可问"的时候，依然流连风月，买醉征歌，这就通过舞台上的人物活动，说明他们不可能担当起挽回国家危急形势的艰巨任务。

跟着复社文人对阮大铖的斗争而来的是为了建立南明王朝而引起的统治集团内部的争论。以马士英、阮大铖为首的魏阉余孽勾结江北四镇，企图迎立福王。为复社文人所拥护的史可法、左良玉都曾表示反对，没有成功。福王即位，马、阮当权，他们一面卖官鬻爵，尽量搜括，来满足他们荒淫无耻的生活；一面缇骑四出，捉拿东林、复社党人，企图一网打尽，使这新建立的王朝愈来愈离开了人民，也愈走向没落。《桃花扇》第二十五出，写福王当北兵即要南下时，他所关心的只是怎样在宫中选优演戏，及时行乐。第三十六出写马士英、阮大铖在南明即要灭亡的前夕，还念念不忘他们的"一队娇娆，十车细软"，十分深刻地写出了这统治集团已经到了不可救药的地步。

当时南明王朝所赖以守御江北的是黄得功、高杰、刘良佐、刘泽清等四镇，所赖以镇守上游的是左良玉的兵力。由于这些部队本身的腐朽和统治集团内部无可调和的派系矛盾，终于使他们的力量在内战里面自相抵消。当史可法出守扬州、满心希望出兵北伐时，江北四镇将领就为了争夺扬州地盘，起了内哄（《争位》出）。后来经过史可法的苦心调停，高杰也自知寡不敌众，才同意离开扬州，前往开洛防河（《移防》出）。高杰引兵北上之后，为睢州镇将叛徒许定国所暗算（《赚将》出）。剩下黄、刘三镇又为了统治集团内部派系的斗争，被马士英、阮大铖等调去阻塞左良玉兵东下，河淮一带，千里空虚。因此当清兵南下时，只留下史可法一支孤军，困守扬州。扬

州一失,南明王朝也就跟着覆亡了。

当吴三桂勾引清兵入关、民族危机间不容发的时候,摆在南明王朝面前的主要任务,是缓和统治阶级内部的矛盾和统治阶级与人民之间的矛盾,同心同德,共同对付当前最大的敌人。可是由于明代统治阶级在当时已经十分腐朽,代表这个腐朽统治阶级的人物,不论文官、武将,都只知道尽量向人民搜括财富供自己荒淫享乐。因此由这些代表人物所组成的南明王朝内部,除了彼此争夺派系的、个人的利益之外,是不可能从国家的共同利益出发,团结一心,来对付南下的清兵的。夏完淳《续幸存录》说:"朝堂与外镇不和,朝堂与朝堂不和,外镇与外镇不和,朋党势成,门户大起,虏寇之事,置之蔑闻。"吴伟业《清忠谱序》说:"甲申之变,留都立君,国是未定,顾乃先朋党,后朝廷,而东南之祸亦至。"这是南明王朝覆灭的根本原因。读过《桃花扇》的人同样可以从传奇里所塑造的一连串艺术形象引出这样的结论。

当时在南明统治集团内部比较贤明的人物并不是没有,传奇中所写的史可法就是在这方面有代表性的人物。然而由于整个统治集团在走向腐朽、没落,他在这个统治集团内部的地位,也就愈来愈陷于孤立。《桃花扇》传奇演南明王朝建立之后,史可法即因为马士英所忌,出守江北。到他镇守扬州之后,江北四镇将士又因早就与马士英勾结,不听他的指挥。明末清初有些历史作者也看到了史可法才能短绌的一面;然而重要的并不是史可法个人才能的问题,而是当时整个形势使史可法的才能不可能得到发挥的问题。传奇第十八出当四镇将士为争夺扬州而自相水火时,史可法只能写一张告示来调停,效果当然不大的。第二十六出写史可法死守扬州时,只能以痛哭流涕激励部下,也不能挽回危局。然而作者已经通过一连串的戏剧行动,把史可法当时的处境揭示给读者:他上不得朝廷的信任,下不能指挥诸将,剩下部下的三千残兵,也同样受了这腐朽统治集团的影响,军心动摇;那他除了痛哭流涕、决心以一死报国之外,就很少别的道路可走了。

南明王朝内部派系之间的尖锐矛盾,马士英、阮大铖等亡国士大夫的荒淫无耻,倒行逆施;史可法的困守扬州,孤忠无助:它们从不同方面说明南明王朝没落的必然性。这些历史现象,在《桃花扇》传奇里得到了集中而完整的反映。

清人自称它的代替明朝统治是天命所归;自夸它兵力的强大为中国人民所无法抵抗。《桃花扇》作者根据可靠的历史事实,通过舞台艺术形象,揭示南明亡国的根本原因,在于王朝的昏庸腐朽,引起内部的分裂,不能一致

对外，这就使人们有可能从这一巨大历史事件里接受有益的经验教训，揭穿了清朝统治者的种种欺骗宣传。同时由于戏中人物的艺术感染力量，人们同情史可法、左良玉等的遭遇，痛恨马士英、阮大铖等的弄权，刘良佐、刘泽清、田雄等的降敌，这就不能不引起他们对于前明亡国的深切怀思。《桃花扇》的爱国主义精神，也即作者所说的"兴亡之感"，主要表现在这些方面。

三

然而《桃花扇》不是历史教科书，作者在创作上所遇到的最大困难，是怎样通过当时流行的戏剧形式——传奇来反映南明的历史。既然是传奇，就需要通过剧中男女主角的离合悲欢，把南明一代的兴亡串联起来演给观众看。"借离合之情，写兴亡之感，实事实人，有凭有据。"（《先声》出）正是作者在这方面最好的自白。

那么作者是怎样借传奇中男女主角侯方域、李香君的离合之情，写南明一代兴亡之感的呢？

《桃花扇》传奇中的女主角李香君是明末南京秦淮名妓。作者在第二出最初介绍这个人物时就给我们一个与一般妓女不同的印象。她色艺非凡，曾得到当时复社领袖人物张天如、夏彝仲等的赞赏；她的师傅苏昆生又是在复社文人声讨阮大铖之后，坚决离开了阮家来教她歌曲的。我们从后来她在戏剧里所表现的一连串行动看，这些最初跟她接触的人物，对她的生活态度是起了正面的影响的。

明末东林、复社文人由于在政治上有比较进步的主张，跟以魏忠贤为首的阉党官僚展开了一连串的斗争，赢得了东南各大都市人民的好感①，也受到歌台舞榭里那些丧失了人身自由的女子的欢迎。我们试看《板桥杂记》所记冒辟疆、方密之、陈定生等复社文人与秦淮名妓来往的事迹，及秦伯虞题《板桥杂记》诗"慧福几生修得到，家家夫婿是东林"的句子，可以看出当时秦淮歌妓对东林、复社文人的倾慕。李香君既受到复社领袖人物张天如、夏彝仲的赞扬，她师傅苏昆生又是坚决反对阮大铖的人物，那当她跟侯

① 《明季北略》二卷杨涟条，记东林党人杨涟被逮时，"都城士民数万拥道呼号"。《碧血录》记东林党人魏大中被逮时，"士民号恸者势几万人"。周顺昌被逮时，"百姓夹道执香，哭声干云"。《复社纪略》二卷记刘士年知太仓州事被劾去位时，"倾国数十万人为之罢市"。

方域结合之后，为了侯方域，也为了她自己的前途，把侯方域从阮大铖与杨龙友所做成的圈套里挽救出来，是完全可以理解的。《却奁》这场戏的重要意义，在于它生动地反映了当时秦淮歌妓与复社文人的关系。这除了男女双方在才华上、容貌上互相倾慕外，还在政治态度上互相影响。这是在《桃花扇》以前的儿女风情戏里所少有的。

李香君在出色地演出了《却奁》这一出戏之后，不但成为侯方域的"畏友"，同时还赢得复社文人普遍的尊敬。然而，这对于那要收买她来拉拢侯方域的阮大铖说，真是"赔了夫人又折兵"，他的老羞成怒，是势有所必至的。就这样，作者通过《传歌》《眠香》《却奁》等几场戏，逐步把这戏中的女主角推向当时统治阶级内部派系斗争的尖端。

当南明王朝建立之后，由于这个王朝是建立在极端腐朽的统治基础之上的，这王朝的代表人物，从福王由崧以至马士英、阮大铖、田仰等，他们所追求的是一种荒淫无耻的生活。李香君是一个以色艺著称的秦淮歌妓，她的名气愈大，这个腐朽统治集团里的人物，就越要千方百计地把她抢夺过来，作为自己玩弄的对象。然而李香君由于过去在对阮大铖的斗争中，曾经为侯方域及复社文人所器重；为了复社，也为了她自己的前途，她自然要坚守妆楼，等待侯方域的到来，拒绝了南明统治集团里的人对她的追求。就这样，作者把李香君为了本身幸福所进行的斗争，跟当时统治阶级内部的政治斗争很自然地结合起来。传奇中第十七出总批说："南朝用人行政之始，用者何人，田仰也；行者何政，教戏也。因田仰而香君逼嫁，因教戏而香君入宫，离合之情又发端于此。"正确地指出了香君的不幸遭遇是与南明腐朽王朝的政治措施密切相关的。

作者所以采用侯方域赠给李香君的诗扇作为全部戏曲的主要线索，用意是深刻的。这诗扇本是侯方域与李香君定情的表记，在当时习俗，它是象征着男女双方的全部爱情的，因此它就有可能把有关侯、李双方的爱情关系贯串起来。从另一方面看，侯、李双方的结合是当时封建统治阶级内部政治斗争中的一个小插曲，而李香君在这次政治斗争中一开始就表现了十分鲜明的态度，这就埋伏了后来马士英、阮大铖等对她进行迫害的祸根。传奇第二十一出写阮大铖怂恿马士英去强逼香君嫁给田仰时说："当年旧恨重提起，便折花损柳心无悔。那侯朝宗空空梳栊了一番，看今日琵琶抱向阿谁？"这就说明阮大铖等的迫害香君，还含有对复社文人进行报复的意图。那李香君的以诗扇作武器，抗拒了阮大铖等对她的迫害；最后更不惜血溅诗扇，以死守楼：不仅表现了她对爱情的坚贞，同时也即挫折了阮大铖借此对复社文人进

行报复的卑鄙企图。这样,通过这把诗扇,又有可能把南明复社文人对魏阉余孽的斗争联系起来。

从《却奁》到《骂筵》,作者通过一连串的戏剧行动,发展了香君性格中优秀的一面,塑造了各种动人的舞台艺术形象,揭示她在当时政治斗争中的鲜明态度。

> 堂堂列公,半边南朝,望你峥嵘。出身希贵宠,创业选声容,后庭花又添几种。
> ——《骂筵》出〔五供养〕曲
> 东林伯仲,俺青楼皆知敬重。干儿义子从新用,绝不了魏家种。
> ——同上出〔玉交枝〕曲

这里正是香君这个受南明统治集团重重压迫的人物,代表了当日广大人民对马、阮等权奸进行有力的鞭挞。

作者写香君坚决拒绝马、阮等权奸对她的迫害,坚守她对侯方域的爱情,还是从她本身生活出发的。传奇第二出《传歌》,当香君刚刚在戏中露面、她的假母李贞丽要她温习新腔时,她皱着眉头说:"有客在座,只是学歌怎的?"这里已细致地透露出她对自己处境的不满。由于她在当时是一个失去了人身自由的歌妓,从她自己所熟习的生活里,她完全可以想象得到,十倍于此的难堪境遇正在后面等待着她。因此当她跟侯方域结合,并因而受到侯方域以及其他复社文人应有的尊重以后,坚决选择了她自己所认为比较美满的道路,拒绝了阮大铖、田仰等为她布置好的一个新的圈套,是丝毫也不足奇怪的。传奇第二十三出《寄扇》有着这样的一段对白:

> 杨龙友:你看这柄桃花扇,少不得个顾曲周郎,难道青春守寡,竟做个入月嫦娥不成?
> 李香君:说那里话,那关盼盼也是烟花,何尝不在燕子楼中关门到老?
> 苏昆生:明日侯郎重到,你也不下楼吗?
> 李香君:那时锦片前程,尽俺受用,何处不许游耍,岂但下楼?

这就说明李香君的苦守妆楼,正是为了她自己所憧憬的一个美满幸福的前景。这样的刻画香君,才是合情合理,有血有肉,而不是作者主观概念的

化身。

　　侯方域比之李香君有他软弱的一面,他最初的梳栊香君,不过是一种名士风流,借此消遣春愁的行径;《却奁》一场更在阮大铖、杨龙友的巧言利诱之下,在政治上表现了动摇。然而他毕竟是当时统治阶级里比较进步的政治集团的重要人物,因此当他被香君提醒之后,即坚决地跟阮大铖决裂,积极参加了南明王朝建立前后的各种政治活动,企图对当时的危急形势有所补救。然而由于马、阮的当权,四镇的专恣,高杰的有勇无谋,左良玉的不学无术,他在政治上的一切活动并没有收到效果。结果,他不但不能庇护香君,连自己也受了阮大铖的迫害,银铛入狱。这不仅是侯方域个人的悲剧,同时关系着南明一代的兴亡。

四

　　为什么作者能在当时写成这样一部出色的"借离合之情,写兴亡之感"的历史戏呢?这除了当清朝统治已经巩固下来、人们痛定思痛、要求从南明一代的兴亡里取得历史教训以外,还可以从我国戏剧发展的本身得到说明。

　　远在明代嘉靖、隆庆年间,约公元1570年前后,著名戏曲作家梁辰鱼的《浣纱记》,即通过范蠡与西施的爱情故事,串演了春秋时期吴越两国兴亡的全部历史。到了明亡之后,吴伟业的《秣陵春》,假托南唐学士徐铉之子徐适与南唐临淮将军黄济之女黄展娘的爱情故事,来抒发作者对于南明亡国的感慨。比孔尚任稍早的作家洪昇的《长生殿》,通过唐玄宗与杨玉环的宫廷生活,把唐代天宝前后盛极而衰的政治历史表演出来,同时寄托了作者对于明代亡国的深沉怀念。我们撇开某些关目的类似不谈,单就它们通过戏中男女主角的悲欢离合来演出一代兴亡这一主要内容说,无疑地给《桃花扇》作者孔尚任以一定程度的启发。

　　大约在与《浣纱记》的写成同时,我国戏曲史上出现了一本直接描写当代政治上派系斗争的历史戏《鸣凤记》。这本戏里的部分情节,孔尚任曾在《桃花扇》第二十四出里加以引用。到了明末清初,比孔尚任早一辈的重要戏曲作家李玄玉的《一捧雪》《清忠谱》先后在舞台上演出。这两部戏除了揭露明代权奸严世蕃、魏忠贤等的丑恶嘴脸,表彰戚继光、周顺昌等的义烈行为之外,还成功地塑造了几个参与斗争的小人物,如《一捧雪》里的雪艳娘,《清忠谱》里的颜佩韦等。这些我国戏曲史上的重要著作,不论就题材的选择或人物的塑造说,同样给孔尚任的《桃花扇》传奇以相当深

刻的影响。

　　从明代嘉靖、隆庆年间到清代康熙年间，是我国从元代以后另一个戏曲史上的重要时期。这一时期古典戏曲现实主义精神的发展，主要表现在一些把个人命运跟国家重大政治事件结合起来的历史戏上。从《浣纱记》到《长生殿》，这是它发展的一个方面，它们同样是通过戏中男女主角的离合悲欢，串演前代兴亡的历史的。然而这两部戏曲所根据的有不少是古代的神话传说，因此还不是比较严格的历史戏。从《鸣凤记》到《清忠谱》，是它发展的另一方面。这两部戏曲同样是表演当代政治上的派系斗争的，它们对于历史事实的表述比较忠实；而缺少戏曲艺术上集中、提炼的工夫，尤其是《鸣凤记》。孔尚任的时代，紧接着这些优秀作家之后，在他长期的创作活动上接受了他们有益的经验，避免了他们的缺点。因此能够写出既忠实于客观历史事实而艺术成就又极其辉煌的《桃花扇》传奇，把我国古典戏曲现实主义精神引向更高的阶段。

　　孔尚任在《桃花扇凡例》里说："朝政得失，文人聚散，皆确考时地，全无假借。至于儿女锺情，宾客解嘲，虽稍有点染，亦非乌有子虚之比。"原书有《考据》一篇，列举他传奇中许多重要历史事实所根据的文献资料。此外如香君诨名香扇坠，南京谚语讽刺马士英"养马成群"，王铎以乌丝栏写《燕子笺》传奇，这些偶然在戏中提到的无关紧要的事实，也都是得之见闻，确然有据的。《赚将》出写许定国妻子侯氏设计杀了高杰，原书眉批说："康熙癸酉，见侯夫人于京邸，年八十余，犹健也，历历言此事。"康熙癸酉，为公元1693年，孔尚任正在北京任国子监博士。可见这一出所根据的素材，是他向当事人直接访问得来的。孔尚任生于清初考据学极盛时期。清初考据学家以实事求是的态度研究经史之学，这种态度在孔尚任的戏曲写作上也有所表现。

　　然而孔尚任如果仅仅忠于客观历史事实，而对于这些历史人物没有强烈的爱憎，加以突出的刻划，那是不可能这样成功地塑造一连串舞台艺术形象的。因此我们还必须注意到作者另一方面的写作态度，即根据这些历史人物性格的特点，如史可法的忠心为国，杨龙友的随波逐流，阮大铖的阴险谄媚，有意识地加以美化或丑化，使观者感慨涕零，收到"惩创人心，为末世之一救"① 的社会效果。作者在传奇第十出里曾借柳敬亭的说书开篇，表示了自己这一方面的意见：

① 引语见《桃花扇小引》。

这些含冤的孝子忠臣，少不得还他个扬眉吐气；那班得意的奸雄邪党，免不了加他些人祸天诛。此乃补救之微权，亦是褒讥之妙用。

第二十四出《骂筵》，还通过马士英、阮大铖等的现身说法，表示作者是要利用戏曲这种文艺武器，干涉人生，警戒无忌惮的小人的。

　　一面继承了我国戏剧善恶分明、爱憎强烈，"公忠者雕以正貌，奸邪者刻以丑形"①的优秀传统；一面尽可能的忠实于历史事实，使读者不仅当作艺术作品欣赏，而且当作有借鉴意义的历史事件来看待；这是《桃花扇》传奇所以成为我国戏曲史上一部划时代的历史戏的又一原因。

五

　　《浣纱记》《鸣凤记》等历史戏的出现，标志着中国戏剧史上一个新的时期的开始；然而这两个戏也有着共同的缺点，就是人物太多，头绪太繁。《桃花扇》揭示给读者的是明代覆亡前夕的整个社会面，它反映现实的深度与广度，都超过了在他以前出现的历史戏；然而在人物方面很难找出哪一个是多余的或来龙去脉不清的。这不但见出作者十分谨严的创作态度，同时表现了作者对现实进行艺术概括的才能。

　　在人物处理上，作者首先根据"借离合之情，写兴亡之感"这个主题，分清人物之间的不同态度与主次关系。原书上卷有《纲领》一篇，分戏中人物为左、右、奇、偶、总五部。左、右两部以正生侯方域、正旦李香君为主，组织了直接与他们有关的人物。如左部的陈定生、吴次尾、柳敬亭，右部的李贞丽、杨龙友、苏昆生等共计一十六人，来表现戏中男女主角的离合之情。奇、偶二部，以效忠明朝的正面人物史可法、左良玉、黄得功等为中气，昏淫的弘光帝，权奸马士英、阮大铖等为戾气，卖国求荣的田雄、刘良佐、刘泽清等为煞气，共计一十二人，表现了他们在当时政治斗争中的不同态度，来反映南明一代的兴亡。总部以张瑶星、老赞礼为传奇的一经一纬，总结了全戏的离合之情、兴亡之感。此外许多在当时政治斗中起过重要作用的人物，一般只采取补叙或侧面反映的手法来表达。如复社三公子中的冒辟疆、方密之，只从阮大铖家人口中传出他们在鸡鸣埭饮酒听曲的情况（《侦戏》出）。五秀才中的刘城、沈士柱、杨廷枢、沈寿民，除在《闹丁》出以

①　引语见《梦粱录》。

杂色登场外,只从柳敬亭口里提到马士英、阮大铖等要逮捕他们(《会狱》出)。这是作者在戏剧创作上集中人物,减少头绪的例子。

作者在已经集中的少数人物之中,依然要分清主次,选择最有代表性的来重点描写。除戏中正生侯方域、正旦李香君外,对当时政治上正面人物,着重描写了史可法、左良玉,而史可法又是更主要的。反面人物着重描写了马士英、阮大铖,而阮大铖的形象又显得更其丑恶。戏剧里正面或反面人物,除了有他们共同的特征外,彼此之间又有差异,这就是人物分寸的问题。试以马士英、阮大铖为例,他们同是南明王朝内部最腐朽的人物。马士英有权有势,爱人趋奉,但才能比较平庸。阮大铖在政治上没有马士英的权势,但是一个"才足以济奸"的阴谋家。马士英没有阮大铖的暗中指使,寸步难行。阮大铖失去了马士英的凭藉,也无法实现他的阴谋。作者不但注意了这两个人物营私结党、腐朽荒淫的共同特征,同时掌握了他们之间的不同分寸;这就成功地塑造了这两个舞台艺术形象。

在传奇里性格最为复杂、处理比较困难的是杨龙友[①]。杨龙友能诗善画,风流自赏,跟复社文人侯方域、秦淮名妓李贞丽有往来。然而另一方面,他又是马士英的亲戚,阮大铖的盟弟,当马、阮得势时,为了做官,也乐于向他们靠拢。作者在处理这个在南明派系斗争中关系相当复杂的人物时,一直是分寸掌握得很紧的。

杨龙友最初为了赏识李香君的才色,想帮衬她与侯方域成就好事。后来他听了阮大铖的话,又想利用李香君,为阮大铖拉拢复社文人。正是由于他除了为阮大铖拉拢复社文人之外还有一个为佳人物色才子的比较善良的动机,在《却奁》一场之后,他对侯方域、李香君虽然有所不满;但在紧要关头,即危险到侯方域或李香君的生命时,他还是出力保护他们。这在《辞院》《媚座》《守楼》《寄扇》《骂筵》《题画》等出里都可以看到。

传奇中阮大铖与杨龙友同时出场的出数不少,但作者从没有把他当作同样的反面人物处理。《辞院》出写阮大铖在清议堂诬蔑侯方域暗中勾引左兵

[①] 根据侯方域写的《李姬传》,在南京企图为阮大铖拉拢侯方域而为李香君所识破的是一个不知名字的王将军,作者把这情节归之于后来为香君画扇的杨龙友,是为了集中人物,减少头绪。既然在戏里由杨龙友演出这情节,就应该按照杨龙友这个特定历史人物的性格重新处理,不能简单地把《李姬传》里的王将军原封不动地由杨龙友代演。这些地方可以看出作者在对《桃花扇》传奇的素材进行艺术构思时的现实主义精神:他是在掌握大量的历史文献和材料的基础上进行艺术加工;是忠于历史事实,而又不为历史事实所拘束的。有些读者就传奇中个别情节不符合当时某些历史著作,加以指摘,不知这些地方往往正是表现了作者惨淡经营的苦心。

东来时,杨龙友即替他辩护。下场时,马士英要杨龙友同行,杨龙友辞了他,而阮大铖即借此时机,拉拢了马士英。又如《媚座》出当马士英要派人去强娶李香君送给田仰时,杨龙友怕太难为了她,阮大铖却恨不得把她处死。正由于作者善于掌握人物的不同分寸,他所塑造的才是活生生的艺术形象,而不是一个模型里印出的东西。

就人物心理刻画的细致说,《桃花扇》也有它独到的地方。如《却奁》一出,李香君因杨龙友为她办了许多妆奁,一定要"问个明白,以便图报"。因为香君出身青楼,知道这些老爷们不会毫无目的地浪掷他们处心积虑地压榨得来的人民脂膏的。侯方域是个豪华公子,金钱来得易,去得易,就只说"承情过厚,也觉不安"。口角之间稍有不同,就揭出了他们的不同心理状态。又如《迎驾》一出,写阮大铖料事如神,可是在《选优》一出里,弘光帝为了没有声色之奉,闷闷不乐,要阮大铖猜他心事,阮大铖故意屡猜不着,到最后还低头沉吟说:"圣虑高深,臣衷愚昧,其实不能窥测。"这就更细致地刻划出阮大铖表面假作痴呆,骨子里别有用心的阴邪性格。

六

在关目处理上,作者首先抓住了与《桃花扇》直接相关的侯、李离合之情,作为传奇的中心线索;再联系这条中心线索,展开了南明一代兴亡的场景。传奇从第一出《听稗》到第六出《眠香》,主要在写侯、李的结合,同时展开了复社文人对阮大铖的斗争,因为侯、李的结合实际上是这一政治派系斗争所促成的。从第七出《却奁》到第十二出《辞院》,主要在写侯、李的由合而离,牵入了左兵的东下就粮(《抚兵》出),侯方域的修书劝止(《修札》出),柳敬亭的携书投辕(《投辕》出)。因为侯方域这一方面的活动成为马、阮攻击他的藉口,逼他不得不离开香君往投史可法。从第十三出《哭主》到第十六出《设朝》,是南明兴亡的关键。由于为复社文人所拥护的史可法一派在这次斗争里的失败,这就成为后来侯、李两人遭受种种迫害的张本。下文从第十七出《拒媒》到第三十出《归山》,分两条子线交互发展。一条子线以香君为中心,通过马、阮等权奸对香君的迫害,揭示了南明统治集团腐朽的本质,同时表现香君对爱情的坚贞。一条子线以方域为中心,联系了四镇的内讧,高杰的被杀,马、阮等权奸的大捕东林、复社党人,为后来南明王朝内部矛盾进一步激化的张本。从第三十一出《草檄》至第四十出《入道》,写侯、李在江山无主、风景全非的情况之下,又由离

而合。同时写左良玉为援救复社党人，声讨马、阮，马、阮调黄、刘三镇兵去防御，史可法困守扬州，孤立无助，直接带来了南明覆亡的后果。此外上本开首试一出《先声》，下本开首加一出《孤吟》，是上下本的序幕；上本末了闰一出《闲话》，是上本的小结场；下本末了续一出《余韵》，是全本的总结场。用这样的关目处理来加紧全剧的结构是前代的传奇里所没有的。然《孤吟》一出深得董解元《西厢记诸宫调》开篇的遗意，《余韵》一出神情上跟《浣纱记》末出《泛湖》相通，这些地方还是作者创造性地学习前人的结果。

　　元人白仁甫的《梧桐雨》杂剧根据白居易《长恨歌》的精神，上半极力描写唐玄宗、杨玉环的情话缠绵，唐宫的热闹场景，强烈地反衬出后来马嵬坡的生离死别，唐宫的夜雨凄凉；这在不同程度上给后来写历史兴亡戏的传奇作家以启发。孔尚任更有意识地掌握了这一点来加强《桃花扇》传奇的悲凉气氛。传奇《听稗》出〔解三酲〕曲："暗红尘霎时雪亮，热春光一阵冰凉。"已透露了这种用意①。后来在《修札》出里更借柳敬亭与侯方域的对白，指出"那热闹局就是冷淡的根芽，爽快事就是牵缠的枝叶"。传奇上本写侯、李那样旖旎风光的生活，正为后来他们的凄凉岁月埋伏下根芽。下本写弘光帝的选优演戏，马、阮的赏雪观梅，传歌开宴，也招致了国破家亡的后果。作者的艺术构思，正是从他所谓"热闹局就是冷淡的根芽"这一现实认识出发的。

　　然而另外一面，作者从"爽快事就是牵缠的枝叶"这一看法出发，认为陈定生、吴次尾等复社文人对阮大铖等的斗争未免太利害了，因此牵引起后来一连串的党祸。顾天石的《桃花扇序》已指出了这一点，作者在《哄丁》《闹榭》等出的关目处理上，也表现了他这一看法。然而复社文人当时所必须首先团结的是南明政治上军事上比较进步的人物，而不是阮大铖等阉党余孽。正由于复社文人以及他们所拥护的史可法、左良玉等还没有做好这一方面的内部团结工作，因此当南明王朝建立时，被马士英、阮大铖等抢先了一步，掌握了中枢的政权。后来当左良玉引兵东下声讨马、阮时，先是遇到何腾蛟的反对，后又遭到黄得功的阻击，终于不能取得胜利；而不是由于复社文人对阮大铖的斗争过于利害，因而引起党祸牵缠的问题。就这方面说，作者在开首几场戏的处理上多少留下了缺陷，容易使有些读者误认为阮大铖等阉党的倒行逆施是复社文人对他们过火斗争的结果。

① 原书此处批语："此《桃花扇》大旨也，细心领略，莫负渔郎指引之意。"

此外作者在剧情处理上还有两点值得我们注意。一是针线的细密，就全部传奇看，各个情节的发展，可以清楚地看出它们先后之间的联系：前面情节为后面情节的张本，后面情节为前面情节的照应，连环相牵，互相生发。这不但在重要关目的处理上是如此，即剧中许多极其微细的地方，也都细针密线，一丝不漏的。如第二十出写侯方域到蔡益所书坊里访问陈定生、吴次尾，因而一起被捕。在第二出侯方域上场时就先说陈、吴两人住在蔡益所书坊，与他时常来往。第三十四出苏昆生说自己与黄得功有一面之缘，要替左良玉去劝说他，在第五出里就先提到黄得功祭旗，要约苏昆生、柳敬亭吃酒。传奇第八出总批说：'左部八人未出蔡益所而其名先标于第一折，右部八人未出蓝田叔而其名先标于第二折，总部二人未出张瑶星而其名先标于开场，直至闰折始令出场，为后本关钮。后本二十八、二十九、三十折，三人乃挨次冲场，自述脚色。'这些地方可以看出作者细针密线的功夫。

次是转换的灵活。在剧情处理上作者如只注意到情节发展的必然关系，而不注意到它们中间所可能发生的偶然因素，那将使戏中人物都像机器一样，只能按着重复刻板的公式行动，而不能真实表现现实生活的丰富性与复杂性。传奇第一出《听稗》，侯方域本来约好和陈定生、吴次尾到冶城道院同看梅花，哪知半途遇到家僮，说魏府徐公子要请客看花，道院早已被占了。这时侯方域就建议到秦淮一访佳丽，而陈、吴二人则主张去听柳敬亭说书。侯方域说柳麻子是阮大铖的门客，不愿去听，吴次尾说他写了"留都防乱揭帖"声讨阮大铖，柳敬亭才知道阮胡子是魏阉余党，拂衣而去。通过这一转折，补叙了前一阶段统治阶级内部的派系斗争，同时还介绍了徐公子的豪华生活，柳麻子的侠义性格，映带后面许多情节。传奇第二出《传歌》，杨龙友去访李香君，看到四壁许多名人的题赠，本想和韵一首，沉吟了一回，觉得自己做他们不过，还是画几笔墨兰吧。后来看见蓝田叔在壁上画的拳石，就在拳石旁画了几笔兰花。经过这一转折，一面介绍了杨龙友的画笔，为后来在香君宫扇上点染桃花张本，同时还预先把后来寄居媚香楼的蓝田叔介绍给读者。又如《访翠》出，柳敬亭陪侯方域去访李香君，偏偏碰到她去参加盒子会去了。《修札》出侯方域正想听柳敬亭说书，杨龙友匆匆而来，说左良玉引兵东下，要抢南京。这些地方都见出作者在剧情处理上的善于转折变换，使读者看了上一节，不能预拟它下一节。作者在《凡例》里自说在排场处理上"俱独辟境界"，他对于当时戏剧写作上的公式化倾向是有意通过创作实践跟它斗争的。如"激将法"在当时戏曲里已成为滥套，作者在《修札》出里当侯方域要用此法来激动柳敬亭时，柳敬亭当场拆穿

了它，这就给人一种新鲜的感觉。又如生旦当场团圆已成传奇的惯例；作者写侯、李二人经过种种波折，才得相逢，又因张道士当头一声棒喝，彼此憬然大悟，撒手分离。然而就前一情节说，它是从柳敬亭的性格出发的（柳敬亭以说书擅长，诸葛亮的激张飞，宋公明的激李逵，早就烂熟的）；就后一情节说，它是切合侯、李两人在国破家亡以后的特殊境况的。从传奇里所表现的侯、李两人的全部斗争历史看，他们所热烈追求的除了双方爱情上的美满结合外，还有他们更大的政治上的抱负；因此经过张道士的一番指点，他们即憬然大悟，是完全可以理解的。正由作者在情节处理上从人物的不同性格与特定环境出发，这才能"种种出奇而不失之怪"①，在创作上表现高度的现实主义精神，突破了当时传奇家的公式与滥套。

　　孔尚任是孔子第六十四代孙子，他在写戏上自比孔子的"正雅颂"，而在历史人物评价上又自比孔子的"作春秋"，所谓"春秋笔法"。如作者在第二出李贞丽出场时，说有个马士英的妹丈、阮大铖的盟弟杨龙友常到院中来；他的用意是让这两个奸臣的姓名首先从老鸨口里说出，表示对他们的贬斥。又如作者在第二十四出里，从阮大铖口里出王铎补内阁大学士，钱谦益补礼部尚书，用意也是对钱、王两人的鄙弃。这些地方未免用意太深，就戏剧说，不是很适合的。

七

　　就曲词、宾白说，作者有一套完整的写作方法，具见于原书《凡例》第五至第十二各条。这里可以就他在传奇里所表现的，扼要加以说明。

　　一、曲文、说白，各有职司，位置得当，给人一种骨肉停匀的感觉。作者在《凡例》里说："词曲皆非浪填，凡胸中情不可说，眼前景不能见者，则借词曲以咏之。若应作说白者，但入词曲，听者不解，而前后间断矣。"这就严格地区别了词曲与说白的不同作用。即凡描摹人物的环境（眼前景）与内心活动（胸中情）时用词曲。一般事实的说明，情节的交代，要通过说白表现。这就作者全部剧作来检验，随处可以得到印证。

　　由于作者从戏曲所要表达的内容出发，对哪些地方用说白、哪些地方用词曲，有比较明确的界限。因此在曲文宾白的安排上较为匀称合度。作者在《凡例》里自说每长出止填八曲，短出止填四曲或六曲。这一方面是为了适

① 这里借用李开先评乔梦符语。

合腔长拍缓的昆曲流行以后舞台上演唱的要求；一方面也由于作者把曲词的作用严格地限制在"眼前景不可见，胸中情不可说"的表达上，每出填的曲子自然要比一般传奇少了些。

二、作者注意到了曲文风格与戏情的一致性。如《传歌》《访翠》《眠香》等出，写儿女风情，许多曲文都表现了秀艳温柔的格调。《哭主》《誓师》《沉江》等出，写南明政治上重大事变，许多曲文都带着激昂慷慨的声情。就曲词切合人物声口说，多数地方表现得很好。如《听稗》出侯方域唱的〔恋芳春〕一曲，《投辕》出柳敬亭唱的〔新水令〕一曲，《骂筵》出阮大铖唱的〔缕缕金〕一曲，都是一开口即"如闻其声，如见其人"的。然而作者在这方面还是存在缺点的。如《听稗》出柳敬亭唱的〔懒画眉〕前腔，有"春雨如丝宫草香，六朝兴废怕思量"等句，与这个在传奇里一贯表现江湖豪侠之气的人物声口不类。《哭主》出左良玉上场时唱的〔声声慢〕，有"逐人春色，入眼晴光，连江芳草青青"等句，也不合这个出身行伍的武将的粗豪性格。

三、作者在《凡例》里主张词曲要写得"词意明亮"，这是对的。我们从作者在《桃花扇》里许多写得较为流畅的词曲来检查，已基本上克服了从明代中叶以来梅禹金、屠赤水一派的典丽作风。然而另外一面，作者又主张制曲要"一首成一首之文章，一句成一句之文章"，主张在词曲中用典要"信手拈来，不露饾饤堆砌之痕"，这就说明他的"词意明亮"，只是就书本上的功夫说，还不可能象关汉卿、王实甫等作家除了从许多优秀的古典诗词里汲取有用的词汇外，还从人民口头上直接提炼语言，加强了曲子的表达力量。在说白方面，作者主张"宁不通俗，不肯伤雅"，也使戏中许多净、丑宾白，丧失应有的泼辣与机趣。

总之，《桃花扇》传奇在语言运用上给我们的总的印象是典雅有余，当行不足①；谨严有余，生动不足。剧中许多曲词，我们在书房里低徊吟咏，真觉情文并茂；而搬到舞台上演唱，不见得入耳就能消化，这实际上表现了明清之间文人剧作的共同特征。

我国从明代中叶到清初，是文人写戏曲的极盛时期。从徐渭、梁辰鱼到李渔、李玄玉，他们写出了不少优秀的戏曲，同时也在创作实践上丰富了戏曲的理论知识，提高了戏曲的理论水平。《桃花扇》传奇不但在戏曲创作上接受了前人的丰富经验，成为划时代的巨著；即原书《凡例》及每出眉批、

① 当行，指合于戏曲这个行业的要求。

总批①，也为今天研究中国戏曲的人提供了丰富的理论知识。然而作者虽自定《凡例》，而不为《凡例》所拘（如《闲话》出全用说白，《孤吟》出全用词曲，《劫宝》出没有下场诗）；重视前人经验，而不为前人经验所限。作者在《凡例》里自称全剧布局"能脱去离合悲欢之熟径"，在《先声》出的总批说："首一折《先声》与末一折《余韵》相配，从古传奇有如此开场否？然可一不可再也；古今妙语皆被俗口说坏，古今奇文皆被俗笔学坏。"这些地方可以见出作者在戏曲创作上反对陈陈摹拟、重视推陈出新的精神。

八

孔尚任字聘之，又字季重，号东塘，别号岸堂，自号云亭山人。公元1648年，生于山东曲阜县。他少年时读书曲阜县北石门山中，已博采遗闻，准备写一本反映南明一代兴亡的戏曲，这可说是他写作《桃花扇》传奇的思想酝酿时期。值得注意的是他少年时期接受了明末爱国诗人贾凫西的思想影响②，成为他采取通俗文艺形式来反映南明兴亡的鼓舞力量。后来《桃花扇》《听稗》出的鼓词，就一字不动地采用贾凫西的《木皮子鼓词》。公元1684年，清康熙帝"南巡"江南，在这年冬天回京，路过山东，到曲阜祭祀孔子。孔尚任被荐举在"御前"讲经，得到康熙帝的褒奖，被任命为国子监博士。公元1686年，他随刑部侍郎孙在丰出差淮扬，疏浚黄河入海口，到公元1689年的冬天才回北京。这时期他结识了明遗民冒辟疆、邓孝威、杜于皇、僧石涛等人。在扬州登梅花岭，拜史可法衣冠冢。在南京登燕子矶，游秦淮河，过明故宫，拜明孝陵，还到栖霞山白云庵访张瑶星道士。这些生活经历，加深了他对南明亡国的感慨，也丰富了《桃花扇》传奇的素材。

孔尚任回京以后，继续任国子监博士。当时清朝政权已经稳定，我国封建经济在明末清初一度萎缩之后又转向繁荣。北京为全国首都，戏曲演出极盛。公元一六九四年，孔尚任与顾天石合作的《小忽雷》传奇在景云部演出。小忽雷是唐宫的乐器，段安节《乐府杂录》有关于善弹这乐器的唐宫宫女郑中丞因忤旨赐死、被宰相权德舆的旧吏梁厚本所救、结为夫妇的传

① 《荀学斋日记》说《桃花扇》评语是孔尚任自己的手笔。
② 参看孔尚任《木皮散客传》。

说。传奇以郑中丞为郑注的妹妹,与书生梁厚本有婚姻之约,被郑注献入宫中,又为宦官仇士良所陷害。中间牵入朝官李训、郑注等对宦官仇士良、鱼弘志等的斗争,反映了唐文宗一朝政治与当时著名文人白乐天、刘梦得等的生活。就主题及结构看,跟《桃花扇》是同一类型的戏。传奇开端有散曲《博古闲情》一套,中间〔逍遥乐〕等三曲,生动地描写了孔尚任在北京的冷官生涯:

侨寓在海波巷里,扫除了小小茅堂,藤床木椅。窗儿外竹影萝阴,浓翠如滴,偏映着潇洒葛裙白纻衣。雨歇后,湘帘卷起,受用些清风到枕,凉月当阶,花气扑鼻。

——〔逍遥乐〕

偏有那文章湖海旧相知,剥啄敲门来问你。带几篇新诗出袖底,硬教评批。君莫逼,这千秋让人矣。

——〔金菊香〕

喜的是残书卷,爱的是古鼎彝,月俸钱支来不勾一朝挥。大海潮,南宋器;甘黄玉,汉羌笛;唐羯鼓,断漆奇①;又收得小忽雷焦桐旧尾。

——〔梧叶儿〕

公元一六九九年,孔尚任在迁官户部主事五年之后,升任户部广东司员外郎,经过他十余年苦心经营的《桃花扇》传奇就在这年六月脱稿。由于这部戏曲反映明末清初社会现实的广泛性、深刻性,它的强烈的爱国主义精神,以及它在艺术形象上的巨大感染力量,立即引起了广大读者的注意,并在舞台上经常演出,使有些明代的故臣遗老,重新勾起亡国之痛,"灯炧酒阑,唏嘘而散"②。这年秋天的一个晚上,康熙帝派内侍向孔尚任索《桃花扇》稿本,孔尚任匆忙中从张平州家觅得一本,在半夜里送进去。由于孔尚任在《桃花扇》里表现了明末清初中国人民对明朝亡国的遗恨与哀思,表扬了史可法、左良玉、黄得功等忠于明朝的人物,讽刺了刘良佐、刘泽清、田雄等降清的汉奸,在《余韵》出里甚至以"开国元勋留狗尾,换朝元老缩龟头"形容那改换清代装束为清朝办事的徐青君,这就必然地要引

① 大海潮、汉羌笛、唐羯鼓,都是孔尚任在北京收罗到的古代乐器。
② 见《桃花扇本末》。

起康熙帝以及他左右的不满。到了第二年春天,他就因一件疑案罢官。根据马雍先生的意见,认为这"很可能和《桃花扇》的脱稿有关"①。

孔尚任罢官以后,在北京又逗留了两年多,在公元1702年的冬天才回到曲阜石门山老家。当时以任侠著名的大兴王源写序送他说:"先生以文章博雅重于朝,羽仪当世,而孜孜好士不倦。士无贵贱,挟片长,莫不折节交之。凡负奇无聊不得志之士,莫不以先生为归。先生竭俸钱典衣,时时煮脱粟沽酒,与唱和谈谶,酣嬉慰藉。"在封建社会,这样的人物是不可能不引起统治集团的嫉视的。孔尚任留别王士禛诗:"挥泪酬知己,歌骚问上天;真嫌芳草秽,未信美人妍。"也表现了自己罢官后的愤慨心情。

孔尚任罢官回家以后,过了六七年,《桃花扇》传奇才因得到津门诗人佟蔗村的帮助,刻板印行。此后又过了十年,在康熙五十七年戊戌,即公元一七一八年的春天,死于曲阜石门山家中,年七十岁。

孔尚任遗留的著作除《桃花扇》传奇外,还有《出山异数记》一卷,记载他因康熙帝到曲阜祭孔而出山任官的经过;《湖海集》十三卷,辑录了他在淮扬一带疏浚海口时所写的诗文;《享金簿》一卷,记录他平生所收藏的书画古玩;都是我们今天研究这位祖国历史上优秀戏曲作家的重要文献资料。

九

自从中华人民共和国成立以来,我国戏曲在毛主席"百花齐放,推陈出新"的正确方针指导之下,得到了空前的发展。连年来我国戏曲代表团在亚洲、欧洲、非洲及南美洲各国演出,更得到各国人民普遍的赞扬,为我国人民在通过文化交流,促进世界和平的事业上作出卓越的贡献。然而我们今天的戏曲创作还远远落后于社会主义建设事业的大跃进和舞台演出的水平。怎样使我国戏曲创作无愧于这个伟大的时代,符合于今天舞台演出的要求,除了要求戏曲作家们熟悉舞台艺术,熟悉历史上各阶层人民生活(这是写历史戏所必需的)和现代人民生活(这是写现代戏所必需的)外,还必须认真向我国历史上许多优秀的戏曲作家学习,批判地继承他们的创作经验,进一步加以提高与发扬。我们对《桃花扇》的整理工作,主要是从这个目的要求出发的。

① 见1954年5月24日《光明日报》马雍先生《孔尚任及其桃花扇》一文。

我们的整理工作计分校勘、标点、注释三方面。校勘，最初根据兰雪堂本、西园本、暖红室本、梁启超注本互校，择善而从。后来借到北京图书馆的康熙戊子刻本，又据以校正个别讹字。其中如"咱"字原文或作"偺"，"碰"字原文都作"踫"，一例改作现代通行的字，以便读者。

标点方面，为便于读者的诵读，在曲文和说白中的骈语、诗词部分，除顾到语意外，还注意了它的音节和格调。我国戏曲的印刷款式，从宋元以来逐渐形成一种合于这种体裁的统一形式。梁启超先生的《桃花扇》注本把它改照话剧的形式编排，那是不必要的。

注释方面除了注明典故出处、疑难词句外，有时还就整句、连句其至整支曲子加以串释，指出作者的用意所在。因为我们从许多青年读者方面了解，他们对于中国古典文学里的诗、词、曲子，有时每个字都认识，每个词都了解，但连成一句或二句时，依然莫名其妙。串释部分对于这些读者是有用的。然而我国许多优秀的诗篇或词曲，特别是其中精警之处，语言里所包含的意象极其丰富，我们串释时只能着要地指出它的某一方面，读者要深知作者之意，仍必须自己用心体会。又，这样的串释，比之只就原书引用典故注明出处，只就原书疑难字句注明字义、词意，容易犯主观片面的毛病，更可能由于对作者的原意体会不深以至曲解或误解，这些地方希望读者在发现时加以指正。

关汉卿战斗的一生

700年前活动在北京的大戏曲家关汉卿,是在紧张的战斗里度过他的一生的;他遗留下来的至今还可以读到甚至从舞台上看到的十几个杂剧剧本,是他最好的见证人。

关汉卿大约生活在13世纪的30年代到那世纪的末期。当时中国虽然经历了几次重大的事变,但并没有从根本上改变封建社会的性质。广大劳动人民受到各式各样封建性的剥削,三纲五常、忠孝节义,依然是人们共同崇信的道德教条,妇女在社会上普遍没有地位。总之,在中国长期形成的封建社会风俗习惯,依然广泛而深刻地影响着人们的日常生活与精神面貌。元朝的统治者为了镇压人民的起义,派军队在各地驻防。这些军队和依附他们的大地主在当时社会成为一种特权人物,叫作"权豪势要之家"。他们可以任意杀人而无须偿命,任意拿人家的东西、抢人家的妇女而不受法律的制裁。

关汉卿的少年时期在金国的首都北京附近度过。北京从10世纪起就成为辽国的首都。辽、金以后,北京就成为当时北中国政治文化的中心,产生了不少著名的学者与诗人。蒙古灭了金国又停止了科举之后,当时在北京的一些文人由于生活上断绝了出路,也由于他们不愿意跟统治者合作,在北京组织了一些叫作"书会"的创作团体,配合都市游艺场的演出,写些剧本与唱本来满足当时城市平民对文化艺术的需要。这些书会里规模最大的一个叫"玉京书会"。聚集在"玉京书会"里的作者,大多数生长在以北京为中心的河北辽东一带。他们有个共同称号,叫作"燕赵才人"。组织在"玉京书会"里的"燕赵才人",既然跟北中国人民共同经历过一场反抗民族压迫的激烈斗争,在元朝的统治稳定下来时,他们又跟广大中国人民共同处在被奴役的地位;这就使他们在戏曲创作上形成了共同的倾向。这种共同倾向是以作品战斗性的强烈和艺术形象的鲜明为其特征的。关汉卿由于从事戏曲的活动最长久,作品最多,影响也最大,成为当时以"玉京书会""燕赵才人"为代表的许多优秀戏曲家里的一个高峰。没有当时广大人民对戏曲的爱好,没有当时许多优秀戏曲家的共同努力,这高峰不会出现;而没有这个高峰,也不能体现当时许多戏曲家与民间艺人在艺术创造上所达到的新的

高度。

关汉卿离开我们已经 600 多年，由于他不肯写诗写文来巴结当时的皇朝，挤到统治集团里面去，他死后就连一篇行状都没有流传下来。我们根据一些残缺不全的历史资料推测，知道他少年时读过很多书，学会了当时文人们擅长的诗文词曲的写作。他的放浪不羁的性格与热情爽朗的生活作风，使他很快就获得当时大都（即现在的北京）人民的好感，尤其是那些被压迫被奴役的下层人民。他还擅长当时民间流行的各种技艺，如吹箫、弹琴、歌唱、舞蹈等。他的朋友杨显之、费君祥、梁进之都是当时著名的戏曲作家。他所认识的女艺人珠帘秀、顺时秀都是当时演唱杂剧的能手。他在大都时还曾领导过剧团，有时自己也登台演唱。就戏曲部门说，他是一个能编能导又能演的全面人才；又跟当时各方面戏曲活动有广泛的联系。

关汉卿流传下来的杂剧有《窦娥冤》《救风尘》《单刀会》《蝴蝶梦》《调风月》《望江亭》《拜月亭》等 18 种（其中三四种不大可靠）。其他许多剧本虽已失传，但在舞台艺术上依然可以看出它的深远影响。如我们今天在川剧里演出的《评雪辨踪》，湘剧里演出的《五台救弟》，不可能与关汉卿的《风雪破窑记》《孟良盗骨》没有渊源。

关汉卿的戏曲作品有不少是直接从当时社会现实汲取题材的。当元朝贵族统治中国的时候，中国封建社会内部的黑暗势力跟他们勾结起来沉重地压在中国人民的头上。中国人民内部有的屈服、逃避，有的起来反抗，更多的是暂时忍耐下来等待时机。关汉卿在作品里反映这些现象时，不是像照相机一样无动于衷地把这些不同人物的生活面貌摄影下来，而是热烈歌颂那些敢于对敌斗争的英雄，批判那些对黑暗势力屈服的软虫，大胆揭露当时骑在人民头上作威作福的各种丑恶的嘴脸。

我们试举他的杂剧《窦娥冤》作例。《窦娥冤》是一个有着六百多年舞台生命的悲剧。剧中寡妇窦娥跟她婆婆相守度日。流氓张驴儿父子要霸占她婆媳为妻，婆婆屈服了，窦娥坚决不从。后来张驴儿下毒药在羊肚儿汤里，企图药死她婆婆，却意外地药死了他自己的老子。这时张驴儿又乘机威胁窦娥嫁给他。窦娥不受他的威胁，跟他去见官，被糊涂的楚州太守判处死罪。当窦娥绑赴法场处斩时，她大声疾呼，用本身血淋淋的事实指出人民的含冤不白是黑暗政治的必然结果。她还对天誓愿说：如果我窦娥是冤枉死的，刀过头落，我的满腔鲜血将都飞喷在那面白旗上，没有半点落地，天要降三尺大雪遮盖我的尸首。果然在窦娥临死的片刻发生了惊天动地的变化，在六月的大热天里下起雪来。

窦娥临死时对当时黑暗政治的控诉，是在当时情况下所可能采取的有力的斗争方式。她一面狠狠地揭露敌人，一面呼吁一切主持正义的人支持她也继续她的斗争。这实际是通过舞台艺术形象对一切被迫害的人民吹起了战斗的号角。她临死时奇迹的出现，表现了被压迫人民的反抗力量足以惊天动地。它是作品思想的强烈表现，同时是艺术表现的高度集中，集中到了升华的境界。这里，剧中人物窦娥的声音，就是作者的声音，也就是一切受迫害人民的声音。窦娥的感情就是作者的感情，也就是一切受迫害人民的感情。如果不是作者的生活跟广大受迫害人民有血肉的联系，坚决要利用文艺武器为当时一切受难者战斗，很难想象他会写出那样震动人心的作品。古今真正伟大的艺术作品来不得丝毫假借，《窦娥冤》杂剧本身的存在，充分证明了关汉卿坚强不屈的战斗精神，一切书呆子式的历史考证在这里是用不上的。

他的《蝴蝶梦》杂剧里的王婆婆，当被迫要指定一个儿子给恶霸葛彪偿命时，她吩咐那儿子即使死了也要找葛彪报仇，把他推下"望乡台"去。这种对敌人坚决报复至死不休的精神，跟作者在《窦娥冤》及另一个历史戏《关张双赴西蜀梦》里所表现的精神完全一致。他另一个杂剧《鲁斋郎》血淋淋地揭露"权豪势要之家"鲁斋郎任意抢夺人家妻子的罪恶事实。作者对剧中被迫送妻子到鲁斋郎家去的张珪，虽然也同情他的遭遇，同时又批判他的懦弱无能，对恶人让步，招致了"一家儿瓦解星飞"的后果。

人们对于生活的态度有积极的，有消极的。关汉卿的戏曲总是突出对现实生活采取积极态度的人们。这就通过舞台艺术形象教育人们怎样面向人生，积极战斗，关汉卿戏曲的战斗精神首先表现在这一方面。

关汉卿戏曲里正面人物的对敌斗争，一般不是赤膊上阵，猛砍猛冲，而总是想尽办法更准也更狠地打击敌人。试拿他的《望江亭》杂剧和《救风尘》杂剧作例。《望江亭》的主角谭记儿跟丈夫到潭州做官。权臣杨衙内为了贪慕谭记儿的姿色，奏准朝廷，带着势剑金牌到潭州去，企图杀害她的丈夫，夺取她做妾。谭记儿知道杨衙内的好色贪杯，在中秋夜里扮作渔妇，到杨衙内官船上卖鱼，还和他饮酒赋诗，谈情说爱，灌得他烂醉如泥，把他的金牌势剑都拿走了他还不知道。《救风尘》的主角赵盼儿为救她的结拜姊妹宋引章，打扮得娇娇滴滴的到了郑州，找到了宋引章的丈夫周舍，假说自己要嫁给他，设计救出了宋引章，给周舍以重重的打击。作者在这些戏曲里暗示我们：一切代表社会黑暗势力的人物，表面看起来大模大样，气焰万丈，撕开他们的老虎皮一看，却不过一堆狗屎与脓包。只要我们对他们有足够的估计与充分的准备，出其不意地向他们的弱点进攻，就一定可以取胜。赵盼

儿是个妓女，她的对手是个官少爷兼阔商人。谭记儿是潭州一个地方官的妻子，她的对手是朝廷派来查办她丈夫的大官。表面看来，双方势力悬殊。然而赵盼儿当准备好一切到郑州去见周舍时说："不是我说大口，怎出得我这烟月手。"谭记儿知道杨衙内要来谋害她丈夫时说："我着那厮磕着头见一番，恰便是神羊儿忙跪膝（意说要他像祭神的死羊儿一样跪在我面前）。"她们对敌人的藐视，表现了我国封建历史时期被压迫人民对敌斗争的革命乐观主义精神。

　　历史上被压迫人民的反抗斗争，有因正确掌握了对敌斗争的战略原则，做好充分的准备而取胜的；也有因事先缺乏准备，临事又张皇失措而失败的。关汉卿的戏曲通过舞台艺术形象教育人们怎样采取有效方法打击敌人，取得胜利。这是他的戏曲的战斗精神的另一方面表现。

　　关汉卿概括了现实生活里人民反抗斗争的坚决态度与有效方法，通过舞台艺术形象表现出来，因此作品的基本精神是现实主义的。又由于他对人生的热爱，对理想的憧憬，具有历史上许多进步作家所具有的乐观主义精神，因此他的作品又带有积极浪漫主义的色彩。当谭记儿扮作渔妇提着鱼篮上场时说："好鱼也！这鱼在那江边游戏，趁浪寻食，却被我驾一孤舟，撒开网去，打出三尺锦鳞，还活活泼泼的乱跳。"聪明的读者与观众将很自然地联想起：这位信心百倍的渔妇撒开网打到的将不仅是三尺锦鳞，同时还有那带着势剑金牌的大坏蛋杨衙内。

　　我国戏曲史上现实主义与反现实主义的斗争像两根交互着的红线与黑线贯穿着全史。关汉卿与他同时代的优秀作家继承了宋金以来民间艺人的优秀传统，为我国古典戏曲的现实主义发展开辟了广阔的道路。关汉卿的戏曲一般不停留在表面现象的描画，而是透过生活现象揭示社会现实里带有本质意义的东西。他在公案戏里明白指出官吏的贪赃枉法是造成一切冤狱的根本原因；一切官厅、军府不可能替受迫害的人民主持正义。他的爱情喜剧指出由父母作主的婚姻跟青年一代的幸福不相容；允许男人多妻给许多青年妇女带来痛苦。他的《金线池》杂剧通过妓女杜蕊娘的自白，认为一百二十行，门门都好吃饭，只有她这一行是"不义之门"。他的《谢天香》杂剧里的主角妓女谢天香指着笼子里的鹦哥对她的伴侣们说："你道是金笼内鹦哥能念诗，这便是咱家的好比似，原来越聪明越不得出笼时。"道出了当时许多陷落在火坑里的人们的共同命运。在《救风尘》杂剧里，当周舍要拿大棍子打宋引章时说："丈夫打杀老婆不该偿命。"这就说明当时男人敢于虐待妻子，是因为他们得到法律的支持。从这些地方看，作者在作品里所表现的进

步思想是他在现实主义艺术上取得成就的根本原因。

关汉卿杂剧中人物形象的鲜明同样是古今剧作家里所少见的。我国封建社会的下层人民被剥夺了识字读书的权利。他们到"瓦肆勾阑"里看戏，不仅仅为了消遣娱乐，同时也从这里汲取社会经验与历史教训。当他们面对一次动人的演出时，由于剧中人物形象是如此黑白分明，他们不能不跟着剧情的变化发展愈来愈关心剧中善良人物的命运，痛恨那些为非作歹的恶人。由于这些艺术形象曾经在他们感情上留下刻骨的铭记，当他们在现实生活里接触到或联想起跟剧中人物有联系的东西时，就像触痛伤疤一样的敏感。关汉卿的戏曲如《窦娥冤》《鲁斋郎》《救风尘》《拜月亭》等，总是揭示人们以血淋淋的现实教训，而不是干巴巴的几条格言。因为它是通过鲜明的艺术形象来感染读者与观众，而不是像有些概念化、公式化的剧作，只能叫人物化妆上台来念他的教条。

关汉卿杂剧人物形象的鲜明，决定于剧中正反面人物矛盾的尖锐、性格的分明，同时是作者对人物形象进行典型化的结果。作者每每通过戏剧情节的发展，把人物一步步引向矛盾的尖端，加以刻划。这些人物一方面有着自己独特的鲜明的个性；一方面对封建社会人与人的关系，特别是被压迫阶级与压迫阶级的关系，具有广泛的联系。每个处在被压迫地位的观众都可以从这些鲜明的艺术形象里接受教训，知道支持什么人，憎恨什么人，还知道怎样采取有效的方法，选择有利的时机，狠狠地打击敌人，同时保护了自己。关汉卿通过这些艺术典型形象，生气勃勃地表现了中国被压迫人民的优秀品质和他们对敌人坚强不屈的斗争，使七百年来千千万万观众与读者为他们的战斗精神与胜利信心所鼓舞，加强了人们冲破各个历史时期重重障碍而胜利前进的勇气与信心。这是关汉卿所塑造的一连串舞台艺术形象的客观艺术效果与巨大教育意义。

关汉卿生活在"如箭穿着雁口，没个人敢咳嗽"的封建社会。当时法律规定凡"妄撰词曲""犯上恶言"的人要被判处杀头或流放。关汉卿从十三世纪中期起到这世纪的末叶，在他长期的戏曲活动里不止写一本两本，而是写了六十多本戏。这六十多本戏里的绝大部分作品不仅仅"犯上恶言"，而是把统治阶级里各色各样的丑恶嘴脸画出来，让舞台上代表人民的正面人物与台下的观众共同指着他们的鼻子痛骂，或加以辛辣的嘲笑。他的这种戏曲活动在元朝的首都进行，不可能不引起统治者的注意，企图加以阻挠与迫害；他自己也不能不为他的戏曲活动能够继续下去跟统治者展开了各式各样的斗争。由于统治阶级对这些敢于替人民说话的作家的敌视，我们今天不可

能从向来掌握在统治阶级手里的历史资料里,找到有关于他这方面活动的记载。然而我们是否有可能根据当时的历史形势与关汉卿戏曲里所表现的强烈的人民性与战斗性,说明这位伟大作家战斗的一生呢?那是完全有可能的,关汉卿一生的战斗不仅通过创作实践在戏曲活动范围内展开,同时跟当时许多民间艺人(实际上就是受侮辱受迫害最深的妇女)以及广大受压迫的人们密切联系,进行各种或明或暗的斗争来打击敌人保护自己。从关汉卿在戏曲里所表现的看,怎样对付那些腐朽得像脓包一样的封建官吏的迫害,他是完全有信心也有办法的。他的历史戏《单刀会》中塑造的关云长,以他英勇而豪迈的气概,匹马单刀,走向敌人预先安排好了的战场,同样具有鼓舞人们面向战斗的艺术魔力。

然而关汉卿毕竟是离开我们已经六百多年的作家,他的戏曲在当时虽然已经起了强烈的战斗作用,积极支持人们对各种不合理的社会现象作斗争,却依然不可能找出一条完满解决问题的道路。他的公案戏最后还只能由一个贤明的官吏来判案,他的男女爱情戏的结局也不免勉强团圆。这是作者时代的局限性,也是古典戏曲现实主义的局限性。作者在当时既不可能看到封建社会的出路,也就不可能通过舞台艺术把它揭示给观众。

关汉卿在十三世纪的中国出现,不仅是我国人民的光荣,同时替世界进步人类留下了一笔珍贵的遗产。今年世界和平理事会为纪念他从事戏曲活动的七百周年,在全世界范围内展开广泛的活动。我们今天纪念历史上一切伟大作家,目的在继承他们优秀的传统为我国社会主义文化建设服务。从关汉卿遗留下来的戏曲看,他最值得我们学习的是作品中所表现的战斗性与现实主义精神。如果七百年前的关汉卿,在重重黑暗势力的笼罩之下,已经敢于利用文艺武器来打击敌人。那么,我们今天就完全有充分条件扫清一切阻碍我们前进的东西,发扬文艺的战斗作用。如果七百年前的关汉卿已经深入下层人民生活,大量汲取现实题材写戏,我们今天就更要自觉地深入工农兵,写出更多也更好的表现我们新的伟大时代的戏曲。

向来我们从事戏曲工作的同志们往往有一种成见,好像富有民族色彩的戏曲就只能演历史故事,只适宜于表现男女爱情。其实今天流传下来的关汉卿的戏曲就不是如此。明清以来一些划时代的戏曲如无名氏的《鸣凤记》、李玉的《清忠谱》、孔尚任的《桃花扇》,也都是写当时的或离开他们不远的政治斗争的戏。今天,全国人民正以排山倒海的气势向社会主义道路大跃进,各种新的震动人心的奇迹正在我们生活中不断出现。几年来我国戏曲在毛主席及党中央正确的文艺方针指导之下,在国内国际都起了巨大的影响。

今天我们纪念这位六百多年前活动在北京的伟大戏曲家关汉卿,必须大力克服戏曲工作中认为戏曲不适宜于表现现代生活的保守思想,更多更快也更好地写出无愧于我们的伟大时代与英雄人民的作品。这是今天一切戏曲工作者的光辉任务,我们完全有信心来完成它。

(原载 1958 年 6 月 18 日《人民日报》)

关汉卿杂剧的人物塑造

一 关汉卿戏曲创作的典型意义

关汉卿在杂剧里塑造了当时社会上各色各样的人物形象。他们之中有为国出力的英雄，也有贪赃枉法的官吏；有横行霸道的权豪，也有趋炎附势的小人物；有热烈追求个人美满生活的男女青年，也有在精神上肉体上受尽摧残压迫的下层妇女。这些人物是如此栩栩如生出现在我们面前，使我们不但从他们身上鲜明地看到了元代社会的画面，同时也加深了我们对于中国整个封建时代社会面貌的认识。

关汉卿生活在杂剧繁兴的元代，跟他同时的作家如王实甫、马致远、白仁甫、杨显之等各有戏曲流传下来。他们作品中的某些典型人物，同样具有不朽的价值。然而王实甫在《丽春堂》里写的金国上层官僚就远没有像《西厢记》里那些青年男女的可爱。马致远、白仁甫杂剧里的次要角色一般没有写好。他们有些戏里的主角也不是从现实生活概括出来，而是作者把本身的思想感情分配给戏里这些角色去表演。我们读马致远的《荐福碑》《陈抟高卧》，白仁甫的《梧桐雨》，与其说在看剧本，还不如说在读抒情诗。在这些带有浓厚抒情意味的戏曲里，作者再穿上古代人物的衣冠，对我们诉说他身世的悲凉，或夸耀他品格的高洁。当然，一个现实主义的戏曲家，不能不通过剧作表现他对现实的评价与爱憎，然而他主要是通过剧中人物本身在某种典型环境中所可能发生的行动，使观众从这些行动的发展中自己得出结论；而不是由作者直接站出来讲话。关汉卿、王实甫的作品跟马致远、白仁甫的不同，主要表现在这些地方。

初期元剧作家在人物塑造上比较跟关汉卿接近的有杨显之、高文秀、康进之等；然而就他们流传的作品看，他们选择的题材，远没有关汉卿广泛。他们也有一两个戏写得好，在舞台艺术上有深远的影响，如杨显之的《潇湘雨》，康进之的《李逵负荆》，但远没有象关汉卿那样遗留下丰富的戏曲遗产给我们。

总之，就元代所有著名的杂剧作家看，有的对现实的发掘没有关汉卿的深刻；有的对现实的接触面没有他的广泛；因此从人物塑造的深度与广度看，关汉卿在这个戏曲史上群峰竞秀的元代，成为当时许多戏曲家中的高峰。没有当时广大人民对戏曲的爱好，没有当时许多戏曲家的共同努力，这个高峰不可能悬空出现；而没有这个高峰，也不能体现当时许多剧作家与舞台艺人在艺术上达到的新的高度。从这一方面看，关汉卿的戏曲创作在我国戏曲史上有它的典型意义。

二　作者对现实的认识

有的剧作家喜欢写文人中状元的故事，有的喜欢写为人民打不平的英雄；有的喜欢写大家妇女的贤德；有的喜欢写下层妇女的泼辣、调皮。同一个历代流传的故事，有的把它写成喜剧，有的却把它写成悲剧。这决定于当时观众的爱好，同时决定于剧作家的本身生活与他对现实的认识。像关汉卿的《窦娥冤》，在它的前身《于公高门》里以于公一家的封官拜爵收场，而它后来的改编本《金锁记》又把窦娥在法场处死这一场改为遇到朝廷的赦书，并没有真的被杀。剧作家对这个题材作了各种不同的处理，归根到底决定于他们本身的生活以及他们对这一题材所反映的社会现实的认识。显然那以于公一门封官拜爵收场的作者对当时上层社会中这类场面会感到更大兴趣；而《金锁记》的作者又显然没有真正认识到封建社会的极端残酷性，把一个丝毫没有罪过的妇女活活处死。我国有句成语："百货中百客。"在封建社会里，有钱有势的老爷们总是喜欢看《于公高门》《郭子仪拜寿》一类戏的。一切受压迫的人民爱好的往往是《六月雪》《潇湘雨》一类戏。尽管他们在看时"心头阵阵酸，眼中点点泪"，但看了之后却觉得心里像熨斗熨过一样的服贴。因此，一个真正对现实有认识的作家，能够把现实里带有本质意义的东西通过舞台艺术形象表现出来，他的戏是不会没人看的。

关汉卿离开我们已经六百多年，由于文献的缺乏，他当时对现实的认识怎样，我们今天只能凭他的剧作来考察。好在关汉卿的剧本写得一点不含糊，他对现实里要肯定或应批判的东西都通过剧中人物的行动或言语表现出来。他自己对现实的看法更往往跟剧中正面人物的见解相通。这是不难理解的，作家从现实里概括出来的正面人物，既代表了当时站在进步的正义的一面的人们，在这些进步的正义的人们里面必然也有着作家的一份。

关汉卿在他的几个公案戏里歌颂了"为天子分忧、百姓除害"的贤明

官吏，如包拯、窦天章等；揭露了桩杌、中牟县令等贪污糊涂的人物。他认为"官清民自安，法正天心顺"，即要求官吏的清廉，法律的公正。他还要求国戚皇亲在法律面前一律平等；而当时的吏治恰恰是历史上最黑暗的时期，那些官吏就是靠老百姓的告状来发财的。他写当时的地方官吏"押文书心情如火，写帖子勾唤如烟"，表面看起来好像对公事很关心，骨子里却为了"逼的人卖了银头面，我戴着金头面；送的人典了旧宅院，我住着新宅院"一句话，是把自己的幸福建筑在人家的痛苦上面，而这正是一切剥削阶级的共同特征。

他还认识到当时的官僚机构仅仅是替有钱有势的人办事。《绯衣梦》里的主角王闰香说："富汉入公门，私事问不问。"这是说富汉到公门里去，即使有该问的事也可以不问，因为这是他们的私事。在《蝴蝶梦》里关汉卿又通过主角王婆婆指出统治集团里面的"官官相为"。可是另一方面，这些官僚机构对当时受压迫的人民来说，却是一切灾难的根源。"这个便是铁呵，怎当你官法如炉？""这都是官吏每无心正法，使百姓有口难言"，作者不仅通过王婆婆、窦娥等正面人物明白指出了这一点，他所塑造的舞台艺术形象更使人们痛恨那些破坏了人民幸福的官僚和他们所盘踞的地方政府。

在关汉卿遗留的两个历史戏《单刀会》与《哭存孝》里，作者歌颂了英勇卫国的英雄，同时指出那甘心替外来统治者作鹰犬的人物的悲惨下场。显见作者在当时复杂的民族斗争中，他的思想感情跟大多数热爱祖国的人民在一起。

作者对封建社会男女之间的不平等关系特别敏感。在《诈妮子》里他指出封建社会里明明是男人引诱妇女，但事情发露时他还是理直气壮的；明明是妇女受了男人欺骗，但是她只好不明不白的忍受着满肚皮的肮脏气；在《救风尘》里他更通过坏蛋周舍的说白，揭示当时丈夫的敢于虐待妻子，是由于他们得到了国家法律的支持。

在《望江亭》里，他还认为寡妇可以改嫁，只要有真正跟她知心合意的人。这当然是从寡妇本身的幸福出发，而不是为封建家族的利益着想。

从上面事例看，关汉卿对于当时的政治社会、民族矛盾、男女关系等带有普遍意义的现实问题，都有着较为正确的认识和进步的倾向。他的进步倾向主要表现在采取积极的态度面向现实，面向斗争，而不是消极逃避或妥协。关汉卿所以能够从现实里提出种种带有根本意义的问题，通过辉煌的艺术形象表现出来，与他的这种思想倾向有不可分的关系。

然而关汉卿究竟是离开我们六百多年的人物，他虽然看到了当时封建社

会存在的种种问题，但不可能认识到怎样推翻封建社会，彻底解决这些问题。因此他痛恨当时官吏的贪污残酷，却只能希望比较贤明的官府出现；他深感男女之间的不平等，同情一些青年妇女因丈夫多妻而过着孤寂不堪的生活，然而他只能希望她嫁一个年纪比她大得多而能专心爱她的丈夫。这种想法在当时还是从现实出发的，我们今天看来，却未免可笑。因为在那样混乱的历史年代，真正替老百姓办事的贤明官府不可能出现；而在允许男人多妻的封建社会，一个有钱有势的老头子也不见得就能忠实地对待比他年轻的妻子。

关汉卿在天人关系上有他自己的看法。他认为"蠢动含灵，皆有佛性"，认为"人命关天关地"，认为"人命当还报，天公不受私"，这观点当然是唯心的。然而它依然有着合理的内核，那就是对于人命的重视。这跟当时那些贪官恶霸认为"人是贱虫，不打不招"，甚至"杀了人像在房檐上揭一片瓦相似"，那是绝对不能相容的两种思想。此外作者在《窦娥冤》里还表示"人之意感应通天"，表示"皇天也肯从人愿"；这看法当然也是唯心的，然而它还是表现了人民要求改变现实的愿望，跟封建统治阶级习惯用以愚弄人民的宿命论思想有显著的区别。关汉卿塑造的某些艺术形象如法场中对天发誓的窦娥，带有浓厚的积极浪漫主义色彩，这又与他思想中这种进步因素分不开。

三　关汉卿戏曲艺术的典型化

剧作家反映现实不同于社会科学家的把现实抽象化、概念化，而是通过动人的舞台艺术形象再现生活中带有根本性质与普遍意义的东西。这样，观众在接触到这些舞台艺术形象的同时，将必然地联想起许多在他们生活中出现的东西。他们看到舞台上的葛彪因王老头子在路上没有避开他的马头，就动手把他打死；看到鲁斋郎接连破坏李四、张珪两家的幸福；看到杨衙内带着势剑金牌，耀武扬威，不能不联想起他们现实生活中所接触到的权豪恶霸。他们看到窦娥的无辜被杀，王婆婆三个儿子的无罪被囚，张珪、李四的骨肉离散，不能不联想起那些被迫害的善良人民。这样，他们不但在理智上加深了对现实的认识，同时也在感情上加强了对一切善良的人的同情与对一切权豪恶霸的憎恨。这实际就是通过舞台艺术形象教育人们热爱那些鼓舞人们前进的东西，厌弃那些阻碍人们向前的事物。贾仲明补《录鬼簿》王仲元吊词说："将贤愚善恶分，戏台上考试人伦。大都来一时事，搬弄出千载

因,辨是非好歹清浑。"为什么在戏台上可以考试人伦,分清贤愚善恶,辨别是非好歹?这实际已经透露了舞台艺术的现实意义与教育作用。

关汉卿是我国戏曲现实主义的奠基人,他在戏曲艺术的典型化方面有他特殊的成就。

在我国长期封建社会里,贪赃枉法的官吏总是跟地方黑暗势力勾结在一起来迫害善良的人民;而善良的中国人民也必然地跟压在他们头上的黑暗势力作斗争。《窦娥冤》杂剧就揭示了我国长期封建社会里这一带有根本性质与普遍意义的现实问题。

窦娥的悲剧是通过一连串典型形象表现出来的。那就是窦娥的父亲因借了蔡婆的高利贷还不出,把她送给蔡家作童养媳;蔡婆因讨债遇到张驴儿父子,要霸占她婆媳为妻;蔡婆把张驴儿父子带到家里要招赘他们,遇到窦娥的坚决反对;张驴儿放毒毒死自己的老子,却借此讹诈窦娥;窦娥不受张驴儿的讹诈,被告到官里,三推六问,她都不招,到后来她怕蔡婆受刑不起,又心想官府里可能有复审的时候还可以翻案,便招认了药死公公,被判处死罪;窦娥在被斩的时候,一面跟蔡婆告别,一面向天发下三桩誓愿,要四面的人都看见她的冤枉。通过这一连串舞台艺术形象,逐步把窦娥引向当时善良人民与黑暗势力的矛盾的尖端,同时生动地表现了当时典型环境中的各个典型性格:软弱的蔡婆,善良而坚强的窦娥,流氓张驴儿,贪赃枉法的山阳太守与他的帮凶等等。

为什么窦天章借了蔡婆的二十两银子过了一年就要还她四十两,还不出就要把自己七岁的女儿送给蔡婆作童养媳?为什么流氓张驴儿可以这样为非作歹,却丝毫没有受到正义的干涉?为什么像楚州太守桃杌那样的糊涂贪污,却得到提升?为什么像窦娥那样丝毫没有罪过的妇女,却受到身首异处的极刑?这在我们今天看来都是不可想象的,然而它却十分真实地反映了元朝统治时期的社会现实以及在这种社会现实里形成的各种不同的人物性格。而这也就是恩格斯所说的"典型环境中的典型性格"。

元朝最初建立政权时,规定地方政府的首长只能由蒙古人或色目人担任。这些蒙古人或色目人由于不了解地方的情况,不能不找一些当地人作他们的帮手。这就导致了大多数汉族人民受到民族与阶级的双重压迫,其结果必然是黑暗势力嚣张,善良人民遭难。窦娥的悲剧典型地反映了当时的社会现实,同时对于其他时代的封建社会有着普遍意义,因为一切代表封建剥削阶级的地方政权,除了少数例外,一般是以勾结地方黑暗势力来共同对付善良人民为其特征的。

《鲁斋郎》是《窦娥冤》以外的另一个伟大悲剧。剧本中的反面人物鲁斋郎自称是"嫌官小不做，嫌马瘦不骑"的权豪势要人物。他每天飞鹰走犬，在街市闲行，但见人家好的玩器，便借来玩三天，人家有骏马雕鞍，便牵来骑三天。他自说这样的做法是本分的，那他不本分起来时就更可怕了。他看见许州银匠李四的妻子貌美，把她抢来。后来他在清明日出游时见了郑州六案都孔目张珪的妻子李氏，又威逼张珪在第二天一早把李氏送到他家里去。

为什么一个没有官职的鲁斋郎会有这样大的权力，可以任意抢夺人家的妻子而丝毫不怕法律的惩处？张珪做个六案都孔目，在郑州有相当势力，为什么对鲁斋郎一点不敢反抗？张珪在送妻子到鲁斋郎家中去时说："从来有日月交蚀，几曾见夫主婚妻招婿，今日个妻嫁人夫做媒。"可见这在中国封建社会里也是从来少见的。关汉卿虽然把这题材当作前代的故事来处理，最后让包龙图出来结束这件公案；然而通过作品中一连串的典型形象，它表现了元朝统治时期中国社会的特征：那就是许多驻防中国内地的蒙古人可以"衣服饮食惟所欲，童男少女惟所命"的。

此外如那"有权有势尽着使，见官见府没廉耻"的葛彪，带着势剑金牌要到潭州去摽取白士中的首级夺他妻子谭记儿做妾的杨衙内，可以看出他们是跟鲁斋郎同一类型的人物。

所有这些作品都通过典型环境中各个典型性格的矛盾斗争，揭示当时社会现实中压在人民头上的重重黑暗势力，歌颂了跟这些黑暗势力坚决斗争的窦娥、王婆婆、谭记儿等，同时批判了蔡婆、张珪的软弱，纵容了那些坏蛋，使他们更加嚣张起来。

当窦娥被绑赴法场处死时，她甚至不肯放松最后几分钟的斗争，她呼天叫地，要四下里的人们都看见她的冤枉。这就通过窦娥这个典型形象教育人们对封建黑暗势力作至死不屈的搏斗。"法场"这出戏所以经历过千万次的演出一直受到观众的欢迎，因为它通过舞台艺术形象告诉人们：这一场斗争的胜利者不是张驴儿，不是楚州太守，相反地却是那被判处死罪的窦娥；因为她已通过这最后一次的斗争，彻底揭穿敌人的黑暗，同时感动了许多善良的中国人民支持她的正义斗争。

王婆婆在《蝴蝶梦》里表现的斗争精神同样十分动人。她为了救护三个孩子的性命，跟他们到了中牟县，又到了开封府。当开封府的包龙图要判处她儿子的死罪时，她接连扳着枷梢不放，还骂包龙图糊涂。最后必须让一个孩子去偿恶霸葛彪的性命时，她还嘱咐他在地下要跟他死去的父亲同心协

力,把葛彪从望乡台上推下去。这种誓死不休的反抗精神,跟窦娥在法场里所表现的没有两样。

另外一个人物谭记儿则是凭她的勇敢与机智,以反面人物的姿态在敌人防线的内部出现,使敌人放松了戒备,最后被全部解除了武装。

关汉卿通过这些典型形象鲜明生动地表现了中国人民对黑暗势力坚强不屈的斗争,使六百多年来千千万万的观众与读者,为这些剧中人物的战斗精神与他们取得的胜利所鼓舞,加强了人们冲破各个历史时期重重黑暗而胜利前进的勇气与信心。这是关汉卿所塑造的一连串舞台艺术形象的客观艺术效果与巨大教育意义。

另外一面,蔡婆在张驴儿父子的威胁下屈服了,带他们回家,结果招来一连串的灾难。张珪阻止了李四对鲁斋郎的控诉,结果自己的妻子也给鲁斋郎抢去了。作者通过艺术形象说明我们对这些反面人物的斗争不能有丝毫妥协。你向他们让开一步,他将要向你逼进两步。

在长期的中国封建社会里,做父母的为了维持他家族的光荣,在婚姻上总是不顾子女的意愿,硬要替他们作主,给年青一代带来了种种痛苦。王实甫的《西厢记》是描写这类题材的现实主义巨著,关汉卿的《拜月亭》同样是这方面的杰作。

《拜月亭》中的主角王瑞兰出身金国贵族王尚书的家庭,要是在和平环境里她是难得跟青年男子接触的。恰好碰到蒙古侵入金国的中都(即现在的北京),她在逃难时意外地遇到秀才蒋世隆,一路照顾她无微不至。出于双方的自愿,他们在旅店里结合了。在偶然的机会里,王瑞兰的父亲出使回来经过这旅店,他嫌蒋世隆贫穷,硬要女儿抛弃她新婚的丈夫跟他回去。谁知蒋世隆后来中了状元,王尚书奉旨招亲,招来的正好是他认为永远不能发迹的穷秀才。

王尚书逼他女儿离弃蒋世隆,比《西厢记》里的老夫人还要顽固,他最后受到的嘲笑也比老夫人更难堪。而王瑞兰跟她妹妹拜月的一场又跟《西厢记》里莺莺有意要瞒过红娘与张生通情,却被红娘窥破类似。由于作者塑造的几个典型人物十分动人,六百多年来它是仅次于《西厢记》的经得起舞台长期考验的一个戏。

男女的不平等是封建社会的普遍现象,关汉卿塑造的许多妇女形象,生动地反映了她们的不平等地位。在《诈妮子》杂剧里,小千户诱奸了聪明的婢女燕燕,不到几天,他又爱上另外一家的小姐。在我们今天,一个犯有这种流氓行为的青年将要被送去劳动教养,而燕燕在当时却只能憋着一肚子

的气继续替小千户送茶送饭，甚至还要替他到人家去说亲。

作者在塑造这些典型形象时，不是消极地像照相机那样把各种社会形象摄影下来，而是以同情的态度关心被压迫者的命运，最后还通过舞台艺术形象给被压迫者指出一条斗争的道路：这就是对敌人的坚决不妥协，并选择有利的时机揭露敌人的罪恶，争取一切主持正义的人们的支持。《窦娥冤》里的窦娥不受流氓张驴儿和地方黑暗政府的威胁，被判处死刑，最后她还能够利用法场里群众围观的时候来揭露敌人。《诈妮子》里的燕燕发现小千户的欺骗后，把他骗出了门外，任他再三哀求，还是置之不理。最后她选择宾客满堂的时候揭露了小千户的欺骗行为，赢得了斗争的胜利。从关汉卿的全部杂剧看，他在对敌人斗争上一般不主张硬拼，而主张运用策略，做好准备，向敌人不及防备的弱点进攻。当《救风尘》里的赵盼儿准备到郑州去跟周舍交手的时候，当《望江亭》里的谭记儿准备到江心去跟杨衙内会面的时候，她们的敌人都是相当强大的。然而由于她们已经掌握了敌人的弱点，攻其不备，结果都取得了胜利。谭记儿在《望江亭》第二折里说："我亲身到那里，看那厮有备应无备？"意即说要攻其不备，使他无法应付。这实际是一切弱者战胜强大敌人的战略原则，关汉卿通过舞台艺术形象把它表现出来，这就教育人们怎样面对强大的敌人，运用正确的策略战胜他们。这不仅对元朝统治时期广大被压迫的人民有现实教育意义，明清以来的观众与读者同样可以从这些剧作里得到鼓舞，从而提高他们战斗的勇气与胜利的信心。

四　典型的广度与深度

观众在面对一次动人的演出时，首先是他们的感情在跟着剧情的起伏而起伏，变化而变化。他们有时欢喜，有时愤怒，有时满腹忧愁，有时热泪满面。由于这些艺术形象曾经在他们感情上留下刻骨的铭记，当他们在现实生活里接触到或联想起跟剧中情节有联系的东西时，便像触痛了他们伤疤一样的敏感。现实主义文艺作品给人们以血淋淋的现实教训，而不是干巴巴的几条格言，因为它通过典型形象来感染读者与观众；而不像有些概念化、公式化的剧作一样，只能叫人物化妆上台来念他的教条。

"开卷有益，掩卷有味"，是我国习惯用以称赞文艺读物的两句话。由于这些读物的教育作用与艺术效果是统一在作品里迷人的情节与美妙的语言上的，因此读者在掩卷之后，还像吃过橄榄似的觉得满口余香。优秀的戏剧作品同样有着这种作用。它从现实里揭示给人以血淋淋的教训，同时留给人

以久久难忘的艺术印象。而一切反现实主义的剧作，粗制滥造的演出，只能叫人看了之后带着一肚子的不舒服回去。

现在我们且来看看关汉卿戏里的几个最动人的场面。

《拜月亭》里当王瑞兰跟蒋世隆在旅店结婚之后不久，蒋世隆在兵荒马乱中一路保护王瑞兰，结果病倒了。恰好王尚书在这时经过他们住的旅店，硬要逼王瑞兰跟他回去。这时王瑞兰一面不能违抗在当时封建社会里认为必须服从的父亲，一面又丢不下她在患难中结合、这时又正需要她照顾的蒋世隆。当蒋世隆死拉住王瑞兰的衣裳不放，王瑞兰向王尚书哀求无效时，她只得劝说蒋世隆暂时让她跟父亲回去，并表示自己对他爱情的坚贞，决不愿另嫁别人。可是这时蒋世隆对那位在病中撇下他的王小姐不能不感到失望，这就使善良的王瑞兰在她丈夫怀疑的眼光里受了满肚的委屈。她对她丈夫说："咱兀的做夫妻三个月时光，你莫不曾见你这歹浑家说个谎？"这是封建时代千千万万受损害的青年血泪凝成的语言，每一个希望过着美满幸福的生活的观众，特别是年青一代的观众，看到这里，不能不同情王瑞兰的遭遇，更不能不痛恨王尚书的顽固。这就通过舞台艺术的典型形象，给观众以血淋淋的现实教训：一切要子女屈从父母的封建道德是跟年青一代的幸福势不两立的。

作者在戏里很少对王尚书作直接的指责，然而这一场戏的客观艺术效果，比之把王尚书在观众面前揪出来打三百铁鞭还利害得多，因为作者已经通过艺术的真实把他罪恶的灵魂在观众面前揪出来了。

这场戏从一方面看，它只能是王瑞兰、蒋世隆、王尚书等在这个场合所可能发生的，有它鲜明的个性。然而另外一面，它集中表现了当时父母一代与子女一代的矛盾，这矛盾对封建时代父子两代说有极其广泛的联系。每一个封建时代的父亲或母亲可以拿戏里的王尚书作镜子照一照自己：他是决心跟王尚书走一路呢？还是为了子女的幸福改变自己的顽固态度？每一个青年男女也都可以拿王瑞兰作镜子照一照自己：他将为着自己的幸福坚决跟顽固的父母反抗呢？还是屈从父母的意图忍心抛弃了自己的理想伴侣？

王瑞兰生长在封建教条气氛浓厚的家庭中，在她离开蒋世隆之后，尽管眼角眉尖无法掩盖内心的苦闷，但在她的义认妹子蒋瑞莲面前还不能不装得一本正经，说没丈夫怎样快活，有丈夫怎样苦恼。直到蒋瑞莲当面抓住了她的把柄，她也知道蒋瑞莲就是她丈夫的妹妹之后，这才完全撕下了假面具，亲切地安慰她的义妹子：

> 咱从今后越索着疼热,休想似在先时节;你又是我妹妹姑姑,我又是你嫂嫂姐姐;俺父母多宗派,你昆仲无枝叶;从今后休从俺爷娘家根脚排,只做俺儿夫家亲眷者。

现在我们试看《鲁斋郎》杂剧里张珪送妻子李氏到鲁斋郎家里去的一场戏。

由于鲁斋郎的凶横,一定要张珪在第二天五更时候送妻子到他家里去。懦弱的张珪不敢反抗鲁斋郎的迫害,在第二天一早就骗他妻子到鲁斋郎家里去。张珪夫妇到了鲁斋郎家之后,鲁斋郎留他夫妇吃酒。张珪憋着一肚子的苦闷,举杯狂饮。他妻子不知生离死别就在眼前,还怕他醉了,劝他少喝。他再也忍受不了这种种感情上的刺激,便只得把实情告诉了她。他妻子当然不愿意,于是又引起两口子之间的一场争论。到后来他妻子也知道这场灾难的无可躲避,于是又想起家中一双小儿女的无人照管。而鲁斋郎就在这时催他妻子到后堂换衣服去跟他成亲。

这场戏通过张珪夫妇一连串的舞台活动,真切地表现这一对恩爱夫妻在生离死别时的痛苦场景,使观众为他俩的不幸遭遇落下同情之泪,同时对破坏这一家幸福的鲁斋郎引起了强烈的憎恨。这就通过舞台艺术形象对现实社会中某些不合理现象进行有力的鞭挞。

这场戏从张珪带他妻子上场开始,直到被鲁斋郎赶下场止,中间一连串的艺术表演,都只能是张珪在这个场景里所可能发生的;然而另外一面,它又广泛联系着元朝统治者与中国人民的不平等关系,具有普遍的社会意义。

上面看到的几场戏,是关汉卿杂剧中极其成功的范例。它们跟《窦娥冤》的法场、《救风尘》的旅店、《单刀会》的赴会等场子,同样成为我国戏曲史上的典范。

关汉卿不仅在这些全剧重要关目里塑造了光辉的艺术形象,他戏曲里的某些串插,同样十分动人。

当《望江亭》里杨衙内领张千、李稍上场时,张千在杨衙内鬓边动了一下,杨衙内问他做什么,他说在他鬓上看到了一个虱子,杨衙内着实称赞了他一番。跟着李稍也在他鬓边动了一下,杨衙内问他做什么,他说:"相公鬓上一个狗鳖。"张千是个老亲随,习惯于向主人献些小殷勤,讨他的欢喜。李稍看来是个生手,原想"依样画葫芦",不想拍马屁拍在马蹄子上。你看这简单的几个动作,几句对白,勾勒出主仆不同的三个丑恶形象,多么准确,又多么逼真。

《窦娥冤》里窦娥在被绑赴法场以前跟她的婆婆永别时说：

> 婆婆，那张驴儿把毒药放在羊肚儿汤里，实指望药死了你，要霸占我为妻。不想婆婆让与他老子吃，倒把他老子药死了。我怕连累婆婆，屈招了药死公公，今日赴法场典刑。婆婆，此后遇着冬时年节，月一十五，有㴸不了的浆水饭，㴸半碗儿与我吃；烧不了的纸钱，与窦娥烧一陌儿，则是看你死的孩儿面上！

窦娥牺牲了生命，担负起一家的灾难；可是当她临死时还只能提出这最低限度的要求，连㴸给她一些㴸不了的浆水饭，烧给她一些烧不了的纸钱，还得看在她那死去丈夫的面上。这些话真实而动人地表达出窦娥的心情，同时十分准确地反映了封建社会的婆媳关系、夫妇关系；而这些关系是建筑在封建社会男女不平等的基础上面的。

这些话一方面只能是窦娥这一人物在临死以前这一时间、在绑赴法场处斩这一场合所可能说的，因此它具有鲜明的个性。然而另一方面，它对于封建社会的男女之间、家长与家属之间的关系有着广泛的联系，能够打动处在这种社会关系中的一切读者。它是一，同时又是一切；是鲜明的个性，又有广泛的联系性。我们对于窦娥这个艺术形象的典型性质应该这样去体会；对于关汉卿其他杂剧中各个正面、反面的典型人物也应该这样去认识。

关汉卿在戏曲中塑造的艺术形象，就它对于当时社会现实具有广泛联系说，符合于典型的广度；就它具有鲜明的个性，给观众、读者以深刻的印象说，又达到典型的深度。关汉卿为我国现实主义戏曲的发展奠定了基础，他的主要成就表现在这一方面的艺术创造上。后来舞台上一些动人的场子，如《白蛇传》的《断桥》，《柳荫记》的《十八相送》《楼台会》，《白兔记》的《磨坊相会》，跟关汉卿这些戏里的典型形象具有共同的品格。

我国评价戏曲，就艺术形象的本身说，要求其真切，如王季重序《牡丹亭》的"笑者真笑，笑即有声；啼者真啼，啼即有泪；叹者真叹，叹即有气"。就艺术形象对读者与观众所起的作用说，要求其动人，如臧晋叔序《元曲选》的"能使人快者掀髯，愤者扼腕，悲者掩泣，羡者色飞"。我们看到《拜月亭》里夫妇离别的一场时，我们就像亲见剧中的王瑞兰在含着满眶委屈的眼泪，我们也不能不深深感动；我们看到《救风尘》里的赵盼儿拿着周舍亲笔写给她的休书得意扬扬地归来，我们也不能不为她眉飞色舞。这些逼真动人的艺术形象，表现了作者对现实发掘的深刻和他对现实进

行艺术概括的才能。

关汉卿戏曲中的艺术形象，大都是当时社会所可能经常接触到的平凡人物，然而他们又各自有着鲜明的个性与独特的风貌。如《谢天香》《金线池》《救风尘》里的三个妓女，《鲁斋郎》《望江亭》《救风尘》里的三个坏蛋。我们可以从他们（或她们）的声音、笑貌、动作、爱好里细致地区别出他们（或她们）之间的不同性格来。

关汉卿塑造人物形象的手法，主要在掌握了杂剧这种戏曲艺术的特点，通过剧情的矛盾发展，把剧中正面反面人物引向矛盾的尖端，加以刻划。他所写的反面人物的成功，更好地衬托出正面人物的光辉形象。如《救风尘》里的周舍，《诈妮子》里的小千户，他们的机灵活跳，使剧中主角赵盼儿、燕燕跟他们枪对枪、刀对刀，一来一往，不断迸出了火花。赵盼儿到郑州去找周舍时，经过几个回合，把周舍一步步引到她早就安排好的埋伏里面去。后来周舍发现了自己的上当，急中生智，把他写给宋引章的休书骗了来撕了。观众们这时正捏着一把汗，为宋引章又将落在这坏蛋手里担心，谁知赵盼儿不慌不忙，从怀里拿出了周舍的真休书，周舍再要去抢时，她说："便有九头牛也拽不出去！"赵盼儿这最后致命的一击，它迸射出来的强烈火花，艺术地鼓舞了人们对敌斗争的豪情与胜概。

此外如情节的集中与变化，人物细节的刻划与侧面的映衬，语言的生动泼辣，关汉卿在艺术创造上有一套完整的手法，直到今天还值得剧作家们认真地加以批判继承，古为今用。

五　玉京书会、燕赵才人——他的生活道路与创作道路

作家艺术典型创造的广度与深度，决定于作家生活的广度与深度。跟人民生活没有广泛联系的作家，不可能了解人民共同的爱好是什么，共同的憎恨又是什么。作家没有深入人民的底层，了解那些受压迫最深的人们的精神面貌，也不可能把他们感情上的起伏变化血淋淋地揭示在观众的面前。关汉卿一生写了六十多本戏。戏里包括着当时各阶层各行业形形色色的人物。关汉卿不仅熟悉这些人物的衣着与行动，同时抓住了他们内心感情的起伏变化。很难想象，关汉卿如果没有丰富的生活经验、广泛的感性认识，而能创造出这各色各样的艺术形象来。

关汉卿在公案戏里表示，当时的一切官厅、帅府不可能替人民主持正义而只能造成冤狱；在儿女风情戏里，认识到普天下心心相爱的夫妻希望永不

分离，而当时做父母的总是跟子女闹别扭；在写妓女的戏里把鸨母性格上的特征归纳为"恶、劣、乖、毒、狠"五个字，并认为当时堕落在这个陷阱里的青年妇女总是"越聪明越不得出笼时"。从关汉卿在戏曲里这一方面表现看，他不但对当时社会现实有广泛的接触，同时从他所接触的广泛的社会现实里概括出带有根本意义的东西。另外一面，一个无罪的人在被绑到法场处斩时他心里将怎样想？感情上怎样激动？他对周围的观众有什么指望？对自己的亲人有什么盼咐？一个聪明而倔强的少女，当发现她经过反复考虑而后接受他的爱的男人是一个骗子时，内心将怎样痛苦？她对这男人将会想到些什么？对自己，对环绕在她周围的女伴又想到些什么？剧作家如果不能深入这些人物的生活，窥见他们的内心活动，不可能塑造出像《窦娥冤》《诈妮子》里那样动人的艺术形象。

然而我们如果把这些统统归功于关汉卿个人的成就，那又将不可能正确理解关汉卿在舞台艺术创造上的种种活动和他在这种种活动中所起的作用。

关汉卿生活在 13 世纪的北京。北京从 10 世纪起就成为当时跟北宋对抗的辽国的首都。金国灭了辽与北宋后，在 1153 年，继续建都北京。在此后的六十多年里，北京成为北中国政治文化的中心，产生了不少著名的作家与诗人。然而蒙古的入主中原也正是从这里打开一个缺口的。蒙古的入主曾给北中国人民带来重大的灾难，也遇到北中国人民的坚决抵抗。关汉卿从小生长在北京，就他在《拜月亭》杂剧开端所反映的情况看，他对当时兵荒马乱的情景是相当熟识的。由于蒙古族当时在文化上还处在比较落后的状态，在他们占领了整个北中国之后，对当时北中国的读书人还不知利用，有时甚至把他们拘禁起来替他们抄写些佛经或做别的不关紧要的工作。这些读书人在蒙古入主中原时曾跟广大人民共同经历过一次灾难，后来蒙古停止金国的科举制度，又割断了他们向来跟统治者合作的道路。他们之中的一部分人在蒙古建都北京之后，组织了一个创作团体，叫作"玉京书会"。这书会主要是写些剧本、话本、唱本之类出版，一面供给民间艺人演唱，一面也成为当时略识文字的小市民的读物。组织在这个书会里的读书人有杨显之、岳伯川、赵公辅、费君祥、孟汉卿等许多人，都是当时著名戏曲作家。这些人在当时被称为"玉京书会，燕赵才人"。关汉卿由于作品最多，影响最大，成为这个书会所领导的戏曲活动里最活跃的人物。

集合在"玉京书会"里的"燕赵才人"，他们在创作上有两个共同标准：一个是"时行"，即能够在当时流行，这要求他们的作品能够为当时略识文字的读者所欢迎。这些读者除了一部分结合在书会里的读书人之外，主

要是城市里的商人、手工业工人，以及一些士兵与小吏。他们的著作一般不是为了个人传名后世而自己出钱刻印的，这就要求他们的著作浅近通俗，符合于这些读者的胃口。他们作品的读者既然是当时被统治阶级里的一些城市平民，作品的内容就必然跟那些以宣扬封建道德教条、巩固封建统治的作品不同。锺嗣成在《录鬼簿》里说：" 若以读万卷书，作三场文，上夺科，首登黄甲第者，世不乏人。其或甘心岩壑，乐道守志者，亦多有之。但于学问之余，事务之暇，心机灵变，世法通疏，移宫换羽，搜奇索怪，而以文章为戏玩者，诚绝无而仅有也。" 又说：" 若者夫高尚之士，性理之学，以为得罪于圣门者；吾党且嗷蛤蜊，别与知味者道。" 明显地指出了他们的创作道路与艺术趣味跟封建统治阶级的士大夫不同。关汉卿在这方面是旗帜最鲜明、影响最巨大的作家。

　　另一个标准是"当行"，即符合于当时戏曲演出这一行业的要求，臧晋叔《元曲选序》在介绍了关汉卿"躬践排场，面傅粉墨，以为我家生活，偶倡优而不辞"的生活作风之后，接着指出："曲有名家，有行家。名家者，出入乐府，文采烂然，在淹通闳博之士，皆优为之。行家者，随所妆演，无不摹拟曲尽，宛若身当其处，而几忘其事之乌有。……故称曲上乘，首曰当行。"他实际是把关汉卿作为戏曲当行作家的代表人物来介绍的。由于关汉卿经常跟当时的戏曲艺人在一处，自己也参加了舞台演出的工作，这就使他的戏曲在舞台演出上收到更高的效果。

　　关汉卿的戏曲在人物塑造上有着这样卓越的成就，决定于他的生活道路与创作道路；而他的生活道路与创作道路又决定于当时历史形势的发展和从北宋以来北方各大都市里各种民间文艺的发展。这种民间文艺发展到金末元初，由于阶级矛盾与民族矛盾的空前尖锐，许多有才能的文人投身到民间文艺的创作里去，一度起了质变。它具体表现在"玉京书会，燕赵才人"的许多戏曲作品上，关汉卿在这方面是成就最高、影响也最大的人物。

　　然而关汉卿毕竟是离开我们将近七百年的作家，他的戏曲虽然能够通过舞台艺术形象加深人们对封建社会的认识，支持人们对封建社会各种不合理现象的斗争；依然不可能从根本上找出一条完满解决问题的道路。王瑞兰、燕燕的结局应该是作者所认为满意的，然而前者是那么巧合，要是蒋世隆不中状元，王尚书也没有奉旨招亲，他们的重圆就是不可能的。后者的结局在我们今天看来根本不能认为美满。此外他的几个儿女风情戏，如谢天香与柳耆卿、温太真与刘倩英的结局，也都给我们十分勉强的感觉。

　　他的几个公案戏的结局也不能认为是现实发展的必然结果。这是作者的

时代局限性，也是古典戏曲现实主义的局限性。作者在当时既不可能看到封建社会的出路，也就不可能通过舞台艺术把它揭示给观众。

关汉卿生活在六百多年前的北京，遇到从古以来所少有的变局，因科举的停止，与他志同道合的朋友组织书会，深入下层社会，参加舞台演出，已经在我国戏曲史上展开光辉的一页。今天我们生活在历史发展上的重要转折点，国际上东风压倒西风，国内在经济战线与政治思想战线上都取得了伟大的胜利，全国人民正以排山倒海的气魄向社会主义进军。我们的社会面貌正在迅速改变，各种新的震动人心的奇迹正在不断出现，这就为我们戏曲内容的充实提供了最有利的条件。几年来的戏曲演出在毛主席"百花齐放，推陈出新"的方针指导之下，已开出万紫千红的花朵，这又为我们戏曲艺术的革新准备了有利的条件。今天我们纪念这六百多年前的伟大戏曲活动家，剧作家们必须更自觉地深入工农兵，经常关心舞台演出的实践，写出更多更好的戏，鼓舞劳动人民建设社会主义的热情，揭露残余在我们时代的一切旧社会的渣滓。这是今天一切戏曲工作者无比光荣的任务，在纪念关汉卿的今天，我们应有决心共同向这个目标奋进。

（原载《文学研究》1958年第2期）

《诈妮子调风月》写定本说明①

《诈妮子调风月》 杂剧写定本

（老孤、正末一折）（正末、卜儿一折）②

（夫人上云住）（正末见夫人住）（夫人云了下）（正末书院坐定）（正旦扮侍妾上）夫人言语道："有小千户到来，交燕燕服侍去。别个不中，则你去。"想俺这等人好难呵！

〔点绛唇〕半世为人，不曾交大人心困。虽是搽胭粉，只争不裹头巾，将那等不做人的婆娘恨③。

〔混江龙〕男儿人若不依本分，一个抢白是非两家分。壮鼻凹硬如石铁，教满耳根都做了烧云。普天下汉子尽教都先有意，牢把定自己休不成人。虽然两家无意，便待一面成亲，不分晓便似包着一肚皮干牛粪。知人无意，及早抽身④。

〔油葫芦〕大刚来妇女每常川有些没事狠，止不过人道村，至如那村字儿有甚辱家门。更怕我脚踏虚地难安稳，心无实事自资隐。即渐了虚教做实假做真，直到说得教大半人评论，那时节旋洗垢，不盘根⑤。

〔天下乐〕合下手休教惹议论。（见末了）（末云了）（旦唱）哥哥的家门、不是一跳身⑥。（末云了）（旦唱）便似一团儿捏成官定粉。（旦云）燕燕敢道么？（末云了）（旦唱）和哥哥外名燕燕也记得真，唤做"磨合罗小舍人"⑦。（末云了）（旦捧砌末唱）⑧

〔那吒令〕等不得水温，一声要面盆；恰递与面盆，一声要手巾；却执与手巾，一声解纽门。使的人无淹润，百般支分。

（末云了）（旦笑云）量姊妹房里有甚好⑩？

〔鹊踏枝〕入得房门，怎回身？一个独卧房儿窄窄别别，有甚铺陈。燕燕己身有甚么孝顺？拗不过哥哥行在意殷勤⑪。（末云了）（旦唱）

〔寄生草〕卧地观经史，坐地对圣人，你观的国风雅颂施诂训，诵的典谟训诰居尧舜，（末云）（旦唱）说的温良恭俭行忠信。燕燕只理会得龙盘

虎踞灭燕齐，谁会甚儿婚女聘成秦晋⑫？（末云）这书院好。（旦唱）

〔么〕这书房存得阿马，会得客宾。翠筠月朗龙蛇乱，碧轩夜冷灯香信，绿窗雨细琴书润。每朝席上宴佳宾，抵多少"十年窗下无人问"⑬？（末云住）（旦唱）

〔村里迓鼓〕更做道一家生女，百家求问，才说贞烈，那里取一个时辰。见他语言儿栽排得淹润，怕不待言词硬，性格村，他怎比寻常世人⑭。（末云了）（旦唱）

〔元和令〕无男儿只一身，担寂寞受孤闷；有男儿咥梦入劳魂，心肠百处分。知得有情人不曾来问，肯便待要成眷姻⑮。

〔上马娇〕自勘婚，自说亲，也是"贱媳妇责媒人"。往常我冰清玉洁难侵近，是他亲只管教话儿亲。我煞待嗔，我便恶相闻⑯。

〔胜葫芦〕怕不依随蒙君一夜恩，争奈忒达地，忒知根，兼上亲上成亲好对门⑰。觑了他兀的模样，这般身分，若脱过这好郎君，

〔么〕教人道"眼里无珍一世贫"⑱；成就了又怕辜恩。若往常烈焰飞腾情性紧。若一遭儿恩爱，再来不问，枉侵了这百年恩。（旦云）怎么你不志诚？（末云了）（旦唱）

〔后庭花〕我往常笑别人容易婚，打取一千个好啼喷。我往常说贞烈自由性，嫌轻狂恶行人。不争你话儿亲，自评自论：这一交直是狠，亏折了难正本，一个个忒饮新，一个个不是人⑲。

〔柳叶儿〕一个个背槽抛粪，一个个负义忘恩。自来鱼雁无音信，自思忖不审得话儿真。枉葫芦提了"燕尔新婚"⑳。（调让了）（旦云）许下我的休忘了。（末云了）（旦出门科）㉑

〔尾〕忽地却掀帘，兜地回头问，不由我心儿里便亲。你把那并枕睡的日头儿再定轮，休教我逐宵价握雨携云。过今春，先教我不系腰裙，便是半簸箕头钱扑个复纯。教人道"眼里有珍"，你可休"言而无信"。（云）许下我包髻团衫绾手巾。（唱）专等你世袭千户的小夫人㉒。（下）

（外孤一折）（正末、外旦郊外一折）（正末、六儿上）㉓（正旦带酒上）却共女伴每蹴罢秋千，逃席的走来家，这早晚小千户敢来家了也。

〔粉蝶儿〕年例寒食，邻姬每斗来邀会，去年时没人将我拘管收拾。打千秋，闲斗草，直到个昏天黑地。今年个不敢来迟，有一个未拿着性儿女婿。（做到书院见末）你吃饭未？（末不耐烦科）（旦唱）

〔醉春风〕因甚把玉粳米牙儿抵，金莲花攒枕倚？或嗔或喜脸儿多，哎，你，你！教我没想没思，两心两意，早晨古自一家一计㉔。（旦云）我

猜你咱。(末云)(旦唱)

〔朱履曲〕莫不是郊外去逢着甚邪祟？又不风又不呆痴，面没罗、呆答孩、死堆灰㉕，这烦恼在谁身上？莫不在我根底，打听得些闲是非？(末云了)(旦审住)是了。

〔满庭芳〕见我这般微微喘息，语言恍惚，脚步儿查梨。慢松松胸带儿频那系，裙腰儿空闲里偷提。见我这般气丝丝偏斜了鬢髻，汗浸浸摺皱了罗衣。(谁)似你这般狂心记，一番家搓揉人的样势？休胡猜人，短命黑心贼㉖！(末云了)(旦云)你又不吃饭也，睡波。(末更衣科)(旦唱)

〔十二月〕直到个天昏地黑，不肯更换衣袂。把兔鹘解开，扭叩相离；把袄子疏剌剌松开上拆，将手帕撇漾在田地㉗。(未慌科)(旦唱)

〔尧民歌〕见那厮手慌脚乱紧收拾，被我先藏在香罗袖儿里。是好哥哥和我做头敌，咱两个官司有商议㉘！休题，休题，哥哥撇下的手帕是阿谁的？(末云了)(旦唱)

〔江儿水〕老阿者使将来伏侍你，展污了咱身起。你养着别个的，看我如奴婢，燕燕那些儿亏负你㉙！(旦做住)(末告科)(旦唱)

〔上小楼〕我敢摔碎这盒子，玳瑁纳子交石头砸碎。(这手帕)剪了(做)靴襜，染了(做)鞋面，(椤了)做铺持，一万分好待你，好觑你。如今刀子根底，我敢割得来粉合麻碎㉚。(末云了)(旦云)直恁值钱！

〔么〕更做道你好处打换来的，却怎看得非轻，看得值钱，待得尊贵？这两下里，捻绡的，有多少功绩，倒重如细搀绒绣来胸背？(云了)㉛

〔哨遍〕并不是婆娘人把你抑勒，招取那肯心儿自说来的神前誓。天果报无差移，只争个来早来迟。限时刻十王地藏，六道轮回，单劝化人间世。善恶天心人意，"人间私语，天闻若雷"，但年高都是积善好心人，早寿夭都是辜恩负德贼。好说话清晨，变了卦今日，冷了心晚夕㉜。(末云，旦出来科)

〔耍孩儿〕我便做花街柳陌风尘妓，也无那则忺过三朝五日。你那浪心肠看得我忒容易，欺侮我是半良半贱身躯。半良身情深如你那指腹为亲妇，半贱体意重似拖麻拽布妻。想不想在今日，都了绝爽利，休尽我精细㉝。(云)我往常伶俐，今日都行不得了呵！

〔五煞〕别人斩眉我早举动眼，到头知道尾。你这般沙糖般甜话儿多曾吃。你又不是"残花酝酿蜂儿蜜，细雨调和燕子泥"。自笑我狂踪迹，我往常受那无男儿烦恼，今日知有丈夫滋味㉞。

〔四煞〕待争来怎地争，待悔来怎地悔？怎补得我这有气分全身体？打

也阿儿包髻真加要带，与别人成美况团衫怎能够披？他若不在俺宅司内，便大家南北，各自东西。㉟

〔三煞〕明日索一般供与他衣袂穿，一般过与他茶饭吃，到晚送得他被底成双睡。他做成暖帐三更梦，我拨尽寒炉一夜灰。有句话存心记：只愿得辜恩负德，一个个荫子封妻！㊱

〔二煞〕出门来一脚高一脚低，自不觉鞋底儿着田地。痛怜心除他外谁跟前说，气夯破肚别人行怎又不敢提？独自向银蟾低，只道是孤鸿伴影，几时吃四马攒蹄。㊲

〔尾〕呆敲才，呆敲才，休怨天；死贱人，死贱人，自骂你。本待要皂腰裙，刚待要蓝包髻，只这的是折桂攀高落得的。（下）㊳

（孤一折）（夫人一折）（末、六儿一折）㊴（正旦上云）好烦恼人呵！（长吁了）（唱）

〔斗鹌鹑〕短叹长吁，千声万声；捣枕捶床，到三更四更；便似止渴思梅，充饥画饼。因甚顷刻休，只伤我取次成。好个个舒心，干支剌没兴㊵。

〔紫花儿序〕好轻乞列薄命，热忽剌姻缘，短古取恩情㊶。（见灯蛾科）哎，蛾儿，俺两个有比喻：见一个耍蛾儿来往向烈焰上飞腾，正撞着银灯，拦头送了性命。咱两个堪为比并：我为那包髻白身，你为这灯火清。（云）我救这蛾儿。（做起身挑灯蛾科）哎，蛾儿，俺两个大刚来不省呵。

〔幺〕我把这银灯来指定，引了咱两个魂灵，都是这一点虚名。怕不百伶百俐，千战千赢，更做道"能行怎离得影"？这一场"其身不正"，怎当那厮大四至铺排，小夫人名称㊷。（末、六儿上）（开门了）（末云）（旦唱）

〔梨花儿〕是教我软地上吃交我也不共你争，煞是多劳重降尊临卑，有劳长者车马，贵脚踏于贱地。小的每多谢承，本待麻线道上不和你一处行㊸。（云）你依得我一件事，（唱）依得我愿随鞭镫。（云）你要我饶你，咱再对星月赌一个誓。（云了）（出门了）

〔紫花儿序〕你把遥天指定，指定那淡月疏星，再说一个海誓山盟，我便收撮了火性，铺撒了人情。忍气吞声，饶过你那亏人不志诚㊹。赚出门程，（入房科）呼的关上枙门，铺的吹灭残灯。

（末告，不开门了）（末怒云了下）（旦闪下）（夫人上住）（末上见住）（云了）（夫人唤了）（旦上见夫人了）（夫人云了）㊺（旦云）燕燕不会，去不得。

〔小桃红〕燕燕上覆传示煞曾经，谁会甚儿女成婚聘？甚的是许出羞、下红定？向这洛阳城，少甚么能言快语官媒证，燕燕怎敢假名托姓？但教我

一权为政,情取"火上等冬凌"⁴⁶(旦云)燕燕不去。(末云)(夫人怒云了)(旦唱)

〔调笑令〕这厮短命,没前程,做得个"轻人还自轻",横死口里栽排定。老夫人随邪水性,道我能言快语说合成,我说波,娘七代先灵⁴⁷。

〔圣药王〕(虽)然道户厮迎,也合再打听,两门亲便走一遭儿成?我若到那户庭,见那娉婷,若是那女孩儿言语没实成,俺这厮强风情⁴⁸。(虚下)(外孤上)(旦上)(见孤云)夫人使来问小姐亲事,相公许不许,燕燕回去。(外孤云了)(闪下)(外旦上)(旦随上见了)特地来问小姐亲事,许不许回去。(外旦许了)⁴⁹(旦唱)

〔鬼三台〕女孩儿言着婚聘,只合低了胭颈,羞答答地禁声;划地面皮上笑容生,是一个不识羞伴等。俺那厮做事一灭行,这妮子更敢有四星。把体面妆沉,把头梢自领⁵⁰。(旦背云)着几句话破了这门亲。(对外旦云)小姐,那小千户酒性歹。(外旦骂住)(旦云)呀,早第一句儿⁵¹。

〔天净沙〕先教人掩扑了我几夜恩情,来这里被他骂得我百节酸疼。我便似剜墙贼蝎螫噤声。空使心作幸,被小夫人引了我魂灵⁵²。

(外旦云)(旦云)你道有铁脊梁的你手里做媳妇⁵³。

〔东原乐〕我是你心头病,你是我眼内钉,都是那等不贤会的婆娘传槽病。你只牢蹋着八字行,俺那厮陷坑、没一日曾干净⁵⁴。

〔绵答絮〕我又不是停眠整宿,大刚来窃玉偷香。一时间宠幸,数日间忔过。俺那厮一日一个王魁负桂英,你被人推人推更不轻。俺那厮一霎儿新情,撒地腿脡麻,歇地脑袋疼⁵⁵。

〔拙鲁速〕终身无簸箕星,指云中雁做羹。时下且口口声声,战战兢兢,袅袅停停,坐坐行行,有一日孤孤零零,冷冷清清,咽咽哽哽,觑着你个拖汉精⁵⁶。

〔尾〕大刚来"主人有福牙推胜",不似这调风月媒人背厅。说得他美甘甘枕头儿上双成,闪得我薄设设被窝儿里冷。(下)⁵⁷

(老孤、外孤上)(众外上)(夫人上住)(正末、正旦、外旦上住)(旦唱)

〔新水令〕双撒敦是部尚书,女婿是世袭千户。有二百匹金勒马,五十辆画轮车。说得他儿女夫妻,似水如鱼,撇得我鳏寡孤独。那的是撮合山养身处⁵⁸。

〔驻马听〕官人(每是)石碾连珠,满腰背无瑕玉兔鹘;夫人每是依时按序,细挼绒全套绣衣服。包髻是缨络大真珠,额花是秋色玲珑玉。悠悠的

品着鹧鸪,雁行般但举手都能舞⑤。(做与外旦插带了科)(外旦云)(旦唱)

〔甜水令〕姐姐骨甜肉净,堪描堪塑。生得肌肤似凝酥,从小里梅香嬷嬷抬举,问燕燕梳裹何如?

〔折桂令〕他是不曾惯傅粉施朱,包髻不仰不合,堪画堪图。你看三插花枝,颤巍巍稳当扶疏。只道是烟雾内初生月兔,原来是云鬓后半露琼梳。百般的观觑,一韧的全无市井尘俗,压尽其余⑥。(末云了)(揪搜末科)(旦唱)

〔水仙子〕推那领系眼落处,采揪毛那系腰行行恰跨骨。我这般拈拈恰恰有甚难当处,想我那声冤不得苦痛处。你不合我发头怒,你若无言语,怎敢将你觑付。只索做使长郎主⑥。(孤云了)(旦唱)

〔殿前欢〕俺千户跨龙驹,称得上的敢望七香车。愿得同心结永挂合欢树,鸾凤娇雏,连理枝比目鱼。千载相完聚,花发无风雨。头白相守,眼黑处全无⑥。(老孤问了)(旦云)煞曾勘婚来⑥。

〔乔牌儿〕勘婚处恰岁数,出嫁后有衣禄。若言招女婿,下财钱将他娶过去。

〔挂玉钩〕是个破败家私铁扫帚,没些儿发旺夫家处。可更绝子嗣、妨公婆、克丈夫,脸上承泪靥无其数。今年见吊客临,丧门聚,反阴复阴,半载其余。

〔落梅风〕据着生的年月,演的岁数,不是个义夫节妇,休想得五男并二女,死得教灭门绝户。(云了)(旦跪唱)⑥

〔雁儿落〕燕燕那书房中服侍处,许第二个夫人做。他须是人身人面皮,人口人言语。

〔得胜令〕到如今总是彻梢虚,燕燕不是石头镌,铁头做。教我死临侵身无措,错支剌心受苦。(夫人云)(旦唱)瘫痪着身躯,教我两下里难停住;气夯破胸脯,教燕燕两下里没是处。⑥

〔阿古令〕满盏内盈盈绿醑,只合当作婢为奴。谢相公夫人抬举,怎敢做三妻两妇。只得和丈夫、一处、对舞,便是燕燕花生满路⑥。

正名　双莺燕暗争春
　　　诈妮子调风月

说　明

①本剧根据影印本《元刊杂剧三十种》移录。元刊本原题"新刊关目诈妮子调风月",可见它是流传关剧里最早的刊本之一。这剧只有关目与曲文,文字上有好些是当时简笔字,刻印模糊错误的地方也不少。现在把许多可以看得出的错字和有些现在不通行的简笔字都改过,加了些必要的关目,如(旦云)(旦唱)等,并加标点,总算是勉强可以读的本子。

这剧本的主角燕燕是金朝洛阳地方一个贵族家里的侍婢,由于她的聪明能干,得到这家夫人的信任。当时有某家的小千户到这家来探亲,夫人叫燕燕服侍他。他应许要娶燕燕作小夫人,诱奸了她,哪知过了三四天,小千户到郊外踏青,遇见了另一贵家的小姐,名叫莺莺,又爱上了她。那晚燕燕服侍小千户换衣服,发现了莺莺赠给他的手帕,她才知自己上了当,气得要死。哪知小千户又挑拨夫人硬要燕燕到莺莺家去替他说亲。到了小千户与莺莺结婚的晚上,燕燕忍受不了这种痛苦,当众揭穿了小千户欺骗她的事实。结果由相公、夫人做主,把燕燕配给小千户做第二个夫人,全剧跟着结束。

从全部剧情看,燕燕、莺莺、小千户分属于三个家庭,有些改编剧本把莺莺与燕燕当作一家的主婢是错误的。

就曲文"亲上成亲好对门"看,小千户与燕燕家有亲戚关系,更可能是夫人低一辈的内亲,因此经常照应他的是夫人而不是相公(有人以为小千户可能是夫人的女婿,如果这样,燕燕半世服侍夫人,在小千户到夫人家拜门成亲时,早就熟悉他的家世,见过他的相貌,这跟剧里所表现的情况不符)。宋元人一般称侍婢作妮子,诈字在这里是形容词,带有伶俐、别致的意思。

②老孤、卜儿是小千户的父母。老孤、正末一折,正末、卜儿一折,依元剧惯例推测,应是小千户的父亲吩咐小千户去探亲,小千户听了父亲吩咐后再跟母亲作别,然后他们先后下了场。

③"只争不裹头巾",意即说只差不是男子汉。宋元时妇女自夸能干,往往说:"我是个不带头巾的男子汉。"也见《燕青博鱼》剧。

④"抢白",责骂、争闹之意。"男儿人若不依本分"四句,意说男人如果不本分,争闹起来,你反而要与他分担是非,分明是他不依本分,他反而脸硬气壮;你本来没有错,反而满面羞惭。尽教的教字原文空缺,依元剧用语惯例补。"虽然两家无意"三句,形容那些轻易被人引诱的妇女,结果

满肚子的肮脏没有地方可以倾吐。

⑤"没事狠"原作"没是哏",依《对玉梳》剧改正。没事狠,是说不管有事没事就发狠的。大刚来,大都、大概意。常川,平常意。这支曲词意说大概有些硬性子的妇女,动不动就发脾气的,只不过人家说他不识趣,哪有什么关系呢?最怕的是脚踏虚地,上了人家的当,慢慢地弄假成真,满城风雨,那时节就倒挽西江的水都洗不清了。虚地,指人家做就的机关,一踩上就全身陷下去的。脚踏虚地难安稳,跟元人剧曲里常说的"踏着消息儿一身亏"意同。"心无实事自资隐"句,不知何意,"自资隐"三字疑有错误。

⑥"合下手休教惹议论",意说该下手时就下手,不要迟疑不决,引人闲话。这剧本里的全部曲文与说白都是燕燕的语言,其他角色的说白全部省略了。为读者方便起见,把曲白容易混淆的地方加上(旦唱)或(旦云)等字。这里的"末云了"依燕燕的唱词推断,应是小千户向她介绍自己的家庭门第的。"不是一跳身",意说小千户是世袭的贵族。

⑦《玉镜台》剧第四折,王府尹设水墨宴时说:"夫人插金凤钗,搽官定粉。"官定粉当是官家用的粉。"便似一团儿捏成官定粉",意说小千户便像是一团官定粉捏成的。外名即绰号。磨合罗是宋元时七月七乞巧时供养的小佛像。元剧中每用它来形容少年人的美好可爱。舍人是宋元时对官家子弟的称呼。

⑧砌末是戏剧里道具的总称,这里指面盆。

⑨无淹润,是说没有宽闲的余地,意即没休息。支分,差拨意。这从表面看是小千户百般的差拨她,骨子里是想尽办法接近她,引诱她。

⑩这里的关目应是小千户要到燕燕卧房去,燕燕婉转拒绝了他。姊妹即妹妹,这里是燕燕自称。

⑪这支曲子是燕燕说自己的卧房窄小,又没有陈设或别的什么东西孝敬小千户。但最后燕燕还是拗他不过,让他去了。一个独当是伶仃孤独之意。窄窄别别形容狭小。

⑫这支曲子应是小千户向燕燕调情,燕燕拒绝他。"卧地观经史"四句,意即说:你们男人观经史,对圣人,怎的不正经起来。由于燕燕生长在一个武将家里,看惯了战争,所以说:"只理会得龙蟠虎踞灭燕齐。"又宋元时大家妇女说话喜欢引经据典,表示自己的才学与身份,当时叫作"文谈",连婢女有时都这样的。《太平乐府》卷四载周德清〔朝天子〕曲:"规模全似大人家,不在红娘下,巧笑迎人,文谈回话,真如解语花。"就

是写当时大家侍婢的这种风气的（《尧山堂外记》误说这首曲子是关汉卿作的，后人往往以误传误）。居君舜，疑是说以尧舜自处。

⑬女真人称父作"阿马"，这里即指燕燕服侍的相公。"翠筠月朗龙蛇乱"，形容月下竹影。"碧轩夜冷灯香信"，意说轩房里夜深人静时只有灯光、香气传出来。

⑭这支曲写燕燕在小千户的甘言引诱之下，思想开始动摇。她一面认为"一家生女百家求"，不能轻易在婚事上答应小千户；一面又觉得他不比寻常世人，不能粗声硬气地对他。栽排，即安排。淹润，宽和意。怕不待，怕不会意。这支曲子依剧情推测应是燕燕背着小千户唱的。

⑮这支曲子还是她婉转拒绝小千户的，只是她在掩饰之中已流露了真情。"吃梦入劳魂"，魂牵梦挂之意。

⑯勘婚，是当时婚事中一个节目，是在定婚前对勘男女双方岁数八字的一种手续。"是他亲只管教话儿亲"，跟下面〔后庭花〕曲"不争你话儿亲"，这三个亲字原文都作因字。当时姻亲二字经常通用，刻书的人为了减少笔划，用姻字代亲字，又省作因字。这在元人通俗刻本里是不算希奇的。象元刊《陈抟高卧》剧第三折〔滚绣球〕里："怎生来交天子达知。"这"达知"就是"闻知"，因为闻达两字连用，就用达字代闻字（《元曲选》本正作"闻知"）。此外如元刊《老生儿》《铁拐李》等剧，用人字、一字来代那笔划较多的乡字、眼字等。在字音、字形或字义上更很难找到代用的根据的。"我往常冰清玉洁难侵（亲）近"二句，意说自己过去很难为男人所亲近，现在只管让他说那些亲切的话儿，大概在亲事上该定是他的了。

⑰这三句连同上曲末二句表达一个完整的意思。意说："我也想发作、声张，想不依从他；争奈素来知道他的根底，又是亲上成亲的。"达地、知根，是意义相同的对文。

⑱"教人道眼里无珍一世贫"，连同上曲末三句，表达一个完整的意思，意即万万不能放过这样的好郎君。兀的，意即这样的。

⑲不争二字用在句首一般是设辞，表示"假使这样"的语气。"不争你话儿亲"四句，意说："假使你只是话儿说得好听，那我这一交真是跌得厉害，亏折了本钱永也捞不回来了。"欣新，贪新忘旧之意。从上文燕燕说的"怎么你不志诚"这话看，小千户的欺骗手段多少已被燕燕警觉到，下面〔后庭花〕〔柳叶儿〕二曲就是流露她对小千户的不满的。

⑳背槽抛粪，是用家畜背过来向食槽下粪，来骂人的负义忘恩的。从"自来鱼雁无音信"二句看，应是小千户先向燕燕表示，说过去曾经爱上了

她，而且远道向她表示过情意；而燕燕再也想不起来，因此说："自己思量，不知道他的话是真是假。"因有着这一个闷葫芦，所以她又说："枉葫芦提了燕尔新婚。"葫芦提，意即糊里糊涂。

㉑这里的"调让了"根据剧情应是燕燕在对小千户的言语引起怀疑，发作了一番之后，小千户再向她解释，许娶她作小夫人等等情节。根据第三折里燕燕要小千户再发一次誓看，小千户的第一次假誓应就在这当儿发。"出门科"是燕燕从小千户住的书院里出来。

㉒这支曲子描写燕燕离开书院时的心情。兜地，突地意。并枕睡的日头儿，指婚期。定轮，算定意。腰裙是婢女系的半边裙子，头钱是赌博时作骰子掷的钱。扑就是掷钱来赌博。复纯即浑纯，是掷成一色的头钱。以上并见《燕青博鱼》剧与《赵县君错送黄柑子》话本。"包髻团衫绸手巾"是侍妾的服装，也见《谢天香》《望江亭》二剧。（团衫是女真妇女的上衣，包髻，指女真妇女包头髻的纱巾。）

㉓外旦即莺莺，外孤是她的父亲。"正末、外旦郊外一折"是小千户在郊外遇见莺莺，又爱上了她，双方交换了信物。六儿是女真人童仆的通称，这里是指小千户的仆人。

㉔玉粳米，形容牙齿的细白。一家一计，当时成语，是一家人一条心的意思。古自，犹自，尚自意。"教我没想没思"三句，意说："早晨还是彼此满好的，为什么现在会这样两心两意，真叫人想不明白。"

㉕面没罗，形容面上没精打采的样子。呆答孩、死堆灰，都是形容发痴、发怔的样子。

㉖依〔满庭芳〕曲文看，上文"末云了"应是小千户因燕燕说到"莫不在我根底打听得些闲是非"，就随机应变，说自己的没精打采，是因怀疑燕燕跟别人有私情而引起的。因为燕燕蹴罢秋千，逃席回来，气喘步急，髻偏衣皱，小千户就借题发作，趁势反攻，避过了燕燕的盘问。"似你这般狂心记"二句意说："谁象你那样颠狂心性，要把人揉得扁，搓得圆的样子。"这又是燕燕对小千户的反驳，然而实际她已被转移了攻击的目标了。查梨，行步慌张的样子。那系的那字读平声，移动意。

㉗这支曲子是燕燕替小千户解带脱衣发现莺莺赠他的手帕时唱的。兔鹘原是一种白色猎鹰，因为它的贵重，也用以称玉带。

㉘依曲文看，"咱两个官司有商议"下面应有小千户恳求燕燕把手帕还给他的几句说白。做头敌，做对头意。

㉙"末云了"应是小千户知道抵赖不过，只得把在郊外遇见莺莺的一

节情事告诉了燕燕。金人称母亲作阿者，老阿者即夫人。

㉚《乐府群玉》卷五载高敬臣〔黄蔷薇过庆元贞〕曲："燕燕别无甚孝顺，哥哥行在意殷勤。玉纳子藤箱儿问肯，便待要锦帐罗帏就亲。唬得我紧急列蓦出卧房门，他措支剌扯住我皂罗裙，我软兀剌好话儿倒温存：一来怕夫人情性狠，二来怕误妾百年身。"正是咏燕燕的故事的。又《太平乐府》卷六赵明道〔双调夜行船〕寄香罗帕曲："鹿顶盒儿最喜，羊脂玉纳子偏宜。"《金钱记》杂剧第一折贺知章猜测柳眉儿送给韩飞卿的信物说："敢是罗帕藤箱玉纳。"可见玉纳子藤箱（或是盒子）总是跟罗帕一起送给情人的。小千户在初次见到燕燕时，就曾拿这些东西送她，过不了几天，燕燕又发现了另一个小姐送他的一整副。因此她恨不得要把这些东西槌破了，摔碎了，甚至把这手帕剪了做靴檐，染了做鞋面，楞了作铺持，还算是一万分地看待他的。〔上小楼〕曲第三、四、五句本应是彼此相对的句子，因此原文应是"剪了做靴檐，染了做鞋面，撕了做铺持"。都是就莺莺赠给他的手帕说的。铺持有人说是铺鞋底的布，就上下文看是说得通的。《杀狗劝夫》第二折《五煞》曲："破布衫楞做了铺迟"，铺迟也即铺持。玉纳子，《谢天香》杂剧第三折作"玉束纳"，当是扣在手帕上的玉饰。

㉛这里"末云了"应是小千户求她不要把手帕撕了，粉合割了。因此燕燕说："就这样值钱！"可是小千户越爱莺莺送给他的手帕，燕燕就越发光火。这支曲子正是表达她的这种心情的。意说：就算这是从好处交换来的，为什么看得这样值钱，尊贵？它两下里传消递息，有多少功绩，难道比你的官服还更贵重吗？"拈绡的"，语意双关，表面说罗帕，骨子里说它传消递息。"细捱绒绣来胸背"，是女真人的官服，它的胸、背两部分都绣有图案。

㉜婆娘人，燕燕自称。《西厢记》第三本第一折，红娘也是在张生面前自称婆娘的。"善恶天心人意"，意说善恶报应是合于天心人意的。"人间私语，天闻若雷"，当时成语。

㉝"出来科"是燕燕从小千户的书院里出来。忺，满意、欢喜之意。"半良身情深如你那指腹为亲妇"二句，极说自己虽是婢女，情意比正妻还深。"都了绝爽利"二句，意说还是统统断绝了好，不要尽量夸自己的精细。

㉞斩眉，即眨眉。"残花酝酿蜂儿蜜"二句是胡紫山《阳春曲》的句子，这里借来形容小千户对她的种种勾引手段也并不是像蜂儿酿蜜、燕子调泥那样的仔细，为什么自己却看不出来。

㉟有气分,有志气意。"打也阿儿"不知何意。真加,即真个。

㊱这几支曲子都是极写燕燕当时的怨恨的。"只愿得辜恩负德"二句,表面说但愿他永远富贵,骨子里是说你们总有一天现报在我眼里。

㊲夯,用力时鼓气之意。四马攒蹄,不知何意,可能是指金元时贵妇人乘坐的驷马香车。

㊳呆敲才、死贱人,都是当时骂人的话。这里是燕燕骂自己。折桂和折贵双关,意即攀高。

㊴这里的"孤"是燕燕家里的相公。据上下情事看,这里关目应是相公、夫人先后上场,谈论起小千户的情况,然后小千户、六儿上场,禀告他们在郊外踏青遇见莺莺的一段经过。

㊵取次,轻易意。"只伤我取次成",意即只病在轻易成事。"好个个舒心",就别人说,这不仅指莺莺、小千户,也包括那些被他"打过一千个好嚏喷"的女伴们。"干支剌没兴",就自己说。这些地方依元曲惯例应有衬字,如说:"好让他个个舒心,单教我干支剌没兴。"语意就明白了。现在我们根据的是个粗刊本,可能有些衬字是被刻工删略了的。

㊶轻乞列、热忽剌、短古取,是组织形式相同的三个副状词。主义在前一字,后面的乞列、忽剌、古取等,仅仅是加强语势的。

㊷白身,指良民,它是与当时许多沦没为奴婢的贱民对称的。不省,不明白意。"能行怎离得影",当时成语。"其身不正"原作"了身不正","其身不正,虽令不从",《论语·子路》篇文。"大四至"见《元典章·兵部一》,大约是当时万户、千户等世袭军官的共同称号。这里即景生情,用飞蛾扑火来比喻燕燕自己的遭遇,是关汉卿在杂剧里的惯用手法。"能行怎离得影",见出当时妇女是无法避开这种种不幸遭遇的,尤其是下层妇女。

㊸吃交即跌交。软地上跌交,不至伤痛,还可以不计较。意中即说小千户把她在硬地上摔了一交,跌得她太重了。"煞是多劳重"五句,表面是谦虚恭敬,骨子里是深恶痛绝。《金线池》第三折〔骂玉郎〕曲:"今日何劳你贵脚儿又到咱家走。"语意相同。

㊹铺撒与收撮对文,"收撮了火性"二句,意即把火性收拾起,把人情铺展开。

㊺这里一连串的关目是燕燕与小千户之间的矛盾的顶点,也是由燕燕与小千户的矛盾转到燕燕与莺莺的矛盾的转折点,最能表现关汉卿在关目处理上的才能。在演出过程里应是小千户的多次哀求,甚至连求带唬,燕燕一直不理。最后他老羞成怒,在夫人面前使出了浑身解数,寻死觅活耍无赖,才

挑逗得夫人叫燕燕去替他说亲。改编时这些地方如处理不好,很难掌握原著的精神。

㊻"燕燕上复传示煞曾经"四句,意说如传示、上复这些事我是经惯的,媒人却不会做。许出盏,下红定,都是当时婚礼上的手续。许出盏,即是许口酒,红定是定婚的礼物。"但教我一权为政"二句,意说要叫我权时做主,事情马上要失败的。冬凌是冰,火上搁冰,立即消失,比喻事情失败得快。《气英布》杂剧第二折〔乌夜啼〕曲:"觑汉江上似火上弄冬凌。"语意相近。

㊼"轻人还自轻",当时成语。随邪,金元人常语,是形容一个人作风不正派的。能言快语意即能说会道,快字也是能干的意思,并不指时间快。依情事推测,这曲跟下曲应是夫人、小千户下场后燕燕唱的。

㊽户厮迎,意即门当户对。强风情,当时常语,意即强作风流,"若是那女孩儿言语没实成"二句,是说如果莺莺的言语里没有透露什么真情,就一定是小千户的强作风流。

㊾这里的关目是燕燕先见了莺莺的父亲说是夫人叫她来提亲的。这里的夫人并不指燕燕家的夫人,而是指小千户的母亲。因为男女双方婚事在当时是父母做主的。上文燕燕说"怎敢假名托姓",也是说要她假托小千户的母亲叫她去说亲的。"外孤云了",应是莺莺的父亲叫燕燕自去问莺莺。"外旦许了"原作"外旦许了下",但从下文看,外旦未下场,依照古典戏曲的场面处理看,也无须下场的,只要燕燕唱下面这支曲子时采取背唱的方式,观众就完全明白了。

㊿这支曲子是从燕燕眼里看莺莺,认为她跟小千户是半斤八两,天生一对。一灭行的行字念去声,一灭行是骂他的性行丝毫没有可取。四星,十分意,"这妮子更敢有四星",意说莺莺比他还坏十分。"把体面妆沉",意说表面要装得十分端重。"把头梢自领",意说自己要先下手,争取优势。

�这里燕燕的说白只有短短的两句,在原著及当时演出里决不会这样简单。依下面剧情看,燕燕一定说了小千户的许多坏话,从这些话里还暴露了她与小千户的暧昧关系,乖觉的莺莺早窥破了她的心事,因此她甚至骂她说:"有铁脊梁的我手里做媳妇!"由于燕燕是冒充小千户家的丫头去说亲的。一旦莺莺嫁给了小千户,燕燕也就成了她手下人了。

㊿掩扑是当时一种赌博,掩扑了意即输去了。"掩扑了我几夜恩情",就她与小千户的关系说。"剜墙贼蝎螫嗻声",当时成语,也见《金线池》杂剧第三折〔二煞〕曲,意说剜墙贼给蝎子螫了也只好闷声忍痛。

㊼这句白是燕燕就莺莺的话转引的,媳妇是当时婢女、仆妇等对女主人的自称,有时女主人也就以此称她们。

㊾贤会即贤慧,传槽病是家畜的传染病,当时习惯用以骂人们互相影响的坏作风。八字指一个人出生的年月日时的干支,从前人迷信,以为它是决定人一生的命运的。"俺那厮陷坑,没一日曾干净",指小千户诡计多端。

㊾"数日间忺过"句当押韵,过字疑有误。又"数日"原作"数月",据上文"无奈只忺过三朝五日"句语意改正。"你被人推人推更不轻",意指被推入陷坑。"一霎儿新情"三句,写小千户性情变化无定。

㊿这支曲子与下曲都是燕燕嗟叹自己的不幸的。"终身无簸箕星",疑是说自己终身没有希望。"遥指云中雁做羹",当时成语,比喻不能实现的指望。"时下且口口声声"八句,意说目前还不过这样口口声声,战战兢兢;有一天眼看你把汉子拖去,那就更凄惨了。

㊼"主人有福牙推胜",当时成语。牙推是宋元时对医生的通称。调风月媒人,燕燕自称。背厅,背时、背运之意。

㊽这是莺莺跟小千户结婚的一场。老孤是小千户的父亲,外孤是莺莺的父亲,众外是来庆贺的亲友,中间也有燕燕家的相公。撒敦,女真贵族的通称,也见《金安寿》《虎头牌》二剧。撮合山指媒人,这里是燕燕自称。

㊾这支曲子写参加婚礼的女真贵族的服饰举止。《金史·舆服志》记女真妇人服饰说:"年老者以皂纱笼髻如巾状,散缀玉钿于上,谓之玉逍遥。"跟这里写的相近。秋色,淡青色。〔鹧鸪〕是女真的乐曲,它是用鼓笛伴奏的。

⑳这两支曲子是燕燕替莺莺梳裹,并称赞她的面貌打扮。一䦆,犹言一径;一味。

㉑"末云了"原作"夫云了",误。这里的关目很重要,是解决燕燕与小千户的矛盾的最后转折点。只是下面曲文的开端两句有错误,不易解释。所可知的是小千户这时兴高采烈,说了些挖苦燕燕的话,碰在燕燕的火头上,被她抓住了把柄,便不管满堂宾客,趁势发作起来,揭穿了小千户的轻薄。从燕燕揪住小千户搜索看,这关目可能跟莺莺赠给小千户的手帕有关(可能是莺莺与小千户结婚时问起她赠给他的手帕,小千户记起前情,故意说是燕燕拿去了或撕了,并借此对她发了点小脾气;却不料燕燕的气比他更大,就揪住他搜索起来了。——这是根据上下文推测出来的,当然原著不一定如此,但可以作为改编时的参考)。领系是提衣领的地方,也见《救风尘》杂剧。系腰是带子。"我这般拈拈恰恰有甚难当处"二句意说我这般服

服帖帖有什么使你受不了,你怎么不想想我哪有冤说不出的痛苦心情。使长、郎主都是奴婢对主人的称呼。"你不合先发头怒"三句,意说这场风波是你挑起来的。

㉖这里是燕燕家的相公出来说话,燕燕趁势表达了自己的愿望。意说自己是大家婢女,只有称得上的才望我嫁给他。我也是希望跟丈夫连理比目,白头相守的。"眼黑"原作"服黑",误;眼黑与头白正相对,它是形容夫妇不和时瞪眼珠的神态的。

㉗现在是小千户的父亲,即老千户出来说话了。在成亲的晚上出了这事,他觉得有些奇怪,因问有没有勘婚,这当然是就莺莺与小千户的婚事说的。谁知燕燕情不自禁,把它看成是问自己与小千户的婚事了。下文"勘婚处恰岁数"二句,就是说自己与小千户勘过婚,年岁相当,出嫁后会有衣禄。从"若言招女婿"起直到〔落梅风〕全曲,都是就莺莺说的。承泪靥是妇女泪腺下面的瘾痣,相书里认为是苦命的标记。吊客、丧门都是凶神。"反阴复阴",即"反吟复吟",命书里说遇到反吟复吟,婚事不易成功。

㉘这里的"云了"应是相公看她闹得有点过火,发话了,因此燕燕跪下来唱。彻梢虚,意即彻底欺骗。死临侵、措支刺是形容痛苦、烦恼的副状词。从〔雁儿落〕〔得胜令〕这二支曲子看,作者高度的人道主义精神突破了封建社会的阶级界限,他一面要求小千户有"人身人面皮,人口人言语",一面认为燕燕同样是十月怀胎,娘生父养,不应受到那样的非人待遇。

㉙这里是夫人出来做主,把燕燕也嫁给小千户。燕燕开始时还是踌躇的,她觉得如跟小千户结婚,心里实在气不过他;不嫁他吧,又拗不过夫人的好意,因此觉得"两下里没是处"。

㉚最后是燕燕跟小千户饮交杯酒,全剧跟着团圆结束。这就燕燕当时处境说,是意外的胜利。"花生满路",元剧中常语,一般是表示美满的遭遇与欢喜的心情的。当然,这样的结局,即让小千户与莺莺、燕燕同时结合,对今天的观众说是不适合的,因此有的改编本让燕燕出走,但这就燕燕性格及当时历史情况看,是不大符合的。有人主张最后在洞房中让小千户受到莺莺、燕燕两方面的奚落,使这个惯于欺骗女人的花花公子最后得到应有的惩罚。这个结局可以提供给改编者的考虑。

(原载《戏剧论丛》1958年第2辑)

最近接吴江青年张继祖的信,他说:"一般的论者都认为老夫人在家丑不可外扬的思想指导下同意燕燕成为小千户的小夫人。如果真是那样的话,燕燕为什么会'瘫痪着身躯,教我两下里难停住'?何必要'气夯破胸脯,教燕燕两下里没是处'?难道当小夫人不是她念念不忘、梦寐以求的愿望?难道她会平白无故、脱离实际地想做夫人吗?可惜剧本的说白已经散佚,我们无法知道老夫人究竟说了些什么话。但是从最后一支曲文中可以看出一些端倪的,很可能老夫人将燕燕许配给家庭内的一个仆役(大胆地设想一下,也许就是小千户贴身使唤的六儿)。燕燕始终摆脱不了当牛做马的奴隶身份,所以她满怀伤心地唱道:'只合当作婢为奴。'联想到小千户的许愿完全是虚空的鬼话,她不无讥讽地嘲笑自己的痴心:'怎敢做三妻两妇?'为了生存,为了生活,她还不得不对主人表示感激:'只得和丈夫一处对舞,便是燕燕花生满路。'她痛苦地理解到嫁一个跟她地位相同的人——这就是主子们给她最'合理'的安排了。"这设想很好,它比较符合剧中人物的关系和故事发展的情势。不过他说"怎敢做三妻两妇",是燕燕嘲笑自己的痴心,"只得和丈夫一处对舞,便是燕燕花生满路",是燕燕不得不对主人表示感激,还是比较表面的看法。从燕燕在发现小千户的欺骗后,乒的一声把他关在房门外,以及她对着扑灯蛾怨恨自己被"小夫人名称""引了魂灵"看,这里的"怎敢做两妇三妻",是她对自己对"小夫人名称"的痴心妄想的彻底决裂。老夫人把燕燕许给六儿,认为这是对她严厉的惩罚,燕燕说:我和丈夫长在一处,比做贵族老爷的两妇三妻好得多。表面好像感谢老夫人,骨子里正是对老夫人的回击。"正言若反",即以正面的语言显示反面的意见,是元人杂剧作者尤其关汉卿戏剧语言的一个特点,在《诈妮子》剧里同样表现出来。

<div align="right">1978 年 7 月 30 日补记</div>

谈《录鬼簿》

在公元 1330 年，即元文宗至顺元年的 8 月里，当时的戏曲作家锺嗣成编次的《录鬼簿》脱稿了。锺嗣成为什么给他的著作取了这么奇特的名字呢？作者的意思是说那些只知大吃大喝的酒囊饭袋，只知空口说白话、实际上却甘心自暴自弃的人，虽然活着，跟死鬼并没有两样。至于那些圣贤忠孝的人，虽然已经成了鬼，却不能把他们当鬼看，因为他们的功德将永远流传下来。他想起自己在戏曲创作方面有许多熟悉的人，他们的社会地位虽然低微，但他们的著作却是有价值的，应该让后来的学者向他们学习，并在他们的基础上提高，做到"青出于蓝而胜于蓝"。锺嗣成的这个愿望是好的，他把这书叫作《录鬼簿》，实际上是一句反话，意说他书里记录的许多戏曲作家将永远活下来，而且会对后来的学者们起好的影响。锺嗣成的看法并没有错，他的《录鬼簿》里的那些戏曲作家和作品，虽经过六百多年时间的淘洗，以及过去维护封建统治阶级利益的文人对它们的歧视，许多作品没有流传下来，然而其中部分流传下来的作品，影响正越来越大，像关汉卿的《窦娥冤》《救风尘》《单刀会》，王实甫的《西厢记》它们不仅是中国文学史上的珍贵遗产，同时将成为世界人类所共同爱好的作品。

《录鬼簿》分上下二卷。上卷记录比作者早一辈的戏曲家关汉卿、白仁甫等五十六人和他们的著作；下卷记录跟他同时或稍早的戏曲家宫大用、郑德辉等五十一人和他们的著作（下卷里部分作家没有戏曲著录）。上下两卷里的作家大致按照时代的先后排列，这对我们今天考查元曲作家的时代先后大有帮助。下卷开头十九人都跟作者相熟而在作者写成《录鬼簿》以前逝世的，作者为了表示对他们的怀念，在每人的小传后面又写了一首《凌波仙》词吊他，这就更有助于我们对这些作家的了解。如作者替宫大用写的小传说：

 宫大用，名天挺，大名人，钓台书院山长。为奴豪所中，卒不见用。先君与之莫逆，故余常得侍坐，见其吟咏文笔，人莫能敌，乐府歌曲，特余事耳。

小传后的《凌波仙》吊词说:

> 豁然胸次扫尘埃,久矣声名播省台。先生志在乾坤外,敢嫌他天地窄,辞章压倒元、白。凭心地,据手策,是无比英才。

宫大用是后期元人杂剧里的重要作家,他的《范张鸡黍》杂剧,通过张元伯、范巨卿的历史故事,表现他对元代统治者的强烈不满,他说:

> 现如今那栋梁材平地刚三寸,你说波,怎支撑那万里乾坤?都是些装肥羊法酒人皮囤,一个个智无四两,肉重千斤。

他的《七里滩》杂剧里的主角严子陵,当汉光武皇帝要他留在京师共享富贵时说:

> 遮莫(尽管是)是玉殿金阶,我住的草舍茅斋,比你不曾差夫役着万民盖。

意说:"我住的虽然是茅草房,却是自己盖的,你住的尽管是玉殿金阶,却是派差役,叫老百姓替你盖的。"为什么宫大用的杂剧会炫耀着这样强烈的民主思想和反抗精神呢?看了《录鬼簿》的记载,才知道他是以戏曲作武器跟权豪斗争的人物,这就使我们有可能更好地理解他的作品的现实主义精神。

在锺嗣成完成《录鬼簿》初稿以后的九十三年,即 1422 年,当时生长在元末明初的另一个戏曲家贾仲明读了这部著作,觉得锺嗣成没有替那十九家以外的戏曲家写吊词,是个缺憾,他就根据他们的生平和著作来补写。这又给后来研究元曲的人提供许多重要资料。像王实甫这样重要的作家,《录鬼簿》原来只有"名德信,大都人"六个字的记载。贾仲明的吊词说:

> 风月营密匝匝列旌旗,莺花寨明飚飚排剑戟,翠红乡雄赳赳施谋智。作词章风韵美,士林中等辈伏低。新杂剧、旧传奇,《西厢记》天下夺魁。

这吊词前三句里的"风月营""莺花寨""翠红乡",就是当时官妓们演出

戏曲的勾阑，元代许多戏曲家正因为经常跟这些官妓接触，同情她们不幸的遭遇，并掌握当时舞台演出的技艺，才有可能在戏曲创作上取得这样杰出的成就，王实甫也并不例外。吊词的结语说他把元微之的《莺莺传》改编作《西厢记》杂剧，在当时就被公认为天下第一，这就澄清了明清以来对《西厢记》作者的各种不同猜测。

《录鬼簿》所提供给我们的不仅是对元代个别戏曲家的了解，更重要的是它还多少透露了这些戏曲家的组织、活动，以及他们的思想倾向、文艺主张。

我们知道宋元时代的话本、戏曲作家有他们的集体组织，叫作"书会"。从《录鬼簿》的记载看，当时在大都（即今天的北京）的戏曲家组织，有以关汉卿为首的"玉京书会"，和马致远、李时中等参加的"元贞书会"，在杭州的戏曲家组织有萧德祥等参加的"武林书会"。"玉京书会"在我国戏曲史上所起的影响尤其重大，贾仲明《书录鬼簿后》说：

> 余因雨窗逸兴，观其前代故元夷门高士丑斋继先钟君所编《录鬼簿》，载其前辈玉京书会、燕赵才人、四方名公士夫编撰当代时行传奇、乐章、隐语，比词源诸公卿士大夫，自金之解元董先生，并元初汉卿关已斋叟以下，前后凡百五十一人，编集于簿。

从这段后记看，《录鬼簿》所记载的曲家除了所谓"词源诸公卿士大夫"，从董解元等以下四十一人（这些人里除了董解元、杜善夫等少数人外，都是大官僚，他们不写杂剧，只有散曲流传，因此《录鬼簿》把他们另外归作一类），以及四方名公士夫以外，集中在大都从事戏曲活动的就以组织在"玉京书会"里的"燕赵才人"为最活跃。贾仲明在《录鬼簿》卷上的赵公辅、岳伯川、赵子祥、孟汉卿等的吊词里都提到了这个书会，而在赵子祥的吊词里写得更清楚。原词说：

> 一时人物出元贞，击壤讴歌贺太平，传奇乐府时新令。锦排场起玉京，《害夫人》《崔和担生》。白仁甫，关汉卿，《丽情集》天下流行。

从这首吊词看，"玉京书会"是元代戏曲演出最盛的元贞时期（1295—1297）在大都的一个戏曲家的组织，白仁甫、关汉卿都是这个组织的成员，他们编著的《丽情集》受到全国读者的欢迎。贾仲明吊关汉卿的词，说他

是"驱梨园领袖，总编修帅首，捻杂剧班头"，很有可能是这个书会的主要组织人之一。

从《录鬼簿》的一些零星记载看，当时组织在书会里的戏曲家除了跟勾阑里演出的艺人们密切合作外，他们彼此之间也有着写作上的合作与竞赛。关汉卿的作品就经常要跟他的朋友杨显之商量改定。孔文卿跟杨驹儿合编《东窗事犯》。马致远跟李时中、花李郎、红字李二合编《黄粱梦》杂剧，是他们在写戏时合作的事例。我们知道南宋时期的说书人已有雄辩社的组织，定期在技艺上进行竞赛。说书与戏曲是当时通俗文学里最亲密的两姊妹，说书人在技艺上的竞赛，在戏曲家方面不可能不起影响。《录鬼簿》说范子英因王伯成写了个李太白的戏，他就别出心裁写了个杜甫的戏。又说当时集中在扬州的作家，大家一起写《高祖还乡》的散套，睢景臣被评为写得最成功，这些实际都含有竞赛意味。因此如锺嗣成称范子英"占文场，第一功"，贾仲明称马致远"战文场，曲状元"，可能不是泛泛的称颂，而是他们曾在某次写作竞赛里取得了胜利。

组织有共同爱好的戏曲作家，一面跟艺人密切合作，一面在写作上彼此切磋、竞赛，这是书会在当时戏曲创作上所起的积极作用，我们应该把它作为文学史上的有益经验继承下来。

我们从锺嗣成在《录鬼簿自序》及《后记》里的议论、他对各个戏曲作家的评价，以及贾仲明在补写的吊词里所透露的对戏曲创作的意见来考查，可以看出他们的思想倾向和文艺主张。这些议论、评价出于当时积极从事戏曲活动的作家的手笔，应该有它的代表性，同时也可以说是我国戏曲理论批评的最早的资料。

锺嗣成在《录鬼簿自序》里说明他写书的用意之后说："若夫高尚之士，性理之学，以为得罪于圣门者，吾党且啖蛤蜊，别与知味者道。"这是十分耐人寻味的一段话，意即说："要吃蛤蜊的跟我们来，要讲性理之学的跟他们去。"这里显然看出元代杂剧作家的思想倾向和艺术趣味，跟那些维护封建社会道德教条的理学家之间，存在着巨大的分歧。同时也说明后来高则诚在《琵琶记》里强调"不关风化体，纵好也徒然"，强调"全忠全孝""子孝共妻贤"，从作者的创作意图看，是表现了当时的卫道先生们企图抢夺戏曲这个犀利的文艺武器来替他们的阶级利益服务的。

锺嗣成在《录鬼簿后记》里说："右所录，若以读万卷书，作三场文，上夺鬼科，首登黄甲第者，世不乏人。其或甘心岩壑，乐道守志者，亦多有之。但于学问之余，事务之暇，心机灵变，世法通疏，移宫换羽，搜奇索

怪，而以文章为戏玩者，诚绝无而仅有也。"作者在《后记》里把当时的文人分作三类，一类是通过读书登第替当时的统治阶级服务的，一类虽然不跟当时的统治者合作，但对现实采取逃避的态度（作者认为这样的文人到处都是，并没有什么希奇），第三类是"心机灵变，世法通疏"，能够应付当时的现实，又能"移宫换羽，搜奇索怪"，写出为当时人们所爱看的戏曲的文人，那实际就是指关汉卿、王实甫、宫大用等戏曲作家，也包括他自己在内。作者在《后记》里给这类作家以"绝无仅有"的评价，可以看出他的思想倾向和文艺主张。他所说的"以文章为戏玩"，主要是指写戏，但同时也流露这些作家的玩世不恭的写作态度。这种写作态度在锺嗣成流传下来的散曲里也明显流露出来。

从锺嗣成对各家的评价看，他对戏曲写作重"新奇"，重"翻腾今古"，即从古老的东西里翻出新意来，而不喜欢蹈袭前人，或"贪于俳谐""多于斧凿"。但同时也已追求工巧、骈俪，这些可以看出元曲后期作家的风气。

贾仲明在王仲元的吊词里说："将贤愚善恶分，戏台上考试人伦，大都来一时事，搬弄出千载因。辨是非好歹清浑。"舞台上演的虽然是"一时事"，却可以表现出历史上许多同类事情的因果关系，让观众去分清是非、好坏、贤愚、善恶。显然，贾仲明在这里已经注意到舞台艺术的典型意义和社会教育作用，这是在锺嗣成的议论里所不曾出现的。

我国在中晚唐时期已经出现一些变文、俗讲等通俗文学作品，这在当时还是萌芽状态的东西，我们对这些作品的作者知道得很少。到两宋时期，这些通俗文学有了进一步发展，我们从当时人的零星记载里，已经知道一些作者的成就如霍四究的说三国故事，张五牛的说唱《双渐赶苏卿》等。到了元代，通俗文艺的发展达到了成熟的阶段，戏曲的成就尤其显著，因此许多作家的优秀作品得以大量流传下来。今天我们研究元人戏曲，主要是去糟取精，来供给今天戏曲作家的借鉴。为了增加我们对这些作家的了解，《录鬼簿》可说是最重要的参考资料之一。可惜直到现在，这本书还没有经过更好的整理（古典文学出版社的整理本也还不能令人满意），一般读者阅读有困难。这里只是把自己阅读时的一些粗浅的体会写出来，有错误的地方，希望读者指正。

<div style="text-align: right">（原载《文艺报》1959 年第 16 期）</div>

王国维戏曲理论的思想本质

最近北京大学中文系56级在编写《中国戏曲史》之前，集中部分力量批判王国维，指出王国维的戏曲研究工作是"开辟了一条资产阶级伪科学的形式主义的道路，并在这个虚伪的幌子下散布了封建地主阶级和资产阶级的极端反动的观点，歪曲了中国戏曲的面貌，造成了极其恶劣的影响"。我由于工作上的关系，得尽先读到他们的文章。新中国年青一代的战斗精神正在鼓舞着他们自己在毛泽东的红旗下胜利前进，同时也给予像我这样的老一辈知识分子以启发。回忆我过去在讲授中国文学史或中国戏曲史时，曾经参考了王国维的戏曲理论，限于自己的思想水平，对他在这些理论里面所散布的封建地主阶级和没落资产阶级的观点，没有看得清楚。解放后在课堂讲授里虽然曾指出他的《宋元戏曲史》里的个别错误论点，依然没有看到隐蔽在他的这些论点后面的思想本质。这次北大中文系选修《戏曲选讲》的同学在分组讨论了56级批判王国维的戏曲理论的报告之后，要求我在课堂里作一次发言，使我重新阅读了王国维的《宋元戏曲史》以及其他方面的文艺论著，对王国维戏曲理论的思想本质有了比较清楚的认识。下文我试图就对于戏曲本身的认识、我国戏曲的发生和发展以及对我国戏曲作家作品的评价这三个方面，看看王国维的戏曲理论究竟说明了什么问题，它在当时曾经起过什么作用，我们今天又应该怎样估价它。

首先，我们认为作为上层建筑的戏剧，它的最终目的是要为阶级斗争服务，要求在政治上达到"团结自己，教育自己，打击敌人，消灭敌人"的目的的。正因为这样，在我国戏曲史上同样存在着两种文化的斗争。人民群众总是要通过戏曲来揭露封建统治阶级的罪恶，歌颂为人民利益斗争的英雄；而封建统治阶级则总是利用戏曲来宣扬封建迷信思想，点缀他们荒淫腐朽的生活。这后者的观点恰好成为王国维说明戏曲发展的理论根据。在王国维看来，戏曲最初就是女巫用来降神或由宫廷里豢养的俳优来替封建统治主制造笑料的；后来元人的创作杂剧也只是"以意兴之所至为之，以自娱娱人"。我们知道向来的剥削阶级由于依靠剥削劳动人民的劳动果实过活，有着许多闲空的时间，总是把小说、戏曲等文艺作品当作消遣的东西；而处在

没落时期的剥削阶级由于面临死亡命运，看不见自己的前途，又总是利用文艺作品来消磨自己的生命，麻醉自己的灵魂。王国维以为人生的本质是私欲（实际即是资产阶级个人主义），这私欲达不到目的就是痛苦，而达到了目的之后又必然感到厌倦。因此他在《红楼梦评论》里比喻人生为来往于痛苦和厌倦之间的钟摆，而认为艺术可以使人"超然于利害之外，而忘物我之关系"，可以解脱痛苦。这样，他甚至把艺术的爱好比作抽鸦片烟。他在《去毒篇》里就明白主张用宗教和美术来代替鸦片烟，用以麻醉自己，也麻醉别人。戏曲是舞台艺术，在它通过一连串的舞台艺术形象给人以深刻的思想影响的同时，又使人得到美感上的享受。因此，我们也并不否认戏曲的娱乐目的；然而比之它的思想教育的意义，这究竟是次要的。而没落的剥削阶级学者或文人往往把文艺作品看作单纯的无聊消遣的东西。王国维最早向我国介绍尼采、叔本华的学说。他的《红楼梦评论》一开首就引《老子》里"人之大患，在我有身"及《庄子》里"大块载我以形，劳我以生"的话，来说明人生是永远摆脱不了忧患和劳苦的。这里体现在老庄哲学里的我国封建社会没落贵族的消极颓废思想，跟欧洲没落资产阶级学者尼采、叔本华的悲观哲学在王国维的文艺观点上找到了合流之处。

其次，我们认为戏曲是舞台艺术，在文艺部门里它是跟人民群众联系最密切的，我国许多优秀的戏曲都是民间艺人根据群众的要求创造的。一些有成就的戏曲作家也只有当他们在生活上接近人民、在舞台经验上接受民间艺人的影响时，才有可能写出合于舞台演出要求的剧本。我国戏曲史上向来重视场上之曲，而认为案头之曲是没有舞台生命的东西。王国维的看法恰好跟我们相反，他既不是把戏曲当作舞台艺术看，更看不到人民群众对戏曲创作的巨大影响，而只是把戏曲看作案头消遣的东西，认为它是少数天才文人兴之所至的作品。这样，他对元人杂剧里的许多无名氏的作品以及明清两代大量民间艺人的演唱本子就一概不看在眼里。

再从我国戏曲的发生和发展来看，一切文艺形式都是劳动人民创造的，文学史上有无数事例说明这个真理。最早的近于萌芽状态的戏剧如《东海黄公》（《西京杂记》说："三辅人俗用以为戏"）；如《兰陵王》（《旧唐书·乐志》说："齐人壮之，为此舞以效其指挥击刺之容"）；如《踏摇娘》（《教坊记》说："时人弄之"），都是在民间流行起来的。王国维引述了许多先秦时代关于巫觋、俳优的记载，得出"巫以乐神，优以乐人"的结论，来说明戏剧起源于宗庙和宫廷。后来谈到戏曲发展时，又引述从两汉以来帝王侈陈百戏的事迹，来说明历代王朝的爱好歌舞百戏对于我国戏曲发展的巨

大影响。历史上的帝王曾经利用民间歌舞艺术来娱乐自己，同时在人民面前夸耀他们的威风。他们由于掌握统治权力，有可能集中国内的物力和人力，使歌舞百戏等艺术在艺术形式上有所丰富和提高。然而由于宫廷里的腐朽生活，不论哪一种在民间流行的艺术，只要走上了宫廷化、贵族化的道路，就好像一个天真活泼的小姑娘被选进宫廷一样，最后总是被折磨得奄奄一息，毫无生气的。明清传奇戏和昆曲在宫廷和贵族里长期流行之后就逐步走上退化和僵死的道路是明显的例证。我国戏曲究竟是起源于民间并在民间发展起来，还是起源于巫觋、俳优，并在宫廷里发展起来呢？正确的答案只能是前者而不是后者。

王国维在强调帝王贵族在戏曲发展上的影响的同时，还夸大了外来艺术对于我国戏曲的影响。他在《宋元戏曲史》里说："盖魏、齐、周三朝皆以外族入主中国，其与西域诸国交通频繁，龟兹、天竺、康国、安国等乐皆于此时入中国。而龟兹乐则自隋、唐以来相承用之，以迄于今，此时外国戏剧当与之俱入中国。"因此他不仅考出《旧唐书·音乐志》里的《拨头戏》出于西域的拨豆国，就连《兰陵王》《踏摇娘》等分明在中国民间流行起来的歌舞戏也推测它们是模仿外国的作品。我们认为我国戏曲在发展过程中曾经接受了外来民族的影响，然而它必然是合于我们民族的要求，经过我们民族的改造，然后有可能在我国民间流传。依照王国维的说法，好像外国一个歌舞戏可以原封不动地移植到中国，而中国其他歌舞戏就会群起模仿，这实际正是当时买办资产阶级的洋奴思想在文艺领域里的反映。

戏曲属于意识形态的上层建筑，它的发生和发展归根到底决定于当时的经济基础和人民的社会生活。王国维抽去了戏曲的社会内容，仅仅把它作歌曲和舞蹈等艺术形式的发展。他的《宋元戏曲史》在叙述了北齐的《代面》和《踏摇娘》这两个歌舞戏之后说："此二者皆有歌有舞，以演一事，而前此虽有歌舞，未用之以演故事，虽演故事，未尝合以歌舞，不可谓俳优戏之创例也。"依照王国维的看法，这两个戏的创造性就表现在把演故事的形式和歌舞的形式结合在一起。可是这些表演故事的歌舞戏为什么不出现在别的时代，而恰好出现在南北分裂的北朝呢？从王国维的《宋元戏曲史》是不可能得到正确说明的。在我们看来，正是由于北朝的连年战争，人们才演出了兰陵王勇敢杀敌的《代面》戏；又由于鲜卑族的长期统治，中国封建社会的礼教在一定程度上有所削弱，才出现了妇女当众控诉丈夫的《踏摇娘》戏。王国维说元人杂剧比以前戏曲进步的地方是在音乐方面"较大曲为自由，而较诸宫调为雄肆"，文体方面"由叙事体而变为代言体"。试问如果

不是女真、蒙古等族先后侵入中原，民族矛盾、阶级矛盾空前尖锐，仅仅音乐上、文体上一些改变，能够产生那样激动人心的金元杂剧吗？王国维撇开戏曲的社会内容来谈它的发生和发展，这样，他的《宋元戏曲史》实际上就只是我国戏曲形式的发展史。

我国戏曲从宋元以至现代，有时发展得较好，像元代及明末清初，有时转向低潮，像明代的前期，但就它总的趋向来看，是跟着社会历史的发展而发展，不断推陈出新的。王国维认为"北剧南戏皆至元而大成，其发达亦至元代而止"，这就把明清以来我国戏曲的辉煌成就一笔抹杀了。

王国维在说明我国戏曲的发生发展时为什么会得出这样错误的结论呢？这首先由于他封建没落阶级的思想本质看不到劳动人民以及民间艺人在戏曲的发生发展上所起的作用，而强调了宫廷的提倡和外来的影响，为当时的清朝统治及帝国主义的文化侵略在学术领域内作了鼓吹。其次，王国维认为"美之性质"为"可爱玩而不可利用……故其价值亦存于美之自身而不存乎其外"，而"就美之自身言之，则一切优美皆存于形式之对称、变化及调和"。这是彻头彻尾的资产阶级唯美主义、形式主义的理论。从他这种论点出发，他更认为一切文艺在内容上跟我们的现实生活愈发生利害关系，就愈俗，愈不美；而越是古代的东西，跟我们越不发生利害关系的，就越雅，也越美。他的《古雅之在美学上之位置》一文，就是发挥了这种论点，企图把许多爱好美术、爱好文艺的人从当时的革命斗争中引开，走向玩弄古董、自我陶醉的道路。正是在这种思想指引之下，他就只能从形式方面论述我国戏曲的发展，而把我国戏曲的成就限止在宋元时期。

现在我们再来看看王国维对我国戏曲史上的作家作品是怎样评价的。

首先我们应该看到在对待戏曲文学总的估价方面，向来封建社会一些接近人民的学者或作家往往能够看到它的社会教育作用和艺术上的动人力量，如锺嗣成、徐渭、李卓吾、孔尚任等。而一些封建王朝的御用文人或资产阶级学者就根本抹杀我国戏曲的成就，或只看到那些文词美丽而内容充满封建说教或低级趣味的作品。王国维站在封建官僚的立场，还受到买办文人的影响，从他的艺术观点出发，选择历史上某一阶段某些作家来论述；他的用意实际是企图以肯定元代少数作家的成就来否定明清以来我国戏曲的巨大成就。

王国维对戏曲评价的标准，是有意境。对于有意境的具体说明是"写情则沁人心脾，写景则在人耳目，述事则如其口出"。我们评价戏曲也要求它有意境，然而更重要的是看作品里的意境究竟表现了什么思想倾向。王国

维戏曲的意境的要求主要是语言的自然、情事的逼真,而不管这些语言、情事所体现的社会内容和思想倾向。因此他在《宋元戏曲史》里所举以说明有意境的范例,如关汉卿《谢天香》第三折的〔端正好〕曲、马致远《任风子》第二折的〔端正好〕曲、关汉卿《窦娥冤》第二折的〔斗虾蟆〕曲,丝毫也没有谈到这些作品的思想内容,而仅仅称赞它们的"语语明白如话",是"直是宾白,令人忘其为曲"。他最后举的范例是马致远《汉宫秋》第三折的〔梅花酒〕〔收江南〕〔鸳鸯煞〕三曲,说"真所谓写情则沁人心脾,写景则在人耳目,述事则如其口出者"。而这些曲子照我们今天看来,都带有浓厚的感伤情味,并不是元曲里第一流的作品。

 决定于王国维的政治观点和美学观点,他不可能对我国戏曲作家作品作出正确的评价。他说《窦娥冤》《赵氏孤儿》中主人翁的赴汤蹈火是出于他们的意志。意志这用语在王国维的著作中,等于他所说的私欲,也即个人的野心。难道窦娥、公孙杵臼等的悲剧的造成,不是由于政治的黑暗,权奸的横行,而是出于他们个人的野心吗?那这些作品还有什么价值呢?他论元代作家,在关、马、郑、白之外,以为只有宫大用"瘦硬通神",可以跟这四家并列。可是我们今天看来,在元曲四大家之外,如康进之、王实甫、石君宝、高文秀、纪君祥等的成就就在宫大用之上。他在《录曲余谈》里论王、关、马、郑等作家,认为他们"学问之弇陋与胸襟之卑鄙亦独绝千古"。关、王等作家除戏曲外,很少别的事迹或诗文流传,王国维说他们胸襟卑鄙,主要是就他们在戏曲里所表现的思想内容说的。这里见出他对《西厢记》《窦娥冤》《救风尘》等戏曲的思想价值是采取一笔抹杀的态度的。正因为这样,他在《录曲余谈》里以马致远的《汉宫秋》、白仁甫的《梧桐雨》、郑光祖的《倩女离魂》为元剧三大杰作,在《人间词话》里推白仁甫的《梧桐雨》为"元曲冠冕",而没有提到关汉卿、王实甫等富有人民性和反封建的思想倾向的作品。王国维在评价元剧作家作品时,强调自然,意境,反对文艺作品有政治目的,这里依然掩盖不了他自己评价作品的政治标准。因此他对于元剧里带有浓厚感伤情味和为封建统治阶级的没落表示哀悼的作品如《汉宫秋》《梧桐雨》,维护封建社会宗法观念的《老生儿》,都特别欣赏(他在谈元剧宾白时举《老生儿》为典型的范例),而对于元剧里一些最富有人民性的作品,有的根本没有提起,如《李逵负荆》《陈州粜米》《秋胡戏妻》等,有的虽然提到,却歪曲了它的内容,如《窦娥冤》和《赵氏孤儿》。我们如结合他对李煜词的爱好、对《三国演义》里关羽华容道释放曹操一段的极口称赞,而对《水浒》写鲁智深,《桃花扇》写苏昆

生、柳敬亭，认为他们的所作所为"毫无意义"（以上所引并见王国维《文学小言》）来看，他评价文艺作品的政治标准就更其明显了。

王国维的《宋元戏曲史》及其他戏曲论著大都完成于戊戌政变及辛亥革命前后。正当我国民族危机严重、清朝的统治愈来愈走向反动的年代，一些对当时政治有改革要求的学者或文人如梁启超、汪笑侬等写出了一些配合当时资产阶级改良主义运动的戏曲，而辛亥革命前后的话剧运动更直接配合当时旧民主主义的革命斗争，演出许多有进步意义的剧本。王国维在这段期间不但反对孙中山先生所领导的旧民主主义革命，连戊戌维新运动他都不赞成的。他清末在日本留学，正值当时一些激进的革命民主主义作家如章太炎等对梁启超等所倡导的资产阶级改良主义运动展开论战，他写信给罗振玉说："诸生骛于血气，结党奔走，……万一果发难，国是（意即国事）不可问矣。"就明显表现他反动的政治态度。决定于他政治上的反动态度，他当时的戏曲研究工作就只能把戏曲引向脱离现实政治斗争的道路，而不可能配合当时具有进步意义的戏曲活动，在理论上加以阐明。

王国维在《论近年之学术界》及《论哲学家与美术家之天职》等文里反对哲学、美术和政治发生关系，而强调哲学、美术的独立价值。他从戊戌政变到第一次国内革命战争期间写了不少有关文学、史学方面的论文，在这些论文里一般没有直接表达他对当时政治现实的态度，从表面看，好象他真是超然于当时政治斗争之外的一个学者。然而实际上他从清朝末年被罗振玉推荐为学部总务司的小官起，直到他跳昆明湖自杀止，他自己就一直做清朝的官，在清朝灭亡之后，还千方百计为清朝皇室的复辟活动。这些事实正好证明了王国维反对哲学、美术和政治发生关系，实际只是反对学术、文学和当时资产阶级的改良主义运动和旧民主主义革命运动发生关系。他在《论近年之学术界》里说："庚辛以还，各种杂志接踵而起，其执笔者非喜事之学生，则亡命之逋臣也，此等杂志本不知学问为何物，而但有政治上之目的，虽时有学术上之议论，不但剽窃灭裂而已，如《新民丛报》中之汗德哲学，其纰缪十且八九也。"他反对学术和政治发生关系的矛头所指即非常显明。

作为一个比较早的对我国戏曲作系统的论述的学者，从引起人们对于我国戏曲历史发展的注意说，王国维的戏曲论著还是有它一定程度的贡献的。他的个别有关戏曲资料的考证以及说明古代歌舞戏形式发展的论点等等，也还有值得我们参考之处。因此我们对于王国维的戏曲理论也不能采取全面否定的态度而是有批判地继承。由于向来资产阶级学者对王国维的戏曲理论往

往采取一味颂扬的态度,直到最近出版他的戏曲论文集时也还是如此。这就容易使有些缺乏批判能力的读者在参考他的戏曲论著时有可能受到他的没落剥削阶级的文艺观点的影响。这篇文章主要是企图对隐蔽在王国维的戏曲理论里面的思想本质有所揭露,使我们在参考他的戏曲论著时不至连同他的没落剥削阶级的人生观和美学观也一起接受过来。由于我自己的理论水平低,又向来没有写过批判性的文章,错误之处必然难免,希望读者多多指正!

(原载《光明日报·文学遗产》第 328 期)

关于《西厢记》作者的问题

去年陈中凡先生在《江海学刊》2月号发表《关于西厢记的创作年代及其作者》一稿，最近又在《光明日报》的《文学遗产》第349期里看到了陈先生和杨晦同志讨论《西厢记》作者的文章。陈先生是我大学学习时的老师，他以七十以上的高龄，参加当前学术问题的争论，这种精神很值得我们学习。现在我也把自己对于这个问题的不同意见提出来，希望得到陈先生和国内关心这个问题的同志们的指正。

陈先生在讨论《西厢记》作者的文章里虽然也承认王实甫作过《西厢记》，但认为王氏原本《西厢记》和今存本实非同物。王氏原本《西厢记》在周德清著《中原音韵》、锺嗣成著《录鬼簿》时尚属平庸粗率的作品，故不为两家所注意。王氏在当时剧作家中的地位也不能和关、郑、白、马并称。今传本《西厢记》为元剧创作阵地南移杭州、受到南戏的影响、由元代后期作家们不断地加工、改编而成，实为元人后期的集体创作。陈先生怀疑今传本《西厢记》不是王实甫的原本是由周德清的《中原音韵自序》引起的。周氏《自序》说："乐府之盛、之备、之难，莫如今时。……其难则有六字三韵，'忽听、一声、猛惊'是也。""忽听、一声、猛惊"这句子见《西厢记》第一本第三折。周氏在《自序》里引用了这句子，可见他是读过《西厢记》的。周氏既读过《西厢记》，为什么不把王实甫和关、郑、白、马并列为元代五大曲家呢？因此陈先生推测在周氏写《中原音韵自序》的1324年以前，王实甫已写了《西厢记》，但还不是著名的剧目。今传《西厢记》五本剧则是由元代后期曲家增益、润饰、扩充而成。这里我想首先就《中原音韵》来考察，看看陈先生的推测是否能够成立。《中原音韵》除在《自序》里引用《西厢记》的六字三韵句外，还在《作词十法》里引到《西厢记》第二本第四折《麻郎儿么篇》的"本宫始终不同"这一句。又在《四十定格》里引到《西厢记》第二本第二折《四边静》一曲。这里可以说明三点：

一、周德清至少看到了《西厢记》的第一本、第二本。第三本以下虽

然没有引用，但由于周德清已引用了第二本最后一折《听琴》里的句子。即使仅仅根据当时早已流行的《董西厢》看，从《听琴》以下也还有将近一半的篇幅。这就说明在周德清作《中原音韵》时，属于多本连演性质的《西厢记》已经流行。

二、周德清所看到的《西厢记》，就他的引文看，跟今传本并没有什么出入。至于《四边静》一曲文字比较简略，那是因为周氏作曲不主张多用衬字而有所省略之故。

三、周氏在《自序》《作词十法》和《四十定格》里都引用到《西厢记》。《自序》里在引用了《西厢记》的六字三韵句后说："诸公已矣，后学莫及。"显然，他是把《西厢记》的作者跟关、郑、白、马并提的。在《作词十法》里也把《西厢记》的六字三韵的两例和郑德辉的"口来豁开两腮"并提。可见在周德清作《中原音韵》时，王实甫的原本《西厢记》不仅已为周氏所注意，而且已经受到他的重视。因为我们就全部《中原音韵》检查，在一种戏曲里三次引用它来作范例的，除了《西厢记》还没有第二种。

然而即使这样，仍不能认为周德清对《西厢记》有什么真正的赏识，对元人杂剧作家有比较正确的评价。《西厢记》里优美动人的曲子很多，他偏偏看上了这首《四边静》。他在《四十定格》里多数举的是马致远、白朴、张可久等的散曲，内容大多数是消极颓废、无聊调笑的东西。剧曲除《西厢记》外只举了马致远《岳阳楼》和郑德辉《王粲登楼》里的曲子各一支。对关汉卿的许多优秀剧作没有一点提到。他对戏曲与散曲的创作主张"曰忠曰孝，有补于世"，反对"务取媚于市井之徒，不求知于高明之士"。跟锺嗣成在《录鬼簿》里鄙视"高尚之士、性理之学"，而重视那些"心机灵变、世法通疏"而"门第卑微、职位不振"的曲家，在作曲的理论上正好形成两种鲜明对立的倾向。他在《自序》里以关汉卿和郑、白、马三家并举，在《自序》《作词十法》《四十定格》里都引用了《西厢记》的例子，实际上只是关汉卿的剧作和《西厢记》在当时曲家里已经有了广泛的影响，为周氏所不能抹杀，而并不是他对于这些伟大作家作品真正有比较正确的理解。可是向来的文学史家因为他在《自序》里提到了"关、郑、白、马"，就把他们并列为元曲四大家。陈先生更因为他没有把王实甫也列入这四大家里面而怀疑到王实甫《西厢记》的成就。这里存在的问题是没有首先根据我们今天的文艺观点，对周德清的文艺见解作比较全面的考察，就把他当作当时评价戏曲作家的权威人物来看待，拿周德清的尺度来代替我们今

天评价元代戏曲作家的尺度，这当然不可能引出正确的结论来。

再从锺嗣成的《录鬼簿》考察，崔张的爱情故事是当时民间最受欢迎的故事之一，根据这题材来写戏剧的当然不止王实甫一人，现传的《围棋闯局》一折就是元代遗留下来的另一种崔张故事戏的残文。然而《录鬼簿》里有不少同一题材而记录在不同作家名下的杂剧。惟独《西厢记》除王实甫名下外别无其他记录。这里证明了明初曲家贾仲明说王实甫的"西厢记天下夺魁"的话是可信的。那即是王实甫的《西厢记》一出，其他曲家写的有关张崔故事的戏统统被掩盖了。

陈先生根据《录鬼簿》作者对郑德辉《㑇梅香》杂剧的称赞，认为它"给予《西厢记》的改编者以积极的影响。《西厢》的本事、套数、出目、宾白，以及前后关目，大致取法郑氏此剧"。郑德辉是元剧中晚期的作家，根据上文的考察，在周德清作《中原音韵》的1324年，王实甫的以多本杂剧演出的《西厢记》已经流行，到锺嗣成作《录鬼簿》的1330年，王实甫的《西厢记》已经压倒了其他以崔张故事为题材的戏曲。那究竟是《西厢记》模仿了《㑇梅香》，还是《㑇梅香》模仿了《西厢记》，就不言而喻了。

这里还牵涉到对《㑇梅香》杂剧评价的问题。明清以来评论戏曲的作家如王世贞、梁廷枏等都认为《㑇梅香》是模拟甚至剽窃《西厢记》的作品。陈先生则认为它是"现实主义的剧目，给予《西厢记》的改编者以积极的影响"。他的根据是锺嗣成《录鬼簿》在吊郑德辉的《凌波仙》词里曾有"翰林风月，梨园乐府，端的是曾下工夫"的句子。"翰林乐府"实际即指《㑇梅香》。对作品的评价，作品本身是最好的根据。陈先生在《关于西厢记的创作年代及其作者》一文里曾就今传本《西厢记》和《董西厢》作了细致的比较，得出今传本《西厢记》在思想内容和艺术成就方面都比《董西厢》有很大提高的结论，这对我们研究金元之间文学的发展有帮助。可是陈先生在谈到《㑇梅香》杂剧时就笼统地说它是"现实主义的剧目"，认为它是前继关汉卿、白朴的优秀传统、下启今本《西厢记》的作品。关汉卿杂剧的成就首先在于他塑造出许多富有反抗性的下层妇女的形象。白朴《墙头马上》里的李千金、王实甫《西厢记》里的崔莺莺虽然都出身贵族，但在维护她们本身在爱情上的自由时同样表现了叛逆的性格。《㑇梅香》在曲词方面也有些俏皮、漂亮的句子，关目方面也有些引人入胜的地方。然而作品里的男女主角既然很早就由他们父母的遗言订婚，后来也没有人真正不让他们结合；作品里既然没有不可调和的矛盾，人物的反抗性格与战斗精神

也就无从表现。它的关目虽然跟《西厢记》十分类似,可是正好抽去了《西厢记》里最宝贵的东西,那就是体现了青年一代反抗封建家长压迫的精神。这样的作品怎么能够拿它跟关汉卿的许多优秀杂剧并提,还肯定它"给予《西厢记》的改编者以积极的影响"呢?《录鬼簿》的作者虽然不能跟我们今天一样从思想倾向和艺术成就上全面估计郑德辉的作品,然而他在指出郑德辉的成就的同时,还批评了他的"贪于俳谐","多于斧凿"。这一点在《㑇梅香》同样表现出来。陈先生在这里又正好以锺嗣成对郑德辉的评价代替了自己的分析,而且对锺嗣成的评价也没有全面考虑。锺嗣成说郑德辉的《㑇梅香》杂剧"曾下工夫",也还是有分寸的,哪一个作品的写成是不费工夫的呢?

陈先生还从文艺的发展趋势来看,认为"文艺是以艺术形象反映现实再现生活的。由于现实生活日趋复杂,文艺的表现形式也随之变化多端"。这就我国文艺发展总的趋势来看本来是无可怀疑的。然而在文艺的某一体制来看,它的成长和繁荣有它特定的历史时期的政治、经济方面的各种条件。到了这个特定历史时期已经转移,促成某种文艺体制的成长的各种社会条件也已有所改变,这种文艺体制也就跟着衰退下去。陈先生就《莺莺传》《董西厢》和今本《西厢记》作比较,来论证我国文艺发展的趋势总是跟着现实生活的日趋复杂,表现形式也日益变化多端,这当然是正确的。然而陈先生认为像今本《西厢记》这样光辉的剧作只有在元代晚期才能出现,好像元人杂剧只有到晚期才发展得更好。这就拿全部文艺发展的历史总是后胜于前来说明某种文艺体制的发展,因而得出不符合历史事实的结论。事实上正是元人入主中原的初期,中国已经高度发展的封建经济受到极大破坏,民族矛盾、阶级矛盾十分尖锐;科举的废止使当时许多封建文人的社会地位大大下降,这样,他们就比较容易跟广大受压迫的下层人民在一起,利用杂剧作武器,塑造出许多带有叛逆性格的舞台艺术形象,反映了也鼓舞了当时中国人民的斗争。到了元朝统治中国的中、晚期,杂剧演出的中心由大都南移杭州,在元朝初期促成杂剧成长和繁荣的各种社会条件已有所改变(如长期过游牧生活的元朝统治者和中国封建地主阶级的矛盾已有所缓和)或不复存在(如科举的从废止到恢复),杂剧这种表现艺术也跟着衰退下来。今天元剧前、后期各家的作品还大量存在,在后期作家里我们不但找不出一个关汉卿或王实甫,连像高文秀、杨显之、石君宝这样的作家都难于发现。因此陈先生认为像今本《西厢记》这样新型的伟大剧目只能在元代晚期出现,恰恰不是从金元以来整个剧曲发展的趋势作全面的考察,再取元代各期的作

家和重要作品作比较的研究之后所得出的结论。它的根源除了我上面指出的拿全部文艺发展的总趋势来说明某种文艺发展的趋势之外，还由于没有很好地考察形成元剧繁荣和衰落的各种社会条件，因而多少不免离开了社会背景来谈文艺形式发展的倾向，这当然不容易得出符合历史事实的结论的。

陈先生认为今传本《西厢记》为"元代后期卅余年间（1330—1367）创造性改编的剧目"，还因为今本《西厢记》突破一本四折、每本一人主唱的惯例，认为这"只有到元代后期，元杂剧的创作中心南移至杭州，逐渐接受南戏的影响"，才有可能。其实《西厢记》除第四本第五本外，前三本第一本末主唱，第二第三本旦主唱，并没有突破元人杂剧每本一人主唱的惯例。第四本第一第四折末主唱，第二第三折旦主唱，第五本第一第三折旦主唱，第二第四折末主唱，可说是突破了元剧一人主唱的惯例的。然而这在初期元人杂剧里并非绝无仅有。无名氏的《货郎旦》，第一折正旦主唱，第二、三、四折都由副旦主唱。李好古的《张生煮海》，第一、二、四折都由正旦主唱，第三折由正末主唱，就是明显的例子。比较特殊的是第五本第四折，虽然由正末主唱，但中间插入红娘唱的〔乔木查〕〔甜水令〕〔折桂令〕各一支，莺莺唱的〔沉醉东风〕〔雁儿落〕〔得胜令〕各一支。然而初期元人杂剧如关汉卿《蝴蝶梦》第三折有插唱曲〔端正好〕〔滚绣球〕各一支，杨显之《潇湘雨》第二、四折各有插唱曲〔醉太平〕一支，也不能认为这种现象只有到了元代后期才有可能出现。

连带谈到一个问题，就是有的学者认为初期元人杂剧没有多本演唱的，而《录鬼簿》在王实甫《西厢记》下面并没有注明本数。因此怀疑今本《西厢记》不出于王实甫的手笔。其实今传元人三国戏、杨家将戏都有好几本，故事也多彼此关联。高文秀一个人就写了六本黑旋风的戏。根据这些事实，可以证明在元代前期就已经出现了多本连演的杂剧，特别是表演内容比较复杂的历史故事或传说的戏。

我们认为文艺形式上的一些惯例是在创作过程中为了适应内容的要求而逐步形成的。在既经形成之后又不断为新的内容要求所突破。这本是文学史上常见的现象。可是有些同志却把这些惯例固定起来看，好像元代前期在杂剧创作上就有一套神圣不可侵犯的清规戒律，这同样是不符合当时杂剧创作的实际的。

最后还有一个问题，就是陈先生和杨晦同志都拿今本《西厢记》和王实甫的另外两个杂剧《丽春堂》《破窑记》来比较，认为后者的思想水平和

艺术成就都不高，因而怀疑前者不是王实甫的作品。《丽春堂》的成就固然不能跟《西厢记》相比，因为崔张故事在民间长期流传，不断丰富，王实甫有可能继承前人的成就来加工；王实甫擅长写儿女爱情的杂剧，更容易在《西厢记》里发挥他作剧的天才。《丽春堂》写金代朝廷内部的纠纷，既非王实甫所擅长，又没有民间长期积累下来的素材可以利用，这就不容易写得出色。然而即使如此，就《丽春堂》的曲文、宾白、关目看，依然不是低手的作品。至于风格跟《西厢记》不大相近，那是由于题材不同。《西厢记》写惠明送书一折，慷慨苍凉，也跟其他各折曲文有明显的区别，不能因此就认为它是另外一个人的手笔。至于《破窑记》从作品本身看，是很难承认它出于王实甫的手笔的。

此外王实甫还遗留有《贩茶船》《芙蓉亭》二剧的曲文各一折，由于都是写爱情故事的，风格就跟今本《西厢记》十分相近。

从上面几个向来认为王实甫作的杂剧来全面考察，同样是不能得出今本《西厢记》不是王实甫的手笔的结论。

根据我在上面提出的论点，我不同意陈先生把今本《西厢记》作为元人后期的集体创作的说法，也不同意杨晦同志把今本《西厢记》改为关汉卿的作品。由于陈先生已经对杨晦同志的说法提出不同的意见，这里就不再罗嗦。但明代中叶以前确有某些人把《西厢记》当作关汉卿的作品的，到中叶以后主张王实甫作的人才逐渐多起来。这里我们一方面可以根据一些最早的历史资料如《录鬼簿》《太和正音谱》等都把《西厢记》归于王实甫而不归于关汉卿来考察中叶以前的某些说法是否可靠；一方面还必须了解明中叶以后由于戏剧创作的逐步繁荣，对元人杂剧的研究工作也远远超过前人，因此他们对于《西厢记》作者问题的意见也远比明中叶以前人的说法为更有参考价值。我认为崔张故事在民间长期的讲唱和演出中，到金元时期已经有许多不同的唱本和剧本。王实甫集中了前人作的成就，加以丰富和提高，基本上完成了这种多本连演的《西厢记》的创作任务。以后在元末明初的流传过程中当然不可能没有改动，然而应该承认王实甫本的主要内容，包括几乎全部的优秀曲文，是被保留下来了，特别是前四本。这是从作品风格的统一，人物性格的鲜明等等方面可以看到的。第五本的问题要多些，由于当时的历史条件还没有为剧中提出的问题提供最合理的解决办法，可能王实甫当时就没有处理好，因之在流传过程中被改动的地方也多些。

戏曲的创作受群众的影响最大，特别是在民间久远流传的曲本，它可说

是人民群众、民间艺人和优秀作家的集体创作。一个优秀作家在这里所起的作用首先是他对民间创作有正确的认识，集中它们的精华，删除它们的枝叶，再加以自己的惨淡经营，把精华部分突出起来，把前后风格统一起来。王实甫的《西厢记》，在这方面起了典范的作用。我们从《西厢记》里看到人民群众以及民间艺人智慧的集中，也看到了作家创造性的劳动所起的作用。陈先生看到了《西厢记》是集体创作，有他正确的一面，问题在没有看到它首先是人民群众和民间艺人的集体创作，也没有看到作家在这里所应起的作用，好像它只是元代后期的作家们今天你改一点、明天他改一点这样改编出来的。元代后期的杂剧作家有成就的寥寥可数，可以跟关汉卿、王实甫比美的第一流作家更是一个没有，怎么能够产生像《西厢记》那样的杂剧呢？我们要把王实甫的创作成就跟金元时期人民群众以及民间艺人在这作品流传过程中的积极影响联系起来看，给他以恰当的地位。我们这样做，丝毫没有贬低王实甫的价值，而且更能见出作家和人民群众的血肉不可分的关系，它对我们今天专业作家与群众性文艺创作的结合还有借鉴作用。当然我们今天的专业作家是在党的文艺方针指导下自觉地这样做，这在过去历史时期的作家就不可能。

 可是另外有些学者就不是这样，他们把王实甫的成就跟人民群众、民间艺人的成就分裂开来看，以为王实甫既然写出了《西厢记》，为什么不能再写一本跟《西厢记》一样动人的《丽春堂》呢？王实甫《西厢记》前四本既写得这样动人，第五本为什么差了劲呢？把一个作家从当时历史条件、从他和人民群众的关系里分裂出来，那自然是不能正确说明问题的。

<div style="text-align:right">（原载 1961 年 3 月 29 日《文汇报》）</div>

关于《西厢记》作者问题的进一步探讨

最近陈中凡先生提出一些关于《西厢记》作者问题的意见。我在今年3月29日的《文汇报》上发表《关于西厢记作者的问题》，表示我的一些看法。后来陈先生又于今年4月30日在《文学遗产》第361期上发表《再谈西厢记的作者问题》（以下简称《再谈》），指出我那篇稿子里的有些论点不够实事求是，即舍实论虚也未能以理服人，同时仍对我的某些看法表示诚恳的接受。陈先生对学术研究工作的认真和在讨论问题时虚怀若谷的态度都值得我们后辈学习。经过反复讨论，我们双方有些论点已逐步接近或一致了。现在遗留下来的主要分歧是陈先生认为"元初民间艺人要把诸宫调搬上舞台表演，只有运用当时通行的杂剧形式，把董氏冗长的说唱文极力压缩为一本四折加楔子的杂剧，最多扩展至五折六折，如张时起的《秋千记》之类"；而我则认为王实甫在当时已基本上完成了这种多本连演的《西厢记》的创作任务。依照我的看法，今本《西厢记》虽经后人的改动，但基本上保存了王著的内容；依照陈先生的看法则王氏原本仅有四折一楔子，最多不过六折，到元代后期才由民间艺人和书会才人的努力，不断加工提高，发展而成为多本连演的伟大剧目。

王实甫的《西厢记》究竟只有一本或者是四本五本相连接的，现在我们既找不到元末明初的最早版本来检查，就不能不全面检查一下有关王实甫《西厢记》的最早文献记录。

现传最早的有关《西厢记》的记载是元人周德清在1324年著的《中原音韵》。《中原音韵》引用《西厢记》里两支〔麻郎儿〕么篇里的六字三韵句，一句是"忽听一声猛惊"，见今本《西厢记》第一本第三折；一句是"本宫始终不同"，见今本《西厢记》第二本第四折。陈先生认为王著《西厢》原来只有一本，因此在《再谈》里说周氏所引用的句子"虽在今传本《西厢记》中分见于第一本和第二本，而在原本中则当同见于一本的不同折中"。〔麻郎儿〕是越调曲，依照陈先生的说法，周氏所见《西厢》原本就必然在一本里唱两折越调曲。因为周氏所引用的两句〔麻郎儿〕么篇，一用庚青韵，一用东钟韵，不可能在一折曲子里出现。而元人杂剧为了配合剧

情的变化，也为了音乐上不至过于单调，不但从来没有发现在一本里唱两折越调曲，就是唱其他同宫调的两折曲子的也绝无仅有①。这样，周氏引用的两支〔麻郎儿〕么篇就只能像今本《西厢》那样的分见于第一本和第二本的两折越调曲里面。按照今本的这两折越调曲看，这第二句〔麻郎儿〕么篇见第二本第四折的《琴心》里。王氏《西厢》的故事内容原本董解元说唱诸宫调，它不可能在莺莺隔墙听琴时结束；这样，周氏虽没有引用今本《西厢》第三本以下的曲词，但我们却可以根据这一点推断它下面一定还有第三本甚至第四、五本。其次，周氏所引〔麻郎儿〕么篇二句文字跟今本全同；所引《西厢记》的〔四边静〕②一曲，文字也跟今本基本相同。如果照陈先生的看法，今传的五本连演的《西厢记》是到元代后期才由民间艺人和书会才人不断加工而成，那么周氏引用的这个仅有一本四折或五折六折的《西厢记》就必然跟那五本二十一折的今本大异，为什么我们拿周氏引文和今本比较却不能发现这种现象呢？

 周氏在《中原音韵》里没有提到《西厢记》作者的姓名，但已经拿他跟关、郑、白、马等杂剧作家并称为"诸公""前辈"。到1330年，即周德清著《中原音韵》后的六年，元代重要戏曲作家锺嗣成就在他的《录鬼簿》里把王实甫列入"前辈已死名公才人有所编传奇行于世者"这一类作家里面。他在王实甫的14种杂剧里首列《西厢记》，而在其他任何作家名下都没有《西厢记》的记录。

 从上面的历史文献来考察，可以肯定周德清在14世纪初期已看到了那文字内容跟今本相近的多本连演的《西厢记》，而同时的锺嗣成更肯定了这部《西厢记》的作者是王实甫。

 在锺嗣成著《录鬼簿》以后68年，即1398年，明初的朱权著《太和正音谱》。《太和正音谱》除根据《录鬼簿》把《西厢记》列在王实甫名下外，还在《古今群英乐府格势》里称"王实甫之词如花间美人，铺叙委婉，深得骚人之趣。极有佳句，若玉环之出浴华清，绿珠之采莲洛浦"。这里所

 ① 据我现在所知，元人杂剧在一本里用同宫调的两套曲的只有《虎头牌》第二、三两折都用双调曲。但这是因为第二折的〔双调五供养〕套是女真乐曲，跟第三折的〔双调新水令〕套仍形成不同的格调。

 ② 《中原音韵》的《四十定格》中引用《西厢记》第二本第二折的〔四边静〕曲："今宵欢庆，软弱莺莺，可曾惯经？款款轻轻，灯下交鸳颈。端详最可憎，好煞无干净。"今本《西厢》此曲除"款款"上多"你索"二字，"端详"下少"着"字，"好煞"下多"人也"二字外，余俱相同。

形容的王实甫的词曲风格跟今本《西厢记》基本符合。在他根据前人散曲杂剧分宫别调集录各家曲词时，转录了《西厢记》第三折〔拙鲁速〕一曲①，第十七折〔小络丝娘〕一曲。朱氏所称的"王实甫西厢记第十七折"即今本《西厢记》第四本第四折，我们拿朱氏引文与今本比较，几乎完全相同。他所引的〔小络丝娘〕："都只为一官半职，阻隔着千山万水"，已经透露了第五本里《尺素缄愁》《泥金报捷》等情节的消息。从这些材料看，可以证明在朱氏著《太和正音谱》时是看到那文字内容跟今本基本相同的五本连演的《西厢记》，并肯定它是王实甫的作品的。

在朱氏作《太和正音谱》以后24年，即1422年，明初重要戏曲作家贾仲明就锺氏《录鬼簿》上卷补写各家吊词，在他吊王实甫的〔凌波仙〕词里称赞他"作词章，风韵美，士林中等辈伏低。新杂剧，旧传奇，《西厢记》天下夺魁。"这时距离周德清著《中原音韵》已98年，看来在从元朝中叶到明初的一百年里，王实甫的《西厢记》已经得到更广泛的流传，因之贾氏在吊词里进一步肯定它的艺术成就和社会影响。

从我们今天所可能看到的从元代中叶到明初的有关《西厢记》的历史资料看，当时重要的戏曲家或戏曲理论家从周德清、锺嗣成到朱权、贾仲明，他们都看到过那文字跟今本《西厢记》基本相同的多本连演的《西厢记》，而且从锺嗣成到贾仲明一致承认它是王实甫的著作。相反的，我们在这一段历史时期内却找不到任何遗留下来的历史记载可以推翻那多本连演的《西厢记》出于王实甫手笔的说法。

可是陈先生在检查这些历史资料时依然提出不少问题。提出问题有好处，它可以启发我们深入探讨；但经过探讨之后，这些问题如不能成立，那就可以进一步证明这些历史资料的可靠性。

陈先生在《江海学刊》发表的《关于西厢记的创作时代及其作者》一文里认为："在锺氏著《录鬼簿》时（1330年）今传本《西厢》还没有成熟，也没有足以引起世人的注意，所以当时演剧的'伶伦辈'和爱好戏剧的'闺阁'名姝，众口称道'先生'者，'皆知为德辉'。可见郑氏《㑳梅香》在当时是一个脍炙人口的剧本；而今传本《西厢》尚未达到现有的艺术水平，也就不能驰名于当时的剧坛，故时人没有以王实甫和关、郑、白、

① 《太和正音谱》在〔越调〕里录王实甫《西厢记》第三折的〔拙鲁速〕曲，原文如次："恨不能，怨不成；卧不安，睡不宁。有一日柳遮花映，雾帐云屏，夜凉人静，海誓山盟，恁时节风流嘉庆，锦片前程，美满恩情，画堂春自生。"

马相提并论。直到明代朱权著《太和正音谱》，才誉《西厢记》为'花间美人'；贾仲明补〔凌波仙〕吊词时，才称它是'天下夺魁'。自此以后，《西厢》遂压倒郑剧。"陈先生在这里提出三个问题，并从这些问题出发进行推论，最后得出今本《西厢》是元代后期作者改造提高而成、并非王实甫原本的结论。

陈先生提出的第一个问题是周氏在《中原音韵自序》里为什么没有把王实甫跟关、郑、白、马诸家并提，因此推断当时王著《西厢》尚未达到现有的艺术水平。我在前稿里一面根据周德清评价作品的思想倾向，说明他对元代戏曲作家并无正确的理解，因此不能根据他在《自序》里提到关、郑、白、马而没有提到王氏就认为王氏的著作在当时剧坛不受重视；一面仍指出周氏在著作里三次提到《西厢记》，比任何其他元人杂剧的引用都要多，这说明它在当时曲家里已经有了广泛的影响，为周氏所不能抹杀。这是问题的两个方面，一方面说明王著《西厢》在当时社会已有广泛影响这一客观事实在周氏的《中原音韵》里依然有所反映；一方面说明决定于周氏评价作品的形式主义倾向，他不可能对这种客观事实作出正确的论断。陈先生在《再谈》里虽然也承认周氏对当时诸大家的作品并没有比较正确的理解，但仍认为"仅就'当时曲家里已经有了广泛的影响'的来说，一般曲家公认为'备'的四家较之片言只句为'难'的王实甫，其高下还是不难立见，则'当时曲家'的评价所'注意'并'重视'的在彼而不在此，也就不难推知"。这就把王著《西厢》在当时的社会影响这一客观事实跟周氏对王著《西厢》的主观评价混为一谈了。周德清仅仅就王著《西厢》的片言只语举例来说明作曲之"难"，这只能是周德清的形式主义的看法；而王著《西厢》在当时所以取得广泛的社会影响，甚至像周氏这样的戏曲理论家也不能抹杀，却不能不是作品的进步思想倾向和巨大艺术感染力量所产生的效果。这里应该承认我在前稿的说明里有些论点还不够明确，如仅就周氏三次引用《西厢》说明它已受到周氏的注意和重视，而没有明确指出周氏所注意和重视的究竟是什么东西。因此引起陈先生的误解。陈先生继续把这问题提出来，仍然是有利于我们深入探讨的。

陈先生提出的第二个问题是为什么锺嗣成在《录鬼簿》里那样称赞郑德辉，说他"名香天下，声振闺阁，伶伦辈称'郑老先生'，皆知其为德辉"，又在吊郑德辉的词里说他的"《翰林风月》①《梨园乐府》，端的是曾

① 按即指《㑳梅香》杂剧。

下工夫"；而独没有片言只语称赞王实甫的《西厢记》呢？陈先生据此推论，认为在锺氏著《录鬼簿》时今传本《西厢》还没有成熟，它的声价还远不能跟郑德辉的《㑇梅香》相比，因而得出不是《㑇梅香》受了《西厢记》的影响，而是《西厢记》受了《㑇梅香》的影响的结论。

这里我们首先得了解锺嗣成在《录鬼簿》里所表示的对于关汉卿、王实甫等"前辈已死名公才人"和对于郑德辉、宫大用等"方今已亡名公才人"的不同态度。对于前者，锺氏在跋语里说："余生也晚，不得预几席之末，不知出处，故不敢作传以吊云。"对于后者，锺氏在题词里说："方今已亡名公才人余相知者，为之作传，以〔凌波曲〕吊之。"因此锺氏不仅对王实甫，即对跟王氏同辈的关、白、马诸家也只简略地记载他们的字、里、官职，而没有替他们作传或写吊词。我们不能因为锺氏没有一句话称赞关、白、马诸家，而称宫大用"词章压倒元白"，称范康"占文场第一功"，就怀疑《窦娥冤》《梧桐雨》《汉宫秋》等杂剧在当时的成就还不及宫氏的《范张鸡黍》、范氏的《竹叶舟》；同样不能根据锺氏替郑德辉写的小传和吊词而怀疑王著《西厢》在当时的成就。

在《再谈》里陈先生又提出为什么锺氏在吊词里推荐《㑇梅香》而不知其出于《西厢》这个问题。我想这也不难理解，元人写杂剧，关目每多类似，如《赵氏孤儿》与《抱妆盒》《勘头巾》与《魔合罗》《西厢记》与《东墙记》都是。只要它们在某些方面有独之处，依然可以并传。锺氏当然看到《㑇梅香》的许多关目跟《西厢》类似，但依然可以从曲词、宾白等方面肯定它。明代曲论家何元朗称《㑇梅香》的部分曲词"意趣无穷""得词家三昧"[①]，清代戏曲理论家李调元也说它"秀丽处究不可没"[②]，他们也并没有因它的关目跟《西厢》类似而抹杀了它曲词、宾白方面的成就。再则锺氏在吊词里举例，要受到音律、句格等的限制，不能像散文那样自由，因此有时不很恰当。照我们今天看，郑氏的《倩女离魂》成就即远在《㑇梅香》之上，但我们仍不能因锺氏没有在吊词里推荐它，就怀疑它的成就不及《㑇梅香》。锺氏在《录鬼簿》里写了十九首吊词，其中提到的杂剧只有《㑇梅香》《梨园乐府》《梨花雨》《屈原投江》四种，现在又只留传下《㑇梅香》一种。如果因锺氏在吊词里提到了某些杂剧而怀疑他没有提到过的许多杂剧的成就，那我们在研究元人杂剧时就将到处发生问题了。

① 见何元朗《四友斋杂说》。此据《新曲苑》第五种转引。
② 见李调元《雨村曲话》。

既然王实甫在周德清著《中原音韵》时他在戏曲上的成就还不能跟关、郑、白、马诸家并列，他的原本《西厢记》在钟嗣成著《录鬼簿》时还远不能跟《㑳梅香》相比，为什么到了朱权著《太和正音谱》、贾仲明为《录鬼簿》补写吊词时竟已成为至少已有四本十七折的皇皇巨制，而且获得了"天下夺魁"的称誉呢？陈先生从这个问题出发，试图解答。因之得出王氏原本《西厢》在14世纪初期成就还不很显著，到了元代后期才得到提高加工而成为伟大剧作的结论。陈先生在这里提出的第三个问题是跟上面两个问题密切相关的。如果上面两个问题不能成立，这第三个问题本来可以不辨自明。因此我这里只想补充两点意见。一点是朱氏的《太和正音谱》明显地是在周、钟二氏的著作影响之下写成的，贾氏为王实甫等作家写的吊词更直接补充了钟氏的著作。朱、贾二氏都是当时著名的杂剧作家，又整理过从元代到明初的戏曲资料，他们生活的时代又在元末明初。如果王氏原本跟当时流传至少已有四本十七折的《西厢记》确是内容大异的两种作品，他们怎么会这样的张冠李戴，而且加以盲目称赞呢？其次是现传明宣德乙卯（1439年）刻本《娇红记》上的丘汝乘序文说："元清江宋梅洞尝著《娇红记》……余每恨不得如崔张传获王实甫易之以词，使途人皆能知也。"显然，丘氏是以当时刘东生所著的两本连演的杂剧描写王娇娘和申纯的爱情故事戏比作王实甫五本演的《西厢记》的。在刘东生《娇红记》出世后63年，即公元1498年，现传最早的明弘治本《西厢记》刊行。弘治本《西厢记》没有题作者姓名，但我们拿周德清、朱权所引用王著《西厢》的材料以及朱权、贾仲明、丘汝乘等对王著《西厢》的评价来比勘，内容并无不符。我们肯定今本《西厢》出于王实甫，因为从王著出世到明代中叶的两百多年间有关戏曲史的重要文献已经为我们提供有力的证明。

　　陈先生还因为今本《西厢》突破了元人杂剧的惯例，认为它是元代后期杂剧阵地南移受了南戏影响的作品。关于这一点，我前稿里有不少疏漏的地方，而且没有指出文艺创作上的某些惯例在形成之后有相对的稳定性，可以作为我们鉴定作品创作时代的参考。这些地方经陈先生指正，得益不少，我衷心表示感谢。本来剧本在经过舞台演出的考验时就必须修正其中某些不符合演出要求的部分；《西厢记》又是在杂剧、传奇交替期间一个最容易为传奇家所接受的作品。因此它的某些部分经过南戏作者或传奇家的改动是不可避免的。然而还应该看到问题的另外一面，那就是一个思想性艺术性高度统一的作品，它的艺术上的完整性，如结构的严密、人物形象的鲜明、曲文宾白的浑成等等，本身就具有一种抵抗人们轻易改动的力量；它的深入人心

的艺术感染力量也为作品本身赢得了保卫它的艺术上的完整性的读者和观众。我们拿《元刊杂剧三十种》跟后来的有些本子比较，像《单刀会》这样的作品就改动得少一些，像《楚昭公》那样的作品就改动得多一些，多少可以说明问题。因此在这个问题上我虽然也认为王著《西厢》在元末明初的流传过程中经过后人的改动，但决不会像陈先生所想象的是把单本的《西厢》改成为五本二十一折的皇皇巨著的。

依照现传元人杂剧考察，最普遍的现象是一个主角扮演剧中一个中心人物，主唱四折或加一楔子。其次是这主角先后扮演剧中的不同重要人物，如《单刀会》里的正末，第一折扮乔国老，第二折扮司马徽，第三、四折扮关羽。扮的人物虽不同，主角仍是一个。至于在一折戏的首尾或中间插入次要角色的一支或二支小曲，那是在前期作家作品里也并不少见的。第三种现象是一本戏里有末角主唱的戏也有旦角主唱的戏，如《生金阁》（第一、三、四折末唱，第二折旦唱）及《西厢记》第四、五本，那就少见了。至于在一折戏里旦、末两角对唱或交唱，如《西厢记》第四本第四折、第五本第四折，就更少见。但不能认为这种现象只有杂剧阵地南移杭州以后才有可能出现。现传白朴《东墙记》第三折在生唱〔中吕粉蝶儿〕〔醉春风〕等七曲后，旦接唱〔快活三〕〔贺圣朝〕二曲，接下又是生唱〔满庭芳〕〔耍孩儿〕等七曲。第五折在生唱〔双调新水令〕〔驻马听〕二曲后，旦接唱〔雁儿落〕〔得胜令〕等四曲，接下又是生唱〔沽美酒〕〔太平令〕等七曲。而白朴的作品当然不能理解为在杂剧阵地南移杭州后出现。我承认《西厢记》有突破元人杂剧惯例的地方，但主要出于作品内容的要求，而并非只有到杂剧阵地南移杭州之后才有可能。一些重视作品内容、重视舞台演出效果的作家，如关汉卿、白朴、王实甫，在前期就突破了元剧惯例，陈先生指出的《西厢记》由末主唱的第一本楔子却由旦唱，关汉卿的《窦娥冤》就已开了先例[①]。至于那些过分重视杂剧形式的作家，就是在后期也还是恪守杂剧惯例不敢突破的，这例子就更多了。

最后想连带谈谈多本连演的杂剧已否在元代前期出现的问题。我前稿根据今传元人三国戏、杨家将戏、水浒戏都有好几本，故事又多彼此关联，就认为可以证明元代前期已有多本连演的杂剧。陈先生指出我"不从情节结构各方面考核，仅凭主观臆测，断难成为定论"。这点我完全接受。但仍有一些情况值得我们注意：一、根据《东京梦华录》，在北宋汴京演出的《目

① 《窦娥冤》楔子由冲末唱，以下各折由正旦唱。

连救母杂剧》已可以连续演了八天,而且观众愈来愈多,这当然不是一本杂剧的重复演八次,而只能是多本连演性质的,它才能收到"观众倍增"的效果①。为什么在过了200年以后杂剧空前繁荣的元代却不可能出现多本连演的杂剧呢?二、长篇讲史的平话在宋元时渐臻成熟,产生在12世纪末期的《西厢记诸宫调》也不可能在一个下午或晚上说唱完毕,为什么跟它们属于姊妹艺术的杂剧却只能出现一本四折或五、六折的短篇呢?从上面情况看,我们除了从《中原音韵》所引的《西厢》曲文直接证明当时已出现多本连演的杂剧外,还可以从其他历史资料或文艺作品里找到旁证的。

陈先生还曾就今本《西厢》的艺术风格跟王实甫的《丽春堂》《破窑记》二剧比较,怀疑它不出于王实甫的手笔。我在前稿里也提出一些不同的意见。由于一个作家有时可以写出风格不同的作品,如果离开其他历史文献,单从作品的风格来推断,不容易得出可靠的结论;而现传一部分元人杂剧,包括王氏《破窑记》在内,它的真伪问题还有待进一步的探讨。因此我认为在我和陈先生之间的主要分歧即元代前期已否出现多本连演的《西厢记》这个问题解决之后,有关《西厢记》的艺术风格的问题是可以暂时置之不论的。

关于《西厢记》作者的问题由于得到陈先生的不断启发,使我有可能进一步加以探索,上面谈的一些意见是很粗略的,仅供大家参考。

<div style="text-align:right">(原载《光明日报·文学遗产》第371期)</div>

① 《东京梦华录》卷第八《中元节》:"构肆乐人自过七夕,便般《目连救母杂剧》,直至十五日止,观者倍增。"这里说的杂剧当然跟元人杂剧有别,但至少可以说明当时已出现多场连演的故事戏。

《琵琶记》的艺术动人力量

高明的《琵琶记》从明代以来就一直是文艺界争论最多的作品之一。晚明杰出的思想家李贽说："《拜月》《西厢》，化工也；《琵琶》，画工也。……画工虽巧，已落二义矣。"显然他认为《拜月亭》的成就在《琵琶记》之上。然而从今天流传的李贽评点本《琵琶记》看，他在读《琵琶记》时就深深受到感动，特别是以描写赵五娘的苦行为主的一线戏；甚至说它是"一字千哭"，"一字万哭"，还说："读此而不哭者非人也。"李贽在《拜月亭》的评点本里虽然也极力称赞它的曲文、关目之妙，却没有发现像这样深受感动的评语。当时在文艺批评上跟李贽抱有不同观点的王世贞曾说《拜月亭》有三短来替《琵琶记》辩护，其一是"歌演终场不能使人堕泪"。可见李贽、王世贞对这两部作品的评虽互有高下，却同样承认了《琵琶记》的艺术动人力量。高明在《琵琶记》开场里曾说："论传奇乐人易，动人难。"看来他的创作是实践了自己的主张的。六百年来《琵琶记》一直在民间演唱不衰，我想主要决定于作者在这方面取得的成就。

《琵琶记》一开始就在读者面前展开一个封建社会"小康之家"的画面：蔡伯喈和赵五娘结婚不久，正为年老的双亲举酒庆寿。这一家除了蔡公外，都希望全家团聚，过一种和平美好的田园生活。然而随着蔡伯喈的上京应试，入赘牛府，陈留郡又连年遭到灾荒，这种全家团聚的美好生活就一去不回。接着出现的是这一家在死亡边缘的挣扎，蔡婆、蔡公的先后饿死和赵五娘的乞丐寻夫等一连串悲剧场面。这些悲剧场面即使单独抽出来看也相当动人，作者又把它跟蔡伯喈在牛府里的豪华活对照起来描写，在读者面前展开一幕幕"朱门酒肉臭，路有冻死骨"的惨象，这就不能不加深读者对以赵五娘为中心的、在苦难中挣扎的人们的同情，对蔡伯喈和牛丞相一家的憎恨。《琵琶记》的艺术成就主要表现在这一方面。

在上面提到的将近全书三分之二的篇幅里，作者对人物的刻画同样相当成功，尤其表现在蔡伯喈离家以后赵五娘这一线戏里。赵五娘在蔡公逼蔡伯喈赴京应考时就表示不满。蔡伯喈一去不回，不但断送了她婚后的美满生活，还把这一家生活的担子压在她的肩上。可是她在这艰苦环境里丝毫没有

怨言，还典了自己的钗梳首饰来养活公婆，自己在背地里吃糟糠。这里作者是把赵五娘作为封建社会孝妇的典范来刻画的。然而情况并不这样简单。第一，赵五娘作为一个媳妇，她已尽了最大的努力来对待公婆，可是蔡婆还怀疑她背地偷吃，甚至千方百计找她的岔子。这情节本身就反映了封建社会婆媳关系的不合理。其次，作品还通过蔡公临终对赵五娘的大段曲白狠狠地鞭挞了蔡伯喈。他叫赵五娘不要埋葬他的尸首，给人们看看蔡伯喈是怎样对待亲父的。他还悔恨自己叫儿子去应考，害得赵五娘这样受苦；并希望自己来生做她的媳妇来报答她。这个曾经深中封建思想毒素的老头子，本来有一套"忠孝两全"的大道理，在现实教训面前终于清醒过来。这就在客观上揭露了"忠孝两全"论的破产。第三，戏里写赵五娘和蔡公、张太公之间的关系并不都是按照"孝""义"等封建道德概念来安排，而有不少地方从灾荒岁月的实际情况出发表现他们的互相体贴和支持。蔡公为了怕牵累媳妇，曾想投水自杀，临终时还写遗嘱要赵五娘改嫁，不要替他守孝，这就跟剧本开始时搬出大套封建理论来逼儿子去应考的那个老头子判若两人。赵五娘在蔡公、蔡婆为儿子不归彼此争吵时说："奴家自从儿夫去后，遭此饥荒，况兼公婆年老，朝不保夕，教奴家独自如何应奉！婆婆日夜埋怨着公公当初不合教孩儿出去；公公又不服气，只管和婆婆闲争。外人不理会得，只道是媳妇不会看承，以致公婆日夜闹吵。且待公婆出来，再三劝解。"后来赵五娘在蔡公要投水自尽时劝他说："公还死了婆怎免？你两人一旦身亡，教我独自如何展？"这里作者笔下的赵五娘主要是从"公婆年老，朝不保夕"等现实情势和他们在灾荒中的共同命运出发考虑问题。后来赵五娘在描画公婆遗容时的唱词说："描不出他苦心头，描不出他饥症候，描不出他望孩儿的睁睁两眸。"再一次映衬出赵五娘长期以来对两老忍饥挨饿、盼子不归的同情。至于张太公，不但多次主动帮助蔡家解决困难，直到赵五娘乞丐寻夫时还再三叮咛她要提防蔡伯喈做了官变心。在封建社会，由于地主阶级的残酷剥削和水旱灾荒，农村广大人民经常在死亡线上挣扎。《琵琶记》通过这些描绘比较真实地反映了当时的社会现实，同时表现赵五娘、张太公等在灾荒年月里互相体贴、支持，甚至先人后己的精神。它是有可能打动许多读者和观众的。

高明写作《琵琶记》的目的虽然在宣扬"子孝共妻贤"，然而他要把戏写得动人来达到这目的，就不能简单地让戏里人物成为某种道德的活棋子或传声筒，而只有把人物放在规定情境里通过既具有鲜明个性而又跟封建社会的现实生活有广泛联系的情节来打动观众和读者。在我国封建社会，因饥寒

而引起的家庭内部纠纷是经常可以看到的现象。然而像《琵琶记》里出现的蔡公蔡婆的争吵，是前面一连串剧情发展的必然结果，那就是蔡公逼儿子去应试、蔡婆的反对无效以及蔡伯喈的一去不回。只有在这种情况之下，蔡婆才那样理直气壮地骂丈夫"老贼"，叫他去"死休"。而蔡公却只有带着负疚的神情答辩说："我是神仙，知道今日恁的饥荒？"（意说"我不是神仙，怎么知道今日这样饥荒"。）最后赵五娘才这样替公婆排解："当初公公教孩儿出去时节，不道今日恁的饥荒，婆婆难埋怨公公；今日婆婆见这般饥荒，孩儿又不在眼前，心下焦躁，公公也休怪婆婆埋怨。"并表示"宁可饿死奴家，决不将公婆落后。"而戏里这些情节又成为后面一连串剧情的基础：赵五娘背地吃糟糠，蔡公蔡婆去窥探，在真相大白之后蔡婆经不起重大的刺激当场死去，蔡公也病倒在床，又把人物推向新的情境，展开新的情节。《琵琶记》这一连串描写，既跟我国封建社会广大人民在灾荒岁月里的生活有联系，同时有它鲜明的个性。在艺术表现上，作者更多从日常生活选择题材加以概括，而较少借助于意外的遭遇或巧合，如孙飞虎兵围普救寺，王瑞兰、蒋瑞莲母女姊妹在兵荒马乱中失散误认等情节来展开剧情、刻画人物。它跟《西厢记》《拜月亭》在艺术风格上可以明显区别开来。

我们说《琵琶记》更多地就日常生活取材，不仅表现在赵五娘这一线戏，在蔡伯喈入赘牛府后的一线戏，主要也是通过蔡伯喈和牛小姐的日常夫妇生活，如《琴诉荷池》《中秋赏月》《瞷问衷情》等出来展开戏剧冲突，突出人物性格的。徐渭《南词叙录》说牛小姐在《瞷问衷情》里盘问蔡伯喈的一段："句句是常言俗语，扭作曲子，点铁成金，信是妙手。"其实这段戏的妙处不仅在把常言俗语扭作曲子，更重要的是就日常生活进行艺术概括，跟赵五娘一线戏在风格上有其共通之处。

然而我们如仅仅看到《琵琶记》某些场子的艺术动人力量，而看不到作者把赵五娘写得这样苦楚，蔡伯喈写得这样软弱，正是为了宣扬封建道德的目的，那又将把作品里这些描绘看作揭露封建道德的虚伪和封建制度的罪恶，而过高评价作品的成就。《琵琶记》作者在开场里就表明了宣扬"风化"的目的。蔡伯喈一上场就说："功名富贵，付之天也。"后来他不肯去应试，蔡公不从；他要辞婚，牛丞相不从；要辞官，朝廷又不从。依照作者看来这都是命里安排定的无可奈何的事。因此他父母的双双饿死，也只是他们的"福薄运乖""命该如此"。既然作者认为蔡伯喈一家的灾难是天命安排的，那就只有顺从它，屈就它，而丝毫不能反抗。《琵琶记》以"三不

从"为重要关目,"三不从"对蔡伯喈来说实际就是"三从"。这样,作者就只能把蔡伯喈写成"畏牛如虎"的孱头,连赵五娘身上也缺乏一种积极鼓舞人的力量。我们如拿《窦娥冤》里窦娥对待婆婆和《潇湘雨》里张翠鸾对待丈夫的态度跟赵五娘对待蔡公、蔡伯喈的态度来比较,就明显觉得她性格里缺乏一个受迫害的妇女所应有的反抗性。

　　高明把赵五娘、蔡伯喈放在这样残酷的现实里来刻画,不是为了揭露封建社会的罪恶,恰恰是表现他们能从封建道德出发,逆来顺受,因此虽然他们在长时间里经受种种痛苦,最后却落得"一门旌表"的大团圆。当蔡伯喈回到故乡因双亲已亡而感到伤心时,那"好心"的张太公就劝他"抑情就理""逆来顺受"并说他父母的死是"命该如此",现在蔡伯喈"荣归故里,光耀祖宗",就是父母死后也得到了他的恩典。到最后一门旌表时,这剧中的蔡、赵、牛三主角就齐声高唱:"不是一番寒彻骨,怎得梅花扑鼻香。"因为照高明看来,蔡伯喈入京应试后他一家的遭遇诚然是"寒彻骨"的,然而正好为他们的"一门旌表"准备了条件,这就是作者所意味的"扑鼻香"。《琵琶记》最后几场表现一家大团圆的戏就是按照高明这种创作意图跟前面许多描写蔡家不幸遭遇的戏联系起来的。以前有人怀疑《琵琶记》最后八出不是高明的手笔,这是由于他们没有看到在这些描绘里更深刻地体现了高明的创作意图。

　　高明这种创作意图不仅使作品里的主要人物只能屈服于封建社会替他们安排的命运之下,因而缺乏理想的光辉;同时也不可能使全部剧情按照现实生活的逻辑来展开。我们抽出作品里某几场戏来看,相当动人;而从全部剧情考察就存在无可克服的缺点。蔡伯喈中了状元,他又是个孝子义夫,却让父母双双饿死,妻子沿门叫化,这就很难使人信服,何况作品里还有其他小漏洞。李贽说《拜月亭》《西厢记》是"化工",它们所表现的是"宇宙之内本自有如此可喜之人"。《琵琶记》是"画工",虽然作者已"穷巧极工,不遗余力",却依然"似真非真,所以入人之心者不深"。多少看到作品这方面的问题。我们今天选择《琵琶记》的某些场子上演,还相当动人;但改编全剧就十分困难,主要原因也在这里。

　　上面我试图就《琵琶记》的全部情节及人物刻画探索它的艺术成就和严重缺点所在。下文想就它的关目、曲白谈谈个人的一点粗浅的看法。

　　《琵琶记》在许多重要关目上主要采取画家层层渲染的手法来突出作品的主题思想和人物的精神面貌。如在《勉食姑嫜》和《糟糠自厌》里,赵

五娘对蔡婆已再三忍让，蔡婆仍步步进逼，到最后才真相大白。又如在《瞷问衷情》里，牛小姐多方盘问，蔡伯喈仍一味回避，直到牛小姐虚下潜听，他才表白心事。这些地方作家的主观意图在着力渲染赵五娘的孝和牛小姐的贤，客观上也突出了蔡婆认为媳妇总不如儿子的偏见和蔡伯喈"畏牛如虎"的软弱性格。

《琵琶记》关目最动人的地方是蔡公临终写遗嘱的一场。这场戏开始时是赵五娘向蔡公进药、进粥，蔡公都不肯吃，说媳妇自己吃糟糠，却让他吃药吃粥，他怎么吃得下。接下是蔡公表白自己不该叫儿子出去以致耽误了媳妇的懊悔心情和对儿子的痛恨，要媳妇不要埋他的尸首。看来这已为蔡公的要写遗嘱酝酿了足够的气氛。然而作家并没有在这时就让蔡公动笔写，而是在他跟赵五娘为身后的安排争论了一场之后，才叫请张太公过来。张太公来了，他说要写遗嘱让媳妇改嫁，赵五娘不肯，直到蔡公生了气，张太公又从旁劝说，赵五娘才取纸笔给他。蔡公拿起笔来还没有就写，叹一声说："咳！这一管笔倒有千斤来重！"作者这样层层渲染，把三个人物都写活了；尤其是蔡公，既充分写出他盼子不归、贫病交迫的情境，同时表现他久病将死仍坚决要写遗嘱的沉重心情：既关心媳妇日后的艰苦生活，又痛恨儿子的一去不归。《琵琶记》里这些关目使我们联想起《看钱奴》的买子、《老生儿》的上坟、《金印记》的周氏回家、《清风亭》的认子等场子。这些戏在题材内容和思想成就上尽管不同，从关目处理看都着意层层渲染来突出人物和戏情。

其次是剧情变化多，曲折多，使人感到处处有戏。如赵五娘去领赈米，恰好米没有了；经过放赈官的盘问，同情她的处境，押管仓的上场，追回仓米给她，哪知她走到半路，又被管仓的夺去。赵五娘想起伤心，正想投水自尽，恰好蔡公赶来，赵五娘向他诉说情由，相对痛哭；幸好张太公挑谷经过，看到他们实在困难，就把谷先让给他们。通过这些变化曲折的关目，既反映当时社会的混乱现象，同时表现赵五娘的艰苦处境和张太公的仗义助人。此外如《琴诉荷池》《瞷问衷情》《两贤相遘》等出，同样在一场戏里有许多变化曲折，拿这些场子跟比它稍早的《张协状元》相比，就见出在南戏的关目安排方面，它已大大跨进了一步。

第三是通过人物的小动作，刻画他们复杂的心情。如赵五娘在蔡伯喈要上京应考时本想到堂上向公婆劝阻，忽又迟疑起来，因为她顾虑公婆将说她迷恋丈夫。又如牛小姐在听到蔡伯喈不愿入赘时本想向牛丞相进言劝阻，但想起女孩儿怎好在父亲面前谈自己婚姻的问题，就只好闷在心里。这些地方

都比较细致地刻画人物的精神面貌，同时反映封建社会媳妇和公婆、女儿与父母之间的关系。《琵琶记》在关目处理上尽管有不少疏漏的地方，特别是一些安排人物来说教以及并不高明的插科打诨更惹人讨厌；但是它艺术上的成功经验依然值得我们重视。

戏曲的语言有活的有死的。活的语言是从前面戏剧情节和人物性格里自然生发出来，又为后面戏剧情节和人物性格的展开作了准备。死的语言是叫人物离开剧情发展的必要来说许多废话。《琵琶记》从一些主要人物的曲白看，对前后情节和人物的互相照应是充分注意到的。传奇一开始就通过蔡伯喈一家在向父母庆寿时所表示的不同愿望，为下文蔡公逼儿子去应试时这一家不同的强烈反应作张本。试看下面的部分曲子：

蔡伯喈：十载亲灯火，论高才绝学，休夸班马。风云太平日，正骅骝欲骋，鱼龙将化。沉吟一和，怎离却双亲膝下。……
赵五娘：……惟愿取偕老夫妻，长侍奉暮年姑舅！
蔡公：……惟愿取黄卷青灯，及早换金章紫绶！
蔡婆：……惟愿取连理芳年，得早遂孙枝荣秀！

老头子要儿子早点得功名，老太婆要媳妇早点养孙子，媳妇愿夫妻偕老，丈夫既不能忘情功名，又不想离开家。这些都不是泛泛祝寿的话，它既是这小康之家每个成员所可能有的现实想法，又是展开下面一连串情节的人物性格基础。

又如赵五娘在乞丐寻夫前描画公婆遗容时唱的〔三仙桥〕曲：

一从他们死后，要相逢不能够，除非梦里暂时略聚首。苦！要描描不就，暗想象教我未描先泪流。描不出他苦心头，描不出他饥症候，描不出他望孩儿的睁睁两眸。只画得他发飕飕，和那衣衫敝垢。休休！若画做好容颜，须不是赵五娘的姑舅。
我待要画他个庞儿带厚，他可又饥荒消瘦。我待要画他个庞儿展舒，他自来长恁面皱。若画出来真是丑，那更我心忧，也做不出他欢容笑口。（白）不是我不会画着那好的，我从嫁来他家，（唱）只见他两月稍优游，其余都是愁。（白）那两月稍优游我又忘了，这三四年间，（唱）我只记他形衰貌瘦。（白）这真容呵，（唱）便做他孩儿收，也

认不得是当初父母。休休！纵认不得是蔡伯喈当初爹娘，须认得是赵五娘近日来的姑舅。

这段曲子全是本色白描，它既映衬赵五娘一家长期的艰苦生活，又为下文蔡伯喈见了画像认不出是父母作伏笔。它不但使当场人物神态如生，又使全剧脉络贯通。《琵琶记》里如《临妆感叹》出的〔风云会四朝元〕"轻移莲步"一曲，《蔡母嗟儿》出的〔金索挂梧桐〕三曲，《糟糠自厌》出的〔雁过沙〕四曲等，同样表现了作家运用语言的高度才能。但《琵琶记》里死的语言也不少，象《春宴杏园》里凭空为我们介绍许多名马以及马的种种打扮；《丹陛陈情》里又费了一大段骈四俪六的文章来渲染早朝的情景。这些都是文人卖弄才情的习气，而且在后来传奇家里流毒无穷。我每逢读曲到这些地方便随手翻过，因为知道它跟上下文都不发生联系的。

就语言风格说，我国戏曲向分本色、文采两派。所谓本色主要是根据生活本身所提供的素材来写戏，往往表面朴素无华，却饶有真实动人的艺术力量。有些脱离现实生活的戏曲作家不免借助书本材料，尽管文采斐然，内容却苍白无力。前人说元人作曲"全无表德，只是直说"，这实际是戏曲语言的最高境界。《琵琶记》里赵五娘一线戏的不少曲白就达到这个境界。前人论《琵琶记》，每喜举赵五娘吃糠时以糠和米来比她自己和丈夫的不同命运的〔孝顺歌〕、蔡伯喈奏琴时以新弦和旧弦来比他撇不下新欢又忘不了旧爱的〔桂枝香〕，以为神来之笔。这些就剧情中某些事物连类触发来抒写剧中人物的心情的曲子，给戏剧染上了浓厚的抒情色彩，同样是高明所惯用的手法。它比之文人的借助书本材料已高明得多；然而跟《蔡母嗟儿》《代尝汤药》《乞丐寻夫》等出里那些直接从生活本身流出的曲白相比，它究竟还有所假借。

元人杂剧如关汉卿写窦娥、燕燕，石君宝写罗梅英、李亚仙，他们的曲白在本色之中同时给人一种泼辣的感觉。高明由于要把剧中人物都写成"逆来顺受"的孝子贤妻，他的语言就不可能有一股辣味儿。这是《琵琶记》在语言方面最大的弱点。此外也还有些"掉书袋"以及卖弄小聪明的地方。这些是文人写戏曲的通病，高明也有所不免，但还不如后来许多传奇作家的严重。

《琵琶记》在元末明初出现不是偶然的。在南宋中叶温州地方流行起来的《赵贞女》《王魁》等戏，由于明显地揭露封建统治阶级的罪恶，当时就

遭到禁止。后来的《张协状元》让负心的张协最后仍和被他一度抛弃了的贫女结合，就明显表现了调和阶级矛盾的倾向。但这个戏情节上的漏洞很多，曲词宾白也过于粗糙，还不可能抵销《赵贞女》《王魁》等戏在民间的影响。到窝阔台、忽必烈先后灭亡金宋，统一中国时，由于国破家亡的惨痛教训，使封建思想的统治一度有所动摇，在戏曲创作上出现具有不同程度的反封建倾向的作品，如关汉卿、王实甫、石君宝等的杂剧和施惠的南戏。然而由于当时中国封建社会的性质并没有改变；因此在元代剧坛上也出现了郑廷玉的《楚昭公》、武汉臣的《老生儿》、秦简夫的《东堂老》等维护封建秩序、宣扬封建思想的作品。这些作家是擅长写戏的，但由于思想的保守和落后，作品的思想性和艺术性很不平衡，在戏曲创作方面的影响也远远比不上关汉卿、王实甫等作家。

高明生长在南戏的发源地温州，元末农民大起义的社会现实既为他提供丰富的素材，他的文艺修养也使他有可能把这些素材概括到作品里去。然而由于思想的落后，他看到了人民在痛苦中挣扎的一面，却看不到人民坚决起来反抗、改变自己命运的一面。这样，他的《琵琶记》在艺术成就上虽已高出于郑廷玉、武汉臣，但在创作道路上却不可能继承关汉卿、王实甫的步子。正当明朝重新建立封建专制政权，从王朝到整个封建统治阶级都要求重新巩固被农民起义打乱了的封建秩序的时候，《琵琶记》就被挑中了。他们大力宣扬，推为"南戏之祖"，在戏曲创作上的影响就远比《老生儿》《东堂老》等杂剧深远而广泛。有直接继承他宣扬封建道德的创作倾向的，如丘濬的《五伦全备记》、邵璨的《香囊记》；有汲取他改编戏曲的经验的，如《海神记》《金锁记》的作者。《琵琶记》这方面的消极影响比较显著。但还有一面，那就是从明初的《荆钗记》《金印记》《周羽寻亲记》等直到明末清初李玉、朱素臣等的大部分作品，它们在民间有广泛的影响，而在艺术风格上都比较接近《琵琶记》。

以《琵琶记》为中心形成的这一派的作品在艺术上有其共同的特征：作品的部分情节反映社会现实相当深刻，但全剧主题往往是宣扬忠孝节义或因果报应的；剧中正面人物的悲惨命运值得同情，但缺乏理想的光辉；有时反面人物写得好，正面人物却站不起来；剧本中部分精彩情节合情合理，而全剧间架有不可弥补的缺陷；语言本色而不能泼辣，有时更带三分腐气。这一派作家跟关汉卿、王实甫等有理想的现实主义作家和徐渭、汤显祖等积极浪漫主义作家在风格上可以明显区别开来。解放以来我们对关汉卿、王实甫、汤显祖等作家作品已有不少人研究，并取得了一定成绩；而对在《琵

琶记》影响之下形成的这一派作家作品就较少人注意。从这派作家作品在民间的深远影响看,我们如能深入发掘,取精去糟,不但可以供我们改编旧剧或新编历史戏时的借鉴,同时有助于建立我们戏曲的新的民族风格的。

(原载《文学评论》1961 年第 5 期)

关于戏曲语言的问题

关于戏曲语言，包含三个问题，即本色问题，文采问题，当行问题。这三个问题基本上跟我们今天说的现实性问题，艺术性问题，舞台性问题相当。它们彼此密切相关，又各有其不同范畴。一切最动人的戏曲语言总是同时符合这三方面的要求；而由于戏曲作者生活道路和文艺修养的不同，又往往各有所偏。一般说来，民间戏曲更显得本色、当行，而文采不免差一些；文人写的戏曲容易有文采，却难于本色、当行。只有一些深入群众、熟悉舞台生活而又具有丰富历史文化知识和高度写作能力的作家，如关汉卿、王实甫、高明、汤显祖等作家才有可能比较全面地解决戏曲语言上的问题。但仔细分析起来仍不免有所偏至，如王实甫、汤显祖就文采多了些，关汉卿、高明却显得更本色。

一

先谈本色。向来我国有丰富舞台经验的戏曲作家或戏曲理论家总是重视语言的本色的。臧晋叔《元曲选序》说："宇内贵贱妍媸幽明离合之故，奚啻千百其状，而填词（即写戏曲）者必须人习其方言，事肖其本色，境无旁溢，语无外假。"对于宇宙内"千百其状"的事物要按照它们本来的面貌来描绘，这就是"事肖其本色"；对于社会上贵贱妍媸的人物，要模仿他们不同的声口来说话，这就是"人习其方言"。写戏曲的人如果其能够做到"人习其方言，事肖其本色"，即按照生活的本来面貌来描写剧中人物和事件，他就不需要外加别的东西来形容，因此也就可以"境无旁溢，语无外假"。臧晋叔这段话是对于本色的最确切的说明，它是符合于戏曲创作的现实主义原则的。

本色的戏曲语言由于跟生活的本来面貌相一致，因此它必然是富于生活气息的；又由于它模仿不同的人物声口来说话，因此它又必然是个性化的。我国古典戏曲以及解放以来部分优秀的新编剧目，为我们在这方面提供了许多典范。试看元人杂剧《魔合罗》写一个卖魔合罗（是一种泥塑的小孩儿）

的老头子高山在路上遇到大雨到庙里躲避时的一段独白。

> 阿呀！好大雨也！来到这五道将军庙躲躲雨咱。（做放下担儿科，云）老汉高山是也，龙门镇人氏，嫡亲的两口儿，有个婆婆。每年家赶这七月七入城来卖一担魔合罗。刚出的这门，四下里布起云来，则是盆倾瓮瀽相似。早是我那婆子着我拿着两块油单纸，不是（意即如果不是这样），都坏了。我试看咱，谢天地！不曾坏了一个！这个鼓儿，是我衣饭碗儿，着了雨，皮松了也。我摇一摇，还响哩。

这段独白看不出作者有什么着意形容的地方，然而它把这个作小买卖的老头子的生活道路和精神面貌鲜明地描绘给我们看。甚至不用看演出，闭着眼睛一想，他怎样一路担心泥人儿被雨打坏，怎样感激他的老伴叫他多带两张油单纸，以及他到庙后怎样仔细检视他的两担货色，怎样摇一摇他的小皮楞鼓儿，听听它的响声，都在我们的眼前活现。

现在再看看豫剧《朝阳沟》第二场里两位乡下老大娘的对白：

> 二大娘：巧真娘，你别生气啦；你就是气死，人家该不来还是不来。
>
> 拴保娘：我不生气，俺离了她闺女还能寻不上个媳妇。
>
> 二大娘：咱这乡下人，就别打算跟城里人结亲。你知道，去年俺老三来信说：在城里说下媳妇啦，过年回来结亲。慌的我又修房子，又刷墙，又买铺盖，又搭床，闹了半天人家还不是又找婆家啦。
>
> 拴保娘：我看哪，她娘是想指她闺女发财咧！
>
> 二大娘：这也不能光怨她娘，还是怨她自己没有正主意，现在的社会，她娘想拦也拦不住。城里头的学生呀，你算摸不透她的脾气。要是叫她来咱这儿游山逛景，她看见这儿说好的了不得，看见那儿说美极啦！拾个石头蛋儿也装起来，见个黄蒿叶也夹到本子里，又说这个可以作纪念，那个可以送朋友；要真叫她在这儿常住，又嫌山高啦，路远啦，这儿脏啦，那儿臭啦，各地方都成了毛病啦！
>
> 拴保娘：咱哪儿脏？哪儿臭？你忘啦，前天城里来一群人，带着干粮，扛着鸟枪，说来咱这儿打麻雀，捉老鼠，闹腾了一夜，连个老鼠尾巴也没有捉住，他不知道咱早成了四无乡啦！反正我死了这份心啦！她要真不愿意，就是来了也留不住。

这段对白写出了拴保娘在准备好一切等候她城里的新媳妇上门而又一再失望时的心情，同时反映了解放后农村在社会主义大跃进中所起的变化，以及城乡之间出现的一些新的问题。它把读者带到具体的生活环境里面去，感受到了我们新农村的生活气息，接触到了翻身后的农村妇女的精神面貌。然而作者如果没有深入农村，熟悉解放后农村形势和人们精神面貌的变化，他是不可能写得这样本色动人的。

戏曲语言所以首先要求本色，因为通过本色的语言，就有可能用生活直接打动人，用事实直接说服人，它是最能够发挥戏曲艺术的力量的。试看《窦娥冤》窦娥在处斩以前对她婆婆说的一段白：

> 婆婆，那张驴儿把毒药放在羊肚儿汤里，实指望药死了你，要霸占我为妻；不想婆婆让与他老子吃，倒把他老子药死了。我怕连累婆婆，屈招了药死公公，今日赴法场典刑。婆婆，此后遇着冬时年节、月一十五，有瀽不了的浆水饭，瀽半碗儿与我吃；烧不了的纸钱，与窦娥烧一陌儿，则是看你死的孩儿面上。

这段话是从前面一连串的情节和窦娥本身的性格中自然引发出来的，看不出任何作者外加的东西。然而这里却摆出了无可辩驳的事实：一个为了怕连累婆婆甘心替她招承死罪的窦娥却被当作谋杀公公的罪犯处斩。这就用不着作者任何主观的宣传，事实本身就有力地揭示了统治阶级的是非颠倒，黑白不分；而这在封建社会是带有普遍意义的问题。同时，我们还看到像窦娥这样一个媳妇，她牺牲了自己的生命，担负了这一家的灾难；然而直到她临死的时候，她还只能要求她婆婆给她一点瀽不了的浆水饭，烧不了的纸钱，还是要她看在那死了的孩儿面上。这不是同时鲜血淋漓地揭示了这个从小给人作童养媳的小媳妇的悲惨命运吗？我曾看过一个《窦娥冤》的改写本，可能那位改编者感觉到窦娥这些话表现得不够坚强，而烧纸钱、瀽浆水饭的表现又有点迷信，因此把这些话都删去了，而代替以窦娥要求婆婆替她申冤报仇的许多激昂慷慨的话。改编者的动机是无可非议的，然而他所写的窦娥首先就不符合封建历史时期一个小媳妇的本来面貌。一个失去了生活真实性的艺术形象，不管它喊的口号多么响亮，始终只能给我们空洞无力的感觉。而一切从现实生活的逻辑发展和人物性格的矛盾冲突中合情合理地生发出来的戏曲语言，用不到作者外加任何东西，它所体现的事实本身就具有打动观众和读者的力量。

戏曲语言怎样才能本色呢？这里包含两个问题，首先是选择生活素材的问题，其次是选择语言的问题。社会现象千变万化，生活素材无限丰富。然而其中有些材料是反映了社会现实里带有关键性的问题的，有些就只是可有可无的表面现象；有些是表现了现实生活里新出现的东西的，有些就只是一堆陈陈相因的烂材料。作者在安排人物、情节之前就首先要有所选择。关汉卿《窦娥冤》所以写得本色动人，由于他在当时现实生活里所选择的素材：把一个甘心为婆婆牺牲的小媳妇当作毒死公公的罪犯来处斩，这对当时的黑暗政治说，有其典型意义。杨兰春同志的《朝阳沟》所以写得本色动人，因为他所选择的素材：农村在大跃进中出现了新的面貌，而有些城市的知识青年对这点还没有认识，在当时是一个新的社会问题。不仅全剧的题材，就是属于某一场某一人物的细节描写也同样要选择素材。如窦娥在临刑前恳求婆婆在她死后浇水、烧纸；二大娘为新媳妇回来刷墙、修房子，结果又落个空。城里有些学生喜欢到乡下游山玩景，却不喜欢到乡下长住等。这些生活素材是他们能够把剧中人物和情节写得本色动人的基础。这两方面生活素材的选择对于现实主义的戏曲作家说，总是辩证统一的。在他对各种复杂的生活现象进行观察、分析、形成主题思想和人物轮廓时，就同时对许多生活细节作了去伪存真、去粗取精的工作；而在他写出那些动人的细节时又必然突出了作品的主题思想和人物的精神面貌。

本色的语言要求恰如其分地表现生活，浮泛和夸张在这里都用不到。前面引到的关汉卿《窦娥冤》那段说白看来平淡无奇，却再也有比它恰当的，因为它是从生活本身来的，就必然最能表现生活。

生活素材的选择，语言的选择，归根到底决定于作家的深入生活。这方面我们比过去任何时期的作家条件都更好，今天我们一些反映现代生活的戏曲所以取得成绩，原因也只能首先从这方面去找。而有些同志还不免从概念出发描写人物，或感觉到词汇的贫乏和语言的无味，也只有从自己的生活基础是否已经深厚去考虑，才有可能改变这种现象。

二

再谈文采。浅近一点说，文采就是文学色彩。一个优秀的舞台演出本往往同时是一本吸引人的文学读物，历史上一些杰出的戏曲作家也总是有较高的文学修养的。因此戏曲要有文采，戏曲作家要有文学修养是不成问题的。问题在对文采的具体内容怎样理解。照我们今天看来，文采实际就是作品所

表现的艺术性。戏曲剧本不仅要把现实生活描写出来，而且要求写得更动人，这就不能不讲究一点艺术。在过去封建社会里，文化艺术一直被掌握在少数出身剥削阶级的文人手里，他们书读得多，文章也能写。由于他们过的是长期脱离现实的生活，他们对书本知识特别敏感，对现实生活却显得迟钝。这类文人也写戏曲，然而他们不可能从现实生活出发选择素材，塑造人物，而只能从书本里搬弄典故和词汇来夸耀他们的学问和才华。元朝的戏曲家郑德辉在《王粲登楼》里写了一首三百多字的长歌，每句都用叠字，如"星眼眼长长出泪，多多多滴捣衣中"等；还在一些曲子里嵌从一到十又从十到一的数目字，明清许多文人的戏曲特别喜欢搬弄典故，甚至把人物的对白写成骈文。他们这样做，可能是为了炫耀自己的文采。照我们看来，这只是文字的玩弄和陈词滥调的堆砌，它丝毫也不能起戏曲艺术所应起的作用，因此也就不能认为是有文采。我们历史上有些杰出作家曾经在创作上表现了惊人的文采，他们主要是为了突出作品的思想内容而提高了戏曲语言的艺术性。试看关汉卿《单刀会》写关羽过江时唱的一段曲子：

 大江东去浪千叠，引着这数十人驾着这小舟一叶。
 又不比九重龙凤阙，可正是千丈虎狼穴。
 大丈夫心别，我觑这单刀会似赛村社。
 水涌山叠，年少周郎何处也？
 不觉的灰飞烟灭，可怜黄盖转伤嗟！
 破曹的樯橹一时绝，鏖兵的江水犹然热。
 好教我情惨切，（云）这也不是江水，（唱）是二十年流不尽的英雄血。

这段曲子是表现了关汉卿的文采的。这不仅因为有些句子的对偶工整或用字警策，更重要的是它表达了关羽横渡长江时的复杂心情。这里有单刀赴会，不把敌人放在眼里的英雄气概；有赤壁联兵破曹的回忆；有中国未能统一，"长江作战场"的局面不知何日结束的感慨。它跟那些离开主题思想和人物性格片面追求词句华丽的作家可以明显区别开来。

再看王实甫《西厢记》第三本写红娘把张生的信带给莺莺时唱的二支曲子：

 风静帘闲，透纱窗麝兰香散，启朱扉摇响双环。

> 绛台高，金荷小，银釭犹灿。
> 比及将暖帐轻弹，先揭起这梅红罗软帘偷看。
> 则见他钗嚲玉斜横，髻偏云乱挽，
> 日高犹自不明眸，畅好是懒，懒！
> 半晌抬身，几回搔耳，一声长叹。

这段曲子是表现了王实甫的文采的，这不但因为它的词句华美，声调铿锵，同时还因为它画出红娘眼里所看到的莺莺小姐的闺房，华丽而又幽静；还看到莺莺小姐的神态，直到她的内心活动。

关汉卿和王实甫写的都是北曲，音律上有比较严格的要求，修辞上也有些惯例，如"水涌山叠"四句一定要"扇面对"，即第一句对第三句，第二句对第四句。"懒，懒"一定要上声叠字。如作家没有较高的文艺修养和诗词方面的写作锻炼，不可能写得这样精彩动人而又自然合拍。

现在再看看古典戏曲里一些精彩的说白，下面是无名氏《赚蒯通》杂剧里的一段对白。

> 蒯通：丞相，我想汉王在南郑之时，雄兵骁将，莫知其数，然没一个能敌项王者。后来得了韩信，筑起三丈高台，拜他为帅，杀得项王不渡乌江，自刎而死。如今天下太平，更要韩信做什么！斩便斩了，不为妨害。且韩信负着十罪，丞相可也得知么？
>
> 樊哙：你说屈杀了韩信，可又有十罪。休说十罪，只一桩罪过也就该死无葬身之地。
>
> 萧何：蒯文通，既是韩信有十罪，你对着这众臣宰根前，试说一遍咱。
>
> 蒯通：一不合明修栈道，暗度陈仓；二不合击杀章邯等三秦王，取了关中之地；三不合涉西河，虏魏王豹；四不合渡井陉，杀陈馀并赵王歇；五不合擒夏悦，斩张仝；六不合袭破齐历下军，击走田横；七不合夜堰淮河，斩周兰、龙且二大将；八不合广武山小会垓；九不合九里山十面埋伏；十不合追项王阴陵道上，逼他乌江自刎。这的便是韩信十罪。
>
> 萧何：（叹介）此十件乃是韩信之功，怎么倒是罪来？
>
> 蒯通：丞相，韩信不只十罪，更有三愚。
>
> 萧何：又有那三愚？

> 蒯通：韩信收燕赵，破三齐，有精兵四十万；恁时不反，如今乃反，是一愚也。汉王驾出成皋，韩信在修武，统大将二百餘员、雄兵八十万；恁时不反，如今乃反，是二愚也。韩信九里山前大会垓，兵权百万，皆归掌握；恁时不反，如今乃反，是三愚也。韩值负着十罪，又有此三愚，岂不自取其祸？今日油烹蒯彻，正所谓"兔死狐悲，芝焚蕙叹"，请丞相自思之。（萧何同众悲科）
>
> 樊哙：这一会儿连我也伤感起来了。

《赚蒯通》写萧何杀了功臣韩信之后，又把韩信手下的谋士蒯通抓了来，并大会群臣，设下油锅，准备责问他和韩信通同谋反的罪状。那知经过蒯通的一番雄辩，不但萧何预定的目的完全落空，连原来全力支持萧何的樊哙也为韩信的蒙冤不白掉下了眼泪。于是这个在历史上以机智雄辩出名的蒯通的形象就在我们面前树立起来了。蒯通没有过早为韩信声辩，反而说韩信负有十罪，这就解除了萧何的思想警惕，使他有可能出奇制胜，进一步搬出大量无可辩驳的事实压服了对方。这是符合于一个在斗争中讲究策略的谋士的做法的。说白中虽然也引用了大量历史材料，由于文章组织得好，十罪三愚，一气呵成，丝毫也没有累赘、堆砌的感觉。

无名氏《渔樵记》写朱买臣冒寒回家叫妻子刘氏打盆火给他。刘氏说：

> 哎呀！连儿、盼儿、憨头、哈叭、刺梅、乌嘴，相公来家也，接待相公！打上炭火，酾上那热酒，着相公荡寒！问我要火，休道无那火，便有那火，我一瓢水泼杀了。便无那水呵，一个屁也迸杀了。

连儿、盼儿等都是当时富贵人家粗使丫头的名字。作者先写刘氏装作官太太的声口，叫这些丫头打火来接待相公。又突然转口，说就有火也一瓢水泼杀了。她的意思即说，你如果做了官，我也会叫丫头好好接待你。现在你穷得这样，休想我有一点好脸色给你看。这就把刘氏贪富欺贫的性格充分显示出来了。后来朱买臣说她不该这样毁骂丈夫，她说：

> 我儿也，鼓楼房上琉璃瓦，每日风吹日晒雹子打，见过多少振冬振，倒怕你清风细雨洒！我和你顶砖头对口词，我也不怕你。

这里作者写刘氏以"见过多少振冬振"的"鼓楼房上琉璃瓦"自比，声口

更泼辣了。后来她向朱买臣索休书说：

> 朱买臣，巧言不如直道，买马也索籴料。耳檐儿当不的胡帽，墙底下不是那避雨处，你也养活不过我来。你与我一纸休书，我拣那高门楼，大粪堆，不索买卦有饭吃，一年出一个叫化的，我别嫁人去也。

她说朱买臣养活不起她，接连用了"买马也索籴料"等三个比喻，表示她坚决要休书的态度。下面表示她改嫁的标准，只要有高门楼住，有饭吃，即使一年养下一个叫化子，她也不在乎。这就把一个只图眼前享受、不管日后凄凉的懒婆娘的精神面貌揭示在观众的面前。

《渔樵记》里这些说白是从生活中来的，因此富有生活气息；它又是经过作家的艺术加工的，因此词句精警动人，有的地方更带有诗的韵律，听起来十分舒服。

《赚蒯通》《渔樵记》里这些说白的出现不是偶然的，它是当时戏曲作家创造性地继承我国源远流长的散文传统和宋金说话人的艺术成就而结合舞台演出要求加以发展的结果。像《赚蒯通》以及其他历史戏的说白更多地接受历史散文和讲史话本的影响。《史记·李斯传》写李斯被赵高诬陷下狱后上书秦二世，自称有七大罪，实际上都是他辅佐秦始皇统一天下的功劳。《史记·绛侯世家》写汉文帝要杀绛侯时薄太后替他辩护说："绛侯统帅北军时，皇帝的印信都掌握在他手里，当时不反，难道现在倒会反吗？"蒯通为韩信辩护的十罪三愚正是从这些地方得到启发的。《渔樵记》以及其他描写现实社会中人物的戏曲（刘氏虽是西汉朱买臣的妻子，作者是把她作为现实社会中的泼妇来描绘的），它们的说白更多接受小说话本的影响。象上引刘氏的说白，就很容易使我们联想起话本小说里那些泼辣的妇女的声口。

在艺术创作上不能白手起家，总要有所继承，有所借鉴。但继承、借鉴要有选择，而选择得有眼光。有些初学写戏曲的人觉得自己没有文采，他们读了许多前人的诗词和戏曲，结果却只能在作品里多用上几个"柳腰""星眼""滴溜溜""羞答答"等的词儿。有的同志向京戏、地方戏学习，于是"走到门前用眼望""双脚跪在地平川"一类的句子又来了。他们在阅读文艺作品时既不大分得出那些是警句那些是败笔；在自己创作时也就不知道那些是写得较好的，那些是必须删改的。就戏曲语言说我们目前还很难定出划一的艺术标准，但我想不妨先从三个方面来看。首先看它是否贴切。戏曲语言要求个性化，才能突出人物的精神面貌。真正个性化的戏曲语言只能是一

定人物在一定时间、地点所说的话。像我上文举的窦娥的一段白，就只能是窦娥在被斩以前对婆婆说的。这就是十分贴切的。反之，那些个个老太婆都可以念的"月过十五光阴少，人到中年万事休"，个个秀才都可以念的"十年窗下无人问，一举成名天下知"，就成为戏曲里的陈词滥调。

其次看它是否洗练。戏曲在这方面的要求向来不像诗文严格，因为它在舞台上念或唱，有时一句里多一两个字，随口过去，不容易惹人注意。而为了突出剧情，有时一个意思，反复说明，如"当真？当真。果然？果然"之类，也是允许的。但语言过于累赘、拖沓，究竟影响了作品的艺术性；特别是现在戏曲演出一般都打字幕，繁文累句就更容易在语言上散播不健康的影响。我以前在广州看《罗汉钱》演出，许多曲子都写得很好。但在听到"进门不见二双亲""正好一对配成双"等句子时就像看到两颗老鼠屎掉在满碗白米饭里那样的难受。

戏曲语言的要求洗练，不仅在于消极地删去了一些可有可无的字句，更重要的是把语言提炼得更精警动人。戏曲语言，尤其是曲词，它不能是自然状态的语言，而必须是经过作家的艺术处理的。有些以本色擅长的作家，曲词、说白，看来平淡无奇，实际是他在艺术上已达到炉火纯青的地步。关汉卿在《诈妮子》里写燕燕发觉自己在爱情上受了欺骗时的心情说："出门来一脚高一脚低，自不觉鞋底儿着田地。"这些曲词看来跟平常说话差不多，然而它是经过作家的精心处理的，因此才能精警动人。可是打开目前许多舞台演出的戏曲本，多数曲词是缺乏艺术加工，近乎自然状态的。而由于曲词要叶韵，要凑字数，有时生造硬凑，就出现了"满村满路风声传，闲言闲语家常谈"，"恻隐之心人皆有，我为救人自刻苦"等句子，比之自然状态的口头语言更显得拗口刺耳。

最后看它是否生动，这一点就戏曲语言说更其重要。一切动人的戏曲语言总是前面戏剧情节和人物性格发展的必然结果，同时成为后面剧情展开的基础。这样，它就必然起了活络前后剧情和突出人物性格的作用。而一些呆滞的戏曲语言，往往一句话只能说明剧中一个动作（如"大姐我在前面走"，"小妹我在后面跟"）或一件事物（如"前面来了一女子，她貌比观音胜三分"），看来跟前后剧情好像都没有必然的联系似的。

戏曲语言除了要注意情节和人物的前后照应外，还必须注意人物和环境的联系。《琵琶记》里的赵五娘边吃糟糠，边唱"糠与米本是相依倚，却被簸扬作两处飞，一贱与一贵，好似奴家与夫婿"。这些把人物放在规定的情境里来描绘的手法，赋予古典戏曲以浓厚的诗情画意，从而增加了戏曲语言

的鲜明性和生动性,是值得我们今天的戏曲作家借鉴的。

最后,在戏曲语言运用的方式上,有时可以旁敲侧击或出奇制胜,从而表现剧中人物斗争的机智,它可以更有效地打击敌人,同时保卫了自己。如《西厢记》第五本当郑恒打扮得整整齐齐要去争婚时,红娘夸奖他说:"佳人有意郎君俊,我待不喝采其实怎忍?"郑恒连忙说:"你喝一声我听。"红娘这才狠狠地骂他说:"你这般颓嘴脸,只好偷韩寿下风头香,傅何郎左壁厢粉!"这是先让他头脑发热,然后出其不意,当头一盆冷水浇下去。这些戏曲语言由于内容的泼辣,在演出时也最容易收到动人的艺术效果。然而作者如果不是采取欲抑先扬、出奇制胜的方式,或将旁敲侧击的话改从正面直接表达,就不可能这样泼辣、生动。

总之,要提高戏曲语言的艺术性,须要多方面的锻炼,而散文、诗歌的基础首先要打好。不会写诗就很难写好曲词,而散文工夫差又必然要影响说白的写作。如果写历史戏,又必须提高文言的写作能力。过去有成就的戏曲作家往往同时是诗人,是散曲作家,又是博极群书的学者。我们要在创作上超过古人,写出无愧于我们伟大时代的作品,在这方面也必须急起直追。

三

最后谈谈当行的问题。当行就是适合某一行业的要求,就戏曲说,就是适应舞台演出的要求。因此当行问题实际就是舞台性的问题。

当行方面首先要解决的是曲白分工的问题。我国戏曲的特点是有词曲,有说白;用词曲抒情,用说白对答或叙述。哪些地方只是一般的对答、叙述,适于说白;哪些地方要抒发剧中人物的心情,适于词曲,写戏曲的同志必须心中有数。如果把一般的对答、叙述都改用词曲歌唱,既显不出曲词的功能;而且为了押韵,凑字数,往往把通常生活中的短句换成七字或十字的韵语,听起来未免瞥扭。沪剧《罗汉钱》在创作构思时就想到哪些地方可以安排大段唱词,这就有利于展示人物的思想情绪,发挥了戏曲的特长。但也还有不够理想的地方,如第二幕第二场燕燕跟小晚、艾艾谈论,想起自己的冤枉时的一段说白。

> 我受的冤枉气真多呢!一、我们村长钉着我要我检讨;二、家里的娘哭哭闹闹逼我出嫁;三、再有个不明亮的小进,他哪里晓得我的心事,我为了他受尽了气,他现在倒恨起我来,说我做事没主意,反而连

见面也不招呼我，背后还说我与他的事情算了算了。艾艾，你想——

燕燕是剧中相当重要的人物，她在婚姻上遭到比艾艾更其难堪的挫折，这里本来正好让她唱一段抒情的曲子，丰富了剧情，突出了主题。现在却让她像小学生作答题似的列举一是什么二是什么，就不能发挥戏曲应有的长处。

曲白有分工，又要互相配合，以前的人叫作曲白相生。如《西厢记》长亭送别时，莺莺说："今日送张生上朝取应，早是离人伤感，况值那暮秋天气，好烦恼人也呵！"接下便是"碧云天，黄花地，西风紧，北雁南飞"一大段抒写离情别绪的曲子。这是由白生曲的例子。又如《昊天塔》里五台会兄的一场，杨五郎唱："对客官细说分明，我也曾杀的番军怕，几曾有个信士请，直到中年才落发为僧。"已经表白了自己的身份，杨六郎就跟着对他说："兀那和尚，我也不瞒你，我是大宋国的人。"这是由曲生白的例子。这样曲白相生，就使曲词和说白既各自发挥其特长，又彼此成为有机的结合。

然而在我们新编的戏曲中没有注意曲白的分工和配合的现象是相当普遍的。这首先表现在把许多日常问答都编成曲子来唱，出现许多生造硬凑的句子，这种现象在从说唱发展起来的地方戏里更其普遍。其次是还没有很好掌握分唱、合唱、对唱等方式，在曲白分配上还显得比较单调。如《李二嫂改嫁》里写天不怕和李七商量好破坏李二嫂和张小云的结合时，先是天不怕唱一小段"二板"，唱到"咱在这头说媳妇"时，李七接唱下面的一段：

……她在那头乱闹腾。
她那头拦，咱这头哄，给她个两下来夹攻！

这段曲子如果采取分唱合唱的方式：

天不怕：（唱）……咱在这头说媳妇，
李七：（接唱）她在那头乱闹腾。她那头拦，
天不怕：（接唱）咱这头哄。
李七、天不怕：（合唱）给她个两下来夹攻……

这就更能表现李七、天不怕的狼狈为奸，同时活跃了舞台演出的气氛。

还有一点是在曲白的紧要关头没有写好。比如接连几支曲子或一大段唱

词,为了使听众越听越有劲,一定要留些最重要的意思放在最后一支曲子或最后几句唱词里表达,词句也必须写得精警一点。过去一些当行的戏曲作家最注意尾声和煞曲,他们是懂得听众的心理的。可是我们有些同志往往把最重要有内容放在前面唱了,到后面却索然寡味,听众也就跟着泄气了。例如《罗汉钱》第二幕第一场结束时,小飞蛾听到五婶说要等艾艾过门之后断绝她的娘家路,她气愤极了,唱了下面一段曲子:

> 你还要断绝艾艾娘家路,我女儿不是卖出门。
> 我女儿哪怕是养到老,一辈子让她在娘家门?
> 决不会嫁给你王家做媳妇,也不会使我的女儿受苦辛。

这一段是"煞板",有点类似古典戏曲里的"尾声"或"煞曲",它应该表现得更强烈一些,如说不论她(指五婶)有什么办法也决不再上她的当,或留有馀不尽之意,暗中过渡到下一场戏,如说看她明天还有什么脸皮来见我,再有什么本领嚼舌根之类。现在既说哪怕把女儿养到老,又说一辈子让她住在娘家,最后又说决不嫁给王家做媳妇,翻来复去只是这一点意思,叫人越听越乏味。而这里又正是全场戏的紧要关头,那就未免有点泄气了。

为了适应舞台演出的要求,戏曲语言还必须注意两点。一是为了配合音乐,不论曲词或说白,都应注意语言的节奏感,为了念得顺口,有时还必须注意平仄。田汉、范钧宏写的戏曲在这方面一般都比较注意。许多地方戏的脚本就往往不注意词组的均匀和平仄的协调。如《小女婿》里有些唱词:"好象尽扯懒老婆舌","叫他们两个坦白实说",就比较拗口。又如《罗汉钱》第一场艾艾先唱:"看红灯高挂旗杆顶,谅来龙灯要起行。"小飞蛾接唱:"悄悄飞步向前走,穿柳燕子一身轻。"前面两句都平起,后面两句都仄起,也是不好念的。说白的不注意音调节奏,那就更普遍了。有些同志把一些反映现代生活的戏曲说成话剧加唱,主要在这些戏曲的作者没有注意到说白要配合锣鼓点,要注意声调节奏,把它写成跟话剧的对话一样。戏曲的道白还有引诗,有近乎快板的韵白,这些都可以跟话剧明显区别开来。

还有一点是要注意配合舞台动作。如关汉卿《鲁斋郎》第二折的〔黄钟尾〕:"知他是甚亲戚?教喝下庭阶,转过照壁,出的宅门,扭回身体,遥望着后堂内:养家的人,贤惠的妻。"又如康进之《李逵负荆》第二折的一段白:"我伏侍你,我伏侍你,一只手揪住衣领,一只手揞住腰带,滴溜扑摔个一字,阔脚板踏住胸脯,举起我的板斧来,觑着脖子上,可叉!"这

些曲白几乎每一句里都包含有明确的动作和表情，演员演来就容易自然合拍，增加了戏曲的舞蹈身段美。

　　戏曲语言的本色要求作家深入生活，积累丰富的生活素材，熟悉各种人物的口头语言，尤其要熟悉劳动人民的语言。戏曲语言的文采要求作家学习古今中外的文学名著，加以融会贯通，来提高自己的文艺修养。戏曲语言的当行要求作家熟悉舞台演出，最好导演、音乐、舞台美术都懂一点，如果自己能演能唱，那就更好。要全面达到这三方面的要求当然不容易，然而我们历史上有成就的戏曲作家都是这样走过来的。我们今天的条件比过去任何历史时期的作家都显得优越，只要方向对，工夫深，我们是不难远远超过他们的。

<div style="text-align:right">（原载《剧本》1962 年第 3 期）</div>

话剧如何吸收传统戏曲的成就

怎样使话剧带有更其浓厚的中国气派、中国作风，为广大劳动人民所喜见乐闻，依然是摆在当前话剧工作者面前的问题。解决这个问题首先要贯彻毛主席为工农兵服务的文艺方针，深入劳动人民的生活，这才有可能组织他们所熟悉的题材，并通过他们所喜见乐闻的艺术形式在舞台上表现出来。同时在编剧、导演、表现等方面怎样有批判地吸收我国传统戏曲的成就，同样是话剧民族化方面的一个重要课题。

话剧在剧本创作方面怎样向传统戏曲学习呢？先就故事结构说。戏曲从说唱演变来，它用说白叙述、歌曲抒情。一个人物上场，就先把自己的身份及行动的意图交代清楚；以后跟着剧情发展，虽也不断出现新的场景，但总是一环扣一环，直到大团圆结束。这就容易给人有头有尾、脉络分明的感觉。

戏曲里叙述性质的道白不仅表现在人物最初出场时的定场白里，就是人物二次或三次出场，如果有些在他出场前的情节没有在舞台上直接表现的，也必须向观众交代清楚；而话剧由于受欧洲戏剧"三一律"的影响，往往把十分复杂的故事集中在同一时间、同一地点的几幕戏里演出。在这一时间以前的许多情节既不是在开场时由剧中人物一次叙述；即剧情逐步发展中，有些不在这一地点发生的情节，也不是由后来上场人物一次向观众交代清楚，而是通过剧中人物的对白，断断续续地加以补充。譬如画龙，前者从龙头一直画到龙尾，后者先现一鳞一爪，逐渐显露全身。这两种写法各有长处，可以并行不废。但传统戏曲的写法，作者既易于顺理成章，观众也不难理解接受，因此它仍是值得话剧作者借鉴的。

总之，有些通过人物的矛盾斗争、展开故事情节、突出人物性格的部分，只能由人物的自我表现来完成，这在戏曲里也不能仅仅凭人物的叙述来交代。至于有些幕前的事实，或可以暗场处理的情节，需要向观众交代清楚的，如果能够比较集中地通过人物的对白一次介绍清楚，这对于观众的理解剧情是有帮助的。

再就故事的脉络分明说，元人杂剧以一人一事为主，内容比较单纯，观众容易掌握。明清传奇内容一般比较复杂，为了故事的前后连贯，就很注意前后照应及事物联系。戏曲的主要内容总是跟着剧中主角的活动展开，这在以一人一事为主的杂剧，问题不大。传奇主角一般有生、旦两人，为了活络剧情，就要注意一些次要人物的作用。如《桃花扇》里的苏昆生、柳敬亭，他们不但使剧中旦角一线的戏和生角一线的戏密切联系，同时还穿插一些由他们主演的场子，跟剧中一些生、旦的细工戏疏密相间，从侧面映衬剧情，加强了舞台演出的效果。另外如《一捧雪》《风筝误》，以和剧中主角有关的某一物件贯串剧情，也是我国戏曲的传统做法。

　　在戏剧开始时对剧前情事有比较集中的交代，剧情展开时对一些"话分两头"的情节有及时的补叙，同时注意剧情的前后照应，因而在全剧结构上给人以首尾完整、脉络分明的感觉。这是我国戏曲的传统做法，观众一般比较熟悉，有值得话剧吸收之处。但戏曲的过场戏太多，公式化倾向比较严重，如明清许多爱情戏，就往往不脱"私订终身后花园，公子落难中状元，状元破番大团圆"的框框。如果看不到戏曲结构上这种缺点，主张话剧全面向戏曲学习，同样是不恰当的。

　　再谈排场和关目，话剧有多幕剧、独幕剧；传统戏曲有整本戏、折子戏，情况是类似的。但戏曲里的折子戏绝大多数是整本戏的一个片段。明清文人虽也写了不少一折的杂剧，却很少在舞台上演出。传奇一般有五六十出，多的甚至有百多出，但经常上演的仍只是其中部分精彩的场子，而话剧却很少听说把多幕剧里的某一场抽出来单独上演。这一方面是由于传统戏曲的排场较松，除了部分精彩节目外，有许多可有可无的过场戏。另一方面也见出话剧剧情的过于集中，前后场次的关系过于细密，如果单独抽出一场上演，观众就无法理解。有人说看戏曲，瞅到适当机会，出去抽一支烟回来，还照样可以看下去；看话剧如果有几句对话听不清楚，下面就会碰到一连串的问题，多少说明了这两种戏剧的不同特点。

　　一本戏的过场戏太多，场子过于分散，戏情不够集中，固然不行；但适当的过场戏和精彩场子的配合，使剧情有松有紧，故事脉络分明，观众的脑子也有松一松的机会还是好的。传统戏曲的编写讲究排场，就是使冷场与热场、唱工戏与做工戏、侧面穿插的场子（如《追舟》《醉皂》）与正面表现主题的场子相间演出。这比之一本一直紧张到底的戏，有时更能满足不同观众的要求。

　　传统戏曲称舞台上的人物情节叫关目，关是关键，目即眼目。它是剧情

发展的关键，又要表现人物的精神面貌，像人的眼睛一样。《拜月亭》里的蒋瑞莲在受了她姐姐的一顿教训之后，不就去睡觉，却躲在花荫后面听她姐姐的对月诉情，引起了下面一连串的戏情。《杨门女将》把杨宗保殉国的消息在天波府为他祝寿时传来，一下子把全剧的悲壮气氛引向高潮，同时突出了杨门女将的精神面貌。这些戏所以令人百看不厌，由于它们的关目都是别出心裁，步步引人入胜的。在关目处理上，传统戏曲曾出现两种偏向。一种是彼此蹈袭、陈陈相因的公式化倾向，如《西厢记》之后出现了《东墙记》《㑇梅香》，不仅故事情节大致相同，关目也多蹈袭。这些关目在最初上演时未尝不动人，多看了就给人炒冷饭的感觉。另一种偏向是片面追求情节的离奇、巧合，这在明末清初从沈璟、阮大铖到李渔一派的传奇作家，表现最为明显。我们总结从关汉卿、王实甫到李玉、孔尚任这一派优秀戏曲作家的创作经验，他们在关目安排上有一个共同特点，就是既处处合情合理，又步步引人入胜；既出乎观众意想之外，而又在人物情理之中，这同样值得话剧作家借鉴。

 一个戏的场子、关目的安排，首先要从作品的思想内容出发，但同时还得注意场子的疏密调匀，关目的引人入胜，来加强戏剧演出的效果。我看过一些话剧，题材内容大都很好，就是正面戏多，侧面戏少；热场子多，冷场子少；一路都很紧张，看时相当吃力。我们读哲学、社会科学的书，首先要求"开卷有益"，但如果还做到"掩卷有味"，它必然会更受到读者的欢迎。看文艺的书，情况就不大一样，如果一开卷就使人津津有味，不忍释手，而在掩卷之后，又感到思想上得益不浅；那比之一些虽有正确的思想内容而艺术上缺乏特色的作品，是更受到读者欢迎的。

 第三谈谈人物塑造。我国文学在人物塑造上有一个特点，就是以主要力量写正面人物，这特点在戏曲里尤其明显。元人杂剧的末本或旦本戏都以一个正面人物为全剧主角，明清传奇一般以正生、正旦为全剧主角，可说是把这点制度化了。因此像《钦差大臣》这样的戏，在我国戏曲里是极其少见的。

 传统戏曲在人物塑造上的另外一个特点，就是总不让正面人物的斗争以失败告终。《八义记》里的赵盾、赵朔牺牲了，但孤儿终于保存下来替他们报仇，伸张了正义。《窦娥冤》里的窦娥倒下去了，但她的鬼魂依然出来惩罚了张驴儿。就像梁山伯祝英台这样双双殉情，最后仍然化蝶飞舞。

 在封建历史时期，正面人物对恶势力所进行的斗争，遇到种种挫折，那是最常见的，因此戏曲作家就有可能把人物放在矛盾尖端刻画，通过人物的

矛盾斗争深刻揭露现实，体现高度现实主义的精神。然而在封建社会，由于统治阶级掌握了国家机器及其他上层建筑，他们的斗争要取得胜利就比较困难，真正理想的胜利结局在现实里也几乎是不可能有的。这样，在戏的后半，也即斗争最艰苦的阶段，作者就往往凭幻想的奇迹（如《孟姜女》的哭倒长城，《窦娥冤》的六月飞雪）或意外的巧合（如《潇湘雨》里的张翠鸾被押解到临江驿，恰好遇到他父亲走马上任）取得胜利，表现了作家的理想，同时树立了人物的崇高印象。这正符合于明人在文艺批评里的一句用语："始正而末奇。""始正"奠定作品现实主义的基础；"末奇"，表现作品积极浪漫主义的精神。这是传统戏曲里比较常见的一种现实主义和浪漫主义结合的形式。

上面这些传统戏曲的特点，可以跟欧洲批判现实主义的作品明显区别开来。对于我们今天怎样在话剧里塑造新英雄人物形象，依然有一定的参考价值。

戏剧语言问题，在戏曲与话剧里同样存在，戏曲似乎还更严重些。照理说，传统戏曲里的道白，跟话剧的对话应该没有什么区别，实际上不是如此。这一方面因为戏曲的道白要配合曲词，一般是以曲词抒情，道白叙述。戏曲里属于叙述性的道白，一般要比话剧里的对话写得概括一点，整齐一点，但不及话剧对话的生动。另一方面是戏曲的道白要配合音乐，因此得注意声调节奏。戏曲里有些道白，如《渔樵记》里刘氏跟朱买臣顶嘴的大段白，生动泼辣，同时有许多句子是押韵的。《水浒记》里王婆跟阎婆惜的母亲对骂的一段话，一刀一枪，你来我去，不仅内容针锋相对，词句也都是相对成文的。《赚蒯通》里蒯通对萧何的说白，是替韩信翻案的一篇历史论文，同时是雄辩的说词。总之，就戏曲道白中一些精彩段子看，它往往是一篇动人的说词、快板或赋篇，它是经过作家高度艺术加工过的语言，然而一般道白中公式化、概念化的倾向相当严重，说法不通、用词不妥的句子也经常出现。话剧的对话一般不会出现这种现象，但经过高度艺术加工的精彩段子也较少。话剧语言要写得更动人，不能仅仅是写话，使全剧的对话都逗留在自然状态的语言，而必须注意语言的提炼和加工，有时还必须注意语言的节奏和声调。《降龙伏虎》抢榜时的韵白，以及《胆剑篇》一些精警的片段，是值得我们学习的。

看多了话剧，觉得它的语言跟戏曲不同之处主要是知识分子气比较重。为了改变这种情况，首先应深入劳动人民的生活，熟悉劳动人民的语言，同时得注意向人民口头创作及接近人民的说唱文学、说书、相声等等学习。而

如果要写历史戏的话，还必须熟悉历史资料，学习通俗演义小说，学习历史散文。像《三国演义》诸葛亮舌战群儒和《史记》鸿门宴里的人物语言，稍稍通俗化，就可以作为历史戏里的对话。这方面我国传统戏曲作家积累了不少经验，多多在这方面发掘，将有可能使我们的历史戏既基本上保持历史人物的精神面貌，同时又比较容易为今天的观众所接受。

（原载 1962 年 3 月 18 日《羊城晚报》）

我国戏曲的起源和发展

　　戏曲是综合性的艺术,它通过舞台人物的科介、宾白、歌曲、舞蹈来表演一个完整的故事,同时有音乐伴奏。形成戏曲的每一种艺术因素都是劳动人民创造的。我国劳动人民从来就爱好艺术,也懂得艺术,他们经常近用各种艺术形式表现自己的生活和他们对生活的愿望。相传出于葛天氏时期的《八阕》歌,是由三人执牛尾边舞边唱的,歌题有《逐草木》《奋五谷》等,表现了他们对农业生产的愿望。相传出于伊耆氏时期的《蜡辞》、出于黄帝时期的《弹歌》,同样表现了古代人民的农业生产劳动和狩猎生活,以及他们希望怎样避免水灾和虫害,怎样猎取更多的鸟兽。这些反映我国古代劳动人民生活的歌辞和舞蹈,成为我国诗歌、音乐、舞蹈等艺术部门的远祖,同时是我国戏曲发展最远的源头。春秋战国时期,民间配合着祈雨、驱疫、祭神,有种种歌舞的表演,但就遗留下来的文献记载和歌辞看,还是比较简单的。到了秦汉以后,跟着封建社会经济的发展,我国和邻近民族经济上文化上的交流,阶级矛盾和民族矛盾的错综复杂,人们的社会生活愈益丰富,于是在诗歌以及民间传说里出现了具有丰富的社会内容、表现尖锐的阶级矛盾和民族矛盾、富有戏剧性的冲突和完整的故事形式的作品,如乐府诗里的《孤儿行》《妇病行》《羽林郎》《陌上桑》《孔雀东南飞》等,民间传说里的孟姜女故事、太子丹故事、卓文君司马相如故事、王昭君故事、梁山伯祝英台故事等。这些来自广大人民之中的诗歌和传说,不论从它们在当时的历史发展或对后来的戏曲影响看,不论从它们的思想内容或故事情节看,都不能不承认是推动我国戏曲历史发展的重要因素。就音乐、声腔及舞蹈说,汉乐府所吸收的"赵代之讴、秦楚之风",以及汉魏以来在民间流行的平调、清调、杂舞、杂曲也都辗转流传,给唐宋以来组成戏曲艺术的歌舞、音乐以影响。我国戏曲所以具有那样旺盛的生命力,因为它自始至终植根在广大人民的土壤之中。

　　到了南北朝时期的"参军戏",替我国后来以净、丑打诨为主的讽刺短剧创造了一个优秀的范例。参军戏的得名,相传始自对后赵参军周延的讽刺。这种戏主要由一个装作官僚的参军和一个装作奴仆的苍鹘对演。在演出

过程中，参军总是成为被打击和被讽刺的对象。从这种艺术形式所体现的思想倾向看，我们有理由认为它是由民间流入宫廷的。

比参军戏的产生稍迟的《踏摇娘》，替我国后来通过生、旦的载歌载舞和其他人物的穿插来表演一个完整故事的戏曲创造了雏形。《踏摇娘》产生在北齐时期，相传当时北齐有个姓苏的酒徒，每喝醉了酒就打妻子。他妻子向邻人诉说她的怨恨，他又追来跟她闹。戏的主要内容就是这样。根据崔令钦《教坊记》的记载，戏里还有典库的穿插。可见内容不仅是家庭的悲剧，同时揭露了当时凭实物抵押来放高利贷的封建剥削给人们带来的灾难。

和各种歌曲、舞蹈、杂耍在民间发展的同时，历来的封建统治主也都在宫廷里豢养一批俳优、侏儒、歌儿、舞女，供他们玩弄。这些在宫廷里供统治主玩弄的男女奴隶，由于演出比较经常，有可能熟练地掌握某种艺术形式。然而由于他们长期离开广大人民的生活，他们的演出要投合皇帝、贵族的胃口，因此他们演出的艺术内容总是苍白无力的。乐府里的《郊庙歌辞》《燕射歌辞》，它们的内容都陈陈相因，毫无生气，就是最好的说明。

一切在宫廷里被僵化了的艺术形式，到了后来往往在宫廷里也不能继续引起人们的兴趣，于是一些在民间流行起来的新的艺术形式又开始被封建统治主所注意，加以吸收和修改，来供他们自己的娱乐。汉代的乐府、唐代的教坊，主要是为吸收当时民间流行的歌曲和舞蹈来供宫廷的欣赏而设置的。唐代教坊的设置和官伎制度的确立又标志着我国戏曲发展史上一个新的时期的开始。

我国各种歌舞技艺从两汉到中唐，发展异常迟缓。因为在这漫长的封建社会里，民间虽不时出现一些表现新的生活内容的创作，但由于没有经常的演出，艺术内容不容易继续丰富和提高。宫廷里虽有较为经常性的演出，但内容的空洞苍白又影响了艺术形式的发展。到了中唐以后，庄园制的封建经济逐步代替了均田制，许多失去了土地的农民流亡到都市里来从事手工业和商业的活动。都市经济的繁荣，市民阶层的壮大，为民间戏曲的经常演出准备了物质条件和群众基础。根据钱易的《南部新书》，唐代的首都长安已有许多戏场集中在慈恩、青龙、荐福、永寿等几个大寺院里。到了北宋时期，汴京的各大乐棚就长年累月、风雨无阻地演出各种杂剧和曲艺。民间的演出总是较宫廷里的演出为丰富而有生气，因此在唐玄宗开元时期就设置教坊和梨园，掌管各种来自民间的俗乐。许多在梨园演出的艺人自称皇帝梨园弟子，有的乐工更受封官职，和士大夫交往，开始改变了过去俳优、侏儒的宫廷奴隶地位。唐时称宫廷里的侏儒作矮奴，长的不过三尺左右，是由湖南的

道州进贡的。到唐德宗时期才由道州刺史阳城的上奏而停止。我想这首先由于我国社会发展到中唐以后，宫廷里的演出主要由皇帝梨园弟子、宜春院教坊内人来担任，由宫廷里豢养一批矮奴来演出的制度已成为可有可无的东西，阳城的上奏才能得到皇帝的批准。

中唐以后，由于各种歌舞杂戏在大都市里经常演出，可以不断汲取广大人民的生活内容和艺术养料来丰富自己；同时由于演出场所逐渐固定，有利于各种艺术的交流融合，从而促进了以综合各种艺术因素为其特征的戏曲的产生。民间歌舞杂戏的繁荣，还改变了宫廷里豢养俳优来演出的情况，乐工舞伎的社会地位在一定程度上有所提高。到了后来，有些文人也愿意跟他们合作，共同为丰富演出的内容、满足观众的要求而努力。正是在这种情况之下，我国戏曲从中唐以后得到飞跃的发展，经过五代、北宋，达到了成熟的阶段。

现在我想谈谈从中唐以后发展起来的官伎制度和戏曲发展的关系。中唐以后，在长安、洛阳、成都、扬州等地方由于商业发展，人口集中，出现了许多卖艺而兼卖笑的妓女。当时的封建官僚为了达到自己荒淫无耻的目的，把她们编好名籍，集中在行院里，选定一个色艺兼优的妓女作行首。官府里有需要演出的时候，可以随时叫她们来，这叫作"唤官身"。官伎们除承应官府外，可以在勾阑里自己组织演出，这使他们有可能为了符合广大观众的要求而逐步提高自己演出的水平。我国宋元时期许多优秀演员，多数是当时著名的官伎。我国戏曲里旦角的表演艺术特别丰富，旦角的戏往往更能吸引人，也与此有关。

这里还有一点值得提到，就是隋唐时期从高昌、龟兹流传来的胡部乐，以及两宋时期传入中原的"辽金杀伐之音"，丰富了我国民间原有的音乐，在后来戏曲的乐调上起了有益的影响。

总之，从秦汉直至初唐，民间的各种艺术表演由于没有固定的场所和经常的演出而难于积累经验，不断提高。宫廷及贵族家里虽然养了一批俳优、侏儒、歌儿、舞女，由于他们长期过着被禁闭、被玩弄的奴隶生活，他们演出的艺术内容也不可能得到充实发展。中唐以后，各大都市的官伎既有了固定的演出地点和经常性的演出；利用民间艺人的供奉宫廷、承应官府，又在相当大的程度上改变了向来宫廷、贵族豢养大批宫廷奴隶来演奏的做法。正是在这种情况之下，从秦汉以后发展起来的各种构成戏曲艺术的因素，到中唐以后，很快就在许多民间专业艺人的手里融合起来，出现了完整的戏曲形式。然而宋元时期的"唤官身"，依然是奴隶制度在我国戏曲史上的残余影

响。这种制度本身和伴随着这种制度而来的对戏曲事业的贱视，一直妨碍着我国戏曲事业的健康发展。直到全国大陆解放，这种长期封建社会残余下来的思想意识，才在我们人民戏曲事业中得到彻底的清除。

伴随着中唐以来封建社会庄园经济的发展和都市的繁荣，文艺本身的发展也达到了可以产生完整的戏曲艺术的阶段。这里值得我们注意的是话本小说、说唱文学以及各种队舞和杂戏的发展，包括院本、杂剧、傀儡戏、皮影戏等在内。话本小说不但替戏曲准备好了故事内容，同时刻划好了人物形象。最早的戏曲艺人要把曹操、诸葛亮、关羽、张飞等形象从陈寿的《三国志》里直接搬上舞台是困难的，经过说话人的转手，困难就少得多。罗烨《醉翁谈录》记录南宋时话本小说名目109种，许多都是宋元戏曲的题材，于此可以了解话本小说和戏曲的亲密关系。说唱诸宫调跟戏曲的距离比话本又近了一步，因为它更替戏曲准备好了乐曲和唱腔。傀儡戏、皮影戏多演历史故事，它们给我国戏曲的舞台动作和脸谱以更多的影响。各种队舞使戏曲的舞蹈身段和扮相更美也更多样了。

在构成戏曲艺术的各种因素里，更其重要的带有决定意义的因素是中唐以来长短句歌词、话本小说、说唱文学的发展，以及跟着这些新的文艺部门的发展而发展的现实主义创作精神。它表现在思想倾向上是爱憎分明，像《梦粱录》所说的："公忠者雕以正貌，奸邪者刻以丑形。"表现在创作方法上是依照不同类型的人物来描写他们的精神面貌，如《醉翁谈录》里所叙述的那样①。这种文艺上的进步因素使一些具有进步的思想倾向和完整的艺术形式的戏曲剧本的产生成为可能。而剧本的产生无疑地使我国戏曲事业的发展达到了一个飞跃的阶段。关汉卿、王实甫、施君美等杰出作家的作品正是在这种历史条件之下出现的。

当我国戏曲事业在广大人民哺育之下得到飞跃发展、给广大人民的反封建斗争带来了鼓舞力量时，它不能不引起封建统治阶级的嫉视。他们先是毛手毛脚地加以干涉、禁止。禁止不了，于是搜集民间优秀的剧本加以篡改和歪曲。最后是豢养一批御用文人，大量编写教忠教孝的剧本，为他们的阶级利益服务。封建统治阶级的这些做法，虽然也暂时地局部地给我国戏曲事业

① 《醉翁谈录》原文："说国贼怀奸从佞，遣愚夫等辈生嗔；说忠臣负屈衔冤，铁心肠也须下泪；讲鬼怪令羽士心寒胆战，论闺怨遗佳人绿惨红愁；说人头厮挺，令武士快心；言两阵对圆，使雄夫壮志；谈吕相青云得路，遣才人着意著书；演霜林白日升天，教隐士如初学道。"这虽然是就说话技艺说的，实际也是说唱、戏曲等通俗文艺的共同要求。

的发展带来消极的因素；然而由于戏曲是跟广大人民密切联系的艺术，封建王朝或地方官府的干涉，在离开他们耳目所及的地方常常不起作用。宋元以来的统治者也经常公布一些禁止演出的剧目，其中包括《赵贞女》《王魁》等为人民所爱好的戏。然而禁者自禁，演者自演，这些优秀戏文七八百年以来在我国舞台上并没有绝迹过。至于那些御用文人编的戏曲如《月令承应》《劝善金科》等，它们的演出范围往往不能跨出宫廷大门一步。

　　和大都市里的戏曲演出因有固定的游艺场所和专业的行会组织而愈来愈吸引人的同时，一些较小的市镇以及农村里的戏曲活动也频繁起来了。这些市镇和农村里的戏曲活动的方式主要有两种：一种是农民在业余时间自己组织起来演唱，它们的规模一般比较简单，音乐唱腔比较自由，像《南词叙录》所形容的初期永嘉杂剧："即村坊小曲而为之，本无宫调，亦罕节奏，徒取其畸农市女顺口可歌而已。"后来流行在各地方的对子戏（由一旦一丑或一旦一生对演）、三小戏（由小旦、小生、小丑合演）是同样性质的东西。一种是由大都市的行院组织班子到其他市镇或乡村演出，如《宦门子弟错立身》里所说的"在家牙队子，出路路歧人"，《蓝采和》杂剧里所说的"村路歧"。元代的太行散乐忠都秀到山西等处作场（见山西赵城镇霍山广胜寺所遗元代壁画），也是这种性质。这种演出情况使我国戏曲在发展过程中始终跟广大人民密切联系，从而永远保持它艺术生命的青春。

　　跟上面说的戏曲在都市和农村里演出的情况相关，我国宋元以来戏曲主要是通过下面三种方式向艺术形式的多样化发展。一种是各地民间流行的说唱或歌舞，在当地或外来剧种影响之下，遂步向戏曲形式发展。这些戏曲演出一般带有浓厚的地方色彩和扑人的生活气息；但音乐、唱腔不免单调一些，故事内容不免简单一些，往往只能在某一地区流行，如河北的丝弦戏、上海的滩簧戏、闽南的采茶戏、云南的花灯戏等。一种是某些地方小戏在流行到都市以后，在艺术上吸收了其他大型剧种的长处，逐渐发展成为流行国内广大地区的大型戏。南宋时期的永嘉杂剧流行到杭州以后，很快就发展成为全国性的南戏是如此；近几十年来嵊县的"的笃班"流行到杭州、上海以后，很快就发展成为全国性的越剧，也是如此。另一种方式是一些有广泛影响的大型剧种流行到某一地区以后，吸收某一地区的曲调唱腔，学习某一地区的语言，表演某一地区人民的生活，使它成为某一地区人民所爱好的剧种，从而在地方生根。明代南戏流传到福建之后出现了闽南戏，清代的皮黄戏流传到广东之后出现了粤剧，都是它的例子。正是在这种情况之下，自从宋元以来新的剧种不断出现，老的剧种也经常在推陈出新，使我国的戏曲艺

术创造出多种不同的风格和积累下数以千计的优秀剧目。这些优秀剧目大都热情歌颂历史传说中热爱祖国的英雄,为人民的利益而斗争的战士,替人民主持正义的清官,以及为他们自己的爱情而斗争的年青一代;而无情地揭露和批判那些汉奸、叛徒,维护封建势力的老顽固,仗势欺人的恶霸,贪富欺贫的财主。我国这些优秀剧目还有一个共同的特点,即凡是为人民所喜爱的人物,不管他们的社会地位怎样,在戏里总是以主角扮演,而且经过复杂曲折的矛盾斗争,最后总是取得胜利。长期以来,这些舞台艺术形象就这样集中反映了广大人民的思想感情,同时教育并鼓舞了广大人民在遭受残酷的封建压迫和外来侵略时坚决起来斗争。

我国戏曲既是在长期的封建社会产生的,而且过去的封建统治阶级曾经千方百计地企图利用这种文艺形式来麻醉人民和点缀他们腐化堕落的生活。因此在我国的戏曲艺术里也出现了一批内容庸俗、甚至思想反动的作品。即是许多来自民间的内容基本健康的作品,由于时代的局限,也不免杂有封建性的糟粕,如封建伦理观念、因果报应思想,以及色情的表演、无谓的噱头等。我国戏曲里这种因素,长期以来在人民中间起消极影响,我们今天必须加以严肃的批判。

向来研究我国戏曲史的资产阶级学者存在着两种较为严重的错误倾向。一种是看不到广大人民在我国戏曲艺术历史发展上所起的积极作用,而把宗庙巫觋、宫廷俳优以及历代帝王的侈陈百戏,看作是我国戏曲的来源。自从王国维的《宋元戏曲史》开了端,后来学者很少能够摆脱他的影响。我国戏曲所以富有这样旺盛的生命力,主要由于它是植根在广大人民之中,不断得到人民的培养。历代封建王朝的豢养俳优,侈陈百戏,一般只能在戏曲的艺术形式上有所丰富,他们反动的伦理观念和腐朽的艺术趣味却往往给戏曲艺术带来了坏影响。那些资产阶级学者看不到我国戏曲艺术里反映广大人民的生活与愿望的思想内容,而只看到它的一些表现形式,如曲调、舞蹈、脸谱等等的变化,这就不能不把我国戏曲的起源归因于宫廷、贵族的提倡。另一种偏向是过分强调我国戏曲艺术因素中的外来影响。如王国维的《宋元戏曲史》以为"南北曲之声皆来自外国",许地山的《梵剧体例及其在汉剧上底点点滴滴》以为我国戏曲的体例及内容有不少来自印度的梵剧。有的人更进一步说梵剧也染有外来影响,因此谈我国戏曲的起源当上溯到希腊。这种说法分明是帝国主义的文化侵略在我国学术思想上的反映。我们承认宋元时期的南北曲里杂有从契丹、女真、蒙古等少数民族带来的曲调。这些在我国少数民族中间流行的曲调在流传到我国中原地带之后,有的慢慢为汉族

人民所爱好，改用汉谱歌唱，和原来在中原流行的曲调、唱腔融为一体。同时，原来在汉族人民中间流行的曲调，在受到契丹、女真、蒙古等少数民族的乐曲影响之后，也逐渐为这些少数民族所爱好。这是我国各兄弟民族在一定历史时期文化上互相融合的现象，怎么能说我国宋元时期流行的南北曲都来自外国的呢？至于许地山就戏剧演出的一些共同形式来牵强附会，就更不值得一驳。不同民族的生活和历史发展既有其共同之处，反映他们的生活和思想的艺术也就不可能在形式上绝无共同之处，难道我们能因为中国的诗歌和西洋的诗歌都有音节，都要协韵，就说中国的诗歌是从西洋来的吗？

长期在我国封建历史时期发展起来的戏曲艺术，到了最近百多年来，受到帝国主义文化侵略的影响，一方面在上海、广州、汉口等大城市里演出，为了迎合那些洋场买办的胃口，出现了一批片面追求机关布景、情节离奇而趣味庸俗的剧目；一方面由于五四运动以来在部分资产阶级学者"全盘西化"的错误思想影响之下，许多人分不清戏曲里的精华和糟粕，把它一概看作封建落后的东西，全面否定。这就使我国这个时期的戏曲艺术的发展遇到了重重的故障和困难。到了国民党反动统治和日本帝国主义侵略的时期，情况更为严重，当时在北京、上海、武汉、重庆等大城市里，戏曲舞台上呈现一片混乱现象，好的剧目越来越难得上演，而像《大劈棺》《纺棉花》《铁公鸡》等恐怖、色情、思想反动的戏却大量在舞台上出现。跟着舞台剧目的混乱现象而来的是演出的场数和剧团的不断减少，演员失业的一天天增加，有的地方剧种已经长期没有上演，逐渐从人们的记忆中淡漠下去了。

正当我国戏曲事业在国内反动派和帝国主义侵略者双重压迫之下，处在奄奄一息的时候，一声春雷，全国大陆解放，掀去了中国人民头上的三座大山，也给我国戏曲事业带来了新生。

解放以后我国戏曲事业在党的领导之下，坚决贯彻毛主席"百花齐放，推陈出新"的政策方针。一面在中央及各省市成立戏曲改革委员会，剔除我国旧戏里封建性的糟粕，突出它民主性的精华，使它向创造社会主义新戏曲的道路发展；二面组织全国会演、全省会演以及各剧种的交流演出，在艺术上采取自由竞赛的方式，提高各剧种的演出水平。在党的这种正确的政策方针指导之下，解放十年来，我国戏曲舞台上呈现了"百花竞艳，万鸟鸣春"的气象，基本上满足了广大人民的要求。同时，它还作为我国艺术使节到欧洲、非洲、东南亚、南美洲等国演出，受到各国人民热烈的欢迎，大大缩短了我国人民和世界各国人民的距离，也获得了艺术上崇高的荣誉。当越剧团在莫斯科演出《西厢记》时，他们的报纸发表评论，评为"高尚爱

情的诗篇",又发表《古老文化的青春》,评该团《梁山伯与祝英台》的演出。当京剧团在伦敦、巴黎等处演出时,有些欧洲观众认为比之过去的京戏,有如珠宝拭净了尘土,焕发出异样的光彩来。许多剧评家更预言中国古典戏曲表演形式上的特点必将影响今后西方戏剧的编导和演出。我国戏曲事业中这种伟大成绩的取得,首先由于加强党的领导,坚决贯彻毛主席"百花齐放,推陈出新"的方针,同时不断批判和纠正一系列在戏曲改革工作中的错误思想,使它得到健康的发展和飞跃的前进。

当全国解放初期,剧目混乱不堪,人们还不知用什么标准分清好戏和坏戏、精华和糟粕时,政务院在1951年5月5日颁布了《关于戏曲改革工作的指示》,指出应以发扬人民新的爱国主义精神,鼓舞人民在革命斗争与生产劳动中的英雄主义为首要任务。凡宣传反抗侵略、反抗压迫、爱祖国、爱自由、爱劳动、表扬人民正义及其善良性格的戏曲应予以鼓励和推广;反之,凡鼓吹封建奴隶道德、鼓吹野蛮恐怖或猥亵淫毒行为、丑化与侮辱劳动人民的戏曲应加以反对。到了这年10月,文艺界与戏曲界又对戏曲改革工作中的反历史主义倾向展开了批判,指出当时编的一些戏曲如《新天河配》《新白兔记》等,强迫古人说今人的话,是既歪曲了历史,也歪曲了现实。在1955年,彻底清除了民族虚无主义思想的影响,解决了戏剧界中长期以来把话剧和戏曲对立起来的问题。在1957年,以大量铁的事实彻底驳斥了"今不如昔""戏改坏了""戏曲界没有培养出新人"等等谬论;同时教育了戏曲工作里一些厚古薄今的保守派,使他们懂得戏曲不但要继承传统,而且要发展传统。

由于我国文化历史的悠久,戏曲遗产的丰富,更由于解放十年来党对戏曲事业的领导,我国戏曲事业正取得辉煌的成绩和出现灿烂的前景。今天我们研究中国戏曲,必须首先认真学习毛泽东文艺思想和党的戏曲工作的方针在戏曲工作中的具体运用,从而鼓足干劲,力争上游,为创造我国社会主义的新戏曲而奋斗。这样,我们的戏曲研究工作才能跟当前的舞台演出密切联系而愈搞愈有劲头。反之,我们如果仅把它当作纸面上的东西看待,仅仅在一些名词、概念上打圈子,那很有可能重蹈前人厚古薄今的老路,一头钻进牛角尖去,再也拉不回来。其次,戏曲是综合性的艺术,它的发展、成熟和其他文艺部门,尤其是诗歌、小说、说唱文学等的历史发展密切相关。我们研究戏曲史必须同时考察和它密切相关的其他文艺部门的历史;而我们在戏曲史研究工作中的收获,亦将有助于其他文艺部门历史发展问题的解决。在我国戏曲发展过程中曾经不断吸收邻近各民族文化以及西域文化、印度文化

的影响，同时我国戏曲上的辉煌成就又不断影响了东亚邻近各国以至欧洲各国戏曲艺术的成长。我们反对民族虚无主义的态度，过分强调外来文化对我国戏曲的影响；同时也反对民族沙文主义的态度，过分夸大我国戏曲对邻近各国文艺能影响。实事求是地说明我国戏曲发展在世界文化事业上所起的作用，这将有助于我们正确理解国际文化交流的意义，在戏曲研究工作中更好地贯彻无产阶级国际主义的精神。在今天，我国各剧团到国外演出普遍受到各国人民欢迎，我们友好各国的艺术团体也经常把他们最优秀的节目展现在我们的面前。总结我国历史上以及当前中外文化交流的经验，不仅对今后各不同民族文化艺术的繁荣起积极影响，同时有助于我们通过文化艺术的交流，在保卫世界和平事业上做出更大的贡献。

解放十年来，我们的戏曲改革工作、戏曲遗产的整理工作和戏曲史的研究工作取得了巨大的成绩，这是首先值得我们高兴的。然而由于我国社会主义事业的飞跃发展，我们的前进步伐还是远远落在时代要求的后面的。在总路线的光辉照耀之下，无数的先进人物在我们的生产战线、文化战线上涌现，他们的英雄形象没有及时地在戏曲舞台上得到反映。在我国漫长的历史时期里，优秀的剧作家和民间艺人创造成千累万的剧目，整理和改编的工作也还仅仅在开始。戏曲的民族形式和社会主义的内容怎样更好地结合？"百花齐放，推陈出新"的政策方针，怎样更好地贯彻？戏曲音乐、舞台装置、导演、表演，如何更好地配合，把一个戏曲脚本搬上舞台，达到思想性和艺术性的高度统一？这里提出的种种问题要求导演、演员、剧作家、戏曲音乐工作者，舞台美术工作者和爱好戏曲、关心戏曲的同志们，在党的领导之下，通力合作，及时加以解决。同时，回顾一下我国戏曲发展的历史，特别是解放十年来的巨大成就，对于我们今后创造社会主义新戏曲的事业仍有其借鉴作用和指导意义。这篇稿意图就这方面谈谈个人一些粗浅的看法，限于水平，错误必多，希读者多多指正！

（原载《学术研究》1962年第4期）

《看钱奴》和中国讽刺性的喜剧

中国的喜剧主要可以分作两种。一种是描写正面人物斗争的胜利来突出他们光辉的性格的，这是歌颂性的喜剧，著名的爱情剧《西厢记》、写农民起义英雄李逵的故事戏《黑旋风》是这种戏里比较有代表性的作品。作品中的喜剧情节主要是通过一些正面人物之间的误会性的矛盾展开。等到这些误会性的矛盾解决了，他们的光辉性格更突出，团结也更加强了，于是就取得了斗争的最后胜利。另外一种是讽刺性的喜剧，它主要是通过一些可笑的情节揭露现实里的不合理现象，描写反面人物的丑态的。13世纪剧作家戴善甫的《风光好》杂剧、16世纪剧作家康海的《中山狼》杂剧，是其中比较典型的例子。

《风光好》写那从北方的宋国被派往南唐去的使臣陶榖摆出一个大国使臣的架子，态度非常骄傲。在一次宴会里，南唐的宰相找一些歌妓来奏乐，他就摆起面孔来叫她们远远离开，还引了孔子、老子的一些话，大发议论，说明一个正人君子是不能跟女人接近的。过了不久的一个晚上，他在使馆里散步，看见一个美女在月下吟诗，他就邀她到房里来向她表示爱情，还写了一首《风光好》的词赠给她。第二天，南唐的宰相又请使臣宴会了，许多大臣都来陪饮，当歌妓们到筵前奏乐时，陶榖又一板正经地叫她们远远离开。哪知其中一个歌妓就唱起那首《风光好》词，并把昨晚他怎样向她求爱的经过公开了。这就彻底揭穿了这位使臣的假道学面孔，使他狼狈不堪。

在中国喜剧里虽然有歌颂性和讽刺性的两类，但更多的时候是包含两方面的内容的。像关汉卿的著名喜剧《救风尘》《望江亭》，都通过生动的戏剧冲突，一面讽刺了周舍、杨衙内等花花公子的自私、好色与愚蠢，一面歌颂了赵盼儿、谭记儿等受压迫妇女的讲义气、有胆量、有智谋。就是那歌颂崔莺莺、张生等为爱情幸福而斗争的《西厢记》，也同时讽刺了老夫人的自私与虚伪。而在著名的讽刺性喜剧《中山狼》里也出现了杖藜老人的可爱形象。只有极少数的讽刺性闹剧，如徐渭的《歌代啸》，无名氏的《借靴》；表现善意讽刺的小喜剧，如演三国故事的《古城会》，演薛家将故事的《樊江关》，可说是例外。前一类戏里的人物全是被尖锐讽刺的对象，后一类戏

里虽有被讽刺的对象，仍没有损害了他们性格里光辉的一面。

中国喜剧里正面人物的缺点往往是跟他的优秀品质结合在一起的。《西厢记》里崔莺莺曾经想尽办法在婢女红娘面前掩盖她自己对张生的爱情，这当然是错误，因为她把一个热情帮助她的人当作外人看了。然而这难道不同时表现她对爱情的慎重与机警吗？在中国封建社会，一个未出嫁的女子是不允许向人表示爱情的。如果崔莺莺也像今天的少女一样，轻易就流露爱情，不但她自己要受老夫人严厉的责罚，怕连张生都要被赶跑了。崔莺莺的缺点不在于对爱情的慎重与机警，而在于对红娘的热情帮助没有认识，引起了误会，这是无损于她性格里反抗封建、追求爱情幸福这最本质的一面的。误会清除了，她与红娘的关系正常了，她性格里光辉的一面更突出，行动也更大胆了。《黑旋风》里的李逵听了不可靠的传言就上梁山跟宋江大闹，这当然是错误。然而如果不是他热爱人民的利益，热爱梁山起义军的事业，他会这样暴跳如雷吗？李逵的错误在于不调查事实而轻信人言。后来事实明白了，他不但丝毫没有埋怨宋江，反而主动认错，请宋江惩戒他，这就同时突出了他勇于承认错误、改正错误的优秀品格。至于反面人物的性格特征，如自私、虚伪、愚蠢、荒淫等，总是跟他们的罪恶本质联系在一起的。跟着戏剧冲突的展开，他们的罪恶本质愈来愈突出，就必然走向最后的失败。而正面人物的缺点常是经过跟其他正面人物的喜剧性冲突，在事实面前受到教育，因而改正过来的。

中国喜剧里这两种不同处理方法的形式是基于中国人民在长期对内外敌人的斗争中逐步认识到应该怎样对待敌人的罪恶和对待自己人的过错。"除恶务尽"是我国人民从三千年前的历史著作《尚书》里流传下来的一句话，"打蛇不死变蛇精"是我国民间流行的谚语。我国人民向来认为对恶人不能宽恕，而必须消灭，因此像《救风尘》《望江亭》等喜剧总是在剧中的恶人被彻底打垮时结束。对待自己人的过错，态度就完全不同。"人谁无过，过而能改，善莫大焉。"这也是我国人民时常引用的话。我们认为每一个人都不可能完全避免错误，对一个有善良愿望的人的错误，我们总是欢迎他改正的。像《黑旋风》《古城会》等对自己人进行善意讽刺的喜剧，总是在他们改正了错误的时候结束。当然，在中国戏曲的长期发展过程中，也担现过一些善恶不分、让那些在斗争中取得胜利的人民因烂好人的劝说又跟那些大坏蛋一起碰杯的戏。然而这些戏是不会受人民欢迎的，因此有的根本没有流传到民间去，有的则是在改变了它的结局之后演出。

"善有善报，恶有恶报""善恶到头终有报，只争来早与来迟"，这是过

去我国民间流行的谚语，并经常在戏剧结束时由剧中正面人物念一遍然后散场的。这些话所表白的因果报应思想自然是迷信；然而它依然有个合理的内核，那就是正义最后必然胜利，恶人最后一定要受惩罚。正是出于这种信念，中国戏剧里反映人民意志的正面人物在经过种种挫败之后总是得到胜利。代表反动势力的恶人即使暂时耀武扬威，最后总要被剥开原形来示众。因此在中国戏曲舞台上，喜剧上演的场子占压倒的优势，而即使像《梁山伯与祝英台》那样的悲剧，在剧中男女主角先后殉情之后，依然化为蝴蝶双双起舞，暗示剧中人的理想总有一天会实现。

比之歌颂性的喜剧或悲剧，讽刺性的喜剧起源更早。还在公元前的春秋战国时期，那些封建侯国的君主在家庭里豢养一批专替他们寻开心的优伶，他们有时就运用一些滑稽可笑的语言讽刺那些君主的愚蠢。相传楚庄王有一匹爱马死了，要用葬大臣的仪式来埋葬它，许多大臣进谏，楚庄王都没有听他们的。他豢养的乐人优孟对他说："我看最好是用葬人君的仪式来埋葬它，把它的灵位供养在祖宗的庙宇里，使诸侯各国都知道楚王是重马不重人的。"这就用夸张的说法指出了这件事的不合理和楚庄王的愚蠢，使楚庄王终于改变了自己的主张。后来秦始皇时候有优旃，汉武帝时候有郭舍人，都有类似的讽刺性故事，被收在《史记》里的《滑稽列传》里。这些优伶的活动虽然还没有舞台表演的形式，从内容看却无疑地是讽刺性喜剧的源头。

最早的带有表演性质的讽刺性喜剧是从"参军戏"开始的。参军戏一般有两个角色：一个扮做官老爷，手里拿着一块木简；一个扮作奴仆，手里拿着皮棒槌。那官老爷先上场，呆头呆脑地坐在场中央。那机灵活跳的奴仆跟着上来，双方一问一答，针锋相对。当那官老爷答得不对劲时，旁边的奴仆一棒槌打过去，引得观众哈哈大笑，收到了讽刺性喜剧的效果。这里试就十世纪中叶在南京演出的一场参军戏意译如下：

 假官（手执木简上场，后而跟着土地神）
 假仆（跟着假官上）：你来干什么？
 假官：我是宣州地方官，来朝见国王的。
 假仆：（打他一棒槌）：那为什么把土地神也带来了？
 土地神（皱着眉头）：他把宣州的地皮都括来了，我没处安身，也只好跟着来了。

这就是"参军戏"，它以短小而滑稽的形式，尖锐讽刺了官吏的残酷剥削，

发挥了戏剧的战斗作用。从十三世纪以后，中国的戏剧有了长足的发展，人们喜欢在舞台上看到一个完整的英雄故事或爱情故事，"参军戏"单独演出的机会慢慢少了；但它的讽刺现实的精神和饶有机趣的对话依然在许多戏曲里被继承下来。像我们现在要介绍的《看钱奴》杂剧，就是这样一个戏。

《看钱奴》的故事来源于四世纪时一部神怪小说集《搜神记》。《搜神记》说有一个姓周的贫民，在夜里梦见天帝哀怜他，叫司命神把张车子的千万家财借给他，等张车子出世后再物归原主。从此以后，他经营产业，处处顺手，成了千万富翁。后来他家里的女仆张氏在车房里养下个孩子，取名张车子。车子长大以后，周家渐渐贫穷，他的产业都转移到车子手里去。这个宣扬贫富出于天定的迷信故事后来一直在民间流传，到十三世纪中叶就成为穷贾仁借用周家二十年财产的故事。生活在七百年前的杂剧作家郑廷玉当然还不可能认识到贯穿在这个故事里的"贫与富前定不能移"的思想的欺骗性，因此他在剧本的一头一尾让东岳增福神以正面人物出场判定了周、贾两家的命运，这当然是毫无足取的。然而作者对于"这等无仁义愚浊的却有财"，"有德行聪明的嚼虀菜"的社会现象却有所认识，并对当时社会的是非颠倒怀有强烈不满，因此依然能在剧中为我们塑造一个为富不仁的"看钱奴"形象，使它成为我国古典戏曲里饶有讽刺意义的喜剧之一。

郑廷玉把这个看钱奴取名贾仁，同时即意味着他的假仁假义。剧本第一场，作者在大力宣扬神的威力的同时，就描写了这个看钱奴性格里虚伪的一面。他令人厌烦地宣扬自己如何得了些少富贵就一定会怎样怎样地做许多好事；但当增福神答应给他二十年富贵时，他想的却是怎样做财主，摆架子。看来他的欺骗伎俩也实在高明，因此，连那增福神也上当了。

买子一场无情地揭露了他性格里刻薄剥削的一面。他连别人出卖儿子的钱都要赖掉，连替他作中人的门馆先生都要叫他赔钱，那他在别方面的刻薄就不消说了。这一场写那孩子死也不肯改口说自己姓贾，贾仁夫妇就在他的父母面前打得他呼天叫地，以及贾仁摆架子、耍无赖的种种描写，都是精雕细琢的现实主义的描绘。元朝的政府滥发钞票，一贯钞当时还不够买一个泥娃娃，贾仁却说："一贯钞上面有许多宝字。"要陈德甫高高地抬起来给那穷秀才，真把这个刻薄鬼的神态写绝了。作者写店小二、陈德甫虽然很穷，却都能同情周荣祖的遭遇，陈德甫甚至预支自己两个月的饭费来周济他。在跟贾仁对比之下，更显出了剥削阶级和被剥削阶级的不同精神面貌。

第三场用夸张、漫画的手法突出贾仁爱钱如命的悭吝性格。他想烧鸭子吃，却舍不得买，于是推说买鸭子，揩了五个指头油回来，舐一个指头下一

碗饭，四碗饭舐了四个指头，留下一个指头未舐，在他睡着时给狗舐了，他心痛不过，竟一病不起。在临终时，他舍不得买棺材，要用喂马槽来发送他，而他的身子长装不下，他叫儿子把他的尸身拦腰砍成两截，还特意嘱咐借别人的斧头来砍，因为他的骨头硬，砍缺了刀口，又得花几文钱钢。看了这一场戏，也许你会笑痛肚皮，然而这里面包含着一个严肃的主题，那就是作者把剥削阶级里有些被金钱腐蚀了的灵魂血淋淋地揭开在我们的面前，这些人是真正看守金钱的奴才，金钱就是他的生命，他的一切。

虚伪、刻薄、悭吝，这是贾仁性格的三个方面，它是概括了剥削阶级里许多人物的共同特征的。因此尽管这剧本一头一尾有许多宗教迷信的描写，依然不能掩盖它的现实主义的光辉，而成为中国讽刺性喜剧里具有深远影响的作品。后来17世纪初期徐复祚的《一文钱》杂剧，写那百万富翁卢员外，在路上拾了一文钱，却不知如何处置，最后决定去买芝麻，还躲到深山密林里一粒粒地吃。18世纪中叶吴敬梓的长篇小说《儒林外史》，写大地主严监生在临终时不肯断气，原来因为那床头的灯盏里放了两根灯芯。他们的描写也都有独到之处，但仍不及《看钱奴》的淋漓尽致。

看钱奴贾仁的形象在中国13世纪的戏曲舞台上出现并不是偶然的。在长期阶级对立的中国社会里，为富不仁的悭吝鬼，一直是中国讽刺文学的对象。中国最早的诗歌总集《诗经》里有一首《山有枢》的民歌就讽刺一个悭吝的贵族说："你有衣裳，舍不得披一披，你有钟鼓，舍不得敲一敲，有一天你死了啦，别的人可高兴啦！"在2世纪出现的民间笑话集《笑林》，写一个悭吝的富人，当有人再三恳求他帮助时，他不得已到后堂拿了十个钱出来，走几步，想想舍不得，又减少了一个，这样一路减少，到门口只剩下四五个钱，还再三吩咐那个朋友说："我倾家荡产帮助你，你可不能再告诉别人。"这已经是相当生动的悭吝鬼形象。到12世纪时民间流行的话本小说《禁魂张》，写那百万富翁张员外的刻薄是："要去那虱子背上抽筋，鹭鸶腿上割股，古佛脸上剥金，黑豆皮上刮漆。"这个悭吝鬼的四个大愿是："一愿衣裳不破，二愿吃食不消，三愿拾得物事，四愿夜梦鬼交。"他在路上拾了一文钱，在手里摩来摩去，摩得像镜一样光，还要亲亲热热地叫它一声"儿"，对它亲一个嘴，才放到箧子里去。由于中国民间文学长期以来积累了讽刺悭吝鬼的丰富材料，到元人杂剧流行时才有可能在舞台上出现贾仁这样的形象。

郑廷玉是河南省彰德府人，他跟关汉卿、王实甫等都是元代前期戏曲作家。他一共写了十五个杂剧，现在有五个流传下来。比之关汉卿、王实甫，

他思想未免落后，因此作品里往往搀有宣扬封建道德和宗教迷信的成分；但由于他对苦难人民怀有同情，又熟悉舞台表演艺术；他剧中有些人物写得比较动人，语言通俗，容易收到演出的效果。因此，七百年来他的杂剧在中国戏曲史上，一直有深远的影响。

（这是在1963年为《中国文学》向国外读者介绍《看钱奴》杂剧时写的）

《槃薖硕人增改定本西厢记》跋

早就听说解放后发现了明人改编的三十折本《西厢记》，最近才看到它的影印本。改编者自署"槃薖硕人"，取《诗经》"考槃在阿，硕人之薖"诗意。《考槃》诗据朱熹的解释是歌咏隐处涧谷之间的贤者的，而这书残存的序言里也称他作"无用先生"。看来他大约是明末一位不大得时的文人[①]，正因为这样，他才会花许多精力在这部被封建卫道先生诋为"淫词艳曲"的作品里。

改编者认为《西厢记》可以同四书五经并传，它的文章笔法同《庄子》相似。在当时，这是对于《西厢记》的最高评价。另一方面，他又认为"实甫创调颇高，间有未体贴处"，文笔上也有"字句重复，前后语意相戾"的地方，为求其"义通而词雅""事圆而意接"，以及"便于观场者"[②]，还得作必要的改动。改编者对文艺作品的态度又相当认真，以为"天下事不为则已，为则必求全美"。因此，即使在原著里碰到一句或一字难通之处，他都遍查当时各种刻本，选用其中文意通透无碍的一种。如果各本都不能提供可用的材料，他就自己动手来删改或增补。改编者这种既充分肯定前人的成就，又没有拜倒在古人脚下；既比较全面地考查了当时各种刻本，又敢于大胆创造的精神，是首先值得我们重视的。

改编者同情了莺莺、张生"不媒而合"的婚姻，又认为红娘是女中之侠，掌握了莺莺、张生成合的机权。从这些对原著的正确理解出发，改编本有些地方就突出了莺莺、张生的互相关情，以及红娘在莺莺、张生之间所起的关键性作用。如在莺莺写诗约张生私会时，红娘因憾莺莺瞒她，故意叫张生跳墙而来，又说是红娘教他来的，使莺莺临时不得不变卦。后来莺莺从这

[①] 从改编者引用徐文长和李卓吾评本，以及插图中魏之璜、董其昌等年代来考察，他大约是万历中后期到天启年间人。又右文堂藏版《圣叹先生批点增注第六才子书释解》本《凡例》列举自董解元以来有关《西厢记》的作者、改编者、批注者姓名，中有"薖轴硕人"，当即"槃薖硕人"。凡例中列他于焦漪园、词隐生之后，何元朗、黄嘉惠之前，也有助于我们估计他的时代。

[②] 以上引文并见《刻定本西厢凡例》。下面"天下事不为则已"二句是《村郎求匹》折批语。此后凡引用原书凡例或批语，不再注明。

件事里接受教训，决心直接跟红娘商量，形势才急转直下，达到了双方美满的结合。又如长亭送别时，莺莺吩咐琴童，叫他在路上调护张生，张生也吩咐红娘，叫她在闺中关顾莺莺，表现了夫妇互相体贴的深情。后来张生在长安接到莺莺寄来的衣裳、玉簪等物件时，原著只叫琴童把它们收拾好，现在改成张生将各物一一试行佩戴，并配合这些关目，改动了唱词，增加了说白，更突出了双方别后的怀念。全书里像这样改动的地方还不少，都是从规定情境出发，通过关目曲白，发展人物性格的某一方面，也在一定程度上丰富了作品的思想内容。

　　元人杂剧还有许多地方没有摆脱诸宫调说唱的遗迹，特别是从董解元《西厢记诸宫调》发展来的《西厢记》。如在老夫人赖婚时，作为剧中主角，莺莺必须尽情向观众倾诉她内心的愤懑；至于这时还留在舞台上的次要角色老夫人，她可以当她并不存在的。长亭送别也是如此。不然，我们将怎样理解一个相国小姐会在她母亲和一个老和尚的面前唱出那"腿儿相挨，脸儿相偎"的曲子呢？到了明中叶以后，跟着昆腔的流行和传奇戏的发展，戏曲表演比之元人杂剧时期大大前进了一步，王实甫的《西厢记》愈来愈不能适应当时舞台演出的要求，于是陆天池、李日华等改编本纷纷出现。这些改编本的创作成就都不能跟董解元、王实甫的原著相比，读者依然不能满足。槃薖硕人的改编本企图保留王著里精华的部分，同时作了些必要的改动，使它适合舞台的演出。他仔细研究了陆天池、李日华的改编本，汲取了它们的部分成就，作为对王著的补充材料。更多的地方是根据当时舞台演出的要求，自己动手改编。他把王著里有些内容比较复杂的折子分作两折或三折，又新增了《传语会情》《闲游遣闷》等五折戏和开场的《总题》。这样，戏里虽然还保留许多北曲，体制却更像从南戏发展起来的传奇了。原著里有些不大合情理的关目，都重新安排，象在《杯酒违盟》和《长亭饯别》里都由老夫人先下场，让莺莺单独对张生倾吐她的心情。有些新增的关目，如《感春幽叹》里，莺莺伏枕而睡，梦中连呼张郎，被红娘惊醒，更好地表现了少女的幽情，而且自然地引起了后面她嗔怪红娘"似影儿不离身"的曲子。有些关目的省略，如《移兵退贼》里仅仅由杜将军交代了孙飞虎的闻风远遁，也省却了许多热闹笔墨。

　　杂剧里每折一套曲由一个主角独唱，改编本往往分出几支曲子让别的角色唱，或替剧中次要角色补填了几支曲子，又补上了一些人物的上场词。这些地方都明显看出传奇戏的影响。明中叶后戏曲作家已逐渐掌握了"曲白相生"的规律，因此在杂剧里由主角连唱的几支曲子，改编者每在它们的

前面或中间加一些简短的说白以引起曲情或点明曲意。如在《禅房假寓》中〔耍孩儿〕曲内增加"我想小姐此时"一句，接唱："恰待要安排心事传游客，又恐怕漏泄春光与乃堂。"下面〔五煞〕曲内增加"小姐呵，你若肯"六字，接唱："成就了会温存的娇婿，怕甚么能管束的亲娘。"这些地方都使曲子的语气更为灵活，词意也更明透了。

《西厢记》流传到明代中叶以后，许多元代大都一带流行的方言，逐渐少人了解，传刻每多讹误，于是就有人从事这方面的校刊、注释工作。槃薖硕人比较全面地考查了当时各种不同的刻本和附录在这些刻本里的注文。原著里有些明显的问题，人们往往随口念过，都在他的认真校阅中发现了。如《墙角联吟》里的〔斗鹌鹑〕曲有"花阴满庭"一句，联吟的场合在普救寺的花园里，一般是不会有庭的；而且庭字平声，用在这里也不合音律。又如《月下佳期》里〔鹊踏枝〕曲有"博得个夜去明来"句，就张生对莺莺的属望说，显然是说不通的。现在都改过了。槃薖硕人在《凡例》里说："倘一字有碍，即一句难通；一句不通，即数语皆戾。"他的"定本"工作是相当认真的。他引用较多的闵本和碧筠斋本，看来也是当时较好的刻本，因此部分地解决了原著里有些文字校刊方面的问题。

从改编本的部分新增曲白看，槃薖硕人不仅对原著的主要人物有正确理解的一面，而且熟悉《西厢记》的各种不同版本和舞台演出情况，在戏曲写作上也有较好的修养。他在《问病通忧》的〔红衲袄〕曲上批道："上三段曲并此段及下一段曲皆系新增，即插入原集中，恰恰风味相等。"虽未免稍夸，然如从"赶退了虎口中半万兵，保全了刀头上百口命；甜甜的许下俺莺燕信，苦苦的分开了鸾凤盟"等曲文，以及别折里一些比较精彩的新增曲白看，他确是具备了一定的创作才能的。

在《会真记》里，莺莺写诗暗约张生来，又发了一顿脾气轰他走。元微之写出了这个表现人物内心矛盾的典型情节，但他的以女人为"尤物"的顽固头脑却不可能理解它，因此也没有把它写好。董解元、王实甫对封建社会一个少女在追求爱情时的矛盾心情比较理解，因此能通过一些现实主义

的描绘，大大丰富了这个戏剧性的情节①。但莺莺诗里明说"迎风户半开"，张生也懂得这是"开门等我"，为什么非跳墙过来不行呢？董、王著作里这个问题是最早为槃薖硕人所发现的，我们不能不佩服他的眼力。然而槃薖硕人发现这个问题，是从莺莺既爱重张生便不会叫他跳墙这一理解出发的；因此在张生跳墙过来时，莺莺第一句质问他的话就是："何不自重？"当然，在正常情况下，未婚夫妇之间不会出现这种事。然而在礼法森严的封建社会，青年男女在爱情上既不得其门而入，于是"逾墙相搂，钻穴隙相窥"，就成了他们世代相传的老一套，这里是并不发生自重不自重的问题的。从这些地方看，改编者正是以"关雎之雅"来理解"西厢之丽"，以寻常的夫妇生活来理解封建社会青年男女之间的爱情，还多少流露了他的书呆子气。

改编者在新增的《闲游遣闷》里写张生在长安由郑恒引导去历访诸名妓，却仍念念不忘莺莺。他在书上批道："大凡作者皆寓己意，元微之以己之事托为崔张；此折之增，亦以其俪体之美，群芳不逮，情爱所钟，不以功名而易。"看来他对于自己那明媒正娶的妻子是相当满意的，因此他在书首的评语里认为那花花轿子抬来的妻子，如果夫妇相爱，就符合于"关雎之雅"，比之莺莺和张生的爱情，即他所说的"西厢之丽"，是"遇犹（当作尤）善而德犹（当作尤）完"的。从这种观点出发，他不可能体会到原著里对封建社会不满的思想倾向②。他的改编本突出了崔张的互相爱重，却多少掩盖了崔张与老夫人之间的矛盾；突出了红娘在崔张之间的媒介作用，却多少削弱了她对老夫人、郑恒所表现的斗争精神。归根到底也只能从这里得到解释。

同上面这种观点相联系，他所说的"西厢之丽"主要是崔张等在恋爱

① 《莺莺传》里的莺莺在没有掌握张生的性格之前，就轻易和他发生爱情，既表现她性格软弱的一面，也是造成这个悲剧的重要原因之一。王实甫《西厢记》写莺莺向张生表达爱情的过程，既心中有数，又步步为营，探索前进，这就有可能逐步掌握了张生的性格，也掌握了自己的命运，改变了《莺莺传》的悲剧结局为喜剧团圆。莺莺叫红娘去探问张生时说："看他回来说什么，我自有主意。"态度相当慎重。而张生在跳墙之后，见人就搂，表现得那么轻狂，这就必然由双方性格的矛盾，引起一连串的戏剧冲突。可是经过这次教训，张生的性格有了很大改变，到月下佳期时，他就乖乖地跪下来，并向她表白："若不是真心耐，志诚捱，怎能够这相思苦尽甘来。"看来老实多了。现在有些论著把莺莺在张生跳墙后的一连串表现看成是她思想上软弱、动摇的表现，那是对原著的一种误解。

② 李卓吾《杂说》："予览斯记（指《西厢记》），想见其为人，当其时必有大不得意于君臣父子之间者，故借夫妇离合姻缘以发其端。"可见明末有些进步的思想家已看到了王著里对封建社会不满的思想倾向。

过程中所表现的"媚景婉情"。这就是像莺莺这样的娇妻、红娘这样的美婢在张生面前所表现的柔媚婉顺态度。他还认为"男子堂堂七尺之躯，只一个妇人可以断送"，这实际是重复了元稹在《会真记》里把莺莺看作"不妖其身，必妖于人"的"尤物"的怪论。这就无怪乎他在红娘和张生身上增加了许多无聊的色情的描绘，贬低了原著里这些人物的品格①，同时看不到原著第五本里"愿普天下有情的都成了眷属"的积极主题，以及红娘和郑恒斗争时所表现的反抗精神；而认为到《草桥惊梦》而止，把崔张的迷梦一夕唤醒，是最理想的结局②。明代许多戏曲作家或批评家，由于受程朱理学和八股取士制度的影响，他们的封建思想要比关汉卿、王实甫等杂剧作家浓厚得多。《刻西厢定本凡例》说："关所续后四折，其曲多鄙陋芜秽。"而原书残存的序言里也说它"不及王氏远甚"。这实际是承袭了明人的一种谬论。王实甫《西厢记》五本二十一折，是按照董解元《西厢记诸宫调》敷演的，不可能只写到草桥惊梦就结束，而且全书主旨在"愿普天下有情的都成了眷属"，如果不演到崔张团圆，也无由体现。那些"王作关续"的谬论，把这种反封建的主题思想说成不是王实甫的，这不是抬高王氏，相反的是对王氏的贬低。明人这种谬论没有任何历史文献根据，仅仅由于他们倒退到《莺莺传》作者的思想水平，以"佳期"为一梦，以莺莺为"尤物"，认为草桥惊梦以后的情节和《莺莺传》不合，实际也即是它所体现的有情人都成眷属的反封建思想，同原传以张生始乱终弃为"善于补过"的维护封建礼教的思想不合，而捏造出来的。卓人月《新西厢自序》："《西厢记》全不合传，若王实甫所作，犹存其意，至关汉卿续之，则本意全失矣。……盖崔之自言曰：'始乱之，终弃之，固其宜也。'而微之自言曰：'天之尤物，不妖其身，必妖其人。'合二语可以蔽斯传也。"就明显表现了这种论点。自从这种谬论流传之后，清代最流行的金圣叹批本就对这最后四折大肆攻击，比喻它作"下截美人。"而雪研子的《翻西厢》，竟把莺莺描写成为甘心为郑恒从一而终的恪守封建礼教的人物。直到今天，也还有人受它的影响，怀疑原书第五本不是王实甫的手笔，那是十分可笑的。

决定于改编者这些思想观点，改编本虽弥补了原著里的某些缺陷，突出

① 董解元《西厢记诸宫调》写张生跳墙赴约被莺莺拒绝时，曾要跟红娘权做夫妻。王实甫删去了这细节，是他的高明之处。改编本在这个地方又增加了许多庸俗色情的描写，不仅丑化了张生，也降低了红娘的品格。改编者却说这是"俗中之雅"，这雅俗观念实际是一个自命风流的封建文人美学观点的体现。

② 元稹《梦游春》诗："一梦何足云，良时自婚娶。"就表现了这种思想。

了个别人物的某些方面；但就总的思想意义看来，它不可能超过董解元或王实甫的原著。这个改编本到后来没有流行，虽然还有其他原因，如文字风格的不够统一等，主要原因却只能从这里去找。

王实甫原著里有些说白，如在红娘口里引用了一连串《论语》的句子，确是陈腐可厌的；又如莺莺和张生来往的诗词书札，过于鄙俚，不能显示这两个有文学修养的青年的才情。改编者在这方面作了些必要的加工。但全书里生动精炼的说白也不少，决定于改编者的文人习气，同时受当时传奇家的影响，他认为王著"曲美而白不称"，说王著的说白"类皆词陋味短，且带秽俗之气"。因此对王著的曲文，他虽十分倾倒，尽可能保留原貌，说白部分却改动得很大，而且往往用骈四俪六的句子改换了原著生动的口语。他自以为这是以雅易俗，实际只是表现一个封建文人对人民口头语言的鄙视。莺莺在烧香时祷告说："心中无限伤情事，尽在深深一拜中。"多么精炼，又多么含蓄。他硬说是"俚俗"，改成"风月天边有，佳期世上无，满怀幽怨事，都付一金炉"那样浮泛的四句诗。莺莺在孙飞虎兵围普救寺时自请献身说："孩儿有一计，想来只是将我与贼汉为妻，庶可免一家儿性命。"多么干脆，又多么明朗。他硬说是"突兀"，加了一联"涕出女吴，齐景公之计穷矣；明妃和戎，汉天子之情惨然"。就把一个天真活泼的少女也写得文绉绉可厌了。

改编者对元人杂剧用语也颇多误解，因此在《琴心挑引》的〔东原乐〕里，改"作诵"为"作俑"；在《野宿惊梦》的〔乔牌儿〕里，改"为人须为彻"为"为人真诚彻"，都失了原作的含意①。对北曲的音律也不大在行，在他增改的曲子里有时以"云""魂"字和"东""钟"韵合押（见《纵情漏机》里的〔风吹荷叶曲〕），有时四个字平声连用（见《锦字传情》里的〔后庭花〕），读起来实在别扭。至在《野宿惊梦》的〔水仙子〕里删去"休言语靠后些"六字，以为它"白不成白，曲不成曲"，更见出他对元曲格调的缺乏理解，因为这是〔水仙子〕调里不可缺少的一句。

刘知几说作史要有才、学、识三长，看来改编一部古典戏曲同样要有这三方面的修养。识是指改编者对人生的理想，对文艺的见解；学是有关历史文化和舞台艺术的知识；才是文艺创作的才能。这三者互相影响，它们集中表现在改编者的创作才能上，而归根到底决定于改编者的人生观和美学观

① "为人须为彻"跟"救人须救彻"语意相近，都表现了舍己为人的精神，改编者误读去声的"为"字为平声，又误解"为人"为做人，因此推它"不通"。

点。槃薖硕人对崔张婚姻的同情态度，对红娘性格的正确理解，他对戏曲的丰富知识和文学创作的才能，既使他在改编王著时取得了成绩；他的"色即是空"的观念，维护封建礼教的思想，以及在生活情趣和文艺创作上所流露的封建文人习气，也在他的改编本里留下了不少败笔。可贵的是他在原著有改动的地方都批注了自己的用意，或者提供了版本根据和考证资料，这就有利于我们比较、分析他的改编经验，作为我们今天改编传统剧目或古典戏曲名著时的借鉴。此外，他在批注里有不少对王著原作的精辟见解，可以帮助我们欣赏《西厢记》，也启发我们怎样认真阅读古典文学名著，善于发现问题，也善于凭自己的独立思考加以解决。批注里还零星提到了当时各种《西厢记》的刻本和舞台演出情况，也为今天研究戏曲史的同志提供了可贵的素材。

　　这个改编本现在已决定由中华书局上海编辑所影印发行。承编辑所的同志把它的影印本先寄给我，我在阅读之后，提出了上面这些零星的意见，聊供读者参考，并希望多多指正。

怎样探索汤显祖的曲意
——和侯外庐同志论《牡丹亭》

侯外庐同志的《汤显祖牡丹亭还魂记外传》（以下简称《外传》）前年在《人民日报》发表时就读过了。限于自己的水平，许多地方没有看懂。最近他的《论汤显祖剧作四种》（以下简称《四种》）出版了，徐朔方同志又寄给我他整理的《汤显祖集》（以下简称《汤集》），使我有机会核对了一下《外传》所引的《汤集》原文，有些地方总算看懂了，因此问题也明朗化了。现在只就《外传》中提出的两个新的论点，谈谈自己的看法，并希望能得到读者和侯外庐同志的指正。

侯外庐同志说："《牡丹亭》之所以是超过了《西厢记》的艺术的发展，其关键就在于：第一，制造了两种神来集中地反映社会的矛盾；第二，用不甘于黑暗而死，并因获得光明而生的手法来从幻想中解决社会的矛盾，因此，'死者生之'的背后是一幅斗争的图景。"（见《四种》11页）这第二点我看是符合《牡丹亭》的实际的，但第一点就值得怀疑。侯外庐同志认为："有两种神：一种是宗教迷信中的神，是一般所知的神之为神；另一种是他（指汤显祖）心目中的不神之神，实际上等同于物理。汤显祖是根据后者去反对前者，并利用这种不神之神'反覆天地'，以期达到'死者生之'、'害者恩之'的理想。"在《牡丹亭》里，他认为："作为前一种神的代表是冥府的判官，作为后一种神的代表是'专掌惜玉怜香'的花神。"他的根据是在《冥判》一出里"花神一口气数说了近四十种花色，弄得那个和阳世作对的判官难以反驳。虽然判官怒斥说：'你这花神罪业随花败'，但杜丽娘并未受冥司监管，实际上最后还是花神胜利。"（以上引文并见《四种》10页）《冥判》是约占全书五十分之一的一出，即使在这一出里确实存在两种神的斗争，也很难据此以概括全书的思想或艺术成就；何况即在《冥判》一折中，事实也并非如此。当然，宗教传说中的地狱以及十殿阎王等等是按照封建统治阶级的官僚机构和监狱等等幻想出来的，《冥判》里十殿阎王的胡判官也不能摆脱它在长期宗教传说中所形成的种种阴暗色彩，而

且有些地方还看得出作者在借鬼骂人,如胡判官在那支〔混江龙〕曲里对鬼卒的一些表白就使我们联想起明代官僚机构的腐朽和厂卫里的惨酷景象。因此在《冥判》出里胡判官的形象同花神的形象虽是有所区别,即后者表现了更多美好可爱的性格,而前者则在阴森惨酷的气氛之中,表现了对杜丽娘的一定同情;但性格上仍有跟花神一致的一面,而并不是完全跟花神对立的反面典型。《冥判》里胡判官在表白了自己的身份之后,先发落了四名犯风流罪过的男犯,罚他们作莺、燕、蜂、蝶。这是一般戏曲里所称"花间四友",人们对它们是有好感的。胡判官还吩咐它们要提防阳世轻薄孩子们的弹打扇扑,而凭它们的翅膀儿"展将春色闹场来"。到后来审问杜丽娘时,杜丽娘诉说她感梦而亡,他开始不信,唤花神来查问。问明之后就放她出枉死城,随风游戏去寻问柳梦梅,还吩咐花神休坏了她肉身,等她好重生人世,和柳梦梅成亲。因此杜丽娘在听了他的判决之后还向他叩谢,称他是"重生父母"。从《冥判》里这些具体描绘看,不仅花神,就是判官,也表现了对春光的爱惜和对杜丽娘的爱护。杜丽娘在生时一病缠绵,始终不敢在父母面前透露一点心事;可是到了冥界,她不仅对判官诉说了她感梦而亡的全部经过,还请求判官替她查明怎生有此伤感之事,以及这梦中丈夫是谁,判官都一一答应了。最后判官还吩咐她说:

> 一任你魂魄来回。脱了狱,省的勾牌;接着活,免的投胎(即指还魂),那花间四友你差排:叫莺窥燕猜,倩蜂媒蝶采,敢守的那破棺星圆梦那人来。

到这里,读者就可以明白,作者让判官先发落四名犯风流罪过的莺燕蜂蝶,原来是让它们成为杜丽娘的蜂媒蝶使,帮助她和柳梦梅的美满结合,从而起死回生。后来一连串的戏剧情节证明杜丽娘确是在判官的指引之下这样做了。这样,汤显祖通过剧中主角杜丽娘称判官作"重生父母",作"恩官",是完全符合这个幻想人物在剧中所起的作用的。他正是像侯外庐同志所引述的汤显祖文中说的"死者生之""害者恩之"的人物。而侯外庐同志恰恰把他的性格理解到反面去了,认为他是跟花神作对,要"监管"杜丽娘的人物。因此他说:"杜丽娘并未受冥司监管,实际上最后还是花神胜利。"

从《牡丹亭》全部作品看,汤显祖是把梦中的境界、冥间的境界作为跟苦闷的现实对立的现象来描绘的。她梦中跟柳梦梅那样的旖旎风光,醒来之后却是老母亲的一场絮聒。她在冥间还可以得到"重生父母"的同情,

比较自由自在地去找那梦里的情人；而在还阳之后，她的亲爹却不肯认她做女儿，更不同意她跟柳梦梅结合。我们只要把《冥判》跟杜丽娘还魂后在驾前受审的一场对看，就明显地看出作者这种艺术构思：把一定的理想因素寄予冥界来反衬现实世界的黑暗与残酷。正因为这样，杜丽娘才会在那被人们看作"神圣"的金銮殿上惊唱："似这般狰狞汉，叫喳喳，在阎浮殿见了些青面獠牙，也不似今番怕。"

那么侯外庐同志为什么会得出这样不符合原著实际的结论的呢？这一方面由于他没有从《牡丹亭》全部人物情节所体现的思想内容来考虑，而只抓住《冥判》一出大做文章。而即使在《冥判》一出里，他也没有通看全局，而只抓住判官和花神的一番对答，来证明判官跟花神的对立，并从这里得出了结论，说它们是集中反映社会矛盾的两种神，是《牡丹亭》在艺术上超过了《西厢记》的第一关键。要真是这样，《牡丹亭》的艺术成就未免太有限，而《西厢记》也未免太容易超过了。顺便在这里提一提，侯外庐同志说花神一气数了近四十种花色，弄得判官难以反驳，也是不确切的。在判官对答花神的部分句子里虽然带有责难的语气，如"碧桃花，他惹天台；红梨花，扇妖怪"等。但多数不是如此。由于汤显祖在这里填的〔后庭花滚〕曲可以任意增加句子，他不免卖弄才情。冰丝馆本评他"信口恣情，不必尽确，总之英雄欺人"，倒是接近实际的。

侯外庐同志所以会得出这样跟原著精神不符的结论，还有另一方面的原因，那就是他对汤显祖一些诗文作了错误的解释与引申，并把这些不相干的内容硬加在《牡丹亭》这部戏曲上面。为了建立自己的论点，侯外庐同志引述不少汤显祖的诗文，遗憾的是从这些引述里很难看出作者对原著是有正确的理解的。如汤显祖晚年《寄邹梅宇》的信中说："二梦记殊觉恍惚，惟此恍惚，令人怅然。无此一路，则秦皇汉武为驻足之地矣。"这里的"恍惚"和"秦皇汉武"究竟指什么，骤看虽不易明了；但汤显祖认为"秦皇汉武"是他在"二梦记"的"恍惚"境界之外可以驻足的另一路，则是十分明显的。"恍惚"在这里可有两种解释：一种是形容老庄哲学中所谓"道"的境界，语本《老子》，汤显祖《二周子序》："予素无老子之恍惚。"就用此义；一种是形容文章的灵妙的，汤显祖《合奇序》："予谓文章之妙不在步趋形似之间，自然灵气，恍惚而来，不思而至，怪怪奇奇，莫可名状。"就用此义。汤显祖在这信里用"恍惚"形容"二梦记"，以用后一种解释的可能性为更大。"秦皇汉武"也可能有两种解释：一是指他们的功业，一是指他们的求仙。汤显祖在完成《邯郸记》时早已被迫退出政治舞

台,因此以后面一种解释为确切一些。前后合看,主要在表现他虽不能如秦皇汉武的追求长生不死,还可以在文艺创作上寄托他的心情。(也可以解为:秦皇汉武的功业已无可期望,只能在像"二梦记"里所表现的佛老恍惚境界里寄托他的心情。)侯外庐同志对它的解释是:"汤显祖面对着历史真实课题,敢于指出封建制社会的秦汉盛世不是历史的驻足点,狂热地憧憬着世界的光明前景。"(见《四种》3页)这就把"恍惚"解释为"世界的光明前景",把汤显祖认为可以"驻足"的秦皇汉武解释为"不是历史的驻足点",完全误解了汤显祖的原意。侯外庐同志还据此引申说:"其实四梦都贯彻着同样的精神。"于是又进一步从《牡丹亭》里找出花神来说明这"世界的光明前景",找出判官作为花神的对立面,加以种种主观任意的解释。

再看下面这段文章:

> 他的四种曲叫做"四梦",梦是虚构的,但他以为梦由理想而成,因此他说:"梦生于情,情生于适。"
>
> 什么是"适"的概念呢?他拿两幅头巾相易而置于两人的头,契合无间,不差分寸,作为比喻,借此说明理想与人生要求的相合为一,便是"适"的概念。他的结论指出,现实的世界的朝冠礼服既束缚人们的自由,又是不平等的章服,而惟有理想的头巾才是酷爱自由的人们所共同适宜于形骸的。所以他说:"易巾果所宜,梦与形骸真;盍(何不)簪此为契,弹冠安足陈?""见交等形隔,卧托乃疑神。"这里,神和平等是相同的观念了。理学家把封建的章服礼教说成是"天理",等于把枷锁说成人类的天然要求;反之,在没有这样的"天理"磨折人们的时候,平等世界的理想才能实现,所以他又说:"理绝有连气,况乃在人伦?"这对于《牡丹亭题词》说的"理之所必无,安知情之所必有"作了婉转的解释。(见《四种》7页,重点及附注并依原文。)

侯外庐同志这段议论是根据他对汤显祖《赴帅生梦作》一诗的解释得出来的。为了检查他的解释是否符合原意,有必要先看一看汤显祖的原诗:

> 赴帅生梦作——有序
>
> 丁亥十二月,予以太常上计过家。先一日,帅惟审梦予来,相喜慰曰:"帅生微瘦乎?"则止予,以冠带就饮。帅生别取山巾着予,甚适予首。叹曰:"人言我两人同心,止各一头然也。"嗟乎!梦生于情,

情生于适。郡中人适予者，帅生无如矣。乃即留酌，果取巾相易，不差分寸，旁客骇叹，记之。

　　青云覆嘉林，明月映珠津。理绝有连气，况乃在人伦。历落帅生姿，礼食先一匀。……契阔四五年，流思月相巡。予满太常秩，子罢思江纶。日夕梦我归，入门魂魄亲。交手无别言，但问瘦何因。冠带即延酌，易我以山巾。尺寸了不殊，形影若可循。世人言我汝，同心徒异身。今看巾帻交，益知头脑匀。说梦未终竟，报我及城闉。岁寒冰雪中，松心竹有筠。三叹此何时，灭没旁人嗔。眼观一堂内，梦见千里人。见交等形隔，卧托乃疑神。素车尚前语，迷途犹见遵。况我见为人，分明江海滨。立语卒不尽，且坐留饮醇。易巾果所宜，梦与形骸真。盍簪此为契，弹冠安足陈。

这首诗是汤显祖38岁在南京作太常博士、经过京官考察后回家写的。下离他写《牡丹亭》的时间还有十一年。帅惟审是汤显祖从少年时候起就十分投契的朋友。这时帅罢官回乡，汤显祖在太常博士任上也并不得意。这次帅梦汤回来用山巾戴在汤的头上，主要在流露他们对宦途的厌倦，希望彼此能如松竹一样，保持岁寒风雪中的节操。诗序里所说的"梦生于情"的"情"显然是指友情，"情生于适"的"适"则指个性的契合，也就是诗里所说的"同心"。侯外庐同志为什么会把"梦生于情"的"情"说成"理想"，把"情生于适"的"适"说成"适合人类的生意"的呢？这是他对原诗作了一连串错误解释的结果。首先，原诗以"青云覆嘉林，明月映珠津"起兴。"青云"同"嘉林"，"明月"同"珠津"都是相去很远的事物，尚且相覆相映，以见朋友更应相亲相爱，因此说："理绝有连气，况乃在人伦。"这"理"显然承上文说，是指存在于"青云"同"嘉林""明月"同"珠津"之间的物理，而"人伦"则指朋友，因为朋友是五伦之一。现在侯外庐同志把这明明属于物理的"理"解作"理学家把封建的章服礼教说成是天理"的"理"，把明明指朋友的"人伦"解为"人情"，解为"平等世界的理想"，因此他说："在没有这样的'天理'磨折人们的时候，平等世界的理想才能实现。"而引"理绝有连气，况乃在人伦"来证明他这个论点。这样，他就连类引申，把诗序里的"梦生于情，情生于适"，也解释为"梦由理想而成，理想更适合人类的生意而成"，而且进一步把这顶尺寸并不适合的头巾硬加在《牡丹亭题词》上，说它是对"理之所必无，安知情之所必有"作了婉转的注释。

其次，汤诗结语："易巾果所宜，梦与形骸真。"是说帅留汤小饮时取巾相易，果然彼此相宜，因而说明在梦里的易巾经过形骸的实地试验，证明也是真的。《易·豫》："朋盍簪。"注："盍，合也；簪，疾也。"疏："群朋合聚而疾来也。"因此后人每用"盍簪"表示朋友相聚之乐。"弹冠"用《汉书·王阳传》"王阳在位，贡公弹冠"的故事，表示朋友在仕途上的互相荐引。"盍簪此为契，弹冠安足陈"是表示他们希望从此长得朋友相聚之乐，不愿在仕途上互相荐引。侯外庐同志把"盍"字解释为"何不"，这就只能把"簪"字说成动词，"此"字说成"簪"字的宾词，成为头巾的代词。因此他说这诗的"结论指出，现实的世界的朝冠礼服既束缚人们的自由，又是不平等的章服，而惟有理想的头巾才是酷爱自由的人们所共同适宜于形骸的"。这离开汤诗的原意该有多远啊。

第三，汤诗里"见交等形隔，卧托乃疑神"是承上文"眼观一堂内，梦见千里人"二句，说明见面交谈不如托之卧游。"疑神"是用《庄子·达生》"用志不分，乃疑于神"语意，说明彼此怀念的专诚。不知侯外庐同志怎样会从这里得出"神和平等是相同的观念"的解释，难道他真会把"疑神"的"神"解作鬼神，把"等形隔"的"等"解作平等吗？这就未免太难理解了。

类似上面这样的解释还可以举一些，但我想这也就够说明问题了。可是侯外庐同志就从这一连串错误的解释上建立他的论点，再拿这些论点来说明《牡丹亭》里的两种神，这怎么能够得出符合于《牡丹亭》这部戏曲的实际的结论来呢？

侯外庐同志在《外传》中提出的另一个新的论点，是汤显祖在《牡丹亭》中"为唐代的柳宗元和杜甫这两位杰出的人物'还魂'"。（见《四种》十三页）他还企图从这点出发，进一步统一艺术的真实与历史的真实，打通历史剧和故事剧的界限。他说："柳梦梅、杜丽娘男女'生情'的细节是属于艺术的真实；同汤显祖命运相似的杜甫、柳宗元的悲剧，则是属于历史的真实。"又说："不必要把历史剧与故事剧截然区别开来，因为有些历史剧是通过故事剧而处理的。《牡丹亭》对杜甫、柳宗元这样历史人物的'还魂'，便是通过一对以杜、柳为姓的贞节男女故事来形象化的。"（以上引文见《四种》15—16页）这些论点都很新鲜，如果真能成立，那真是文艺理论上的新贡献。

侯外庐同志提出这个新的论点，首先是因为剧中主人翁杜丽娘、柳梦梅据说是杜甫、柳宗元的后代，而剧中有些地方还引用过杜甫的诗句或柳宗元

的文篇。李杜诗，韩柳文，是唐代以后几乎每个稍有成就的文人都要学习的，像汤显祖这样的学者就更不必说。而在封建历史时期产生的戏曲，由于门阀观念的影响，剧中人借古人以自重，更屡见不鲜。阮大铖《燕子笺》的主角霍都梁，自称"原是嫖姚后裔"，蒋士铨《桂林霜》在《提纲》里说它的主角马镇雄是"伏波之后"，难道我们能说这些作品是还了两汉英雄人物霍去病、马伏波的魂的历史戏吗？至于杜丽娘在《圆驾》里的唱词："则你个杜杜陵惯把女孩儿吓，那柳柳州他可也门户风华。"只是文人随笔点染之作，从杜甫的任何作品里都找不出他恐吓女孩儿的根据来的。如果认为这就是使杜甫"还魂"的证明，那不是抬高杜甫，而是大大贬低了他。同样理由，柳宗元身上的一些可贵品质，也很难使我们把他跟剧中那急于功名而惯打秋风的柳梦梅联系起来看。

这里还可以连带提一提，汤显祖的《牡丹亭》原来是有所本的，那就是明人的话本小说《杜丽娘慕色还魂》。这篇话本小说见于明末通俗小说刻本《重刻增补燕居笔记》，孙楷第先生《日本东京所见小说书目》已有著录。我最近在北大图书馆看到它的原书，可以确认是《牡丹亭》的故事根据。汤显祖在《牡丹亭题词》里说："传杜太守事者，仿佛晋武都守李仲文、广州守冯孝将儿女事，予稍为更而演之。"也已透露了他根据当时流传的杜太守故事演为戏曲的事实。杜宝、杜丽娘、柳梦梅等姓名，话本里即已出现，并不是汤显祖新起的，因此说汤显祖在剧中通过了一对以杜、柳为姓的男女故事来替杜甫、柳宗元还魂，就根本不是事实。

侯外庐同志似乎也知道单凭姓氏上的偶同与文句上的引用，还不能使人信服，因此要我们"从汤显祖的著作对杜甫、柳宗元的崇赞作一对照"，认为"那就更容易了解"。他说："他（指汤显祖）赞杜甫的诗境说：'子美思述作以同游，……能纵能深，乃见天则尔。'""咏子美同游之思，谓四方之大，必有旷然此路，精其法而深其机者。'"（以上引文并见《四种》14页）侯外庐同志引用的这两段文章都见《汤集》尺牍之四，原文是这样的：

> 任公托末契而为客，子美思述作以同游。裁理酬情，今昔无睽。宁当仆不求公履，而公履不当求仆耶？当时序已佳，平心定气，返见天性，可为良言。仆直谓公履转纵转深，才情更称。少年人不在平心定气，而在读书能纵能深，乃见天则尔。（《答邹公履》）

> 仆少读西山《正宗》，因好为古文、诗，未知其法。弱冠，始读《文选》，辄以六朝情寄声色为好，亦无从受其法也。规模步趋，久而

思路若有通焉，年已三十、四十矣。前以数不第，展转顿挫，气力已减，乃求为南署郎，得稍读二氏之书，从方外游。因取六大家文更读之，宋文则汉文也，气骨代降，而精气满劲，行其法而通其机，一也。则益好而规模步趋之，思路益若有通焉，亦已五十矣。学道无成，而学为文；学文无成，而学诗赋；学诗赋无成，而学小词；学小词无成，且转而学道，犹未能忘情于所习也。思顾彦升托契之咏，子美同游之思，谓四方之大，必有旷然此路，精其法而深其机者，庶几及老而得窥其制作，发鄙质所未逮，则亦足以满志而无恨矣。（《与陆景邺》）

这里的"子美思述作以同游"和"子美同游之思"都不过借杜甫"安得思如陶谢手，令渠述作与同游"的诗意，表示文人的互相思慕，并不意味着对杜甫的崇赞。至于前信里的"能纵能深"二句，是汤显祖对这个"少年人"邹公履的勉励；后信里"谓四方之大"三句，是汤显祖对同代人的期望，同杜甫的诗境都毫无相干。而且在明代作家里汤显祖恰恰是对杜甫缺乏足够认识的一个人，他的《徐司空诗草序》说："杜子美不能为清。"陈田《明诗纪事》庚签卷二说："李、何取法于杜，义仍则并杜而薄之，曰：'少陵诗少一清字'，可谓因噎废食也。"就正是表示对汤显祖这种看法的不满的。

侯外庐同志还引汤显祖《谢邹愚公》的信来说明汤显祖对柳宗元的崇赞，他的引文是这样的：

《种树传》最显，技微而义大。……弟……通物不如橐驼。（见《四种》14页，重点是原文有的）

而原文是这样的：

汉人未有生而为传者，唐有之，《圬者》《种树传》最显。技微而义大，韩、柳因而张之，为世著教。弟之阅人不如承福，通物不如橐驼……

这里的"技微而义大"是指"圬者、种树"说的，并不是对柳宗元的崇赞；而且汤显祖在文里处处以韩、柳并提，以《圬者王承福传》《种树郭橐驼传》并提，精神上正跟《牡丹亭·怅眺》出里拿韩、柳文章来"三六九比势"完全一致。我们拿侯外庐同志的引文跟汤显祖原文一比，就可以看出

作者是怎样断章取义来建立他崇柳抑韩的观点，并拿这种观点来解释《牡丹亭》，说它是一部为柳宗元还魂的作品。

侯外庐同志还称引汤显祖的《贵生书院说》，以为这"显然是柳宗元的'生人之意'或'厚人之生'学说的发展"。（见《四种》十五页）唐人由于避李世民讳，他们文中的"人生"往往即指"民生"，是包括广大劳动人民在内的。汤显祖的《贵生书院说》，强调"大人之学"和"君子学道则爱人"，来为书院里的生徒说教，这所谓"君子""大人"，都有它的阶级属性，即指封建统治阶级的士大夫。汤显祖在当时要他们学道，爱人，也还有一定进步意义；但不能因此就忽视了他历史局限、阶级局限的一面。正因为这样，他在《牡丹亭》里把杜丽娘写得这样美丽动人（这当然是对的），而把一些下层人物如郭驼子、癞头鼋等却不同程度地丑化了。

侯外庐同志这篇论文企图探索汤显祖戏曲中所蕴含的"曲意"，这动机是可取的。但探索戏曲的含意，首先要从戏曲本身所提供的形象出发，这就必须对这部戏曲有正确的理解。有时戏曲本身的含意不够明显，可以参考作家的其他诗文加以阐发，那也得对这些诗文有正确的理解。遗憾的是侯外庐同志对《牡丹亭》戏曲既缺乏理解，对汤显祖其他诗文又更多误解和附会，这就使他的一番探索几乎等于徒劳。

侯外庐同志是研究我国哲学思想史方面的专家，他肯破格来写有关《牡丹亭》方面的论文，值得我们欢迎。因为学术方面的问题有时从不同角度去看，容易发现一些新的问题，而侯外庐同志提出的论点也不是全无可取的。不过我们对于科学的态度应该像毛主席所教导的："应当从客观存在着的实际事物出发，从其中引出规律，作为我们行动的向导。为此目的，就要像马克思所说的详细地占有材料，加以科学的分析和综合的研究。"而不能"粗枝大叶，夸夸其谈，满足于一知半解"（以上引文并见毛主席《改造我们的学习》）。从侯外庐同志在这篇论文里所表现的看，往往对原文还没有看懂就忙着提出自己的看法，又忙着引申到别的方面去证明自己的论点。这就使他的某些论点建立在经不起客观实际检验的一连串错误的解释上面。这种对待科学研究工作的粗枝大叶作风出自像侯外庐同志这样一位老一辈学者身上，它的影响就更大，因为容易使有些人不加思考就把他的错误论点接受下来了。侯外庐同志《四种》里的其他两篇论文是否也表现了同样的作风呢？我想他如果自己认真核对一下，有些问题本来是不难发现的。

（原载《文学评论》1963 年第 3 期）

附录

元剧中谐音双关语

优伶说白，语多双关。《魏志·齐王芳纪》注引《世语》及《魏氏春秋》记当时优人云午等唱"青头鸡"以悟帝。青头鸡者，鸭也。"鸭"又谐"押"，盖隐喻帝之押诏以诛司马昭。其所由来远矣。元人杂剧，此类尤多。往尝读《村乐堂》第二折〔尾声〕："请你个水晶塔的官人都莫偏向。"《竹坞听琴》第二折正旦讥梁府尹云："将那个包待制看成做水晶塔。"《庞掠四郡》第三折〔紫花儿序〕："正好水晶塔权粧做酒布袋。"《秋胡戏妻》剧第四折，梅英讥其夫秋胡云："你做贼也呵，我可拿住了赃。哎！你个水晶塔便休强。"《误入桃源》第一折刘晨讥为官的为"空结实花木瓜，费琢磨水晶塔"。苦不得其解。及读《神奴儿》剧第三折老院公讥贪赃枉法之外郎云："他是个好人家平白地指着奸夫。哎！你一个水晶塔官人忒胡突。"北音"突"读如"涂"，"胡突"即今语"糊涂"。乃知塔者浮图，"浮图"又谐"胡突"。塔而水晶，是更糊涂透顶矣。此正如今人俗谑，以"妙不可言"为"妙不可酱油"，"莫名其妙"为"莫明其土地堂"，使千百年后人读今日小说戏剧至此等处，能得其正解者鲜矣。年来翻检元人杂剧，于此偶有所得，辄为札记。其有不知，并录出以求教于读者。

《玉镜台》第二折〔贺新郎〕曲："似取水垂辘轳，用酒打猩猩，到这里惜甚廉耻敢倾人命。"

按用酒打猩猩，隐喻倾人命；则取水垂辘轳，当亦隐含惜廉耻之意。顾廉耻与辘轳义难关合，疑或以廉谐连，耻则谓汲绠在辘轳上所发之声。《曲江池》第二折〔牧羊关〕："他摇铃子当世当权"，以铃子当当之声，谐当世当权。《儿女团圆》第四折〔七弟兄〕"莫不是夏蝉高噪绿杨枝，险些儿西风了却黄花事"，夏蝉句以蝉声隐喻"知了"也。正如越中谚语，以"肉骨头吹喇叭"隐喻"昏都都"，盖以"昏"谐"荤"，"都都"则喇叭所发之

声也。又越谚以"江西人钉碗"隐喻"自顾自",亦谓钉碗时所发之声如"自顾自"也(二例并见范寅《越谚》卷上《隐谜之谚》第八)。

《合汗衫》第二折〔调笑令〕曲:"儿也,可不道世上则有莲子花。"

按《老生儿》第三折〔小桃红〕曲:"你个莲子花放了我这过头杖。""莲子"并谐"怜子",谓爱惜子女也。

《争报恩》第二折搽旦白:"好么,只说獐过鹿过,可不说麂过,每日则捏舌头说别人,今日可是你。"

按"獐"谐"章"或谐"张","鹿"谐"陆","麂"谐"己"。"只说獐过鹿过,可不说麂过",意谓"只说人过,不说己过"也。过字义亦双关,盖借经过之"过"为过失之"过"也。

《救风尘》第一折外旦白:"今日也大姐,明日也大姐,出了一包儿脓。"

按北音"疖"读上声,与"姐"同音。此以"大姐"谐"大疖",故云"出了一包儿脓"也。又同折周舍云:"请姨姨吃些茶饭波。"正旦云:"你请我?家里饿皮脸也揭了锅儿底,窖子里秋月不曾见这等食。""锅儿底""秋月",疑亦双关语,而未明其义。

《东堂老》第一折扬州奴白:"我如今不比往日,把那家缘过活,都做筛子喂驴漏豆了。"

按"漏豆"谐"漏逗"。陈亮与朱元晦书:"春间尝欲遣人问讯,不果,漏逗遂至今日。"漏逗盖宋元人习语,有因循误却之意。《玉壶春》第二折卜儿白亦云:"那厮初来时使了些钱钞,如今筛子里喂驴漏豆了。"

同剧第三折扬州奴白云:"扬州奴卖菜,也有人说来:'有钱时伴着柳隆卿,今日无钱,担着那胡子传。'"

按柳隆卿、胡子传为元剧中帮闲人物之通名。扬州奴百万家财即败于此二人之手。"胡子传"谐"胡子转"胡子即胡瓜,"担着胡子传",即讥其挑着胡瓜转也。

《曲江池》第一折正旦云:"妹子,……你与那村厮两个作伴,与他说甚么的是!"外旦云:"姐姐,我瞎汉跳渠,则是看前面罢了。"

按"看前面"谐"看钱面",意谓不过看他有钱,所以与他作伴。

同剧第二折郑元和送殡时,卜儿云:"他紧靠定那棺函儿哩。"正旦唱:"他正是倚官挟势的郎君了。"

按此以"官"谐"棺"。

同折郑府尹打死郑元和时呼云:"元和!"张千做摸鼻子科云:"哎呀!死也死了,怎么元和?"

按此以"元和"谐"原活"。北音"活"入平声,音读如"和"也。

《薛仁贵》第三折〔双调豆叶黄〕曲:"你道不曾摘枣儿,口里胡儿那里来。"

按此曲亦见《黄鹤楼》第二折,文字少异。"胡儿"盖谐"核儿"。"口里"疑暗指当时长城各口也。

《老生儿》第一折正末云:"你不曾与俺刘家立下嗣来。"卜儿云:"休道立下寺,我连三门都与你盖了。"

按此以"嗣"谐"寺"。

同剧第三折刘引孙添土时白:"我手里拿定这把铁锹,我和这铁锹上有个比喻:则为俺伯娘性子刚强,引孙我便是铁石人放声啼哭。如今那好家财则教我那姐夫张郎把柄,今日着刘引孙划地受苦。"

按白中以铁锹为喻,"把柄","划地",义俱双关。"放声啼哭"盖谐"放身地窟"也。

《朱砂担》第一折邦老白正与正末王文用问姓名时,店小二云:"我姓郑,是郑共郑。"

按此以"郑共郑"谐"净共净"。以剧中白正及店小二皆属净角扮演,故以为谑。因疑宋金院本名目,如"四郑舞杨花""病郑逍遥乐","四郑""病郑"之"郑",亦即元剧之净角也。

《合同文字》第二折〔滚绣球〕曲:"也只为不如人学做儒人。"

按此以"如人"谐"儒人"。《秋胡戏妻》第一折〔元和令〕曲:"我想着儒人颠倒不如人。"《荐福碑》第二折龙神白:"你本是儒人,我着你今后不如人。"并同。

《铁拐李》第一折张千白:"俺这郑州奉宁郡但除将一个清官来,俺哥哥着他坐一年便一年,着他坐二年便二年。若不要他坐呵,只一雕就雕的去了。俺哥哥是大鹏金翅雕,雕那正官;我是个小雕儿,雕那佐二。"

按此以"雕"谐"刁",谓刁难也。
同剧第三折阎王白:"未满瓶壶岂降灾。"

按"瓶壶"谓罐,"罐"又谐"贯"。未满瓶壶,谓恶贯未盈也。

《秋胡戏妻》第三折正旦白:"那禽兽见人不肯,将出黄金来,你道黄金这般好用的。"接唱〔耍孩儿〕曲:"可不道书中有女颜如玉。"秋胡白:"呀!倒吃了他一酱瓜儿。"

按"酱瓜儿"当亦双关语,其义未明。

《神奴儿》第三折丑白:"自家姓宋名了人,表字赃皮。"

按此以"宋了人"谐"送了人",正如《还牢末》楔子,丑扮孤上,自称姓尹字伯通,以谐"永不通"。《㑳梅香》第四折丑扮山人上,自称姓黄名孔,以谐"惶恐"。又《救孝子》第二折推官自称巩得中,盖以巩谐窘也。

《荐福碑》第二折〔滚绣球〕曲:"则你那十两枣穰金是鞘里藏刀。"

按此以"鞘"谐"笑"。

《岳阳楼》第二折正末接茶科云:"郭马儿,你这茶里面无有真酥。"郭云:"无有真酥,那是甚么?"正末云:"都是羊脂。"郭云:"羊脂昨日浇了烛子,那里得羊脂来?"正末云:"插上你呵,多少羊脂哩。"郭云:"怎么样说,我是柳树了。"

同剧第三折〔滚绣球〕曲:"但行处瞽鼓相随,瞽是不省的,就是没眼的。"

按此以"羊脂"谐"杨枝",故云"怎么说我是柳树"也。至谷子敬《城南柳》第四折〔水仙子〕曲:"贫道因度柳呵,道号纯阳。"则又以"阳"谐"杨"矣。又以鼓为"没眼",实谐"瞽"字也。

《蝴蝶梦》第二折包待制云:"敢是石和打死人来?"正旦唱〔牧羊关〕曲:"这个是石呵,怎做的虚?"

按此以"石"谐"实",故与"虚"对举也。

《王粲登楼》第一折王粲拜见蔡邕时,蔡邕云:"你看他乘甚么鞍马?"祗候云:"脂油点灯。"蔡邕云:"这怎么说?"祗候云:"布捻。"

按此以"布捻"谐"步辇",讥王粲之无鞍马也。

同剧第四折正末云:"枕着青石板睡,饿破你那脸也。"

按此以"饿"谐"卧"。

《渔樵记》第二折正末云："兀那泼妇，你休不知福！"旦儿云："甚么福？是，是，是。前一幅，后一幅，五军都督府，你老子卖豆腐，你奶奶当轿夫，可是甚么福？"

按此处"幅""府""腐""夫"俱谐"福"。

同剧同折正末云："有人算我明年得官也。我若得了官，你便是夫人县君娘子，可不好那？"旦儿云："娘子娘子，倒做着屁眼底下穰子；夫人夫人，在磨眼儿里。你砂子地里放屁，不言你那口碜！动不动便说做官！投到你做官，你做那桑木官，柳木官，这头踹着那头掀。吊在河里水判官，丢在房上晒不干。"

按此以"穰子"谐"娘子"，穰子即瓤子，是瓜果的种子，因不易消化，每随大便而下，故说："倒做着屁眼底下穰子。"以"夫"谐"麸"，故云"在磨眼儿里"也。"桑木官""柳木官"之"官"并谐"棺"，故云"这头踹着那头掀"也。

同剧同折〔醉太平〕曲正末唱："我早则写与你个贱才。"旦儿云："贱才贱才，一二日一双绣鞋。"

按此疑以"贱才"，谐"剪裁"。

同剧第三折刘二公云："如今做了官，糙老米不想旧了。"

按此以"旧"谐"臼"。

《丽春堂》第三折〔绵搭絮〕曲："出落的遍地江湖，我可也钓贤不钓愚。"

按此以"愚"谐"鱼"。《王粲登楼》第一折讽蔡邕为"放鱼的子产"，亦以"鱼"谐"愚"，谓其不识贤也。

《举案齐眉》第一折张四员外偕马良辅见孟相公时云:"老酱棚,呼唤俺二人有何事商议?"

按此以"酱棚"谐"相公",与《村乐堂》第三折称"同知"为"吞之",并故作口齿不清以为诨也。

《后庭花》第四折正末云:"张千、李顺在逃,须有他家里人。你去他家看去!或有沟渠,或有池沼,若是有井呵,你就下去打捞。可是为何?他道李顺在淘,不在井里,却那里寻他了。"

按此以"逃"谐"淘",故云"当在井里寻他"也。

《范张鸡黍》第一折〔哪吒令〕正末唱:"周礼不知如何论?"王仲略云:"这的是所行衙门事,自下而上的勾当。县里不理,州里去理;州里不理,府上去理。"正末唱:"制诏诰是怎的行文。"王仲略云:"那两桩其实不知,这桩儿且是做得滑熟。那告状的有原告,有被告。"

按此以"州理"谐"周礼",制"诰"之"诰"谐原告、被告之"告"。

《两世姻缘》第一折〔鹊踏枝〕曲:"有那等花木瓜长安少年,他每不斟量隔屋撺椽。"

按"花木瓜外看好",当时成语。"隔屋撺椽",不知何义,疑或以"椽"谐"缘",意谓不相干者亦图来结姻缘也。

《桃花女》第二折彭大扯住小星时,小星云:"你扯住我要些甚么?"彭大云:"我要些寿岁。"小星做噀科云:"啐,啐,啐。"彭大云:"不是这个啐,我要些寿岁。"

按此以"啐"谐"岁"。

《东坡梦》第一折外白："一日天子游御花园，见太湖石摧其一角。……安石奏言：'此乃是苏轼不坚。'小官上前道：'非苏轼不坚，乃安石不牢。'天子大笑回宫。"

按此以"轼"谐"石"，太湖在苏，故以太湖石隐射苏轼也。

同剧第四折正末云："葛藤接断老婆禅，打破砂锅璺到底。"

按璺为陶器裂痕。"打破砂锅璺到底"，当时成语，盖以"璺"谐"问"也。

《度柳翠》第二折旦儿云："师父，我剃了头不羞么？"正末接唱〔隔尾么篇〕曲："你当日合忧处却不忧，到今日这合修处却不修。……若是削了你这青丝，就是剃了你个柳。"

按此以"修"谐"羞"，以"柳"谐"绺"，柳意双关，盖隐射柳翠。元刘祁《归潜志》："高丞相岩夫……每朝入待漏院，必先百官至。有人云：丞相方秉烛至院中，忽一朝士朝服立于前。公不识之，问曰：'卿为谁？'其人曰：'我欧阳修也。尔为谁？'公曰：'我丞相也，尔岂不识？'其人曰：'修不识丞相，丞相亦不识修。'朝野相传以为笑。"盖亦以"修"谐"羞"也。

同剧同折旦儿云："昨日八月十五日来。"正末云："昨日正是八月十五日。"接唱〔牧羊关〕曲："我这言语索中秋也那不是中秋。"

按此以"中秋"谐"中揪"。中读去声；揪，揪采意。

《魔合罗》第四折正末张鼎审问货郎高山时云："兀那老子，你与我实诉者。"高山云："正面儿的头戴凤翅盔，身穿锁子甲，手里仗着剑，左壁厢一个戴黑楼兜子，身穿着绿襕，手拿着一管笔，挟着个纸簿子。右壁厢一个青脸獠牙，朱红头发，手拿着狼牙棒。"正末云："那个不是泥的。"高山云："你叫我实塑。"下文高山云："那人家门口吊着个龟盖。"正末云："敢是鳖壳。"高山云："直这等鳖杀我也。"

按此以"实诉"谐"实塑",以"鳖杀"谐"逼杀"。

《百花亭》第三折〔山坡羊〕曲:"这梨条休着俺抛离,这柿饼要你事事都完备。"

按此以"梨"谐"离",以"柿"谐"事"。

《竹坞听琴》第二折〔斗鹌鹑〕曲正旦唱:"这弦向那市面上难寻,欲要呵,则除江心里旋打。"梁尹云:"老夫说弦,他说江心里旋打,可是鱼。恁的呵,老夫贤愚不辨。"

按此以"弦""鱼"谐"贤愚"。

《抱妆盒》第二折刘皇后盘问正末云:"莫不是核桃?"正末唱〔菩萨梁州〕曲:"合逃出你宫外。"刘皇后云:"莫不是梨儿。"正末唱:"今宵离了后宰。"

按此以"核桃"谐"合逃","梨"谐"离"。

《赵氏孤儿》第一折正末搜孤时白:"程婴,你道是桔梗、甘草、薄荷,我可搜出人参来也。"

按此以"人参"谐"人身"。

《连环计》第三折董卓云:"岳丈,我听的你对堂候官说,唤什么刁舌小姐。恰才见他说话是好好的,舌头一些也不刁。"

按此以"刁舌"谐"貂蝉"。

《罗李郎》第四折正末引净入拜苏文顺时,净云:"我拜的是谁?"正末云:"是你丈人。"净云:"是我丈人,我恰才在他门前作赘来。"

按上文净为苏文顺吊打于门前,"赘"疑谐"坠"或"罪"也。

《任风子》第四折正末问六贼云:"你姓甚名谁?"六贼云:"我名可名,无姓名。"正末接唱〔雁儿落〕曲云:"你道是名可名无姓名。"带云:"俺出家的东西你将的去。"唱:"可正是道可道,非常道。"

按此以"道"谐"盗"。《洞玄升仙》第一折女道童云:"你每学道,我则会剪绺。"亦隐以"道"谐"盗",故云"剪绺"也。
(以上摘自臧晋叔《元曲选》)

《襄阳会》第一折刘备酒醉时,正末扮刘琦云:"叔父,你不饮酒呵,你请个果木波。"刘备云:"我用不的了也。"正末接唱〔醉扶归〕曲云:"叔父,这好枣知滋味,好桃也可堪食,这醒酒清凉更好梨。"

按此以"枣""桃""梨"谐"早逃离",暗示刘备早离虎口也。

《赵元遇上皇》第四折净云:"父亲有甚么话说,当初我强要他媳妇,指望要害了他。今日做了府尹,我便绿豆皮儿请退,媳妇也还他。"

按此疑以"请退"谐"青退"。《任风子》第三折〔五煞〕曲:亦有"你个绿豆皮儿姐姐疾忙退"一语。

《圯桥进履》第三折钟离昧白:"我文通四略,武解七韬。四略者:一曰天略,二曰地略,三曰入略,四曰马料。六韬者:一文韬,二武韬,三龙韬,四虎韬,五豹韬,六犬韬,七核桃。"

按此以"料"谐"略",以"桃"谐"韬",因增三略为四,六韬为七,以打诨也。

《降桑椹》第二折糊突虫云:"我这门中有个医士,姓宋,双名是了人。俺两个的手段都塌八四,因此上都绪做弟兄。人家来请看病,俺两个都同去,少一个也不行。宋无胡而不走,胡无宋而不行。胡宋一齐同行,此为胡虎无护也。"外呈答云:"念等韵哩,得也么?"

按此以"宋了人"谐"送了人",与《神奴儿》剧同。"胡虎无护"盖借念等韵声口,谐"呜呼呜呼"也。

同剧同折增福神云:"来到这后园中,此人真个睡着了也。我试唤他者:蔡顺!蔡君仲!"灶神云:"蔡炒肉。"厕神云:"蔡里虫。"

按灶神、厕神所云,并以"蔡"谐"菜"。宋朱弁《曲洧旧闻》:"元符末,都城童谣有'家中两个萝卜精'之语。……至崇宁中,卖馂馅者又有'一包菜'之语,其事皆验。"萝卜精谓菜(《陈州粜米》第一折正末唱〔上马娇〕曲:"你个萝卜精,头上青。"小衙内云:"看起来我是野菜,你怎么骂我做萝卜精。"),"两个萝卜精"隐射蔡京、蔡卞,"一包菜"则谓蔡京一家父子兄弟也。

《智勇定齐》第二折正旦云:"大夫,你看这桑木梳小可,他能理万法。"

按此以"法"谐"发"。

《三战吕布》第二折,卒子云:"报的元帅得知,有桃园三士在于门首。"孙坚云:"今年果子准贵,偌大个桃园,则结了三个柿子。"

按此以"柿"谐"士"。

《黄鹤楼》第三折周瑜醒时叫云:"皇叔。"俊俏眼云:"黄鼠做了添换了。"

按此以"黄鼠"谐"皇叔",惟"添换"未知何意。

《射柳捶丸》第一折葛监军云:"昔日韩信三荐登坛,不是我夸口,那个若荐我一荐,我连缸都蹬起来。"

按此以"坛"谐"罎",故下云"连缸都蹬起来"也。

《刘弘嫁婢》第一折王秀才云："两脚车上装七个人，也不必再三再四的了。"

按此以"再"谐"载"，三四为七，已装七人，自不必更载三四矣。

同剧同折净王秀才问李春郎云："那里来的？"李云："是亲眷。"王云："这两日卖五钱银子一个。"李云："是甚么？"王云："你说是青绢。"

按此以"青绢"谐"亲眷"。

同剧同折正末刘弘白："婆婆，你省的这个礼吗？则这一张白纸，我便见出那人的心来。白纸二字，白者是素也，纸者是居也。他与我素不相识，着他写甚么的是。纸者是居也，正意的那则是托妻寄子与我。"

按此疑以"纸"谐"止"，故云居也。

《伐晋兴齐》第二折景公云："此人乃田穰苴，文武兼备，某今拜他为将也。"庄贾云："主公，行军处要那酱做甚么？则带些盐儿尽够了也。"

按此以"酱"谐"将"。《桃园结义》第一折屠户云："这个买卖，你也没心做么？你还要卖绒酱哩。"外呈答云："是那个戎将。"亦以"绒酱"谐"戎将"也。

《娶小乔》第二折净兴儿云："圣人有言：子张学赶鹿，为人何不捉兔儿。"

按此以"赶鹿"谐"干禄"。

《破风诗》第三折长老云："大人端的高才也。"行者云："三文钱一个。"长老云："甚么三文钱一个？"行者云："你道是蒿柴。"

按此以"蒿柴"谐"高才"。

《曹彬下江南》第三折净冯谧云："某乃中夫夫冯谧是也。为甚唤做冯谧？则是拣甜处便去。"

按此以"冯谧"谐"蜂蜜"，故云"拣甜处便去"。

《认金梳》第三折包待制云："收了果卓，老夫与都知大人略谈一会适兴者。"净云："我醉了，只打砖，不料坛。"

按此以"略谈"谐"料坛"。

《女姑姑》第二折禾旦云："你这厮，似那切刀劈柴，你精是个薄福头。"

按此以"福头"谐"斧头"。

（以上摘自《孤本元明杂剧》，其中显系明人之作者从略。）

我国古昔文字，同声异义，本可通假，无所谓双关也。魏、晋而下，声韵之分别渐严，乃转多借同声异义之字，隐喻示意。吴歌《子夜》，巴渝《竹枝》，以"梧子"谐"吾子"（《子夜歌》："桐树生门前，出入见梧子"。），以"有晴"谐"有情"（刘禹锡录《巴渝竹枝辞》："东边日出西边雨，道是无晴却有晴。"），此盖由于女子之羞涩心理，未便直言，因宛转以相喻。今日民间歌谣，如"瓦上种葱园分浅，菜篮担水总成空"。以"园分"谐"缘分"；"米筛宛转筛红豆，过眼相思那得忘"。以"忘"谐"黄"，庶几其遗音。唐、宋以下诗人之借对，如"庖人具鸡黍，稚子摘杨梅"。以"杨梅"为"羊梅"，借对鸡黍，则为对于此种歌谣之有意的摹仿。至戏曲中之谐音双关语，则大都就当日社会插科打诨，以博读者观者之一笑。及夫事过境迁，索解殊复不易。元人讥当时官吏为"水晶塔"，为"桑木棺，柳木棺，这头踹着那头掀"，使吾人生非今日，恐亦无由深了其涵义，是则又不当徒视为一时科诨，一笑置之矣。

（原载《国文月刊》1948 年 5 月第 67 期）

打诨、参禅与江西派诗

元无名氏《汉钟离度脱蓝采和》杂剧第一折〔点绛唇〕曲有"打诨通禅"一语，此宋元间偶而遗留下来的成语，却透露了我国戏剧与宗教之间的一点消息。

先说打诨，它源自魏晋以来的参军戏，演时主要角色有二：一是参军，绿衣秉简装假官；一是苍鹘，手执搕瓜装假仆。搕瓜是用皮缝成像瓜形的棒槌。元李伯瑜〔小桃红〕咏搕瓜云："木胎毡衬要柔和，用最软的皮儿裹，手内无他煞难过。得来呵，普天下好净也应难躲。兀的般砌末，守着个粉脸儿色末，诨广笑声多。"可略见其形制作用。大约参军先发为种种痴呆可笑之形状、举动或语言，苍鹘以搕瓜击而责问之，参军乃答以出乎寻常意想以外之解释。吕本中《童蒙训》云："作杂剧打猛诨入，却打猛诨出。"打猛诨入，谓先发为种种痴呆可笑之举动、形状或语言也；打猛诨出，谓答以出乎寻常意想以外之解释也。吾国初期戏剧，不论其为金之院本，宋之杂剧，大抵不脱此一类型，而在两宋为尤流行。此就王静安先生《优语录》之所采掇，盖可想见。

参军戏相传始于石勒参军周延。周延为馆陶令，吞没官绢数万匹下狱。释出之后，每大会，勒使一俳优着介帻、黄绢单衣为参军装，而另一优问之曰："汝何官，在我辈中？"答曰："我本为馆陶令。"乃抖擞单衣曰："正坐取是，入汝辈中。"此一介帻俳优，盖即戏中之参军，而问者则为苍鹘。《唐书·元结传》称伶官为颡臣，《李栖筠传》称倡优为唱颡。颡臣、唱颡之颡，当即参军之军，亦即打诨之诨也。唐宋而下，优伶打诨，大都因时因地，互出新变。其间参军、苍鹘二角之扮演，不限于假官假仆；演时角色，亦常不限于二人。然其间打猛诨入，打猛诨出，此一主要方式，是绝无二致的。《却埽篇》称金人入寇时，王亢以深目高鼻多髯，河东人疑为北虏，执之。亢自辩白，不听。一人曰："汝不受缚，我且断汝臂。"亢仰而言曰："幸断我左臂。"问："何也？"亢曰："右臂妨我抓痒。"众皆笑曰："此伶人也。"乃得解释。王亢虽非伶人，而此一段对答，实属打诨佳例，故河东人一闻其言，即断为伶人也。

石赵俳优之以黄绢单衣刺周延之贪黩，则戏言而近庄；王亢之以断左臂靳全身，则反言以显正。《优语录》所载唐宋诸伶讽刺诸戏，类皆不失此意，斯实参军打诨之主要内容与方式。禅宗不立文字，直指心源，诸大德传授之间，每以一二话头随机启发。如僧问首山省念和尚："如何是佛心？"曰："镇州萝卜重三斤。"问："虚心以何为体？"曰："老僧在汝脚底。"僧曰："和尚为什么在学人脚底？"师曰："知汝是个瞎汉。"又如僧问马祖："和尚为什么说即心即佛？"曰："为止小儿啼。"僧曰："啼止时如何？"曰："非心非佛。"则戏言而近庄。如僧问道钦禅师："如何是道？"师曰："山上有鲤鱼，水底有蓬尘。"又如僧问某禅师："如何是修善行人？"曰："捻枪带甲。"又问："如何是修恶行人？"曰："修禅入定"；则反言以显正。大抵禅师之于学人，类引其机而不发，有似乎参军戏之打猛诨人，使学人于此而能参悟，下一转语，即打猛诨出矣。然"道可道，非常道"，一切语言文字，就道体言，总为有漏。禅宗不立语言文字，初实有见于此。而仍不免以机锋接人，则出于不得已。使学人于此，已有所见，即其道而反应之，则彼亦将自穷。永嘉禅师之一夕禅，其显例也。于是继之而有一字禅、一指禅，冀以免夫有漏。其极至于一捧一喝，乃并打诨之形式而袭之。故后来禅师如邓隐峰辈，乃亦自承其为竿木随身，逢场作戏也。

　　崇惠禅师答僧问如何是天柱境，为"主簿山高难见日，玉镜峰前易晓人"。答僧问如何是天柱家风，为"时有白云来闭户，更无风月四山流"。唐宋禅师喜以诗句启示学人类如此，而两宋诗人，亦每喜引禅以说诗。任子渊谓读后山诗如参曹洞禅，不犯正位，切忌死语。陆放翁亦谓："我得茶山一转语，文章切忌参死句。"死语生语之分，初本《百丈禅师语录》。我人试就任注后山诗言之，后山《别三子》诗："夫妇死同穴，父子生别离。"任注："死同穴，谓夫妇生常别离也。"《送苏公知杭州》诗："平生羊荆州，追送不作远。岂不畏简书，放麑诚不忍。"任注："此句与上句若不相属，而意在言外，丛林所谓活句也。"又云："观过可以知仁，后山越法出境以送师友，亦放麑之类也。"《送苏迨》诗："出尘解悟多为路，随世功名小着鞭。"任注："言不用汲汲于功名也。"凡此皆任氏所谓活句。盖五七言诗历汉魏至唐，正面话说得已多，宋人于此乃不得不作一转手，从侧面反面来说也。

　　活句要有言外之意，以待读者之自悟，而言外之意亦复有深浅大小之分。后山《观衮文忠公家六一堂图书》诗："向来一瓣香，敬为曾南丰。"以示不忍复师东坡，是言外一层意。《妾薄命》诗："忍着主衣裳，为人作

春妍。"以妾薄命寄其瓣香南丰之诚，是言外一层意；更缘瓣香南丰，以示不忍复师东坡，是言外二层意。又如《秋怀》十首之一："翼翼陈州门，万里迁人道；雨泪落成血，着木木立槁。今年苏礼部，马迹犹未扫；昔人死别处，一笑欲绝倒。"本为东坡被诏北归而作，后复删去中四句作绝句，言外见小人之不足以祸君子，无间古今中外，其意象之所包涵更广矣。就斯而论，不但石曼卿之"认桃无绿叶，辨杏有青枝"，见讥东坡；即山谷不取和靖"疏影横斜，暗香浮动"之句，亦以其近乎死语也。然此一派诗亦正缘寄意过求深远，读者每苦其晦，套一句禅宗的话，有时不容易摸着巴鼻也。

"诗有参，禅亦有参；禅有悟，诗亦有悟。"（林昉题宋僧实存《白云集》语）宋诗一面固受禅宗的影响；而打诨通禅，宋诗于当时流行的参军戏，正复得到不少启示。《石林诗话》称东坡"系懑割愁"之句，大是险诨，《石洲诗话》称东坡"舟中贾客莫谩狂，小姑少年嫁彭郎"诗，为就俚语寻路打诨。宋人之以诗为诨，其风盖自东坡启之。东坡诗特饶机趣，于此点关系最大。至山谷谓："作诗如作杂剧，临了须打诨，方是出场。"更明揭以示学人，而江西派之宗风以立。山谷题《伯时顿尘马诗》："竹头抢地风不举，文书堆案睡自语。"是打猛诨入；"忽看高马顿风尘，亦思归家洗袍裤。"则打猛诨出矣。《咏零陵李宗古居士家训鹧鸪》诗："真人梦出大槐宫，万里苍梧一洗空。"是打猛诨入。"终日忧兄行不得，鹧鸪应是鼻亭公。"则打猛诨出矣。山谷绝句每先作一二没头没脑无从理会语，一下点明，读者乃恍然有会于其用意之所在。长篇结处亦多如此。如和子瞻戏效庭坚体诗，起云："我诗如曹邺，浅陋不成邦；公如大国楚，吞五湖三江。"皆就诗而言。结忽云："小儿未可知，客或许敦庞；诚堪婿阿巽，买红缠酒缸。"阿巽是东坡孙女，言小儿或可配阿巽，正言其诗之不足比东坡，斯即山谷所谓"临了打猛诨出场"处。下至杨诚斋，大而日月山川，小而虫鱼草木，无不可以打诨，江西派的宗风，可说发展到极限了。

江西派诗骨子里是禅，所以其意境是静的；但在这静的意境中，却含有一点动的机趣，这正是善于打诨的效果。又如就黄陈二家言，则后山诗禅味较重，山谷诗诨趣较多，不过山谷诗的诨趣，不如东坡之显露，粗心的读者往往不易领会。但当我们细细咀嚼，恍然有悟时，每愈觉其味之隽永。山谷《和子由绩溪病起》诗云："端如尝橄榄，苦过味方永。"实即可以移品其诗。

宋诗自黄陈以后，尤杨以前，能于江西派外自成一面目的大家，只有陆放翁。放翁诗初亦从江西派入，四十从戎，于"打球筑场一千步，阅马列

厩三万匹，华灯纵博声满楼，宝钗艳舞光照席"的伟大场面里得到启示，作风为之一变，而这种场面则是盛唐诗人李杜高岑辈所习见的。吾人于此可以想见戏剧歌舞等艺术，对于诗歌影响之大与启示之深。后人学诗，只在书本上讨生活，字句上下工夫，又正如临济说的："把屎块子在口里含过，吐与别人"了。

<div style="text-align: right;">（原载《之江文会》1948 年第 1 期）</div>

评徐嘉瑞著《金元戏曲方言考》

好几个月以前，便从友人们的信里，知道徐嘉瑞的《金元戏曲方言考》将要出版，颇有些足音跫然之感，最近读到，却未能餍其所望。

考证宋金元三朝戏曲方言，必须经过三步工作，第一步是排比字句，把三朝戏曲中特殊的字、辞、句，连有关的上下文尽量抄摘，再分门别类的加以编排。这步工作，著者做得也还令人满意，如"兀良"下，汇列了《汉宫秋》《竹叶舟》《城南柳》《盆儿鬼》《生金阁》《昊天塔》《红梨花》《冻苏秦》《合同文字》《倩女离魂》《黄鹤楼》等剧中例十二条，"倸幸"下汇列了《西厢记》《红梨花》《神奴儿》《黑旋风》《后庭花》《合汗衫》《昊天塔》《勘头巾》《朱砂担》等剧中例九条。凡此俱替后来做这工作的人省了不少时间与精力，我们对于著者在金元戏曲方面这一步拓荒工作，不能不致其敬意。

但是这一步工作，著者做得也仍嫌不够，第一是一部分重要的戏曲资料，如北平影印的《永乐大典戏文》三种，南京国学图书馆影印的《元明杂剧》二十七种，商务印书馆排印的《孤本元明杂剧》一百四十四种，著者俱没有摘录。因此如《蓝采和》杂剧（《元明杂剧》二十七种之一）及《宦门子弟错立身》戏文（《永乐大典戏文》三种之一）中许多当时剧场上及演出时的习语，如"做场""乐床""神楼""腰棚""路歧""才人""书会""神帏""靠背""散乐""掌记"等语，俱不见于本书。其他方言，及可以参证的材料，因此而遗漏的更指不胜屈。

第二，著者所已经摘录的材料里，也仍多遗漏，我们试单就《元曲选》中《陈州粜米》一种来看，则下列各句引号中的辞或字，在当时俱有其特殊的意义，而为本书所未收。

一交"别"翻（别翻即撒翻）。

拣着好东西"揣"着就跑（揣，怀藏意，《西厢记》："胸前着肉揣。"《留鞋记》："怀儿里揣着一只绣鞋。"《荐福碑》："将我这羞脸儿怀揣着。"并可证）。

"管请"就做下了（管请，即管情，犹今云包管）。

"投至"你说时，老夫先在圣人根前奏过了也（投至，犹云等到，《西厢记》："投至得云路鹏程九万里，先受了雪窗萤火二十年。"用法正同）。

议定五两粜一石，改做十两"落"他些（落，克扣意，下文"这个数内我们再克落一毫不得的"，克落，亦即克扣也）。

则我两人原是"恶赃皮"（皮为当时对下流人物之代称，称恶赃者为恶赃皮，犹称泼赖者为泼皮也）。

只在斛里"打鸡窝"（打鸡窝谓量米时手法，下文小衙内白："休要量满了，把斛放趄着，打些鸡窝儿与他"）。

你两个仔细看银子，别样假的也还好看，单要防那"四堵墙"（四堵墙谓中包铜锡之假银锭）。

拿来上天平"弹"着（弹即秤也，《古今小说·珍珠衫》"弹斤估两的在日光中炟耀"）。

拿那金锤来打他"娘"（娘，詈辞，打他娘，犹今云"打他妈的"。下云"出言语不识娘羞"，语法同）。

外合里应将穷民"并"（并，通作迸，逼迫也。《剪发待宾》剧："如何逼并得你娘剪头发卖钱请人。"《谢金吾》剧："他催迸的来不放片时刻"）。

打个鸡窝，再"掘"了些（掘，臧氏音蛙，盖即挖字）。

元来是八升"唩"小斗儿加三秤（唩，臧氏音呀，语辞）。

清耿耿不受民财，"干剥剥"只要生钞（干剥剥，干脆意）。

我"能可"折升不折斗（能可，即宁可，《潇湘雨》剧："能可瞒昧神祇不可坐失机会"）。

你这个"虎剌孩"作死也（虎剌孩，蒙古语，意即强盗）。

你个"萝卜精"，头上青（萝卜精，詈辞。下文小衙内云："看起来我是野菜，你怎么骂我做萝卜精。"《曲洧旧闻》亦谓"元符末，都城童谣有'家中两个萝卜精'之语，盖萝卜精者野菜，即犹今云野种也）。

"面糊盆"里专磨镜（元剧贪官污吏上场诗每云："县官清如水，令史白如面，水面搅一和，糊涂成一片。"故面糊盆遂成当时贪官污吏之代称）。

我从来不劣"方头"。（《辍耕录》卷下："俗谓不通时宜者为方

头")。

老包性儿"伦"(伦,《广韵》音初教切,盖伧之音转,而伧搜之简省也。《西厢记》:"老夫人心数多,性情伧。"《石榴园》剧:"关云长武艺高,张车骑性情伧。"伧搜有利害、强硬之意,故以状包孝肃也)。

一日三顿,则吃那"落解粥"(落解粥,疑谓官驿供给官差解子之粥)。

安排下马饭我吃,肥"草鸡"儿,茶浑酒儿(草鸡即雌鸡,《新方言》谓:"今北方通谓牝马曰草马,牝驴曰草驴,湖北谓牝猪曰草猪")。

嗨!我也是个傻"弟子孩儿"(弟子,谓教坊弟子,即妓女之别称。弟子孩儿,詈词,犹今云小娼根或婊子养的)。

两片口里"劈溜扑剌"的(劈溜扑剌,状快口之辞)。

线也似一条直路,你"则故"走(则故,即只顾)。

经了这几番"刷卷"(刷卷,查勘案卷也)。

他两个差人牵着个驴子来取我,"三不知"我骑上(《青溪暇笔》:"俗谓忙处曰三不知,即始中终三者曾不能知也")。

那驴子忽然的叫了一声,丢了个"撅子",把我直跌下来(撅子,即蹶)。

伤了我这"杨柳细"(杨柳细,歇后语,谓腰也)

俺家里"卖皮鹌鹑儿"(此王粉头白,卖皮鹌鹑儿,卖淫之讳言)。

"落的价"葫芦提罢俸钱(落的价,犹云落得个)。

只好吃两件东西,酒煮的"团鱼"螃蟹(团鱼,鳖也,今温州方言尚如此)。

我是盛将来的"顶缸"外郎(顶缸,顶替意)。

小懒古且"宁奈"(宁奈,即宁耐。《合汗衫》剧;"也合该十分宁奈")。

以上仅就一个剧本里,已经可以摘出三十多条,其中普遍一点的,如"肩井""油头""势剑""衙内""斗子""攒零""思乡岭""琉璃井""吓魂台""寿官厅""贼丑生""父子兵""投脑酒""开荒剑""草鞋钱""点纸连名""萝卜简子儿"等,尚不计在内。我们如就现存金元戏曲二百多本全部来计算,其中被遗漏了的方言,当不下二三千条。也许著者认为上

面所举的一部分"并非方言",或"比较明白,可以不释"者(所引见原书《导论》),然原书所收如"知重""俄延""员外""酸丁""头口""骨子""随衙""显豁""做小伏低""收园结果"等条,亦不见得比我上文所举各例为更难懂也。尤其遗憾的是本书既名《金元戏曲方言考》,而于金元戏剧脚色及勾阑术语,如末尼、搽旦、捷讥、卜儿、邦老、孛老、科范、砌末、发乔、整扮、倒扮之类,竟根本没有摘录。

第三,书中现列六百多条,仍有许多条因所举例证太少,而不够说明,或甚至误解。如"颠不刺"条,著者仅举《西厢》一例,因从毛西河说释颠为颠倒昏乱,不知《董西厢》有"曲儿念到风流处,教天下颠不刺的浪儿们许"句,以颠不刺状浪貌。《太平乐府》马致远〔青杏子〕《悟迷》套:"柳户花门从潇洒,不去蹅……颠不刺的相知不绻他,被莽性儿的哥哥截替了咱。"以颠不刺的相知指柳户花门中人,则颠字自当从闵遇五《五剧笺疑》,解为轻狂之意。又如"撒沁"条,著者亦仅举《西厢》一例,释为"装腔作势,不睬,骄傲"。不知《西天取经》剧有"怕的是梅香撒沁,亏煞俺嫩姆包含"句,《萧淑兰》剧有"都是忒轻浮,欠检束,正好教他撒沁"句,《雍熙乐府》〔醉花阴〕《赏玩》套:有"将象管来拈,把好句来哦,捻吟髭半将衫袖弹,撒一会沁,打一会睦,要认得周郎是我"句,同书〔河西后庭花〕"走将来涎涎瞪瞪"套有"你休要乜斜头撒沁"句,同书〔寨儿令〕《妓情》曲有"倦逢狂客天生沁,摔死鹤,劈碎琴,不害碜"句。比而观之,当知以从闵遇五说,解为"怠慢,放泼"为近也。此外如"不争你"条,仅据《汉宫秋》剧"不争你打盘旋"一语,释为"若不是"。"四星"条,仅据《陈州粜米》剧"你比那包龙图少四星"一语,释为"比较太轻"。"证了本"条,仅据《后庭花》剧"将你那绿惨红愁证了本"一语,释为"有下梢",若排比例证稍多,将自然会发现这种解释的不当;而像上举各辞的例证,在宋金元三朝戏曲中,是随处可见,并不难找的。

考释宋金元三朝戏曲方言的第二步工作是探索义法,法是语法,义是语义。一字一辞的意义,有的仅需玩索上下文便可明白,有的却非先把语法弄清楚不可。著者于各条方言解释,十九仅就上下文玩索,因此有的根本错误,如"横枝儿"源本《传灯录》,义为从旁横出一枝(枝本谓教中支派),引申为局外不相干之意。《陈抟高卧》剧:"索甚我横枝儿治国安民。"《元典章》:"秀才但与地税,其余横枝儿杂泛差发休与者。"《儿女团圆》剧:"他是个不睹事的乔男女,你便横枝儿待犯些口舌。"用意并同。而原

书以《丽春堂》剧有"横枝儿有一万桩"句，便解横枝儿为"多也"。又如"扑揞"即"博掩"，是一种掷钱决采的赌博，见《后汉书》中《王符传》《梁冀传》注。元剧《燕青博鱼》中之博鱼，《古今小说》第三十三回之扑花，皆即此种赌博。引申其义为猜度，为意料，而原书仅就《萧淑兰》剧"怎扑揞"三字，解为"对付捉摸"。又如著者据《东堂老》剧"卖房屋的钱钞，与那两个帮闲兄弟"，而解"帮闲"为"受人豢养者"，则衰年幼稚，不能自食其力者皆成帮闲矣。又如《西厢记》剧"挣揣一个状元回来者"，著者解"揣"字云："语助词，犹着字。"不知挣揣为双声连绵字，即挣扎也。又如《盆儿鬼》剧："我撇枝秀元不是良家，是个中人。"《还牢末》剧："他原是个中人。""个中人"盖娼妓之讳词，而著者误以个字属上读，而解"中人"为"娼妓"。又如《窦娥冤》剧："不是我讼庭上胡支对。"杜善夫散曲："尉迟恭捣米胡支对。"支对，动辞，为支持对答之意；胡则副辞，言其胡涂胡乱也。而作者误以对字属下句，解"胡支"为"支吾"。又如"倒大来"三字，"倒大"为颠倒、翻而等意之副状词；"来"为助音之辞，与"大都来""大刚来"等语同例。而原书列"大来"为一条，解为"十分"。《后庭花》剧："他两个无明夜海角天涯去，单注他合有命俺合妆孤。"单注，犹言单独注定也。而著者误以"单注"属上句，解为"逃亡飘流"。又如《董西厢》："隔窗儿促织儿无休歇，小则小叫得畅咛嗻。"咛嗻为叠韵连绵字，犹云利害；畅为形容已甚之副词，"畅咛嗻"犹今云"好利害"。原书偶脱嗻字，著者遂于"咛嗻"外，别列"畅咛"一条。凡此皆由作者仅就原文上下探索，而于金元戏曲之语法句读，每多误会也。此外如解"统镘"为"铜钱"，"不沙"为"不是"，"我然"为"我呵"，"小字领"为"衣服"（原文为"山字领"，见《丽春堂》剧，山字领，指当时女真人一种衣领，"山字"盖形容其样式），"不伏烧埋"为"不伏气"，"乞留恶滥"为"驴入水卧下之声"（其根据为《黄粱梦》剧"那蹇驴舒着足乞留恶滥的卧"一语）。"不约儿赤"为"打马声"（其根据为《黑旋风》剧"跳上马牙不约儿赤便走"一语），则简直连原辞上下文都没有搞清楚。学者如据此以读元曲，将见这《丽春堂》剧中老丞相的品服，是仅仅一条领头，而《黑旋风》剧中的白衙内，则是跳上马的牙齿来打马的了。

考释金元戏曲方言的第三步工作，也是最难的一步工作，是考证语源。而这一步工作，则是著者做得最少的。全书六百多条，仅寥寥十数条，有按语加以说明，而其中仍不免于错误。考证语源，首须明白当时通俗文字声、

形、义的各种变化，如大古来、大古里、大纲来、大刚来，并为"大都来"一语之衍化，而待古里，则有时义为大都，如贯酸斋散曲"若将他辜负，待古里不信神佛"一例是；有时义为特故，如《萧淑兰》杂剧"谁想你睡梦里也将人冷侵，待古里掂折了玉簪，摔碎了瑶琴"一例是，须分别观之。以待古里一语，与大古里，特故里二语，声音俱近也。著者于"待古里""特古里"二语，并注云"大多是"，即由不明其为特故一辞之假借也。此外如傒儿、猱儿之即优儿（《礼记·乐记》："獶杂子女。"释文："獶，字亦作猱。"）当时倡优不分，优即倡也。梯气话之即体己话，故有亲密之意。迭窨、跌窨之并即撤窨，撤即撤脚（撤脚见《董西厢》），为懊恨之表情；窨则窨腹，为寻思之代语（窨腹见《董西厢》及《太平乐府》）。刮划、摆划之并即劈划，故义为分解。丁一卯二为的一确二之一再转化，故义为的确。盖的一确二（见《蝴蝶梦》剧）一转而为丁一确二（见《董西厢》），再转而为丁一卯二（见《抱妆盒》及《儿女团圆》剧）也。挣、撑、撑达，并一音之转化，义为美善。《广韵》："竫，善也。"是挣、撑，又即竫字。原书大都分条并列，各下一义，良由于其间文字形声转化，未明原委也。又如科子即窝子，盖习俗以鸡雏不出窝，比私娼之家居而卖奸（见《容斋俗考》及谢在杭《五杂俎》），而著者以与傒儿、行首，并解为娼妓。又如"削""楔"一音，《刘知远诸宫调》："门安绰削免差徭"，绰削即绰楔也，而著者解为标识。俏泛儿之泛，为科泛之省（科泛见《辍耕录》），而科泛又科范之音转，谓剧中一切动作之有定式可循者，俏则风流俊俏之意。而著者仅解为"巧笑阿谄"。又如跷怪、蹊跷，并跷蹊一辞之转化，而跷蹊一辞又为枭棋、翘棋之假借。博棋以枭翘为首采，最为难得，故引申为希罕奇怪之义。盖欲使读者于金元方言，了然无疑，必于一辞之音形义三方面的衍变，一一疏明，而作者于此，即前人已有考证的，也甚鲜引据，自己的发明是更少了。

其次要考证金元戏曲方言的语源，除了在戏曲本文比较考索外，尚须多多在宋元人的各种著作，尤其是语录、笔记及平话小说里去搜寻，更须熟悉当时各种社会形态，尤其是勾阑行院里的生活习惯。如妓之假母，有鸨妈、薄嬷、薄母、卜儿等名称，假父有字老之称，为妓走使者有八老之称（见《古今小说》的《新桥市》篇），詈妓女则有浪包娄、搅蛆扒、小扒头之语，其中主要的一字，俱系帮纽。我们若知唐代曲中诸妓的保母有爆炭之称（见《北里志》，原注谓"难以将就之意"，而《封氏闻见记》引韩琬说解爆直，谓"如烧竹，遇节则爆"，其义盖可想见），而元代社会流品，有八

娼九儒之目，则于此一联串名目的由来，至少可以得一近似的解释。又如行首本各行业首领之通称，此就唐人《灵鬼志》的《胜儿篇》"金银行首"，及《宋史·宦官传》"内侍行首"等语可见，后乃渐成上厅官妓之专称。行院本亦各行业之通称，《古今小说》的《禁魂张》中汴梁著贼宋四公对其徒弟云："你是浙右人，不知东京事，行院少有认得你的。"原书批注云："行院犹云本行也。"《任风子》剧："你亲曾见做屠户的这些衳衳。"衳衳亦即行院。其后乃渐成勾阑之专称。著者于"小扒头"下解云"游娼"，"搅蛆扒"下解云"妓女"，"滥包娄"下解云"妓女，淫妇"，"行院"下解云"妓女"，"衳衳"下解云"慷慨"，"行首"下解云"倡伎"。或含糊下解，或强为分别，便因为于金元戏曲以外的有关书籍涉猎太少，而于当时各种社会情况不甚明了。

此外如误"列赸"为"列翅"，"塌撒"为"塌捞"，"又不成红娘邓我"（见《董西厢》）误为"又不成仁邓我"。"耨"与"嬲"音义并同，而著者谓为"泥儿两字之合音"。厮读思必切，见《老学庵笔记》，而著者谓"读如四"。噇字韵在监咸部，而著者谓"音康"。《董西厢》："生得邓虏，沦敦着大肚。"而著者截取"生得邓虏沦敦"为一句。《西游记》剧："叫则么那，唔颜郎。"而著者以那属下读，于么字下作逗。像这类字形，字音，句读的错误，更不胜指摘。

总之，这部书在金元戏曲方言考证方面说，仅是初步的一些材料的搜集，我们希望著者有一更详密博大的书出来，而不仅仅以此自足。

（原载《浙江学报》1948 年第 2 卷第 2 期）

《西厢》五剧语法举例

元剧中语法，有与寻常诗文稍异者，后人每多误解，兹就《西厢》五剧，略举九例，明其梗概。

1. 倒装语　《西厢》第一本第二折张生疑法本与红娘有私，法本怒责之，张生接唱〔朝天子〕曲云："好模好样忒莽撞，烦恼则么耶唐三藏。"此与《西天取经》剧："焦则么那村柳舍，叫则么那唔颜郎。"并倒装句。"则么"《雍熙乐府》作"怎么"，"烦恼则么耶唐三藏"，犹云："你这唐三藏怎么烦恼了？"徐天池谓"则么耶亦僧名"，缘不知此种句法也。又第二本第三折〔离亭宴带歇指煞〕曲："太行山般高仰望，东洋海般深思渴。"谓"望之如太行山般高，思之如东洋海般深"也。第三本第一折〔煞尾〕曲："我须教有发落归着这张纸。"谓"我须教这张纸有发落归着"也，语并倒装。

2. 分合语　第二本第三折〔双调五供养〕曲："殷勤呵于礼，钦敬呵当合。"毛西河曰："于礼当合"一语而拆用，作分合语也。

3. 拆字语　此盖宋元勾阑中所谓"拆白道字"。剧中第三本第二折〔耍孩儿〕曲："着你跳东墙女字边干。"拆奸字。第五本第三折〔调笑令〕："君瑞是个肖字这边着个立人，你是个木寸马户尸巾。"拆"俏"字及"村驴屌"三字。元人俗书"驢"作"驴"，"屌"作"屌"。马致远〔耍孩儿〕《借马》散套："鞍心马户将伊打，刷子去刀莫作疑。"亦拆"驴屌"二字也。

4. 歇后语　《启颜录》载唐人用千字文嘲"客既短，又患眼及鼻塞"诗云："面作天地元，鼻有雁门紫，既无左达承，何劳罔谈彼。"盖当时所谓歇后体诗。《西厢》第一本第二折〔粉蝶儿〕曲："不做周方。"第二本第三折〔搅筝琶〕曲："恐怕张罗。"旧解"周方"为"周旋方便"，"张罗"为"张施罗列"。毛西河并以为歇后语。又第二本第二折〔满庭芳〕曲："煠下七八碗软蔓青。"北曲中吕宫有〔蔓青菜〕一调。谓菜曰蔓青，犹以北曲中吕宫有〔柳青娘〕一调，因谓娘曰柳青也。

5. 断插语　谓一语未毕，遽插入他语也。此在今日用新式标点时极易明了，而前人辄多含混。《西厢》第三本第四折红娘问张生云："因甚便病得这般了？"张生云："都因你行——怕说的谎，——因小侍长上来，当夜

书房一气一个死。"即其例也，毛本作"你行怕说的谎，都因小姐上来，当夜回书房，一气一个死。"便失原文神味。

6. 双关语　优伶说唱，语多双关，盖自汉魏而已然。宋元剧曲，尤为常见。《西厢》中如第三本第四折〔小桃红〕曲："桂花摇影夜深沉，酸醋当归浸……忌的是知母未寝，怕的是红娘撒沁。吃了呵，稳情取使君子一星儿参。"暗藏桂花，当归，知母，红娘，使君子，参六药名，语并双关。又第五本第一折〔梧叶儿〕曲咏裹肚，袜儿；〔后庭花〕曲咏玉簪，及第二折〔白鹤子〕四煞五煞二曲，语并然。

7. 反意语　倡优说白，每喜反语见意，以博观者之一粲。记中称莺莺为"冤家"，为"可憎才"，为"风流业冤"，盖勾阑习用反语，所谓"打情骂俏"也。又如第二本楔子孙飞虎对法本白云："你对夫人说去，恁的这般好性儿的女婿，教他招了者。"第三本第二折〔三煞〕曲："更做道孟光接了梁鸿案。"第四本第三折〔上小楼么篇〕："你与俺崔相国做女婿，妻荣夫贵。"亦并以反语见意。又第四本第一折〔上马娇〕曲："不良会把人禁害。"良会，犹今云贤惠。不良会与上举"业冤""可憎才"等词同例。七字写尽张生数月来相思之苦，爱之极，亦恨之极，虽反语，正尔实情也。

8. 打诨语　打诨源自魏晋以来之参军戏，流行直至宋元。大约一人先发为痴騃可笑之形状或言语，一人以搛瓜朴而责问之，此痴騃可笑者乃答以出于寻常意想以外之解释，以博观场者之哄然一笑。此在《西厢》如第四本第二折夫人拷问红娘时，红娘唱〔鬼三台〕曲云："他道：'红娘你且先行，教小姐权时落后。'"夫人云："他是个女孩儿家，着他落后怎么？"红娘接唱〔秃厮儿〕曲云："我则道神针法灸，谁承望燕侣莺俦。"第五本第三折红娘唱〔收尾〕曲戏郑恒云："佳人有意郎君俊，我待不喝采其实怎忍？"郑云："你喝一声我听。"红接唱云："你则好偷韩寿下风头香，傅何郎左壁厢粉。"凡此皆所谓"打猛诨入，打猛诨出"，正与参军戏同其机栝。

9. 手势语　记中第三本第四折，红娘唱〔小桃红〕曲："这方儿最难寻，一服两服令人恁。"又唱〔东原乐〕曲："至如你不脱解和衣儿更怕甚，不强如手执定指尖儿恁。"又唱〔绵搭絮么篇〕云："今夜相逢管教恁。"恁，如此意，盖唱时必辅以手势，以明其如何。第三本第二折张生接莺莺诗简时白云："小姐着我今夜花园里来，和他哩也波哩也罗哩。""哩也波哩也罗"，犹言如此如此，盖亦手势语也。

此外如颠不剌、荆棘刺、论黄数黑、部署不收诸辞，大抵前人所谓谑语、嗑语、市语、方语，记中所见尤多，未能一一举释也。

翠叶庵读曲琐记

一九四五年十月，予与夏瞿禅、任心叔二先生同寓龙泉坊下之风雨龙吟楼，相约作读书笔记，日以一则为度。瞿禅、心叔以是月十日始，予以病咳初愈，至是月十四日，夏历重九节，乃偶就案头所读曲，记其一二。

《汉宫秋》

元平阳陈高《芦沟桥》诗曰："芦沟桥西车马多，山头白日照清波。毡庐亦有江南妇，愁听金人出塞歌。"盖蒙古既灭金国，得其契丹汉儿妇女而妻妾之（见李心传《建炎以来朝野杂记》）。及混一江南，三宫北狩，南人妇女之被驱而北者，又不知凡几。此陈高之诗所为作也。元人剧曲隐写此种国破家亡妻子离散之痛者，以关汉卿之《鲁斋郎》、马致远之《汉宫秋》为最动人，而就曲文言，关作仍不逮马作之沉痛。《汉宫秋》第四折，明妃出塞后，元帝深夜追思，唱《中吕·粉蝶儿》曲曰："宝殿凉生，夜迢迢六宫人静，对银台一盏孤灯。枕席间，临寝处，越显得吾身薄幸。万里龙庭，知他宿谁家一灵真性？"夫明妃之嫁呼韩，元帝明知之而明遣之；此曰："知他宿谁家一灵真性？"其为当时亡国之民，写其妻子被夺之痛明矣。然既万里龙庭，不知谁家宿矣，而仍曰"一灵真性"。盖以吾心之不忘故剑，知妻子亦必不忘故国也。种性不灭，民族不亡，汤若士《还魂记》曲曰："一灵不灭，泼残生堪转折。"我民族自南宋以来，屡蹶屡起，亦由此一灵真性之不灭耳。

《唐书》记宦官仇士良以左卫上将军内侍监致仕，其党送归第。士良教以固权宠之术曰："天子不可令闲，常宜以奢靡娱其耳目，使日新月异，然后吾辈可以得志。慎勿使之读书，亲近儒生。彼见前代兴亡，心知忧惧，则吾辈疏斥矣。"《汉宫秋》毛延寿上场白："我又学的一个法儿，只是教皇帝少见儒臣，多昵女色，我这宠幸才得牢固。"语意本此。至延寿对元帝白"田舍翁多收十斛麦，尚欲易妇"数语，则本《唐书》许敬宗对高宗皇帝语。第三折昭君上场诗："红颜胜人多薄命，莫怨春风当自嗟。"为欧公

《明妃曲》句。别元帝诗："今日汉宫人，明朝胡地妾；忍着主衣裳，为人作春色。"上二句太白《王昭君》诗，下二句后山《古意》诗（原诗"春色"作"春妍"）。元剧宾白，往往失之草率，独致远熔裁史事，拈用古诗，浑成无迹，予故表而出之。至第四折元帝斩毛延寿后下场诗云："月落深宫雁叫时，梦回孤枕夜相思；虽然青冢人何在，还为蛾眉斩画师。"当为致远自作，亦复谐婉可诵，非若汉卿、实甫诸剧，宾白中诗文每失之浅俚也。

曹操既定河北，孔融谓武王伐纣，以妲己赐周公。操问之，融曰："以今观之，想当然耳。"盖戏以讥曹丕之乘乱取甄氏也。元剧用事，亦间以反语见意，如《梧桐雨》剧以"假忠孝龙逢比干""险些儿慌杀周公旦"讥李林甫；《金钱记》剧以"楚屈原醉倒步兵厨，晋谢安盹睡在葫芦架"讥当时一等秀才。虽属杜撰无稽，正复荒唐可喜。《汉宫秋》第二折〔牧羊关〕曲讥当时诸臣之无用，有云："太平时卖你宰相功劳，有事处把俺佳人递流。你们干请了皇家俸，着甚的分破帝王忧。那壁厢锁树的怕弯着手，这壁厢攀栏的怕撅破了头。"攀栏的用朱云折槛事。锁树的用陈元达谏刘聪事，见《晋书·刘聪载记》。又第三折〔雁儿落〕曲："我做了别虞姬楚霸王，全不见守玉关征西将。那里取保亲的李左车，送女客的萧丞相？"保亲二句，亦并以反语见意，谓哪有李左车而保亲，萧丞相而送女客者，以讥主和亲诸臣，除保亲送女客外，竟一筹莫展也。李左车萧丞相不过就小说戏剧中之汉初材辩人物，随意牵引（《墙头马上》剧："我这是䩻文通李左车。"）若必欲求史事以实之，则迂矣。送客为宋元婚礼中伴送者之称，略如今之傧相，见《梧桐叶》剧。

唐人项子迁诗集有《遥装夜》云："卷席贫抛壁下床，且铺他处对灯光。欲行千里从今夜，犹惜残春发故乡。蚊蚋已生团扇急，衣裳未了剪刀忙。谁知更有芙蓉浦，南去令人愁思长。"明姜准《歧海琐谈》："时俗凡远行者，预期涓急出门，饮饯江浒；登舟移棹即返，谓曰遥装。"《汉宫秋》第三折〔驻马听〕曲："早是俺夫妻悒怏，小家儿出外也摇装。"摇装即遥装，谓小家儿出外亦不忍即别也。沈约诗又有"摇装非短晨，还家岂明发"句，则六朝已有此俗矣。

朱文公称欧公《和韩内翰唐崇徽公主手痕》诗"玉颜自古为身累，肉食何人与国谋"为第一等诗，第一等议论。刘祁《归潜志》称金王元朗《明妃》诗"环佩魂归青冢月，琵琶声绝黑河秋。汉家多少征西将，地下相逢应自羞"，甚为人所传诵。又杭城破时汪水云诗曰："若使和亲能活国，婵娟只合嫁呼韩。"盖当时忧时之士，自有此种议论，以讥和议诸臣之误

国。《汉宫秋》剧第二折〔牧羊关〕以下数曲，第三折〔雁儿落〕以下数曲，发挥此意，尤为淋漓痛快。环佩二句即见第二折〔贺新郎〕曲。惟"魂归"作"影摇"，"黑河"作"黑江"，当系记忆偶误。黑河源出绥远归绥，清《一统志》："昭君死，葬黑河岸，朝暮有愁云怨雾笼塚上。"故元朗以与青塚对举。童伯章《元曲选注》以黑江为黑龙江，自扞格不可通矣。

元剧用事，以取材当时流行之小说戏剧为当行本色。《汉宫秋》第二折〔贺新郎〕曲："俺又不曾彻青霄高盖起摘星搂，不说他伊尹扶汤，则说那武王伐纣。"小说言纣为妲己起摘星楼，比干谏不从而死，元鲍天佑有《摘星楼比干剖腹》剧演其事。

《金钱记》

《金钱记》演唐诗人韩翃事，略言洛阳韩翃，字飞卿，以应举赴都。时三月三日，诏许京城内外官员妻女，至九龙池赏杨家一捻红。翃方与贺知章共饮，闻讯逃席潜往，邂逅长安府尹王公弼之女柳眉儿，私遗翃以开元皇帝所赐金钱五十文而去。翃追随不舍，直至王宅，为公弼所见，方欲案治。适知章寻踪至，言翃才华雄赡，不日除授，公弼因延翃门馆，以课其子。一日，翃以苦念眉儿，取所遗金钱占卜，而公弼掩至，为所见，知必其女私赠，大怒，欲穷治之。而知章又适以朝命宣翃入朝，并以翃与眉儿事上奏。帝因命李白赍诏往许完娶焉。考《唐书》称翃南阳人，字君平，时代亦与知章、太白不相及。梦符此记（《录鬼簿》石君宝亦有《柳眉儿金钱记》一剧，今不传），盖仿《韩寿偷香》剧，随意牵合。剧中韩翃即韩寿也，王公弼即贾公间也，眉儿遗钱即贾午之赠香也。亦如郑德辉《㑇梅香》之仿《西厢记》，以小蛮为裴晋公之女，樊素为小蛮之婢，与白敏中辗转牵合，同一荒唐无稽。韩寿偷香，古今艳传，元李时中有《贾充宅韩寿偷香》杂剧，今不传，赖此尚略见梗概耳。杨家一捻红，见《青琐高议》，谓贵妃匀面脂在手印花上，来岁花开，上有指印红迹，帝因名为一捻红云。

梦符散曲，以骏快之笔，运绮丽之词，兼清丽、豪放二派之长，故剧中俊语特多。如第一折〔寄生草〕，翃初见柳眉儿时唱："他是一片生香玉，他是一枝解语花。则见他整云鬟掩映在荼蘼架，荡湘裙微显出凌波袜，露春纤笑捻香罗帕。那姐姐怕不待庞儿俊俏可人憎，知他那眉儿淡了教谁画。"第二折〔滚绣球〕，翃追眉儿不见时唱："俺两个厮顾恋，相离的不甚远，转过这粉墙东，可早玉人儿不见，恰便似隔蓬莱弱水三千。空着这流相思画

桥水，锁春愁杨柳烟，对着的都是些嘴骨都乳莺娇燕，我这里问春风桃李无言。"皆清丽可喜。而第二折翊允处公弼门馆后，向知章倾吐心曲时所唱〔煞尾〕一曲，尤为酣畅淋漓。原词云："我本是个花一攒锦一簇芙蓉亭有情有意双飞燕，却做了山一带水一派竹林寺无影无形的并蒂莲。愁如丝，泪似泉，心忙煞，眼望穿。只愿的花重开月再圆，山也有相逢石也有穿。……指淡月疏星银汉边，说海誓山盟曲槛前，唾手也似前程结姻眷，缩角儿夫妻称心愿。藕丝儿将咱肠肚牵，石碑丕将咱肺腑镌。笋条儿也似长安美少年，不能够花朵儿似春风玉人面；干赚的相如走倥偬，空着我赶上文君则落得这一声儿喘！"此曲首言彼此有情而不得相见，次言此时心愿之必欲重圆，更预想圆合后之种种称心快意。末言以我之笋条儿长安少年，今见此玉人，而不能遇合，将空跑倥偬远路，仅博一声喘乎？设想更奇绝趣绝。梦符论曲，有凤头猪肚豹尾之喻，谓起要美丽，中要浩荡，结要响亮也。于此可以细参。《芙蓉亭》为王实甫所作剧，演韩彩云事，今不传。竹林寺为金熙宗驸马宫，寺僧云一塔无影，见《金台集》。

元剧乔梦符、郑德辉二家，下开明人清丽妍雅一派；而梦符之作，风格于玉茗《还魂记》为尤近。《金钱记》柳眉儿入梦时飞卿唱："我见他欲语含羞，半掩着泥金袖"，"这搭儿里厮撞着，俺两个便意相投。我见他恰行过这牡丹亭，又转过芍药圃蔷薇后。"为《还魂记·惊梦》出"转过这芍药栏前，紧靠着湖山石边，与你把领扣松，衣带宽，袖梢儿蕴着牙儿颤"一曲所本。而第三折公弼吊问飞卿，为知章奉诏宣释，关目亦与《还魂记·索元》相似。飞卿释后唱〔耍孩儿〕曲云："几曾见偷香庭院里拿了韩寿，掷果的云阳内斩首，香车私走的卓文君，就升仙桥上剐做骷髅。哎！险也汉相如涤器临邛市，秦弄玉吹箫跨凤楼。动不动君王行奏，本是些风花雪月，都做了笞杖徒流。"明李中麓评梦符曲，谓为"蕴藉含蓄，风流调笑，种种出奇而不失之怪"，此曲近之。

剧中第一折〔金盏儿〕曲："这娇娃，是谁家？寻包弹，觅破绽，敢则无纤掐。"破绽，包弹，互文同义，音亦相近。《义山杂俎》"不达时宜"节，有"筵上包弹品味"句，是唐时已有此语矣。第三折王公弼白："飞卿省可里推辞，且饮一杯咱。"省，省免意，休要意；可，助词，与小可、闻可、轻可等辞同例。《董西厢》："省可里晚眠早起，冷茶饭莫吃！"《赵礼让肥》剧："省可里啼啼哭哭，怨怨哀哀！"《神奴儿》剧："省可里着嗔着恼，休那等自跌自推！"用法并同。徐文长《南词叙录》："包拯为中丞，善弹劾，故世谓物有可议者为包弹。"凌濛初注《西厢》："省可里犹猛可里

也。"明人释元剧方言，穿凿附会，往往类此。

《鸳鸯被》

　　元人男女风情之剧，有二大范畴，其一写妓女、书生、商人之三角恋爱。初则书生金尽，坐视所欢之见夺；继乃一举成名，重圆好梦，且置其情敌于法焉。此其源出于马致远之《青衫泪》，而《贩茶船》《对玉梳》《玉壶春》诸剧属之。其一写才子佳人之相恋，中经间阻，卒赖第三者之牵合而成夫妇。此其源出于王实甫之《西厢记》，而《㑇梅香》《东墙记》诸剧属之。大抵鸨儿爱钞，以一穷酸饿醋，插足其间，欲与豪商巨贾，竞买风情，鲜有不遭白眼者。于是梦想一旦飞黄腾达，纱帽加顶，庶几一快平生，尽吐胸中不平之气。又旧时大家闺阃，防范綦严，其人或心有所顾盼，而红墙碧汉，翘企徒劳，则梦想有一知心侍儿，如红娘、樊素者，为之传书递简，互通情愫，因成眷属。凡此皆文人失意穷极无聊之思，金圣叹所谓"我亦不知其然而不能自已"者也。而《鸳鸯被》一剧之设想为尤奇。张瑞卿以一应举书生，日暮途穷，不得已投宿玉清庵。此时乃有一天生佳丽李玉英，以老道姑之牵线，至庵中与刘员外期会。不意道姑以事他往，刘员外复以夜行为巡军所拘。张乃得将错就错，竟成佳偶。推作者之意，竟若非如此巧合，即无由一亲芗泽者；而如此巧合，则固古今中外所绝无仅有者矣。

　　《鸳鸯被》剧不知作者姓氏，然其写成时代，当在《西厢记》之后。剧中第三折李玉英唱："乍离了普救寺，钻入这打酒亭。你畅好是性狠也夫人，毒心也那郑恒。今日远了君瑞，逃走了红娘，单撇下个莺莺。"皆牵合《西厢记》中情事人物。第二折小姑催玉英赴期，及瑞卿见玉英时对白，皆仿《西厢记》红娘张生声口。即曲文中亦有显然蹈袭者，兹分录二曲于左，读者可比较得之。

　　　　方信道才子佳人信有之，红娘看时，有些乖性儿，则怕有情人不遂心也似此。他害的有些抹媚，我遭着没三思，一纳头安排着憔悴死。
　　　　　　　　　　《西厢记》第三本第一折〔油葫芦〕曲
　　　　则这鸳鸯被是我夫妻信有之。嗟也波咨，可也甚意儿。则为我父离家因此上不曾理婚姻事。说的人睡卧又不宁，害的人涕喷又不止，你看我不明白憔悴死。
　　　　　　　　　　《鸳鸯被》第一折〔油葫芦〕曲

《鸳鸯被》全剧曲文俱平平，关目前后以鸳鸯被牵合，亦落纤巧，开后人无数恶例。惟第一折李玉英白："这世间男子无妻，是家无主；妇人无夫，是身无主。"颇能写出封建社会夫妇关系，确属古今名言。

剧中第三折〔紫花儿序〕曲："却将我宅院良人，生扭做酒店里驱丁。"驱丁即驱口。蒙古色目人之臧获，男曰奴，女曰婢，总曰驱口，见《辍耕录》。

《陈州粜米》

京剧《乌盆记》，原本元人《叮叮当当盆儿鬼》杂剧。剧中老人张憋古称述龙图公案，略云："人人道你白日断阳间，到得晚时又把阴司理。也曾三勘王家蝴蝶梦，也曾独粜陈州老仓米，也曾智赚灰阑年少儿，也曾智斩斋郎衙内职，也曾断开双赋后庭花，也曾追还两纸合同笔。"于今传龙图公案杂剧，盖已包举大半。《蝴蝶梦》《鲁斋郎》皆关汉卿撰，为元剧最初作家。《后庭花》为郑廷玉撰，《灰阑记》为李行道撰，亦元剧初期作家而稍后于汉卿者。《合同文字》及《陈州粜米》二剧，虽不著撰人，比类而推，当亦为元剧初期之作。《陈州粜米》略言宋时陈州饥荒，廷议派员开仓平粜。刘衙内荐其子得中及婿杨金吾前往。并敕赐紫金锤，人民有不服者打死勿论。刘、杨至陈州，擅改钦定五两银子一石为十两一石，且用加三大秤秤银，八升小斗粜米。地人张憋古不服，刘以紫金锤捶杀之。其子小憋古至京师觅包公鸣冤。时朝廷亦已闻刘、杨贪滥之状，命公往查勘。公微服至陈，道遇刘、杨所昵之妓女王粉莲，悉二人私改官价、大秤小斗之状。杨金吾并以挥霍无度，押紫金锤于粉莲家。次日，公命提刘、杨并粉莲至，一鞫而服，因枭杨金吾于市曹，而命小憋古以紫金锤捶杀刘得中，为其父报仇焉。元剧中张憋古为一定型之人物，盖以称刚直执拗之老人，饰是角者亦俱为正派男主角之正末。其人一见于《渔樵记》，再见于《盆儿鬼》，三见于《陈州粜米》。俗有"两个张憋古抵得上一位包公"之谚，不知其为《陈州粜米》剧之张憋古父子，抑就《盆儿鬼》《陈州粜米》二剧并言之也。

剧中张憋古上场诗："穷民百补破衣裳，污吏春衫拂地长。稼穑不知谁坏却，可教风雨损农桑。"苍凉沉痛，与《水浒传》智取生辰纲"赤日炎炎似火烧，野田禾稻半枯焦。农夫心内如汤煮，公子王孙把扇摇"一诗，同为封建时代穷民不平之呼声。忆战时田赋征实，仓老鼠，米蛀虫，无不利市十倍。浙东民谣有云："今年收谷谷满仓，做官的吃米我吃糠；耕牛忙煞没宿草，官仓边老鼠有余粮。"堪与上二诗并传也。

粮政之弊，古今同慨。清人《遗爱集》传奇，记漕法之弊，有剥斛、淋尖等名目。元人刘时中，值江右饥荒上高监司〔端正好〕散曲，论开粜赈济之弊，有"谷中添粃屑，米内插粗糠""十分料钞加三倒，一斗粗粮折四量"等语。而《陈州粜米》杂剧，除擅改官价、大斗小秤外，尚有插泥土、打鸡窝等弊端。然近人调查战时粮政之弊，计达一百三十余种，后来居上，又岂刘得中、杨金吾辈梦想所及耶？又我国自宋代以下，官吏俸禄之薄，远非汉唐可比。其极至贤者欲独为清官而不可得。剧中第二折包公唱〔滚绣球〕曲云："待不要钱呵怕违了众情，待要钱呵又不是咱本谋，只这月俸钱做咱每人情不够。"最能道出此种苦衷。然则今日政风之坏，又非一般穷官所当独负其责矣。

《夷坚志》："淳熙十一年，溧阳仓斗子坐盗官米黥配。"今剧中亦称仓役为斗子。斗子疑初以职司斗量而云然，沿用既久，乃并以称学中仆役也。《新方言》谓："淮西谓僮仆为斗子，斗即竖字。"恐未免附会。又剧中张千白："你快些安排下马饭我吃，肥草鸡儿，荼浑酒儿。"草鸡即雌鸡，草马即雌马，今我乡方言尚如此。《尔雅》："牝曰骒。"郭璞注："草马名。"其来旧矣。

剧中第一折张憋古唱〔天下乐〕曲骂刘得中、杨金吾云："你比那开封府包龙图少四星。"明徐士范注《西厢记》"今夜凄凉有四星"句，谓："古人以二分半为一星，四星言十分也。"其说近是。元刘祁《归潜志》记金初张六太尉以白金百星赠邓千江，元人《任风子》《伍员吹箫》《魔合罗》诸剧，并有"劈两分星"语，以星、两对文，并可证其为衡量也。"你比包龙图少四星"，即谓你比包龙图差十分也。"今夜凄凉有四星"，即谓今夜十分凄凉也。《玉镜台》剧："折莫发作半生，我也忍得四星。"亦谓愿十分忍耐也。徐文长解《西厢》，谓："古人钉秤，末梢用四星。"因以"今夜凄凉有四星"为有下梢。则当《陈州粜米》时，张憋古固无由预言刘、杨之没下梢。而《玉镜台》剧中，如以忍得四星为忍得下梢，更不成文理矣。《寓简》载刘豫即位，大飨群臣。教坊进杂剧，有处士问星翁曰："自古帝王之兴，必有受命之符，今新主有天下，抑有嘉祥美瑞以应之乎？"星翁曰："有一星聚东井，所谓符命也。"处士以杖击之曰："五星非一也，乃云聚耳，一星又何聚焉。"星翁曰："汝固不知也，新主圣德比汉高祖只少四星儿里。"此剧趣甚，恨未能如法搬弄，起汪精卫辈于地下一观场也。又同折张憋古唱〔上马娇〕曲："你个萝卜精，头上青。"盖骂刘、杨为野菜野种也。《曲洧旧闻》谓元符末都城童谣有"家中两个萝卜精"之语。隐以讥

蔡京、蔡卞。如又以菜谐蔡矣。

龙图公案诸剧，包公铁面霜锋，凛不可犯。惟此剧第三折写公微服至陈，道遇王粉莲为之笼驴一段，稍饶风趣。至第四折公坐衙拘粉莲对质，问以尚认得我否？王答不认得。公接唱〔雁儿落〕曲云："难道你王粉头直恁骏，偏不知包待制多谋策。你道是接仓官有大钱，怎么的见府尹无娇态？"亦复饶调笑情味，笔致颇似关汉卿。王粉莲白中以腰为"杨柳细"，操皮肉生涯为"卖皮鹌鹑儿"，盖当时勾阑切口。又云："我三不知骑上那驴子。"谓匆遽中上驴也。俗谓忙处曰三不知，见《青溪暇笔》，盖谓始、中、终三者皆不能知也。

《赚蒯通》

元人无名氏杂剧，《货郎旦》《赚蒯通》堪称双璧，前者盖民间传唱之作，而后者则非文人学士不能为。全剧略言韩信既诛，蒯彻佯狂避祸，为随何识破。萧何大会诸臣，召彻入，将烹之。彻不避鼎镬，为信鸣冤，廷臣无不感动。何因上奏高帝，追复信官爵，并优诏褒恤焉。剧中第四折萧何及蒯彻对白，为全剧最动人处。兹转录于下。

〔正末（即蒯彻，下同）假意跳油镬科〕
萧相：住，住，住！蒯文通，你为何不言不语，便往油镬中跳去？
樊哙：此人不可问他，若问呵，必然要下说词也。
正末：自知蒯彻有罪，岂望生乎？
萧相：当初韩信是你教唆他来？
正末：是蒯彻教唆他来。
萧相：现有汉天子在上，你不肯辅佐，倒去顺那韩信！
正末：丞相，你岂不知桀犬吠尧，尧非不仁，犬固吠非其主也。当那一日，我蒯彻则知有韩信，不知有什么汉天子。我受韩信衣食，岂不要知恩报恩乎？
萧相：想韩信才定三齐，便请做假王以镇之。这明明有反叛之意，理当斩首。
正末：嗨，丞相说那里话！我想汉天子所以得天下，是靠着谁来？运筹决策，多赖张良；战胜攻取，多赖俺韩元师。如今闲的闲了，斩的斩了，岂不理当！

萧相：想当初主公起兵汉中，亏了众位功臣，也不专靠那韩信一人之力。

正末：我想楚汉争锋，鸿沟为界，那时节俺韩元帅投楚则楚胜，投汉则汉胜；天下之势，决于一人，我因屡屡劝韩元帅留下项王，决个鼎足三分之计。怎当他不信忠言，致令身遭白刃，屈死了盖世英雄，岂不可惜！丞相，只你当初也曾保举他来，成也是你，败也是你。我蒯彻做不得反面的人，惟有一死，可报韩元帅于地下。〔做跳科〕

萧相：令人且与我挡住者！

樊哙：蒯文通，韩信说是你搬调他来，你正是个通同谋反的人，当得认罪。

萧相：樊将军，你说的是。想他在韩信手下为辩士，正是他心腹之人。律法有云："一人造反，九族全诛。"何况他是通同谋反的。今日就将他油锅烹了，也不为枉。

正末：丞相，我想汉王在南郑之时，雄兵骁将，莫知其数，然没一个能敌项王者。后来得了韩信，筑起三丈高台，拜他为帅，杀得项王不渡乌江，自刎而死。如今天下太平，更要韩信作什么！斩便斩了，不为妨害。且韩信负着十罪，丞相可也得知么？

樊哙：你说屈杀了韩信，可又有十罪？休说十罪，只一桩罪过，也就该死无葬身之地。

萧相：蒯文通，既是韩信有十罪，你对着这众臣宰跟前，试说一遍咱。

正末：一不合明修栈道，暗度陈仓；二不合击杀章邯等三秦王，取了关中之地；三不合涉西河，房魏王豹；四不合度井陉，杀陈馀并赵王歇；五不合擒夏悦，斩张仝；六不合袭破齐历下军，击走田横；七不合夜堰淮河，斩周兰、龙且二大将；八不合广武山小会垓；九不合九里山十面埋伏；十不合追项王阴陵道上，逼他乌江自刎，这的便是韩信十罪。

萧相叹科：此十件乃是韩信之功，怎么倒是罪来？

正末：丞相，韩信不只十罪，更有三愚。

萧相：又有那三愚？

正末：韩信收燕赵，破三齐，有精兵四十万；恁时不反，如今乃反，是一愚也。汉王驾出成皋，韩信在修武统大将二百余员，雄兵八十万；恁时不反，如今乃反，是二愚也。韩信九里山前大会垓，兵权百万，皆归掌握；恁时不反，而今乃反，是三愚也。韩信负着十罪，又有

此三愚,岂不自取其祸!今日油烹蒯彻,正所谓"兔死狐悲,芝焚蕙叹",请丞相自思之!
〔萧相同众悲科〕
樊哙:这一会儿连我也伤感起来了。

淮阴本传,称信怏怏羞与哙等为伍,故剧中人物,亦以哙憾信为最甚。终至哙亦感伤,则信死之冤为何如也。古今诗人过淮阴为诗以吊信者多矣,绝无如此之酣畅淋漓者。向读李斯狱中上二世书,历数其辅秦兼六国、定胡越、立社稷等为七罪,自以为罪固当死,为之掩卷太息。今读此剧,更令人千载下为淮阴气尽。

剧中当萧何闻蒯彻之言,痛淮阴之冤,欲奏请封墓祭享;并以彻之忠义,赐金授爵。而彻坚拒不受,唱云:"笑杀我蒯文通舌辩强,怎出的你萧丞相机谋广?要诛的便着刀下诛,要向的便把心儿向。"(〔雁儿落〕曲)"兀的不是狡兔死,走狗僵;高鸟尽,劲弓藏?也枉了你荐举他来这一场。把当日个筑台拜将,到今日又待要筑坟堂。"(〔沽美酒〕曲)"便做有春秋祭飨,也济不得他九泉下魂魄凄凉!倒不如早将我油烹火葬,好和他死生厮傍。我可也不慌,不忙,还含笑的就亡。呀!这便算做你加官赐赏。"(〔太平令〕曲)又高帝颁诏明信之冤并赐彻黄金冠带,彻唱云:"若是汉天子早把书明降,韩元帅免受人诬罔;可不带砺山河,盟言无恙?我蒯彻也妆什么风魔?使什么伎俩?(还冠带科)这冠带呵,添不得我荣光;(还黄金科)这金呵,铸不得他黄金像!只要你个萧丞相自去思量,怎生的屈杀了十大功臣被万民讲?"(〔鸳鸯煞〕曲)数曲绝沉痛愤激,而以傲兀排调出之。写忠臣义士超然生死之外,临危致身,血泪与谈笑并作,实为元剧创一最高之典型,而即作者之人品可见。其姓氏之不著,当由身世之间,有难言之痛,不欲人知,而借此以发之也。

作者拟高帝诏书曰:"朕提三尺,起丰沛,不五年间,尽取诸侯王,追杀项羽,奄有天下。此非一人之能,皆韩信之力也。朕以谬听人言,将为叛逆;遂令未央钟室,冤血尚存,朕实慭焉!兹特还其封爵,令有司立墓祭祀。蒯彻本以口舌从事,与武涉同时;为主其心,吠尧何罪;甘赴鼎镬,视死如饴,诚壮士也。可免其死,仍授京兆一官,黄金千两。呜呼!生而有功,死犹图报;言如可用,罪且不遗。庶见我国家赏罚之公,无替朕命!"冠冕堂皇,在元剧中堪称大手笔。惟彻以避汉武讳,史称蒯通,而剧中谓名彻,字文通。蹑足封侯,乃张良事,而剧中以责萧何。张良封留,为春秋宋

邑，而剧中以为陈留。此则如马致远《汉宫秋》，元帝封王嫱为明妃，预避司马氏讳于数百年前，同一谬误，虽名家有所不免也。

第三折〔斗鹌鹑〕曲："每日点火般调和，使孟婆说合。"孟婆，风神也，见《山海经》。宋徽宗词："孟婆做些方便，吹个船儿倒转。"正用此意。火般，未详，疑或火师之讹也。〔调笑令〕曲："他做事儿太过，谁免的没风波，常言道'点点还来入旧窝'。"即今俗谚"檐头水点点无差移"意。第四折〔驻马听〕曲："今日也理当，怕不做'凤凰飞上梧桐树'。"盖歇后语，隐谓"自有旁人说短长"也。〔挂玉钩〕曲："恰便似'哑妇倾杯反受殃'。"亦当时成语。《国策》："武安君谓燕王曰：'邻家有妻毒其夫者，使妾奉卮酒进之。妾知其为药酒也，佯僵弃酒，主父大怒而笞之，妾终不敢自明。'"元微之乐府古题有《将进酒》一首咏其事，即此语之所本也。

《玉镜台》

《玉镜台》事本《世说新语》，略言温太真以玉镜台诡聘其姑女刘倩英，比成婚，倩英嫌太真年老，不与同室者二月。天子乃命王府尹设水墨宴，邀太真夫妇赴会，并当筵赋诗。有诗则太真金钟饮酒，夫人插金凤钗，搽官定粉；无诗则太真瓦盆里饮水，夫人墨涂面皮。太真故意自谓酒渴，正须冷水解酲，不肯赋诗。倩英无奈，只得当众表示顺从，并再三呼为丈夫。太真遂索笔题诗，夫妇欢饮而归。此剧下半情节，仅就《世说》"我故疑是老奴"一语，架此空中楼阁。盖元人杂剧，本多借题发挥，以自写其胸中一段奇情幻想，故不尽计及故事之是否有据耳。至明人柴鼎《玉镜台传奇》，处处牵合《晋书》，并及王敦、苏峻之乱，转令人读之昏昏欲睡。又王实甫《丽春堂》杂剧，完颜丞相与李监军赌赛，败者以墨涂面。或剧中所云水墨宴，金元果有此习俗也。

剧中第三折，倩英不肯成婚，太真云："夫人，你的心事我已知道了。"接唱："你少年心想念着风流配，我老则老争多的几岁？不知我心中常印着个不相宜，索将你百纵千随。你便不欢欣，我只满面儿相陪笑；你便要打骂，我也浑身儿都是喜。我把你看承的，看承的家宅土地，本命神祇。"（〔耍孩儿〕）"论长安富贵家，怕青春子弟稀，有多少千金娇艳为妻室。这厮们黄昏鸾凤成双宿，清晓鸳鸯各自飞。那里有半点儿真实意？把你似粪堆般看待，泥土般抛掷。"（〔四煞〕）"你攒着眉，熬夜阑；侧着耳，听马嘶；闷心欲睡何曾睡。灯昏锦帐郎何在，香烬金炉人未归。渐渐的成憔悴，还不

到一年半载，他可早两妇三妻。"（〔三煞〕）"今日咱，守定伊，休道近前使唤丫环辈；便有瑶池仙子无心觑，月殿嫦娥懒去窥。俺可也别无意，你道因甚的千般惧怕？也只为差了这一分年纪。"（〔二煞〕）"我都得知，都得知；你休执迷，休执迷！你若别寻的个年少轻狂婿，恐不似我这般十分敬重你。"（〔煞尾〕）数曲曲传老夫少妻情事，无微不至，而文字流转如走盘珠，爽利如嚼哀梨，最属汉卿胜场。

《雍熙乐府》载汉卿〔南吕一枝花〕《不伏老》散套，自称："普天下郎君领袖，盖世间浪子班头。"其老于风尘可想。剧中第三折写太真老脸无赖处，第四折写太真拿腔作刁处，老辣刻毒，元人中殆少其比。然汉卿老辣有余，温馨不足，故剧中第一二折写太真恋慕倩英处，如："花比腮庞，花不成妆；玉比肌肪，玉不生光；宋玉襄王，想象高唐。""藕丝翡翠裙，玉腻蜻蜓颈；妲己空破国，西子枉倾城"等语，便觉俗滥可厌。斯乃不得不让实甫、德辉出一头地矣。

剧本第四折，外扮王府尹上云云，正末同旦上唱："只为凤鸾失配累了苍鹘。"苍鹘即调外扮之王府尹。《辍耕录》："副末古谓之苍鹘。"知参军戏之苍鹘，即院本之副末，杂剧之外也。又《盆儿鬼》第三折："又无一个巡军捷讥，着谁来共咱应对？"《闹铜台》剧朱仝自称曾在郓城县为捷讥，知古院本之捷讥，本自巡军之捷讥，有讥察之意。又《砑砂担》第一折，店小二戏邦老云："我姓郑，是郑共郑。"以剧中店小二及邦老皆净角所扮，而净、郑同音，知金院本所谓郑（如《四郑舞杨花》《病郑逍遥乐》），即元剧之净也。凡此皆可补王静安《古剧脚色考》所未及，并记于此。

第二折〔红绣鞋〕曲："只见他无发付氲氲恶气。"氲氲即晕晕，谓脸红晕也。《雍熙乐府》载王实甫《芙蓉亭》散折："煴煴的羞得我腮儿热。"《乐府群玉》刘时中〔朝天子〕曲："氲氲双颊绛云潮。"义并同。任中敏校《乐府群玉》，改"氲氲"为"氤氲"，失之。

《杀狗劝夫》

此剧略言南京富户孙荣，与无赖柳隆卿、胡子转结为兄弟，而逐其嫡亲兄弟孙华于外。一日荣与柳、胡饮于酒楼，各以刘、关、张自矢，同生同死，有难同救。迨酒散下楼，柳、胡竟委弃荣于大雪中，并窃取其靴靿中钞五锭而去。适孙华于深夜回城南破窑，见之，为背负回家。荣醒觅银不得，疑其弟所窃，又逐之去。荣妻杨氏深虞其夫狎昵小人，必至身败名裂；乃杀

一黄狗，去其首尾，加以衣帽，伺荣之夜出也，移至户外。荣醉归见尸，大惧，商之柳、胡为移尸灭迹，皆不获允。不得已从其妻言，至城南破窑求其弟，华慨然允诺，为移埋汴河岸侧，兄弟遂和好如初。次晨，柳、胡以孙荣杀人移尸，勒索不遂，控于开封府尹王翛然，方鞫问间，杨氏具以其情上禀，审验得实，乃杖责柳、胡，而奏为杨氏旌表门闾焉。此剧臧选不载作者姓氏，清焦里堂《易余曲录》以《录鬼簿》萧德祥名下有《王翛然断杀狗劝夫》一目，定为萧作，王静安《曲录》即从其说。然此剧题目正名为"孙虫儿（即孙华）挺身认罪，杨氏女杀狗劝夫"与《录鬼簿》所载者异。又金主亮改称汴都为南京，至元世祖至元二十五年，又改称汴梁府。德祥为元剧末期作家，何至仍称汴梁为南京。予故仍从臧氏，定为无名氏作也。

王翛然金世宗时曾同知咸平府，摄府事，复移知大兴府，并以刚毅著于时。今剧中翛然上场白云："小官名王翛然，在这南衙开封府做个府尹，方今大宋仁宗即位，小官西延边赏军回来"云云。乃知此剧盖亦北宋传说中龙图公案之一，南渡后，金人乃嫁其名于王翛然也。予每疑今传无名氏杂剧，有尚在关、马诸作之前者，斯剧盖其一也。《三国志·关羽传》称："先主与羽、飞二人，寝则同床，恩若兄弟。"又羽谓曹公曰："吾受刘将军厚恩，誓以共死，不可背之。"说书人因有刘、关、张桃园三结义之说，末俗流传，浸成风气。然世未有于其所厚者薄，而于所薄者厚。剧中第三折〔牧羊关〕曲："这等人是狗相识，这等人有什么狗弟兄，这等人狗年间发迹俫峥嵘。这等人说的是狗气狗声，这等人使的是狗心狗行。有什么狗肚肠般能报主？有什么狗衣饭泼前程？是一个啜狗尾的乔男女，是一个拖狗皮的贼丑生。"借狗骂人，颇为痛快。狗年间盖犹元初之俗，以太岁在戌为狗儿年也。

剧中第二折孙华负兄回家，杨氏赐以面食。迨其兄酒醒，华慑于积威，仓皇失措，唱云："我坐则坐战兢兢的，他醉则醉气不不的。我这里低着头沉吟了半晌，他那里不转睛瞅了我一会。"（〔脱布衫〕）"……唬的我一个脸描不的画不的，一双筋拿不的放不的，一口面吞不的咽不的。我便有万口舌头，教我说个甚的。"（〔太平令〕）第三折孙华在破窑内唱："稀刺刺草户扃，破杀杀砖窑静；俺这里春光元不到，人迹罕曾经。万籁无声，是什么响息飒惊咱醒？透着些影依微何处灯？却原来是伴独坐浩月澄澄，搅孤眠西风冷冷。"（〔一枝花〕）"我如今穷范丹无钱怎了，便教他赛陈抟也有梦难成。积渐的害得咱忧成病，一递里暗昏昏眼前花发，一递里古鲁鲁肚里雷鸣，……我和你本一个父养娘生，又不是螺蠃螟蛉。怎么无半年欺负了我五场十场，我每日家嗟叹了千声万声，那一夜不哭到二更三更。"（〔梁州第

七〕）抒情写景，全用白描，玩其气体风格，为北剧初期之作无疑。

　　元剧初期之作，方言成语特多，索解不易，略举数事，以便读者。卧羊即杀羊，元剧凡吉庆筵席，辄云"卧翻羊，宰下猪"，盖喜事讳言杀也。破盘谓开筵下箸，犹今云开动也。刮土儿，扫数无余意，言并土地俱刮去也。尽盘将军，讥贪食无厌也。无名氏《小尉迟》剧李道宗白："若有人请我到的酒席上，且不吃酒，将各样好下饭，狼餐虎噬，只一顿都嚑了，方才吃酒。以此号为尽盘将军。"生分即生忿，谓忤逆不孝也。匹半停分，即劈半平分也。"豹子的孟尝君，畅好是食客填门。"元剧有《豹子和尚》《豹子秀才》等名目，豹子盖状其凶狠也。靴勒即靴腰，谓靴统凹处。王西楼咏蒲靴〔清江引〕，有"紧束凌波勒"句。孙华骂柳、胡云："你两个若没俺哥哥，怕不饿杀你这颏！"颏，詈辞，今我乡尚称男子阳具为颏也。又云："你吃了酒，噇了食。"噇音床，与味字音义并同。字本作饞，食无廉也，见《集韵》。觑当，看顾也。弯跧，屈曲也。合扑，跌交也。噉喝，吒叱也。闲聒七，絮聒也。厮罗惹，相纠缠也。"不登登按不住杀人性"，不登登，即勃腾腾；"我背则背手似捞铃"，捞铃即撩零：并音之讹也。"博徒强各争胜，谓之撩零"，见李肇《国史补》。"他壮厮趁，壮厮挺"，壮即装字，谓装作也。"这尸首可可在你门首"，可可即恰好。姜白石词："遥怜花可可，梦依依。"丁一确二，即的一确二；巴三览四，即把三揽四。扶同捏合，即通同捏造。元王与之《无冤录》："中间但有脱漏不实，扶同捏合，增减尸伤，官吏人等情愿甘伏罪责。"喝撺箱，谓放告，元杨瑀《山居新语》："桑哥丞相当国擅权之时，同僚董左丞、张参政，二公皆以书生自称，凡事有不便者多阻之。后桑哥欲去二人而未能。是时都省告状撺箱，乃暗令人作一状，投之箱中。"盖亦金元旧俗也。

《合汗衫》

　　此剧略言汴梁富户张义，字文秀，于竹竿巷马行街开设解典铺，以金狮子为号，因有金狮子张员外之称。尝冬日与其妻赵氏于临街楼上置酒赏雪，见有僵卧雪中者，命其子孝友扶之上楼，赐以酒食。其人自言原籍徐州安山县，姓陈名虎，以贸迁赴京，病滞客馆，资斧罄尽，流落至此。孝友见其雄伟，欲留以自卫，因与结为兄弟，并见其妻李玉娥焉。会时有赵兴孙者，亦徐州安山县人，以路见不平，失手杀人，递配沙门岛，道经楼下。文秀怜其寒苦，赐以酒食，并缘与其妻同姓，赍以金银衣物。兴孙方感激下楼，适遇

陈虎，欲夺之去，卒为文秀所呵止。孝友以玉娥怀孕十八月不娩，忧形于色。陈虎怂恿其共至徐州东岳庙掷玉杯珓以卜休咎。文秀力阻不获，因取孝友所着汗衫，拆分其半，以慰怀思之情。孝友夫妇既行，陈虎艳玉娥之美，于舟中推孝友堕河，强占玉娥为妻。玉娥至娩，得一子，即冒虎姓，曰陈豹。豹年长膂力过人，以母命赴汴京应武举，并授以汗衫半件，嘱至竹竿巷马行街，寻问亲戚金狮子张员外夫妇。豹至汴京，一举及第，于相国寺散斋济贫。时文秀以家遭大火，流为乞丐，偕赵氏前往乞施。见豹状似孝友，痛詈之。既询其姓名年岁不相符，转跪拜请罪。豹怜其寒薄，赐以汗衫，文秀询知为其母赵玉娥所贻，心知豹为孝友之子，因亦自言为金狮子张员外。豹大喜，赍以金银，嘱至徐州安山县金沙院相待。既豹归，以禀其母，因问与张员外何亲，玉娥具以张员外之收陈虎，及虎之杀其父孝友告。豹闻言大怒，时虎在窝弓谷，因急往为父报仇。适赵兴孙递配限满，以军功授巡检，驻守窝弓谷，捕获陈虎，与豹及张员外夫妇，共会于金沙院。而孝友以堕河遇救，亦于金沙院出家为僧。祖孙父子一时完聚，因劝孝友还俗，设宴庆贺，而置陈虎于法焉。剧中情节，羌无故实，盖撮合旧戏，悬空结撰。陈虎之沉张孝友而占赵玉娥，则《西游记》剧刘洪之杀陈光蕊而占殷氏也。张文秀夫妇以行乞而遇陈豹，则《货郎旦》剧李彦和张三姑之说唱而遇李春郎也。陈豹之杀陈虎，为父报仇，则《赵氏孤儿》剧赵武之杀屠岸贾也。而全剧关目于《货郎旦》为尤近。然剧中牵强巧合不近情理之处太多，曲文亦不及《货郎旦》远甚，殊可以无作也。杯珓儿，神庙中卜器，今多以竹根或木为之。韩昌黎《谒衡岳庙》诗："手持杯珓导我掷，云此最吉余难同。"其由来旧矣。

赵子昂论曲云："院本中有娼夫之词，名曰绿巾词。"盖宋元以来，伶人常戴绿头巾故也。张国宾本名张酷贫，尝为教坊管勾，与花李郎、赵明镜、红字李二，并为元剧中绿巾词作者。国宾所作除本剧外，《元曲选》尚有《薛仁贵衣锦还乡》《罗李郎大闹相国寺》二剧。所未入选者，仅《汉高祖衣锦还乡》一剧而已。

当臧选元剧时，家藏既多秘本，又从刘延伯许借得二百种，其中名家可传之作必多。而如王实甫《芙蓉亭》、白仁甫《流红叶》、高文秀《赵元遇上皇》诸名剧当时尚多流传。今百种中，于实甫、仁甫、文秀各仅一二种入选，至如费唐臣、王伯成、庾天锡、沈和甫、鲍吉甫诸名家，并一种而无之。独于张国宾之作，四选其三，且较以今传元剧，除《薛仁贵衣锦还乡》稍可观外，余殊鲜可取。吾人于此，不能不谓为臧氏去取之未允也。

是剧亦见《元刊杂剧》三十种，题曰：《大都新编关目汗衫记》，曲文较臧选第一折多〔金盏儿〕一枝，第二折多〔天净纱〕〔酒旗儿〕〔络丝娘〕各一枝，第四折多〔风入松〕〔落梅风〕各一枝。其〔天净纱〕曲云："疏□落日昏鸦，淡烟老树残霞，古道西风瘦马，映着夕阳西下，野桥流水人家。"点窜东篱、仁甫二家词，（仁甫词云："孤村落日残霞，轻烟老树寒鸦，一点飞鸿影下，青山绿水，白草红叶黄花。"）未免生吞活剥。天净，纱名，见《东京梦华录》，后人多讹为天净沙。

今传元刊各剧，仅载关目曲词，文字尤多讹脱，然亦有足证臧选之误者。向读《合汗衫》第二折〔鬼三台〕曲："早难道神不容颜，天龙鉴察。"百思不得其解，今阅元刊，乃知为"神不容奸，天能鉴察"之讹也。同折张文秀家失火时唱〔耍三台〕曲："摆一街铁茅水瓮，列两行钩镰麻搭。""铁茅"元刊作"铁猫"，盖又"铁锚"之误也。又第三折〔快活三〕曲："风吹的我这头怎抬。"元刊"吹"作"梢"，梢亦吹意，而义稍别；今温州方言尚谓为寒风所吹曰梢。元秦简夫《赵礼让肥》剧："风梢得鼻凹黑。"用法正同。同折〔耍孩儿〕曲："马行街公婆每都老迈。"元刊"老迈"作"老迈"。第四折〔碧玉箫〕曲："贼胆大如天"，元刊"贼胆"作"色胆"，并较臧刻为胜。

剧中第一折〔混江龙〕曲："簇金盘罗列着紫驼新，倒银瓶满泛着鹅黄嫩。俺本是凤城中黎庶，端的做龙袖里娇民。"紫驼谓驼峰；鹅黄，酒名。东坡诗："紫驼之峰人莫识。"又云："应倾半熟鹅黄酒。""龙袖里娇民"亦见《刘弘嫁婢》剧，龙袖喻京都也。《太平清话》："钱塘为宋行都，男女尚妩媚，号'笼袖娇民'。"未免曲解。

《谢天香》

《广人物志》称苏颋年五岁，裴谈尝过其父，颋方诵庾信《枯树赋》，至"昔年种柳，依依汉南；今看摇落，凄凄江潭，树犹如此，人何以堪！"以避谈字讳（谈、潭同音），改诵曰："昔年种柳，依依汉阴；今看摇落，凄凄江浔，树犹如此，人何以堪！"一时称为神童。《能改斋漫录》称西湖有一倅闲唱少游〔满庭芳〕，误举"画角声断谯门"为"画角声断斜阳"。琴操言其误，倅戏曰："汝可改韵否？"琴操即改作阳字韵云："山抹微云，天连衰草，画角声断斜阳。暂停征辔，聊共引离觞。多少蓬莱旧侣，频回首烟霭茫茫。孤村里，寒鸦万点，流水绕红墙。魂伤，当此际，轻分罗带，暗

解香囊；谩赢得青楼薄幸名狂。此去何时见也，襟袖上空有余香。伤心处，高城望断，灯火已昏黄。"此作点窜少游词，悉仍原意。而改"香囊暗解，罗带轻分"为"轻分罗带，暗解香囊"，改"灯火已黄昏"为"灯火已昏黄"，一字不易，尤见巧思。至关汉卿乃仿其意以为《谢天香》杂剧。剧言杭州柳耆卿至汴京应举，邂逅上厅行首谢天香，眷恋忘返，适柳之好友钱可，字可道，新任开封府尹，柳再三嘱为看觑谢氏，为钱所斥，怀恨而去。谢送至城外，为钱行，钱阴嘱左右往觇。柳临别，赋商角调〔定风波〕词曰："自春来惨绿愁红，芳心事事可可。日上花梢，莺喧柳带，犹压香衾卧。暖酥消，腻云鬌，终日恹恹倦梳裹。无奈想薄情一去，音书无个。早知恁么，悔当初不把雕鞍锁。向鸡窗收拾蛮笺象管，拘束教吟和。镇日相随莫抛躲，针线拈来共伊坐和我。免使少年，光阴虚过。"左右以闻。钱唤谢至署，命歌此词。谢歌至"芳心事事"，忽忆"可可"犯钱官讳，因改为"已已"。全词亦悉易齐微韵云："自春来惨绿愁红，芳心事事已已。日上花梢，莺喧柳带，犹压绣衾睡。暖酥消，腻云鬌，终日恹恹倦梳洗。无奈想薄情一去，音书无寄。早知恁的，悔当初不把雕鞍系。向鸡窗收拾蛮笺象管，拘束教吟咮，镇日相随莫抛弃。针线拈来共伊对和你。免使少年，光阴虚费。"钱爱其才捷，因为脱籍，处之后房。越三年，耆卿状元及第，夸官游街，钱邀至私第，命谢氏出见，为完合焉。耆卿始为慢词，缠绵宛转，曲道人意中事，青楼传唱殆遍。故宋元妓女，类以"袖褪乐章集"自负。柳崇安人，〔定风波〕即见所著《乐章集》中。剧中谓为杭州人，以柳《望海潮》赋杭州一词，宋元间流传最广，因以致误也。行首本为每一行业之首领。唐常沂《灵鬼志》胜儿篇，有金银行首之目。《宋史》称宦者王继恩，屡为内侍行首。至金元杂剧，乃专以称官妓之领班。吾人于此亦有以觇官妓制度之渐以普遍也。

剧中柳耆卿白云："平生以花酒为念，好上花台做子弟。"而谢天香唱云："卖弄的有伎俩，卖弄的有艳姿，则落的临老来称弟子。"当时称狎客为子弟，而官妓则称弟子，盖沿唐人教坊弟子之旧称。清人《红楼梦》小说，小丫头每詈其同辈为小蹄子，实亦小弟子之讹。自清初停教坊，此称亦废，后人遂多不得其解。又官妓上厅参官，须穿官衫，见剧中谢天香白。其不能弹唱者则曰哑猱儿，见剧中谢天香唱〔油葫芦〕："我怨那礼案里几个令史，他每都是我掌命司，先将那等不会弹不会唱的除了名字，早知道则做个哑猱儿。"古者倡优不分，猱儿即獿儿，亦即优儿。《礼记·乐记》："獿杂子女。"释文："獿字亦作猱。"乃知今沪上上等妓女之称长衫，盖尚沿宋

元上厅官妓之旧习；其次者曰幺二，则猱儿、优儿之讹也。

关汉卿《金线池》剧石府尹白，谓乐户一经责罚，便是受罪之人，做不得士人妻妾。《谢天香》剧钱大尹白，亦谓天香若唱出可可二字，犯俺官讳，或是唱时失了韵脚，差了平仄，乱了宫商，皆当扣厅责四十大板。而天香受责之后，便是典刑过罪人，耆卿再不好往她家去。凡此俱可见当时官吏对待官妓之严酷。然亦因此，妓女之应承官府者，乃不得不讲论诗词，研求声韵。此宋元以来女子之擅诗词者，所以以妓女为独多也。剧中钱大尹以骰子为题命咏，天香诗曰："一把低微骨，置君掌握中；料应嫌点涴，抛掷任东风。"王世贞《艺苑卮言》，称正德间有妓女于客所分咏骰子诗："一片寒微骨，翻成面面心，自从遭点污，抛掷到如今。"不知其出于此也。

汉卿所作剧，以写妓女生活者为独多，以其熟于勾阑，故如实写来，处处动人。第一折〔赚煞〕天香别耆卿时曲云："我这府里祗候几曾闲，差拨无铨次，从今后无倒断嗟呀怨咨。我去这触热也似官人行将礼数使，若是轻咳嗽便有官司。我直到揭席时来到家时，我又索趱下些工夫忆念尔，是我那清歌皓齿，是我那言谈情思，是我那湿浸浸舞困袖梢儿。"此曲写妓女对于触热官人，不愿祗候，而偏不得不祗候；于所恋情人，欲常相聚，又每不得相见。等到席散回家，徒存忆念。于是自怨自艾，转深悔其有此清歌皓齿，言谈情思，致日被差拨无闲暇也。结三语以重叠咨嗟之声出之，而并不说破，尤曲传儿女子怯弱怨怅之神情。至写妓女从良后生活，有云："则俺这侍妾每近帏房，止不过梳头处俺胸前靠着脊梁，几时得儿女成双。"与明人《挂枝儿》小曲"看一夜牙梳背"之句，俱属刻画入微之作。他若第二折〔梁州第七〕〔贺新郎〕〔二煞〕诸曲，第三折〔端正好〕〔滚绣球〕诸曲，亦俱圆转流丽，明白如话，未暇一一转录也。

《争报恩》

此剧略言宋江每月派人至东平府探事，先遣关胜下山，以病滞留权家店，偷卖狗肉度日。时济州通判赵士谦，率妻李千娇、妾王腊梅，一儿一女，及家人丁都管赴任。以梁山一带道路难行，暂留家属于权家店。丁都管缘与王腊梅有奸，方将幽会，关胜卖狗肉至店，与丁都管口角，殴之倒地。腊梅欲缚送官，赖千娇救得免。次月，宋江续遣徐宁下山，亦染病滞留权家店。偶撞破王腊梅、丁都管奸情，腊梅亦欲以付吏，为千娇释去。及赵通判家属至济州，宋江适派花荣下山，以被捕逃匿通判后园，闻千娇夜焚香告天

云："愿天下好男子勿遭罗网之灾。"心感其义，出与相见。为腊梅所见，以告士谦，诬为奸情。士谦至，花荣恐被捕，刀伤士谦而遁。腊梅遂以因奸杀夫告千娇于济州知府。千娇屈于严刑，遂诬服。迨将处决，胜、宁、荣争下山劫法场，救千娇入梁山，与士谦复为夫妇，而杀王腊梅、丁都管为千娇泄恨焉。剧中情事与高文秀《黑旋风双献头》、李文蔚《燕青博鱼》略似。金元无名氏诸剧，大抵为最早期作品，此剧宋江上场曰："只因误杀阎婆惜，逃出郓州城，占下了八百里梁山泊，搭造起百十座水兵营，忠义堂高搠杏黄旗一面，上写着替天行道宋公明。聚义的三十六个英雄汉，那一个不应天上恶魔星。绣衲袄千重花艳，茜红巾万缕霞生。肩担的无非长刀大斧，腰挂的尽是鹊画雕翎。赢了时舍性命大道上赶官军，若输呵，芦苇中潜身抹不着我影。"元剧宾白受评话影响最大，此尚可见其遗迹。又此剧仅言三十六英雄，而《黑旋风双献头》《燕青博鱼》二剧兼及七十二小伙。就斯而论，作者时代盖尚在高文秀、李文蔚前也。

《水浒传》称宋江为呼保义，元剧已然。《武林旧事》记南宋说书人有徐保义、汪保义二家。《老学庵笔记》记临安商贾扁榜对，有"东京石朝议女婿乐驻泊药铺，西蜀费先生外甥寇保义卦肆"语。保义盖当时市井某种人物之通称。又《挥麈余话》："靖康间有士子贾元孙，多游大将之门，谈兵骋辩，自称贾机宜；有甄陶者，奔走公卿之前，以善干事，士大夫多使令之，号甄保义。空青先生尝戏为对云：'甄保义非真保义，贾机宜是假机宜！'"是则所谓保义者，盖公卿大夫门下奔走干事之人，至冠以呼字，疑或谓其呼之即至，有求必应欤？

剧中第二折当李千娇在后花园烧香时，花荣慌上云："休赶！休赶！一个来一个死！两个来一双亡！"直至第三折千娇赴法场，荣与徐宁、关胜下山报恩时，始补叙："到济州府城外酒店里多饮了几杯酒，入的城来，被风刮起衣服，露见我这逼绰子，被捕盗官军看见，赶得我至急，攀的一枝苦墙柳树，被我跳过墙去！"既避与上文关胜、徐宁上场时重复，文境亦特突兀不平。白中关胜自称第十一头领，徐宁自称第十二头领，花荣自称第十三头领，与《宣和遗事》及今传《水浒传》并异。逼绰子当时切口，谓刀也。《度柳翠》杂剧第三折："粘着处休热相偎，逼绰了是便宜。"逼绰，割断意，故以逼绰子为刀也。《朱砂担》第一折邦老铁幡竿白，称刀为"透心凉"，当亦系江河切口，而语尤犷悍可怕。

《水浒》诸剧多力写官吏之贪残，盖借盗骂人，谓官不如贼也。剧中第三折郑太守刑讯李千娇，千娇当庭昏绝，水喷不醒。又逼打其幼子，哭唤之

醒，情事最为动人。千娇醒时曲云："昏惨惨云雾埋，疏剌剌的风雨筛，我一灵儿直到望乡台，猛听的招魂魄。"（〔快活三〕）"我这里声冤叫屈谁瞅睬，原来你小处官司利害，衙门自古向南开，怎禁那探爪儿官吏每贪财。"（〔耍孩儿〕）至千娇将入大牢，眼见其娇儿幼女为王腊梅拖去时，曲云："他将我那一双儿女拖将去，苦被那祗候公人把我拽过来。你后来要还我脓血债，倚仗着你那有官有势，忒欺负我无靠无挨。"数曲沉痛中有愤激之音，本色处尤不易及。"衙门自古向南开，有理无钱莫进来"，此一宋元时谚语，今日犹流传社会，可慨也。"探爪儿"亦见《铁拐李》第一折，（〔后庭花〕曲云："怕不初来时妆会么，看他向深里探会爪。"）《勘头巾》第二折，（〔隔尾〕曲云："则被你这探爪儿的颓人将我来带累死。"）并以讥官吏之枉法攫取财物，有如狗之探汤。《谢天香》第二折，〔二煞〕曲："大人家前程似狗探汤。"是则不惟不足上比盗贼，更将下堕兽道矣。

本剧第三折王腊梅对李千娇白云："只说獐过鹿过，可不说麂过，每日则捏舌头说别人，今日可是你。"盖谓"只说张过陆过，不说己过"也，亦属双关，而语尤妙。又第一折王腊梅对丁都管白云："我有心要和你吃几钟梯气酒儿，你心下如何？""梯气"，元王与之《无冤录》作"梯己"（有"已死者亲属或亲戚梯己人等"语），盖体己之音转，而亲密私属之意也。《燕青博鱼》第三折王腊梅白云："自家同乐院里见了衙内，又不曾说的一句梯气话。"《百花亭》第四折高常彬白云："平日积攒下梯气钱二万贯。"语意并同。周亮工《书影》谓："辽史梯里己，官名，掌皇族之政教，以宗姓为之，如今之宗人府，所以别内外亲疏，或即梯己之意。"未免附会。

《张天师》

此剧略言西洛书生陈世英应举赴京，道经洛阳，留寓其叔洛阳太守陈全忠处。值中秋于后园玩月，题诗鼓琴，感动娄宿，得救月宫之难，以其时适罗睺、计都二星犯月也。月宫桂花仙子感而下降陈馆，且与世英订期重晤于来年此夕。世英思念成疾，适第三十七世天师道玄过洛，为筑坛勾摄梅菊荷桃诸仙及风姨、雪天王勘问，具得其情，牒往长眉仙处置。长眉仙念桂花仙从无正配，且为酬恩下凡，情有可原，遂并梅菊荷桃诸仙并释之。剧中情节疑本自金院本之《风花雪月》（见《辍耕录》），以此剧正名为《张天师断风花雪月》，依元剧惯例当简称《风花雪月》也。至明周宪王《诚斋杂剧》之《张天师明断辰勾月》，则又就吴作改写而成。元人杂剧有风花雪月一

科，大抵演花月之妖，幻形魅人，斯剧其一例也。后此之《太乙仙夜断桃符记》，盖承流之作，而无名氏之《萨真人夜断碧桃花》，似当在吴作之前。三十七世天师据《元史·释道传》，名与棣（道玄疑其法号），以至元二十九年嗣位，三十一年卒于京师。以斯推测昌龄时代，盖在关汉卿、杨显之、白仁甫诸家之后。

昌龄所作杂剧以属于神头鬼面科者为较多。《张天师》一剧，清梁廷枏最为激赏，谓其"雅训之中，饶有韵致，吐属亦清和婉约"（见所著《曲话》），不知元剧长处在犷悍，在恣肆，在朴野，在带蒜酪气。斯剧曲词关目俱平平，而特喜掉书袋，斯或正梁氏之所谓雅训有韵致乎？

剧中第一折〔醉扶归〕〔醉中天〕二曲，顺次嵌一至十数字，为"小揩大"，〔赚煞尾〕曲顺次嵌十至一数字，为"大揩小"，元剧如《金线池》《马陵道》《倩女离魂》《骗英布》《陈仓路》《赵元遇上皇》诸剧皆有此体，且例在第一折末数曲。又第四折末〔喜江南〕曲，云："兀的不是月明千里故人来，抵多少洛阳花酒一时来，休猜做春风来似不曾来，嗏两个去来，偏撞着满头风雪却回来。"全首俱用来字韵，为独木桥体。元人《金安寿》《抱妆盒》《破窑记》《金凤钗》诸剧之〔收江南〕调皆然（〔收江南〕即〔喜江南〕），盖亦一时风气。《尧山堂外纪》记："宣德间三杨公尝与一兵官会饮，文定倡为酒令，各诵词一句，以'月'字在下，而分四时。令毕，文定指席中侍妓曰：'不可谓秦无人。'一妓遽成小词，捧琵琶歌曰：'到春来梨花院落溶溶月（文定句），到夏来舞低杨柳楼心月（文敏句），到秋来金铃犬吠梧桐月（兵官句），到冬来清香暗度梅梢月（文贞句），呀！好也么月！总不如俺寻常一样窗前月。'"就同韵成句，联缀为曲，与吴氏此作正同。比其句格，盖于北正宫〔塞鸿秋〕为近。

剧中第二折陈世英白云："三十三天，离恨天最高；四百四病，相思病最苦。"二语亦见《倩女离魂》及《桃符记》剧。"三十三天""四百四病"，并出内典。《法华经》："若持不杀不盗，得生三十三天。"《维摩经》："是身为灾，百一病恼。"僧肇注："一大增损，则百一病生，四大增损，则四百四病同时俱作。"又楔子太医白云："只抓个杌儿抬过来。"杌儿，宋元时坐具。《续通鉴长编》："丁谓罢相，入对于承明殿，赐坐，左右欲设墩。谓顾曰：'有旨复平章事。'乃更以杌子进。"第三折张天师白云："直至望鹄台西，清虚府内，勾将桂花仙子来。"望鹄台见《洞冥记》，言汉武起俯月台于望鹄台西以望月。同折天师白云："嗻声，你道我管不得你，天仙管得你么？""嗻声"，即"禁声"，盖诃止人之词。《五代史·杨邠传》："'陛

下但禁声，有臣在。'闻者为之战栗。"第四折〔折桂令〕曲："却带累花神，干连风雪，都也不伏烧埋。""不伏烧埋"亦见《争报恩》《虎头牌》诸剧。元王与之《无冤录》，有"征给烧埋银两"，及"不愿进词，尸已烧埋"语。盖旧刑律于人命案件，由官向罪犯追缴银钱，给死者家属埋葬之用者，曰烧埋银。不伏烧埋，盖借为不服罪意（元剧服多作伏），以烧埋银例须向判罪者征取也。

《救风尘》

《救风尘》为元关汉卿所撰。略言汴梁妓女宋引章，初与秀才安秀实有嫁娶之约，后嫁郑州人周同知之子周舍。引章入门之后备受虐待，乃驰书其八拜交的姐姐赵盼儿求救。盼儿带了一房一卧，打扮得千娇百媚的到了郑州，假说自己要嫁给周舍，要他休了引章。等休书到手，急偕引章离郑。被周舍赶上，闹到官里，告盼儿设计混赖其妻宋引章；而盼儿力言引章原为秀才安秀实之妻，为周舍所强占。会秀实亦告官以周舍之强夺其妻，官乃杖责周舍，而明断引章归秀实焉。剧中所称赵盼儿、宋引章、安秀实并不见于故书旧记，疑宋元间或实有其事，汉卿因演为杂剧，故写来异常真切。剧名《录鬼簿》作"烟月旧风尘"，"旧"盖"救"字之讹。元人每以烟月、风尘连用，如《墙头马上》剧第三折〔太平令〕云："并不是风尘烟月。"《风光好》第三折〔滚绣球〕云："则是憎嫌俺烟月风尘。"盖并指娼妓。剧中赵盼儿、宋引章皆汴梁歌妓，故云"烟月救风尘"。《元曲选》作《赵盼儿风月救风尘》杂剧，风月谓男女风情之事，在此义亦可通，谓赵盼儿之以卖弄风情救引章也。

我国旧有"妓女无情，戏子无义"之谚，娼妓之为社会所不齿盖可想见。然吾人就梅禹金《青泥莲花记》之所搜集，其忠义节烈，转有非一般士大夫之衣冠而禽兽所可企其万一者。剧中写赵盼儿不惜牺牲色相，出引章于人间地狱，其侠义智勇，足以代表我国下层社会的一种墨者精神，而缘汉卿之熟习勾阑情况，特擅描摹实相，吾人今日读之，犹如面觌。前后宾白之泼辣活跳，在元剧中亦属罕见，明清以来作者更无论矣。兹就剧中第一折赵盼儿宋引章对白，摘录一段，以见一斑：

（正旦做行科，见外旦云）：妹子，你那里人情去？
外旦云：我不人情去，我待嫁人哩。

正旦云：我正来与你保亲。

外旦云：你保谁？

正旦云：我保安秀才。

外旦云：我嫁了安秀才呵，一对儿好打莲花落。

正旦云：你待嫁谁？

外旦云：我嫁周舍。

正旦云：你如今嫁人莫不还早里？

外旦云：有什么早不早，今日也大姐，明日也大姐，出了一包儿脓。我嫁了做一个张郎家妇李郎家妻，立个妇名，我做鬼也风流的（按北音"姐""疖"同音，此以"大姐"谐"大疖"，故云"出了一包儿脓"也）。

我国旧戏宾白，有定场白、对口白之分。定场白大都先念诗词数句，再自叙其身份生平，间亦参以骈俪之句，此盖源自北宋之平话说书。至对口白源自魏晋以来之参军戏，以明白晓畅而中含机锋者为上。此在元人杂剧，分别至明。自明人作曲务崇典丽，即净丑对口白，亦以骈四俪六出之，遂至全剧无一机趣语，令人读未终篇，奄奄欲睡。亦由当时作者大都出身右族，即偶尔涉足歌楼，亦大都以公子哥儿之身份出之，非如关汉卿之躬敷粉墨登场，与此辈终日混在一淘，故亦终无由换取其实相而现之笔端也。吾人如取《绣襦记》第四出《厌习风尘》中李亚仙与银筝对白一段，比而观之，即可知其全出于文人幻想之所捏造，生气索然矣。

旦云：自惭陋质，而获宠名公，身虽堕于风尘，而心每悬于霄汉，未知何日得遂从良之愿？

小旦云：姐姐只说从良，从良有什么好处？

旦云：从了良，了我一生之事，怎么不好？

小旦云：姐姐，有子弟娶到家去，大老婆吃醋捻酸，你要高高不得，你要低低不得，那时节要出来就难了。

旦云：嫁到人家去，大小自有名分，我尽做小的道理，就是了当。

小旦云：了当，了当，我几曾见唱的老婆嫁人，有个了当。

旦云：不要胡说，取针线箱来，待我绣个罗襦来穿。

小旦云：我们这样人家，不耕而食，不蚕而衣。你有如此香肌，怕没有人做锦绣衣服你穿，自去绣罗襦？

旦云：银筝，你晓得什么？古之王后尚且亲织玄纮；我是烟花，岂可不事女工？

此段白不但把李亚仙写得文绉绉头巾气可厌，同时更暴露了那班公子哥儿的卑鄙自私心理。盖娼妓在此辈心目中，仅成其为小老婆之候选人，而入门之后，又必安分守己，不捻酸吃醋，才能玩得个称心如意也。

剧中人物自赵盼儿外写周舍亦极成功。第三折周舍在郑州见赵盼儿时对白，尤全剧最胜处。其胜处在确能写出一门槛极精而又极其轻浮儇薄的老嫖客，却不料"骑马一世，驴背上失了一脚"，终于落在赵盼儿的道儿里。是折开场时周舍白云："店小二，我叫你开这个客店，我那里希望你那房钱养家；不问官妓、私科子，只等有好的来你客店里，你便来叫我。"私科子谓私娼也。明谢在杭《五杂俎》："今时娼妓布满天下，又有不隶于官，家居而卖奸者，谓之土妓，俗谓之私窝子。"《容斋俗考》："鸡雏所乳曰窠，窠即科也。《晏子春秋》：'杀科雏者不出三日。'私窝盖言官妓出科，私娼不出科，如乳鸡也。"按元明剧中，称包占妓女为占窝，为妓女破身为梳笼，与今日沪上之称妓为野鸡，盖并视为禽鸟，不以齿于人类也。然亦正因娼优在社会上过分为人轻视，乃愈有以激发其等辈中同路人的义气与同情。吾人观于赵盼儿之不惜牺牲色相，以救引章，与前些时袁雪芬之痛哭筱丹桂，乃转觉宋元以来无数妇女，徒为一个自私的臭男子守节，其道德观念之偏狭，殊不足称道也。

《东堂老》

《元人小令集》载无名氏〔寨儿令〕二首，其一云："小敲才恰做人，没拘束便胡行，东堂老劝着全不听。信人般弄，家私儿掀腾，便似火上弄冬凌，都不到半载期程，担荆筐卖菜为生。逐朝忍冻卧，每日在破窑中，再不见胡子传、柳隆卿。"其二云："有钱时唤小哥，无钱也失人情。好家私伴着些歹后生，卖弄他聪明，一划的胡行。踢气球，养鹌鹑，解库里不想营生，包服内响钞精银。但行处十数个，花街里做郎君，则由他胡子传、柳隆卿。"所咏皆《东堂老》剧中故事。剧中柳隆卿、胡子传初见元无名氏之《杀狗劝夫》杂剧。《杀狗劝夫》剧写孙荣为柳、胡所惑，执迷不悟，由其妻杨氏设计使其感悟。斯剧写扬州奴为柳、胡所惑，由其父遗嘱东堂老设计使其回头。情节亦复相似。惟全剧情事较《杀狗劝夫》更为近情近理，曲

词宾白亦俱真切动人，可谓后来居上。第三折扬州奴白云："叔叔，你孩儿正是执迷人难劝，今日临危可自省也。"东堂老云："这厮一世儿只说了这一句话。"实则全剧亦只说这一句话也。

剧中第三折东堂老上场时白云："谁家子弟，骏马雕鞍，马上人半醉，坐下马如飞，拂两袖春风，荡满街尘土。你看啰！呸！兀的不眯了老夫的眼也。"脱尽寻常蹊径，而情景如画，含意不尽。第四折终场扬州奴夫妇为东堂老把酒时，众街坊云："赵四哥，你两口儿莫说把这盏酒，便杀身也报不得这等大恩哩。"妙在借旁人口中说出，感人更深。凡此皆作者善于脱化变换处。全剧人物亦俱刻画细致，个性分明，而东堂老夫妇一严正，一慈祥；扬州奴夫妇，一糊涂，一善柔，处处相映成趣，具见作者匠心。

秦简夫所作曲就今传《东堂老》《赵礼让肥》《剪发待宾》等三剧看来，其人当为一热情而严正之儒士。其精神面目，即剧中之东堂老可仿佛见之。今传元剧作者，行略每不见于记载。然作者个性每有意无意间流露于其作品之中。故即《陈抟高卧》之陈希夷，可以觇马致远之放逸；《范张鸡黍》之范巨卿，可以觇宫大用之孤愤，斯亦今日读元剧者之所当知也。

剧中楔子赵国器命扬州奴于文书上正点背画，谓于正面作点，背面画字，此盖官府责犯人罪状时，以为征信，亦见《虎头牌》第三折。又第一折扬州奴白云："如今便卖这房子，也要个起功局立帐子的人。"《辍耕录》卷十九《四司六局》条，引《古杭梦游录》云："官府贵家，置四司六局……四司者：帐设司、厨司、茶酒司、台盘司也。六局者：果子局、蜜煎局、菜蔬局、油烛局、香药局、排办局也。"所云功局，当即排办局；帐子，当即帐设司，凡此皆可略觇宋元时习俗。又楔子正末白引邵尧夫语云："我欲教汝为大贤，不知天意肯从否。"见《击壤集·生男吟》。第一折扬州奴白："我如今不比往日，那家缘过活，都做狮子喂驴漏豆了。"漏豆谐漏逗，亦见《玉壶春》第二折。陈同甫与朱元晦书："春间甚思作书，漏豆遂至今日。"杨诚斋《明发西馆晨炊蔿冈》诗："若要十分无漏逗，莫将戽斗镇随身。"漏逗盖宋元习语，有因循自误之意。同折扬州奴白："可不磨扇坠着手哩。"磨扇即磨盘，今北方尚有此语。同折〔点绛唇〕曲："半世勤劳，枉做下千年调。"王梵志诗："世无百年人，强作千年调。"见宋费衮《梁溪漫志》。又白："这老儿可有些兜搭难说话。"兜搭即甎瓺。明姜准《歧海琐谈》："甎瓺本夷人服名，上音兜，下音达，瓯人谓性劣者曰甎瓺。"同折二净白："俺们都是读半鉴书的秀才。"鉴谓《通鉴》，读半鉴书即隐讥其半通不通也。第三折扬州奴白："有人说来：'扬州奴卖炭，苦恼也！他

有钱时火焰也似起，如今无钱，弄塌了也。'"以塌谐炭。又白云："扬州奴卖菜，也有人说来：'有钱时伴着柳隆卿，今日无钱，担着那胡子传。'"以传谐转，胡子，谓胡瓜也。此剧童伯章选元曲四种，曾为注释。因就童氏所未及者补录于篇。

《燕青博鱼》

是剧乃李文蔚作，演梁山泊第十五首领燕青，以下山违误假限被杖，气坏双眼。至汴梁，邂逅燕顺，为施针灸，双目重明，并结为兄弟。顺时以其嫂王腊梅与杨衙内通，告其兄和，不听，愤而出走。青告以梁山三十六头领聚义状，顺遂投奔梁山。时值清明节，和夫妇至同乐院前游春饮酒，青与和博鱼而负，和怜其贫苦，还其鱼。适杨衙内来觅腊梅，青痛殴之。和爱其拳勇，亦与结为兄弟。至中秋夜，腊梅约杨私会，为青撞破。杨逃而免，转领随从逮和、青下狱。和、青旋越狱出，杨、王率兵追之。道遇燕顺来救，乃共执奸夫淫妇入山庆会焉。剧中本事与今本《水浒传》杨雄、石秀杀潘氏入山一段为近。其中王腊梅被撞破奸情时白云："我是个拳头上站的人，胳膊上走的马，不带头巾男子汉，丁丁当当响的老婆。"则又与今传《水浒传》中潘金莲对武松语同一声口。又宋江上场时白云："因带酒杀了阎婆惜，一脚踢翻灯台，延烧了官房，被官军拿某到官。"与《梁山五虎大劫牢》杂剧所述者同，而与今传《水浒传》有异。盖其时水浒故事，尚在流传演化之中，未成定型也。

剧中第一折，燕青以积欠房宿饭钱为店主逐出，时方大雪，而分演王腊梅约杨衙内于同乐院暗叙及燕青同乐院博鱼事于其前后，时间一为清明前一日，一为清明日，先后倒置，殊不可解。或以英雄落难，大雪中为店小二所逐，已成当时剧中习套（《大劫牢》之李应，《合汗衫》之陈虎，被逐时关节俱同），乃沿用而不觉也。

《图书集成·方舆典》三百八十卷开封府部谓："同乐园在堌子门内，宋徽宗置。"同乐院疑即同乐园，盖寓与民同乐之意，故院前王孙士女游春者特盛也（见剧中第二折王腊梅白）。又元好问《续夷坚志》："冯翊士人王献可，字君和，元丰中试京师，待榜次，一日晨起，市人携新鱼至，掷骰钱赌之，君和祝骰钱以卜前程，一掷得鱼。市人抚膺曰：'我家数口绝食已二日，就一熟分人赊此鱼，望获数钱以为举家之食；子乃一掷胜之，我家食禄尽矣！'君和恻然哀之，不取鱼，又以数钱遗之，市人谢而去。及下第西

归，路经渑池，早发山谷间，猝为群盗所执，下路十余里。天明阅客行囊，一少年忽直前问君和：'非京师邸中乞我鱼不取者乎？今日乃相见于此。'再三慰谢，并同行皆免。"所述与本剧颇多类似。燕和之名不见《宣和遗事》及今本《水浒传》，疑即缘王君和一名而来。又剧中称博鱼时所掷之钱曰"头钱"，盖即志中所称之"骰钱"。《曲海总目提要》论本剧，谓为"凭空捏造，绝无可据"，当未见此志也。

《元诗选》僧圆至《筠溪牧潜集·题吴王庙》诗："吴王庙近水边山，壁上雕青鬼臂蛮。"元王与之《无冤录》"如有雕青"句下注："雕青，刻而染青也，江南人多有雕青物象于身体者。"盖犹越人文身之遗俗也。第一折燕青唱〔六国朝〕曲："瘦的来我这身子儿没个麻秸大，兀的不消磨了我刺绣的青黛和这硃砂。"按《东京梦华录》卷十九有锦体社，而燕青为锦体社家子弟（见《水浒》第八十一回）。曲中所云刺绣当即《无冤录》所谓雕青，《东京梦华录》所谓锦体也。

此剧方言，任中敏《曲谐》卷四《元人博戏》及《元曲中方言》二条略有解释。惟楔子〔端正好〕曲："则我这白毡帽半抢风。"任谓："帽之遮风，谓之抢风。"按迎风曰抢，庾阐赋："艇子抢风。"非定指帽也。第二折〔醉扶归〕曲："他把我个竹眼笼的球楼蹬折了四五根。"任谓："球楼乃圆篓。"按球楼元剧中屡见，并就房屋而言，本剧第三折〔滚绣球〕曲"他可也背靠定球楼侧耳听"可证。此处不过借以称竹眼笼之上部耳。又第一折〔尾声〕："活撺那厮在马直不。""不"为"下"字之误。第四折〔搅筝琶〕曲："呆不腾瞪着个眼脑。""不"为"木"字之误。"呆木腾"犹《西厢》第二本第三折之"死没腾"也。

剧中曲词以第四折〔煞尾〕曲为最俊，末二语云："上梢里不眠花，下场头少不得落一会草。"上梢里不眠花，下场头何便至落草，真是想入非常，疑本当时勾阑中习语，李文蔚偶拈以入曲也。

又第三折〔煞尾〕云："你个纸做的瓶儿怎拔干的井；蜡打的锹儿怎撅就的坑。"元曲中称狎客之幼稚者为纸汤瓶（见刘庭信《风月担儿》曲），为纸糊锹（见王日华《风月所举问汝汤记》），老练者为点钢锹（见关汉卿〔双调·新水令〕散套）、烂银锹（见周仲彬〔寨儿令〕），并勾阑习语，非寻常泛泛比喻也。

（这是解放前按照《元曲选》的次序写的读书笔记，后来因事没有继续写下去）

后　　记

　　大约1963年，我接到中华书局的通知，要出版我的学术论文集。我把解放后的学术论著整理为上下两辑：上辑是戏曲部分，下辑是论述其他古典文学的。还选录了解放前的部分论著，作为附录。正当我看过清样交给书局付印时，江青伙同林彪炮制的"文艺黑线专政论"出来了，说建国十几年来的文艺阵地被一条黑线占领了，其中包括中国古典文学的影响。这样，我编好的这个集子一搁就是十几年。直到党的十一大召开以后，文艺界狠批了"黑线专政论"，部分优秀的古典文学作品重新受到人们的注意，有些爱好文艺的青年，报考大学文科研究生的考生，纷纷到图书资料部门找"文化大革命"前的报刊看，寻找其中有关古典文学的论著。有的同志还到我家里或写信来，要我把有关关汉卿、王实甫、汤显祖等戏曲的论文借给他们看，而这些论文的底稿我手头一篇也没有了。为了满足这部分青年的需要，也为了活跃当前百家争鸣的学术空气，我向中华书局建议，把我过去编的学术论文集的上辑，连同附录里有关戏曲的部分，重新整理出版。书局同意了。这本论文集出版的经过就是如此。

　　我是怎样爱好并研究起中国戏曲来的呢？

　　我老家在浙江温州市的郊区。温州是宋元南戏的发源地，长期以来，一直流行昆腔、乱弹、高腔等戏曲。即使只有二三十户人家的自然村，每年也有一二次社戏的演出。邻近几个村子合起来，一年里可以看到十几次戏。每次演出后，孩子们就削竹枝作刀枪，插菖蒲作翎子，摹仿戏台上的武打；而小姊妹、童养媳，则三三两两，议论那赶穷女婿出门的老相公，逼媳妇吃糟糠的老太婆。我的童年就在这样的环境中度过。"戏台小天地"，它使我看到了封建家庭里所看不到的种种社会相，也在我童真的心灵上打下了可怕的印记，每当深夜从邻村看戏回来时，老怕那破庙后面的竹丛里会突然出现个无常鬼或女吊死鬼。

　　我在中学学习时，正值五四运动前后，从《新潮》《新青年》等刊物里接受了平民文学的观点，没有把《西厢记》《琵琶记》等杂剧、南戏当作坏书或闲书看。中学毕业前的一年里，我有机会到清末著名学者瑞安孙仲容先

生家里住了几个月。当时孙氏已去世,我从他的藏书楼里看到一些手稿和手校本,从中学到一些整理古代文献的方法,即一般说的"校勘考证"之学。后来我校勘《西厢记》《录鬼簿》的不同版本,考证元人杂剧的特殊用语,最早是受孙氏的启发的。

一九二五年,我到南京东南大学中文系学习,主讲词曲的吴瞿安先生是辛亥革命前后的文学团体南社的成员,曾写《风洞山传奇》,演明末在桂林抗清的瞿式耜、张同敞的事迹。在秋瑾为革命牺牲时,又为她写了《轩亭秋传奇》,题了《西泠悲秋图》的散曲,对旧民主主义革命运动起过宣传鼓动的作用。

吴先生不仅会填词,会写戏,还会唱戏,会订谱。收藏戏曲的丰富,在当时国内首屈一指。单是明嘉靖时期(公元1522—1566年)刻印的戏曲就达百种以上,因此他题自己的书室作"百嘉室"。他课堂教学并不擅长,但善于发现学生的长处,加以鼓励;还允许学生到他书室里翻阅他收藏的图书。其中有些经过他批点的本子,对我们启发更大。我后来对元人杂剧、明清传奇产生那么大的兴趣,跟吴先生对我的教导分不开。

在东南大学学习的后两年(当时已改称中央大学),我还贪婪地阅读起翻译剧本来。当时我想,我们生活在中外文化交流的时期,我们自己的戏曲遗产如此丰富,欧洲和日本的戏剧作品又源源而来,如能融会贯通,利用舞台作通俗宣传,对振奋人心,挽救祖国,不无效果。因此跟外文系的同学组织春泥剧社,排演话剧,自己也摸索着写些戏。虽然这些作品十分幼稚,剧社不久也星散,但对我后来的戏剧研究工作仍不无影响。直到今天,我还不愿脱离当前的舞台演出来研究古代戏曲作品。

大学毕业后,我先后在浙江、安徽、江苏好几个中学里教书。教学任务的繁忙和生活圈子的狭小,使我慢慢丧失了写戏的兴趣,只利用课余的零星时间,札记金元戏曲的特殊用语,考查关汉卿、王实甫、高则诚等作家的生平和《西厢记》《窦娥冤》《白兔记》等故事内容的演变,准备为比较全面地研究我国戏曲的历史发展打下一点底子。

正当我把批注在《元曲选》《六十种曲》上的部分考证资料分门别类地集中起来时,抗日战争爆发了。经过三个多月的激战,日本侵略军占领了上海,松江就要沦陷。我当时在松江女子中学教书,忍痛抛弃了多年节衣缩食所购置的图书和起早摸黑所摘录的资料,只带了一部暖红室刻本《西厢记》和一部商务印书馆影印的《元曲选》南归。

抗日战争初期,我为抗敌救国宣传,也为一家衣食奔走,生活极不安

定,后来到浙江大学龙泉分校任教,为了教学需要,又整理了些戏曲小说资料。先完成了《西厢记》的校注,接着写元人百种曲的笔记,这就是现在收在附录里的《翠叶庵读曲琐记》。

抗日战争胜利后,我随浙大分校迁回杭州。为了考证金元杂剧特殊用语的渊源,撰写金元以来戏曲作家的传记,我利用浙江图书馆的藏书,翻阅了大量通俗文学作品和宋元笔记小说。我在浙大分校讲过中国文学史,这时初步认识到:一、从宋元时期发展起来的戏曲小说,比较投合城市平民的胃口,跟封建士大夫的诗文是两类东西。它为五四运动以来的白话文开了先路,我们今天研究古典文学,应该把更多力量放在这些作家作品上。二、戏曲小说的用语,多数来自人民群众的口头语言,比之从先秦诸子经传沿袭下来的文言文要通俗得多,也生动得多。由于向来学者对小说戏曲的歧视,没有对这些作品的词汇、语法,下一番训诂、考证、整齐划一的工夫。为了方便读者,我应该像王引之、俞樾、孙仲容等研究先秦诸子经传那样,对宋元戏曲小说的用语,集中句例,沿流溯源,先逐个解决疑难问题,然后进一步从中找出一些共通的条例来。由于我当时在国民党统治区生活,没有学习马列主义和毛主席著作,我对宋元以来的戏曲小说不可能作历史的阶级的分析,分清精华糟粕;对金元戏曲用语的考释也不免有主观臆测的地方。这些缺点在附录部分仍然存在。只是由于它初步集中起来的某些资料,对后来研究戏曲的同志还有一点点用处,因此附印出来。

解放战争的胜利,中华人民共和国的成立,是我政治生命的新起点,也为我的学术研究工作展开广阔的前途。我一面努力学习马列主义和毛主席著作,力图在历史唯物主义原则指导之下,探索我国戏曲小说的历史发展情况;一面参加戏剧家协会广东分会的活动,看了不少戏曲、话剧、电影,为它们写评论,力图推陈出新,古为今用。我把自己解放后十多年的学术论著编集出版,因为我当时确是这样想:如果没有中国共产党的领导,没有马列主义、毛泽东思想的指引,没有中山大学中文系革命师生的通力合作,没有兄弟院校的学术交流,我的有关戏曲史和古典文学的论著不可能写成,写成也不会是这个样子。我个人的一点微薄力量不足道,但是党的领导,革命同志的帮助,在我这一部分工作中的体现,不应该任其埋没。从1959年到1963年,我在北京四次见到伟大领袖毛主席,每一次都给我以极大的鼓舞,1960年,在第三次全国文代会上,我幸福地听到了敬爱的周总理的报告。周总理以自己长期参加革命斗争的切身体会,启发我们怎样克服旧的思想意识和作风,过好思想关、政治关、生活关、家庭关和社会关,要求文艺工作

者认真同工农兵相结合，创作更多的反映阶级斗争和生产斗争的作品。正是在毛主席的革命文艺路线的光辉照耀下，在周总理的亲切教导下，那几年里，我除教学工作外，还写了不少戏剧评论和学术论著。由于我的学习不够认真，改造不够刻苦，这部分论著肯定也存在缺点和错误。那是属于学术上百家争鸣的问题，可以通过同志之间的批评、讨论逐步解决。我当时和陈中凡先生关于《西厢记》作者问题的讨论，就是根据这种精神展开的。

1961年，我接到高教部的通知，要到北京跟兄弟院校的同志合编《中国文学史》。中山大学中文系还单独接受编写《中国戏曲选》的任务。我只得把原来有些已经开始或接近完成的研究项目停止下来，专力参加《中国文学史》的编写工作。1964年，正当我们编的《中国文学史》出版，中山大学古典文学教研组承担的《中国戏曲选》也确定选目并编好上册时，在林彪、四人帮的反革命修正主义路线的长期干扰之下，我们教研组预定的一些集体科研项目无法继续进行，我个人解放后十几年来积累起来的图书、资料、讲稿也大量丧失。这是我从抗日战争初期松江沦陷以来，在学术研究工作上的又一次重大挫折。

回忆1932年，我从松江到南京去看吴瞿安先生。吴先生曾经选出珍藏的一百多种戏曲，连同他的题跋，交商务印书馆涵芬楼影印出版，只印后了20多种，就在"一·二八"淞沪战役中被日本飞机弹中涵芬楼，连同楼中收藏的许多善本书尽遭浩劫。吴先生谈起此事，无限感慨，说凡要亡我民族的敌人，总要毁我民族的文化，八国联军火烧圆明园时是如此，现在日寇轰炸上海涵芬楼又是如此；要保卫民族文化，必须整军经武，奋发图强。由于国民党反动政府的腐败无能，遇敌即溃，吴先生在抗日战争期间，辗转避兵，病没滇南。他在中央大学任教时有些准备编写的书大都没有完成。江青从1964年伙同林彪抛出"文艺黑线专政论"起，到1976年"四人帮"彻底垮台止，他们在文艺领域的封建法西斯专政前后长达12年，除图书资料的损失外，还在理论上颠倒黑白，思想上制造混乱，破坏性要比八国联军、日本侵略都严重。然而我们今天高等院校的许多老教师，还能团结在党中央的周围，重振旗鼓，在各自不同的学科领域继续前进。我自己也正在招收研究生，重编《中国戏曲选》，继续我过去的教学和科研工作。

在"四人帮"横行时，我曾经想起《秋胡戏妻》戏里罗梅英反抗李大广逼婚时的几句唱词："只我那脊梁上寒嗦是捱过这三冬冷，肚皮里凄凉是我旧忍过的饥，休想半点儿差迟。"如果封建社会一个妇女会把饥寒当作有益的经历，认为它可以把自己锻炼得更坚定；我们今天就应该更自觉地振作

精神，把被"四人帮"耽误了的损失补回来。

随着人类社会的发展，文化潮流总是劈山掠岸，澎湃向前，我们不能徘徊不进，甚至重复前人的老路。然而前源后流，奔腾不断，斩断前源，后流也将枯竭。因此我们还必须继承前人有用的成果，作为自己前进的凭籍。回顾我中学时期看过的孙仲容先生的手校本，内容一点也记不起了，但是他校勘、考证古书的认真态度，今天还是我的良师。我大学时期读过的吴先生的著作，也大半遗忘，但是他对民族文化的积极关心，对后辈学者的热情鼓励，今天还值得我好好学习。回顾这些经历，只是为了表明一点，即希望今后研究中国戏曲的同志们，在阅读这个集子时，要带着批判的眼光，有所扬弃，有所别择，为祖国社会主义文化的繁荣作出新的贡献，不要为暂时的挫折所阻丧，更不要重蹈我们走过的"之"字路。

中华书局古典文学编辑室的同志对这部稿子的审阅很认真，提了不少有益的意见，并此志感。

<div style="text-align:right">1978 年 10 月于中山大学玉轮轩</div>

玉轮轩曲论新编

从《昭君怨》到《汉宫秋》
——王昭君的悲剧形象

王昭君是西汉元帝的宫人，竟宁元年（公元前 33 年）被遣出塞和亲。此后，以她的故事为题材的诗歌、乐曲、舞蹈、小说、戏曲相继问世。生活在不同历史条件下的作家，各自挥动时代赋予他们的彩笔，推陈出新，别出新裁地描画了这个令人同情的历史人物，遂使昭君的艺术形象千姿百态，包涵的社会内容愈来愈丰富，离她的历史原型也愈来愈远。今天，我们评价文艺史上这一朵朵奇葩异卉时，不能忽略它们所由以生长的土壤，因为这些作品虽然取材于历史人物事件，但也和其他文艺作品一样，是当时当地的社会生活在作家头脑中反映的产物。作家在塑造人物、提炼主题的时候，与其说是重视历史，无宁说是通过历史人物和事件重现当代人民的生活和斗争。因此，我们在评价这些古代作品是否真实地、典型地反映现实时，就决不能离开孕育它们的那个时代，不能离开它们所植根的那一片生活土壤。

一

现在我们看到的咏叹昭君出塞的最早作品，是被收在《乐府诗集》中的一首琴曲歌辞《昭君怨》：

秋木萋萋，其叶萎黄。
有鸟处山，集于苞桑。
养育毛羽，形容生光。
既得升云，上游曲房。
离宫绝旷，身体摧藏。
志念抑沉，不得颉颃。
虽得委（喂）食，心有徊徨。
我独伊何，改往变常？
翩翩之燕，远集西羌。

> 高山峨峨，河水泱泱。
> 父兮母兮，道里悠长。
> 呜呼哀哉，忧心恻伤。

歌辞以一只在桑林里"养育毛羽，形容生光"的鸟儿起兴，暗示昭君在家乡的健康成长。"上游曲房"指她被挑选入官。词意到此转折：原以为选入皇宫是"升云""上游"，值得庆幸，却不料"离宫绝旷，身体摧藏。志念抑沉，不得颉颃"①。身体和精神都长期受到摧残。虽然饮食无忧，却失去了自由。这分明是用笼中鸟的处境来形容昭君的宫廷生活。"翩翩之燕，远集西羌"，指喻昭君出塞和亲。② 这时虽然摆脱了囚笼的幽禁，却离故乡父母越来越远，再也不能见面了。这首歌辞通过一只鸟儿被囚禁、被放逐，控诉了封建统治者对昭君的迫害，抒发了昭君因失去自由和幸福而感受到的徬徨、苦闷、忧郁、哀伤，充满悲剧的气氛。

汉魏以来，把昭君的故事谱成乐曲的，并不罕见。据南宋谢庄《琴论》的记载，就有《平调明君》《胡笳明君》《清调明君》等六种。这些乐曲虽大都散失，从仅存的一首胡笳五弄《明君别》来看，还可窥见其梗概。《明君别》的曲辞也已失传，但知全曲分为"辞汉、跨鞍、望乡、奔云、入林"等五段来演唱。从这五段的题目推想，前三段是用写实手法描写昭君辞别汉宫、跨鞍上马、怀着依依不舍的心情遥望故乡的情景。后两段则用浪漫主义的手法，让昭君幻化为一只飞鸟，从异域奔向云中，最后飞入桑林中去。看来，人们不愿见到昭君渴望自由、追求幸福的理想归于破灭，便借助幻想这根魔杖，使昭君摆脱羁绊，自由地飞回故乡。但这结局中的一线光明仍不能改变整个乐曲的悲剧性质。因此，《乐府诗集》说它与琴曲《昭君怨》格调相同。

汉魏时期一些有故事内容的民间乐府歌辞，在演出时多是歌舞配合："歌以咏德，舞以象事。"（见沈约《宋书·乐志》）琴曲《昭君怨》和胡笳《明君别》看来也不例外。在乐曲演奏时，不但有伴唱的歌词，而且有表演事件经过的各种舞蹈动作。《古今乐录》说晋太康中，石崇的宠伎绿珠以善

① 《诗经·燕燕》："燕燕于飞，颉之颃之。"颉颃，指燕子一高一低地飞翔。下文的委食即喂食。

② 东汉中叶以后，最大的边患已不是匈奴而是西羌。诗中以西羌指代匈奴，说明它可能是东汉后期的作品。

舞《明君》著称，可见西晋以前民间演唱昭君出塞的乐曲已发展为载歌载舞的综合艺术形式。这实际是以昭君故事为题材的处于萌芽状态的悲剧。

早期的文艺作品把昭君的故事写成萌芽状态的悲剧，有它的生活根源。从《汉书》和《后汉书》关于昭君生平的记载看来，历史人物王昭君的遭遇就饱含着悲剧的因素。昭君名嫱，出身平民，元帝时被征选入宫。她美貌无双，才能出众，可是"入宫数岁，不得见御"，被抛撇在深宫中度着寂寞凄凉的岁月。恰值匈奴呼韩邪单于来朝，元帝除赐给单于大批衣服锦帛外，还准备挑选五个宫女，作为会说话的礼物赠送给他。昭君不满于汉宫对她的冷漠歧视，"积悲怨，乃请掖庭令求行"。辞别的时候，"丰容靓饰，光明汉宫，顾影裴徊，竦动左右"。元帝一见大惊，"意欲留之"，但难于失信，只得遣行。单于一见大喜，封为"宁胡阏氏"。昭君到匈奴的第三年，呼韩邪单于年老病逝。大儿子雕陶莫皋（呼韩邪与大阏氏所生）继位，要按匈奴的习惯以后母昭君为妻。昭君不愿，"上书求归，成帝敕令从胡俗，遂复为后单于阏氏"。这些记载表明，昭君在汉宫里和出塞后的两段生活都毫无自由，很不如意。在汉宫里，她的丰姿美质被深深地埋没了；出塞后虽贵为王后，但匹配她的却是垂暮老人。丈夫死后她不愿被儿子当作遗产来继承，但返回故乡的道路又已断绝，只能屈辱的听从别人的摆布。可以说，昭君的一辈子就是在封建最高统治者汉元帝的绝对支配下悒郁地度过的。虽然昭君的出塞和亲，是当时胡汉两族统治者出于政治上互相支持的需要而采取的一个行动，在历史上对增进民族和睦、发展边疆生产起过一定作用，不能否定。但封建时代不考虑个人愿望的强迫婚姻以及妇女的低贱地位给昭君带来的痛苦也是一个事实，不容抹煞。

值得注意的是，汉魏时代的民间艺人大都从昭君个人的不幸遭遇中选取素材，提炼为文艺作品，绝少留意到昭君的出塞和亲给胡汉两族带来亲睦团结的政治影响。造成这种状况的原因，归根到底，不在于人们的主观喜好，而决定于当时的政治形势与社会现实。汉魏时期汉族王朝的力量比较强大，而北方少数民族在社会发展方面又比较落后，力量分散，不足以同汉族抗衡，民族矛盾不像封建社会后期那么突出。当时人们受封建统治阶级大汉族主义思想的影响，又不能像我们今天这样平等地对待各兄弟民族，可以通过昭君的出塞和亲，大力讴歌民族的和睦团结。相反，昭君个人的悲剧，在封建社会中却有普遍意义。昭君的一生，不但引起封建时代广大妇女的同情，她被统治者剥夺了人身自由的屈辱遭遇，同处在地主阶级残酷压榨下走投无路的广大农民的悲惨命运也有共通之处。因此，她的悲剧在当时引起人们普

遍的关心和强烈的共鸣就不是偶然的了。

昭君出身于蜀中秭归的农村，相传那里的妇女怕重复昭君的悲剧，每每自毁容貌。封建统治者对农村妇女的掠夺，是封建社会基本矛盾——农民和地主矛盾的一个侧影。地主阶级不仅利用政治特权和经济手段，对农民进行残酷的经济剥削，还掠夺他们的妻女供自己玩弄，当作会说话的礼品去送人。这种残酷的剥削与掠夺，激发了农民摆脱封建束缚的强烈愿望。但当时封建经济尚处于上升时期，连萌芽状态的资本主义因素也还没有出现，农民与封建制度的冲突，便"构成了历史的必然要求和这个要求的实际上不可能实现之间的悲剧性的冲突"。（恩格斯《给拉萨尔的信》，《马克思恩格斯选集》第四卷318页）这个时代的悲剧在描写昭君的作品中艺术地再现出来了。人们对昭君被迫害命运的同情，也就是他们对自身遭受的剥削与掠夺的一种抗议。他们自己摆脱封建束缚的善良愿望既然不能在人世间变为现实，便只好寄托于艺术的幻境。《明君别》的"奔云、入林"就是被压迫者在幻境中给自己开辟的一条自由之路、解放之路。这种浪漫主义的解决方式，跟那个时代反封建斗争的民间悲剧故事，如《青陵台》《孔雀东南飞》等，在处理人物结局时所采取的方式——化鸟，如出一辙，绝不是一时的巧合，而是有其内在联系的。

二

晋宋之间，文人记叙昭君出塞故事和咏唱她的诗歌纷纷问世，对后世影响较大的是石崇的《王明君》歌辞和东晋葛洪编的《西京杂记》里的小说《王昭君》。

石崇的《王明君》是依照汉代的曲子写的新歌词。歌词写昭君辞汉时的悲伤和到匈奴后的怨恨，希望借大雁的双翼飞回汉家，在人物情节和表现手法方面同汉曲《昭君怨》有一定的继承关系，但主题却大不相同。石崇认为昭君到匈奴后之所以感到痛苦，是因为族类不同，"殊族非所安，虽贵非所荣"。即使贵为阏氏，也没有什么光荣。所以他描写了昭君对昔日汉宫生活的怀念，通过她自叹"昔为匣中玉，今为粪上英"，一笔抹煞了汉宫对她的迫害，美化了汉王室最高统治者。同时，又把出塞后的昭君比作插在牛粪上的一朵鲜花，丑化了少数民族。这些描写，充分暴露了石崇维护封建统治的贵族立场和大汉族主义的思想观点。

步石崇后尘的一些封建文人，为了填补精神上的空虚，打发无聊的岁

月，也纷纷舞文弄墨，在这个脍炙人口的文学题材上哼哼唧唧。他们从狭隘的阶级利益出发，曲解昭君故事的社会意义，企图把读者引入迷津。有的说昭君"自矜妖艳色，不顾丹青人"。（刘长卿《昭君诗》）认为她之所以得不到皇帝的青睐，是由于容貌长得太美而性格孤高，不肯随同流俗，结果"容华误人"，自讨苦吃。有的埋怨昭君不识时务，不肯以金钱贿赂画师，"千金买蝉鬓，百万写娥眉"（范静妇沈氏《昭君诗》），为自己铺砌一条往上爬的阶梯。在这些作者看来，封建社会的法制道德，连同粘附在它们身上的腐蛆、毒菌，都是神圣不可侵犯的，昭君正是触犯了这些东西才受到惩罚，可谓咎由自取。他们不但不同情昭君的被迫害，而且公然站在压迫者一边，冷嘲热讽，以中伤、诋毁一个无辜的少女，同时替那些造成昭君悲剧的罪魁祸首开脱罪责。又有的作者以"红颜薄命"来解释昭君的不幸，说什么"专犹（怨恨意）妾命薄，误使君恩轻"。（薛道衡《昭君诗》）有的则哀叹命运难测，祸福无常，"一生竟何定，万事最难保。丹青失旧仪，玉匣成秋草"。（王叔英妻刘氏《昭君诗》）这些作者虽然一把眼泪一把鼻涕地哭悼昭君，其实正小心翼翼地把害人的凶手藏过，却像巫婆一样装神弄鬼，念念有词，把昭君的被害胡编为命中注定，以模糊人们的视线，减弱这个社会悲剧激动人心的力量。但"舞文弄墨总徒劳"（董必武同志《昭君诗》），这些无聊的作品，是咏叹昭君的诗歌中的一股逆流，充其量不过是封建贵族客厅中的小摆设，同人民群众是无缘的。

《西京杂记》里的《王昭君》故事继承了汉魏民间文学的现实主义传统，并在原来故事的基础上推陈出新，虚构了画师毛延寿这个人物和他作画索贿的一段情节，以突出昭君洁身自好、刚直不阿的性格特征。毛延寿是一个宫廷画师，利用自己为元帝画后宫美人的职权勒索钱财。谁给他钱多，就把谁画得美一些。宫人们为取得皇帝的宠幸，纷纷去贿赂他，"多者十万，少者亦不减五万"。唯独昭君不肯拿钱去讨好。毛延寿恼羞成怒，故意将昭君的像画得丑一些，使她长期陷身冷宫。后来，匈奴单于求婚，元帝"按图以昭君行"。临别时才发现昭君"貌为后宫第一，善应对，举止娴雅"。这时元帝才知道图像失真，自己上当受骗，但事情已无可挽回，便"穷按其事"，把利用职权营私纳贿的毛延寿杀了。这段故事通过昭君受毛延寿勒索迫害，揭发了封建宫廷的腐败，歌颂昭君不向恶势力屈服的刚正品格，主题新颖，人物性格鲜明，表现了作者的进步立场和对现实生活的深刻感受。

东汉末年，外戚宦官互相倾轧，更替执政，社会黑暗，政治腐败。谄佞钻营的人爬上高位，正直而有才能的人多被埋没。当时进步作家赵壹写的

《刺世疾邪赋》就激愤地揭露:"佞谄日炽,刚克消亡。舐痔结驷,正色徒行。""邪夫显进,直士幽藏。"在《疾邪诗》中赵壹又叹息:"顺风激靡草,富贵者称贤。文籍虽满腹,不如一囊钱。"这种情况到了两晋更为严重,"上品无寒门,下品无世族"。门阀制度的实行使大贵族官僚的特权世代相传,无限扩张。"世胄蹑高位,英俊沉下僚。"(左思《咏史》)若非高门世族,纵有雄才伟略,也落得个"白首不见招"。你要改变地位么?那么,拿钱来!有钱就可以"无位而尊,无势而热,排朱门,入紫闼,钱之所在,危可使安,死可使活。钱之所去,贵可使贱,生可使杀"。(鲁褒《钱神论》,《全晋文》卷一百十三)现实社会的种种黑暗激起了作者的愤慨,他笔下的昭君和毛延寿的冲突,就是这种社会的典型化。一位姿容绝代、情操高尚的少女,既不屑于阿谀奉承,又没有钱财去收买画师,于是遭诬蔑、受埋没,被当作不堪一顾的丑女嫁到远方去。这种不幸遭遇,不正是当时文籍满腹而沉于下僚的"英俊"们的悲剧吗?从毛延寿身上,我们不也看到那些争权纳贿的宦官贵戚、门阀贵姓们的影子吗?

　　昭君和毛延寿的矛盾,既是封建社会现实矛盾的反映,毛延寿的被杀又表现人们对澄清政治的迫切愿望,这个倾向进步的作品便理所当然地引起人们的欣赏、共鸣。诗人李白就为昭君的悲剧命运发出深深的慨叹:"生乏黄金枉图画,死留青冢使人嗟。"杜甫在《咏怀古迹》诗中为她抒发了对压迫者的怨恨:"画图省识春风面,环佩空归月夜魂。千载琵琶作胡语,分明怨恨曲中论。"白居易还进一步指责元帝的偏信和无情:"见疏从道迷图画,知屈那教配胡庭。自是君恩薄如纸,不需一向恨丹青。"许多不同时代的诗人不约而同地选取小说《王昭君》所虚构的故事为题材,抒发自己的愤慨,有力地证明了这篇小说所具有的深刻的思想意义和艺术魅力。

　　"以男女喻君臣"是《国风》《离骚》以来我国诗歌的传统手法。北宋王安石和欧阳修继承了这种艺术手法,在《明妃曲》唱和诗中借用昭君和汉元帝的故事,抨击了北宋皇帝的愚昧、昏庸。北宋统治者建立了一个高度集权的专制帝国,皇帝把一切权力集中到自己手里,甚至将帅出外打仗,也要按照出兵前皇帝颁发的阵图行事,不准改动。皇帝既要行使绝对权力,不得不依靠从中央到地方的重重迭迭的官僚机构。而贪污腐化,弄虚作假正是这套机构的本色。根据他们提供的情报而作出的决策措施,其脱离实际,违悖情理,是事有所必至,势有所必然的。但那些孤家寡人却宁愿受骗上当,因循自误,却不想提拔真正有作为的人才来革新政治。这种绝顶愚蠢的举动,不能不招致深明内情的诗人们的嘲笑。王安石就讥讽说:"归来却怪丹

青手,入眼平生几曾有。意态由来画不成,当时枉杀毛延寿。"汉元帝自己埋没了昭君,却拉毛延寿来作替罪羊,何等昏庸无能!诗中这个不辨美丑,不看活人看画图的汉元帝,不就是北宋王朝那些闭目塞听,偏信谗言而埋没人才的帝王的典型吗?欧阳修更不加掩饰地直刺当世自以为天纵英明的帝王:"虽能杀画工,于事竟何益。耳目所及尚如此,万里安能制夷狄。"连自己亲近的臣僚之优劣贤愚都分辨不清,却希图躲在深宫中指挥军队,在万里之外战胜敌人,这不是天大的笑话!

三

马致远的杂剧《汉宫秋》继承了小说《王昭君》的现实主义创作方法,而在人物关系、情节结构方面作了一些根本性的改动和细致的艺术加工,是对流传的昭君出塞故事又一次推陈出新的作品。

马致远生活在一个民族矛盾异常尖锐、人民灾难极其深重的时代。元朝是蒙古族统治集团建立的王朝。蒙古族原来散居塞北,1210年开始侵入汉族地区。经过几十年的战争,接连覆灭了北方女真贵族统治下的金国和南方赵宋王朝,统一了中国。蒙古族在侵入汉族地区时,还处在氏族社会末期,生产以畜牧为主,所到之处,严重破坏农业经济,掳掠契丹、女真以及汉族人民为奴。致使北方广大农村破败荒芜,灾害连绵,死人动辄成千累万。这种社会状况,在金朝著名诗人元好问的笔下有真实的反映。元好问怀着亡国的悲痛,揭露了蒙古贵族用以征服其他民族的战争之残酷性:"惨淡龙蛇日斗争,干戈直欲尽生灵!高原水出山河改,战地风来草木腥。"(《壬辰十二月车驾东狩后即事五首》其二) "野蔓有情萦战骨,残阳何意照空城!"(《岐阳三首》其二)他又用白描手法勾勒了战乱中妇女和劳动力被掳掠的惨酷画面:

道傍僵卧满累囚,过去辎车似水流。
红粉哭随回鹘马,为谁一步一回头。
　　　　　　　　　　《癸巳五月三日北渡三首》其一
山无洞穴水无船,单骑驱人动数千。
直使今年留得在,更教何处过明年。
　　　　　　　　　　《续小娘歌》第三首
白骨纵横似乱麻,几年桑梓变龙沙。

> 只知河朔生灵尽，破屋疏烟却数家。
>
> 《癸巳五月三日北渡三首》其三

第一首诗描写了蒙古军士把掠夺来的妇女一车车载去，那些可怜的妇女正频频回首，对僵卧道旁当了俘虏的父兄丈夫失声痛哭。第二首诗描写那些被蒙古士兵驱赶的人们正走投无路，流离失所。第三首写劫后农村的衰败破落，反映出民族灾难的深重。

这里有必要谈一谈我们今天的兄弟民族在历史上从矛盾斗争到逐步融合的过程。历史上的不同民族由于生活环境不同，语言风俗各异，社会发展阶段也有差别，在互相接近时，矛盾冲突不可避免。至于大规模的战争，大都由统治者挑起，不论谁胜谁负，对双方人民都带来不同程度的痛苦与灾难。是不是这种战争就只有破坏丝毫没有积极意义呢？那又不然。恩格斯在论述野蛮的日耳曼民族在侵入没落的罗马帝国时说："凡德意志人给罗马世界注入的一切有生命力的和带来有生命的东西，都是野蛮时代的东西。的确，只有野蛮人才能使一个在垂死的文明中挣扎的世界年轻起来。"（《家庭、私有制和国家的起源·德意志国家的形成》《马克思恩格斯选集》第四卷144页）我国封建社会从宋代开始逐渐走向下坡路，官僚机构臃肿不堪，养兵百万，遇敌即溃，封建社会的上层建筑陈陈相因，漏洞百出。经过女真与蒙古的先后入侵，在暂时破坏封建生产关系的同时，就对腐朽的封建社会上层建筑起摧陷廓清的作用。到了女真族与蒙古族的统治稍稍稳定，他们为适应汉族先进的农业经济又不能不逐步汉化。金朝在中国北方统治了百年以上，元朝在全中国统治了将近百年，是女真、蒙古等兄弟民族和汉族人民从民族矛盾逐步走向民族融合的过程。恩格斯说："每一次由比较野蛮的民族所进行的征服，不言而喻地都阻碍了经济的发展，摧毁了大批的生产力。但是在长期的征服中，比较野蛮的征服者在绝大多数情况下，都不得不适应征服后存在的比较高的经济情况；他们为被征服者所同化，而且大部分甚至还不得不采用被征服者的语言。"（《反杜林论》第二编《政治经济学》《马克思恩格斯选集》第三卷293页）从我国各兄弟民族在历史上的融合过程看，这一论述是合乎实际的。当然，这是我们今天的认识，生活在七百多年前的元好问、马致远都不可能理解这一点。

马致远对蒙古贵族挥戈南下时期的民族压迫既不能无动于衷，元朝严酷的禁令又不容许他直接选用当代题材来反映，借用历史人物事件来抒写自己胸中的怨愤，即所谓"借他人酒杯，浇自己块垒"，就成了他唯一的抉择。

既然是借用，即不免有所取舍改动。有人说历史题材的作品应当基本上遵循史实，这是我们对今天创作的历史题材作品的要求，不能拿这个标准去衡量一切古代作品。著名历史小说《三国演义》一般认为是基本上遵循史实的，但其中重要人物曹操，在历史上原是一个有作为的政治家，曾经在制止分裂、维护统一方面起过进步作用，而小说却把他塑造成一个窃国奸雄。到了舞台演出的三国戏，曹操更被装扮成一个大白面。可是长期以来，广大读者和观众仍然带着浓厚的兴趣去阅读和观看这些作品，奸雄曹操和大白面曹操仍不失为一个艺术的典型。他们的模特儿虽然不是历史人物曹操，却的确是活动在封建社会许多角落里的某一类人。在历史家看来，奸雄曹操和大白面曹操违反了历史的真实，但文艺家要求的却是艺术的真实，即艺术地反映了生活的真实。千百年来人们的乐于欣赏，就是给这些作品开了一张合格证。它说明在某些方面基本上并未遵循史实的历史题材作品，也有它存在的价值。马致远的《汉宫秋》正是这一类作品。这本杂剧虽然没有《三国演义》的影响大，自它问世以后，却也获得为数不少的读者和观众，从明代以来的元人杂剧选本大都以它为压卷之作。我们不能拿自己定下的某些框框条条，比如历史题材的文艺作品只能改动那些史实，只准虚构什么情节，只许表现何种主题等等，来衡量这本杂剧，看到它不合我们的心意就当头一棒。这种主观主义的文艺批评，是违反"实践第一"的原则的。过去时代的历史题材作品，也和其他题材的古典作品一样，只要它通过典型形象真实地反映了社会生活，表达了人民群众的思想感情，在历史上起过进步作用，就应该肯定它，并根据其思想艺术成就，给以恰如其分的评价。

　　《汉宫秋》以民族矛盾为背景细腻地描写了汉元帝同王昭君的爱情悲剧。王昭君出身农家，被征选入宫时因无钱应付毛延寿的索贿，被点破画图，打入冷宫。一个偶然的机会被汉元帝发现，封为明妃，恩宠有加。不料曾经诬陷她的毛延寿畏罪叛国，把她的真像献给匈奴单于。单于遣使赴汉，并以大兵随后，指名索要昭君，当时满朝文武，束手无策。在这国难当头的时刻，昭君挺身而出，自愿和番。元帝虽然不忍割爱，怎奈宰相无能，朝臣怕死，兵微将寡，国防空虚，只好一边埋怨："太平时卖你宰相功劳，有事处把俺佳人递流。"一边哀叹："满朝文武都做了毛延寿。"忍痛送别。昭君北行至国境，毅然投江自尽。全剧以长空孤雁伴元帝在深宫中的凄切哀思作结。剧情虽然简单，包涵的内容却很丰富。作者一方面通过汉元帝同王昭君这一对爱侣的生离死别，含蓄地揭露了元代统治者残酷的民族压迫。另方面又通过歌颂王昭君为保全民族国家而不惜牺牲个人幸福和生命，批判宰相朝

臣们的屈辱投降和毛延寿的卖国求荣，表达了人民对被灭亡的民族国家的哀思。这就是作品的主题。这个主题说明了作者对当时社会现实的认识和感受是比较深刻的，他表达了当时处于被压迫者地位的各族人民的思想感情，倾诉他们的悲哀和怨恨。这悲哀不止是一家一族的破败，而且是广大人民沦为奴隶的悲哀。这怨恨，也不止是对蒙古统治者的怨恨，而且包括对本民族那些昏庸、卖国的统治者的怨恨。但是，由于作者本人不是一个抗暴的斗士，世界观又比较复杂，有消极的一面，所以他的揭露是不彻底的，抗议是软弱的，全剧悲多于愤，情调比较低沉。但即使有这些局限，杂剧还不失为一轴时代的画卷，给我们提供了封建时代民族矛盾同阶级矛盾互相交错的生动图景。

我们今天理直气壮地要求历史题材的文艺作品为现实斗争服务，要求社会主义时期的作家在创作以王昭君故事为题材的文艺作品时应当塑造一个新的艺术形象："满脸含笑，风姿绰约的王昭君着胡装，跨骏马，愉快地奔向了通往匈奴的和亲之路。"（刘先照、韦世明：《昭君自有千秋在》，见《社会科学战线》1978年第1期）以歌颂今天国家空前统一，全国人民大团结的新气象。但我们也不应忘记，历史上任何一个时代的人民，对于历史题材的文艺作品，将毫无例外地会提出跟我们类似的要求，希望这些作品反映他们自己的爱和恨，推动他们的时代前进。因此，我们就不应责备生活在阶级压迫之下，民族矛盾重重之时的作家，没有写出"愉快地奔向通往匈奴的和亲之路"的王昭君，而是写出了风沙染鬓，泪流满面，一步一回头的王昭君。因为只有后者才是他们那个时代现实生活的高度概括，是那个典型环境中的典型性格。假使处在民族灾难深重时期的马致远竟然唱出了民族和睦的颂歌，那就很可能会被人们指摘为歪曲现实、掩盖矛盾，甚至是粉饰太平了。

我们评价历史上的文艺作品不能离开它植根的生活土壤，不能要求作家塑造出只有我们这个时代才有可能产生的艺术形象，表现我们这个时代才具有的思想、观点。这样做是不公平的。列宁曾说过："判断历史的功绩，不是根据历史活动家没有提供现代所要求的生活，而是根据他们比他们的前辈提供了新的东西。"（《评经济浪漫主义》，《列宁全集》第2卷第150页）我们前面提到的歌颂昭君故事的民间艺人、进步诗人、小说家、剧作家等，虽然没有给我们提供现代所要求的东西，但他们分别提供了他们的前辈并没有提供过的新东西。他们的作品属于创造性的劳动，应该受到人们的爱护和尊重。

（与萧德明合作）

从《凤求凰》到《西厢记》
——兼谈如何评价古典文学中写爱情的作品

历史人物故事演变为文艺作品,文艺作品又更深刻地反映历史现实,在我国将近5000年的文明史上,这事例是常见的。

西汉时期的女性在文学史上有深远影响的,一是王昭君,二是卓文君。前者初见于《汉书》,后者初见于《史记》;前者以悲剧的角色现身,后者以喜剧的性格吸引人。她们的故事在从魏晋到唐代的诗文中多次为人们所引用,并在民间文艺中广泛流传。唐人吉师老《看蜀女转〈昭君变〉》诗:"翠眉嚬处楚边月,画卷开时塞外云。说尽绮罗当日恨,昭君传意向文君。"看来在唐代,不仅昭君的出塞和亲被编为当时民间流行的变文演唱,文君的故事同样为说唱女艺人所熟悉①。

卓文君是蜀郡临邛(今四川邛崃县)首富卓王孙的女儿,从小爱好音乐,青年寡居。司马相如游学归来,在临邛县令王吉处作客。王吉替他设计,要他在卓家一次盛大的宴会上,用琴声挑动文君,又买通文君的侍婢替他通殷勤。文君为相如的文采风流所耸动,乘夜私奔相如,跟相如回到成都。相如是个穷书生,在成都没有产业,生活上遇到困难。文君摸透了卓王孙的脾气,主动向相如提议,双双回到临邛,在卓家靠近开个小酒店,文君当垆卖酒,相如跑堂打杂。为了这个女儿的"败门风",卓王孙气得好几个月不敢出门,最后只得分一笔财产给她,打发他们走。后来相如到了长安,得到汉武帝的赏识,出使西南夷,路经成都,卓王孙才跑到成都去认亲,还到处夸耀自己的女儿有眼力,早就看中了这个阔女婿。

司马迁在《司马相如列传》里,以赞赏的笔调写文君、相如怎样排除重重阻力,结成爱侣;又撕开卓王孙贪富欺贫、趋炎附势的守财奴面孔,博得读者会心的微笑。卓文君不顾顽固家长的反对,主动投奔相如;又放下千金小姐的架子,当垆卖酒,弄得那个百万富翁狼狈不堪,表现了喜剧人物的

① 这稿子是继我与萧德明同志合写的《从〈昭君怨〉到〈汉宫秋〉》写的,因此连带提到王昭君。

性格特征——聪明机智而又大胆泼辣。

这个喜剧性故事在汉武帝初年出现，不是偶然的。汤显祖《相如》诗："知音偶一时，千载为欣欣；上有汉武帝，下有卓文君。"说明相如与文君的爱情所以获得美满的结果，是与汉武帝比较开明的统治分不开的。西汉王朝建立初期，封建社会正在上升，经过文景时期的休养生息，国家实力充足，汉武帝雄心勃勃，正待大有作为。相如和他的好友王吉尽管还没有怎样得志，由于他们的才能适应新兴王朝的需要，就有可能玩弄卓王孙于股掌之上，使之人财两失。卓王孙有家僮八百人，是道地的奴隶主，在这场斗争里就自然以失败告终。正像《威尼斯商人》里以放高利贷起家的夏洛克，在代表新兴资产阶级力量的安东尼奥等面前，被碰得头破血流一样。

相如以琴声挑文君是这故事里的重要情节，后来有的演相如、文君的戏就叫《琴心记》。从春秋以来，民间一直流传着萧史吹箫作凤鸣，得到秦穆公女儿弄玉的赏识，双双骑凤飞去的故事。在奴隶社会和封建社会的高门大户里，青年男女被内外有别的礼教隔开，往往通过音乐互通情感。汉魏以来，相如以琴声挑文君的故事长期流传。后来董解元、王实甫的《西厢记》，让张生在崔莺莺墙外弹唱《凤求凰》的曲调，说"昔日司马相如得此曲成事，我虽不及相如，愿小姐有文君之意"。（《西厢记》第二本第四折）可以想见这一曲《凤求凰》影响的深远。

《乐府诗集》卷六十根据《琴集》转录司马相如《琴歌》二首，就是向来流传的《凤求凰》：

> 凤兮凤兮归故乡，遨游四海求其凰。
> 时未遇兮无所将，何悟今夕升斯堂。
> 有艳淑女在闺房，室迩人遐毒我肠。
> 何缘交颈为鸳鸯，胡颉颃兮共翱翔？①
> 　　其一
> 凤兮凤兮从我栖，得托孳尾永为妃。
> 交情通体心和谐，中夜相从知者谁。

① 意是何不一上一下，双双高飞。胡，意即胡不。

双翼俱起翻高飞,无感我思使余悲。①

其二

这两首歌辞不见于《史记·司马相如列传》,大约是后人弹唱相如、文君的故事时编写的。第一首表现相如对文君的强烈追求,第二首表现文君夜奔相如双双远走高飞。除当垆卖酒外,已概括了故事的主要内容。由于雌鸟在孵卵和育雏期间需要雄鸟长期相伴,我国文学作品上习惯以鸳鸯、凤凰来比喻真挚的男女爱情与和好的夫妇生活。这两首歌辞也不例外。

根据古代琴曲的记载,几乎每首歌辞都伴有人物故事,《昭君怨》如此,《凤求凰》也如此。从楚辞演变过来的汉赋,前面铺叙两个或三个人物的互相争论,用有韵的散文,结尾是一首或两首歌辞。班固在《汉书·艺文志》里说:"不歌而诵谓之赋。"赋指前面的散文,是朗诵的;歌指后面的歌辞,是伴乐歌唱的。由于古代文具朴拙,书写困难,有些含有故事内容的俗赋,它前面的朗诵部分,时过境迁,大都失传,只在《琴操》《琴集》等提要的著作里记下一点故事梗概;而后面的歌辞因为顺口好记,就容易流传。这种情况在金元以来的戏曲和说唱文学里还留有遗迹。《元刊杂剧三十种》和《天宝遗事说唱诸宫调》,就都删去了叙述性的说白,只留下一套套曲辞。

歌辞既是弹唱人物故事的结束部分,歌者情绪昂扬,伴奏洋洋盈耳,所谓"言之不足,故嗟叹之;嗟叹之不足,故咏歌之;咏歌之不足,不知手之舞之,足之蹈之"。(《毛诗·关雎序》)这就自然而然地伴随有表演艺术。如果说琴曲《昭君怨》是我国早期的悲剧性小演唱,《凤求凰》应是比它更早的喜剧性演唱节目。因为文君的私奔相如,比昭君的出塞和亲,时间要早一个世纪左右。

相如、文君的故事在流传过程中被加进了新的内容,这就是《西京杂记》记载的《白头吟》的故事。故事说相如到了长安,做了官,阔起来了,想娶茂陵人的女儿做妾,卓文君作了首《白头吟》的诗,表示要同他决绝,相如才回心转意。《白头吟》歌辞见《乐府诗集》卷四十一:

① "无感我思"疑当作"无感我帨"。《诗经·召南·野有死麕》:"舒而脱脱兮,无感(动)我帨(佩巾)兮,无使尨(犬)也吠。"意是:你慢慢地来吧,不要动我的佩巾,不要惊动那只狗,让它叫起来。写的就是一次男女的私会。《凤求凰》作者引用它,可见《诗经·国风》里一些写男女私情的诗对后来同类文学作品的影响。

皑如山上雪，皎若云间月；
闻君有两意，故来相决绝。
今日斗酒会，明旦沟水头；
蹀躞御沟上，沟水东西流。
凄凄复凄凄，嫁娶不须啼；
愿得一心人，白头不相离。
竹竿何袅袅，鱼尾何簁簁；
男儿重意气，何用钱刀为！

西汉前期还不可能产生这样完整的五言诗，它当然不会是文君作的。但是这首歌辞的出现，对相如文君一类的故事提出了新的问题，即男方在贫穷时爱上一个女子，后来他阔了，有钱了，还会不会爱上另一女子？"闻君有两意，故来相决绝。"说明男方的三心二意已成了事实，却更深刻地反映封建社会特别是它的上层男女之间的不平等关系。民间口头创作不会死扣史书来编，更多的是假托历史上某个名人，借题发挥，反映现实。《赵贞女蔡二郎》的故事有哪一点符合《后汉书·蔡邕传》？王十朋逝世不久，他故乡演唱的《王状元荆钗记》，就凭空捏造出钱玉莲、孙汝权的故事。难道汉代民间就不能借文君、相如的故事来表现人民对现实的态度和看法吗？《白头吟》的故事更深刻地反映了历史现实，这就是刘秀建立的东汉王朝正在走向崩溃：是非颠倒，统治阶级的一切措施都有名无实。东汉末民谣："直如弦，死道边；曲如钩，反封侯。""举秀才，不知书；举孝廉，父别居。"人民对统治阶级的虚伪腐败看得更清楚；对历来流传的《凤求凰》故事，产生了怀疑，就出现了《白头吟》的新情节。

《晋书·乐志》："凡乐章古辞之存者，并汉世街陌讴谣《江南可采莲》《乌生八九子》《白头吟》之属。其后渐被于管弦，即相和诸曲是也。"说明《白头吟》原是汉代民间歌谣，后来逐渐用管弦伴奏，成了相和歌辞里的一个节目。又据《宋书·乐志》："相和，汉旧曲也。丝竹更相和，执节者歌。"说明从汉代流传下来的相和歌辞，由三人组成一个小班子演唱，其中一人吹管，一人弹弦，一人打节拍，同时主唱。从上面的历史资料看，相和歌辞《白头吟》，比之琴曲《凤求凰》，不仅有了新的思想内容，艺术上也跨进了一大步。现传《琴操》所记的歌诗五曲，都是《诗经》中诗篇，十二操、九引，都是从周到春秋的人物故事。这些琴曲及其所弹奏的人物故事显然是以琴为主要乐器演奏的同一乐曲体系。它是在奴隶社会流行的，虽然

到汉代也还有人弹唱。而相和歌辞则是从汉代流行起来的一个新的乐曲体系，它跟宋元以来陶真、弹词一类小演唱更接近了。

继承相和歌词的传统，李白又根据《西京杂记》的记载，作了一首《白头吟》：

> 锦水东北流，波荡双鸳鸯；
> 雄巢汉宫树，雌弄秦草芳；
> 宁同万死碎绮翼，不忍云间两分张。
> 此时阿娇正娇妒，独坐长门愁日暮；
> 但愿君恩顾妾深，岂惜黄金买词赋。
> 相如作赋得黄金，丈夫好新多异心；
> 一朝将聘茂陵女，文君因赋《白头吟》。
> 东流不作西归水，落花辞条羞故林。
> 兔丝固无情，随风任倾倒，
> 谁使女萝枝，而来强萦抱？
> 两草犹一心，人心不如草。
> 莫卷龙须席，从它生网丝；
> 且留琥珀枕，或有梦来时。
> 覆水再收岂满杯，弃妾已去难重回；
> 古时得意不相负，只今惟见青陵台！

李白集里有两首《白头吟》，这首是定稿，还有一首是初稿。"李白斗酒诗百篇"，对这首歌辞却改了又改，并不是他真对千多年前的文君有同情；而是唐代的科举制度，使有些出身寒微的士子，一旦功名得意，就抛弃自己热恋过的女子，给她们带来无穷的痛苦，使李白感到愤慨。"覆水再收岂满杯，弃妾已去难重回"，显然，它已不是《凤求凰》那样的小喜剧，而是一曲"凄凄复凄凄"的悲歌。

《乐府诗集》卷四十一在楚调曲里附录了元稹的《决绝辞》三首，说它也出于《白头吟》：

> 乍可（宁可）为天上牵牛织女星，
> 不愿为庭前红槿枝。
> 七月七日一相见，故心终不移；

那能朝开暮飞去，一任东西南北吹！
分不两相守，恨不两相思；
对面且如此，背面当何知！
春风撩乱百劳语，此时抛去时，
握手苦相问，竟不言后期。
君情既决绝，妾意已参差；
借如生死别，安得长苦悲！
<p style="text-align:right">其一</p>

噫春冰之将泮（融解），何余怀之独结？
有美一人，于焉旷绝。
一日不见，比一日于三年，况三年之旷别！
水得风兮小而已波，笋在苞兮高不见节。
矧（况）桃李之当春，竟众人之攀折。
我自顾悠悠而若云，又安能保君皓皓之如雪！
感破镜之分明，睹泪痕之如雪。
幸他人之既不我先，又安能使他人之终不我夺。
已焉哉！织女别黄姑（即牵牛），
一年一度暂相见，彼此隔河何事无！
<p style="text-align:right">其二</p>

夜夜相抱眠，幽怀尚沉结；
那堪一年事，长遣一宵说；
但感久相思，何暇暂相悦。
虹桥薄夜成，龙驾侵晨别；
生憎野鹊性迟回，死恨天鸡识时节！
曙色渐曈昽，华星次明灭；
一去又一年，一年何时彻！
有此迢递期，不如生死别。
天公隔是（已是）妒相怜，何不便教相决绝？
<p style="text-align:right">其三</p>

这三首诗的内容有三点值得我们注意：一是它们都拿牵牛织女的一年只七夕相会一次，比喻男女双方的爱情生活，这跟秦观《鹊桥仙·七夕》词的"金风玉露一相逢，便胜却人间无数"一样，都是写男女的私情，而不是正

常的夫妇生活；二是双方对这种私情的被隔绝感到十分痛苦；三是在从热恋到决绝的过程中，双方产生过怀疑、猜忌，"对面且如此，背面当何知"，"我自顾悠悠而若云，又安能保君皓皓之如雪"，表现这一对恋人之间从热恋到决绝的矛盾冲突过程。这三点相当真实地反映了唐代上层社会青年男女在婚前的恋爱生活，是它以前的同类歌辞里所少见的。

恩格斯根据摩尔根的研究成果，对人类进入文明时代后的两性关系作了历史唯物主义的概括。人类在脱离野蛮状态后，出现了一夫一妻制的家庭。恩格斯指出："一夫一妻制的产生，是由于大量财富集中于一人之手，并且是男子之手，而且这种财富必须传给这男子的子女，而不是传给其他任何人的子女。为此就需要妻子方面的一夫一妻制，而不是丈夫方面的一夫一妻制，所以这种妻子方面的一夫一妻制根本没有妨碍丈夫的公开的或秘密的多偶制。"妻子要对丈夫守贞，丈夫却可以三妻四妾，甚至嫖妓。在这种男女地位悬殊的家庭里（当然，在劳动人民的家庭里要好得多），"古代所仅有的那一点夫妇之爱，并不是主观的爱好，而是客观的义务；不是婚姻的基础，而是婚姻的附加物。"这样，卖淫、通奸就成为这种婚姻不可避免的补充，它糟蹋了许多青年妇女，也腐蚀了男性自身。但是比之野蛮时代的对偶婚制度，文明时代的一夫一妻制又前进了一大步，因此恩格斯又指出，一夫一妻的家庭是现代的个人性爱能在其中发展起来的唯一形式。他说："从一夫一妻制之中——因情况的不同，或在它的内部，或与它并行，或违反它——发展起来了我们应归功于一夫一妻制的最伟大的道德进步：整个过去的世界所不知道的现代的个人性爱。"这种现代的个人性爱，表现为性冲动的最高形式——热恋，它"根本不是夫妇之爱。恰好相反，……正是极力要破坏夫妻的忠实"。（以上引文并见《家庭、私有制和国家的起源》第二部分《家庭》）

元稹在《决绝辞》里所反映的男女私情，表现历史上的个人性爱同在封建家长主宰下的夫妇之爱的矛盾。诗中的双方如此热恋，仍不得不忍痛决绝，是考虑到这种结合，无父母之命，媒妁之言，要遭到双方家长的反对，也不会得到社会舆论的支持。归根到底，是历史上的个人性爱向封建婚姻制度的屈服。

如果说《决绝辞》只朦胧地表现历史上的个人性爱同封建婚姻的矛盾，《莺莺传》由于运用了当时流行的传奇小说的体裁，塑造了崔莺莺这个悲剧人物的形象就鲜明不过地表现了恩格斯所说的"在古代充其量只是在通奸的场合才会发生"的两性关系，它是违反了封建家长主宰的一夫一妻制而

发展起来的历史上的个人性爱。莺莺给张生的信说："始乱之，终弃之，固其宜矣，愚不敢恨。必也君乱之，君终之，君之惠也；则没身之誓，其有终矣。"在妻子要对丈夫片面守贞的封建社会，女子要"从一而终"，如果跟人私通，又另嫁一个丈夫，将招来终身的不幸。处在莺莺的地位，当然希望张生"君乱之，君终之"，把双方的性爱关系贯彻到底。可是同样的情况，对男子来说，不过是道德上的小污点，即一般说的小节问题，即使另娶一个女子，不会影响他在家庭的统治地位和个人的功名前程。因此处在张生的地位，却认为"始乱之，终弃之"，等功名成就之后另找高门，明婚正配，才是"善于补过"。后来王实甫写《西厢记》里的崔莺莺在同张生私自结合时说："妾千金之躯，一旦弃之。此身皆托于足下，勿以他日见弃，使妾有'白头'之叹。"同样表现男女之间在性爱上的不平等地位，同时说明汉代民间歌谣《白头吟》里提出的问题，再一次在金元戏曲里得到反映。

　　《莺莺传》写莺莺的深沉性格是："艺必穷极，而貌若不知；言则敏辩，而寡于酬对；待张之意甚厚，而未尝以词继之。"她聪明美丽，有较好的文艺修养，但都不敢轻易流露。这是沉重的封建压力在一个青年知识妇女身上的表现。作者在她最初出见张生的片刻就有所描绘，随着故事情节的发展，逐步加以深化，直到她被张生无情抛弃，还"临纸呜咽，情不能伸"，有苦无处诉。莺莺的悲剧形象概括了历史上许多受封建礼教约束和轻薄少年遗弃的善良少女的共同命运，十分动人。可是作者对她的主观评价是"不妖其身，必妖于人"的"妖孽"，表现了封建文人的正统观念。这样，它在通过说唱、戏剧等通俗文艺在民间流传过程中，必然为大多数城市中下层民众所不能接受，促使那些演唱莺莺故事的民间艺人加以改造，象《凤求凰》在汉魏民间流行时被改造为《白头吟》一样。不过这次不是把喜剧改成悲剧，而是把悲剧改成喜剧。莺莺不再是"不妖其身，必妖于人"的"妖孽"，张生也不是对莺莺"始乱终弃"的轻薄少年，而是像董解元所弹唱的"从今至古，自是佳人，合配才子"，"一个趁了文君深愿，一个酬了相如素志"。事隔两千年，同一个母题的人物故事，先是从喜剧转到悲剧，后来又从悲剧转到喜剧，转了一整圈，又经王实甫的彩笔加工，故事内容大大丰富，人物形象更其鲜明。它不是回到原来的起点，而是螺旋形地上升了。这螺旋形的上升，从历史内容看，不再是新兴地主阶级与没落奴隶主阶级的矛盾，而是新兴市民阶层与开始走向下坡路的封建地主阶级的矛盾；从艺术形式看，不再是从琴曲歌辞向相和歌辞的转化，而是从封建文人借以表现诗才、史笔的唐宋传奇向城市人民用以娱乐自己也教育自己的金元戏曲的转化。因此不论

从历史内容或艺术形式看，都大大地提高了，丰富了。

董解元、王实甫在改造《莺莺传》中莺莺的悲剧形象时，保留了她性格中深沉的一面，但已不是对封建压力的片面屈从，更多的是为了防止封建势力对她的美好愿望的破坏。她没有在贴身侍婢红娘面前轻易流露自己对张生的爱慕，就是这种性格的表现。作者还通过她同张生、红娘、老夫人之间的矛盾冲突，表现她性格中机智、泼辣的一面。她对张生是能擒能纵，对红娘是有真有假，对老夫人还敢嗔敢骂。这就有效地吸收了文君、相如故事的成就，又赋予她以新的历史风貌①，完成了这个喜剧角色的创造。

王实甫的《西厢记》在古典戏曲中影响最大，版本也最多。张生、莺莺的"有情人终成眷属"，向来赢得青年读者的赞赏。但老一辈的封建家长大都反对它，说它是"诲淫之作"，严防青年人去看。五四运动提倡男女平等、自由恋爱，它暂时交了好运；但好景不长，大革命失败后有些家长、教师仍禁止子女、学生看。解放后它又交了好运，在大学中文系的文学史课里重点加以介绍，袁雪芬同志主演的越剧《西厢记》还到东欧演出，得到国际友人的好评。"文化大革命"期间它又遭了厄运，说它是宣扬爱情至上的才子佳人戏，连同古今中外的爱情作品统统被打入冷宫。究竟应该怎样评价历史上这类爱情作品呢？马列主义者对这个问题是有自己的看法的。

马克思主义认为人类有三种生产，即物质生产、精神生产和人类自身生命的再生产。这第三种生产就是夫妻之间的关系，父母和子女之间的关系，也就是家庭。家庭关系和物质生产、精神生产密切相关，尤其是以家庭为生产单位的封建社会。家庭关系处理不好，不仅影响夫妻双方的工作和生活，还将影响父母对子女一代的教育，因此不能避而不谈，而且必须根据历史唯物主义的观点把它谈清楚。

人类的生产活动虽然有三种，居于首要地位的是物质生产。因为人们"为了生活，首先就需要衣、食、住以及其它东西。因此第一个历史活动就是生产满足这些需要的资料，即生产物质生活本身"。（马克思、恩格斯《德意志意识形态》）如物质生产搞不好，生活资料缺乏，连本身生命都难于维持，就谈不到自身生命的再生产。明确了这一点，我们就会从劳动生产的观点出发，摆正恋爱问题、婚姻问题的位置，要求在共同劳动中建立感

① 这新的历史风貌，是指隋唐实行科举以来知识青年在恋爱和婚姻问题上的表现，如男女双方以诗词传情，女方怕男方一旦金榜题名就另选高门等。这在《莺莺传》里已经有了，但到了《西厢记》的"联吟""闹简""长亭送别"等场，就更淋漓尽致地加以渲染。

情，先立业，后成家，才是正理。所谓"爱情至上"的说法，就不攻自破。古典文学中的爱情作品，男女主人公大都出身于封建社会的上层，不需要参加物质生产劳动，作品又是以描写爱情为主的，这就给读者以错觉，好像爱情在生活里是高于一切的。根据马克思主义对于人类生产活动的概括，既把这些作品放在一定的历史范围，肯定它们在描写青年男女的爱情生活时，打开了封建家长统治的一个缺口，有一定的历史进步意义；又要站在今天的历史高度，看到它们的历史局限和阶级局限，批判其中的封建性糟粕和适应小市民低级趣味的色情描绘（这在宋元以来的戏曲小说中表现得更严重，董解元、王实甫的《西厢记》中同样存在）。这才能在介绍这些作品时，既从文学历史发展的一个侧面，给读者以一定的历史唯物主义的观点和方法；同时消除读者对这些作品的错觉，好像爱情是高于一切的，甚至陶醉于作品中一些庸俗描绘，想入非非。

 从历史的发展观点看，进入文明社会的人类有三种不同的性爱和婚姻形式。古代的性爱同一夫一妻制的家庭相适应，是奴隶社会、封建社会的产物。它由父母主宰子女的婚姻，不考虑男女双方是否愿意。这种婚姻剥夺了青年男女选择配偶的自由，男尊女卑的家庭造成片面的贞操观念，给女方带上沉重的精神枷锁，因此长期以来就造成种种悲剧。但它在古代社会仍有一定的合理性，因为它是历史上的个人性爱可能从其中发展起来的唯一形式。随着封建社会的逐步没落，资本主义生产关系的逐步萌芽，这种婚姻形式就愈来愈显示它的不合理，从而产生了反映青年男女自愿结合、跟封建家长展开斗争的悲剧或喜剧，甚至如《西厢记》那样，提出"愿天下有情的都成了眷属"的想法。

 现代的性爱考虑到男女双方的是否自愿，它要求男女平等，恋爱自由。恩格斯在《家庭、私有制和国家的起源》里对它作了科学的概括，列宁在《卡尔·马克思》里又从经济基础说明它：

> 现代资本主义的最高形式准备着新的家庭形式，并为妇女的地位和青年一代的教育准备新的条件：在现代社会内，女工和童工的使用，父权制家庭被资本主义瓦解，必然要通过最可怕最痛苦最可恶的形式。可是"由于大工业使妇女、少年和儿童在家庭范围以外，在社会地组织起来的生产过程中起着决定性的作用，它也就为家庭和两性关系的更高的形式建立起经济基础"。

明确了现代的性爱是建立在资本主义大工业生产的经济基础之上的更高的两性关系，那么，不仅"赤绳系足""天作良缘"等荒唐传说，只能置之一笑；就是"愿天下有情的都成了眷属"，也不过是一种空想。因为当时的封建经济还不可能为这种想法提供实现它的物质基础。

比之古代性爱，现代性爱虽然是两性关系的最高形式，但还仅仅是通过当事人双方的契约形式建立的婚姻。由于物质生产还远没有满足社会普遍的需要，男女双方在选择对象时还不可能排除种种经济的考虑，如对方的工资、家底等等。因此在婚姻问题上男女双方都还不可能有充分的自由。恩格斯说："结婚的充分自由，只有在消灭了资本主义生产和它所造成的财产关系，从而把今日对选择配偶还有巨大影响的一切派生的经济考虑消除以后，才能普遍实现。到那时候，除了相互的爱慕以外，就再也不会有别的动机了。"（《家庭、私有制和国家的起源》第二部分《家庭》）这就是到了共产主义社会才能普遍实现的未来性爱和未来家庭，它是从现代性爱和现代家庭继续发展起来的性爱形式和家庭形式。

从《凤求凰》到《西厢记》等作品的主要矛盾，是处于萌芽状态的现代性爱和占据统治地位的古代性爱的矛盾，也即出于男女自愿的私情和封建婚姻的矛盾。作品中正面人物身上有一定的理想色彩，但还不是我们的理想。我们的理想是沿着社会主义道路胜利前进，逐步消灭资本主义生产关系，为未来性爱和未来家庭的实现创造条件。这样，我们在评价《凤求凰》《西厢记》等作品时，才能从实际出发，除糟取精，引导青年向前看，既不是把它们看作洪水猛兽，有意回避或禁止；又不是把它们理想化，过分加以抬高，引导青年向后看。

评价文学作品当然要把思想分析放在首要的地位，但作品的思想内容总是通过一定的艺术形式表现出来的，如果对古典文学作品在艺术上的成功和失败都不能分析，那么，怎样借鉴他们的有效经验，怎样避免前人在创作中走过的弯路和艺术上的败笔，就都将成为一句空话。古典文学中一些影响深远的作品，不仅从时代的激流中直接吸取源泉，表现新的历史内容；艺术上也总是艰苦创造，推陈出新，形成自己独特的风格。评价古典文学作品的思想内容，要放在一定的历史范围来看；评价它们的艺术成就同样要采取历史分析、历史比较的方法。李白的《白头吟》比之汉代民间流传的《白头吟》，主题思想是相近的，艺术成就要高得多，因为从东汉到盛唐，五七言诗的音律、句法，以及意境的创造、艺术的构思，都在长期创作中总结出一套完整的技法，诗人在创作时才有可能左右逢源，挥洒自如，在艺术上达到

前所未有的高度。王实甫的《西厢记》比之董解元的《西厢记》，思想内容上没有多少新的东西，艺术上确是更完整也更提高了，因此就后来居上，取得了"天下夺魁"的荣誉①。难道除了思想上的成就，它们的艺术经验就没有值得后人认真学习、批判继承的地方吗？林彪、"四人帮"空头政治的流毒在古典文学领域的反映，是片面强调思想批判，完全忽视艺术欣赏。其中部分描写爱情的作品一概被看作毒害青年的腐蚀剂，即使有杰出的艺术成就，也认为是裹在毒药上的糖衣，一笔加以抹杀。今天我们必须把这个偏向纠正过来。

最后还想谈谈怎样更全面地看待恋爱、婚姻问题以及它在古典文学中的反映。

南朝有首民歌："奈何许，天下人何限，慊慊只为汝？"在无限的天下人里面，为什么只看上你一个呢？元好问有两句词："问世间情是何物，直教生死相许？"爱情究竟是什么东西，简直要为它付出生命？看来不管南朝的民间歌手也好，元代的杰出诗人也好，对历史上的男女爱情问题都不能做出明确的回答。

照我们今天看来，这其实就是历史上的个人性爱。恩格斯在说明历史上的个人性爱时说："在中世纪以前，是谈不到个人的性爱的。不言而喻，体态的美丽、亲密的交往、融洽的旨趣等等，曾经引起异性间的性交的欲望，因此，同谁发生这种最亲密的关系，无论对男子还是对女子都不是完全无关紧要的。但是这距离现代的性爱还很远很远。"根据男女双方个人的体态、志趣、彼此的亲密关系而产生的性爱，这就是历史上的个人性爱。那么什么又是现代的个人性爱呢？恩格斯又根据当时欧洲资本主义社会的情况，对它作了概括。他说："现代的性爱，同单纯的性欲，同古代的爱，是根本不同的。第一，它是以所爱者的互爱为前提的；在这方面，妇女处于同男子平等的地位，而在古代爱的时代，绝不是一向都征求妇女同意的。第二，性爱常常达到这样强烈和持久的程度，如果不能结合和彼此分离，对双方来说即使不是一个最大的不幸，也是一个大不幸；仅仅为了能彼此结合，双方甘冒很大的危险，直至拿生命孤注一掷，而这种事情在古代充其量只是在通奸的场合才会发生。最后，对于性交关系的评价，产生了一种新的道德标准，不仅要问：它是结婚的还是私通的，而且要问：是不是由于爱情，由于相互的爱而发生的？"

① 明初贾仲明吊王实甫词："新杂剧，旧传奇，《西厢记》天下夺魁。"

根据恩格斯的论述，现代的个人性爱是在一夫一妻制的婚姻中发展起来的。它的发展有三种形态：一种是在一夫一妻制内部发展的。就是在夫妇结婚之后，双方在体态、情趣上都彼此相投，又长期生活在一处，彼此互相了解，有可能产生越来越亲密的爱情。这正是电影《李双双》里的喜旺对二春说的："你们是先恋爱后结婚，我们是先结婚后恋爱。"当这种爱情遭到外力的破坏时，为维护他们美好的生活，他们的反抗十分强烈，甚至不惜付出生命。我国古典文学中从韩凭夫妇（李白在《白头吟》里所称道的"古来得意不相负，只今惟见青陵台"，就是指的他俩）和焦仲卿夫妇的故事，直至宋元以来的《荆钗记》《易鞋记》，双方都没有经过自由恋爱的阶段。但当他们的夫妇生活受到外力破坏时，他们同样以此为最大的不幸，甚至双双殉情。它跟《梁祝哀史》《娇红记》等故事同样感动了古今无数人。一种是与一夫一妻制平行发展的，这就是男女双方在个人体态、情趣上的相投，经过公开或秘密的交往，引起性爱的冲动，彼此私自结合，有时还取得父母的同意，正式结婚。从《凤求凰》到《西厢记》，以及后来《牡丹亭》中的杜丽娘、柳梦梅，《红楼梦》中的林黛玉、贾宝玉，他们所追求的爱情都属于这一种。这种通过个人性爱结成的婚姻，在人类从野蛮时代向文明时代过渡时还并不认为违法或可耻。《周礼》卷十四有"仲春之月，令会男女，奔者不禁"的记载。《诗经·国风》中有许多被后来儒家骂为"淫奔之诗"的歌谣，在从西周到春秋的几百年间一直被人们当作好诗传诵甚至在外交场合上引用。可见当时上层社会也并没有把男女私奔看作怎样可怕的丑事。唐宋以后我国封建统治阶级对男女青年私自结合的防范愈来愈严，但在边疆少数民族地区，仍允许青年男女在共同劳动或节日歌舞中自择配偶。汤显祖的《黎女歌》歌唱了黎族青年男女的携手游戏，以对歌表达爱情。陆次云的《跳月》，记载了西南地区苗族青年在月夜的共歌共舞中自择配偶。我解放前在中山大学还看见学生扮演《阿细跳月》的舞蹈。可见这种历史上的个人性爱，长期以来，一直与一夫一妻制平行发展。最后是违反一夫一妻制发展起来的个人性爱，这主要是指那作为一夫一妻制的补充的卖淫与通奸。封建社会的一夫一妻制既然没有限制男子的多妻，在男子对他合法的妻子感到厌弃时，就可以娶妾、狎妓或与别的女子私通。妻子被丈夫厌弃，感到所偶非人，也可能与别的男子私通。在这些违反一夫一妻制的男女性关系中，在特殊情况下也有可能产生强烈的个人性爱。前者如唐人传奇中的《李娃传》《霍小玉传》，以及后来许多写妓女与书生或小商人的小说或戏曲，如谢天香、玉堂春、花魁女等的故事。后者如唐人传奇中的步非烟私通赵象的故

事，辽人笔记中的萧观音私通赵惟一的故事，在我国古典文学，尤其是宋元以来的戏曲小说与民间歌谣中，同样有充分的反映。

比较全面地考察了我国古典文学中反映个人性爱的作品，可以概括出如下的一些共同点：

一、正常的性爱是通过男女双方个人之间的情投意合，即个人性爱来进行的。因此我国古典文学中表现进步倾向的作品，总是肯定了双方真情相爱的婚姻，谴责利用金钱、权势，或通过阴谋、暴力达到性欲目的的卑鄙行为。《西厢记》《红楼梦》，以及《聊斋志异》里的少数优秀篇章都是如此。

二、历史上的个人性爱既是人类发展到文明时期在性生活中出现的进步因素，而封建社会的家族利益、礼法观念对个人的压力，以及金钱、权位对个人的引诱，每每使当时与一夫一妻制平行发展或违反它发展的个人性爱不容易善始善终。古典文学中的爱情作品，在写到这种问题时，总是歌颂那些在个人性爱上坚贞不渝的人物，如梁山伯之于祝英台，王金龙之于玉堂春，而谴责那些为迁就家族利益或追求金钱、权位，背弃他曾经热恋过的爱侣，如王魁之于敫桂英，李甲之于杜十娘，莫稽之于金玉奴等等。

三、一夫一妻制是现代的个人性爱所由以发展的婚姻制度，在历史上有它的进步性。因此，我们不能把在一夫一妻制内部发展起来的夫妇之爱，排斥于个人性爱之外，一律都认为封建家长制的产物。五四时期我们接受了西方资本主义的民主思想，提倡自由恋爱，反对包办婚姻，这是完全正确的。但我们当时没有认识到在一夫一妻制的婚姻内部也有可能发展现代的个人性爱，这就是历史的局限。与此相联系，我们对古典文学里表现生死不渝的夫妇之爱的作品，如元稹的《悼亡》，苏轼的《江城子·记梦》，贺铸的《半死桐》等诗词，以及《徐德言破镜重圆》《王状元荆钗记》等小说戏剧，也就没有给予应有的历史评价，这显然是个偏见。

四、男子多妻是野蛮时代婚姻制的遗留，又是阶级社会富贵人家的特产。我国进步的古典文学作品，如唐人小说《步非烟》、元人杂剧《百花亭》、明人传奇《红梅记》，以及《红楼梦》中尤二姐、鸳鸯的悲剧，总是以同情的笔调描写豪门婢妾的不幸命运，谴责虐害她们的贵官恶霸。而像《十美图》《拥双艳》等以男子多妻为可羡的作品，总是被怀有民主思想的人们所唾弃。貌似多夫的妓女，是男权社会穷苦家庭的妇女被迫卖身的结果。我国进步的古典文学作品，如关汉卿、石君宝、薛近兖、冯梦龙等，大都以同情的笔调描写妓女的不幸。而郑虚舟的《玉玦记》，由于对妓女的恶意糟蹋，就长期销声匿迹，没有被搬上舞台。当然，历史上的进步作家也不

可能为这些不幸的妇女找到一条真正的解放道路，像我国 50 年代初期的电影《姊姊妹妹站起来》所反映的情景那样，这是他们不可能超越的历史局限。

五、一夫一妻制是人类社会在长期发展过程中排除史前时期种种野蛮的、落后的男女性关系的成果，也是现代性爱所可能借以产生的婚姻制度。我国旧戏舞台，凡是写男女婚姻纠葛的戏，大都以一夫一妻的团圆结束，说明它是符合一般观众的愿望的。由于阶级的不平，男女的不平，以及封建家长制的统治，在我们今天看来，它远不是完善的。随着社会的继续发展，物质生产越来越丰富，人们的思想境界越来越提高，男女渐趋平等，人剥削人、人压迫人的现象不复存在，未来男女的个人性爱将得到充分的自由，未来的婚姻将在一夫一妻制的基础上更臻完善，而多妻与卖淫的现象将渐归于消灭，这是我们今天可以预见到的。过去有人以为到了共产主义社会，男女性生活将更随便，一夫一妻制的婚姻将被消灭，这是毫无根据的。恩格斯在《家庭、私有制和国家的起源》里，曾经回答了当时可能提出的问题："既然一夫一妻制是由于经济的原因而产生的，那么当这种原因消失的时候，它是不是也要消失呢？可以不无理由地回答：它不仅不会消失，而且相反地，只有那时它才能十足地实现。因为随着生产资料转归社会所有，雇佣劳动、无产阶级、从而一定数量的——用统计方法可以统计出来的——妇女为金钱而献身的必要性，也要消失了。卖淫将要消失，而一夫一妻制不仅不会终止其存在，而且最后对于男子也将成为现实。"说得再明白不过了。

从人类的历史发展看，家庭，包括和它相适应的性爱性质与婚姻形式，总是随着社会从低级阶段向较高阶段的发展而发展，群婚制是与蒙昧时代相适应的，对偶婚是与野蛮时代相适应的。在文明时代的人类社会由于在对立统一的阶级运动中发展，人们的家庭与婚姻，既有其共同的历史形态，又有其不同的阶级特征。反映在文学上就呈现种种错综复杂的现象。恩格斯利用摩尔根的科学成果，又考察了希腊罗马以来大量的历史资料和文学作品，对此作了精辟的分析与概括，体现在他的《家庭、私有制和国家的起源》的观点与方法，是我们今天研究中国古典文学中大量反映家庭与婚姻问题的作品时所必须遵循的指针。但是恩格斯当时并没有考查过我国的这一部分的历

史著作与文学遗产，他的个别结论并不适合我国历史情况①，因此就有待于我们自己的认真研究，从中引出一些更符合我国历史实际的结论。

这篇稿子试图从西汉前期流传的《凤求凰》到元明以来盛行的《西厢记》，对我国古典文学中部分描写家庭与婚姻的作品，提出个人初步的看法。由于我所探索的主要是跟这一条线有联系的，即一般说的才子佳人的故事，牵涉到其他方面的作品虽略有涉及，未能展开论述。我想读者是可以理解的。

① 恩格斯说到优秀的雅典艺妓怎样受古人的尊崇，我国古代就不曾出现过这现象。他不止一次提到的中世纪的骑士的爱以及德国古典文学中描写骑士跟他情妇离别时的悲歌，这种文学现象，在我国是以书生与小姐的悲欢离合来表现的。至于他说"当事人双方的相互爱慕应当高于其他一切，而成为婚姻基础的事情，在统治阶级的实践中是自古以来都没有的"，更不能用以概括我国的历史情况，难道卓文君和司马相如、贾午和韩寿不是由于互相爱慕而结成婚姻的吗？在文学上的反映就更明显不过了。

《王昭君》的历史风貌和时代精神

不久以前，我们曾经探讨过封建时代的诗人、作家们如何挥动时代赋予他们的彩笔，塑造了文艺史上千姿百态、各具特色的王昭君的悲剧形象。①现在，我们又欣喜地发现，一朵根植于社会主义文艺园地的新花——我们时代的王昭君，正在无比壮丽的历史画卷的辉映下，含苞待放。我们感谢曹禺同志，他的十载辛勤、苦心培育，给昭君出塞这个传统题材以新的艺术生命，把历史舞台上的王昭君从个人忧患和民族屈辱的悲剧氛围中解放出来，让她载歌载舞地登上新中国的文艺舞台，给千千万万为民族团结事业奔赴边疆的中华儿女以巨大鼓舞。我们认为，能否把人物的历史风貌和时代精神较好地结合起来，是新编历史剧成败的关键。五幕历史剧《王昭君》在这方面作了成功的尝试，提供了宝贵的经验，值得我们学习和借鉴。

西汉王朝从高祖开始，就把处理汉同匈奴的关系看作保卫边疆、稳定政局的一件大事。当时处于封建社会上升时期的汉族地区，经过秦末农民起义和楚汉战争，农田荒芜，人口锐减，经济凋敝，正需要一个稳定的和平环境来促进生产的发展。这时，匈奴族还处在奴隶社会，在风沙弥漫的自然环境里过着游牧生活，常常缺乏粮食和手工业品。以冒顿单于为首的匈奴贵族就经常对汉族地区发动突然袭击，抢掠粮食畜产、布匹器物，杀戮官吏人民。甚至深入距汉都长安仅三百里的内地，烽火照见甘泉宫。西汉王朝虽多次与匈奴贵族谈判，约为兄弟，开关互市，派遣公主和亲，但匈奴贵族时时背约。直到汉武帝多次派兵深入漠北，击溃匈奴骑兵主力后，战火才逐渐平熄。宣帝在位时，匈奴内乱，五个单于互相攻伐。呼韩邪单于接受了左伊秩訾王的建议，对汉称臣入朝，得到汉朝经济上和军事上的大力支援，力量逐渐强大，最后统一了南匈奴。呼韩邪单于赴汉和亲，就是在这样的历史条件下发生的。话剧比较准确地反映了这一时期汉匈两族关系发展的过程。从情节的安排、人物形象的塑造，乃至细节的选择方面，都尽可能保持历史的风貌。

① 指《从〈昭君怨〉到〈汉宫秋〉》，载1979年第1期《社会科学战线》。

话剧的情节和人物大致可分为写实和虚构两部分。第一、二幕昭君出塞前的情节以写实为主。呼韩邪两次入汉朝觐,第三次入汉和亲,都有史实根据。《汉书·匈奴传》载,呼韩邪朝汉,第一次在宣帝甘露三年(公元前51年),第二次在宣帝黄龙元年(前49年),第三次在元帝竟宁元年(前33年)。前两次入朝时,汉王室都派大臣发兵迎送,赠给他衣服锦帛和大量的粮食,最后一次入汉和亲,礼赐比前两次加倍。元帝为嘉奖单于对汉朝的忠诚,预祝边境的长期安定,还特地下诏改元为"竟(境)宁"。至于王昭君自愿请行、元帝以昭君赐予呼韩邪为阏氏等情事,《后汉书·南匈奴传》早有明确的记载:"呼韩邪来朝,帝敕以宫女五人赐之。昭君入宫数岁,不得见御,积悲怨,乃请掖庭令求行。呼韩邪临辞大会,帝召五女以示之。昭君丰容靓饰,光明汉宫,顾影徘徊,竦动左右。"此外,第一、二场人物介绍和对话中提到的历史事件,如汉高祖以来的睦邻政策,汉军消灭郅支单于帮助呼韩邪平定匈奴内乱,汉朝使节同呼韩邪在诺水东山刑(杀)白马结盟等,都有史实可考。作者在这个基础上塑造人物,安排情节,就使剧本比较真切地重现汉匈和亲这一历史性事件。

但历史剧毕竟不能原封不动地把历史人物和事件搬上舞台,因此,适当的概括、剪裁、加工润色以及艺术虚构,是完全必要的。问题是作者在概括和虚构时,是仅凭主观臆测还是以当时的社会生活为依据。《王昭君》后半部的情节和人物以虚构为主,但由于作者从当时当地的生活出发进行构思,在他精心塑造的艺术形象后面,影影绰绰地活动着好些历史人物的幽灵,尽管有些登台人物并无史传可考,看下去却似曾相识。试以后半部的一个主要人物温敦为例。温敦是一个虚构的艺术形象,家世事迹,不见史传。但从他的性格特征看,正是他老祖宗冒顿单于的毕肖子孙。冒顿原是头曼单于的太子。头曼因爱后妻,想另立少子,把冒顿派到月氏国当人质,又发兵攻打月氏,企图借月氏人之手杀死冒顿。冒顿偷了一匹好马逃回来,取得头曼的信任,掌握了兵权,便阴谋篡位。他用鸣镝(即响箭)训练他的随从,命令他们一律朝鸣镝所射的目标发箭,违者处斩。冒顿先用鸣镝射他的好马、爱妻,把不敢跟着他发箭的人斩掉。后来又用鸣镝射头曼的好马,左右一齐遵令发射。冒顿认为训练成功,在一次围猎时,用鸣镝对准自己的父亲,随从们百箭齐发,射杀头曼,冒顿遂自立为单于。温敦同呼韩邪单于的关系,看来比冒顿对头曼还亲,在他骗取呼韩邪的信任,掌握了兵权后,就日夜阴谋篡位,以响箭训练他的左右,又多么像冒顿单于的行径。据史书记载,冒顿单于及其子、孙老上单于和军臣单于在位期间,匈奴势力十分强大,多次进

犯汉族地区，掠夺财富，俘虏汉人为奴隶。温顿的鄙弃生产，迷恋掠夺，反对民族和睦，挑起民族战争就是这种野蛮习俗的表现。话剧描写温顿在单于和亲前后进行的一系列破坏活动，虽无史实根据，却是这个形象所代表的那些社会势力早就采取过的策略，在当时也有可能重新施展。跟温顿一搭一档的王龙，早就见于明人传奇《和戎记》，也是一个虚构人物，在他身上集中表现了历史上一些少年亲贵不谙世事而又自以为是、飞扬跋扈的性格特征。这种种艺术虚构，正如鲁迅先生所说的，"不必是曾有的实事，但必须是会有的实情。"(《什么是"讽刺"》)这就是话剧后半部的情节和人物虽然大部分出于虚构，却基本上保持了历史风貌的原因所在。

曹禺同志不仅在情节安排、人物塑造等大的方面保持历史的面目，而且在细节的选择上也力求符合历史的实情。他让王昭君从庄周、屈原的作品中汲取思想养料，演唱根据汉代流行的民歌《上邪》改编的《长相知》，这都有助于刻画一个历史上接近人民的知识妇女的形象。孙美人唱的"北方有佳人"，是汉代宫廷传唱的名曲。汉武帝的乐师李延年为他妹妹作了这支歌，在武帝面前演唱，引起武帝对这位佳人的向慕，立刻召见了她，一时宠冠后宫。孙美人时时弹唱这支歌，幻想皇帝有朝一日也会召见她，深刻表现汉宫的寂寞空虚，以及宫娥们无望的期待和想入非非的精神状态。话剧中苦伶仃对呼韩邪单于的讽谏，以及他的吹管、击鼓、舞蹈、演唱，都把我们引向遥远的古代——那个充满瑰丽色彩的历史画面。在古代宫廷中养几个矮奴隶取笑逗趣，看来是中外帝王们的共同爱好。司马迁在《史记·滑稽列传》中就专篇描述过。这些人的社会地位十分低下，经常为君主所戏弄。但其中有些杰出人物，往往能采取旁敲侧击的讽刺手法，揭露君主们的荒唐生活，纠正他们的轻举妄动。莎士比亚写宫廷生活的戏剧中出现过这类人物，如《李尔王》中的弄人，《暴风雨》中的弄臣特林鸠罗等。苦伶仃以一个奴隶的身份出现在单于的龙廷，主子们高兴时拿他取乐，懊恼时拿他出气，揭示了当时匈奴政权的阶级本质。这位匈奴老人对王昭君的深刻了解、亲切关怀，在话剧中是闪闪发光、感人肺腑的。它表达了历史上匈奴人民对汉族人民的兄弟情谊。

话剧《王昭君》不仅保持了人物的历史风貌，同时也体现了我们的时代精神。

历史剧不是为过去而是为现代和将来写的。人民需要了解历史，因为今天是从昨天发展来的。用历史唯物主义的观点总结阶级斗争、民族融合的历史经验，并通过鲜明生动的艺术形象表现出来，可以使人们在艺术欣赏的同

时，丰富历史知识，接受历史教训。立足今天，体现时代的需要和人民的愿望，这是我们对历史剧创作的要求。曹禺同志牢记周总理的教导，通过这个题材歌颂我国各民族的团结和民族之间的文化交流，指导思想是十分明确的。他一改文艺史上《昭君怨》《汉宫秋》等作品的主题和情调，使王昭君以满腔哀怨的悲剧人物转化为促进民族和睦、关怀人民疾苦的巾帼英雄。旧时代的人们需要一个王昭君，是要借她抒发自己对封建时代阶级压迫、民族压迫的满腔怨愤。社会主义时代需要一个新的王昭君，是要通过她表达各兄弟民族精诚团结建设社会主义祖国的强烈愿望，是要她鼓舞知识分子和广大青年去扎根边疆、建设边疆。话剧所塑造的王昭君没有使我们失望，她的理想、智慧、勇气和毅力，都闪现着我们时代的光辉。这是只有社会主义时代才可能产生的舞台艺术形象。

有人认为话剧《王昭君》改变了这个题材传统的悲剧性质，将违反历史的真实。我们认为历史剧不是历史，王昭君的艺术形象也不等同于历史人物王昭君。要求历史剧原封不动地再现历史，是既不可取，也不可能的。因为一旦把历史剧写成历史教科书，那必然取消了艺术。我们曾经指出，过去诗人、作家根据他们自己时代的需要，从王昭君的历史故事中选取材料，加以生发演化，使之成为一个完整的艺术品。这些艺术品都分别打上了不同时代的烙印。后人对前代优秀的艺术作品，既要有所继承，又必须推陈出新。从《昭君怨》到《汉宫秋》就是这样不断地演变过来的。曹禺同志的《王昭君》改变了历史上的悲剧传统，正是我们时代的要求。从马致远的《汉宫秋》到今天，已经过了六百多年，我国从封建社会跨入了社会主义时代，阶级关系和民族关系都经历了翻天覆地的变化。长期被压迫被剥削的劳动人民已成了国家的主人；民族间的歧视、猜疑、压迫已成过去，代之以精诚团结、友爱互助的兄弟关系；空前统一的社会主义国家也取代了过去分崩离析的政治局面。社会主义生活这一巨大的变化，为塑造王昭君的艺术形象提供了新的条件，规定了新的基调。曹禺同志笔下的王昭君所演唱的，正是这么一支社会主义时代的新颂歌。

新编历史剧的推陈出新并不意味着抛开历史和传统。它要求作家努力发掘历史人物故事中对今天的读者和观众尚有教育意义的因素，加工渲染，赋予积极的主题思想，以激发读者的感情，扣动观众的心弦。成功的历史剧《屈原》《蔡文姬》就是这样的作品。在半壁山河惨遭沦丧的四十年代，历史人物屈原的爱国主义精神，他对卖国求荣的黑暗势力的英勇斗争，不就被郭沫若同志大力渲染，搬上舞台，从而激发了千千万万群众的爱国热情，鼓

舞他们同日本帝国主义、汉奸卖国贼的斗争吗？在社会主义建设欣欣向荣的五十年代，蔡文姬毅然割舍儿女私情，千里归来，献身祖国文化事业的一片热忱，不也被郭老泼墨走笔，淋漓酣畅地尽情讴歌，从而强烈地扣动了海内外爱国知识分子的心弦，激励他们对社会主义祖国作出贡献吗？郭老笔下的屈原并不等于历史人物屈原，因为作家有意识地淡化甚至略去屈原的忠君思想及其脱离人民的贵族生活；舞台上的蔡文姬也并不等于历史人物蔡文姬，因为当作者把她搬上舞台时，已隐去了她遭受异族掳掠的经历和因此感到的屈辱和痛苦。但我们不能说这两个形象是不真实的，因为它们集中地、突出地反映了历史人物的某些本质特征，是有血有肉的舞台形象，因而赢得读者和观众的喜爱。

曹禺同志在塑造王昭君的形象时，是有意识地削减她对在汉宫中长期受冷落的不满和怨恨，以突出她为民族团结事业贡献自己青春的决心。比之文学史上的《汉宫秋》《和戎记》等戏曲，这是更真切地反映了历史人物王昭君的面貌的。因为西汉自高祖以来，遣送公主出塞和亲不下五、六次，一直未能求得边境的安宁；而昭君出塞后，汉匈之间保持和睦亲善关系达六、七十年之久，给昭君这一特殊贡献以突出的艺术渲染，是决不会过分的，尤其值得注意的是作家虚构了一个孙美人的形象，通过她抒发了历史人物王昭君的怨恨，又把她作为话剧中的王昭君的前车之鉴。这就把历史的真实和艺术的真实巧妙地统一起来了。正因为有了孙美人朝朝暮暮等待皇帝召幸以致神经失常的先例，昭君说"见皇帝，我已经不再想"的话，主动向掖庭令请行，拒绝接受美人的封诰，才是合情合理的。而孙美人穿着昭君的红罗裳去陵墓陪伴皇帝的幽灵，昭君又带着孙美人的琵琶奔赴千里草原，这两个特写镜头似的细节刻画，既保留了历史上宫廷中的悲剧场面，又使昭君出塞前后的性格得到统一。如果说孙美人的惨痛经历，为昭君摆脱汉宫生活提供一种推动力量，那么，另一个虚构人物——匈奴公主阿婷洁，则成了昭君熟悉匈奴生活、了解呼韩邪性格的桥梁。作者在昭君出塞一前一后虚构的这两个人物，成了她完成和亲使命不可或缺的向导和媒介。犹如两片嫩绿的叶子衬托着一朵红花，她们伴随昭君登上舞台，就使得这个艺术形象较之她的历史原形更丰满、更深厚、更光彩夺目了。从这些匠心独具的艺术创作中，可以窥见作家造诣的卓绝和功力的深厚。

话剧以主要篇幅表现昭君出塞后的生活，既让她饱览大草原的奇丽风光，又让她经历龙廷上风云变幻的政治斗争；既写她身处异域所感到的隔膜、受到的猜疑中伤，又写她以诚待人、访贫问苦，终于取得单于的信任和

牧民的爱戴。这一段情节波澜起伏，人物形象神采飞扬，成功地刻画了昭君作为汉族亲善使者、匈奴贤明阏氏的形象。这个新的艺术形象的出现，将促进我国各民族融洽无间的兄弟团结，鼓舞全国人民积极参加边疆的开发和建设事业。而作者对王昭君历史故事所作的取舍增删，正是使话剧焕发出社会主义时代精神的必要艺术手段。

金无足赤。话剧《王昭君》的不足之处，是后半部分对王昭君和呼韩邪单于两个形象的塑造在某些方面有拔高的倾向，令人难于信服。作者为了突出昭君出塞的决心，把她写成一个孤儿，父亲在戍边时为国捐躯，留下一个促进汉匈和好的遗愿给她。这样就减弱了她远离家乡父母时必然会引起的内心矛盾，以及出塞后的思乡情绪。这个情节的改动不能不引出另一个问题：一个久处封建经济文化中心的汉族少女，一旦到了经济文化相当落后、起居饮食大不相同的少数民族地区，无论思想多么坚定，是不是也需要克服生活上的种种困难？内心的矛盾斗争是不是也在所难免？作者似乎没有充分估计到这一点。因为我们看到：昭君到了塞外，是那么悠闲地欣赏草原的月夜，那么轻易地学会了骑术，那么醉心于奶茶的甘香。她好像生来就是一块出塞和亲的料子，到了草原，如鱼得水，一切都显得和谐美妙。这样描写原意可能是要让昭君显得刚强一些，但客观效果却相反。因为出塞和亲既然不要经历什么艰苦困难，不需付出相当代价，轻松得竟与一次旅游相仿佛，那又怎么显出昭君的勇气和毅力呢？汉宫人对出塞和亲的畏惧，姜夫人的极力阻拦，岂非都成了无谓的铺垫？至于呼韩邪单于这个形象，我们认为作者对他在政治斗争中的性格的描写是成功的，但对他爱情生活的描写则未免过于诗化了。为了渲染他对爱情的忠诚，作者特地虚构了玉人阏氏的形象。玉人阏氏既是一个英武善战、胆识过人、目光远大、心胸开阔的英雄，又是智慧贤明、美丽温柔、对人体贴入微的女性，几乎荟萃人类美好品质于一身。这样的一个超人，产生于以男性为中心、过着游牧生活、尚处于奴隶社会的民族中，是令人难以置信的。而呼韩邪单于对她的忠诚，也大大超越了他自己的阶级和时代。当时，居于剥削阶级最高层、操生杀予夺大权的统治者，都是妻妾成行的。他们只会要求妻妾对自己忠诚，却不可能对一个女人奉献他的忠诚，因为这种观念同他一夫多妻制的生活现实是格格不入的。存在决定意识。生活在2000年前的单于怎么可能产生我们今天才有的、以互相忠诚为前提的现代性爱呢？我们以为，历史剧的创作虽然要表现时代精神，允许对历史材料的取舍和人物情节的虚构，但如果不考虑当时当地的历史环境和社会条件，用现代的标准去要求古人，或让古人讲现代人的话，都会降低它

的可信程度，减弱它的感人力量。历史剧中的人物，如果观众要求他们成为那个典型环境中的典型性格，那也是合情合理的。

最后，还想向作者提一个建议。剧本介绍西汉王朝对匈奴的政策时，只提和睦政策、防御安抚政策，而不提武帝时期曾派大军深入漠北歼灭匈奴骑兵主力，打击了奴隶主顽固派的侵略气焰，为实现汉匈两族和睦共处，经济文化交流创造了条件一节。从历史事实来看，如果没有军事上的主动出击，消灭了匈奴的侵略武装，只一味防御安抚，怕未必能够导致呼韩邪单于的朝汉、和亲，而六七十年间"边城晏闭、牛马布野"的和平景象也未必能够实现。所以，从实现民族和睦来说，配合防御安抚政策，给侵略势力以必要的惩罚打击也是必要的。和睦不能单靠唱几支和平颂歌，送各式各样的礼物去换取，有时也还得付出血的代价。因为侵略势力的客观存在，从来就对人民之间的和睦友好构成严重的威胁。所以，和战两手不但在历史上处理民族关系时不能偏废，我们今天在处理国际关系时也不可或缺。马克思主义者不赞成和平主义，我们应当理直气壮地宣传历史上反侵略战争的正义性，指出战争与和平的互相转化，这对教育人民保持对现代侵略势力的警惕，将是有益的。

<div style="text-align:right">（与萧德明合作）</div>

《桃花扇》校注本再版后记

　　50年代中期，我与苏寰中、杨德平两同志共同校注了《桃花扇》。当时苏寰中大学毕业不久，杨德平还是学生。通过这次合作，不仅在较短时间内完成了人民文学出版社交给我们的任务，我们彼此之间也各自得到提高。

　　正当这稿子交给出版社审查的时候，杨德平被划为右派，因此在出书时没让他列名。现在杨德平的问题已得到改正，因此我们在合注者里补上他的名字。

　　《前言》是我执笔的。我当时和山东大学冯沅君教授共同起草《中国文学史大纲》的宋元明清部分，对《桃花扇》在我国文学史上的地位，作过一些探索。在校注《桃花扇》过程中，又阅读了孔尚任的诗文和他创作《桃花扇》时所根据的历史资料。侯方域在顺治年间参加过河南乡试，我是知道的。但我在看了他的哀悼史可法、夏允彝、吴次尾等人的诗文之后，觉得他跟那些甘心为清朝统治者效力的明末文人，还是有区别的。作者在结局里写他出家入道，从"以兴亡之恨批儿女之情"的主题思想看，是允许这样虚构的。在艺术上也摆脱了向来传奇戏中生旦团圆的俗套。因此他不同意顾天石的生旦团圆结束的改本①。孔尚任在《出山异数记》里对康熙皇帝感激涕零，我也是看到的。但从他的一生经历看，他从隐居石门到出山，又从出山到归山，表现了他跟清朝统治者由离而合、又由合而渐离的过程，他的思想倾向并不是跟康熙皇帝以及他左右的满汉大臣完全一致。我当时的理解是，清兵入关以前及其以后，都曾经大掠山东，给当地人民带来惨重的灾难。孔尚任早期随父隐居石门，当与此有关。到清朝的统治初步稳定下来，需要争取汉族知识分子的合作，康熙为此南巡、祭孔、开设博学宏词科，原来与清朝不合作的汉族知识分子，纷纷改变态度，孔尚任也就在这时出山入

① 欧阳予倩同志的话剧本，在全剧结束时让侯方域以清代的官服出场，受到李香君的痛斥，这在抗日战争时期起到批判汉奸卖国贼的作用。但不能因此就认为孔尚任原著的结局掩盖了侯方域后来的投降变节。因为原著在《入道》出注明剧中情事发生在乙酉七月，即顺治二年，离开侯方域的出应河南乡试，还有好几年。

仕。但是清朝统治者对汉族知识分子始终存在戒心，清廷上满汉的界限并没有泯灭；孔尚任在出差维扬的三年过程中，结识了不少明代遗民，了解到江南人民抗清的事迹；他回京后的长期"冷宦生涯"，又使他喜欢交结"负奇无聊不得志之士"①。这样，他跟清朝统治者的关系就有可能由合而渐离。不然，他为什么终于被排斥出清朝统治集团，而且一蹶不起呢？我在《前言》里肯定了《桃花扇》的爱国主义精神，除了作品本身表现的兴亡之感外，还考虑到产生作品的时代背景和作家的一生经历，并不像后来有些论者说的为作品中的"权奸亡国论"张目，掩盖了清初的阶级矛盾与民族矛盾。

当然，我在《前言》里对《桃花扇》的思想评价是偏高了，而批判则微乎其微。这除了我个人思想水平的局限外，还受到当时存在的某些复古主义思想的影响。当时文艺界强调发掘遗产，舞台上传统剧目的上演远远超过现代戏，大学中文系也偏重古典文学的学习，逐渐形成一种复古主义的气氛。在这种气氛笼罩之下，从事古典文学教学或研究的同志，往往对作家作品评价偏高，放弃了应有的思想批判。孔尚任在《桃花扇》里骂李自成领导的农民起义军作"闯贼""流贼"，又多方美化了那个以镇压农民起义军起家的左良玉。剧本写左良玉在哭祭明崇祯皇帝时说："养文臣帷幄无谋，豢武夫疆场不猛。"（《哭主》出）就是指斥明末文武大臣镇压农民起义军无谋无勇。这表现他对农民起义军的敌视态度。孔尚任对清朝统治者积极拥护，在《桃花扇》的部分表白里说顺治、康熙两朝的统治多么圣明，还称赞清兵入关"杀退流贼，安了百姓，替明朝报了大仇"（《闲话》出）。《前言》在1957年的《文学研究》发表后不久，有的读者就向我们指出。后来我跟北大、山大的同志合写《中国文学史大纲》时，对此已有所纠正，说"作者回避了清王朝与明王朝的矛盾，在接触到李自成所领导的农民起义时，却抱着敌视的态度，这表现了作者的封建正统观念"②。但是我们并没有因此怀疑《桃花扇》在我国文学史上应有的地位，仍专章加以介绍。

《桃花扇》校注本出版后，我们从报刊里陆续看到一些评价《桃花扇》的文章。其中有的写得很认真，对我们提出了有益的意见。但是这些文章也表现了那时文艺评论上比较普遍存在的某些偏向。这一是只谈作品的思想倾向，没有或很少结合作品的艺术表现来谈它的思想性。二是把一部分在文学

① 孔尚任罢官后，大兴王源写序送他说："（孔尚任）孜孜好士不倦，士无贵贱，莫不折节交之。凡负奇无聊不得志之士，莫不以先生为归。"

② 见我和游国恩等合编的《中国文学史大纲》，人民文学出版社1962年版。

史上有过重大影响的作品从文学历史发展的长流里抽出来看，因而看不到它在文学史上应有的地位。三是把作品的局部表现作为它的全部思想内容来评价。如孔尚任对康熙皇帝的歌颂，只在副末开场时作为引子来提出，跟元人杂剧在全剧结束时照例要歌颂"当今圣主"一样，是游离于全剧故事情节之外的部分表现。有的同志就据此来论证《桃花扇》全剧是适应康熙皇帝的政治需要的。四是离开作品本身及其所根据的材料（如孔尚任在《桃花扇考据》中所列举的资料），而从孔尚任的其他诗文及跟《桃花扇》本事不大相干的材料（如康熙皇帝的诏修《明史》、祭明太祖文等），探索作家作品的思想实质。从这些旁证得出结论之后，回过来再看作品本身，就觉得思想上毫无可取。这就在纠正我在《前言》里对作家作品批判不够、评价偏高时，又走向了另一个偏向，即对历史上的作家作品要求过严，批判过头的偏向。这种偏向在当时古典文学领域的出现，有它的历史背景，这就是1957年反右斗争以后意识形态领域出现一种宁"左"毋右，"左"比右好的气氛，而且在1959年反"右倾机会主义"斗争之后愈来愈严重。当时有的同志把孔尚任在《桃花扇》里表现的历史观点跟康熙皇帝纂修《明史》的政治目的联系起来看，从而得出《桃花扇》的出现完全适应了清初封建统治者的政治需要的结论。有的同志又说《桃花扇》最后让侯方域出家，是"替投降变节行为辩护"。这跟"文化大革命"期间有些大批判文章，在艺术上一点不谈，在政治上任意上纲，何其类似。正是在这股宁"左"毋右的思潮笼盖之下，当时多少小说、戏剧被打成大毒草，它们的作者被打成反革命。梅阡、孙敬二同志改编的电影《桃花扇》，也遭到同样的命运。

当时还有一种论调，说孔尚任的《桃花扇》是以"权奸亡国论"掩盖了阶级矛盾和民族矛盾，实际是"在谴责马、阮的同时，无形中开脱了外来侵略者和其他汉族统治者的罪恶"。对这个问题我们也有不同的看法。

封建社会的主要矛盾是广大农民和地主阶级的矛盾。封建王朝的覆亡，多数是被农民起义所推翻，少数是为边疆少数民族所征服。在农民起义或边疆少数民族的入侵已危及封建王朝的统治时，总是在封建统治阶级内部形成两派势力的斗争。封建王朝建立初期，广大人民包括中下层地主阶级，希望有个稳定的环境恢复生产，王朝掌权的人物多数是出身比较低微、又经历过长期的政治斗争、军事斗争的文武大臣，对现实形势比较清楚。这时王朝内部虽也有少数贵戚、叛臣，阴谋作乱，大都以失败告终。汉初的诸吕之乱，唐初的建成元吉之变，都是历史上著名的事例。到了封建社会逐步稳定下来，农业手工业生产逐渐发展，封建统治阶级从农民身上剥削来的财富越来

越多，生活越来越奢侈。为了保持他们的奢侈、腐朽生活，他们卖官鬻爵，结党营私，这就在统治阶级内部形成一股腐朽黑暗的势力，史家称之为权奸。广大农民受不了他们越来越重的剥削，开始出现了零星小股的起义；边疆少数民族也有忍受不了他们的侵夺而起来反抗的。这时代表封建地主阶级中下层利益的在野文人，面对封建王朝摇摇欲坠的形势，纷纷起来呼吁，要求革新政治，在统治阶级内部形成一股与权奸对立的势力，史家称之为清流、清议。由于这时环绕在皇帝周围的黑暗势力已经根深蒂固，难于动摇，他们的斗争大都以失败告终。东汉晚年的党锢之祸，唐朝晚年的甘露之变，都是他们斗争失败的纪录。他们的斗争失败了，曾经盛极一时的汉唐王朝跟着也结束了。"殷鉴不远，在夏后之世。"前代王朝的覆灭是后代王朝的借鉴。明末东林党人、复社文人对阉党余孽斗争的失败，加速了南明王朝的覆灭和明代三百年封建统治的结束，正是清王朝建立初期的一面镜子。"宏光宏光，虽欲不亡，其可得乎！"① 正是在以南明的覆亡为鉴这一点上，《桃花扇》有可能得到康熙皇帝的欣赏。

　　孔尚任写马士英、阮大铖等招权纳贿、结党营私，是不是仅仅为新建的清王朝提供一面"权奸亡国"的镜子呢？要真的如此，《桃花扇》在今天还有什么积极意义呢？孔尚任做了多年清朝的官，又处在文禁森严的清初，自然要回避明清之际的民族矛盾。由于他站在封建正统立场上，他也不可能看到明末农民大起义对历史的推动作用。但是他在《桃花扇》里穷形尽相地揭露了权奸亡国的现象，使人看到这些封建余孽不会有更好的下场，对今天的读者也还有一定的历史认识意义。难道林彪的企图建立林家王朝，江青的梦想作女皇帝，不是历史上封建余孽的回光返照吗？还有一层，《桃花扇》在开头几出里写侯朝宗等复社文人在"孙楚楼边，莫愁湖上"，跟李香君等秦淮歌妓谈情说爱，多么旖旎风光。到了全剧结局，"国在那里，家在那里"，连那秦淮河上，长板桥头，也只"冷清清的夕照，剩一树柳弯腰"。这就在那些国难当头，沉迷恋爱场合的知识分子背上，击一猛掌，叫他们清醒过来。这对今天的读者来说，也还有一定的爱国主义教育意义。相反，那些认为《桃花扇》只写权奸亡国，没有反映阶级斗争，因而也缺乏思想教育意义的论调，实际上是当时古典文学评论中一种"左倾"思潮的表现。它客观上为"文艺黑线专政论"推波助澜。"文化大革命"期间，《桃花

① 吴梅《顾曲麈谈·谈曲》说康熙皇帝喜欢看《桃花扇》的演出，每看到《设朝》《选优》等出，就皱眉顿足说："宏光宏光，虽欲不亡，其可得乎！"

扇》传奇，连同根据它改编的电影剧本，统统被看作大毒草，难道会跟这些片面看法无关吗？

今天重温这段历史，我并没有一笔抹杀那些批判我的《前言》的文章，更不是把他们在文章中的某些说法，跟林彪、"四人帮"那一套作法等同起来看。而只是希望我们从中总结经验，接受教训，在今后评论古典文学作家作品时，既不要美化古人，也不要苛求古人；既不要放弃批判，也不要批判过头；而力求完整地准确地掌握马列主义、毛泽东思想，把这些作家作品放在一定的历史地位，加以全面的具体的分析。这次再版，我自己也不可能根据上面的设想重新写一篇全面评价《桃花扇》的文章，因此，只在原稿上作一点必要的删改，同时提出我个人一些初步的想法，跟读者共同商讨。

注释方面经过苏寰中同志较为认真的审阅，也有所改正。并此说明。

第四次《西厢记》校改本补记

第四次校改了《西厢记》的校注本，想起了一些问题。

我在中学时期开始看《西厢记》。那时跟我差不多年纪的知识青年，正处在新旧思想交替的时期。我们跟老一辈学者之间，不仅有新学和旧学、文言和白话等等的争论，在婚姻问题上也存在种种矛盾冲突。为了防止青年们在这个最敏感的问题上越出封建主义的轨道，家长们照例不许我们看《西厢记》《牡丹亭》《红楼梦》等"闲书"。奇怪的是他们越防范，我们越要看。

五四运动后，我们又看了些翻译的外国小说，羡慕西方自由结合的家庭，从而对封建大家庭处处觉得不顺眼。这样，我们中有些人就从要求建立自由恋爱的小家庭开始，走上了跟封建大家庭决裂的道路。这其间给自己给别人都曾带来不少痛苦。然而时代毕竟不同了，我们这一代知识青年里，从这一步开始逐步走向自由幸福的道路的慢慢的多了，而像鲁迅《伤逝》里所描写的悲剧结局的人却慢慢少了。这其间，《西厢记》《牡丹亭》《红楼梦》等"闲书"以及部分优秀的外国戏剧小说，就成为我们摆脱封建大家庭束缚的一种精神力量。我的爱好《西厢记》，并发愿替它作校注，是从这里开始的。

我的《西厢记》校注本是抗日战争后期在浙江大学龙泉分校完成的。在国民党统治区里，官方的出版机构不会承印这种"闲书"。感谢我的朋友郭莽西，他在自己私营的龙吟书屋里印了这本书。郭莽西在走向民主自由的道路时，有过跟《伤逝》里的涓生、子君类似的经历，只是他的道路更曲折，斗争更艰苦。解放前夕，在国民党反动派撤离上海时，他因积极参加上海青年学生的反蒋爱国运动被杀害。今天重印此书，记下这一笔，多少可以说明，当时具有民主思想的知识分子，是不会打着封建卫道士的官腔，把《西厢记》《牡丹亭》等作品统统看作黄色的坏书，不许青年人接触的。

我们当时对老一辈为什么防止我们看《西厢记》一类的"闲书"，理解十分肤浅，有的人还认为是老一辈对我们的爱护，这是多么荒唐啊！解放后，我们学习了恩格斯的《家庭、私有制和国家的起源》，才认识到男女的

性爱是人类在物质资料生产之外的另一种生产，即人类自身的生产；家庭形式是随着人类社会的发展而发展，起决定作用的是各个历史时期不同的经济基础，而不是双方当事人的意愿。资本主义的生产关系注定我们当时的知识青年要从婚姻问题上打开封建统治的一个缺口。而"结婚的充分自由，只有在消灭了资本主义生产和它所造成的财产关系，从而把今日对选择配偶还有巨大影响的一切派生的经济考虑消除以后，才能普遍实现。"明白了这一点，我们在向青年介绍《西厢记》《牡丹亭》一类反映封建历史时期婚姻问题上的作品时，才不至引导他们向后看，从而正确理解，我们今天为建设现代化的社会主义国家所付出的一切努力，同时也是为未来的充分自由的婚姻创造必要的物质基础。而在这个物质基础还不具备时，青年们选择对象，有时还必须从经济上考虑问题，乃是不可避免的现象。

　　在校注《西厢记》时，我先是尽可能考查了从《莺莺传》以来有关崔、张故事的历史资料，看看这故事本身是怎样演变的；其次是根据可能找到的版本，在文字上作些必要的校正；最后是比较认真地考查了前人的注释，根据我对元人杂剧方言所做的卡片和自己阅读《西厢记》时的理解，有所驳正，也有所继承。在批判继承前人成就的基础上又吸收了同时学者一些可取的意见。这说明，虽然仅仅是对一部篇幅并不大的古典文学作品的研究，也必须全面掌握资料，集中前人和同时人的种种不同意见，加以比较分析，才能推陈出新，古为今用。由于我当时没有学习马列主义和毛主席著作，没有走和工农结合的道路，我不能在历史唯物主义的原则指导下研究古典文学，注释中繁琐的考证和文言用语，也不适宜于一般读者。解放后，中华书局不止一次要我改写，我因为吴晓铃同志的语体注本已经出版，而我又有别的研究工作需要完成，就不想再改。科学研究工作总是后来居上。在元人杂剧研究上，我只希望为个人摸索一点经验，也为后人提供一点基础，并不想老在这个领域翻觔斗。因此这次也只作了一些极其有限的校改。

　　这次再版时，附录了两篇考证《西厢记》作者问题的稿子。这一是因为明代中叶以来，对《西厢记》的作者一直有争论，这两篇稿子为澄清问题提供较为有利的论据；二是这两篇稿子是在党中央大力贯彻毛主席的两百方针时写成的，它的再次发表，对当前学术领域怎样展开百家争鸣，多少有点借鉴意义。

　　我在校注《西厢记》之后，接着研究其他元人杂剧以及明清传奇，由点到面，逐步积累了不少资料和讲稿。1969 年，这些资料、讲稿，以及我跟中山大学古典文学教研组部分同志合写的《中国戏曲选》全被当成废纸

烧掉。这种情况在文化教育领域一度普遍出现，可见林彪、"四人帮"所煽起的极"左"思潮的破坏性多么严重。在"四人帮"被粉碎后的今天，我又一次和中青年教师合作，从事古典戏曲的整理工作，这本小书也已得到了再版的机会。回顾十多年来文化领域惊心动魄的路线斗争，我们就必须加倍努力，补回过去的损失。

与罗忼烈教授论元曲书（一）
——如何评价元散曲

忼烈教授撰席：

承惠赠大著三种，谢谢！

我早几个月就从《〈大公报〉在港复刊卅周年纪念文集》中读到您考证清真词时地的论文，这次又读了您论张可久、贯云石、薛昂夫三家散曲的文章和《元曲三百首笺》，得益不浅。您认真考核了这些词曲作家的原著和有关资料，然后加以分析、概括，提出自己的看法。读者不仅可以从您的论著里接受有益的论点，还将从中学到您治学的态度和方法。我最近也和中大、暨大少数同志选注元人散曲，您的选本、论文对我们的工作很有帮助。将来初稿完成，还想寄上请教。

在选注过程中，我们首先碰到的是有关散曲的思想评价问题。我翻阅了《全元散曲》，其中大量表现了退隐山林的情趣和儿女恋慕的心情。这些作品不放在当时的历史环境来看，就看不到它们有什么积极的思想因素。解放后各大学中文系宋词还有人讲，元曲一般只讲杂剧，不讲散曲，原因就在这里。由于金、元先后以少数游牧民族入主北方直至全中国，他们最初都以马上得天下，"只识弯弓射大雕"，不大了解汉族的封建文化有什么用处，尤其是元初长期停止科举，封建文人的社会地位比之南北宋时期一落千丈。即有少数从吏目致身仕途，也为广大人民所不齿。他们在散曲中表现的退隐山林的情趣，既是他们在仕途上没有出路的反映，也是他们和元蒙统治者不合作的表现。因此在消极表现中即含有积极因素，未可一笔抹杀。"如今凌烟阁一层一个鬼门关，长安道一步一个连云栈"，古今诗人的《行路难》里还找不到这样愤慨的句子。至于儿女风情作品的大量出现，主要是都市商业繁荣，瓦市杂艺纷呈，以卖艺而兼卖笑的娼妓云集大都、汴梁等城市的社会现实的反映，因此必然表现了庸俗的小市民意识，甚至还有些黄色描绘，必须严格加以批判。但在金、元先后统治北中国的历史时期，伴随着封建经济的被破坏，封建思想的统治多少有所松弛，因此有些诗词作家惯写的离情别绪，到了散曲作者手里，就泼辣活跳，神情全别。"家儿活儿既是抛撇，书

儿信儿是必休绝，花儿草儿打听得风声，车儿马儿我亲自来也。"在这些作品里，三从四德的教条，温柔敦厚的诗教，连影子都不见了。对这两部分作品能采取历史分析的态度，既指出他们的历史根源和局限，又肯定它们在当时的一定积极意义，其它作品就比较容易说明。您在《元曲三百首笺·自叙》里说："元世诸贤，率多沦胥夷狄，隔绝簪缨，晦迹林泉，甘心憔悴。或剪裁风月，慨喟浮生，荡涤放志，流连构肆之间；对酒当歌，汗漫尘埃之外。或传舍天地，敝屣功名，槁木死灰，道栖禅悦。惩鼎镬于走狗，侣麋鹿于深山。或申申其詈，哑哑而笑。箕踞礼俗，高嵇阮之遗风；鼓枻沧浪，笑灵均之独往。"对前一种情况概括得很好；对后一种情况究应如何评价，似还可以商榷。在解放前所出散曲诸论著，过分重视勾阑调笑之作，诚有如大著所论"每弃周鼎，而宝康瓠；复狎本色，不辞粗犷"者，我们不能重复他们的路子。但今传当时勾阑传唱之作，思想内容较为可取的也间或有之，仍当有所别择。

其次是关于散曲的艺术分析问题。比之诗词，散曲在艺术风格上也自有其特点。您在《元曲三百首笺·凡例》里说："曲于六义，少用比兴，常尊赋体。径写胸臆，不重寄托，以直写为能事。韵味固宜隽永，词旨必求显豁，要不当吞吐滞涩。"事实正是如此。但从散曲的历史发展看，它最初起于华北东北的民间，又逐渐集中到大都汴梁等都市传唱。燕赵多慷慨悲歌之士，辽金传马上杀伐之音，这就在传统的诗词之外，形成别具一格的诗歌风貌。及元蒙统一中国，南方封建经济的恢复较北方为快。北方人为逃避政治动乱，大都南来杭州、扬州等城市寄寓，受到南方文人的影响，散曲创作逐渐摆脱了原来的蒜酪味儿，接受了传统诗歌尤其是南词的影响，越来越典雅、妩媚，乔梦符、张可久就是代表这个创作倾向的。五四运动提倡平民文学，尊尚民间歌谣，学者受其影响，比较重视前期关马姚卢等本色当行之作，这是对的。但如因此就看不到后来乔张等吸收传统诗词手法，在艺术上取得的一定成就，就未免是一种偏见。您的《元曲三百首笺》比较能兼顾一些不同艺术风格的作者。但因不选套数，如关汉卿《不伏老》、马致远《借马》《秋思》等豪辣当行之作，未能入选；而乔张二家合计达百〇五首，占全书选目三分之一以上，又似乎偏重雅正华丽一路。不识尊意以为何如？

锺嗣成录元曲作家时说："若夫高尚之士，性理之学，以为得罪于圣门者，吾党且啖蛤蜊，别与知味者道。"就散曲创作说，什么是蛤蜊风味呢？王举之的《赠胡存善》小令说："问蛤蜊风致如何？秀出乾坤，功在诗书。……采燕赵天然丽语，拾姚卢肘后明珠。"回答了这个问题。我国封建社会

延长至二千余年，不论散文、诗歌，都随着封建社会的发展，推陈出新，曲折前进。每当一个新的历史阶段的到来，诗歌也总是出现别开生面的新体。唐诗、宋词、元散曲，先后递禅，都是文艺历史发展的必然。李清照说"词别是一家"，锺嗣成说"别与知味者道"，已注意到词与散曲在艺术风格上的别开生面。就这点说，燕赵才人的天然丽语，正如静安先生所形容的"一空依旁，自铸伟辞"，比之后来以骚雅蕴藉擅长的乔张二家，似乎更能表现元人散曲的独特风格。

所谓天然，我看就是本色，即依照事物的本来面貌描写事物，而不以辞采藻绘见长。前人所谓"天籁""化工"，所谓"秋水出芙蓉，天然去雕饰"，即指此种艺术境界而言。这类作品大量出现于民间歌谣，少数注意从民间文学吸收营养的作家，也大抵如此。元遗山论诗："慷慨歌谣绝不传，穹庐一曲本天然。"即肯定民间歌谣的天然本色。又说："一语天然万古新，豪华落尽见真淳。"则指陶潜、白居易等接近人民生活的诗人，逐渐摆脱豪华，归于淳朴，也可说是天然本色的一派。您说："变宋词为元曲，始于遗山。"就诗人说，确是如此。遗山论诗重天然，重慷慨悲歌，和锺嗣成所录的"玉京书会、燕赵才人"诸作家及王举之说的"燕赵天然丽句，姚卢肘后明珠"，正复相近。以骚雅蕴藉擅长的乔张一派，渐近南词，似又当落第二乘。但乔张多用诗词手法，少用民间口语，仍有一点清新自然之致，与晚宋梦窗、碧山等词家的锤炼幽深，陷于晦涩者不同。您说张可久"骚雅蕴藉，不落俳语，锤炼而复归于自然"，这是善于形容他散曲的风格的。

散曲之名，始见于明初朱有燉《诚斋乐府》。明清两代一直很少人沿用。近代逐渐流行，或以为源于散乐，或以为与有科白的戏曲对称，大都不能自圆其说。《诚斋乐府》二卷，前卷题名散曲，实指小令，以与后卷的套数区别。可见他还是沿袭元人旧称，以小令、套数为乐府。总称小令、套数为散曲，是从五四运动以来逐渐为学者所公认的。我想这是因为它思想内容上较多地摆脱了"高尚之士，性理之学"的封建性，艺术风格上较多地摆脱了传统诗词重比兴、尚含蓄的作风，表现了一定的解放倾向，如散文之于骈文那样，这才名正言顺，约定俗成，渐归一致；而乐府、叶儿、时新小令等名称，就都成为诗歌史上的陈迹。

由于国内治散曲者少，"文化大革命"以来，一直没有看到这方面的专著发表。接读尊著，真是空谷足音，跫然心喜，用敢贡其千虑一得之愚，冀获同气相求之助。目前港穗交通日便，中山大学与香港大学、香港中文大学将逐步展开学术交流，他日有便，当更图良晤，面聆教益。附上再版《西

厢记》校注一册，近著一篇，并请指正。

专此，顺颂

撰安

<div style="text-align:right">
王起上

一九七九年、四、十二。
</div>

附罗忼烈教授来信

季思教授讲座：

　　昨天由佩玉转示四月十二日大札，再三细读，令我非常高兴，十分鼓舞！

　　您在戏曲方面的贡献，我是心仪已久的了。五十年代您在期刊杂志发表的许多论著，我几乎没有不曾拜读过的，得益极多。关于关汉卿的著名杂剧的评介，尤为心折，《鲁斋郎》为关作，也因为您的论断而成为定谳。《西厢记注》更不用说了，我在香港大学讲元曲，一直指定为戏曲专业的课本，所以一九六〇年香港中华书局初版的、六六年香港建明书局翻印的以及最近再版的，我手头都有。这本大作，我认为是从明代以来注《西厢》最突出的，所以定为教科书。不过此间有几年无处可买，只好教同学们用吴晓铃先生校注的，现在有了再版本，真是太好了。来信说见惠一册和近著，那更是很大的收获！对于您的种种研究硕果，我是无话可说的，只有两个小小的枝节问题，一是关汉卿的生卒年代；二是《西厢记》第五本是否亦出于王实甫之手，我觉得还不容易解决。只此而已。

　　您对于拙作《元曲三百首笺》有点过奖，愧不敢当。您指出取材方面有所偏颇，是平情之论，我是衷心接受和感谢的！这本小书成于一九六五年，那时候，我深受传统文学观的束缚，而且因由词入曲的关系，不免强调雅正观点，流于狭隘。其实存在的缺点还多，如作家生平有可深考而未能深考，评价窠臼，不知用一分为二的客观分析方法，笺注谫陋等是。现在领教了您的高论，更有醍醐灌顶的感受。这本小书已经绝版几年，一些在海外大学教书的朋友，叫我再版，但我觉得需要修改补充的地方太多，没有时间从事，就拖延下来了。我希望您所主持的选注工作能够尽快完成，使我有机会修订这本小书时，得以借鉴。

　　诚如您所说，近来介绍元曲的选本大都以杂剧为主，研究方向亦然，这种情形，对整个元曲来说是有缺陷的。过去，像冀野先生的《元曲别裁集》，二北先生的《元曲三百首》，都没有评注，也不收套数，流行不广。

而杨氏二选、《梨园乐府》《乐府群珠》近年虽有重印本，也因范围窄，没有注释，不能广泛流行。大概是聊胜于无吧，我那本小书居然销到海外；而台湾的书商竟然把它盗印，只将我的名字改为"罗忱烈"。但这本小书现在看来，自觉不成气候，这是我希望您编注的元人散曲赶快面世的缘故，并且期待先睹为快！

您指出评价元散曲的原则，要"采取历史分析的态度，既指出它们的历史根源与局限，又肯定它们在当时的一定积极意义"。这是非常正确而深入的批判元人散曲的方法。元人散曲多写山林隐逸、诗酒流连，甚至表现了庸俗的小市民意识，但绝少歌颂统治阶级，这是您所说的"消极表现中即含有积极因素"的一面。同时，敢于暴露政治黑暗象刘致"上高监司"、曹明善刺伯颜（〔清江引〕二曲不传）一类作品也绝少；像乔吉〔水仙子〕题"嘲人爱姬为人所夺"，〔折桂令〕"上巳游嘉禾南湖歌者为豪所夺扣舷自歌邻舟皆笑"，标题虽反映了官僚地主阶级的横行霸道，曲文里倒没有什么指斥。这些也是由于"历史根源与局限"的一面。您的新书一定会突破自杨澹斋以来同类性质的各种选本，做到雅俗共赏的地步。但为了便于初学，不知道要不要考虑：（一）除介绍散曲风貌外，兼比较详细地说明体制；（二）曲子的正文和衬字，要不要用大小不同的字表示区别？因为据我的经验，初学者对这是常常发生困扰的，对于用衬较多的句子特别感到困扰。周挺斋谓"用衬字加倍"，"妄乱板行"，不唱虽然没关系，但往往一句要变作两句来读，在文字的音乐性方面是有损失的。散曲特别是小令，用调不多，衬字较少，我想在您指点下，编写者不会花太多功夫的。近来国内不少人喜欢填词，却很少作曲，也许因为不易找到谱书。曲的体裁比词更活泼，如果能因散曲选注的范例，使他们在运用古典诗歌体裁时更多姿多采，也是一件好事。

十七年前，我曾就瞿安先生《北词简谱》、冀野先生《广中原音韵小令定格》、玉章先生《元词斠律》的基础上，编过一本《北小令文字谱》。因为那时候的大专学生的语文水平还可以，选修戏曲的都喜欢学学写作，所以提供他们参考，于一九六二年出版。后来大专学生的语文水平每下愈况，在教学中我也不谈此道，这本小书也绝版多年了。这书的观点仍然不免陈腐，日内奉寄一册，希望得到您的指教。

回想五十年代，国内研究古典戏曲的学风很蓬勃，百花齐放，令人兴奋。可惜自"文革"以后，被"四人帮"及其同路人活生生扼杀了！不但读不到您们的高论，有关古典戏曲的书统统消声匿迹，损失真是无可估计！

自粉碎"四人帮"后，学禁大开，畅所欲言，各种文艺都在欣欣向荣，但是这两年来似乎还看不到古典戏曲研究的复兴现象，这是我引以为憾的。现在欣闻您主持选注的消息，实在令人高兴。我衷心希望由于您的号召，重振古典戏曲研究的旗鼓，并且，继您的《西厢记注》重版之后，会有更多的有关参考书籍再版。再说，明清两代戏剧散曲，还没有好好整理结集，如《元人小令集》《全元散曲》《古典戏曲集成》之类；在中国文学批评史的范畴里，戏曲批评史也是一个大空缺。由于"四人帮"的破坏干扰，文学研究被窒息了十几年，希望您能够贾其余勇，指导年青的一代多做收集、整理和批评的工作，大力填补这个空缺！

　　在香港和海外，专门的书籍相当贫乏，像明人散曲和清人杂剧，只能看到《饮虹簃所刻曲》和《清人杂剧》第一、二集，虽然较集中，但在"全"字上还差得很远很远，在国内资料就丰富多了。

　　我在香港大学教了十几年诗词曲，因所业不专，琐碎事情又多，从来不曾好好研究，对于戏曲一道，仍然一知半解，常常想找机会向您好好学习。现在中山大学（是我的母校）已经开始同香港的大专学校作学术、教学交流，今后我想一定有机会拜访，面聆教益的。我知道您的工作很忙，不敢多打扰，只盼望有空时不吝赐教。谢谢，敬候

铎安

<div style="text-align:right">罗忼烈　　敬上
一九七九年四月廿一日</div>

与罗忼烈教授论元曲书（二）
——关汉卿的年代和《西厢记》第五本作者问题

忼烈教授撰席：

四月二十一日大札诵悉。您谨严的治学精神和虚怀若谷的态度，都值得我学习。本当早日奉复，因来信说的《北小令文字谱》没有收到，又值五一、五四前后，杂务较多，致延作复。

来信谈及五十年代国内研究戏曲之风蓬勃发展，自"文革"以来，被"四人帮"及其同路人所扼杀，损失无可估计。我们在国内的同志，身经浩劫，尤感创巨痛深。一度被捧为"文化革命旗手"的江青，以样板戏的护法神自居，在戏剧问题上特别敏感，我只好改搞诗词、小说。回忆七四年秋与中大中文系古典组教师评选《聊斋志异》时曾写了两首诗："人天凄艳长生殿，云雨荒唐燕子笺。丝竹中年吾倦矣，爱他儿女说蒲仙。""香销酒醒不成词，几卷《聊斋》寄梦思。幽愤满腔何处吐，秋灯照见鬼擎旗。"当时我认识的戏剧界朋友，不少被迫害致死，不免寄幻想于英灵的地下擎旗。事过三年，"四人帮"就被一网打尽，地下有知，当可"扬眉剑出鞘"矣。

关于散曲选本，你提的两个问题，正是我所要考虑的。为了方便初学，对散曲体裁应有所说明。我初步设想，是在《前言》里作扼要的概括，又于选本中小令、带过曲、套数等初次出现时分别加以说明。至于正衬之分，是散曲区别于诗词的一个形式特征，不能不讲。大概说来，曲调要有一定格式，作者方有所遵循；而曲词要写得生动活泼，又不能死守格调。这个歌词写作上的矛盾，在敦煌曲子词中即已存在，但在金元诸宫调、散曲、杂剧作家手里才完满解决。〔望江南〕起调本为三、五句格，敦煌曲子词中一首"天上月，遥望似一团银"，次句六字。〔菩萨蛮〕过片本为五、五句格，敦煌曲子词中一首："水面上秤锤浮，直待黄河彻底枯，"作六、七句格。这两首词里的"似"字、"上"字、"直待"字，实际就是衬字。但当时还属于民间歌词中的偶发现象，未引起词家的普遍注意，到金元曲家才总结出一整套正衬结合的方法，有意识地加以运用。掌握了这种方法，在曲词创作上又带来一个有利条件，即定格的正字有利于组织民间谚语、炼语和诗文中警

句入曲调；不受定格限制的衬字有利于吸收生动活泼的口语及表现情态的语气词入曲词，从而形成一种"文而不文，俗而不俗"的风格特征，收到了雅俗共赏的社会效果。但一首曲子中哪些是正字，哪些是衬字，谱家可以就同调曲子推寻，拟出一个谱式，使作者有所遵循；但曲词流传既久，仿作者多，往往出现变体，就不能拿一个谱式来强分正衬。试就徐甜斋几首〔水仙子〕的结韵来看：

青衫泪，锦字诗，都是相思。
湿云亭上，涵碧洞前，自采茶煎。
枕上十年事，江南二老忧，都到心头。
溅越女红裙湿，沁湘妃罗袜冷，点寒波小小蜻蜓。
昭阳殿梨花月色，建章宫梧桐雨声，马嵬坡尘土虚名。

句格从三、三、四到七、七、七，出现各种变调。依谱家的推究，可以三、三、四为定格，但不能认为四、四、四或五、五、四就不是定格，因为元人小令里依后二者的格调作曲的比之依三、三、四的定格的要多得多。而且如一律依三、三、四定格划分正衬，必将把"湿云""涵碧"等词硬分为一作衬字，一作正字，割裂了词汇在曲调中的含义，转滋读者误解。因此我们的选本拟就一些常用曲调注明句格，而不取向来谱家以大小字分别正衬的作法，不悉尊意以为如何？

承询关汉卿的生平年代及《西厢记》第五本是否出于王实甫之手的问题。我解放前写过《关汉卿评传》，发表于《星岛日报》的《文史》副刊，于汉卿一生的上下限有所探索。惜今底稿及剪报俱已散失。《全元散曲》谓近人"或认为其应生于金宣宗定兴年间，卒于元成宗大德初年，即约生活于一二二〇至一三〇〇年之间"，大体可信。我在探索他一生的上下限时，除根据他的部分散曲及《录鬼簿》《青楼集》等有关记载外，还根据他的《诈妮子》杂剧引用过胡紫山《阳春曲》中"闲花酝酿蜂儿蜜，细雨调和燕子泥"的句子，（胡曾在元初任显宦，有《紫山大全集》，是以诗文著名的作家，一般不会引用杂剧中的句子到自己的词曲中去）紫山和汉卿又都有题赠朱帘秀的散曲，推想汉卿的生年与紫山相去不远，可能还晚一点。紫山生于一二二七年，金亡时还只八岁，与白仁甫同年。元朱经《青楼集序》及明初贾仲名为《录鬼簿》前期杂剧作家赵子祥写的〔凌波仙〕词，俱以汉卿与仁甫并提，可推想汉卿在金亡时当不过十岁左右。杨铁岩诗说他是

"大金优谏"，蒋仲舒说他"金末为太医院尹"，都是揣测之词，不大可信。根据《录鬼簿》有关记载，汉卿戏剧创作最活跃的时期当在元贞、大德之间，如果他金末已作太医院尹，或成为名重一时的优人，到元贞、大德年间，年已在七十岁以上，不可能有如此旺盛的创作力。近阅顾曲斋本《望江亭》第三折末，有一段串演南戏的小插曲，今传元刊本《单刀会》杂剧首页题为"古杭新刊"，联系他的《题杭州景》《赠朱帘秀》散套看，他在元灭南宋后在杭州曾流寓一个时期。这些材料有助于我们对他一生下限的推断。

《西厢记》第五本不如前四本吸引人，金圣叹因此有"王作关续"之说，"下截美人"之讥。为什么会出现这现象呢？我在与游国恩教授等合编《中国文学史》时曾有所说明："《西厢记》第五本的情节在董解元《西厢记诸宫调》里就是一个有机组成部分，在《西厢记》里更明确体现了'愿普天下有情的都成了眷属'的主题思想。第五本没有前四本写得好，主要由于当时历史条件还没有为剧中提出的问题提供合理的解决方法；当时的现实社会还没有为剧中人物的美满结局提供丰富的素材，而并非由于他们出于不同作家的手笔。在《西厢记》的长期传刻过程中，文字上又经过后人的修改，因而出现了许多不同的版本，即在同一个版本里，也存在一些前后不一致的地方，但不能根据这些表面现象得出第五本不是王实甫的作品的结论。"近重阅《西厢记》校注本，觉王氏在前四本里已为第五本情节的发展埋下了伏线。二本三折老夫人对张生说："先相国在日，曾许下老身侄儿郑恒。即日有书赴京去了，未见来。"这是五本里郑恒争婚的张本。四本二折结束时红娘唱："来时节画堂箫鼓鸣春昼，列着一对儿鸾交凤友；那其间才受你说媒红，方吃你谢亲酒。"为五本四折张生功名成就、有情人终成眷属作张本。至四本三折莺莺对张生唱："我这里青鸾有信频须寄，你却休金榜无名誓不归。"四本四折张生结场时唱："除纸笔代喉舌，千种相思对谁说。"为五本的"锦字缄愁"，"泥金报捷"作张本，就更明显了。

以上浅见，未敢自信。为了进一步的探讨，希望得到您有益的指教。

专复、顺颂

教祺

<div style="text-align:right">

王　起　手上

一九七九、五、十一。

</div>

附罗忼烈教授来书

季思教授著席：

五月十一日来教敬悉，赐寄《西厢记》《从〈昭君怨〉到〈汉宫秋〉》《宋元讲唱文学的特殊用语》早已拜读，因为考试看卷忙，久不回报，请见谅。

再版的《西厢记》，附录了关于《西厢记》作者问题的大作二篇，内容更为充实。陈中凡先生的立论，疑点尚多，诚如您所提出商榷的。在这个问题上，如果没有新的反证被发现，您的讲法是可以作为论定了，虽然前四本和后一本的文章风格委实相去甚远。王作关续之说，绝不能成立。这种传说由来已久，毛西河《论定〈西厢记〉》卷首说："或称《西厢》为王实甫作，后四折为关汉卿续，此见明周宪王所传本。"毛西河当时所见的，大概是朱有燉的刻本（今所见暖红室本据说是从周宪王本而来，不知道有没有改动），可见明初已有此说，而全属关作或关作王续之说反出其后。《论定》又说：

> 今之据为王作者，以《正音谱》也。若据《正音谱》，则并无可为续者。按《谱》所列每一剧，必注曰"一本"，一本者四折也。今实甫《西厢记》下明注曰"五本"，则明明实甫已全有二十折矣。……

这段话可以补充您和郑振铎先生之说。又按明人为什么认为"关续"，我想有两项附会的原因，一是汉卿杂剧常用问答体，特别是公案剧，而第五本有问答。二是从传统的文学批评眼光看，象吴瞿安先生说："汉卿之词多至六十三种，可谓竭毕生之力为之，而醇疵亦不能相掩。黄河万里，泥沙俱下，汉卿之谓也。……"（《望江亭》跋）而第五本中文词雅俗并陈，所以又蒙上一层嫌疑了。这样想法不知道对不对，请指教。

《从〈昭君怨〉到〈汉宫秋〉》一文，以"生活在不同历史条件下的作家，各自挥动时代赋予他们的彩笔，推陈出新"为前提，从而按照作者的时代背景，指出他们作品的思想内容反映了个别的历史真相。这是实事求是的客观方法。文中所举的历代诗歌例子和马东篱的《汉宫秋》，因而获得很好的解答。王安石的《明妃曲》第二首，有"汉恩自浅胡恩深"之语，从当时到后世备受封建文人讥斥，朱自清先生特地撰文辩护，很有意思，可惜文中不曾提到。马致远的史剧，对时间的观念似乎不大注意，好像《青衫泪》里，白居易与孟浩然交游；《踏雪寻梅》（一说朱有燉作）里，以李白、

孟浩然、贾岛、罗隐为同时人；《荐福碑》里，唐人张镐竟然做了宋人宋公序（宋庠）的女婿，这等错误本来是很容易避免的，换一个同时人的名字就行了，对于剧情并没有影响的，但作者似乎明知故犯，我想不出有什么特别理由。《赵氏孤儿》里也有同样的毛病。《汉宫秋》剧情，以前我也有所怀疑，读过大作才释然，觉得它很有启发性。

《宋元讲唱文学的特殊用语》，纲领和例子都很好。这种工作应该集体搞，个人精力有限，不容易完备，象张相的《诗词曲语词汇释》，虽比徐嘉瑞、朱居易的好，还是不能满足读者的要求，而且明人戏曲里的方言俗语也很多，不可以到元代为止。记得从前读司马相如《大人赋》，里面有些是口语的动词和形容词，古代注家大都望文生义，莫衷一是，后人因时代久远，更难考证，只好姑妄听之。宋元以来讲唱文学，距今已相当久远，现在如果不把那些特殊用语弄清楚，时代愈后就愈难搞了。希望您能够指导一个小组从事工作，初步工作只在徐嘉瑞、朱居易、张相和《小说词语汇释》等书的基础上加以补正，然后慢慢扩展，不知道可不可行？

关于分别曲子里正文衬字，确是一个复杂的问题，由于当时是按乐填词，不似乐曲失传后只能依前人句读作歌辞，所以宋词元曲同名异体的很多。而元曲除了加衬相当自由以外，又有增减句的办法，问题就愈复杂了。如万红友《词律》、李玄玉《北词广正谱》等，同一牌名有多至十几种体制的，他们都是填词度曲的行家，可是过于墨守陈规，不免徒乱人意。您主张"散曲选"将体制问题在前言里作扼要概括，再在个别曲牌上加以说明，不失为驭繁于简的好办法，既矫正了过去一般选本不管体制的通病，又可使有兴趣习作的读者略知门径。我于"五四"那天挂号寄呈的《北小令文字谱》和《词曲论稿》，现在大概寄到了，希望能够对编选元散曲的同志们有点用处。而尤其希望的是，想借这个"献书"的机会，得到您的指正！《北小令文字谱》和《词曲论稿》中谈到体制的篇章，都是多年前的旧作，和《元曲三百首笺》一样不成熟，所以刊印，一则敝帚自珍，二则希望因此得到方家先生们的指教。其实我现在也没有成熟，今后要向您请益的地方还很多呢！

谈到关汉卿的年代问题，我基本上同意您和孙楷第先生的推断。这个问题，旧说是不能确立的。三十年代以来，据我不完全的统计，著名学者有下面几种说法（依生卒年代推断的先后排列，出处从略）：

①生于公元一二一〇年左右，卒于一二八〇年左右。（赵万里先生

说)

②生于一二一〇年左右,卒于一二九八至一三〇〇年之间。(郑振铎先生说)

③生年至迟当在一二一四,卒年至迟当在一三〇〇之前。(同上)

④生年在一二二〇以后、一二三〇左右,卒年在一三〇〇以后。(胡适说)

⑤生于一二二四年左右,卒于一三〇〇年左右。(吴晓铃先生说)

⑥生卒年代,约在一二二五至一三〇〇之间。(见您的《谈关汉卿及其作品〈窦娥冤〉和〈救风尘〉》)

⑦生于一二二七年以后,卒于一二九七年以后。(见您的《关汉卿和他的杂剧》,这说和上一说略有不同,但并不冲突。)

⑧生于一二四〇年左右。(冯沅君先生说,她不提卒年,但似乎同意卒于一三〇〇年以后)

⑨生于一二四一年至一二五〇年之间,卒于一三二〇年至一三二四年之间。(孙楷第先生说)

维持旧说的人多以朱经《青楼集序》和杨铁崖《元宫词》以至《录鬼簿》的排名先后为根据,我想是靠不住的。您从汉卿的作品找证据,指出《诈妮子》第二折用了胡紫山的《喜春来》曲文,因而推论汉卿的辈份应稍后于紫山,得出生年当在一二二七年的结论,是确凿不可移的。赵景深先生在《〈水浒传〉简论》(《国文月刊》73期)里,提出汉卿《鲁斋郎》(此剧您断为关作是很对的)第二折有"高筑座营和寨,斜搠面杏黄旗,梁山泊贼相似,与蓼儿洼争甚的"等语,知其作于水浒剧流行之时,也是好的旁证。我在这问题上也曾作过一些补充:

一是,元人提到关汉卿的最先是贯云石,《阳春白雪》贯序云:"北来徐子芳滑雅,杨西庵平熟,已有知者。近代疏斋媚妩,如仙女寻春,自然笑傲;冯海粟豪辣灏烂,不断古今,心事又与疏翁不可同舌共谈;关汉卿、庾吉甫造语妖娇,适如少美临杯,使人不忍对觞。"这里把散曲家分成两种,一种是"北来"的,即由金入元的,如杨果和徐琰,因这两人是前辈,作品传世已久,故"已有知者"。一种是"近代"的,即当时的,与贯云石同时的,如卢挚、冯子振、关汉卿、庾吉甫。他们的生卒虽然不可详考,但疏斋生于金亡后的元蒙时代,冯子振泰定四年尚在世,都不可能生于金末,贯序四人并举,称为"近代",可知关汉卿的生年不会太早。虽然他们的辈份

高于疏斋,但大家可能是有交游的。您曾说汉卿连金之"遗少"也够不上,遑论"遗老"? 是很对的。

二是,汉卿杂剧用水浒俗典的不止赵景深先生所举的一项。他如李致远《还牢末》剧中,有孔目名李荣祖,其子名僧住,女名赛娘。汉卿《四园春》剧中,李安庆的父亲也叫李荣祖。在《鲁斋郎》里,孔目张珪的儿子本叫金郎,女儿本名玉姐;但当张珪失落了子女时,却道"知他那里去了赛娘僧住"(第三折《么篇》)。不称金郎、玉姐,而以赛娘、僧住为孩子的代称,可能因《还牢末》流行后,赛娘、僧住已成了家传户晓的俗典,故汉卿顺手拈来,便于通俗。而李致远与仇山村为友(说见《元曲家考略》),年代大约不会后于汉卿的。

李文蔚《燕青博鱼》的恶霸叫杨衙内,上场时自白云:"花花太岁为第一,浪子丧门世无对,街下小民闻俺怕,则我是有权有势的杨衙内。自家杨衙内便是,我打死人不偿命,常则是在兵马司里坐牢。"汉卿《望江亭》里的恶人也叫杨衙内,上场白(见第二折)云:"花花太岁为第一,浪子丧门世无对,普天无处不闻名,则我是权豪势宦杨衙内。"又《蝴蝶梦》里葛彪上场云:"我是个权豪势要之家,打死人不偿命,时常的则是坐牢。"据《元曲家考略》,李文蔚与王思廉、白朴为友,金亡后曾从元好问等游于封龙山,可以肯定是汉卿的老前辈。汉卿取材于李文蔚,也和您所说的取材于胡紫山一样,都证明了关的生年不会早到那里去。

在《四春园》里,为了捉拿强盗裴炎,先拿下他的妻子。曲文唱道:"比及拿王矮虎,先缠住一丈青。"(第三折〔调笑令〕)汉卿不但用了"杏黄旗""蓼儿洼",更用了"王矮虎""一丈青"等俗典。这些水浒俗典,成书于元初的《宣和遗事》里还没有。(《遗事》里"一丈青"本是李横的绰号,后来变为扈三娘的绰号。)元代水浒剧最盛,李致远、李文蔚外,王实甫、杨显之、庾天锡、康进之、高文秀、红字李二等均有作。元贞、大德是元剧黄金时代,也是水浒剧全盛时期,水浒剧踵事增华,许多从前"说话"中没有的事物现在都有了。由于当时的水浒剧表现了反统治集团的思想,很受广大人民欢迎,那些事物都成了众所周知的俗典,所以汉卿用到剧本里来,以便通俗易晓。由此看来,他的剧作多数成于元贞、大德时,而他的年代虽不会太晚,却也不会太早的。

至于汉卿卒年,孙先生据《辍耕录》"嗓"条和危素的王和卿墓志铭,推断其延祐七年(一三二〇年)尚在世。这一点,您认为《辍耕录》记的吊丧而讥嘲死者是不合情理。事实上"鼻垂双涕尺余"而死,已经够奇怪

了，何况当着丧家面前来讥笑？但我想，当面讥笑的可能性虽不大，（也许是事后说的，而《辍耕录》在时间上写的不清楚。）但不能因而连同排斥王死关吊的可能性。但孙先生因王和卿的生年，而推算汉卿生于一二四一年至一二五〇年之间，根据还不足。

赵景深先生说，汉卿〔不伏老〕套数说了自己懂得许多技艺，却没有说到医学，似乎认为他是不通医术的。您说他可能是个普通医士，或者在太医院里兼过一些杂差。我赞同您的看法。《拜月亭》第二折〔梁州〕和〔牧羊关〕、第三折〔三煞〕都有关于医道的话，如果不略通医学，口语恐怕不会如此纯熟的，何况他的家庭背景又是"太医院户"呢？

以上拉杂说了一大堆，关于《西厢记》的问题还说漏了一点。就是汉卿《四春园》第二折末官人贾虚道白说："幼习儒业，颇看《春秋》，《西厢》之记，念的滑熟。噇的饭饱，扒上城楼，望下一看，打个筋斗……"这"《西厢》之记"，当指董解元《西厢记诸宫调》。《录鬼簿》说胡正臣"董解元《西厢记》自'吾皇德化'至于终篇，悉能歌之"（见曹栋亭本），都可见此剧在元代的流行程度，王实甫既据以改写，依理说就不应当止于第四本，应该有个结局，才能够符合观众对整个故事的原有概念。加上您所说的线索伏笔，愈可确定前后五本全出一人之手了。以前我总觉得第五本的文学艺术比前四本差的太远，怀疑不是同出一人，因而认为出于无名氏，看法和金圣叹、梁廷柟相同，现在看来不免主观。因为在这课题上，我们还没有发现反证。读过《从〈昭君怨〉到〈汉宫秋〉》，我忽然想起您的《西厢记》附录部分不妨增加一些有关题咏崔氏的材料，如明刊《西厢会真传》卷首杨巨源、王涣、张宪、杨慎、徐渭、王骥德诸人之作。这样一来，可以使读者增加兴趣，体会"生活在不同历史条件下的作家"对《西厢》故事的看法——正如对王昭君的不同看法一样。您的书一定会三版的，可以考虑吗？

您所提各点，无论从思想性或考据性看，都很确实而有说服力。我所说的只是一些零碎的补充，请指正。同日寄上《元曲三百首笺》三册，请分赠和您合作的同志，也希望他们指教。读了您的两首绝句，感慨系之。"四人帮"的滔天罪行，以及对学术的摧残，港澳爱国同胞也非常愤恨，所不同的是您们备受其害，我们则幸免而已。去年七八月间，我曾和香港大学、中文大学、理工学院的教师一行二十三人回国旅游，到西安、洛阳、开封、郑州、济南、北京等地，发觉"四人帮"的种种破坏，仍然未能复元，而后遗症也相当普遍。旅次无事，做了三十几首纪游词曲，次第在《新晚报》

刊载，久不弹此调，不免荒疏。现随函附呈，希望予以斧正。此行往返经广州，行色匆匆，未能到中大拜望您和旧日师友，是一件憾事。然而今后学术交流的机会一定很多，向您面请教益、握手言欢的日子当不在远。专此，敬候
教安

罗忼烈　敬上
一九七九年五月廿一日

与罗忼烈教授论词谱曲谱书

忼烈教授撰席：

　　五月廿一日大札早诵悉。《词曲论稿》《北小令文字谱》也先后收到。近来工作较忙，又认真阅读尊著，需要时间，未能及早奉复。

　　您在《词曲论稿》里关于衬字、务头、曲禁等论著，以及《北小令文字谱》的《序例》，我不止一次的翻阅了。总的印象是以认真的态度，联系我国诗歌创作（尤其是词曲）的历史发展，从音韵、声律、文辞等方面，探讨前人在词谱、曲律方面的研究成果，加以分析批评。这是很不容易的工作，而您取得的成绩如此显著，其中有些概括性的论述，如《论稿》一百四十四页之论倚声，一百四十九页以下论词律之宽严，三百零四页之论批评与创作，三百六十九页之论典雅与通俗，三百九十四页之论学问有无及其运用，以及《序例》中之所概括，都十分精到，而且重新引起我探讨这些问题的兴趣。

　　解放前我在大学讲词曲，偶然也叫学生写一点，不是希望他们成为词人或曲家，而认为即使写新诗，也要懂得一点传统的诗词手法，包括音韵、辞采等手法在内。解放后我没有再要学生写诗词，但在讲毛主席诗词时，偶然也讲点诗词格律，大都引不起学生的兴趣，收不到预期的效果。因为离开创作来谈这些东西，等于纸上谈兵，掌握困难，理解也不易。

　　我近来又发现两种情况：一是许多老一代的革命家，包括五四时期反对旧诗提倡新诗的人，到晚年都比较爱写旧体诗，这说明旧形式可以表现新内容；二是大多数新诗的作者由于放弃了传统的音韵、辞采等手法，他们的诗歌念不好念，记不易记，真正能像革命前辈的诗词，使人一念就琅琅上口、长记不忘的，实在也不多。这使我想起五四以后诗歌创作与传统脱节的问题。这问题在五四运动时期如果是不可避免的话，今天应该是从创作和理论两个方面加以解决的时候了。

　　"五四"时期的青年提倡民主思想，要求文学改革，他们反对旧诗词，提倡白话诗，是必要的。然而他们当时没有在抛弃旧诗词的封建性内容的同时，继承并改造它的艺术形式，以有利于表达新思想，就是一种片面性，何况旧诗词的内容也并非全是糟粕。时过六十年，新诗正在民歌与古典诗词的基础上逐渐健康成长，而诗、词、散曲等体裁也逐渐适应形势的需要，可以表现新思想（目前还是写诗词的多，写散曲的少，但民间新起的曲调如

〔绣金匾〕〔浏阳河〕等已逐渐引起新诗作者的注意,《红楼梦》中的散曲仿作者更多)。顺应这个诗歌创作的趋势,从理论上解决诗歌创作的艺术形式与传统脱节的问题,该是时候了。

"不有新变,何以代雄",随着历史形势的发展,新体诗的产生是必然的。但从艺术上的要求百花竞放、多采多姿说,并不是一种新的诗体产生,旧的诗体就跟着灭绝。五七言近体的产生并没有废弃了古体诗,词曲的产生并没有废弃了古近体,证明了这一点。当前国内诗坛在提倡新体诗的同时,并没有废弃旧体诗,同样证明了这一点。我们的诗歌必须表现新内容,但并不排斥旧形式。因为诗词等诗歌形式是前人长期创作的成果,为人民群众所喜见乐闻,必不能贸然废弃。其中有效的艺术经验,如声调的抑扬顿挫,词句的鲜明生动,还有值得新诗人的借鉴、吸收之处,为新体诗的健康成长提供有利的条律。

从这点出发,我想你对周挺斋、王伯良、万红友等著作的研究探索,在他们总结前人词曲创作的基础上,进一步加以分析批判,肯定其有用的经验,排除其过时的内容,应该是有现实意义的工作。

周挺斋等著作的可贵之处,是他们都生活在词曲创作繁荣的时期,现实创作向他们提出需要解决的问题,他们又都是词曲写作的能手,懂得词曲写作中的一些窍门,尤其是音韵、声律与文辞的问题。这样,问题的提出与解决都是实际的,同时也必然对当时及后来的词曲创作起影响。您说王伯良《曲律》对清代洪昇、孔尚任等传奇作家起积极的影响,是符合当时戏曲创作的实际的。

但挺斋、伯良等也都有其时代的局限,这一是在雅俗之间,稍稍右文;二是在古今之间,往往尊古(此点红友更明显);三是知其常而不知其变,或知其然而不知其所以然,特别不大了解同诗词创作有关的一些规律性现象,如时代风尚与文艺爱好、民间歌曲与文人创作、诗歌内容与艺术形式之间的辩证关系,以及艺术表现上的拗顺之间、正衬之间、宽严之间的相反相成,互相为用。这些地方似还有可以发挥之处。至于他们对四声阴阳的严格要求,对定格、务头的刻板规定,当时已有难通,后人也多误解,对今天以北京音为标准的新诗创作,在技巧上也没有什么值得继承之处,这些地方似还可以稍从简省,不悉尊意以为如何?

词调曲调除少数自制腔外,大都起自民间。其中有些调子传唱既多,引起诗人的注意,纷纷仿作,彼此互有歧异,初未形成定格。沈天羽驳《啸余谱》说,"花间之词未有定体"。就指这种情况。谱家从"未有定体"的

同调词曲中比勘出各调的基本格式，作为"定格"或"定体"，使后来作者有所遵循，有其可取之处。然若谓此体既定，"但宜依仿旧作，字字恪遵"（《词律发凡》），在作者有必至之意而格于谱式时，将不能突破旧调，另创新声，甚至削足就履，辞不达意。红友《词律自序》引当时或说，根据眉山之词、玉茗之曲，谓"古人亦未必全合""失调亦原自可歌"，有其合理的一面。惜红友囿于成见，痛加驳斥，转陷于刻板。红友说〔瑞龙吟〕，举张翥和清真一首为范，要求平仄字字俱合，说"信知乐府之调板如铁，古贤之心细如发也"。您以为是"拘执过甚"，"以声害辞"，纠正了向来死守格律者的偏见，对当前讲诗词格律的学者也很有启发。

根据您在论著中之所概括，以及个人对词曲格调的初步理解，我对于《散曲选》中的一些常用曲调，除注明其句式、音韵外，拟就本调特点及其运用有所说明。如〔喜春来〕调，除三字句一句外，全用五七言近体句法，同词调的〔望江南〕相近，比较宜于即景抒情的短制。〔折桂令〕原调较长，又可增句，篇幅稍宽，除七字句两句外，全用四、六句，与五七言诗格调全别，比较宜于以铺陈的赋体，抒豪迈的心情。这样说明，目的不在于要读者依样画胡芦，而是希望他们多少懂得格调与内容的关系。这些都是个人的初步设想，是否对读者有点用处，还很难说。

您的其它论文也都看了。有些见解很好，如对荆公词的改革精神的阐述，对元代三个时期杂剧的分析等。稍觉未尽惬意的，是受当时国内思潮影响，在词家划分儒法；又比附时事说清真词，间有近于索隐之处。此事说来话长，非短笺所能尽。我近方与中大暨大二、三同志选注元散曲，如秋后能成初稿，甚盼能安排一个时间，当面请教。

寄来近作对祖国解放后建设表示深情，在怀古中时见新意，十分难得。学人之词固当另具面目，要以清新明快为归。间有稍晦处，或不免为调所限。

来信对我前信提出的问题和寄上的稿子提出宝贵的意见，并此致谢。专复，顺颂

教安

<div style="text-align:right">王起手上</div>
<div style="text-align:right">七月十日</div>

附罗忼烈教授来信

季思教授讲座：

您花了许多时间，而且在日不暇给的情况下，把拙著看过，并提出不少

宝贵意见，作为我今后研究和发表的南针，万分感谢！这本小书（按指罗教授的《词曲论稿》）所收的全是七六年以前的旧作，用文言文写的又比较早一点，实在跳不出旧说的窠臼，未能把握一分为二的方法来分析问题。您提出："挺斋、伯良等也有其时代的局限"的三个问题，非常正确，是我当时想不到的。自七四年到七六年十月粉碎"四人帮"之前，那些牛鬼蛇神的谬论，不只弥漫国内，也祸延港澳。看到的国内书刊报纸以至这里的爱国刊物，莫非是那一套东西，尤其是在海外不容易查究真相，心怀祖国的人被浸淫久了，不免受点邪恶的影响。这本小书出版日期是七七年八月，但交稿时是七六年中，大约七八个月后想起有些不妥，要追回来修改，可是它已经印了。我想，借此"以志吾过"，"知来者之可追"，也未曾不是自我检讨的事，就由它去了。谢谢您的指出，使我得到警惕。关于论周邦彦一文，确实有许多站不住脚的地方。所以在《周清真词时地考略》（《香港〈大公报〉复刊三十周年纪念文集》）一文里，已经等于重写。不过，还有清真诗文二十篇，从《永乐大典》中找出的，尚未提到，迄未能定稿。我写的乱七八糟的东西，常是被刊物屡催不已，然后"偿债"的，可以说没有一篇谈得上"定稿"二字。在香港，文化事业相当发达，弹丸之地，报刊数量到了惊人的程度，可是谈不到深度，解人尤其难得。您的意见，我是由衷感谢的，如果您可以抽出时间，我会把发表过的东西，陆续请您指正，不要有所保留，因为学术讨论的态度应该这样。昨天刚送出一篇稿给《海洋文艺》，印出后才送上请教。同时，希望您能为这个刊物写点稿。近见施蛰存先生连续在该刊发表《北山楼读词记》，艾青、吴祖光两先生也发表过文学作品，所以希望您有空时写一点，新的、旧的、长篇、短篇该刊都十分欢迎的。

由古典诗歌过渡到新诗的互相关系，您的意见是一针见血。《诗刊》有一部分作品采取诗词曲的某些形式，相当成功。诗歌要能为广大群众传诵，才可以发挥它的文学效果，过去有些人完全取法于西方，早已证明此路不通了。我们都不主张一般年青人学习作古典诗歌，但不能没有相当的认识，特别是对于写新诗的人来说。我不了解国内诗坛现状，但香港和台湾的新诗简直糟透了，能够令人"卒读"的少之又少，但从报刊上看到的却似过江之鲫。我曾同一些文艺刊物的朋友谈诗的问题，几乎一致认为新诗的"作家"太多，而读者太少，如果在香港办个新诗的专刊，保证出不了二三期就要关门的。这里的大专同学都喜欢新诗，我看不是有所偏爱，是认为有关它的书籍容易看懂，胡诌几句也不难，别人读不通是另外一回事。我有几个学生就是这样成为香港小有名气的"新诗人"，说起来令人啼笑皆非。您说，许多

老一代的革命家、五四时期反对旧诗的人到晚年都比较爱写旧诗。我想，因为他们的古典诗歌素有修养，回过头来用旧的文学形式抒发新的思想情感并不困难，而青年人是无法做到了。何况由于"四人帮"一伙十年来扼杀了古典文学研究呢！

近来国内古典文学研究，似乎只有《红楼梦》一枝独秀，从二十年代开始到了现在，它的研究已经风靡全球了。虽然其间经过"四人帮"及其同路人的毒液灌溉，还依然蓬勃。但是无数学人寝馈于此，花掉九牛二虎之力，从"微言大文"到考证、校勘，不遗余力，这种情形和旧时经师"皓首穷经"很相似。封建时代，人们认为《四书》《五经》比任何典籍都高出几百倍，所以把其它的书束之高阁，唯此是务。现在《红楼梦》取代了《四书》《五经》，红学专家取代了经师，他们的著述比《皇清经解》《通志堂经解》只多不少。我常常怀疑《红楼梦》确是一部最杰出的古典小说，值得研究是毫无问题的。但是，许多饱学多才的人，在这里鞠躬尽瘁，把他们所付出的时间加积起来，恐怕是一个天文数字呢！摆在眼前有待复兴的古典文学课题很多，何不大家腾出一点时间，在荒芜了十年的园地上抢救，使百花齐放呢？这是我个人的感受，不知道国内的情形怎样。

与您的教学情形有同感焉，七八年前我常鼓励学生习作诗词曲，目的在于不论好坏总得有点儿写作经验，对文学批评、欣赏才可以较深入。近年来小、中学生的汉语程度，日渐普遍低落，对大学生影响很坏，能够用比较纯净的汉语写出略有修词意味的白话文的，已不多见，遑论其它？真是泄气。我看此地大学生的语文水平，要比国内差得多。

陈耀南君（中文系讲师）今天寄呈《魏源研究》一书，是我指导下写成的博士论文。请不要花时间细看，便中随手翻一下，看看水平怎么样，就十分感谢了。这篇论文，对魏源崇扬备至，评论太少，还没有达到预期的收获，路子也比较老套。以前国内有人建议设立硕士博士学位，以资鼓励，我很希望能实现，可惜没有下文，现在不知道怎样了。

关于《散曲选》，您设想中的体例很好，我想旨趣在普遍化，这样已相当充实了。工作进行到什么阶段，有便请赐告为感！

拉杂写了一大堆，请勿罪。顺候

撰安

 忱烈敬上

 八月三日

与罗忼烈教授论《元散曲选前言》书

忼烈教授撰席：

　　十一月二十九日手书早诵悉。我在中大校庆后不久即应开封、洛阳、郑州几所兄弟院校的邀请去讲课，回来后杂事填委，致稽作复。您对《元散曲选前言》提的意见，经与洪柏昭商定后，已就原稿改正。只有两点未改。一、关汉卿是否医户，未能确定。根据《录鬼簿》体例，一般只记载作者的仕途经历，没有记什么户的。如红字李二、花李郎，肯定是乐户，萧德祥以医传家，肯定是医户，而《录鬼簿》中都没有这样记，为什么独记关是医户呢？钟嗣成在元曲家里算是思想比较通脱的，但也不能摆脱封建文人的习气，认为当过什么县尹、院尹或某官某吏是值得记上一笔的，而行医卖卜等则仅记其以医或以卜为业，意说他们还有正业，不是徒隶下户。又现传《析津志》，录汉卿于"名宦"，贾仲明《书录鬼簿后》有"编集传奇名公自关先生等五十六人"语，俱足证明他不是与乐户、医户、屠户等同列的编户之民。因此未敢遽从天一阁本《录鬼簿》之所记。二、您考证张可久、贯云石生卒的上下限，确然无疑。但从文艺上的分期来叙述作家说，主要看作家的重要文艺活动在前期或后期，不必要也不可能都以他们的生卒年序列。"五四"时期有些作家如康白情、汪静之，解放后还活着，讲现代文学的仍把他们当"五四"时期作家看，就是一例。因此，散曲选中作家序例，仍大略依《录鬼簿》划分，不悉尊意以为如何？

　　（下略）

<div style="text-align:right">王季思
十二月廿五日</div>

附罗忼烈教授来书

季思教授道席：

　　十四日拜别回港，匆匆又是半个月了。

　　（中略）

　　我是一九三六年进中大的，到今天整整四十三年了。东坡诗云："四十

三年如电抹。"稼轩词云："四十三年，望中犹记，灯火扬州路。"数字真个巧合，而我也有这种感受。在过去，母校似乎多灾多难，五十五年当中，二十五年在黑暗腐败的旧社会，学校长期落在官僚、学阀的手里，学术空气一片灰暗。直到建国以后，才气象一新，生机蓬勃。可是不久又经历了"文革"和"四人帮"的干扰破坏，把新的基础砸得破碎支离，情况恐怕比旧时代还要糟些。而今，距离消灭"四人帮"不过短短三年，竟然复兴得这样快，全校师生朝气勃勃，是令人感动得欢欣鼓舞的，特别是我这个关心祖国四化的老校友。当然，要为四化作出积极的贡献、完成社会主义教育的树人大计，母校似乎还得走一段艰难的道路。然而我从各方面所得的印象，可以肯定这种斗志是沛然莫御的，一连串的学术专题研讨会就是最好的证明：她在社会人文科学战线上已经节节胜利而且领先了。值得祝贺。

（中略）

《元散曲选前言》是一篇很好的评介文章，分析精到，批评正确，切实掌握了实事求是的原则，发挥了古为今用的效能。将来一定引起读者的兴趣，纷纷向这荒芜已久的园地垦植的。文末提到拙著，使我汗颜，这是您的好意，对我是一种鼓励。……在您还没有到会以前（按指中山大学中文系召开的讨论《元散曲选前言》的会）我对《前言》提出了几点意见，都是无关宏旨的小小枝节，记忆所及，大概有下面几项：

一是关于"散曲"一辞的起原和古今范围不同的问题，《前言》页一已经作了交代。但这名称最初见于《诚斋乐府》卷一，专指小令，现在才把它扩大，包括套数，恐怕初学的人搞不清楚，可否考虑说明一下？因为书是以散曲为名的。又散曲一名兼包套数，似乎始于任讷的《散曲丛刊》和《散曲概论》，在吴梅的著述里，好像还是小令、套数分别而言，不用散曲来包举（按吴梅先生的《霜崖曲录》就是分套数、小令编的）。但我的记忆力不好，不敢肯定，不知道洪先生能不能加以查证？

二是，《中原音韵》一书，最先提到时不曾冠以作者姓名（页三，行四），再次提到时才加上（页四，行十一）。如果把"周德清"放在首次提到的时候，体例更周密。

三是，散曲一般也称为词，在"元代散曲一般被称为乐府"（页四，行六）的后面，要不要加上这个别名？同样的，在"（杂剧）称为剧曲"（页一，行十）之后，要不要多加"戏曲"一名？因为这个称谓比"剧曲"更普遍。

四是，《前言》第二节，对元散曲的思想内容概括得很好，但例证似乎

少些（页六、行七），可否考虑增加？像关汉卿〔四块玉〕（"南亩耕"）、乔吉〔山坡羊〕（"朝三暮四"）之类，都可以加深读者的认识。

五是，"有的屈沉下僚"（页九，行九）的附注十九（见页二十九），有关汉卿名。按汉卿的"太医院尹"既证实为"太医院户"之讹，那么他的身份与茶户、盐户相等，不在下僚之列了。要不要在注十九中删去他的名？

六是，关于可以增句的曲子，举〔混江龙〕〔后庭花〕为例（页二十三，行七），当然很适合。但我想，〔混江龙〕专用于套数，小令里〔折桂令〕比〔后庭花〕更普遍，要不要以〔折桂令〕代替〔后庭花〕？或二者并举？

七是，元曲家绝大多数生卒不详，分期是不容易解决的问题。但也有极少数大约可以推定的，如您对关汉卿和王实甫的看法便是好例。在《前言》里分元散曲家为前、后两期是恰当的，但还存有一些小问题。象贯云石（见页二十四），是不是应该归入前期呢？考酸斋生于至元二十三年（一二八六年），卒于泰定元年（一三二四），实际寿算只有三十八岁。如果前期以大德末年（一三〇七年）为下限，这一年他只不过二十一岁，他和卢挚等前辈交游，在曲坛成名，恐怕要在大德以后。只因他早卒，故《录鬼簿》放在"前辈名公"之列，这大概是文学史一般以他为前期人物的原因。与此相反，张可久的年代早于贯云石，但习惯上却把他归入后期。据孙楷第《元曲家考略》"张小山"条，所引元人李祁《跋贺元忠遗墨》，知李于至正二年（一三四二年）任江浙儒学副提举时，见到张小山，"时年已七十余"，所谓"七十余"，最低限度当是七十一、二岁，准此上推，他最迟也该生于至元初，到大德末年至少也三十六、七岁了，正当创作的盛年。把他看作前期人物，似乎也讲得通的。大概因他老寿，在曲坛活动时间、交游人物，包括前后两期，而《录鬼簿》成书时还在世，故在"方今才人"之列。

以上几点都是琐屑的问题，对《前言》没有什么帮助。因为十四日下午我在信口发言的时候，您不在场，现在旧话重提，希望您有空时指教！《元散曲选》什么时候可以刊行？海外爱好元曲的读者闻讯之下，都希望能够及早拜读。

冬寒，诸惟珍摄。敬候

教安

罗忼烈　上

一九七九年十一月廿九日

《中国十大古典悲剧集》前言

在我国丰富多采的古典戏剧中，悲剧是其中最能扣人心弦、动人肺腑的剧目。它是我们民族创造的艺术珍品之一。这里评选的十大古典悲剧，是其中较有代表性的作品。这些作品几百年来，一直活在舞台上。它们的故事情节、人物形象几乎家喻户晓，妇孺皆知。长期以来，我国人民群众，尤其是被剥夺了学习文化权利的广大农民，利用它们来教育和娱乐自己，从中获得对历史人物和现实生活的认识，同时鼓舞自己的生活热情，提高自己的道德情操。我国这份珍贵的戏曲遗产，对我们今天的读者和作家，也还有欣赏的价值和借鉴的作用。因此，整理和评点这些作品，总结其成就，探讨其特征，就是一件十分有意义的工作。

一

从我们老一辈学者的口里知道，在辛亥革命前后，随着希腊神话和《莎氏乐府本事》中的一些悲剧性故事，以及《王子复仇记》《黑奴吁天录》[①] 等悲剧译著的传入中国，在少数企图沟通中西文化的学者中曾引起中国有没有悲剧的争论。由于我国古代文学论著中没有出现悲剧的概念，也没有系统的探讨过悲剧和喜剧的不同艺术特征，而欧洲从希腊的亚里斯多德以来流传了大量这方面的论著，当时熟悉欧洲文化的学者就往往拿欧洲文学史上出现的悲剧名著以及从这些名著中概括出来的理论著作来衡量中国悲剧。而另外有的学者——他们多数是专攻中国文学的，则认为中国戏剧的发展有自己独特的道路，形成自己独特的风格，不能拿欧洲的悲剧理论来衡量。由于双方所熟悉的材料不同，观点不同，特别是当时的学者都还没有接受马克思主义的历史科学和文艺理论的指导，他们的争论自然不会有结果。

马克思主义认为文艺作品是人类社会生活在意识形态领域的反映。在人

① 《黑奴吁天录》原为小说，经林琴南译入中国后，春柳社曾改为话剧演出，现译名为《汤姆叔叔的小屋》。

类社会历史发展过程中，总是不断出现新生的处于萌芽状态的事物，跟日渐趋向腐朽的旧势力展开矛盾、斗争。由于新生的事物还比较微弱，在当时的现实情势下，它还不可能突破旧势力的种种障碍前进，而不得不以失败甚至死亡告终。这些代表新生力量的人物，他们的英勇斗争，赢得了许多先进人物的同情；他们的失败或牺牲，就必然引起广大人民的悲痛。作家或诗人把这种社会现实反映到文艺作品里，就成为悲剧性的故事，故事中的矛盾斗争就成为悲剧性的冲突（在阶级社会中，这种矛盾冲突往往带有阶级斗争的性质）。"历史的必然要求和这个要求实际上不可能实现"，恩格斯对悲剧性冲突的概括（见恩格斯《致斐·拉萨尔》），从历史唯物主义的高度指明了带有本质意义的悲剧特征，是衡量古今中外一切悲剧作品的共同尺度。

但是悲剧作品在不同民族、国家各自产生、发展时，由于历史条件的不同，民族性格的各异，在思想倾向、人物性格、情节结构等各个方面，又各自形成不同的艺术特征。我国古代虽然没有系统的悲剧理论，但从宋元以来的舞台演出和戏曲创作来看，说明悲剧是存在的。由于向来封建文人对戏剧的鄙视，我们没有像欧洲的学者，总结出一套相当完整的悲剧理论。"前人未了事，留与后人补"，今天只好由我们来补做这方面的工作。

二

欧洲戏剧远在公元前5世纪就在希腊的雅典城邦取得辉煌的成就，并已分别为悲剧、喜剧二大类型，产生了埃斯库罗斯的《被缚的普罗米修斯》、索福克勒斯的《俄狄浦斯王》等影响深远的悲剧作家和作品。随着戏剧创作和演出的繁荣，理论上的争论与总结跟着来了。留传下来的亚里斯多德的《诗学》，对悲剧的因素、情节、结局、效果等各个方面都做了认真的分析与概括，并指出悲剧要摹仿严肃的行动，表现庄严的风格，对后来欧洲悲剧的发展在理论上作出了卓绝的贡献。

早期的雅典城邦，由于工商业奴隶主势力的扩大，一度实行民主改革，使自由民享有民主权利。城邦每年春季都在露天剧场举行盛大的戏剧比赛，在比赛中获得好评的作品可以得奖。希腊悲剧接触到人类命运、战争、民主制度等问题，贯穿于悲剧中的冲突，主要是人的自由意志对命运的抗争，比喜剧更能激动人，因此也发展得更好。对比我国的奴隶社会，奴隶主及其亲属分占了全国的土地和奴隶，黄河中下游的地理环境和亚细亚生产方式，使当时代表东方文明的周王朝不可能出现科林斯、雅典那样的城邦和工商业奴

隶主的民主改革运动。在王室和各侯国的宫廷、宗庙里，虽然也有大型的歌舞演出，大都是为了在宴会时娱乐宾客或祭祀时歌颂祖宗，不可能演出为新生事物发展而英勇斗争的悲剧歌曲。民间虽出现一些悲剧性歌曲，有的被收入《国风》，改变了调子，有的被作为郑卫之声，亡国之音，渐归澌灭，不可能像希腊悲剧那样的发展。

从春秋到战国，诸侯兼并，处士横议，学术上出现百家争鸣的现象，文艺上也改变了死气沉沉的局面。燕赵的慷慨悲歌，楚辞的哀感顽艳，以及韩娥、宋意、杞梁妻等著名悲歌手的出现和《涉江》《哀郢》《国殇》等带有悲凉调子的歌辞的流传，对后来悲剧性的音乐与诗歌的创作起影响，有些悲剧性的故事如伍子胥的报仇复楚，程婴、杵臼的救护赵氏孤儿，申包胥的哭秦庭，高渐离的易水别，成为后来悲剧的素材。但还看不到有什么萌芽状态的悲剧产生。

汉承秦制，建立了较为巩固的封建王朝。文、景时期的休养生息，发展了农业、手工业生产，武、宣时期对匈奴战争的胜利，鼓舞了皇家的士气。当时王朝贵族爱好的是大力夸张王都的繁荣、宫殿的富丽等大赋。从这些赋篇里，我们看到带有喜剧性的角觝戏《东海黄公》的演出，看来悲剧性的歌舞戏也同时出现了。东汉张衡在《西京赋》里所写的"女娥坐而长歌，声清畅而蜲蛇；洪涯立而指麾，被毛羽而襳襹。度曲未终，云起雪飞，初若飘飘，后遂霏霏"，便是我国古代较早的悲剧歌舞《湘妃怨》的形象写照。女娥是古代舜帝的二妃：娥皇、女英。相传在舜帝南巡不返、死在苍梧时，她们追到湘水旁边痛哭，双双投江而死。在这场演出中，有洪涯（相传是黄帝时的仙人）的指挥，有娥皇、女英的歌唱，为了衬托歌声的悲凉动人，还出现了"云起雪飞"的舞台效果。

值得注意的还有当时民间流传的相和歌辞。根据《宋书·乐志》的记载："相和，汉旧曲也。丝、竹更相和，执节者歌。"至少由三人组成一个小乐团。又据《古今乐录》"凡相和，其器有笙、笛、节歌、琴、瑟、琵琶，等七种"，乐团的演奏者达到七人，这规模已跟希腊从酒神颂向悲剧演化时的合唱队相近。这个执节的歌者，当他歌唱悲剧性的故事，引起内心激动，不觉手舞足蹈，实际即成了乐团中的悲剧演员。而当时的悲剧性故事，如《箜篌引》《秋胡行》《昭君怨》等，在相和歌辞里是大量存在的。"因事制歌""歌以咏德，舞以象事"（并见《宋书·乐志》）。民间出现悲剧性的事件，就有人把它编为边歌边舞的演唱节目，以歌来咏唱人物的德性，以舞来模仿事件的经过。相传晋石崇家妓绿珠即以善舞《王明君》著称。《琴

集》记用胡笳伴奏的《明君别》,分为"辞汉、跨鞍、望乡、奔云、入林"五段演出,从她辞别汉宫、上马出塞、回望故乡直至魂化飞鸟、奔向云中、飞回故林结束。已经具备一个悲剧的雏形①。东汉末年因庐江小吏焦仲卿夫妇为反抗封建家长的专制统治、双双自杀的事件而编写的《孔雀东南飞》长诗,是一个《大雷雨》型的悲剧故事,在五四运动时期,还被各地青年学生改编为话剧演出。据此推想,当时一些演唱悲剧性故事的歌曲,内容决不会像我们今天在残留的历史资料里所看到的那样简单。由于当时书写材料的昂贵,加以封建文人的歧视,没有被完整地记录下来。

从沈约《宋书·乐志》看,汉魏时期一些悲剧性歌曲,如《秋胡行》《东门行》《塘上行》等还在南朝流传。新起歌曲如《团扇歌》《督护歌》《读曲歌》等都伴有悲剧性故事。根据敦煌发现的材料,唐代还出现歌唱伍子胥、孟姜女、王昭君等悲剧人物的变文。当时新起歌曲如《雨淋零》《河满子》《离别难》等,也伴随有悲剧性的故事。但由于长期的封建统治,从西汉到隋唐,我国历史上没有出现过像公元前希腊城邦的民主改革运动,封建帝王在文学上一贯重视为帝王歌功颂德的诗赋,民间小规模的演唱一直得不到诗人、作家的记录和加工,长期处于自生自灭的状态。宫廷里百戏、散乐等演出,虽花色繁多,规模盛大,由于脱离人民的生活,又缺乏激动人心的力量,因此在这长达1000多年的封建历史时期,产生过不少优秀的赋家、诗人,不论喜剧和悲剧,都没有给我们留下一个演出的本子。

北宋的汴京由于工商业经济的发展,出现了规模宏大的民间游乐场所,在大相国寺的各个棚屋里,几乎日夜相继、风雨无阻地演出说书、说唱、杂剧等各种艺术。落第秀才中逐渐有人参加这种技艺的演出,或为他们填词作曲。这本该是我国戏剧酝酿成熟的大好时机,由于金兵的南下,汴京的陷落,宋金南北对立局面的出现,这个戏剧发展的趋势又被打断了。

宋金对峙时,在我国南方温州地区出现了南戏。现存南戏剧目中的《赵贞女》和《王魁》,便是当时有代表性的悲剧剧目。这两个剧本已经看不到了。明徐渭《南词叙录》的"宋元旧篇"节内,在《赵贞女蔡二郎》下说:"即旧伯喈弃亲背妇,为暴雷震死,里俗妄作也。"在《王魁负桂英》下说:"王魁名俊民,以状元及第,亦里俗妄作也。"所谓"里俗妄作",实际就是人民群众的创作。它们描写的都是男的荣华富贵,抛弃了原配妻子的

① 胡笳《明妃曲》五弄,见《乐府诗集》卷二十九《王明君》题解。又根据《乐府诗集》卷五十九《昭君怨》歌辞,有昭君化鸟升云、远集西羌等描写。

悲剧故事。因此在从温州流传到杭州时,被当权者出榜禁止。

　　元代是我国历史上阶级矛盾与民族矛盾错综杂揉、盘根错节的时期。元蒙统治者把北方许多农田划作牧场,把北方许多丁口掳掠去做奴隶,这种悲惨的社会现实是中国古典悲剧产生的肥沃土壤。当时大量冤狱的出现是封建社会悲剧现实的集中表现。由于知识分子地位的下降,当时少数和人民群众休戚相关的诗人、作家,把这些冤狱集中在一本四折的杂剧体制中,谱写出一部又一部的悲剧作品。从无名氏的《陈州粜米》中,我们看到饥饿的农民被皇帝赐给贪官的紫金槌活活打死;从《盆儿鬼》中,我们看到小商贩的惨遭杀害。李行道的《灰阑记》所展示的是"祖传七辈是科举人家"子女的天大冤枉,它是元代知识分子普遍破落的典型写照。在如此众多的悲剧作品中,元杂剧的奠基人关汉卿的《窦娥冤》,是最有代表性的杰作。它既是历史上"东海曾经孝妇冤""周青血飞白练"等传说的历史再现,更重要的是它典型地反映了元代这个悲剧的时代。这里有"羊羔儿利"的高利贷剥削,有地痞流氓的敲诈勒索和滥官污吏的贪赃枉法,这些正是窦娥不幸命运的社会根源。关汉卿通过这个普通童养媳的无辜被杀害,为我们描绘了一幅元代黑暗社会的图景。同时又在这一深刻的社会现实的画面上,赋予窦娥以坚强的意志和强烈的反抗精神,感天动地。

　　大量的历史题材悲剧的出现,是这个时期戏剧创作显著的特点。元代社会阶级压迫、民族压迫的严酷,促使当时的剧作家不得不借助历史题材,来反映现实的悲剧生活。如关汉卿的《西蜀梦》、马致远的《汉宫秋》、白朴的《梧桐雨》、纪君祥的《赵氏孤儿》、孔文卿的《东窗事犯》、朱凯的《昊天塔》,都是这方面的代表作品。作者在处理这些历史题材时,注入了自己时代的感情和血泪。他们在舞台上"使死人复生是为了赞美新的斗争,而不是勉强模仿旧的斗争"。台上一幕幕"泪滴黄河溢"的历史场景启迪人们对现实问题的深思;台上历史人物的声声哀诉,交流着台下观众的悲愤和激情。马致远的《汉宫秋》在民族矛盾激烈的画面上,一方面通过汉元帝同王昭君这一对爱侣的生离死别,含蓄地揭露了元代统治者的民族压迫;另一方面又通过王昭君的为国牺牲,批判朝臣们屈辱投降和毛延寿的卖国求荣。纪君祥的《赵氏孤儿》则借助战国时期晋世家忠与奸的斗争,曲折地表现了中国人民不会安于侵略者的野蛮屠杀,他们前仆后继,为挽救家族的危亡作出牺牲,表现出斗争的严酷性和坚持性。白朴的《梧桐雨》表面上写的是李隆基、杨玉环的爱情悲剧,在爱情故事的背后演出的,却是一场关系国家民族兴亡的历史剧。孔文卿的《东窗事犯》是一出以民族英雄岳飞为主

人公的悲剧,作品的着重点不在于描写岳飞抗金保国的业绩,而是满怀深情地在第一折中连用十四支曲子,尽情抒发岳飞对投降派的满腔怨愤,表达了当时人民群众强烈的爱国主义精神。

《窦娥冤》《汉宫秋》《梧桐雨》《赵氏孤儿》被誉为元人四大悲剧。无论就内容的深刻或艺术的完整看,它们都可称之为我国古典悲剧史上的丰碑大纛。它们完整的艺术结构,浓郁的抒情手法,对于明、清两代悲剧创作,有着明显的影响。

明清传奇悲剧,是我国古典悲剧发展史上另一个重要时期。

长期停滞不前的中国封建社会,在明清步入它的末世。由于工商业的发展,城市经济的繁荣,带有雇佣劳动性质的市民阶层的出现,经常卷起这潭死水中政治斗争、经济斗争与思想斗争的浪花。处于没落时期统治阶级内部的斗争,也随之日益激化,并伴随着资本主义萌芽,表现出新的特点。朱明王朝取代元蒙王朝以后,野蛮的种族统治结束了,随之而来的却是文化上的专制和复古。科举考试,要根据程颐、朱熹等对孔孟经典的解释作八股文,宋元理学沉重的精神枷锁,压得人们几乎喘不过气来。当时封建文人写的戏曲,如《五伦全备记》《香囊记》,带有浓厚的封建说教意味;但民间流传的戏曲,如所谓"荆、刘、拜、杀"仍不同程度地带有泥土气息。高明的《琵琶记》就出现在这个时期的前头。毫无疑义,被称为"南戏之祖"的《琵琶记》,不仅在反映动乱年代劳动人民的悲惨生活方面,有其不可忽视的功绩;更重要的是它吸收《赵贞女》的成就,塑造了赵五娘这个光辉的悲剧艺术典型。赵五娘纯朴、善良,在送别丈夫之后,她勇挑家庭生活重担,任劳任怨,艰辛备尝,充分表现了这位生长在中国土地上的劳动妇女的崇高品格。当然,由于作者的封建思想,由于他要为蔡伯喈翻案的创作意图,使剧本中不少地方,都带着封建说教的味道,尤其是结尾部分。这当然是它的局限。正因为如此,人民群众后来又采用类似题材,撰写《赛琵琶》《秦香莲》这一类严正的社会悲剧,抵消了《琵琶记》流传过程中的消极影响。

比《琵琶记》晚些出现的《白兔记》《荆钗记》,都在明初广泛流传,影响深远。从全部剧情看,它们更像正剧。剧中女主角李三娘、钱玉莲的遭遇,跟《琵琶记》中的赵五娘一样,带有浓厚的悲剧色彩。

明中叶以后,在文艺思潮中出现了"情"与"理"的斗争。一些"异端"思想家,为这场斗争鸣锣开道;封建关系内部的资本主义萌芽,为这场斗争提供了社会条件。当时极端残酷的封建专制主义,以及它在家庭内所表现的封建家长制,不允许自己的臣民或后代出现叛逆者,不允许他们追求

彼此有情的自由婚姻。汤显祖的《牡丹亭》正是这一时代的产物。它形象地表现了当时广大青年男女的合理要求，以及这种要求实际上不可能实现的悲剧现实。长期被幽禁于高阁深闺的宦门小姐杜丽娘，一旦冲破家庭和私塾的封建束缚，走进那生气盎然的后花园里，她那蕴藏着美好愿望的心扉，便豁然开朗。她爱自然，爱人生，要求表现个人爱好的天性和追求自由幸福的婚姻。汤显祖似乎意识到剧中主人公所追求的东西，只能在虚无缥缈的梦境里才能获得。因此在她经历一场美满欢畅的梦境之后，便因这梦境在现实生活里的无法重寻，悒悒成病，直至死亡。《牡丹亭》的积极意义，还在于写杜丽娘在生前所追求不到的东西，在死后的继续追求中却终于得到。这当然不是现实的，然而它却启发人们，特别是青年一代，以付出生命的代价，为自己自由美好的前途，和顽固禁锢他们的社会势力，包括他们的父母在内，展开生死不渝的斗争。这就通过读者与观众，形成了一股冲击封建社会没落时期顽固保守者的社会力量。这个戏从杜丽娘死后的大部分剧情看，更接近于正剧，因此这集里没有选。

　　《牡丹亭》以后，剧坛上继续出现的许多爱情戏大都情节雷同，语言陈旧，其中比较引人注目的是孟称舜的《节义鸳鸯塚娇红记》。剧中的女主角王娇娘，清醒地感觉到，如所配非人，将带来一生的痛苦。因此在封建王朝和它的御用文人大力提倡节烈时，她宁愿学卓文君自求良偶，主动追求和她心同意合的青年书生申纯。后来父亲为了家门的利益，将她许配给豪门子弟时，她和申纯就双双以身殉情。表现了他们追求自愿结合的幸福婚姻的自觉与坚持。

　　这个时期出现了描写现实重大政治斗争题材的悲剧，如明代无名氏的《鸣凤记》，清初李玉的《清忠谱》。它们勇猛地抨击当时的权奸，颂扬清官以及城市手工业中的义士，表达了广大人民的爱憎。从借助历史题材来反映现实悲剧生活，到直接描写当前政治斗争中出现的悲剧，这应该说是我国古典悲剧创作发展中的一个跃进。

　　明末清初是一个十分动荡不安的历史时期。民族矛盾特别尖锐，统治阶级内部的派别斗争也很厉害。这时出现了大量的英雄悲剧。以民族英雄岳飞、文天祥和杨家将为主人公的悲剧，都和这时民族矛盾尖锐的现实分不开。冯梦龙改编的《精忠旗》是写岳飞题材剧中较好的一部。全剧通过岳飞刺背誓师、慷慨就义、张宪殉主、岳云和银瓶殉父、施全和隗顺殉义等一系列悲剧情节，集中刻划了岳飞这一气壮山河、感天动地的悲剧典型。岳飞是我国历史上著名的民族英雄，由于受到投降派的陷害，造成了"风波亭"

的悲剧结局。元、明以来，出现了不少以岳飞为题材的剧本，但都存在着缺陷。冯梦龙在《精忠旗》的开头说："千古奇冤飞遇桧，浪演传奇，冤更加千倍。不忍精忠冤到底，更编纪实精忠记。"可见反对"浪演"，力求"纪实"，是他改写岳飞故事戏的宗旨。从这出发，作者一面依据史料，增加了"若水效节""书生扣马""世忠诘奸""北庭相庆"等出，丰富了岳飞故事的内容；一面又剔除了《精忠记》里岳夫人卜封、岳飞看相等封建迷信的描写，特别是删去了岳飞为怕岳云、张宪造反，写信骗他们来共死的情节，洗涤了岳飞形象上不应有的奴性表现。对于反面人物如秦桧、张俊等也没有漫画化、脸谱化，而是将他们放在特定历史环境揭示其内心活动，使人们洞见他们的五脏六腑，然后他们的罪恶活动都可从客观历史环境与主观意图两方面得到充分揭露。美中不足的是剧本没有吸收民间岳飞故事中牛皋扯旨、疯僧扫秦等富有人民性的内容；"湖中遇鬼"等出中还杂以鬼神迷信、因果报应的封建糟粕。这些，都是我们在肯定这个剧本的同时需要指出的局限。

"南洪北孔"，即洪昇的《长生殿》和孔尚任的《桃花扇》，这两部清代传奇的出现，标志着我国古典悲剧创作的最高水平。他们承继前辈戏剧创作的优良传统，又各有千秋地表现了自己独特的艺术成就。在有意识地总结国家民族兴亡的历史经验方面，在历史真实和艺术真实的融为一体方面，都堪称为古典悲剧的典范。

孔尚任在《桃花扇小引》中说："《桃花扇》一剧，皆南朝新事，父老犹有存者。场上歌舞，局外指点，知三百年之基业，隳于何人？败于何事？消于何年？歇于何地？不独令观者感慨涕零，亦可惩创人心，为末世之一救矣。"正因为如此，作品刻划了昏愦荒淫的福王，专权骄纵的马士英，还有"才足以济奸"的阴谋家阮大铖。通过对这些反面人物的鞭笞，表达了作品"权奸误国"的意旨；洪昇在《自序》中也说："乐极哀来，垂戒来世，意即寓焉。"他所要垂戒的是："逞侈心而穷人欲"的帝王，必将带来"祸败随之"的后果。这对于当时或后来的帝王说，都是深刻的历史教训。洪昇没有像《梧桐雨》的作者那样，写杨玉环跟安禄山私通，招致安史之乱，为向来的"女色亡国论"在舞台上提供史例；而把唐朝祸败的根源归之于唐玄宗的骄盈自满，穷奢极欲。这既较合历史的实际，又表现作家民主思想的高度。

与此同时，我们还要提到的是另一部神话题材的悲剧《雷峰塔》。有关白蛇、许宣的故事传说，在民间源远流长，但直到清初才分别由黄图秘、方成培、陈加言等写成剧本。这个剧本以神话的形式，表现了人民对幸福爱情

的强烈追求，然而又不止于此。人们从白娘子盗库银、窃仙草、斗法海等情节里，将会联想到当时广大人民群众和封建统治阶级利益的矛盾。由于剧本写的是神话故事，具有积极浪漫主义的特色，使它成为明清传奇悲剧里的一朵奇花。

我国古代从一些悲剧性乐曲的产生，到《窦娥冤》《汉宫秋》等悲剧的出现，一直没有得到封建王朝及正统文人的重视，在理论上也一直没有出现过从亚里斯多德到莱辛、别林斯基等的著作。但从历史上遗留下来的零星资料看，我国古代的人们已初步注意到悲剧性乐曲与喜剧性乐曲的不同。《楚辞·九歌》："悲莫悲兮生别离，乐莫乐兮新相知。"已透露了后世用以概括传奇戏故事情节的"悲欢离合"。《列子·汤问》记战国时的歌手韩娥到齐国雍门卖唱，当她曼声哀歌时，全村老幼都悲愁垂涕，吃不下饭。后来她改了一个调子，曼声长歌，全村老幼又都喜跃鼓舞，忘记了从前的悲愁。这段历史传说已记下了悲剧性歌曲和喜剧性歌曲的不同艺术效果。在《礼记·乐记》里曾把"乱世之音怨以怒"的怨乐，跟"治世之音安以乐"的安乐①作为不同的乐曲类型来提出。怨乐指人民对乱世政治表现怨恨和愤怒的乐曲。在我国古代乐曲里有不少"怨诗""怨歌行"，又有不少以怨名调的歌曲，如"宫怨""杂怨""长门怨""楚妃怨"等，显然都是属于悲剧性的乐曲。至于悲剧的概念，是王国维在《宋元戏曲考》里高度评价元人悲剧《窦娥冤》《赵氏孤儿》的成就，认为它们可以列为世界大悲剧，才逐渐引起国内学者的注意的。

三

中国古典悲剧，是我们文明古国百花园里的一树奇葩。它溶汇着中华民族勤劳、勇敢的精神，散发着浓郁的泥土芳香，又具有我们自己的民族形式和独特的艺术风貌。概括起来，有下列几个方面。

第一，塑造出一系列普通人民特别是受压迫妇女的悲剧形象，体现了我国人民崇高的思想品格和精神面貌。在封建社会，普通人民特别是处于家庭奴隶地位的妇女，长期过着被剥削被奴役的生活，他们渴求改变自己的命

① 这里借用北宋人的名词。《宋史·乐志》二："自《景安》以下七十五章，率以安名曲。岂特本道德政教嘉靖之美，亦缘神灵祖宗安乐之故。"它显然是根据《礼记·乐记》这段话而以安名曲的。

运，而当时的现实形势却不允许他们改变，这就构成了悲剧性的冲突。悲剧的时代，产生时代的悲剧。几千年封建社会，就是人民的悲剧时代，出现那么些普通人民的悲剧主人公，就不足为奇了。如《窦娥冤》里的窦娥，《琵琶记》里的赵五娘，《娇红记》里的王娇娘，《秦香莲》里的秦香莲，《雷峰塔》里的白素贞，《桃花扇》里的李香君，以及《赵氏孤儿》中的草泽医生程婴，《清忠谱》中的市民领袖颜佩韦等，都是当时社会里处于受迫害地位的普通人民的形象。她们对于社会没有过分的要求，只是要求丈夫"休重娶娉婷"，使夫妻可以偕老（如《琵琶记》的赵五娘）；或者只希望过一个"男耕女织度光阴"的家庭生活（如《雷峰塔》里的白娘子）；甚至被冤屈至死，也只是要求"有澄不了的浆水饭，澄半碗与我吃"（如临刑前的窦娥）。很显然，这是人类生活最起码的要求，但在封建社会却一样也得不到满足。她们追求着、斗争着，在和种种恶势力、自然灾害的搏斗中，表现了她们崇高的精神和品德。

在欧洲文学史上，从希腊悲剧的普罗米修斯、俄狄浦斯，到莎士比亚四大悲剧中的哈姆雷特、奥赛罗、李尔王、麦克白，剧中的主角都是统治阶级的帝王将相，是名副其实的英雄人物。当然也有例外，像希腊悲剧中的安提戈涅，是俄狄浦斯的女儿，因反抗暴君的命令被处死，莎士比亚悲剧中的朱丽叶，为追求理想的爱情付出生命的代价，那是极少数。而中国悲剧的光辉形象，大多数是普通人民，其中更多的是家庭妇女。当然我们也可举出一些悲剧中的英雄人物，如《西蜀梦》中的张飞，《精忠旗》中的岳飞，《清忠谱》中的周顺昌，究竟是少数。

为什么会出现这些不同现象呢？这首先是在中国长期的封建社会里，下层人民，尤其是妇女，一直没有改善她们家庭奴隶的地位。在欧洲，前期经过工商业奴隶主的民主改革运动，后期经过文艺复兴时期人文主义的洗礼，妇女的社会地位毕竟要比中国社会好一些。有压迫就有反抗，压迫愈甚，反抗往往愈烈。一些男女同受迫害的悲剧，从《琵琶记》《荆钗记》到《娇红记》《桃花扇》，女方在斗争中总是比男方更勇敢，更坚强，舞台形象更光辉，正是反映了我国封建社会的本质特征的。其次是我国悲剧多出自民间，是人民群众和民间艺人的共同创造。人民群众在自己的艺术实践中，总是更多关心普通人民的生活与命运，因此除了杨家将、岳家军等反侵略战争的英雄人物外，以英雄人物为主角的悲剧就没有欧洲多。

值得特别指出的是，在一些以忠奸斗争为主线的英雄悲剧里，往往也把英雄人物的斗争，和下层人民的斗争结合起来写。如《精忠旗》一剧，主

要刻划岳飞，但在"金牌伪召"等几出戏里，写下层人民爱戴岳飞，劝阻岳飞还朝，那昂扬的抗金意志，以及热诚地支持抗金将士的爱国主义精神，是十分感人的。到明末清初的剧作家李玉的《清忠谱》，就更以重场戏表现了颜佩韦等五位义士所掀起的群众斗争。这不仅使悲剧主人公周顺昌"忠肝一片""劲骨钢坚"的英雄形象更加突出，并且使我国古典悲剧增添了近代市民的形象。

第二，显示悲剧的社会作用，尤其是美感教育作用。这与我国古典悲剧长期植根于人民群众之中密切相关。民间艺人或接近人民的作家在塑造悲剧的舞台形象时，由于他们对悲剧主人公的生活环境的熟悉，同情他们的不幸命运，了解他们的愿望与理想，就通过他们不屈不挠的斗争，显示他们美好的性格，集中表现生活中的美的因素，使作品具有特殊的美感教育作用。

我国古典悲剧的美感教育作用，主要是通过悲剧主人公性格的两个方面来显示给观众或读者的。一方面是对剧中代表黑暗势力的人物的无比痛恨，坚决斗争；另一方面是对处在同受迫害地位的自己人无限同情，倾心爱护。窦娥在法场一折，对天誓愿，跟当时社会黑暗势力的斗争是那么坚决，可是当她听到婆婆要到法场向她诀别时，却怕她受不起这惨痛的刺激，想避不与她见面。这就把她美好性格的两个方面都充分突出了。此外如李香君敢于面对势焰熏天的马士英、阮大铖，戟指痛骂，对受到奸党迫害的侯朝宗却爱护得无微不至；《赵氏孤儿》中的韩厥、公孙杵臼，《清忠谱》中的周顺昌、颜佩韦，在波澜迭起的悲剧冲突中，无不表现这种美好的性格特征。这种悲剧人物的美好性格，在激起人们对社会黑暗势力的切齿痛恨的同时，就启发人们为维护正义的进步的事业，爱护自己的同伴，直至牺牲个人生命，也在所不顾。马克思说："应当使受压迫的人意识到压迫，从而使现实的压迫更加沉重；应当宣扬耻辱，使耻辱更加耻辱。……为了激起人民的勇气，必须使他们对自己大吃一惊。"（《〈黑格尔法哲学批判〉导言》）对像窦娥、李香君、公孙杵臼、周顺昌这样品格崇高的人物，竟受到黑暗势力如此残酷的摧残，不能不使广大受现实压迫的人们大吃一惊，从而激起他们斗争的勇气。

我国古典悲剧人物的性格，多数是经过几代人不断地丰富、创造才完成的。这些人物性格在不同时代不同作家的笔下，有着不同的面貌。如从姚茂良的《精忠记》到冯梦龙的《精忠旗》，从刘兑的《金童玉女娇红记》到孟称舜的《节义鸳鸯冢娇红记》，从白朴的《梧桐雨》到洪昇的《长生殿》，其中人物形象，大都随着时代的进展，不断地丰富、发展，推陈出

新。一般说来，这些悲剧人物形象的美感教育作用也越来越强烈。

第三，是我国古典悲剧结构的完整和富有变化。它们大都善于开展悲剧冲突，推进悲剧高潮，为剧中矛盾冲突的解决造成足够的情势，然后转向完满的结局。元人杂剧绝大多数以一本四折（有时加一楔子）演一人一事，一般是按照事件的开端、发展、高潮、结尾安排场次的，结构相当完整。但对内容复杂的故事，可以增加本数，有时达到六本二十四折，跟明清传奇差不多。宋元南戏和明清传奇，由于内容丰富，情节曲折，结构也因而宏伟，有时长至五六十出，但其中精警动人的场子也不过几出或十几出，在舞台上往往以折子戏出现。可见我国古典戏曲在长期的发展中，既有相当完整的结构，又随着题材内容的繁简与舞台演出的实际，加以变化。不但悲剧，喜剧一同样如此。

为了集中情节，突出主题，我国戏曲往往划分为大小不等、而又具有相当独立性的段落演出。这些一段一段的情节，有如散金碎玉，如何加以编排穿插，使之成为一件珠玉交辉的艺术品，便成了古代悲剧作者面临的大问题。悲喜相间，相反相成，使剧情在对比变化中前进，是古代悲剧作者一条成功的经验。高明的《琵琶记》是较早出现的采取这种结构的悲剧，蔡伯喈、赵五娘两位主角从第二出就登场了，第三出又出现了牛府的牛小姐。从这以后，一条线索是蔡伯喈进京，入赘牛府，享尽荣华富贵；另一条线索是赵五娘在家侍奉双亲，苦度灾年。这两条线索各划分成若干小段，交错发展，把下层人民在天灾人祸下的不幸遭遇，淋漓尽致地表现出来。这是一个典型的悲喜相间的悲剧结构。其他也有类似的情况，如洪昇的《长生殿》便是在安与危的对比中发展，一方面是杨玉环、李隆基的恋爱纠葛贯串始终，这是全剧的主线，另一方面是杨氏兄妹的专权、骄侈和安禄山对李唐王朝的叛变。这两条线索交错进行，在相反相成的悲剧结构中演出一代兴亡的历史面貌。就是那些没有两条明显相对照的线索的剧本，其情节结构往往也是相反相成的。如《窦娥冤》前面写窦娥的蒙冤，后面写为她雪冤；《桃花扇》前面写复社文人对阮大铖的打击，后边写阮大铖对他们的报复。没有冲突就没有戏，没有尖锐鲜明的悲剧冲突，就没有悲剧，悲和喜、合和离、胜与败、静与动、庄与谐、贫与富这些生活中的矛盾现象，经过悲剧作者的提炼，通过相反相成的艺术结构表现出来，便产生强烈的悲剧艺术效果。

欧洲希腊悲剧有不少以团圆结束，但到莎士比亚以后，就大都以主人公的不幸收场。我国古典悲剧以大团圆结局的要比欧洲多。这种结局，有的是剧情发展的结果，是戏剧结构完整性的表现，有的还表现斗争必将取得胜利

的乐观主义精神，也有的却表现折中、调和的倾向，让一个干尽坏事的恶人跟悲剧主人公同庆团圆，这自然要削弱了悲剧动人的力量。

综观我国古典悲剧的结局，大致有三种情况。一种是由清官或开明君主出场，为民申冤。这在我国古典悲剧里是屡见不鲜的。我们这里选的十大悲剧，除《汉宫秋》《娇红记》《长生殿》《桃花扇》外，几乎都是在剧的结尾处，请出清官或好皇帝来，从而使主人公蒙受的冤屈得到申雪。这未免使观众对清官、好皇帝产生幻想，但同时也是我们的剧作家在那个历史环境中提出的一种比较现实的做法。另一种是让剧中主角在仙境里或梦境里团圆。如《娇红记》的成仙，《梁山伯与祝英台》的化蝶，《长生殿》李、杨的月宫重圆，《汉宫秋》和《梧桐雨》的梦中暂聚，也可归入这一类。这些富有浪漫主义色彩的结局，虽是人们的一种幻觉或想象，却也有它现实生活的基础。它暗示人们：他们为之斗争的理想和要求，总有一天会得到实现。在上面两种结局之外，还有值得我们注意的一种，是让受迫害者的后代继续起来斗争，终于报了仇，雪了恨。《赵氏孤儿》就是这样结束的，《雷峰塔》的结局也有类似的味道。这较好地反映了现实生活里前赴后继的斗争，同时带有一定的理想色彩。

第四，是曲词的悲壮动人。别林斯基曾经指出："戏剧类的诗是诗底发展的最高阶段，是艺术的冠冕，而悲剧又是戏剧类的诗底最高阶段和冠冕。因此，悲剧包括戏剧类底诗底整个本质。"（见《别林斯基论文学》第187页）欧洲悲剧从希腊的埃斯库罗斯，中经维迦的《羊泉村》，再到莎士比亚，大都以歌辞的悲壮动人。我国古典悲剧同样继承了我国优秀的诗传统，把它发展到新的阶段，即用宋元以来民间流行的北曲或南曲来写剧中人物的歌词。

作为诗剧，我国古典戏曲的曲词，虽然一般表现为往事的追述、情由的交待或环境的描摹，偏重于代言性的叙述。但不可否认，优秀的剧本包括悲剧剧本，往往并不以此取胜，而是继承了我国长期以来抒情诗歌创作的传统，以它那广袤的抒情场面和深沉的感情激荡，赢得了读者的心。古典悲剧在这方面取得的成就就更为显著。它的唱词不仅有利于烘托悲剧气氛，揭示人物的精神世界完成对悲剧主人公形象的塑造，而且通过那悲壮激越的音乐唱腔，使观众在"物我两忘"的境界里得到高度的美的享受。

《礼记·乐记》在提出跟"治世之音安以乐"的安乐作比较的怨乐后，连带还提出"亡国之音哀以思"的哀乐，这是值得我们注意的两种同样表现悲凉情调，而强弱不同、风格有别的乐曲。前者表现为悲壮、为愤怒，后者表现为哀愁、为感伤。每当一个封建王朝衰亡的时候，政治越来越腐败黑

暗，统治阶级内部有些面向现实、企图有所改革的诗人，他们的作品，如屈原的《离骚》《九章》，建安诗人的乐府歌行，主要表现为悲壮、为愤怒；而宋元以来一些亡国士大夫的诗词则往往以哀愁、感伤的格调引起人们对于亡国的深思。我国古典诗歌这两种传统风格，在古典悲剧里同样得到继承。

在古典悲剧里，像窦娥在法场上唱的怨天怨地的〔端正好〕，〔滚绣球〕曲，反驳监斩官的〔耍孩儿〕以下各曲，所以如此震撼人心，因为这些曲词没有逗留于个人悲痛情绪的倾诉，而是在倾诉个人不幸命运的同时，表现了对是非颠倒、善恶不分的社会现实的不满与反抗。它的风格是悲壮的，而不是愁苦的。曹雪芹写林黛玉在听到《牡丹亭》"游园"中〔皂罗袍〕〔山桃红〕这两支曲子时，那样心痛神驰，眼中落泪，因为像"良辰美景奈何天，赏乐事谁家院"，"只为你如花美眷，似水流年，是答儿闲寻遍，在幽闺自怜"等曲词，在倾诉杜丽娘的幽怨的同时，还控诉了那把千千万万少女幽闭在深闺里的封建牢狱，表现当时青年妇女对封建礼教的沉哀积愤。

《娇红记》的"生离"出，当申纯知道王文瑞已将娇娘许嫁给帅公子时，他向娇娘诀别，要她勉强与帅公子结婚，这引起娇娘极大的反感，她说："兄丈夫也，堂堂六尺之躯，乃不能谋一妇人！……妾身不可再辱，既已许君，则君之身也。"接唱〔五般宜〕曲："你做了男儿汉，直恁般性情懵，我和你结夫妻恩深义重，怎下得等闲抛送，全无始终！"真正成功的悲剧人物，不能匍匐在恶势力面前啼啼哭哭，毫无反抗。这段悲壮的曲白写出了娇娘的强烈性格，她的悲剧形象就比申纯更动人。

我国戏曲史上一些传唱的悲凉曲调，如任屠在《任风子》里唱的"添酒力晚风凉，助杀气秋云暮"一曲，林冲在《宝剑记》里唱的"按龙泉血泪洒征袍"一曲，以及清初盛传的《长生殿》"弹词"长套，《千锺禄》〔倾杯玉芙蓉〕一曲，同样表现了悲壮的风格，使观众或读者在声情激越的曲调里与剧中人物的悲凉身世起共鸣，同时获得了悲剧的美的享受。

比之上引的悲壮动人的曲词，悲剧里一些哀愁感伤的曲词，比较地缺少激励人心的作用。然而悲剧不止一种场次，表现不同悲剧场次的曲词，不能只有一种风格。《琵琶记》的"糟糠自餍""描容上路"等场子里赵五娘唱的曲词所以如此动人，显然不是由于它的悲壮、愤怒，恰恰由于它表现得那么哀愁、感伤，引起观众或读者的同情与深思。因为赵五娘所面对的是跟她处在同样艰难困苦中的蔡公、蔡婆，以及多次帮助她的张太公，而不是像窦娥所面对的监斩官、刽子手。

苍凉激越的北曲，有较多的表现主人公悲愤心情的曲调。徐渭说它是

"辽金北鄙杀伐之音""善于鼓怒",是不错的。南曲继承了词家缠绵宛转的格调,在表现悲剧主人公愁苦、感伤的心情上却有不少新的创造。试看《娇红记》"泣舟"里娇娘与申纯互诉悲情的下列曲子:

娇娘对申纯唱〔玉交枝〕曲:

我如今这红颜拼的为君绝,便死呵有甚伤嗟!……但郎气质孱弱,自来多病,身躯薄劣,怎当得千万折?怕误了你,怕误了你他年锦帐春风夜。

申纯对娇娘唱〔豆叶黄〕曲:

看香消玉减,病体吽嚁,再休想即世相逢,再休想即世相逢,做了波心捞月。

娇娘对申纯唱〔川拨棹〕曲:

今日小生离别,比着死别离情更切,愿你此去早寻佳配,休为我这数年间露柳风花,数年间露柳风花,误了你那一生的,一生的锦香绣月。

从加重点的这些地方看,它主要是通过重迭、回环、断而又续等句式,表现了这一对生死恋人呜呜咽咽的哀音,声情密合,凄切动人。

当然,上列悲剧曲词的特点,并不能概括所有的悲剧。由于我国悲剧里往往插入喜剧性的场子,喜剧里有时也出现悲剧性的场面,更不能根据上面的分析,以为悲剧的曲词一定是悲壮、感伤的,喜剧的曲词一定是轻松愉快的。至于上面谈到的南北曲的不同作用,更只是大同中的小异,不能一概而论。

以上有关我国古典悲剧历史发展的叙述,以及对它艺术风貌的概括,只是我们对古典悲剧的一些初步认识。我们本来企图在马克思主义的历史科学和文艺理论指导之下,在广泛阅读作品的基础上,对我国古代悲剧的发展和特点作一些总结性的概括。现在看来,由于时间的匆促,水平的局限,预定目的远远没有达到。我们诚恳地期待着广大读者和专家学者的指正,使这部著作在再版时能够有所改进。

<div style="text-align: right;">(与萧善因和焦文彬合作)</div>

《中国十大古典喜剧集》前言

一

中国古代戏曲，历史悠久，遗产丰富，为近代、现代戏曲的发展提供了题材广泛的大量剧目和多方面的艺术经验。对于这批优秀的戏曲遗产，向来学者曾从不同角度去整理它，研究它，取得了不少成绩。但是，根据悲剧、喜剧的美学理论对它们进行整理、研究的工作，还仅仅是个开端。

对于中国古代戏曲的分类，前人已经有了初步的探索。宋元人就曾把金院本分成"上皇院本""题目院本""霸王院本""诸杂大小院本"等类别（见陶宗仪《辍耕录》）；把元代杂剧分成"闺怨杂剧""驾头杂剧""绿林杂剧""贴旦杂剧""花旦杂剧"等不同种类（见夏伯和《青楼集》）。明初，戏曲理论家朱权又把杂剧分为"神仙道化""隐居乐道"等十二科（见朱权《太和正音谱》）。他们主要是从题材或角色行当去分。明人又从文辞、音律上把当时的传奇作家分为临川派、吴江派，把元杂剧作家分成本色派、文采派。到了近代，由于外国戏剧理论不断介绍到国内来，人们开始试用欧洲关于悲剧、喜剧的美学概念来论述中国古典戏曲。我国近代戏曲研究创始人王国维就曾经说过：《窦娥冤》《赵氏孤儿》"即列之于世界大悲剧中，亦无愧色。"（《王国维戏曲论文集》第106页）。新中国成立后，运用悲、喜剧理论评论中国古典戏曲的文论逐渐增多，有人也试图根据悲、喜剧的不同性质加以分类，可惜都没有深入系统地进行下去。

悲剧、喜剧的理论属于欧洲传统的美学范畴，它究竟适用不适用于中国古代戏曲呢？我们认为，有适用的，也有不适用的。作为一种美学理论，它是从社会生活和艺术实践中总结出来的。戏剧作为一种艺术，归根结蒂来源于现实生活。中国古代戏曲是古代中国人民生活的反映。生活中本来存在着悲剧性或喜剧性的现象，这些现象必然会反映到戏曲作品中来。这就决定了中国古代戏曲必然有悲剧和喜剧的存在。欧洲关于悲剧和喜剧的理论，它的基本原则同样适用于中国。但它不是从中国古代戏曲创作和演出中总结出来

的，中国古代戏曲家也没有受欧洲戏剧理论的影响，而是按照自己对生活和艺术的理解，运用自己民族的艺术形式——戏曲，进行创作和演出。因此，运用欧洲的戏剧理论来研究中国古代戏曲是有益的、必要的，但又不能生搬硬套，而要从自己民族的戏曲艺术实践出发，进行研究和总结，同时借鉴欧洲的戏剧理论，作为自己的参考。

中国戏曲虽然成熟于十二世纪的宋元时期，它的若干艺术因素却经历了一千多年的萌芽与酝酿。以喜剧而论，远自公元前五、六世纪，宫廷中就曾豢养一些俳优，专以简单、滑稽的人物扮演，供帝王、贵臣玩弄。为了使这些会说话的玩偶在宫廷贵族面前出尽洋相，给自己开心，他们从民间挑来的俳优，大都是身长不满三尺的侏儒。然而这些俳优的见识和口才，却高出于许多宫廷贵族之上，他们有时还能在滑稽调笑中，讽刺那些宫廷贵族的愚蠢。秦汉时期，俳优之风更盛。民间也出现了嘲弄东海黄公的角觝戏和《凤求凰》《陌上桑》等喜剧性的歌曲。南北朝到唐的参军戏，则是吸取了宫廷里俳优、侏儒的讽刺手法，由一个叫参军的角色装作呆头呆脑的贵官，一个叫做苍鹘的角色装作机灵活跳的奴仆，让装官的参军在苍鹘的挑逗之下，出尽洋相，演出一场场引入发笑的短剧。宋代杂剧、金元院本里有更多受到人民群众喜爱的讽刺性剧目。可惜这些剧作的底本几乎都没有流传下来，今天我们仅能从有关记载中，约略考知一部分剧目的故事梗概。流传到今天的，主要是元明清三代的部分杂剧、传奇作品。在这些宝贵的戏曲遗产中，有很大一部分是可以称作喜剧的。

在中国古代文艺论著中，系统的悲、喜剧理论尚未发现，但已意识到戏曲有悲、喜之分，而且做了某些探索。元末著名戏曲家高则诚在他的名著《琵琶记》开场时就说："论传奇，乐人易，动人难。"明末戏曲评论家陈继儒在《琵琶记》第四十二出总评中说："《西厢》《琵琶》俱是传神文字，然读《西厢》令人解颐；读《琵琶》令人酸鼻。"所谓"乐人""解颐"指的就是喜剧的艺术效果，所谓"动人""酸鼻"，指的就是悲剧的感人力量。明末清初戏曲家黄周星在《制曲枝语》中说，戏曲的要诀在"能感人而已"，"感人者，喜则欲歌、欲舞；悲则欲泣、欲诉"。他指出了戏曲创作中两种截然相反的倾向：使人喜笑或悲泣。同时期的李渔，又从艺术上总结了喜剧的某些特点。他认为喜剧"妙在水到渠成，天机自露，我本无心说笑话，谁知笑话逼人来。"（《闲情偶寄》）意思是说事物本身存在可笑的因素，自然会流露出来，不是说笑话的人硬编出来的。他以毕生精力从理论和创作上探求喜剧艺术的特点。他说："唯我填词不卖愁，一夫不笑是我忧。举世

尽成弥勒佛，度人秃笔始堪投。"(《风筝误》收场诗）他还认为，喜剧不是仅仅供人一笑，而是用引人发笑的手段，揭露现实中某些不合乎"人情物理"的现象，寓悲愤于嬉笑怒骂之中，这就是他说的"抑圣为狂，寓哭于笑"。这些言论概括了我国古典喜剧的某些特点，是相当深刻的。

中国古典喜剧具有自己民族的明显特征。这个集子里选录的十个喜剧，就是企图为我们民族的喜剧传统提供范例。它对于从事喜剧创作的同志将是有益的借鉴，也有助于研究戏剧理论的同志进一步认识我国传统喜剧的一些本质特征。

二

中国古代喜剧作者在选择题材、塑造人物形象、安排关目等方面，都同悲剧有区别，同欧洲喜剧也有一些不大相同的地方。法国十七世纪戏剧理论家高乃依曾对悲剧与喜剧的特点作过对比。他认为"喜剧和悲剧的不同之处，在于悲剧的题材需要崇高的、不平凡的和严肃的行动；喜剧则只需要寻常的、滑稽可笑的事件。悲剧要求表现剧中人所遭遇的巨大的危难；喜剧则满足于对主要人物的惊慌和烦恼的摹拟"。（毕尔·高乃依《论剧》，见《戏剧理论译文集》第八辑）在现实生活中，经常存在正义的、先进的力量与反动的、落后的力量的矛盾冲突。当现实中的反动势力十分强大，代表正义的人物坚持斗争，刚强不屈，直至最后牺牲，引起人们的深哀剧痛，这就是现实生活中的悲剧性矛盾。把这种矛盾搬上舞台，必然表现为不平凡的、严肃的戏剧冲突和坚强的崇高的人物形象。相反，当现实生活里貌似强大的反面人物，骨子里却已暴露了弱点；代表正义的人物，表面似乎很微弱，却有可能针对他们的弱点，采取有效的手段来反击，结果取得意外的胜利，引起人们快意的微笑。这就是现实生中的喜剧性矛盾。这种喜剧性矛盾在现实生活中一般带有偶然的巧合的性质。在搬上舞台时，戏剧冲突每每在轻松、愉快的气氛中展开。剧中正面人物留给观众的印象是灵活的、机智的，而不像悲剧主人公以坚强、崇高的品格感人。

中国古代悲剧多数表现重大题材和正反面势力的剧烈冲突，但也有摄取平凡生活中的题材的，如描写青年男女的爱情悲剧就是。中国古代喜剧一般不表现重大题材和剧烈的社会冲突，而往往选取生活中的某个侧面或局部，反映生活中带有全局意义的东西；其中固然有对反面人物的讽刺，对中间人物的善意揶揄，但更多的是对正面人物的正义、机智行为的赞美。他们或旁

敲侧击，以弱胜强；或避实击虚，以智取胜；或反言显正，寓庄于谐，这不但不能以"对主要人物的惊慌和烦恼的模拟"来概括，而且也与悲剧中的英雄人物显示出不同的精神面貌。

中国古代喜剧，反映中国人民在现实生活中的自信心和乐观主义精神。他们相信自己站在正义的一边，而正义一定能战胜邪恶。剧中正面人物往往敢于藐视比自己强大的反面人物，对他们采取冷嘲热讽的态度。在关汉卿的《救风尘》《望江亭》中，一个弱女子，或一个社会地位极其低下的妓女，敢于面对恃官仗势的花花公子和带着尚方宝剑的权豪势要的迫害，满怀信心地同他们相周旋，终于夺取了胜利。王实甫《西厢记》中的丫环红娘，能够机智地战胜在家庭生活中有生杀予夺大权的封建家长——相国夫人。剧中主人公所遇到的对手尽管还相当强大，但他们都有致命的弱点，如周舍的喜新厌旧，杨衙内的贪杯好色，崔老夫人的死抱相国家谱不放，生怕家丑外扬。剧中主人公赵盼儿、谭记儿、红娘，尽管处于卑弱的地位，依然可以采取有效的策略，发挥自己的优势，抓住对方的弱点进攻。这就正确地反映了被压迫人民在当时历史条件下，如何以高度的自信心和有效的斗争手段，从整体上、战略上的劣势和被动地位，充分发挥他们在局部的、战术上的主动和优势，战胜比他们强大得多的对手，从而艺术地概括了处在反动统治下的人民的力量。优秀喜剧作家对待生活的这种积极态度和洞察能力，使作品既体现了历史的真实，又带有理想的光辉。

中国古代的优秀喜剧很少以下层人民为讽刺对象，相反总是用高贵者的愚蠢、卑劣作为下层人民聪明、高尚的陪衬。比如在一些爱情戏中，贵公子总是卑鄙、愚顽的，穷书生总是多才多艺的；小姐正直而未免幼稚、单纯，丫环往往比书生、小姐聪明伶俐；院公忠诚笃厚，老爷却总是那么顽固。这种倾向甚至形成为一种常见的格局。它们歌颂下层人民的侠义精神和斗争艺术，表现人民的智慧和潜在力量。《西厢记》以极大热情刻画了红娘这个聪明美丽、机智善良又富有正义感的丫环，相比之下，相国小姐的莺莺虽有反抗封建礼教的叛逆精神，却显得瞻前顾后，顾虑重重；书生张珙显得书呆子气十足；封建家长崔老夫人则自作聪明，色厉内荏。《救风尘》全力歌颂的是一个被污辱被蹂躏的妓女，她凭自己的聪明美丽和高超的斗争艺术，使凶狠狡猾的花花公子周舍狼狈败北。在古典戏曲中很难找到一些以下层人民为讽刺对象的作品，这同中国古典戏曲经常在民间流行，同人民保持密切联系有关。

中国古代的喜剧和悲剧在剧情发展上也有其不同的特点。一般说，喜剧

中的正面人物开始总是比较微弱，而反面人物则气焰嚣张，不可一世。但经过几番较量之后，反面人物一步步暴露他们的弱点，由强而转弱；正面人物却经一蹶，长一智，一步步掌握了对方的弱点，积累了自己的经验，由弱而转强，终于取得最后的胜利。这不仅表现于《幽闺记》《玉簪记》等大型的传奇戏中，也表现于《救风尘》《望江亭》等短小的元人杂剧里。

但是在现实生活中，即使是代表正义的力量，取得最后的胜利，也总是曲折前进的多，一帆风顺的少。反映到舞台上，就在喜剧中出现悲剧性的场子。由于作者对这些悲剧性场子的安排，是从实际生活出发，着眼于正面人物的斗争和胜利，着眼于生活本身的丰富性和复杂性，因此不但不会影响整个喜剧轻松愉快的基调，相反却使喜剧具有更深刻的社会意义。《西厢记》并不因为有"赖婚"和"长亭送别"等比较伤感的部分，冲淡它的喜剧气氛；相反，有"赖婚"，红娘才看清了老夫人的言而无信，从感情到行动上同情并支持莺莺与张生的结合；有"长亭送别"，才更显出莺莺与张生的深挚爱情，从而得到美满的结局。同样，《幽闺记》也不因为有"抱恙离鸾""幽闺拜月"等悲愤、忧伤的场子，而减弱它的喜剧色彩。相反，蒋世隆与王瑞兰在"抱恙离鸾"中的被迫分离，恰恰表现他们矢志不移的深情。王瑞兰在"幽闺拜月"时的忧伤，又为她与蒋世隆的意外重圆预设地步，更有效地突出了作品的喜剧特征。还有一些悲剧性关目与喜剧性关目糅合在一起的场子，也能收到互相映衬的效果。如郑廷玉《看钱奴》第二折，周荣祖夫妇在风雪中无衣无食，被迫卖子，这当然是悲惨的；然而同时却突出了贾仁买子时的贪婪刻薄，可卑可鄙。在康进之的《李逵负荆》中，李逵兴致勃勃地自斟自饮，王林却在一边哭哭啼啼想念女儿。一喜一悲，造成误会，不断引发观众的笑声。

戏剧的结局，表现戏剧矛盾的最后解决，也表现作家对事物的最终观点。亚里斯多德认为，希腊喜剧往往经过"化敌为友"达到大团圆结局。高乃依又补充指出：冲突双方因为误会消除或恶人改好，所以"我们的喜剧很少不是以结婚大团圆作为结局。"（《论戏剧的功用及其组成部分》，见《戏剧理论译文集》第八辑）这里指的是爱情戏的特点，对中国古代爱情戏也是适合的。中国古代爱情戏，一般是男女双方私自相爱，封建家长发觉后竭力阻挠，经过斗争，造成既成事实，迫使家长让步；但家长往往要求男方金榜题名，以满足他们"门当户对"的愿望。后来男方果然高中，双方达成妥协，全剧以大团圆结束。这种妥协性大团圆局面的出现，是由于当时历史没有提供解决这类矛盾的社会条件，作家当然无法超越自己的时代，提出

只有未来社会才可能解决的办法。喜剧结局的团圆，也反映了中国人民"善有善报，恶有恶报"的愿望。《救风尘》里的宋引章与安秀实，《望江亭》里的谭记儿与白士中，经过斗争，都得到团圆，而剧中的恶棍周舍、杨衙内却落得可耻的下场。团圆结局是中国古代戏曲的一种常用手法，其运用范围超出于喜剧类型之外；在喜剧中，也不局限于爱情题材。《李逵负荆》里的李逵与宋江，《古城记》里的张飞与关羽，双方都曾剑拔弩张，几乎拼命，经过斗争，却能"化敌为友"。由于剧中的李逵、张飞，并非存心作恶，而是好人犯错误，在误会解除之后，只给予善意的讽刺，就重归和好。这里，由于好人犯错误而生出的种种误会和纠葛，以及这些误会和纠葛的必然消除，是团圆结局和全部喜剧性的基础。但中国古代喜剧中也有并非团圆结局的，如徐渭的《歌代啸》、徐复祚的《一文钱》、竹痴居士的《齐东绝倒》、康海的《中山狼》等，它们各按生活本身的合理发展，自然收束。《歌代啸》以"只许州官放火，禁止百姓点灯"收尾，全剧故事既有头有尾，又收束得新颖别致，在荒唐中包含着辛辣的讽刺。《一文钱》以菩萨幻化真身，散尽卢至家财，无情惩罚了贪婪自私的财主。这些喜剧的不同结局，说明团圆结局不是中国古代喜剧的不变程式；作家掌握了不同性质的戏剧矛盾，是可以创造出符合于生活实际的多姿多态的喜剧结构来的。

三

喜剧的特征是引人发笑。但不同阶级、阶层的人们有不同的笑。在我国古代有为统治阶级歌功颂德的喜庆剧，也有为小市民制造笑料的笑闹剧。而进步作家和优秀民间艺人创造的喜剧，总是要引起人们健康的笑。这种笑既有对陈旧事物的否定和批判，又有对新生事物的肯定和歌颂。这两种不同倾向，表现为两种不同的喜剧。侧重于否定和批判的是讽刺性喜剧，侧重于肯定和歌颂的是歌颂性喜剧。近、现代喜剧创作中的这两大类别，在中国古代喜剧中已见其端倪，而且在戏的内容、形式上，明显地带有我们民族的历史特点。

讽刺性喜剧与公元前五、六世纪以来的俳优、侏儒有渊源。俳优、侏儒可以看作是中国最早的喜剧演员。春秋时楚国的"优孟衣冠"，被认为是中国由优伶扮演真人的最早记载。秦汉时期的优旃、郭舍人等也是这种演员。他们或旁敲侧击，讽刺帝王的愚蠢；或即席取材，嘲谑官吏的贪污。在民间，汉魏以来的角觝戏、歌舞戏、参军戏，以及宋杂剧、金院本中，都有不

少讽刺性的节目,在现存古代喜剧作品中,讽刺性喜剧占相当大一部分。本书所选的《看钱奴》《中山狼》和吴炳的《绿牡丹》、李渔的《风筝误》,都是其中颇有代表性的作品。

讽刺性喜剧以揭发反面人物的丑恶为主。剧作家以嬉笑怒骂的态度,把他们可笑可鄙的性格,穷形尽相地揭露出来,让人们在笑声中否定它、鞭挞它。《看钱奴》描写贾仁如何以虚言假意骗取了增福神的同情,让他借一个偶然的机会成了家财万贯的富豪;又写他玩弄手段,骗取人家的儿子;特别是第三折,写他怎样因为狗舔了他一个手指头上揩来的鸭油得病,临终时怎样嘱咐儿子用马槽殓尸,都令人大笑不禁。在一阵阵捧腹轰笑之后,人们就清楚地看到一个百万富豪的丑恶形象,看到在阶级社会中金钱如何腐蚀了某些人的灵魂。《一文钱》的主旨与此相似,它几乎是用独脚戏的形式把一个吝啬鬼卢至活现在观众的面前。康海的《中山狼》则是一出寓言性的讽刺喜剧。它揭露像中山狼那样在危难时装作驯善可怜、得势时忘恩负义的恶人,同时讽刺了那把狼一样的恶人保护起来的东郭先生。此外如《歌代啸》《借靴》《打面缸》等,都是类似的讽刺性喜剧。在这类喜剧中,没有正面人物,反面人物神气活现,飞扬跋扈,处于戏的突出地位,在戏里似乎看不到正义和光明。但正如果戈里在谈到他的著名讽刺喜剧《钦差大臣》时所说:"在我的剧本中,……有一个正直高尚的人,他始终在剧中活动着,这个人物就是笑。"(《美学论文集》)中国古代的讽刺性喜剧,正是通过反面人物的自我表演,暴露其可鄙心理和丑恶形象,引起观众一阵阵嘲笑,从而达到惩恶扬善的目的。

讽刺的武器不只是对付敌人的。正如毛泽东同志所说:"有几种讽刺:有对付敌人的,有对付同盟者的,有对付自己队伍的,态度各有不同。"(《在延安文艺座谈会上的讲话》)《绿牡丹》《风筝误》因讽刺的对象跟上述几个戏不同,讽刺的锋芒也不像上述几个戏尖锐,而是以幽默见长。"幽默的喜剧就是轻轻讽刺的喜剧。"(卢那察尔斯基语)这类戏一般具有幽默、诙谐、风趣、轻快的特点。《绿牡丹》中的家居翰林沈重,以会文为名,试图择婿。车静芳从代倩文卷中发现有才情的谢英;谢英又从代倩文卷中发现了女才子车静芳。剧中既描写了他们曲折别致的恋爱婚姻,又对企图骗取婚姻的假名士柳五柳、车尚公作了淋漓尽致的嘲讽。人们通过沈重和车静芳所主持的两场考试,曲折地看到明末科场的种种弊病。《风筝误》通过戚友先的风筝失落到詹家院内引起的一系列误会,既描写了韩琦仲与詹淑娟之间曲折的婚姻故事,又嘲讽了戚友先、詹爱娟毫不自量,企图骗取美好配偶的可

笑行为。柳五柳、车尚公、戚友先、詹爱娟，他们诚然是一些品行不端的青年，理应受到讽刺嘲弄；但他们俱非大凶大恶，因此作品只给予他们以应有的惩戒便适可而止。

莫里哀有句名言："责备两句，人容易受下去；可是人受不了揶揄。"这是他对他的"喜剧的使用是纠正人的恶习"（《〈达尔杜夫〉的序言》）这个概念所作的深刻而通俗的解释。莱辛发展了这一说法，也提出了一句名言："如果喜剧不能医治不治之症，它能够巩固健康人的健康这也就够了。"（《汉堡剧评》）就是说，喜剧固然有"纠正人的恶习"的作用，但主要是对社会起预防、儆戒的作用，以保护人的健康。这些话同样可以概括中国古代的讽刺性喜剧，根据题材和思想内容的不同要求，有轻轻的揶揄、讽刺也有猛烈的抨击、挞伐；从其社会效果看，兼有"治病"和"健身"的不同功能。

总之，讽刺性喜剧所引发的笑，是对陈旧事物否定的笑。它的意义是否定社会上陈腐落后的东西，引导人们向正确方向前进，正如马克思所说："是为了使人类能愉快地和自己的过去诀别。"（《〈黑格尔法哲学批判〉导言》）当然，由于我国的封建时期特别长，先进的生产关系发展迟缓，封建统治加于中国人民身上的精神负担特别沉重，反映到讽刺喜剧的创作上，往往缺乏理想的光泽，虽然它对陈旧事物的否定显得痛快淋漓和深沉有力，表现了中国人民对封建势力的沉哀积愤。

歌颂性喜剧的渊源可以追溯得更为古远，早在原始时代人们就知道欢歌漫舞，庆贺自己农作、狩猎的收获。以后又出现了许多歌颂战争胜利或男女成婚的歌舞。但在长期的封建社会里，宫廷、官府和富贵人家，为庆功、祝寿，也写了不少歌功颂德的喜剧。明初皇室剧作家朱有燉的《八仙庆寿》《仙官庆会》，清廷"承应大戏"里面的若干剧目，就是这一类东西。然而，在人民中间流传最广的还是民间艺人和进步作家创作的歌颂人民的美好情操与胜利斗争的喜剧。本书所选的《西厢记》《救风尘》《李逵负荆》《墙头马上》《幽闺记》《玉簪记》，就是长期流传在人民之中的这类优秀作品。

歌颂性喜剧以塑造正面人物形象、歌颂新生的美好的事物为主。《西厢记》《墙头马上》《幽闺记》《玉簪记》都是写青年男女的自愿结合同封建礼教、封建家长之间的矛盾，但又姿态各异，趣味迥别。《西厢记》在错综复杂的矛盾中，既写出青年人要求冲破封建礼教的积极斗争，又写出封建礼教在他们性格上打下的烙印。全剧通过巧妙的情节和生动的人物形象，洋溢着轻松愉快的气氛。如崔莺莺，从佛殿奇逢、墙角联吟，到月夜听琴，充分

表现了她作为一个青春少女对爱情的渴望。但她又不肯流露真情，更不敢轻易越礼，因此又有"闹简""赖简"等的曲折和反复，表现她既要追求爱情，又一时不能摆脱封建礼教束缚的心理。这些矛盾心理的描写越细致，喜剧效果就越强烈，能使人在一阵阵忍俊不禁的笑声中，看到那温顺可爱的少女，如何逐渐摆脱封建礼教的桎梏，迂回地迈出叛逆封建家长的步伐。《墙头马上》的李千金，虽名为尚书小姐，实际上作者赋予她更多的平民色彩，因此显得特别泼辣。她一见裴少俊就情不自禁地惊叹："呀！一个好秀才也！"略一接谈，便毅然弃家私奔，在裴家花园和少俊同居七年，生下一对儿女，这是多么大胆的行动。当裴尚书偶然发现她时，她挺身而出，直言不讳，据理争辩，显得果敢而爽朗。《幽闺记》打破才子佳人一见倾心的格局，把故事放在战乱的背景下展开，借助一系列巧合、误会，构成出人意料的情节和人物关系，赞颂了一对在患难之中产生爱情的美满婚姻。《玉簪记》是古代爱情戏中别开生面的作品。它把故事发生的环境置于同男女爱情绝缘的道观之中；但它的主人公青年道姑陈妙常，却利用她同施主过客的往来，选中自己的对象，向他直接表达爱情，而不必借助于丫环的从中牵线。剧本通过"耽思""词媾"表现陈妙常对爱情的热烈追求，又通过"姑阻""促试""追别"等波折，表现她对爱情的坚贞，歌颂了一个终于冲破封建礼教和宗教清规的双重樊篱，大胆追求爱情的少女形象。这类爱情题材的歌颂性喜剧，都用抒情的笔调，抒发青年男女纯洁高尚的情怀，揭露批判封建礼教对人性的压抑摧残。而在《救风尘》《望江亭》《李逵负荆》等另一类歌颂性喜剧中，则是通过正反两方面的尖锐冲突，依靠正面人物的正义、机智取得斗争的胜利，树立了正面人物的可喜形象。它们的喜剧特点，主要体现在正面人物的英勇和智慧之中。

就中国古代的喜剧来说，讽刺性喜剧与歌颂性喜剧只是从基本倾向上划分，事实上，讽刺性喜剧中有歌颂的场子，歌颂性喜剧中也有讽刺的场子。由于中国古典戏剧遗产的丰富，艺术风格的多彩多样，现代戏剧理论研究中提出的许多戏剧样式，大都可以在中国古代戏剧中找到例证。人们可以从不同角度去分类研究，总结艺术经验，我们这里只是就传统喜剧的类型问题提出一点基本看法罢了。

四

喜剧离不开笑，没有笑就不是喜剧。但不是所有的笑都是喜剧性的。黑

格尔早就指出,"不能把可笑性和真正的喜剧性混为一谈。"(《美学》)那么,喜剧的笑又是怎样的呢?笑是喜剧性现象所引起的客观反应,不是喜剧的本源。喜剧的本源是事物或人物性格的矛盾性,任何形式的喜剧都是对生活矛盾的揭露。在事物中如美与丑、正与邪、善与恶、进步与反动、新生与腐朽等;在人物性格中如言论与行为、动机与效果、常态与变态等,它们之间的矛盾经过喜剧手法的艺术概括,都可能带有喜剧性。

我国古代的喜剧作家,为了充分发挥喜剧的教育和娱乐作用,正确运用引人发笑的手段,加强喜剧性,创造了多种艺术技巧,积累了大量的艺术经验。概括起来有如下几个方面:

(一)用离奇的夸张手法,突出反面人物的性格特征,是讽刺性喜剧的有效方法。夸张的艺术对悲剧中的英雄人物与喜剧中的讽刺对象,同样适用。但前者是为了热情歌颂,后者是为了无情揭露。倾向不同,方法也有别。对正面人物精神面貌的描绘,如果夸张到不合情理的地步,将引起人们对他的怀疑,甚至感觉到可笑,这就收不到热情歌颂的效果。对喜剧中的讽刺对象,他们的丑恶本质本来是违背常情常理的,用离奇的夸张手法,突出他们的丑恶特征,引起观众的哄堂大笑,就正好收到了无情揭露的效果。如《看钱奴》中的贾仁要穷秀才周荣祖把儿子让给他,反要向周荣祖要"恩养钱"。经多次讨价还价,他才肯出钱。他先说"开库",再叫"兜着",似乎要大出手了,最后拿出来的却是只够买一个泥娃娃的烂钞票,还说:"一贯钞上面有许多的'宝'字,你休看的轻了。"经过这样的极度夸张,层层加码,又把他的行动出人意料地跌落到另一个极端,就突出了他表面装大方,骨子里苛刻无比的性格特征,把一个可笑的悭吝鬼写绝了。《一文钱》写大财主卢至,舍不得花掉在路上拾到的一文钱,算来算去,只好买芝麻躲到山上去吃,是同样的夸张手法。《救风尘》写周舍把宋引章骗娶到家里以后,诬蔑她不会干活,说叫她套被子,她不仅把自己套进去,连隔壁王婆婆都给套进去了。这种极度夸张手法,正好突出周舍等流氓恶棍造谣诬蔑的本质。《歌代啸》把张冠李戴、丈母牙痛灸女婿脚后跟、只许州官放火不许百姓点灯,这三件荒谬的故事联缀成一出喜剧,无情揭露出寺院、官署的荒淫自私、胡作非为,是同样的例子。

(二)奇巧的情节安排。喜剧的情节除了按生活本身的逻辑构思外,常要借助巧合、误会,增强喜剧色彩。同时通过这些偶然性现象表现事物的必然性。以《幽闺记》为例,这个戏的戏剧冲突是通过一系列的偶然性的巧合表现的。蒋世隆、蒋瑞莲兄妹和王瑞兰母女,都因战乱外逃,途中失散。

王母呼喊瑞兰，世隆呼喊瑞莲，"兰""莲"声同韵近，双方都误听误应，使王母与瑞莲结为母女，世隆与瑞兰结为夫妻。后来王瑞兰父母因店中偶遇而团圆，瑞兰夫妻却因偶遇父亲而被拆散。全剧充满了偶然性情节，却又真实反映了战乱中一些家庭中的悲欢离合。喜剧中的偶然性情节，不应是主观任意的凑合，而应是从生活中精心选取的。在那兵荒马乱的年代，人们彼此逃难，各不相顾；有时又需互相照顾，结伴同行。有多少人家失散，又有多少素昧平生的人结为亲人、伴侣，乃至夫妻。这些偶然性事件，都是生活中可能出现的。《幽闺记》的作者巧妙地把它集中起来，就增添了作品的喜剧性。只有这样巧妙安排的情节，才出乎观众意料之外，又在人情物理之中，显得真实可信，又耐人寻味。

自关汉卿《拜月亭》以来，喜剧关目常常借偶然性的误会生发。《李逵负荆》里的老王林，误把两个抢去他女儿的强盗认作梁山泊头领宋江、鲁智深。李逵恰在他女儿被抢之后来到王林的酒店里饮酒。李逵听到王林诉说，又引起他对宋江、鲁智深的误会，于是在梁山泊掀起一场轩然大波。但这偶然性事件是有它必然性的基础的。由于梁山泊英雄在人民中享有越来越高的威望，必然引起一些流氓地痞的造谣诬蔑、冒名顶替；而梁山泊英雄内部也总有些头脑简单、轻听轻信的人，因此引起他们内部的矛盾。在《风筝误》里，韩琦仲为戚友先题诗的风筝，不左不右，恰好落在詹淑娟的院子里，为詹淑娟拾得，和了他一首诗，引起后来一连串喜剧性冲突，这是偶然的，但隐藏在这些偶然性事件后面的青年男女在才能上互相爱慕，又是当时情势的必然。这样安排关目，就收到了喜剧效果。

（三）运用重复、对比的手法，暴露事件或人物的某些可笑本质。在喜剧中，重复是强调特征、加深印象、起前启呼应作用的艺术手法。《西厢记》三本二折，红娘故意把张生的信放在莺莺的妆盒底下。莺莺看了，怕红娘泄露给老夫人，想先发制人，压住红娘，就板起面孔说："告过老夫人，打下你个小贱人下截来！"红娘胸有成竹，以攻为守，说自己要先去出首。莺莺这才慌了手脚，拉着红娘不让去。红娘这时也板起脸孔说："放手，看打下下截来！"这一重复正好表现了红娘的聪明机智，她早已看透了莺莺的"假意儿"。《绿牡丹》第十九出让院公、柳五柳、谢英三个人以三种声口，重复唱着宫调、曲词完全相同的一支曲子，表达出这三个人物的不同心理，更是中国古典喜剧中罕有的创造。

对比也是为了突出事件或人物性格特征、增强喜剧性的有效方法。没有谢英的巧同柳五柳的拙的对比，没有詹淑娟的美丽聪慧同詹爱娟的丑陋愚蠢

的对比，《绿牡丹》《风筝误》中很多富有喜剧性的情节便无法出现。有张生的坦率同莺莺的含蓄对比，才使《西厢记》的故事曲折多趣，把人物性格的刻画、主题思想的表达引向深入。从情节上看，张生"接简"的狂喜、自信，同莺莺"赖简"以后他的沮丧、自嘲成对比；柳五柳因作弊而考个第一的得意神情同他被捉弄后的颓丧模样成对比；裴尚书的逼子离弃李千金同他后来苦苦哀求李千金与子复婚成对比；李逵的怒气冲冲骂宋江同他后来的负荆求饶成对比。这些，都收到了很好的喜剧效果。

（四）情趣盎然的关目。一出喜剧如果没有若干情趣盎然的关目，很难给观众留下深刻的印象。好的关目可以使矛盾达到局部的高度集中，造成浓厚的喜剧气氛。《西厢记》的"闹简""赖简"，《幽闺记》的"招商谐偶""幽闺拜月"，《玉簪记》的"琴挑""追舟"，《风筝误》的"前亲""后亲"，这些场子所以屡演不衰，是跟它的关目安排巧妙，造成浓厚的喜剧气氛分不开的。这里试举《绿牡丹》的"帘试"作例。"帘试"里特别精彩的关目，是谢英代柳五柳作一首《绿牡丹》诗，暗中叫院公传递进去，并且叫院公叮嘱柳五柳，一定要咬定是自己写的。柳五柳不知是计，竟然洋洋得意的照抄，交给主考车静芳。当车静芳看到"绿毛虼蚤爬上花，只怕娘行认不得"这两句，知道有人捉弄他，禁不住掩口而笑时，柳还以为得到了车的欣赏。车问他是谁作的，他果然咬定是自己作的，活活地画出了柳的胸无点墨、脸厚十层的可笑形象，谢英、车静芳的机灵、幽默性格也得到了充分的表现。

（五）幽默、机巧的语言。戏曲的语言，在悲、喜剧中并没有严格的界限。描摹景物，抒写心情，利于用曲；介绍人物、事件，展开争论，利于用白；这是悲、喜剧所共同的。但由于悲、喜剧的性质不同，风格有别，在语言运用上也同中有异。古典戏曲一些著名的悲剧场子，大都以悲愤或感伤的曲词打动人。"长歌可当哭""愤怒出诗人"，悲剧主人公的深哀积愤，需要诗一样的语言来倾泻。它是继承我国优秀的诗词传统发展的。喜剧人物要快人快口，爽朗轻松，不适宜于用慢条斯理的曲词来表现，而往往以快口白或快板曲取胜。它更多地吸收了话本小说与说唱文学中人物语言的成就。王国维论曲特重悲剧，因此看不起宋元戏曲中的宾白。李渔在他的戏曲论著中为宾白立专章，说"宾白一道当与曲文等视"。因为他以喜剧擅场，非认真写好宾白不可。

古典戏剧里容易引人发笑的宾白，大致有三种。一种是通过人物的自白，表现他可笑的性格特征，给读者、观众以幽默的感觉。一些讽刺性喜剧

中净、丑登场时往往出现这类自白。元人杂剧中贪官污吏上场时往往合念四句诗："县官清如水，令史（是掌管文案的吏）白如面；水面打一和，糊涂成一片。"一个自说清如水，一个自说白如面，可是当他们和在一起时，就成了糊涂一片。这是多么幽默的语言啊！《打面缸》里的县官上场时念了四句诗："一棵树儿空又空，两头都用皮儿绷。老爷上堂打三下，不通不通又不通。"县太爷上堂，照例要打三下堂鼓壮壮威风，可是在明眼人看来，正好是个"不通不通又不通"的空肚大老官。这又是多么幽默啊！《救风尘》第三场周舍跟店小二上场时有如下一段白：

 周舍 店小二，我着你开着这个客店，我那里希罕你那房钱养家；不问官妓、私科子（指私娼），只等有好的来你客店里，你便来叫我。
 小二 我知道，只是你脚头乱，一时间那里寻你去？
 周舍 你来粉房（指妓院）里寻我。
 小二 粉房里没有呵？
 周舍 赌房里来寻。
 小二 赌房里没有呵！
 周舍 牢房里来寻。

短短一段白，概括了浮浪子弟生活的三部曲，引起了读者会心的笑意。喜剧中正面人物口中偶然也出现这类的说白，如张生初见莺莺，向红娘打听莺莺行止时的自我介绍："小生姓张名珙，字君瑞，本贯西洛人也，年方二十三岁，正月十七日子时建生，并不曾娶妻。"把张生呆得可爱的书生气活脱脱地表现出来，七百年来每次上演都引起台下的一阵轰笑。

 另一种是通过正面人物之间的互相嘲弄，突出双方的美好性格，给人以珠玉交辉的感觉。如《文君当垆》剧，司马相如先扮店小二上场，翘起大拇指说："你看俺装龙象龙，装凤象凤。"卓文君一手托着台盘跟上，一手指着相如说："奴也只得嫁鸡随鸡，嫁狗随狗。"把这两个人物放诞风流的性格都表现出来了。《西厢记》里红娘与莺莺、张生之间互相嘲弄的对白是同类的例子。

 再一种是正面人物与反面人物之间的斗口，或正面人物之间的争论，给读者、观众以机智、泼辣的感觉。《西厢记》"拷红"中红娘反驳老夫人的大段说白，《救风尘》中赵盼儿与周舍的斗口是前者的例子。《风筝误》"逼

婚"中戚补臣与韩琦仲的争论是后者的例子。当戚补臣夸说詹淑娟才貌俱全时引起了下面的一场争论：

> 琦仲　请问老伯，这才貌俱全四个字，还是老伯眼见的，耳闻的？
> 补臣　耳闻的。
> 琦仲　自古道："耳闻是虚，眼见是实。"小侄闻得此女竟是奇丑难堪，一字不识的。
> 补臣　娶妻娶德，娶妾娶色……
> 琦仲　就依老伯讲，色可以不要，德可是要的么？
> 补臣　妇人以德为主，怎么好不要！
> 琦仲　这等，小侄又闻得此女不但恶状可憎，更有丑声难听。
> 补臣　我且问你，她家就有隐事，你怎么知道？还是眼见的，耳闻的呢？
> 琦仲　眼……（急住，思量介）是……是耳闻的。
> 补臣　（大笑介）你方才说我"眼见是实，耳闻是虚"，难道我耳闻的是虚，你耳闻的就是实？

韩琦仲把约他私会的詹爱娟误认为詹淑娟，因此说她丑声难听，然而这话又不能对戚补臣讲，只好承认是耳闻。当戚补臣也根据他的理论反驳他时，就驳得他哑口无言。

曲子里有一种叫作巧体的，如在曲词里嵌药名、人名、曲牌名，用歇后体、离合体、顶真续麻体等，大都以尖新、机巧见长。在喜剧场子里偶一为之，可以活跃场上气氛；但在悲剧场子中一般不宜于采用。

运用悲剧、喜剧的美好概念论述我国古典戏曲，是一个新的尝试，我们对欧洲悲剧、喜剧的理论既缺乏深入研究，对我国古典喜剧的艺术特征也探讨得不够。加以水平有限，时间匆促，本文所谈的问题不仅是粗浅的，而且难免这样或那样的错误，恳切希望读者多多指正。

<div style="text-align:right">（与黄秉泽合作）</div>

我国戏曲舞台上最早出现的雄辩家形象
—— 谈元杂剧《赚蒯通》

元杂剧《随何赚风魔蒯通》（简称《赚蒯通》）向来为研究元人杂剧的学者们所忽视。但是，我认为，它在元代的历史戏中，是一个成功的作品。它所塑造的主要人物蒯通，是我国戏曲舞台上最早出现的雄辩家形象。通过这个形象，深刻揭露了封建统治者残酷、虚伪和反复无常，表现了作家思想的进步，并以他塑造人物的杰出成就，相当完整地体现了中国历史剧的特点。

《赚蒯通》的思想进步性主要表现在为韩信冤狱平反，揭示韩信冤狱的实质，从而揭露了封建最高统治者凶残虚伪的嘴脸。剧中的主要人物是蒯通，但实质上表现的是韩信有功被杀这件冤案。韩信为刘邦平定天下，立下了汗马功劳，对汉朝忠心耿耿，可是一再被贬官，直至被横加诬陷、杀身灭族。据《史记》和《汉书》记载，是刘邦出兵征陈豨时，吕后和萧何定计，把韩信骗到未央宫加以杀害的。对于韩信的有功被杀，人民群众有着和官方史书不同的看法。民间流传的戏剧，从《萧何月下追韩信》到《未央宫》，韩信都是以正面人物出现的。而对吕后，江浙一带流传着这样一句话她："吕太后的筵席吃不得。"对萧何，则从宋元以来一直流传着"成也萧何败也萧何"的俗谚。吕太后、萧何成了阴险毒辣、反复无常的代名词，人民的爱憎就是这样的泾渭分明。唐宋以来，那些和人民声息相通的诗人们也曾为韩信写下了不少动人的诗篇，如梅尧臣的《淮阴侯庙》："……功名塞天地，剪刈等蒿藋。于今千百年，水上见孤庙。鹭衔霞下鱼，相呼尚鸣叫；高皇四海平，有酒不共噍。古来称英雄，去就可以照。"说鹭鸶得鱼还呼叫同伴来共食，汉高祖非但不和功臣们共享太平，反而大加杀戮，那就连禽兽都不如。表现了诗人对韩信的深切同情，对汉高祖的极大的愤慨。《赚蒯通》的作者怀着这种强烈的爱憎，通过蒯通在萧何面前慷慨陈词，表达了他对功臣被杀的强烈义愤。

〔沽美酒〕兀的不是狡兔死走狗僵，高鸟尽劲弓藏？也枉了你荐举

他来这一场。把当日个筑坛拜将,到今日又待要筑坟堂!

〔太平令〕便做有春秋祭享,也济不得他九泉下魂魄凄凉。倒不如将我油烹火葬,好和他死生厮傍。我可也不慌不忙,还含笑就亡。呀!这便算你加官赐赏。

这两支沉痛激愤的曲子,如火山爆发一样,怒斥萧何(其实是指汉高祖和吕后)的凶残和虚伪,在需要韩信时,便百般笼络,"筑坛拜将",到不需要他时,便"走狗僵""劲弓藏",杀身灭族;在他被杀之后,又假惺惺地"筑坟堂""春秋祭享",收买人心,真是何其毒也!作家不但在蒯通身上寄托了强烈的义愤,还表现了自己誓死不与阴谋诛杀功臣者共存的崇高气节,因此说:"倒不如将我油烹火葬,好和他死生厮傍。我可也不慌不忙,还含笑就亡。"对韩信这样的冤狱,就是要像蒯通那样,敢于挺身而出,伸张正义,就是油烹火葬也在所不辞。作者通过蒯通这个剧中人物所表现的思想感情,是和人民群众息息相通的。正是在这一点上,体现了剧作的人民性和作家思想的进步性。

"太平本是将军定,不许将军见太平",剧中这两句台词(原见《五灯会元》),更其深广地概括了封建王朝杀功臣的现象。汉高祖不但杀了韩信,还杀了陈豨、彭越等人;而明太祖在立国之后又杀了多少功臣啊!诗人、戏剧家们痛恨这种现象,用他们的笔发出了抗议。但是,由于受到历史条件的限制,他们无法科学地说明这种历史事实。恩格斯在《反杜林论》第二编《政治经济学》中分析社会生产方式和产品分配的关系时指出,分配的不合理,会引起人们诉诸永恒的正义,但是"这种诉诸道德和法的作法,在科学上丝毫不能把我们推向前进;道义上的愤怒无论多么入情入理,经济科学总不能把它看作证据,而只能看作象征。"光有愤怒是不能说明问题的,只有用马克思主义政治经济学和历史唯物主义的观点,才能科学地说明韩信这一类冤案的实质。

在封建社会里,劳动人民生产的物质财富,除养活自己的必需品之外,多余的财富(包括"子女玉帛"等奢侈品)总是被帝王将相等特权人物所占据的。那些没有或少有这种特权的人,便往往趁农民起义之机,通过夺取政权,来获得占有劳动人民生产的多余财富的特权。因此,他们建立功名事业的雄心壮志,往往是和占有大量财富的个人野心结合在一起的。建立新王朝的过程,就是争夺政治统治权(实质是财富占有权)的过程。蒯通说"秦失其鹿,天下共逐之",指的就是这个事实。等到鹿死谁手已定,天下

归于一统时，便由争夺政治统治权转为争夺财产占有权，你封一万户，他封五千户，分别让他们占有多少户劳动人民生产的物质财富。这种坐地分赃式的封建制度，历史上叫做"论功行赏，裂土分封"。在争夺政权时，一派政治力量的内部是比较容易团结的，而到分配胜利果实时，就会因各人的利害不同而发生种种矛盾冲突。在私有制的封建社会和历史转折的开国时期，一方面是企图独占胜利果实、建立子孙帝王万世之业的皇家；一方面是企图凭功取赏、尽可能地分享胜利果实的开国元勋；另一方面还有企图凭裙带关系、宗法关系窃取胜利果实的皇亲国戚。于是，彼此勾心斗角，矛盾重重，有时候便会演变为你死我活的争夺。汉初十几年，异姓功臣，特别是握有兵权的大将，十之九被杀，而此后中国历史上功臣被杀的现象也屡见不鲜。当然，也不是说这种现象就一定没有办法改变，有的封建王朝在这个问题上是处理得较好的，如汉光武帝就是如此，所以东汉初年的政局比西汉初年要安定得多。这其中的原因，也许是光武帝从维护自己地位的长远目标出发，肯于施些小惠给功臣们；也许是东汉的大将们吸取了韩信等人的前车之鉴，不那么居功骄傲，也就是较少侵犯皇帝的经济利益，矛盾不那么尖锐，因而杀功臣之类的事就较少。如冯异曾为光武帝建国立下了大功，但仍处处谦退。光武帝说他"功若丘山，犹自以为不足"，这就比较容易处理好他与光武帝之间的关系。

此外，夺取政权和保持政权，也即争取胜利果实和保持胜利果实是两种不同的形势，统治阶级对待他们的策略是不同的。刘邦的大夫陆贾说："陛下以马上得天下，不能以马上治之。"这就是贾谊说的"攻守之势异也。"夺取天下的创业时期，良将对皇帝来说是必需的，而到了保持胜利果实的守成时期，良将不仅没有那么大的用处，甚至有可能成为动摇皇帝统治地位的危险人物。蒯通说："狡兔死走狗僵，高鸟尽劲弓藏，敌国破谋臣亡。"很好总结了这种历史经验。萧何懂得这点，既与刘邦共取天下，又与刘邦共守天下，是最会处理攻守异势的人。张良也懂得这点，在守成的时候，消极退避，所谓"四时之运，成功者退"，不和皇帝的利益发生冲突，取得了明哲保身的效果。而韩信却不懂这一点，汉高祖削他的兵权，降他为淮阴侯之后，他还愤愤不平，说："羞与绛、灌等列。"这样，既危及皇帝的政治地位，又可能损害皇帝的经济利益，自然要引起皇帝及其左右亲信对他的猜忌，甚至必欲除之而后快。韩信的死，是封建社会政治经济矛盾尖锐化的一种反映，归根到底是私有制社会的产物，而不是像剧作第一折所写的那样，仅由于萧何的私心太重，恐怕韩信造反会连累自己，因而设计杀害了他。但

是,话得说回来,韩信的居功骄傲,虽然是他个人的不够明智,但不能掩盖他统一中国的卓绝战功。统一中国是当时历史的趋势,人民的意愿,韩信帮助刘邦统一中国,是对历史起进步作用的。刘邦杀害韩信,虽然属于统治阶级内部矛盾的范畴,却是违反人民的意愿,暴露了封建统治者狡诈凶残的本质的。剧作者能通过蒯通的形象对封建统治者的凶残毒辣揭露无余,这在当时来说是难能可贵的。

作为艺术形象来说,蒯通是我国戏曲舞台上第一个成功的雄辩家的形象。在元人杂剧里,以辩士为剧中主角的,这个戏是最早出现也最成功的。(《气英布》中的随何也是辩士,但不是主角,艺术形象也不够鲜明。)蒯通的形象主要是通过杂剧第二折、第四折逐步树立起来的。第二折蒯通劝韩信不要入朝,认为"勇略震主者身危,功盖天下者不赏",他如入朝,"必受其祸",并劝韩信摆脱名缰利锁,卸职休官,明哲保身。联系第一折萧何设计杀韩信来看,就明显地表现出蒯通的料事如神,早就看透了皇帝封官许愿的骗局。对比韩信的执迷不悟,更显得蒯通的头脑清醒,目光锐利,初步给这个雄辩家勾勒了一个轮廓。但是,在这一折里,矛盾还未充分展开,蒯通的形象还是不够丰满的。这并非作家的败笔,而是有意轻描淡写,为第四折留有余地,把高潮放在全剧最后表现。

第四折,是作者浓笔重彩刻画蒯通的场次。蒯通一上场,作者就独具匠心地安排他"跳油镬"。这一着是很重要的,它打乱了萧何的预定部署。萧何设下油镬,召集群臣,公审蒯通,是要杀鸡教猴子,堵住同情韩信的人的嘴。如果让蒯通一言不发就直扑油镬,他的如意算盘就落了空。蒯通看穿了这点,有意虚张声势,望油镬直跳,引出萧何发问,从而从受审的被动地位变为主动,趁回答的机会发挥辩才,辩明自己的无罪。第四折〔双调新水令〕后的一段科白是非常出色的:

　　萧相云　住住住,蒯文通,你为何不言不语,便往油镬中跳去,这等不怕死那?
　　正末云　自知蒯彻有罪,岂望生乎?
　　萧相云　当初韩信是你教唆他来?
　　正末云　是蒯彻教唆他来。
　　萧相云　现有汉天子在上,你不肯辅佐,倒去顺那韩信?
　　正末云　丞相,你岂不知桀犬吠尧,尧非不仁,犬固吠非其主也。当那一日我蒯彻则知有韩信,不知有什么汉天子。吾受韩信衣食,岂不

要知恩报恩乎?

接着,蒯通又一次跳油镬,发动了新的攻势,鼓动他的如簧之舌,直接为韩信申冤:

> 正末云 ……韩信负有十罪,丞相可也得知么?
> ……
> 萧相云 蒯文通,既是韩信有十罪,你对着这众臣宰根前,试说一遍咱。
> 正末云 一不合明修栈道,暗度陈仓;二不合杀章邯等三秦王,取了关中之地;三不合涉西河,虏魏王豹;四不合渡井陉,杀陈余并赵王歇;五不合擒夏悦,斩张同;六不合袭破齐历下军,击走田横;七不合夜堰淮河,斩周兰、龙且二大将;八不合广武山小会垓;九不合九里山十面埋伏;十不合追项王阴陵道上,逼他乌江自刎。这的便是韩信十罪。
> 萧相叹介云 此十件乃是韩信之功,怎么倒是罪?
> 正末云 丞相,韩信不只有十罪,更有三愚。……韩信收燕赵破三齐,有精兵四十万,恁时不反,如今乃反,是一愚也;汉王驾出城皋,韩信在修武,统大将二百余员,雄兵八十万,恁时不反,如今乃反,是二愚也;韩信九里山前大会垓,兵权百万,皆归掌握,恁时不反,如今乃反,是三愚也。韩信负着十罪,又有此三愚,岂不自取其祸?今日油烹蒯彻,正所谓兔死狐悲,芝焚蕙叹。请丞相自思之。
> 〔萧相同众悲科。〕
> 樊哙云 这一会儿连我也伤感起来了。

这三段科白是写蒯通这个雄辩家最成功的地方。首先,蒯通用"桀犬吠尧"的比喻,辩明自己的无罪;其次,申述韩信的"十大功""三不反",用大量人所共知的事实来证明韩信被杀的冤枉,"事实胜于雄辩",成功地驳倒了对方。结果,迫使萧何理屈词穷,败下阵来,转而为韩信"悲叹"起来了。蒯通杰出的辩才,不但扭转了不利于他个人的局面,而且翻了韩信的案。其次,这三段话表明他采取的策略是成功的。他先顺着萧何等人的意愿,表面上说自己有罪,实质上却说自己知恩报恩,光明磊落;他表面上讲韩信的"三愚",实质上却是说明韩信的"三不反"。这种出其不意、攻其

不备的辩论方法,把对方引到自己的圈套里,使其措手不及,最后战而胜之。这三段话在语言上也是很成功的。它运用一连串富有气势的排比句,环环紧扣,势如破竹,有声有色地描绘了这个雄辩家口若悬河的形象。

蒯通的形象能够这样鲜明饱满,是和剧作家塑造人物的多种手法分不开的。《赚》剧的作者善于灵活运用史料,巧妙安排关目,积极吸收和改进民间戏曲题材,使蒯通这个辩士的形象大放光彩,剧作也成为一出成功的历史剧。

首先,剧中的基本事实都有历史根据,但又不拘泥于史实,常常根据舞台的需要加以适当的改造。如张良辞朝,萧何出谋诛韩信,蒯通装疯等都见于《史记》。戏中写随何赚蒯通,并不见于史载,但这是有历史的可能性的。因为随何既是辩士,又和蒯通同时,他去赚蒯通是完全有可能的。第四场的萧何审蒯通,在史籍上却是汉高祖的事。蒯通陈说韩信的"十大罪""三愚"也不见于史载,但是,其中列举的每一件事实,都是符合历史真实的。又如第二场蒯通生祭韩信,也不见于史实,但史籍上却有蒯通生吊范阳令的事,作者将它移植到祭韩信上,并不违反蒯通的性格。这样灵活运用史料,使人物既带有特定历史时期的风貌,又适应了舞台塑造艺术典型的要求,因而比历史上的人物原型更高、更丰满。

其次,作者将同一历史时期的类似人物的材料归集到蒯通身上,使这个形象大大地丰富了。蒯通为韩信辩护的一段话,是根据栾布吊彭越的事写的。栾布曾为彭越的部下,彭越被杀后,他不顾禁令去祭彭越的头,汉高祖要用油镬烹他,他却在死亡面前侃侃陈述彭越的功劳,终于使汉高祖无话可说,释放了他。另一个历史人物是李斯,他在狱中上书秦二世,表面上说自己有七大罪,实际上是七大功。剧作家活用了这个材料,明说韩信有十大罪,实质上是十大功,用的也是这种明贬实褒的手法。蒯通把韩信的"三不反"说成是"三愚",这是移植薄太后为周勃辩诬的史实。薄太后是汉文帝的母亲,当她听说汉文帝轻信"周勃造反"的诬告时,骂他"愚不可及",说周勃在统率北军灭诸吕时要反叛是很容易的,但他没有反叛,现在在一个小地方做绛侯,怎么还会反叛呢?这种推理方法,也被剧作者运用到为韩信辩护的"三愚"上了。剧作家把这些为他人或为自己辩护的历史人物故事都融化到蒯通的形象上,使这个雄辩家更显高超,而又不露拼凑的痕迹。这是因为,剧作家所采用的材料都是符合剧本为韩信申冤的主题思想的,也是符合蒯通这个雄辩家的性格特征的。因此,我们看到的,只是一个活生生的蒯通在舞台上,而不觉得有什么不合理之处。由此可见,在不违背

基本史实的情况下，历史剧可以根据塑造人物的需要把同时同类的人物材料概括进去，这已成为历史剧的一种常用手法，如田汉的《关汉卿》、郭沫若的《蔡文姬》、曹禺的《王昭君》等都是如此。

巧妙的关目设计，对塑造蒯通形象也收到了成功的艺术效果。在戏曲舞台上，要塑造关羽、张飞一类武将的形象是比较容易的，因为有武打的场面，适宜于舞台表演。但要塑造辩士的形象，就不那么容易了。塑造辩士必须通过辩论进行，小说中有"诸葛亮舌战群儒"的成功例子。但长篇大论的说白是戏曲舞台的大忌，议论多了，戏就"瘟"了。这样，就要从巧妙设计关目着手，通过戏剧矛盾的发展来树立蒯通的形象。这个剧关目设计的特点，是步步设置危机，使全剧波澜起伏，扣人心弦。第一场萧何、樊哙密谋杀韩信，张良与他们争辩无效，愤然辞职，伏下了第一个危机，引起观众对韩信命运的深切关注。第二场蒯通劝韩信不要入朝，而韩信不听劝阻。这本来都是干巴巴的对话，没有什么戏好看，但剧作者精心设计了蒯通生祭韩信这个情节，明明韩信还活着，却把他当作死人那样，在他面前烧纸钱、洒水饭，这样一来，全场"活"起来了，并使观众预感到韩信的不祥结局，为他捏一把汗。第三场的重要关目，是韩信被杀后，蒯通装疯，在月夜悲叹韩信的冤枉，被随何窃听、识破。蒯通会不会遭到韩信一样的下场呢？新的危机出现了，观众转而为蒯通担心。元人杂剧第四场写得好的比较少，但这个杂剧的第四场却是全剧的高潮，是写得最精彩的一折。一开场，就是萧何设下油镬、警备森严、准备油烹蒯通的阴森气氛，一下子抓住了观众的心弦；而蒯通又两次扑向油镬要跳，更使人惊心动魄。在这生死关头，蒯通从容自若，唇枪舌剑，终于化险为夷，自然引起观众对他的辩才的由衷的佩服。全剧起伏跌宕，处处引人入胜，用现在的话来说，就是"设置悬念"，使观众自始至终，都为剧中人担心，取得良好的戏剧效果。

这个戏能够成功，还在于它是民间艺人和文人合作的产物。民间艺人运用自己的历史观点，表现自己鲜明的爱憎，根据舞台和观众的要求搭下了这个戏的架子；有史才、诗才的文人则在这个基础上加以精雕细刻。抗战期间发现的明代《脉望馆钞校本古今杂剧》中的《赚蒯通》，据我看是民间艺人的演出脚本，与臧晋叔的《元曲选》本相比，前者保留了更多的民间流传的韩信戏的材料。民间艺人爱憎分明，也懂得舞台演出的要求，但他们文才不足，语言较为粗糙，不利于历史人物形象的塑造。试比较两本的同一曲子〔雁儿落〕：

萧何，当语言都顺当，凡所事随心量，该诛的他便诛，他受殃的他便向。（脉望馆本）

笑杀我蒯文通舌辩强，怎出的你萧丞相机谋广？要诛的便着刀下诛，要向的便把心儿向。（《元曲选》本）

再看另一曲子〔那吒令〕：

起初儿用度，便推轮捧毂；骤迁将怕怖，荒（慌）封侯蹴足；太平也，鼓舞，（云……）你道他曾偷瓜盗粟。立下十有（大）功，消受得千锺禄，恁（您）将他百样装诬。（脉望馆本）

你起初时要他，便推轮捧毂；后来时怕他，慌封侯蹴足；到今时忌他，便待将杀身也那灭族。他立下十大功，合请受万锺禄，恁（您）将他百样装诬。（《元曲选》本）

可以看出，脉望馆本的曲子文理似通非通，而元曲选本的却十分流畅；更重要的是，前者语意粗浅，后者却深刻得多"怎出的你萧丞相机谋广"的反问句，"要他时……""怕他时……""忌他时……"的排比句，都是《元曲选》本塑造这个辩士形象的精彩语言。应该说，这是一个很有本领的文人，改写得漂亮极了，但又不脱离民间脚本的基础。他不但提炼了语言，突出了主题，而且增添了内容，丰富了人物形象。〔雁儿落〕后面的〔沽美酒〕〔太平令〕〔鸳鸯煞〕三支曲子都是脉望馆本所没有的。这三支曲子增添了蒯通拒不受皇帝赏赐的内容，表达了他对皇帝的凶残和虚伪的强烈愤慨，使他的形象更显高大。

多方面的艺术成就，使《赚》剧成为一出成功的历史剧，甚至在关汉卿的《单刀会》之上。但是，这个戏把萧何和韩信的形象都写得过于简单化，甚至无能，是不符合这两个历史人物的性格特征的。尤其是把萧何作为杀韩信的主谋，放过了吕后，违背了基本史实，作为历史剧来说，不能不是一大缺点。事实上，萧何是一个相当复杂的人物，他参与吕后骗杀韩信的行动，是出于不得已，如果他反对，心狠手辣的吕后也是不会放过他的。后来的京剧《未央宫》、地方戏《斩韩信》等都让吕后登场，这是正确的。为什么这个剧不提吕后呢？我猜想，很可能这个剧形成于元成宗时候，这时正是皇后当权。《西厢记》（金圣叹本）最后说她"谢当今垂帘双圣主。"既"垂帘"又"双圣"，说明除了皇帝之外还有皇后执政。作家为了避免"犯

上"之嫌，就不得不放过吕后，而让萧何做了替罪羊，承担了杀韩信的全部责任。加工的文人可能生活在明初，因为剧中流露出对皇帝杀功臣的强烈愤慨，恰好可以在明太祖滥杀功臣的历史背景中找到它的根据。

<p align="right">（中山大学中国戏曲史研究生罗斯宁根据听讲笔记整理）</p>

宋元讲唱文学的特殊用语

我国古代语言的发展大致可分为三个阶段：

上古阶段——从甲骨、钟鼎上的纪录，到春秋战国时期的书面语，汉人称它为古文。

中古阶段——从战国、秦汉到唐宋时期通行的书面语，即我们今天说的文言。五四运动前还有人在口头运用，如鲁迅小说中的孔乙己，五四运动以后就逐渐在口头消失。

近古阶段——从宋元到近代，活在北方广大人民口头上，又大量保留在话本、杂剧和说唱文学的作品里，即我们今天说的白语，它是现代汉语的前身。

北宋有个文人写文章力求古奥。有一天早上起来，看见对门朋友在门上贴了张条子，上面写了八个大字："宵寐匪祯，札闼洪休。"他再三看不懂，叫他朋友起来问。他朋友说："这不过是'夜梦不祥，书门大吉'而已。谁叫你把文章写得那么古奥，原来连你自己也莫名其妙。"这清楚地说明了上古的语言到中古已行不通了。

明代有个书铺，在铺面上贴了张条子："新刊崔氏春秋。"一个秀才经过，心想，"只听说过'吕氏春秋'，没听说过'崔氏春秋'，一定是本新奇的书。"买回去一看，原来是本《西厢记》，大失所望。这说明"春秋"这词儿在近古语言里已有了新的内容，为这位八股秀才所不能理解。

从这两个小故事里，可以看到我国古代语言是随着历史进展而逐步推陈出新的。

宋元讲唱文学，包括杂剧、话本、散曲、说唱诸宫调等形式。它们大都在书会编写，在勾阑演出，既有共同的听众，又彼此互相影响，因而逐渐形成共同的语言特征与文学风格。语言这一关打不通，研究工作的基础打不好，有时会把结论建立在错误的根据上，这是相当危险的。因此有些研究宋元戏曲小说的学者往往从这里入手。

比之文言的诗文，宋元讲唱文学有三个特点：

一、口头性——它不比诗文，那是写在纸面给人看的；

二、群众性——它面向群众，不比诗文只让少数读书人看；

三、流动性——随着讲唱者与听众的不同而改变说话或演唱的内容，不比诗文的比较固定。

跟上面三点相联系，形成了讲唱文学的风格特征：

一、通俗——与诗文要求典雅不同；

二、铺张，奔放——与诗文的要求精炼、含蓄不同；

三、内容较复杂，风格不大统一——这决定于讲唱文学的流动性。因为经过多次增删、修改，不可能像诗文作者的个性鲜明，风格大体一致，特别是那些优秀的诗文作家。

宋元时期又是我国北方各族人民由矛盾、斗争而逐步转向融洽、联合的时期。各族人民在风俗、文化上互相接近，语言上也互相影响。元代讲唱文学的四声、韵辙，跟后来的京剧基本相同，当时蒙古族人民的方言、俗语也大量渗入汉语。元《至正直记》记许敬仁云："盖敬仁颇尚朔气，习《国语》，乘怒必先以'阿剌''花剌'斥人。"所谓朔气即指蒙古族习气，国语即蒙古语。又明初朱有燉《桃源景杂剧》第一折旦白："那里走将两个达子来，亦留兀剌的知他说什么！"达子即蒙古人。从这些历史资料看，可见元剧中常见的软兀剌、颠不剌、措支措、亦留没乱等词，都是汉语和蒙古语的混合语。儿、剌同纽，北方普通话的儿化也于此得到消息。

用近古语言讲唱的文学作品，上承隋唐俳体、俗赋、变文的传统，下开现代白话文学的先河，影响十分深远。做好这部分语言的研究工作，不仅对整理文学遗产有重要作用，对当前戏曲、小说、新诗在文学语言的运用上，也有一定的借鉴意义。

宋元讲唱文学在词汇、语音、语法上各有一些特点，初步概括如下：

一、由于它大量吸收群众口头语言，在写成话本、唱本或演出本时，没有经过整齐划一的工作，同音异体的字、词特别多。如：

只为　　子为　　则为　　祇为　　止为

争扎　　挣扎　　挣挫　　挣揣　　阄阆

蓬松　　髝鬆　　髻鬆　　鬊松

惊急里　荆急里　荆棘力　荆棘剌

它们的变化除了同音假借外，还有一些共同的规律，即：

（一）为了意义的明确，往往加上表义的边旁，字体即由简而繁，如写"争扎"作"阄阆"，表示要从门内争扎出来之意；写"蓬松"作"鬊鬆"，形容毛发的散乱。

（二）为了书写的方便，往往用笔画较少的同音字来代替笔画较繁的字，字体即由繁而简，跟现在的简化字差不多。如以"丁"代"聽"，简化"廳"字为"厅"字；反过来又以口加厅的听字，代替"聽"字，这就是后来简体听字的由来。又如"鬣鬁"二字太难写，就写成"腊梨"。"鬪鹌鹑"三字太难写，就写成"斗奄春"；甚至有以"今"代"金"，以"王"代"杨"的。

（三）为了字形的整齐，往往改异边旁的字为同偏旁的字，如写"擘划"作"刮划"，写"争扎"作"挣扎"。这跟古文在先秦典籍中的情况相似，经过汉儒的疏通整理，逐渐趋于划一。今天我们也必须做好这一步工作，否则望文生义的现象将不可避免。

二、为了加强情态的表达，词头词尾的助词特别多，有了"的、了、么、呢"的一整套，跟那文绉绉的"之、乎、者、也"形成两军对垒的局面，为后来白话文学作先驱。有时为了适应唱腔的变化，在语词的中间，加上"也波""的这"等毫无意义的字；或在句尾，加上"也么哥""也波哥"等作拖腔，都是前此诗文中所不见的。

在词义、语法上也还有些特殊情况，如以"冤家""可憎""不良会"的表示极爱，是反语见意；"焦则么那村柳舍"，"烦恼则么那唐三藏"，是倒装句法，还有双关、歇后等句子，诗家也偶有运用，就不一一列举了。

宋元以来讲唱文学中语言的研究工作，据我所知，近代以前还没有专门著作，仅在一些论著中偶有涉及，如徐渭的《南词叙录》，翟灏的《通俗编》，但望文生义、主观臆测之处不少。臧晋叔选刻元曲，闵遇五、毛奇龄校刻《西厢记》，作了些注音、释词的工作，可供后人参考；但也有错误，不能全信。

五四运动提倡白话文学，研究元曲的学者开始作了些词条集中的工作。徐嘉瑞书最早出，但搜集既未完备，解释又多错误。张相、朱居易二家书句例搜集较完备，从句例的比较中探索词义，方法也较可取，不像明人的望文生义。今天看来，他们最大的局限是"知其然而不知其所以然"，即从句例比较中知道这个词应该这样运用，而不知道它为什么会这样运用。要解决这个问题，得从下列三个方面下手：

一、探源：这一要探索各种特殊用语的社会根源，如流行于市井的各种行话，所谓"勾阑市语""圆社市语"等；二要探索它从魏、晋、南北朝以来的演变，如"兀的"源自"阿堵""怎样"源自"宁馨"，《世说新语》中即已见；三要了解一些方言和少数民族语言，如江南人自称为"侬家"，

陕西人自称为"洒家",河北人自称为"俺家";蒙古人说"好"作"赛银""坏"作"歹",酒作"打辣苏"之类。这个工作很难做,因为要从方志、杂书中一点一滴地搜集。

　　二、释例:从词汇、语音、语法的变化中找到一些典型的例证,从中引出一些规律性的东西,就可以举一反三,解释一连串的问题,而不至于把一个个词汇或句子孤立起来看。王引之《经传释词》、俞樾《古书疑义举例》,在古文即古汉语方面做了这个工作,但在白话即近古汉语方面还没有人认真做。

　　三、沿流:从明清以来北方口语中考察它的运用。这工作难度也大,特别是南方人。但在一些明清以来的小说、唱本里,仍可找到一些例证。如《红楼梦》中的"乌眼鸡""小蹄子",即元人散曲、戏曲中的"五眼鸡""小弟子",广东客家方言唱本中的"倈子""赖子",即元人杂剧中的"倈儿"。

　　附记:这是我对中山大学戏曲史研究生讲课时的一个提纲,未暇补充阐述,写成论稿,先发表于此,以求教于学者专家。

《长生殿》的思想倾向与艺术特色初探

17世纪末叶，洪昇的《长生殿》刚刚问世，职业剧团和豪门家乐就争相搬演，盛况空前。北京城内出现了"家家收拾起，户户不提防"①的热闹局面，东南海滨，川陕西陲亦同奏新声。当时，《长生殿》是用典雅的昆山腔演唱的。明末清初，昆山腔因不能与众多的新兴腔调相竞逐，观众已逐渐寥落。《长生殿》的演出使它又一次成为大江南北家弦户诵的唱腔。对这部在剧坛上发生过如此巨大影响的著作，我们早就应当作出合乎实际的分析和恰如其分的评价。可惜，解放三十年了，我们对这部作品的主题思想、社会意义、艺术价值等重大问题，依然众说纷纭，莫衷一是。看来，不经过一次广泛而深入的探讨，是无法得出正确结论的。

一

《长生殿》是以历史人物李隆基和杨玉环的爱情故事为题材的戏曲。在《长生殿》以前，这类题材的作品已多次出现。白居易的《长恨歌》和陈鸿的《长恨歌传》是诗歌和小说，体裁不同，暂且不去说它。单拿戏曲来说，元代有关汉卿的杂剧《唐明皇哭香囊》，白朴的《唐明皇秋夜梧桐雨》《唐明皇游月宫》，岳伯川的《罗光远梦断杨贵妃》，庚天锡的《杨太真霓裳怨》《杨太真华清宫》等；明代也有吴世美的传奇《惊鸿记》以及屠隆的《彩毫记》，后者虽以李白为主角，也有相当篇幅是描写李、杨情事的。《长生殿》继这许多作品之后，一鸣惊人，自有其多方面的成就。其中主题的新颖、深刻便是最值得称道的一点。

上举有关李、杨故事的戏曲，有些早已散佚，只好存而不论。就现在我们看到的《梧桐雨》《惊鸿记》《彩毫记》来说，它们在塑造杨玉环这个人物时，都依循当时史家的记载，把她从寿邸进入唐宫，收安禄山为义子并与

① "收拾起"是《千锺禄·惨睹》中一段唱词的首句"收拾起大地山河一担装。""不提防"是《长生殿·弹词》中一段唱词的首句："不提防余年值乱离。"

之私通等情事采入戏中，从而将唐明皇的荒淫误国、安禄山的称兵叛乱都归罪于她。比如《梧桐雨》就通过安禄山之口透露他叛乱的动机：

> 我今只以讨贼为名，起兵到长安，抢了贵妃，夺了唐朝天下，才是我平生愿足。……诗云：统精兵直指潼关，料唐家无计遮拦；单要抢贵妃一个，非专为锦绣江山。

南曲《惊鸿记》亦写杨妃与安禄山私通，构陷梅妃。在最后一出《幽明大会》中，明皇提马嵬之变正自愧薄倖时，杨妃却不容分说，将罪责一古脑儿承担下来。《彩毫记》虽没有直接写杨妃与安禄山私通，但在《蓬莱传信》一出中，也说她"荒淫嫉妒，迷却凤根，酿乱召灾，自作罪业"。这几个戏在刻画杨玉环的形象时都渗透了封建史家所惯用的"女人亡国"论的观点。

洪昇的《长生殿》虽然在人物塑造、关目安排等方面借鉴过前代的戏曲，但它推翻了那个被奉为正统史观的"女人亡国"论，采取了一个全新的主题。《长生殿》中的杨玉环是一个外貌艳丽而情操美好的女性，不是一个淫邪的妖妇。她生长良家，并没有当过寿王的妃子，只因"德性温和，丰姿秀丽"而被明皇选中，封为贵妃。入宫以后，她压根儿就不曾见过安禄山，更谈不上与他私相勾搭。作者不仅赋予这个艺术形象以端庄的品格，而且赋予她耀目的才华和浓烈的感情。《制谱》《舞盘》《惊变》等出都有对她音乐和舞蹈才华的出色描绘，而《献发》《夜怨》《情悔》等出，则把她对明皇深厚热烈的爱抒发得缠绵悱恻，凄楚动人。值得注意的是，《傍讶》《絮阁》等出，虽然描写了杨玉环对虢国承宠、梅妃复召的嫉妒，对明皇用情不专的怨恨，但作者没有把它单纯归咎于女主人公心胸的偏狭，而是指引读者和观众去观察她所处的客观环境——拥有三千佳丽的皇宫。在洪昇笔下，这所表面无比豪华、内里满布陷阱的宫殿里，每一个要获得君王宠爱的人都会遇到剧烈的竞争，不是东风压倒西风，就是西风压倒东风。杨玉环说："江采苹，江采苹，非是我容你不得，只怕我容了你，你就容不得我也。"这就表明杨玉环作为大唐皇帝的宠妃，虽然有其恃宠放纵的一面，她的个人爱好以及家族利益都可能对唐王朝的政治产生影响，但归根到底是处于受支配地位的。

由此看来，《长生殿》中杨妃的形象与以前戏曲中出现的杨妃截然不同，她不是作品批判的对象而是作者讴歌的人物。通过这个成功的艺术典

型，洪昇彻底推翻了封建史家强加给杨妃的祸国罪名，而把批判的锋芒直指封建帝国的最高统治者，神圣的天子李隆基。

历史上的李隆基原是唐睿宗李旦的第三子。因中宗被韦后毒死，便挺身而出，发动宫廷政变，登上皇帝宝座，开创了唐朝历史上的极盛时期。他在位初期，求贤纳谏，励精图治，实现了政治稳定和社会安宁，并使民殷国富、声威远扬。但做了二十多年皇帝以后，骄奢之气日盛，凡事独断专行，再听不得反对意见。征敛有加，赏赐无度。得了杨贵妃以后更是荒废政务，纵情享乐。朝廷大计委之于阿谀逢迎、口蜜腹剑的李林甫，后来又以专事搜刮的纨绔无赖杨国忠为相，大批起用无知而贪鄙的宦官，让他们参预军国大事。于是下情蔽塞，言路堵绝，财富集中到少数权贵手上，人民生活日益困苦。又因为好大喜功，不断发动边境战争，重用胡人野心家安禄山，使他一身而兼任三镇节度使，掌握边境重兵。这种种倒行逆施终于酿成了一场埋葬开元盛世的安史之乱。

洪昇的《长生殿》主要是以后期的李隆基为模特儿塑造唐明皇这个艺术形象的。唐明皇一上场，作家就着意刻画他居功骄傲，追求享乐的精神状态：

> 端冕中天，垂衣南面，山河一统皇唐。层宵雨露回春，深宫草木齐芳。升平早奏，韶华好，行乐何妨！愿此生终老温柔，白云不羡仙乡。

这里作者给明皇形象定下的基调是符合历史真实的。明皇的酿祸误国不是由于他的无知和愚昧，他是在一片颂扬声中被自己的功业所陶醉，一头栽倒在温柔乡里，把自己的聪明才智都淹没。因此，作者一方面通过《定情》《春睡》《复召》《舞盘》《窥浴》《密誓》等出，着意描写明皇享尽天上人间美满恩情带来的欢乐；另一方面，又在《禊游》《进果》等出从侧面反映出他的种种倒行逆施怎样一步步把国家推向深渊。在这几出戏里，登场的人物虽然是杨国忠、三国夫人、安禄山、四川及海南使臣，但他们的种种表演，却都是受明皇指使纵容的。作者辛辣的笔锋始终对着这位操生杀予夺之权的大唐天子。比如《贿权》，通过杨国忠徇私买放，写出了明皇吏治腐败，任用非人。《禊游》《疑谶》通过外戚佞臣的恃宠放纵，比富斗阔，写出明皇的挥霍无度，偏袒亲私。《权閧》《侦报》通过安禄山和杨国忠的勾心斗角，写出明皇的闭目塞听和处事的轻率。《进果》一出，更通过纳贡使臣的马践农田、踏死平民，反映出明皇役使无度，置百姓的死活于不顾。到了《惊变》一出，作者便把以上两条线索交合起来，写安禄山的渔阳战鼓如何惊

破了他的美梦。这时，出现在舞台上的明皇已糊涂到了极点。国土遭沦丧、臣民受杀掠都不放在心上了，他最难过的只是那玉貌花颜要跟着他驱驰道路，

〔南尾声〕在深宫兀自娇慵惯，怎样支吾蜀道难。（哭介）我那妃子呵，愁杀你玉软花柔要将途路趱。

在兵临城下的紧急关头，身负社稷安危的唐天子竟为宠妃的旅途辛苦操心落泪，这对明皇的讽刺鞭挞是多么深刻！怪不得洪昇的好友吴舒凫在这段唱词旁边点评说："不惜倾城国，佳人难再得。延年歌殆虚耳，不意明皇实之。"不过，平心而论，吴舒凫这一评语虽极得体，却还未足以阐发作者的艺术匠心。如果我们把《惊变》前后作为一个完整的艺术构思来研究，便可见洪昇之所以将明皇的爱情纠葛同形形色色社会生活场景的描绘扭结在一起，使之交替在舞台上出现，其目的显然在揭示二者间的因果关系：明皇穷奢极欲的爱情生活直接诱发了一场严重的政治叛乱，陷国家人民于水火之中，而这场由他自己酿成的祸乱又掘下了埋葬他和杨玉环的"美满姻缘"的深坑。这样，洪昇便以生动的艺术形象指明了祸国的魁首，同时也为他的作品找到了一个全新的主题。用作家的话来说，这便是"逞侈心而穷人欲，祸败随之"。

只要拿史实来作一番比照，人们便不难看出，《长生殿》对唐代中期这场祸患的潜滋暗长乃至最后爆发的描绘基本上是符合历史真实的，而洪昇对祸因的分析概括也合乎历史发展规律，具有普遍意义的。本来，骄奢淫佚乃是剥削阶级的本性，但历代王朝有过那么一些远见卓识的统治者，他们在夺取政权的战乱中历尽艰苦，深知创业的艰难，又有前朝统治集团的败亡作鉴戒，故而在建国初期崇尚俭朴，爱惜民力，对自己和周围的人们严加约束。不过，这种状况并不能长期持续下去，只要承平日久，生产发展，社会财富增加了，他们自己或他们的子孙那种奢侈淫佚的劣根性便会跟着抬头。有的忙于营建宫室，穷极华丽；有的四处游玩，专事搜刮；有的发动开边战争，耀武扬威；有的选美纳宠，沉醉于温柔乡中。伴随着统治集团生活糜烂而来的必然是政治上的腐朽，或者是奸臣当道，或者是外戚专权，或者是宦官作祟，或者是宗室后妃互相倾轧。统治集团的这些倒行逆施，必然加剧社会上的阶级矛盾或国内的民族矛盾，成为历史上一次次战乱的导火线。其结果就不仅严重地削弱或者颠覆了王朝的统治，并且给整个国家民族带来惨重的损失。

洪昇作为一个封建时代的艺术家，能够冲破传统观念的束缚，在人们肆意毁谤杨玉环、拿她替明皇伏罪的喧闹声中，独出心裁，把批判的矛头对准

封建社会的最高统治者，严正揭露明皇的过失，这种见识和勇气确实难能可贵。即就这一点而论，我们对《长生殿》也当另眼相看。

二

　　李杨二人的悲欢离合是贯穿《长生殿》的一条主线。作品究竟如何描绘他们之间的爱情，寄寓了什么样的理想，这是评价全剧必然要涉及的一个问题。以往的评论文章对这个问题的看法分歧很大，我们更有必要作进一步的探讨。

　　剧中的唐明皇是在功成名就、踌躇满志的时刻选择杨妃来娱悦晚年的。杨妃姿色倾国，体态风流，更兼聪慧灵巧，善舞能歌。她的歌喉舞姿，她的睡态、浴态、醉态都正好迎合了明皇的欣赏趣味，使他的感官获得极度的满足。他把她当作皇宫中最娇艳的一朵解语花高擎在手，不惜动员王国一切财力物力去供奉她，就连她的兄弟姐妹都赐爵封侯，沾恩沐宠。不过，此时的杨妃在明皇的心目中仍只是一件玩物，他可以呼之即来，挥之即去。由于恼恨她性情的娇妒，一度把她贬出宫去。事后因为六宫中没有一个人儿可意，弄到寝食俱废，居然又下诏偷偷将她迎回。他可以在盛赞杨贵妃的容貌才华、享受着她美满恩情的同时，暗地里同久已迁置上阳楼东的梅妃幽会。这一系列情节都反映了封建社会中以女性为附庸的一夫多妻制是怎样腐蚀了那些特权人物的灵魂的。

　　生活在这个环境中的杨妃，对纵容男性胡作非为的宫廷生活流露过不满和试图反抗，但得不到同情和谅解，因为男女不平等的社会现实早已被人们视为理所当然。正如高力士所说："如今满朝臣宰，谁没个大妻小妾，何况九重，容不得这宵？"而且封建的伦理道德在纵容男子胡作非为的同时，却要求妇女绝对地顺从："莫说是梅亭旧日恩情好，就是六官中新窈窕，娘娘呵也只合佯装不晓。"在现实情势和伦理道德的双重压力下，杨妃不得不忍受"君心霎时更变"给她带来的痛苦、威胁，即使在情欢爱浓的时刻，疑惧的阴影仍笼罩着心头。七夕长生殿里遥望双星之际，当明皇说到牛郎织女长年离别、欢爱短暂时，她立即想到自己"日久恩疏，不免白头之叹"，竟潸然泪下。这都真实而动人地描绘出封建宫廷中妇女的无权地位，以及她们的生死荣辱皆不能自主的命运。从这个角度看，《长生殿》所描写的乃是典型的封建帝王和后妃之间的爱情。

　　但如果我们深探男女主人公内心感情的变化，注目于他们性格的发展，

便会发现作者除了写出封建宫廷中帝妃关系的常态之外,还注进了某种新的质素,它显然不是历史人物唐明皇和杨贵妃所固有,而是艺术家的创造。因为有了这种新的质素,这两个艺术形象才变得光彩熠熠,他们的爱情悲剧才牵动了千万人的心。这种新的质素作者谓之"真情"。它可以"感金石,回天地,昭日月,垂青史",使有情人冲破生离死别的阻隔,"终成连理"。在戏曲中作者令人信服地描写这种真情在李、杨身上滋生和发展的过程。

在明皇册封杨玉环为贵妃、赐钗盒与之定情时,明皇爱杨妃的美色,杨妃爱明皇的权势,维系着他们的是一般帝妃间所常有的感情。后杨贵妃因娇妒被放归私第,这分离就成了对李、杨爱情的一次考验,结果是爱情战胜,帝王的尊严、宫规的惯例,都被搁置一旁。这表明"真情"的种子业已播下,但在它抽枝展叶的过程中难免再历风霜,因而又有梅妃复召一举。此时明皇虽钟爱杨妃,却仍未忘情于六宫佳丽。而杨妃过去虽表示过"愿承鱼贯,敢妒蛾眉",到了这个时刻,则坚持"钗不单分盒永圆"的理想爱情了。于是一场激烈的冲突便不可避免。杨妃匆匆赶赴翠华西阁,当面揭穿和谴责明皇的变心,并以缴还钗盒、请赐斥放相要胁,强烈地表示她反对第三者的插足。在封建宫廷中要求拥有三千佳丽的君王爱情专一,确乎是异想天开;以妃嫔的身份而竟敢提出离异的要求,也是十足的狂妄。此时的杨妃,炽烈的感情正压倒理智,她无暇顾及后果了。这一阵狂风暴雨式的倾泻使明皇大出意外,始而惊,后而悔,不得不承认她的恼怒确实出于真情。吴舒凫评曰:"明皇此时亦畏亦愧,语意在不深不浅间。"的确,《絮阁》这一冲突,明皇在杨妃真诚的爱情感召下,不止是自惭薄倖,敬畏之情油然而生,这就为二人七夕密誓打下基础。

密誓是李、杨爱情的一个转折点。盟誓作为男女间表示爱情的仪式已有长远的历史,汉代乐府中就保存了《上邪》这样一首脍炙人口的誓词。但这种形式向来只流行于民间,那些得不到法律保护和习俗承认的情侣们才乐于采用。皇帝与妃子作这种海誓山盟,不过是诗人或剧作家的幻想。从盟誓的双方承担同等的权利和义务这一点看,明皇和杨妃的关系正在发生质的飞跃,原来以美色和权势作交换的爱情开始让位于两颗心的真诚结合。

不过,李、杨爱情的彻底净化,应当说是在《埋玉》以后。杨妃忏悔了她的爱情给国家人民造成了灾难,而明皇则忏悔了他对杨妃的轻率薄情。在马嵬之变中,明皇目睹杨妃为他慷慨赴死,以她对爱情的真诚,对比自己的毁誓背盟,见死不救,不由得悔恨交加,悲怆欲绝,"好一似刀裁了肺腑,火烙了肝肠"。此时,杨妃在他心目中已不是一个徒有姿色可以任人亵

渎的女性，而是集美好品格和高贵情操于一身的女神。他洗净了往日把她当作一朵名花来赏玩的卑污念头，对她奉献上由衷的敬意和刻骨的相思。通过马嵬埋玉的悲剧高潮和天上人间的生离死别，李、杨爱情脱出了宫廷的恶浊气氛，进一步净化了。但这种被洪昇称为"真情"的爱，实际上已越出历史上帝妃关系的范畴而具有更广泛的意义。

为了阐释这个问题，我们有必要追根溯源。早在白居易的《长恨歌》里，诗人就以无限悲凉的调子歌咏过这种生死不渝的爱情："在天愿作比翼鸟，在地愿为连理枝。天长地久有时尽，此恨绵绵无绝期。"继白氏之后许多诗人和剧作家都反复咏唱过这个主旋律。翻开一部中国文学史，这样的例子便俯拾可得。封建社会中的艺术家如此不知疲倦地歌颂男女之间的爱情，是有它生活渊源的。当时男婚女嫁，以家族的利益为前提而邈视当事人的感情。这种缺乏爱情基础的婚姻酿成了无数家庭悲剧，使男女双方抱恨终身。诗人白居易就是这些不幸者当中的一个。根据顾学颉同志的考证①，白氏青年时期有一位女友叫湘灵，两人深相爱悦，却无法共偕连理，所以在他的诗集中便留下好些怀念她的哀艳诗篇。《冬至夜怀湘灵》就说得很明白："艳质无由见，寒衾不可亲。何堪最长夜，俱作独眠人。"至于《潜别离》一曲，写那种郁结在心而永难休止的创痛就更为深刻："不得哭，潜别离；不得语，暗相思；两心之外无人知。深笼夜锁独栖鸟，利剑春断连理枝。河水虽浊有清日，乌头虽黑有白时。惟有潜离与暗别，彼此甘心无后期。"诗人把这种刻骨相思和无穷遗恨倾注到李、杨悲剧的创作之中，当写到他们天上人间别后相思的情节时，便离开现实生活驰骋于幻想的国度，尽情抒发自己被迫与恋人隔绝的悲伤。由于白居易的遭遇在封建社会里具有高度的典型性，他的倾诉表达了千千万万被拆散了的恋人的心声，这就使《长恨歌》获得人们广泛而热烈的共鸣。人们为李、杨的悲剧命运一掬同情之泪时，也咏叹他们自己被现实生活所剥夺了的爱情。

自唐及清，王朝更迭，日月流逝，而社会生活的变化甚微。有情人不能成眷属、婚姻凭父母作主的状况基本上没有改变。但封建的伦理观念已受到冲击，一些觉悟较早的知识分子正大声疾呼反对传统的道德观念，倡导个性解放、男女平等和婚姻自由。这种新的社会动向我们从李贽的著作和汤显祖的传奇《牡丹亭》中都可以窥见一斑。时代的熏风唤醒了艺术家的灵感，新的思想开启了他的智慧。洪昇看到，"情之所钟，在帝王家罕有"，封建

① 见顾学颉：《白居易和他的夫人》，《江汉论坛》1980 年第 8 期。

社会虽然对男女双方的爱情同样采取禁锢的手段，但它予男性以法外的自由而予女性以十足的专制。男子在他不能获到美满婚姻的时候，可以嫖妓，可以纳妾，帝王更享有随意玩弄女性的自由，而妇女却只能从一而终。在这种社会现实下，女性对纯真爱情的追求必然比男性更迫切，而男性在爱情的专一方面往往比不上女性。男女双方要达到真诚相爱，不仅要冲破外部的阻力，而且往往需要男方拒绝外界的诱惑，摒除种种杂念。作家对两性关系这些精辟而独到的见解，贯注于整个作品之中，这就使《长生殿》的爱情描写远较《长恨歌》深刻，唐明皇这个艺术形象也较前代以帝妃爱情为题材的戏曲主人公们更真实、更感人。

洪昇没有让李、杨屈服于悲剧的命运，而使他们在悔过之后，爱得更诚挚、更深切，终于达到了重圆的目的。这个构思虽导致戏曲的后半部稍显拖沓，情节的发展不如前半部那样舒卷自如，但我们也不能不承认，作者描写的生死不渝的爱情非常动人，这对禁锢人类天性的封建道德无疑是个有力的冲击。况且戏曲作品在文盲众多的国度中向来就起着生活教科书的作用，我们也不能低估这个结局对那些在重重压力下争取婚姻自由和美满爱情的人们的启示和鼓舞作用。

三

《长生殿》问世之前，我国剧坛上有两类题材的戏曲是备受欢迎的。一类是专写男女爱情的，如《西厢记》《牡丹亭》《娇红记》《玉簪记》等，另一类则以揭露社会黑暗抨击腐败政治为主要内容，如《鸣凤记》《邯郸记》《东郭记》《清忠谱》。这两类题材的戏曲各有特色，大抵前一类作品人物性格的刻画细致多姿，情节引人入胜；后一类作品则以反映社会生活的广阔和深刻见长。有的作家试图兼采二者之长而避其短，于是以描写男女爱情为主线、腾出相当篇幅反映特定时期的政治斗争和社会生活，如《浣纱记》《惊鸿记》《彩毫记》。这种新的尝试使戏曲中的生活场景更形绚丽多彩，故事情节越发曲折动人。但从构思的完整性和人物的典型性来看，它们都存在明显的缺陷，爱情故事的铺叙同政治斗争的演述远未达到水乳交融的地步。如《浣纱记》写吴越兴亡，以范蠡与西施的恋爱为线索就十分牵强。虽然他们二人都在这场斗争中发挥了各自的作用，但他们的爱情发展同政治斗争缺乏有机的联系，显露了生硬捏合的痕迹。《惊鸿记》把李隆基与江采蘋、李隆基与杨玉环的恋爱冲突纠合在一起作为主线，失之头绪太繁。且李隆基

与江采苹的爱情纠葛与杨国忠、安禄山的祸乱亦缺乏必然的联系，又连带出太子、李泌等多余的人物和情节来。《彩毫记》以李白与许湘娥的离合悲欢为线索，反映唐代中期的社会动乱。由于李、许并非处于矛盾的中心，对这场变乱只能作侧面的反映。来龙去脉尚展现不清，更谈不上深刻揭示祸患的根源了。总而言之，试图通过爱情冲突来反映社会生活的重大问题，是洪昇以前的戏曲家在创作实践中尚未圆满解决的一个课题。

洪昇经过十年探索，三次易稿，终于取得了傲视前人的成就。他的《长生殿》把动人的故事情节同广泛而深刻地反映社会矛盾有机地结合起来，溶人物的典型性、情节的丰富性、主题的深刻性以及场面的广阔宏丽于一炉，寓思想性于娱乐性之中，确实把古典戏曲的创作推上一个新的高峰。

《长生殿》取得这样可观的成就并不是偶然的。明末清初是我国古典戏曲日臻成熟的时期。这成熟的标志是戏曲创作上出现了大批艺术形式完美的作品，舞台表演艺术亦正百花齐放，总结戏曲创作、表演艺术的经验和探讨有关美学问题的专著正陆续问世。洪昇在这样的形势下进入创作，客观上是十分有利的。他本人在诗词曲律上曾师事当代名家，有很深的造诣，在创作过程中又得到内行挚友的切磋。这些得天独厚的条件就使《长生殿》能继承和发扬古典戏曲的优良传统，避免创作上的某些通病，在艺术上大大地迈进一步。

《长生殿》在艺术上的一大特色是精简枝叶，突出主干，达到高度的典型化。作者不是按照历史的原貌依样画葫芦，他巧妙地对众多的人物和散漫的事件加以概括集中，充分运用典型化的手法来反映现实。这就避免了写重大题材的戏曲所常犯的头绪繁多使人应接不暇的毛病。白仁甫的《梧桐雨》杂剧虽只短短的四折，上场的朝廷大臣就有张九龄、李林甫、杨国忠三人，另有幽州节度使张守珪在楔子里出场，交待安禄山违律当斩情事。在《长生殿》中，洪昇没有让张九龄上场，又把李林甫与安禄山勾结的事实也集中到杨国忠身上，安禄山违律犯罪的事也在他自报家门时一笔带过，减省了张守珪这个人物。《梧桐雨》和《惊鸿记》在玄宗幸蜀时都有太子随驾，《梧桐雨》还增加李光弼护驾，《惊鸿记》添了李泌辅肃宗事。这些人物情节与主线关系不大，《长生殿》便将其全部删去，只在明皇的宾白中交待传位太子一节。由于锐意精简，高度集中，全剧虽然长达五十出，而主要人物除李、杨之外只有高力士、郭子仪、陈玄礼、杨国忠、安禄山等数人，每个人都是一个典型，在剧中担负着不同的任务，彼此不可代替。在精减头绪的同时，作家又注意浓缩情节，运用侧笔、暗示、伏线等方法交代次要的情

事。虢国承恩一事没有作专场敷演，只在《傍讶》《倖恩》的曲白中交代。梅妃复召也只通过念奴之口加以描摹，当事人梅妃甚至不露一面。

压缩了次要的情节，作者的笔触便能在主要事件上纵横挥斥，通过不同角度和多层次的铺排，扩大和加深了作品反映生活的广度和深度，突出了主要人物形象。为了揭露杨国忠和安禄山的贪赃枉法、骄恣挥霍、阴谋误国，不仅在《贿权》《权哄》《合围》《陷关》等出中让他们直接登台表演，而且安排了《禊游》《疑谶》《侦报》几出戏，通过曲江游人的拾获珠翠、郭子仪和酒保的临街对话、边关探子的密报，加以淋漓尽致的揭露。对于杨妃之死，作品固然安排了《闻铃》《哭像》《见月》《改葬》《雨梦》等场面写出明皇对她的怀恋，同时还通过《看袜》《弹词》《私祭》等出写一般人对她的惋惜。

《长生殿》的另一个艺术特色是人物性格的刻画既丰满又鲜明。安禄山在作品中出现前后虽只有八次，但一次一个面孔。当他第一次在《贿权》中露面时，是一个犯了死罪的囚犯，匍匐于杨国忠的脚下摇尾乞怜，一副奴才相。《禊游》中他第二次登场，这时以花声巧语骗取了明皇的信任，不但官复原职，而且有不日封王之分，于是非分之想随之而生，甚至敢于追逐天子阿姨的香车。但由于恩宠未深，不敢造次，碰到杨国忠迎面而来，便疾忙躲避，是一副奸狡相。到了《疑谶》，安禄山已经封王赐第，位极人臣，就趾高气扬，不可一世。在《权哄》里便发展到敢与当朝宰相杨国忠一决雌雄的地步，有点张牙舞爪，跃跃欲试了。接下来《合围》写其阴谋策划，《陷关》写其公开反叛；《骂贼》揭露他的凶残狂妄，《刺逆》揭露他的荒淫虚弱。笔触所及，人物性格的各个侧面都被作家镌刻得玲珑剔透，肝胆毕现。安禄山并不是《长生殿》中最主要的人物，作者的用笔尚如此细密传神，其他人物如李隆基、杨玉环的塑造，就更不用说了。

有层次地揭示人物性格的发展，细致描摹人物心理的变化，才能把人物写深写活，使之成为一个有血有肉的艺术典型。从作品所展现的人物形象看，作家对这点是领悟了的。前面提到明皇对杨妃爱情的演变就是人物性格发展一个最典型的例子。随着客观环境的变迁和对方感情的发展，明皇对杨妃的爱也由浅入深，由庸俗到纯洁，由变化莫测到真诚专一，脉络十分清晰。至于心理描写，索隐发微，曲尽情态，更是作家所擅长。就拿《埋玉》一出中杨妃的心理活动来剖析吧。杨妃在仓猝之间随明皇启程幸蜀时，对形势的严重性是毫无认识的，因为她久居深宫，既不了解杨国忠与安禄山的矛盾，也不知道世人对他的家族胡作非为的愤怒怨恨。突然间听得马嵬驿前六

军喧哗,杨国忠被戮,还要拿她割恩正法,不由得大吃一惊,牵着明皇的衣袖啼哭。但她毕竟是个机灵人,听说弹压无效,迫于形势,也只好请求明皇急切抛舍她。不过,此时口虽请死,心存侥幸,还想依仗明皇的怜爱,保护她不受牵连。及至陈玄礼指出,军士们既杀国忠,如果杨妃尚在,则人人自危,连明皇的安全也将没有保证,她才如梦方醒,心知明皇不但不能保护她,连他自身也将难保。加之军士们已围住驿庭,事态万分危急,这才促使她狠下决心,再次请赐自尽。明皇正在进退两难间,既舍不得赐死杨妃,又无法解开危局,唯有一味拖延。杨妃因为横下了一条心,克服了对死的恐惧,头脑较前清醒,反劝明皇:"事已至此,无路求生,若再留恋",必致"玉石俱焚"。明皇不得已而准奏,杨妃转入佛堂向高力士交代后事,絮絮不止,表露出对钗盒情缘的无限留恋。这样,作家就把杨妃从不知死、不愿死到决心赴死的过程写得合情合理、细腻真切、委婉动人。《梧桐雨》和《惊鸿记》都出现过马嵬之变的戏剧场面,但白仁甫笔下的杨妃一味贪生怕死,临别时还只会埋怨明皇薄情。《惊鸿记》的《马嵬杀妃》却相反,杨妃一听军士们要拿她割恩正法,便毫不犹豫立刻跪倒阶前,供认自己有误国之罪,甘心请死。这些描写都不是从特定情景和人物性格出发,违悖情理,不容易收到感人的艺术效果。

　　《长生殿》的第三个艺术特色,是作家的倾向性"从场面和情节中自然而然地流露出来"①,并不通过某个人物、某段台词直接宣示,向观众们作唠叨的说教。因此,把作品的任何一部分割裂出来,取其一端不及其余的做法,都不能正确地阐释作者的原意。但是这个艺术特色往往为许多评论家所忽略。他们或者举《骂贼》中伶工雷海青的曲白作据,说明洪昇写本传的原意是斥满人之入主中华,以证实《长生殿》有反清思想;或者以《弹词》中李龟年演唱的《天宝遗事》为例,论证洪昇本人有兴亡之感,通过《长生殿》为明朝的覆亡唱挽歌。有的评论者因为《傍讶》《絮阁》中高力士等批评过杨妃嫉妒,就说《长生殿》宣扬的是夫权思想,维护一夫多妻制的封建婚姻。还有的评论者因为《献饭》《看袜》《弹词》等出李谟和郭从谨二人对李、杨的评价及天宝之乱的祸因分析针锋相对,就认为作者观点模糊,主题思想自相矛盾。这些论断抛开全剧人物和情节的分析,割裂了艺术形象的完整性,非但不能正确阐明作品的倾向性,而且会在理论上造成混乱。

　　其实《长生殿》的创作继承和发扬了古典戏曲的现实主义传统,在塑

① 恩格斯《致敏·考茨基》。

造人物安排情节时是严格按照现实生活中已经存在和可能发生的事物进行构思的。如果作品的人物对某一事件采取了截然不同的立场，发表了互相矛盾的意见，那是因为生活原来就是这个样子。名门望族的公子李谟同穷乡僻壤的野老郭从谨二人怎么可能有共同的语言呢？不论雷海青还是李龟年，抒发的如果不是他们自身感受到的国破家亡的悲痛与感慨，而是作者强加给他们的思想感情，这样的艺术形象又怎么会得到观众的批准呢？所以，我们没有理由把作品中的某一个人物指定为作者的代言人，更没有理由把某一个艺术形象说过的某一段话派做作者本人的意图。

关于正确理解作家的倾向性问题，前人早就有过论述。作者的好友吴舒凫对《骂贼》一出作过分析，认为在这出戏中塑造了骂贼而死的伶工雷海青，写出"满朝旧臣甘心降顺而一乐人独矢捐躯"，当然是对他的歌颂，"烈性足千古矣"。作者在描写这个场面和情节时虽没有外加什么东西进去，但从全剧的场面、情节来看，显然在这一出中也寄寓了作者的创作意图，这就是吴舒凫在称赞雷海青的烈性后另一段评语："然文伯之丧，敬姜谓，'诸臣未出涕，而内人行哭失声，'知其旷礼，则天宝之治可知也。览者必于此警处着眼，方不失作者苦心。"文伯是春秋鲁国的执政大臣，敬姜是他的母亲。文伯死时，敬姜指出他平时只知迷恋姬妾，而失礼于诸臣，所以他死时姬妾痛哭失声，而朝臣没有一个流泪。吴舒凫引了这个史例，说唐朝被安禄山颠覆，满朝旧臣甘心降顺，只有一个乐工痛哭骂贼。这实际也使人看到了明皇天宝之治的不得人心。如果他在天宝年间励精图治，不沉迷于梨园歌舞，就不至招来这样的结局。这就同时体现了他的"逞侈心，穷人欲，祸败随之"的主题思想。吴舒凫与洪昇有师友之谊，洪的剧作如《闹高唐》《节孝坊》等都是由他点评的。对吴氏的点评《长生殿》，洪昇表示十分感激，说"全文得其论文发予意所涵蕴者实多。"我们认为，吴氏善于发现那些从场面与情节中自然而然地流露出来的思想倾向，他的分析合乎全剧的主题思想，因而可以与前后各出互相印证。由此得到启示，我们分析、评论古代文学作品，不能再搞繁琐的考证，更不必无中生有地寻找那些影射与曲笔，这才不至把读者引入歧途。

《长生殿》这部作品是古典戏曲中罕有的杰作。它蕴含着丰富的思想内容，取得多方面的艺术成就。由于时间和水平的限制，我们只作了初步的探讨，归纳出以上一些不成熟的意见。但我们愿意看到一次真正的学术讨论将逐渐地开展起来，就把这些意见作为引玉之砖奉献给读者吧。

<div style="text-align:right">（与萧德明合作）</div>

怎样校订、评价《单刀会》和《双赴梦》
——与刘靖之先生商榷

最近香港大学罗忼烈教授寄一本刘靖之先生的新著《关汉卿三国故事杂剧研究》给我，书前还有罗教授的一篇序，这引起我很大的兴趣。

这书首先探索了关汉卿的生平和著作，提出一些新的可贵的见解，然后对关汉卿的两本三国戏《单刀会》和《双赴梦》进行重点深入的考查和评价。解放后，我看过不少研究关汉卿戏曲的论著，没有一篇是以这两本戏作重点的。这两本戏都不见于臧晋叔的《元曲选》，一般人难得见到。《双赴梦》原见《元刊杂剧三十种》，刻工粗略，科白全缺，更少人研究。宋元时期，三国故事在"讲史"里最吃香。元代流传下的历史戏以三国戏为最多。靖之撇开人们所反复研究过的《窦娥冤》《救风尘》等关剧，选择这两本三国戏作重点，可说别具眼力。

在研究这两本三国戏时，靖之从"著录与版本"入手，比较各种版本的异同，订正文字句逗的错误，力求恢复关剧的本来面目，然后分别探索本事的来源，全剧的布局，人物的塑造和曲文的风格。这种研究古典戏曲的步骤和方法，也有值得我们借鉴之处。但在仔细阅读了靖之的论著和罗序之后，对这两本关剧的校订和评价，我自己有些不同的看法。为了学术交流，提出来跟靖之商榷，也以此求教于国内关心元剧的读者。

靖之详细考查了有关《单刀会》的历史材料，以及三国故事在宋元民间流传的情况，说明"元人三国故事杂剧的内容，在元代以前就已经家喻户晓。"又说："若没有'话本'和'平话'铺路，后来的杂剧和小说亦无法达到如此高的境界，成为传世不朽的作品。"这是符合我国文学历史发展的实际的。但似乎还应看到文学史上另外一些表现政治斗争的历史故事或通俗文学作品，如《临潼会》《渑池会》《鸿门会》等对《单刀会》的影响。关羽在《单刀会》第三折结束时唱："须无那临潼会秦穆公，又无那鸿门会楚霸王。"清楚地说明了这一点。《三国演义》在关羽单刀赴会结束时，直接引蔺相如在渑池会上的英雄气概称赞关羽的英勇，同样说明了这一点。

在我国漫长的封建历史时期，不同的政治集团、割据势力，以及由不同

民族建立的国家之间，曾经为了各自不同的利益而展开军事上外交上的斗争，外交斗争一般是通过一次宴会来谈判的。所谓"折冲尊俎之间，决胜千里之外"，是对这种外交谈判的形象概括。谈判的胜利或失败，直接影响谈判双方的切身利益，同时关系到双方所代表的人民群众的命运。因此它是双方统治者和人民群众所共同关心的。在辽宋夏、宋金元先后鼎峙的历史时期，这种外交谈判特别频繁。人民迫切希望在舞台上、书场上看到历史上的英雄人物是怎样在外交谈判上维护自己、压倒敌人。从而鼓舞自己胜利前进的，《临潼会》《渑池会》《鸿门会》等话本、戏剧就应运而生。关汉卿的《单刀会》则是集中了前人的成就，加以自己的天才创造，从而后来居上，影响深远的一个剧本。

评价这个剧本的成就，我想首先应该看它是否准确、生动地反映了历史上的这些政治斗争。反映得准确、生动，不但对当时的观众有启发，对今天的读者也还有一定的教育意义。如剧中关羽以祖宗创业的艰难教训关平等不能轻易放弃荆州，对我们今天怎样教育青年发奋图强、保卫祖国，难道没有历史借鉴作用吗？关羽要关平等"旱路里摆着马军，水路里摆着战船""排戈戟，列旗枪，各分战场"，难道没有给我们以外交谈判要有实力作后盾的启示吗？而关羽赴会前唱的两支曲子：

〔石榴花〕两朝相隔汉阳江，上写着道"鲁肃请云长"。安排筵宴不寻常，休想道是"画堂别是风光"。那里有凤凰杯满捧琼花酿，他安排着巴豆、砒霜。玳筵前摆列着英雄将，休想肯"开宴出红妆。"

〔斗鹌鹑〕安排下打凤牢龙，准备着天罗地网。也不是待客筵席，则是个杀人、杀人的战场。若说那重意诚心更休想，全不怕后人讲。既然他谨谨相邀，我与你亲身便往。

则生动地反映了这种宴会的本质特征：表面上是"待客筵席"，骨子里是"杀人战场"。同时说明关羽在会前对敌情的充分估计和作好自己的思想准备。正因为这样，他在单刀赴会时才能备敌而不为敌所备，以英雄的气概压倒了鲁肃。

我总觉得关汉卿在《单刀会》里把鲁肃写得过于窝囊，既不能反映这一场经过双方充分准备的外交谈判的严酷性，也不能有效地衬托关羽的英雄气概，应该说是个败笔。

外交谈判要有实力作后盾，但究竟跟凭实力决定胜负的军事斗争有区

别，它主要是在理论上驳倒敌人。《单刀会》里的关羽是凭什么理论驳倒鲁肃的呢？这就是说荆州从刘邦创业以来，就一直是汉家的基业，只有汉家的子孙刘备才能占有，孙权是没有理由来争的。这种维护汉家基业的思想，从全剧开场乔国老唱的"咱本是汉国臣僚，欺侮他汉君软弱"起，直到全剧结束关羽唱的"百忙里称不了老兄心，急切里倒不了俺汉家节"止，贯彻始终。而集中表现在关羽驳斥鲁肃说刘备不还荆州是失信的〔沉醉东风〕一曲里：

想着俺汉高皇图王霸业，汉光武秉正除邪，汉王允将董卓诛，汉皇叔把温侯灭，俺哥哥合承受汉家基业。则你这东吴国的孙权，和俺刘家却是甚枝叶？请你个不克己先生自说。

这曲连举汉家的几个创业人物，说明刘备继承汉家基业的合理性。回顾前面乔国老、司马徽怎样夸说刘皇叔、诸葛亮、五虎将等的英明，关羽怎样慨叹祖宗创业的艰难，就使全剧的人物行动都在这一中心思想照映之下活络起来了。

　　靖之的论著和忱烈的序言都曾指出《单刀会》剧中的正统思想，这是符合实际的。生活在七百年前的关汉卿不可能超越封建正统思想的局限，可以理解。但我们今天如不指出它为封建皇权服务的实质，就不能通过《单刀会》的思想分析，引导读者向前看。"文化大革命"前就有人把林家父子捧上了天，为"林家王朝"的建立作吹鼓手。后来还有人提出"老子英雄儿好汉，老子反动儿混蛋"的口号，把许多在红旗下长大的青少年打成"黑五类"。它的思想实质——反动的封建血统论，是跟封建正统思想一脉相承的。

　　裴松之《三国志注》引《吴书》记关羽驳鲁肃说，"乌林之役，左将军（按指刘备）身在行间，戮力破魏，岂得徒劳？"《三国志·鲁肃传》写关羽单刀赴会时，他部下有人驳鲁肃说："土地者，惟德所在，何索之有？"关汉卿为什么撇开这些历史资料不用，而创造性地提出荆州是汉家基业这一点来驳鲁肃呢？这就必须把剧本放在金元交替的历史时期来看。蒙古贵族所统率的骑兵侵入中国北方时，出于历史上游牧民族的掠夺性，曾经严重破坏中国北方高度发展的封建经济。他们称原在金国统治下的北方各族人民为汉儿人，地位远在蒙古人、色目人之下。关汉卿通过《单刀会》的历史故事，宣称汉家祖宗创业的艰难，反对把祖宗基业拱手让人，豪情洋溢地歌颂了保

卫祖宗基业的"三国英雄汉云长",难道会是偶然的吗?

今天蒙古人民是我们的兄弟民族,我们没有必要再纠缠于历史上民族之间的旧账。但在金元、宋元交替的过程中,蒙古族的统治者以武力侵占全中国,对以汉族为主的中国人民实行严酷的封建军事统治。关汉卿通过戏剧创作,唤起了人们对汉家基业的怀念,这当然有利于当时以汉族为主的中国各族人民对蒙古统治者的反抗,不利于蒙古统治者以及跟他们勾结在一起的各族上层分子对中国各族人民的统治。这就是关汉卿在《单刀会》里所表现的维护汉家基业的正统思想的实质:当时汉族人民要求恢复自己的民族地位的思想感情。这种思想在《双赴梦》里以另外的历史故事表现出来,即要求刘备替为国尽忠的关羽、张飞报仇,惩办卖国求荣的糜芳、张达等奸人、国贼。

在封建正统的思想体系里包涵着民族感情和爱国思想,这是《单刀会》《双赴梦》二剧主题思想的复杂性。正如他的《窦娥冤》《蝴蝶梦》二剧在天人互相感应的思想体系里包涵着"人命关天关地","人有所愿,天必从之"的可贵思想一样。

关羽的英勇捍卫国土,张飞的誓死为国报仇,是关汉卿通过三国的历史故事反映金元之际时代气氛的两部名著,七百年来在舞台上演出不衰(《造白袍》《张飞归天》等包涵有《双赴梦》的内容),它们理应得到元剧研究工作者的重视。

靖之说《单刀会》把关羽的形象几乎夸大到神的地步,可能出于"人心思汉",不满异族统治。忼烈说《单刀会》强调正统观念,"未曾没有汉族的民族思想存在,曹魏、孙吴都不是正统,何况元蒙?"放在当时的历史背景来看,完全有可能。

靖之考查了历史记载,注意到关汉卿把原来在益阳举行的谈判改到江上,是为了制造声势,突出关羽的英雄形象,这是对的。我还有些补充的意见。它首先是有利于让关羽回顾赤壁之战的英雄事迹,高唱"大江东去浪千叠"一曲,使江山为人物添豪情,人物为江山增气象,引起人们对祖国江山人物的向往,收到了爱国主义思想教育的效果。其次是有效地发挥了我国戏曲在舞台处理上的特点,在开场与结场时,通过梢公开船、解缆等的虚拟动作和关羽、周仓等在渡江时的动荡姿态,给人以美的享受。最后是突破了向来表现外交谈判的戏老在一个固定场合争论的沉闷气氛,表现了艺术上的创新精神。

关汉卿把高潮放在第四折,这是他高明的地方。然因此就不免在鲁肃向

乔国老求计之后，又增加了他向司马徽求教的第二折，而这折戏实际是可有可无的。因为第一、三两折已分写了吴蜀双方在会前的准备，接下就可以写双方在会场上的交锋，没有必要再写第二折。七百年来，《刀会》（第四折）单独演出最多，有时也连《训子》（第二折）一起演。《乔府求计》（第一折）也偶有上演。惟有鲁肃向司马徽求教的第二折绝少单独演出。长期的舞台实践证明这场戏在这一本四折的杂剧里，仅仅是起了为延迟后面的高潮而填补前面的空虚的作用。

靖之先生对《单刀会》元刊本曲文的校勘、订正，我大都同意，但有几处还可商榷。一是他说元刊本"我这里听者"一句，指关羽已听到鲁肃的人马埋伏之声。我看是承上文"剑界"而言的。"剑界"实即"剑戞"，指剑在鞘内震动发声，是要杀人的预兆，所以接下叫"鲁子敬休乔怯"。二是元刊本〔后庭花〕曲，"关公之见小"应作"关公心见小"。"心见"指心思见识，是元人常用语，也见关汉卿《救风尘》剧。同曲"把军兵暗了"之"暗"，他疑为"按"字之误；其实即"窨"字，是埋伏的意思。三是元刊本〔上小楼〕曲末句"交（教）他每（们）鞠躬躬送的我来船上"，"鞠躬躬"即"曲躬躬"，元剧中常见，明钞本亦不误。他根据《关汉卿戏剧集》作"看那厮鞠躬鞠躬送我到船上"，不合〔上小楼〕末句句格。还有一点是历来流传的本子都弄错了的，是把上举〔沉醉东风〕曲中的"汉王允将董卓诛"错作"汉献帝将董卓诛"。此句元刊本作"汉王帝将董卓诛"，"王帝"显然是"王允"的误刻。

现在再说《双赴梦》。元刊本此剧科白全无，刻工粗略，又无别本可校。要弄清它的基本内容，得先从元刊本文字句读的辨析入手。过去卢前、隋树森、郑骞各家已作了些订正文字句读的工作，靖之又在他们的基础上有所前进。但问题仍然存在，我初步看到的有下列各点：

一、第一折〔点绛唇〕"官里口暮朝夕"，各本多作"官里日暮朝夕"，其实当作"官里旦暮朝夕"。"口"字是"旦"字的残留。元剧《虎美牌》第三折〔鸳鸯煞〕曲"谁着你旦暮朝夕，常吃的来醺醺醉。"可证。

二、同折〔天下乐〕曲"紧蹴定葵花镫折皮，鞭催、走似飞，坠的双滴溜腿胫无气力。"《关汉卿戏剧集》作"紧蹴定葵花镫，折皮鞭催走似飞坠的双镝，此腿胫无气力。"句格、文义都错了，"镫折皮"即"鞳折皮"，指马鞍两边下坠的一层软障。据兰州大学教师宁希元见告，今北方民间还有此语。

三、同折〔金盏儿〕第一曲，"今日被不人将你算"。"不"字是"坏"

字的半边字，各本都错了。

四、同折〔金盏儿〕第二曲，"纸播□汉张飞"，应作"纸旛儿汉张飞"，元刊本虽字迹模糊，尚约略可辨。纸播（旛）儿即引魂旛，也见关汉卿《哭存孝》杂剧。

五、第二折〔牧羊关〕曲："我直交金破震腥人胆，土雨湎的日无光。""我直交"是衬字，下面是七言的对句，上句显落一字。宁希元说"金破"是"金钑"的同音假借。我疑"震腥"当作"震醒"，"人"字前似落"奸"字。"奸人"指上文的张达、糜芳等说。这样校改，文义通了，句格也对了，虽然带有主观猜测的因素。

六、同折〔贺新郎〕曲首句，"官里行行坐则是关张"，句律不合，义亦难通。似当作"官里往常行坐则是关张"。元刊本"往"字还可辨认，"常"字原脱，可依文义、句律增补。

七、第三折〔红绣鞋〕首二句，"九尺躯阴云里偌大，三缕髯把玉带垂过。"这是张飞的鬼魂看到在阴云里的关羽时唱的。别本都作"九尺躯阴云黑，偌大三缕髯把玉带垂过"。文义难通，句律也不合。

八、同折〔二煞〕曲中对句，"刳开了肠肚饥鸦哚，数算了肥膏猛虎拖"。元刊本"饥鸦"误作"鸡鸦"，"猛虎"误作"猛虚"，各本都以误传误，有的还误改"鸡鸦"作"鸡鸭"，就离原意更远了。

九、同折〔收尾〕首句，"也不㶷香共灯"。"㶷"字为"烦"字的简略，各本都误作"烟"。

十、第四折〔端正好〕曲："梗亡在三个贼臣手。""梗"字当作"硬"，是同音假借。

十一、同折〔滚绣球〕第一曲："我也曾鞭督邮，俺哥哥诛文丑，暗袭了车胄。"元刊本"督邮"误作"及邮"，"暗袭"的"袭"字上半简略，下半"衣"字仍清晰，别本改作"杀"字或"灭"字，都错了。《三国志·关羽传》正作"袭杀徐州刺史车胄"。

十二、同折〔滚绣球〕第二曲："袞衣的我奉玉瓯。"元刊本"袞"字上半尚可辨认，下半则因与下"衣"字笔划重复而省略。

十三、同折〔呆古朵〕曲："终是三十年交契怀着熟。""熟"字尚略可辨认，各本多从缺。

十四、同折〔尾曲〕结句，"强似与俺一千小盏黄封头祭奠酒。""酒"字原脱，当依句律及文义增补。

从上面的文字、句逗看，我们可以从中概括出一些校刊宋元以来通俗文

学刻本的共同要求。一是我们必须掌握第一手的材料，对原刻本进行认真的辨认。《单刀会》《双赴梦》的原本《元刊杂剧三十种》原是清乾嘉年间黄丕烈的藏书，后归上虞罗振玉收藏。通常我们只能看到它的复刻本《古今杂剧》的影印本，这已是第二手的材料。元刊本有些模糊不清而尚可辨认的地方，复刻本只留下空白。后来有些根据复刻本移录的本子，就是第三手的材料，虽也有参考的价值，但主观臆改的地方也不少。直至《古本戏曲丛刊》第四集影印的《元刊杂剧三十种》出来，我们才能对原刻本进行辨认、增补，改正了向来各本以误传误的地方。二是对宋元通俗文学刻本中简体字、通假字，以及俗手的误书、刻工的脱略，要进行比较分析，掌握其中一些带有规律性的东西。如以同音的简体代替繁体，以一字的半边代替整体，甚至以上一字的下半与下一字的上半合成一字。如《双赴梦》的〔油葫芦〕曲："西川道路受尽驱驰"，刻本"受尽"刻作受，因为它借"受"字下半的"又"字作"尽"字上半的"尺"字，有的学者就认为是重复了一个"受"字。同剧〔滚绣球〕第二曲"衮衣的我奉玉瓯"，刻本省略了"衮"字的下半，也引起许多学者的误解。三是要明确每个曲调的音律、句法，才不至于点破句，而且还可以从刻本中看出某些不合音律、句法的地方，加以改正。

　　《双赴梦》的情节是这样。刘备因长期得不到关羽、张飞的消息，十分怀念，派使臣到荆州、阆州把他们召回。那知使臣到了荆州、阆州，才知道关羽已被糜芳、傅仕仁出卖，张飞已被张达刺杀，只好用纸幡儿招他们的魂魄回西川。这是第一折。接下诸葛亮上场，说自己夜观天文，见"贼星增焰彩，将星短光芒"，预应在西蜀两员大将的夭折。正在这时，刘备宣他入朝，告诉他自己连日心绪不宁，恐怕关张有失。他怕刘备伤心、忧惧，反而多方向刘备解释，说因他经常想念关张，才合眼就梦见他们。这是第二折，既突出了刘备与诸葛亮、关张之间的亲密关系，又为下文关张双双入梦作引子，比《单刀会》的第二折要写得好。再接下是张飞的鬼魂上场，他在阴云中找到关羽的鬼魂，回忆起桃园结义以来的英雄事业，悲诉自己不幸的遭遇，要关羽与他一起托梦给刘备，起兵报仇。这是第三折。最后一场才是关张双双托梦刘备，要他起兵报仇，是全剧的高潮。这场戏突出表现了为国复仇的主题思想。在艺术表现上有两个特点，一是当关张的鬼魂要进宫托梦刘备时，门神不让他们进去，张飞想起生前进宫时，宫廷里侍从官员对他毕恭毕敬的情况，他悲声的唱道："往常真户尉见咱当胸叉手，今日见纸判官趋前退后，原来这做鬼的比阳人不自由！"生动地在观众前展现了两种境界：

自由的人生与不自由的鬼界。二是当刘备沉睡不起时,张飞在砖地蹬足,用白象笏敲打黄金炉,都毫无响声。这时他又悲唱:"皂朝靴跐(踩)不响玻璃甃,白象笏打不响黄金兽,原来咱死了也么哥,原来咱死了也么哥!"这又引起观众的联想,想起他生前喝水断桥的威风,死后竟如此可怜。这些植根于现实人生的浪漫主义描绘,对于有些人以为做鬼比人生自由的轻生思想,是当头棒喝。靖之拿这个戏跟莎士比亚的《哈姆雷特》相比。因为它们都出现鬼魂,又都要求复仇,是可以相提并论的。

从《双赴梦》四场的情节和元剧联套体例看,全剧四折曲子,第一折使臣唱,第二折诸葛亮唱,第三、四折张飞唱。第一折的〔点绛唇〕〔混江龙〕二曲,是使臣转述刘备对关张的怀念,并不是刘备的自述。第四折的〔三煞〕〔尾〕二曲,是张飞在梦中辞别刘备,请求刘备出兵为他报仇,也不是刘备唱的。〔尾〕曲的"火速的驱军炫戈矛,驻马向长江雪浪流,活拿住糜芳共糜竺"等句,都只是张飞的一种愿望,在全剧结束时并未成为事实。靖之在分析刘备在《双赴梦》中的舞台艺术形象时,把这四支曲子都看作是刘备唱,我看是值得商榷的。

比之《单刀会》,《双赴梦》就更缺乏历史根据。关汉卿的杂剧存目里有《孟良盗骨》一种,故事内容见今传无名氏《昊天塔》杂剧。它写杨令公和杨七郎在虎口交牙谷战殁后,双双托梦镇守三关的杨六郎,要他起兵报仇,夺回被辽主锁在幽州昊天塔上的杨令公骨殖。正像《渑池会》《鸿门会》等话本、戏曲对《单刀会》有影响一样,杨家将里这个著名的故事可能是《双赴梦》的前驱。

与郭启宏同志谈京剧本《司马迁》

启宏同学：

在春节里看到你的《司马迁》修改本，十分愉快！海燕和小雷也看了，小雷认为杜周这人物写得比较成功，海燕嫌夫人的戏太少了。我却更多的联想这十几年来许多学者专家的经历。他们有的手稿被抄没、被焚毁，还挨尽了林彪、"四人帮"一伙的棍子与皮鞭，比司马迁的遭遇好不了多少。然而今天，他们又精神抖擞地投入新的战斗，为祖国的社会主义现代化编写出一部又一部的专门著作，培养出一批又一批的有用人材。我也在这一年多里跟同志们合作，完成了《元剧选》《元散曲选》的工作，我想这该是你与在京的中大校友乐于听到的。

我们为之奋斗的事业，跟司马迁的发愤著书，具有截然不同的历史内容。然而剧中司马谈在梦境里对司马迁的一段唱词：

> 受辱能激英雄胆，
> 逆境砺志金石坚。
> 你应知文王下监《周易》演，
> 左丘失明《国语》传，
> 不韦迁蜀留《吕览》，
> 韩非囚秦有《说难》
> 圣贤发愤风云变，
> 名篇巨著诵千年。

以及司马迁梦醒后的一段自白：

> 想我华夏，有多少志士仁人！他们蒙不白之奇冤，而建非常之业绩，忍一时之屈辱，而立万代之奇勋！正是他们忍辱负重，发愤图强，使我华夏三千余年江山永固，社稷长存！

难道没有给我们以有益的历史教训，鼓励我们在新的历史时期努力建树无愧于我们前人的非常业绩吗？

　　这十几年来，我们的许多专家学者，即使处在最困难的环境，也总是或明或暗地感到亲人的温暖，得到善良人民的爱护。他们的生命从刀山火海中被抢救出来了；他们的著作被千方百计保存下来了。正是这一阵阵从人间吹向炼狱的暖风，使我们又联想起剧中的任安、夫人、玉儿、老狱公等人物的活动。一切历史上有卓绝成就的人，总是通过一条看得见或看不见的线和人民的才智联系着。司马迁写信陵君怎样得到夷门监者侯嬴、梁市屠者朱亥的助力，建立破秦救赵的奇勋是这样；你写司马迁怎样得到老狱公、玉儿的助力，完成《太史公书》的创作，也是这样。当然，前者是历史著作，要有真凭实据；后者是文艺创作，可以捏合、虚构。

　　罗里罗嗦说了上面一大堆，只是为了说明一点：你的《司马迁》修改本是扣紧时代的脉搏，打动今天的读者与观众的。这对于历史剧的作者非常重要。文代会期间，我看了曹禺同志的《王昭君》和陈白尘同志的《大风歌》。从剧本创作看，曹禺同志精雕细琢，付出了更多的心血；从观众反应看，后者的演出效果似乎还超过前者，因为它比较能扣紧"四人帮"被粉碎后的时代脉搏。你的《司马迁》，据我读后的观感，则较好地体现了三中全会以后要求全国各族人民忍辱负重、发愤图强的时代精神。这是一个新的历史时期的产物，虽然它写的是二千年前的历史故事。

　　看来你认真查阅过司马迁受腐刑、下蚕室、发愤著书的历史资料，从而使剧中人物的活动在彩墨斑斓的历史画卷中展开。这是最成功的。当然，你是根据《汉书·司马迁传》的《报任安书》塑造司马迁与任安这两个人物。任安在益州作外官，不了解司马迁在长安的处境与心事，写信要司马迁"推贤进士"，这既是为国求贤，也希望司马迁不至随俗浮沉，无所建树；司马迁在回信里如此披肝沥胆地向他倾诉自己的遭际，可想见他们交情的深厚。以前有人以为任安责怪司马迁没有推荐他自己，引起司马迁的反感，终于跟他割席绝交，我看是个误解。现在你把这案翻过来，还任安以应有的历史面目，也有效地映衬了司马迁的光辉形象。

　　你根据司马迁的《酷吏列传》与《佞幸列传》写的杜周与李和嫣，一个是外宽内深，善于看皇帝眼色行事的权奸，一个是利用裙带关系接近皇帝的佞臣。他们带有同一时期的历史风貌，又各具性格特征。你在第五场写李和嫣反对起用司马迁，杜周却在武帝面前推举他作中书令，引起双方私下一场争论：

> 　　李和嫣　我说老兄，我要你拦着万岁爷，别起用司马迁，你怎么倒请万岁给他加官？
> 　　杜　周　只怕这个官儿，司马迁未必愿当！
> 　　李和嫣　什么？两千石俸禄，上大夫了！不愿当？
> 　　杜　周　大人只知其一，不知其二。这中书令虽然官阶甚高，历来却是宦官充任。司马迁受过宫刑，已然羞愧难当，他若当此闺阁之臣，难耐满朝文武笑骂；他若不当，万岁必然容他不得。
> 　　李和嫣　这么说，他当也不是，不当也不是。哎哟，姓杜的呀！你这主意可真绝哇！日后司马迁知道了，不把你写进《酷吏列传》才怪呢！
> 　　杜　周　你也免不了要入《佞幸列传》呵！
> 　　李和嫣　哎哟，这可不是闹着玩的，他要真给写进去，那咱俩可就要遗臭万年啦。
> 　　杜　周　他当了中书令，今日羽猎，明日封禅，朝夕随驾，忙忙碌碌……
> 　　李和嫣　对对！忙得他连放个屁的工夫都没有，还写什么书？
> 　　杜　周　着呀！

这就维妙维肖地给他俩写了一篇合传。通过对同一事件的争论，突出不同人物的性格特征，是避免舞台艺术形象公式化的有效途径。这里是个好例。

值得商量的是对汉武帝这个一代雄才大略的英主，写得似乎偏低了。他处在封建社会上升的历史时期，文治武功都甚可观。现在他宫廷里除了司马迁，没有一个不是窝囊货。这看来更像衰朝的气象，跟当时历史形势不大相符。

把历史人物故事搬上舞台，要胸有全局，笔无滞机。孔尚任写《桃花扇》，紧紧抓住了"借离合之情，写兴亡之感"的主题和"实事实人，有凭有据"的现实主义原则。他在第一场写复社文人在"孙楚楼边，莫愁湖上"的"江山胜处酒卖斜阳"时，目光就直注"冷清清的落照，剩一树柳弯腰"的凄凉结局。前面写复社文人在"听稗""借戏""闹丁"几场戏里痛骂阮大铖时，就为后面阮大铖、马士英等操纵朝政、借机报复积蓄了声势。这体现了他完整的艺术构思："热闹局就是烦恼的根源，痛快事就是纠缠的枝叶。"《司马迁》的全剧情节环绕着"忍辱负重，发愤著书"这一主题展开，人物故事比较集中。在第一场玉儿向夫人表白要继承外公事业，把史书继续

写下去，目光已直注结局：玉儿与夫人定计，保存《太史公书》的副本。在剧情转折关头，往往先重笔蓄势，然后跌入逆境。如第二场在郑履忧报告李陵全军覆没之前，就尽情写汉廷君臣的举杯庆祝胜利；第四场在玉儿得知司马迁受刑、悲痛欲绝之前，就尽情写她的满怀希望，浮想联翩。这些地方，既表现了事物的辩证发展，也使文情跌荡多姿，不至流于平铺直叙。全剧曲白朴素而不失之俗，间施文采而不失之晦。除个别倾泻激情的片段外，曲白分工也比较自然、匀称。稍觉不足的，似还不够精警，尤其是曲词。过去戏曲演与识字和不识字人同看，语言力求浅显、通俗，是对的。现在观众大都识字，曲词又往往通过字幕反映到观众的眼帘，应该要求曲词写得精炼些，警策些，不仅使观众入耳即能消融，也入目经久不忘。不知你意以为如何？此外如司马迁赠剑、任安还剑的关目，起了活络剧情的作用。又如热场冷场的相间演出，实境虚境的互相映衬，使观众耳目常新。你在这些地方也取得较好成就。间有未尽妥善之处，随笔批注了些不成熟的意见，供你参考。

　　文代会期间，听说北京京剧院三团到河南演出去了，因此没有能看到你的戏。现在只能就剧本的创作成就，纸上谈兵。广州剧协里的同志，尤其是你熟悉的中大校友，希望能在羊城看到它的演出，请把我们这点心意向剧团的同志们转达。此祝

春节愉快。

<div style="text-align:right">

王季思
1980 年 2 月 17 日

</div>

喜看京剧《李清照》的演出

十分愉快地看到中国京剧院三团演出的《李清照》，它把我国历史上杰出的女词人搬上了今天的戏曲舞台。从李清照在〔点绛唇〕的乐曲声中翩翩登场，直到她曼声吟咏〔声声慢〕，一步步从舞台上消失，观众为女词人悲剧的一生感到悲愤，同时亲切地领会到她的一些著名词篇中的意境。

全剧采取以喜衬悲、悲喜交错的结构编排。剧中黑暗势力对悲剧主人公的袭击，往往在他们欢庆团聚或久别重逢时出现。男女主角在这种关键时刻的唱段，声情激越，多次激起观众的掌声。

李清照的戏，清初的洪昇曾编过，写她和赵明诚在归来堂的美好生活，是个短剧，舞台上很少演出。《李清照》的作者戴英录和邹忆青，都是解放后大学中文系毕业的。我们的时代应有我们自己培养的洪昇、孔尚任，尽管还没有结出硕果，他们破土而出的勃勃生气，认真探索的精神，值得我们重视。

应该让历史人物在特定的历史背景中活动，不能把古人现代化。作者把李清照的一生放在南北宋交替的时期来描写，她前期正值蔡京当国，表面太平无事，骨子里正在酝酿一场民族灾难；后期正值金兵南下，黄潜善当国，执行对金人妥协投降的政策，使中国长期陷于分裂。这个历史背景是可信的。李清照夫妇前期在汴京，在青州，编著《金石录》，创作新诗词，过着闺房兼书房的美好生活；后期流落江南，赵明诚又病殁建康，她平生收藏的金石书画十九丧失，过着孤苦无依的流亡生活。这些历史事实也是可信的。

根据历史的可能，虚构一些人物情节，丰富舞台演出的艺术内容，这是必须的。剧中从李格非以玉壶作女儿的陪嫁，直到后来张汝舟以玉壶讨好权相和金人，诬陷赵明诚，起了贯串故事情节、又映衬人物性格的作用。张汝舟是有这个人的，"玉壶颁金"也见于宋人笔记。这些人物、事件在后人争论李清照晚年生活时曾有所引用，但还没有得出确切的结论。这正好为作者留下想象的余地，根据当时历史的情势和舞台艺术的要求，虚构一些故事情节，突出了戏剧冲突，又加强了全剧的结构。作者还把抗金名将韩世忠、梁红玉夫妇和李清照流落江南的生活联系起来写，在李清照晚年生活中出现慷

慨悲歌的场景。这当然不是历史事实，却是宋室南渡后的历史形势中所可能出现的。

写历史剧要有历史知识、文学才能，又必须熟悉我国戏曲的艺术形式。李清照落笔生花，出言成韵，她在今天舞台上的说白唱词，要大致跟她遗留下的散文、诗词接近。这是很不容易的，而作者基本做到了。写李清照的戏，不仅要展示她的生平，还得介绍她的创作。作者通过伴唱、伴舞、吟诵等形式，在剧情变化发展过程中，自然而然地吐露出一首首珠圆玉润的诗词，在观众情绪中激起一朵朵浪花。由于作者对京剧唱腔熟悉，结合各种曲调、板式，淋漓尽致地写好几个唱段，为扮演李清照、赵明诚的两位主要演员引吭高歌提供了文学创作的基础。

像李清照这样的悲剧在历史上曾反复出现。她以前的女诗人蔡文姬，她以后的女词人王清惠，都有类似的经历。为什么一个文化水平较高的民族会被一个落后的民族所侵略，给广大人民带来国破家亡的灾难？通过李清照的一生揭示这个历史悲剧的必然性，将更能引起今天观众的深思。根据《金石录后序》，在金兵南下时，为了轻装避乱，李清照夫妇曾忍痛抛乡别土，还抛弃了她们多年积聚起来的金石书画，这是当时尖锐的民族矛盾在李清照作品中的反映。作者没有充分利用这些素材，写出一个时代的悲剧，突出李清照夫妇热爱祖国文化遗产的思想感情，也为后人提供一面历史镜子，而过多地把她一生的悲剧归因于个别坏人的播弄是非。从这点看，张汝舟在后面几场戏里的穿插就不免落套，也不符合历史实际。我们希望作者在取得现有成就的基础上继续有所提高，把李清照的舞台形象塑造得更美，更动人。

《集评校注西厢记》前记

1948年，我曾在上海开明书店出版《集评校注西厢记》。事过三十多年，我又在上海古籍出版社出版这个同名的著作。可能有人以为它是原书的重印，其实不是，它是在原书基础上曲折地前进了。

我整理王实甫《西厢记》，从定本、注释、集评三方面着手，都有过曲折甚至反复的过程。

先谈定本。现传元人刻本的杂剧，没有一本是科白齐全的。明中叶以后，科白齐全的元杂剧刻本抄本才慢慢多起来。由于向来封建正统文人对戏曲的歧视，传抄传刻的本子脱误很多。明人刊行元剧，又每每自作聪明，肆意删改。为了使今天的读者有一个比较接近王实甫原著而又明白易读的本子，就必须搞好定本的工作。

定本的第一步工作是版本的校勘。《西厢记》在元剧中流传版本最多，校勘的工作就比较艰巨。一九四四年我在浙江龙吟书屋出版《西厢五剧注》时，是以暖红室复刻明凌濛初本作底本，校对了王伯良、金圣叹、毛西河诸家刻本，并就《雍熙乐府》校正它的部分曲文。解放后我又看到张深之、何璧、刘龙田等的本子。特别是弘治戊午（1498年）本《西厢记》的发现，引起我浓厚的兴趣。弘治本跟后来各种本子的一个明显不同，是以第二本惠明送书唱的〔正宫·端正好〕一套为第二折，以下红娘请宴、夫人赖婚、莺莺听琴，顺次为第三、四、五折。这样，第二本有五折，全部五本共有二十一折。明初周宪王的《太和正音谱》摘录《西厢记》第四本第四折〔络丝娘尾〕曲，注为"王实甫《西厢记》第十七折"。前四本十七折，加第五本四折，正好二十一折。而晚明以来的各种刻本，有的把惠明送书的一折并入第二本第一折，有的把它改作第二本第一折后的"楔子"，全书五本都只二十折。元人杂剧没有在一折里唱两套曲子的，也没有在"楔子"里唱整套曲子的。而一本五折的有纪君祥的《赵氏孤儿》，一本六折的有张时起的《花月秋千记》（见曹楝亭本《录鬼簿》）。我原来以凌濛初本作底本，因为相信它是根据周宪王本复刻的。弘治本的发现，至少在分折的问题上戳穿了凌氏借古本以自重的幌子。

那么，第二本原来有没有"楔子"呢？我看是有的，它就是从白马将军上场到解围后下场的一场戏。中间惠明唱〔仙吕·赏花时〕二支，正是元剧"楔子"的格局。

恢复了惠明送书的第二折地位，恢复了惠明唱〔仙吕·赏花时〕二支的"楔子"地位，显然比较接近王实甫原著的面目。

原第二本第三折，即夫人赖婚的一场，还有一个争论较多的地方，是在夫人叫莺莺向张生再把一杯酒时莺莺唱的〔月上海棠〕二支曲子。向来通行的金圣叹本以"一杯闷酒尊前过"的一支为前篇，以"如今烦恼犹闲可"的一支为后篇，我根据凌濛初本把它们倒过来了。后来校对了弘治本，正好跟金本的前后篇相同，又把它们勾回去。又各本都在夫人叫莺莺把酒、红娘私对莺莺说"这烦恼怎生是了"时，莺莺接下连唱〔月上海棠〕二支。只有张深之本在夫人叫莺莺把酒时，莺莺唱〔月上海棠〕前篇"一杯闷酒尊前过"一支。莺莺唱过这曲后，红娘私下对她说："姐姐，这烦恼怎了！"莺莺才接唱〔月上海棠〕后篇"而今烦恼犹闲可"一支。这样，就层次分明，曲白对应，它不是简单地恢复了金圣叹本的面目，而是参校从明弘治以来的各种刻本之后所作出的安排。张深之本是不是会比弘治本更接近王实甫的原著呢？目前还没有确切材料可以说明。但这本子是经过海盐姚士粦、会稽孟称舜、吴江沈自徵、诸暨陈洪绶等著名学者参订的。它刊行于明崇祯十二年（1639年），正是孟称舜汇刻古今杂剧《柳枝集》《酹江集》后的第六年。当时吴中、两浙研究元剧的风气正盛，他们是有可能看到比弘治本更早的《西厢记》刻本的。

但是当时我还拆不出一段完整的时间来搞《西厢记》定本的工作，只零零星星作点笔记。1961年以后，我被调到北京编文学史，就更没有时间兼顾了。直到去年上半年，东北师大的张人和同志到中山大学来进修，重新提起这个问题。这次定本有不少地方是根据他的校勘记商定的。

定本的第二步工作是文字的整理。元剧中有不少同字异体、同声假借、繁体简写、简体繁写等文字上的混乱现象。《西厢记》经过明人的整理，有些错别字已经改正。由于当时整理元剧的学者如徐渭、王伯良、凌濛初、张深之等人都生长南方，不习北语。他们又没有对宋元以来的通俗文学作品在语言文字上进行过全面的考察与认真的研究，依然留下不少问题，引起读者的误解与争论。我在版本校勘时对有些明显错误的文字、又有别本可据的，已作了改正，如改"稳秀"作"隐秀"、改"谎偻科"作"谎偻㑰"、改"则么耶"作"怎么那"之类。有些通行已久，后人也有引用的，则保留原

文，以示慎重。如"荆棘刺"不改作"惊急里"，因为元剧《黑旋风》《后庭花》《竹叶舟》里都出现过类似的词例，可见当时即已通行。"抹媚"不改作"魅媚"，因为汤显祖《牡丹亭》已引用了这个词。

为了方便今天的读者，我把原刻本中的异体字尽可能改为今天通行的字，如"嵓"改作"岩"，"褐"改作"祸"，"麄"改作"粗"，"箇""個"改作"个"，"偺""喒"改作"咱"①之类。这工作在开明版已经做了。1959年，中华书局上海编辑所在再版我的《西厢记》校注本时，又改"他每"为"他们"，"则见"为"只见"，"忒稔色"为"太稔色"，"衠一味"为"真一味"。有的专家学者认为这不便于读者从《西厢记》入手，进一步阅读其他元剧；而且"每"与"们"，"则"与"只"，音读并不全同，"忒"字含有"特"字意，"衠"字含有"整"字意，与"太""真"字意义有别。因此这次定本时，除音义全同的古今字照旧改从今体外，把"们""只""太""真"等字又改回去。

再谈注释。我注《西厢记》，除解释难字难句、引证诗词典故出处外，比较致力于方言俗语的考释。这一是从宋元通俗文学中求例证，纠正前人一些主观臆测、望文生义的说法；二是于类似的词性、句法中求义例，使读者可以举一反三；三是从明清戏曲小说和现代方言俗语中考察它们的演变，使读者多少了解现代汉语跟白话文学的先后继承关系。读者从此入手，进而研读其他元剧就比较顺当。但这次再版，除增补少数属于校记性质的注条外，也有反复。1959年的中华版，我曾改原本的"衠""每""忒"等字为"真""们""太"等字，跟着删去了有关的注条，这次恢复了原字，注条又补上了。

最后是集评，它反复最大，改进也最多。解放后，上海开明书店的业务移交上海新文艺出版社接管。他们在再版我的《西厢记》整理本时，要我删去附录在每折后的前人评语。这些评语是否对解放后的读者有用处，我当时确无把握，就决定全部删去。去年我在中山大学办了个中国戏曲史师资培训班，有十几所兄弟院校爱好古典戏曲的同志来进修。我让他们看了部分古典戏曲的批注本，其中有些批语对他们启发很大。后来我们集体编选《中国十大古典悲剧集》和《中国十大古典喜剧集》，就采取了前人的办法，每种都加了眉批。当时张人和同志分工负责搞《西厢记》，他向我建议出一个

① 第二本第三折惠明唱的"大师用喒也不用喒"，"喒"字入"监咸"韵，读如"簪"字，不能改作"咱"字。

《西厢记》的新校注本，同时吸收了部分前人的批语供读者参考。我同意了他的建议。这次集评的工作就是由他一手完成的。他除在每折书页上方移录明清以来和原文有关的各家批语外，还在全书末了汇录了明清以来各家对全书的评价。比之我解放前在开明书店出版的集评本，选录的范围更广，别择也更精了。特别是把各家不同的甚至相反的意见汇集在一处，让读者看看前人怎样从不同的角度理解和欣赏这部古典戏曲名著，从而打开思路，展开争论，批判继承，古为今用，同时初步体现了在古典文学领域里的百家争鸣精神。

为了专门研究工作者的方便，这个版本还增加了跟《西厢记》本事有关的资料，主要是元稹、白居易唱和的《梦游春》诗，它在流传过程中所激起的朵朵浪花，从秦观的《调笑转踏》到李开先的《园林午梦记》，以及我解放后写的三篇论文。

回顾我在中央大学学习时看到暖红室本《西厢记》，发愿为它校注起，到今天这个本子的出版，在五十多年中，经历过种种曲折、反复的道路，在这本子里也留下印记。解放后的新文艺版为什么要删去开明版的集评呢？因为当时文艺界要用新的文艺观点对待古典文学作品，看不到前人的评语对今天的读者还有什么用处。现在不但恢复了开明版的大部分评语，还增加了许多眉批和总评，显然又和文艺领域的强调解放思想、提倡百家争鸣、批判民族虚无主义的倾向有关。"《琵琶》教孝，《西厢》诲淫"，"《西厢》诲淫，《水浒》诲盗"，在明中叶以前的封建正统文人中几乎成了定论。到明末清初的金圣叹却大骂那些说《西厢记》是淫书的人要落地狱。"儿女情长，英雄气短"，也是向来读《西厢记》的人们提出的评语，明末的何璧却说"惟有英雄气，然后有儿女情"。就是说，崔张等人物不仅是多情的儿女，也是有气概的英雄。至于篇章、词句上的争论，那就更多了。举例来说，王世贞以《西厢》为北曲第一，但他是以欣赏骈文的眼光欣赏《西厢记》，对剧中许多提炼通俗语言为曲子的词句就一点也看不到。王伯良、凌濛初等早就指出他是"七子"的习气。然而这些自以为深通元曲的评家，几乎无例外地指责《西厢记》第五本莺莺寄张生书的俚俗，以为王实甫没有引用《会真记》中莺莺寄张生的原书是一大憾事。他们既不了解《会真记》中莺莺的原书在搬上舞台照念时是当时绝大多数观众所无法听懂的；更没有想到董解元、王实甫在"长亭送别""草桥惊梦"的场景中已把莺莺原书中的悲凉情绪作了最充分也最有效的表达。而只有那些要求《西厢记》照《会真记》原样演出的笨伯，才会想到让莺莺在舞台上读那篇满纸古色古香的原书。我

们把这些不同意见都摆出来，既有助于专家学者对原著作接近实际的历史评价；一般读者也可以从这些不同的见解中引起自己的思考。作为我国文艺批评的历史传统在新的历史时期的批判继承看，它是值得肯定的。至于选择是否得当，将来可以讨论。

一个人不论从事那一方面的事业，曲折、反复的道路是难于避免的。我研究中国戏曲准备分三步走：第一步，重点整理《西厢记》《琵琶记》《牡丹亭》《桃花扇》等几个名著；第二步，广泛浏览元明清三代戏曲，精选一部《中国戏曲选》；第三步，编写《中国戏曲史》。八年的抗日战争，十年的民族浩劫，都曾使我无法静下心来研究古典戏曲，我自己工作和兴趣的转移，如抗日战争期间一度热衷于诗歌、杂文的写作，解放后一度被调到北京编文学史，古典戏曲的研究工作自然都被打断了。我研究古典戏曲的长期计划虽然经常被打断，走过不少曲折、反复的道路。但当我再回到原来的研究工作时，还能继续前进，而不至前功尽弃或踏步不前。这是由于我在原计划被打断时还经常记起我想要完成的工作。譬如我在北京编文学史时，遇到有些可以与古典戏曲相参证的材料，就引起我的注意，有时还把它记下来。在十年浩劫期间，不但《西厢记》许多古典文学的书都不能看了，但我在学习《马克思·恩格斯选集》时，还联系古典戏曲的历史内容来思考，特别是恩格斯在《家庭、私有制和国家的起源》中对性爱、婚姻的历史分析，对我如何评价从《凤求凰》《莺莺传》到《西厢记》等描写男女爱情的作品启发更大。这样，我在"十年浩劫"后重弹旧调时，虽然指法未免生疏，音色却更丰富，调子也更高亢了。

急性子是一些事业心较强的学者的共同表现。但在遇到种种挫折、走过种种弯路之后，你将逐渐明白有些需要长期努力的事业是急不来的，需要的倒是不时地记起它，一砖一瓦的积累起来，既不致使事业中断，到需要建筑什么亭台楼阁时，材料也就有了。元代一位著名散曲家卢挚以"有记性，不急性"作为座右铭，我想他是多少懂得文学事业的曲折道路的。

元杂剧

(为《中国大百科全书》"戏曲、曲艺"卷试写条目)

元杂剧是13世纪前半叶，即蒙古灭金（1234）前后，以宋杂剧和金院本为基础，融合宋金以来的音乐、说唱、舞蹈等艺术而形成的戏曲样式。它先在中国北方流行，到13世纪80年代、即元灭南宋（1279）以后，又逐渐流行到中国南方。到14世纪后半叶，即明太祖定都金陵（1368）前后，元杂剧渐趋衰落。继宋元南戏的传统而发展起来的明代传奇戏，代之而起。

元杂剧是以中国北方流行的曲调演唱的，因此也称北曲或北杂剧。文学史上与唐诗、宋词并称的元曲，实际还包括散曲，并不专指元杂剧。

元杂剧的形成，是中国戏曲艺术发展到成熟阶段的重要标志。它的部分优秀剧目，如关汉卿的《窦娥冤》《拜月亭》《单刀会》，王实甫的《西厢记》《破窑记》，纪君祥的《赵氏孤儿》，石君宝的《秋胡戏妻》，康进之的《李逵负荆》等，七百多年来一直被改编为各种新的戏曲形式，连绵不断地演出。有的剧本如《西厢记》《赵氏孤儿》《看钱奴》等还流传到国外，影响至为深远。

元杂剧的形成和兴起

元杂剧的形成和兴起，有它政治上、经济上以及文艺本身的各种因素。12世纪上半叶到13世纪下半叶，中国封建社会的民族矛盾和阶级矛盾错综复杂。起自辽东、漠北的女真族和蒙古族先后征服并占领了黄河流域广大地区，相继建立了金王朝和元王朝。在军事征服过程中，女真贵族和蒙古贵族勾结部分汉族大地主如东平刘氏、真定史氏等，共同镇压各族人民的反抗。到他们建立政权之后，从中央到地方又结成一层层黑暗统治的网，沉重地压在北方各族人民的头上。在人民反抗民族占领和黑暗统治的斗争中，要求有战斗性和群众性较强的艺术作品出现。这就使一些富于反抗性的杂剧剧目应运而生。虽然这些作品多数描写的是前代王朝的人物和斗争，但观众仍会联系现实，受到启发，引起感情上的共鸣。至于少数直接反映当代现实的作

品，对观众教育鼓舞的作用就更大。

大都、真定、平阳等少数北方都市工商业的畸形发展，为元杂剧的频繁演出提供了物质条件和群众基础。明初贾仲明为《录鬼簿》中前期杂剧作家赵子祥写的〔凌波仙〕小令说："一时人物出元贞（1295—1297），击壤讴歌贺太平，传奇乐府时新令，锦排场，起玉京。"道出了元初大都的繁荣与杂剧兴盛的关系。此外如河北的真定、河南的汴梁、山西的平阳、山东的东平等城市，虽在战争中经过破坏，由于经济恢复较快，杂剧演出也较盛。《录鬼簿》记录的元杂剧前期作家和《青楼集》记录的元杂剧演员，大部分集中在大都等城市，清楚地说明了这一点。

随着都市的繁荣，各种游艺的经常性演出，在北宋的汴京已有一些不能从科举进身的知识分子参加这种游艺活动，如霍四究演说三国故事，孔三传说唱诸宫调等。金灭北宋后，著名的董解元又在汴京说唱《西厢记》。但当时的知识分子总认为从科举进身是最光荣的道路，通经读史，吟诗作赋，是他们的本分，到市场卖艺，替艺人写唱本、话本，往往被人歧视。及至蒙古灭金以后，在将近八十年间，断绝了知识分子从科举进身的道路。他们有的归隐田园，有的跻身吏役，有的更插竹枝、提瓦罐，沿街乞讨。从宋金以来一直被列为四民之首的知识分子，骤然下降到与娼妓、乞丐为伍的境地。这激起了许多知识分子的愤慨，使他们从读书做官的道路转向为勾栏艺人写杂剧、为被压迫人民鸣不平的道路。关汉卿、王实甫、马致远等不少杂剧作家就是这样走过来的。胡侍说他们："沉抑下僚，志不得伸，一寄之于声歌之末，以抒其抑郁感慨之情。"（《真珠船·元曲》）事实正是如此。

科举既废，儒家正统思想的统治跟着松弛。当时流落都市的知识分子才有可能摆脱儒家思想的束缚，以新的眼光看待通俗文学的创作。有的为艺人的演出本加工，如被称为杨补丁的杨显之；有的跟艺人合作写戏，如与花李郎、红字李二合写《黄粱梦》的马致远；有的还面涂粉墨，和艺人同台演出，像关汉卿。从而开辟了一条新的创作道路，形成了一支新的创作队伍。钟嗣成在《录鬼簿》序中说："若夫高尚之士，性理之学，以为得罪于圣门者，吾党且瞰蛤蜊，别与知味者道。"清楚地表明了他们跟封建正统文人不同的思想倾向和创作道路。跟着出现了一些专为艺人写作的组织，称为书会，像拥有关汉卿、杨显之等作家的玉京书会，拥有马致远、李时中等作家的元贞书会，就是这样的组织。

从文艺本身看，北宋后期在汴京上演的杂剧，角色已增至四人或五人，有的剧目如《目连救母》，可以连演八天。它的演出内容，已远非隋唐以来

以副净、副末的插科打诨吸引人的参军戏可比。当时在汴京大游艺场相国寺演出的还有傀儡、影戏、舞队、清唱、说话、说唱等各种民间文艺。这就为杂剧综合各种伎艺、表演人物故事，形成比较完整的舞台艺术，创造了有利的条件。

以表演人物故事为主的金院本，经过长期酝酿，融合了各种伎艺，形成新的表演艺术；从契丹、女真、蒙古等少数民族传来的歌曲，跟北方民间长期流行的曲调结合，形成新的乐曲体系，使元杂剧从内容到形式达到了成熟的阶段。

元杂剧的表演艺术和演员

元杂剧的表演艺术，除直接继承宋杂剧、金院本外，首先是说话人的渲染景色，描摹人物，展开故事情节等手段，为杂剧的演出准备了故事内容和人物形象，还为民间艺人的编演新剧，提供了种种有效的艺术方法。元代演三国、五代、公案、水浒的戏，不但故事内容很多与话本相同，甚至人物的化妆、打扮也从话本小说的描写中得到启发，像关羽的红脸、张飞的黑脸、诸葛亮的道扮等。可以想见这两种姊妹艺术之间的亲密关系。其次是说唱诸宫调的乐曲组织是元杂剧按不同宫调组织曲调的滥觞；它的以歌曲为主结合说白演唱的形式，使元杂剧没有沿着话本小说的路子走，成为一种以说白为主的话剧，而是形成有说有唱，载歌载舞，为我国人民几百年来喜闻乐见的戏曲。最后是各种舞队的舞蹈，各种扑打的武技，使剧中人物的身段向着更美的程式发展；傀儡、影戏既模仿杂剧中人物的演出，又反过来给杂剧中人物的舞蹈动作和脸谱以影响。"公忠者雕以正貌，奸邪者与之丑形"（见《都城纪胜》中"瓦肆杂技"条），虽然是就影戏人物的造型说的，同样适用于杂剧角色的化妆。

元杂剧的戏班组织有三种情况：一，在大都或其他城市里演出的大班子。在大都他们属于教坊，由教坊总管掌管，下押许多官妓和其他艺人。在其他城市也都有官妓，她们名隶乐籍，由地方政府的礼案令史管押。二，在各地流动演出的小班子，叫做路歧，一般是以一个家庭的成员为主组织起来的。三，农民在业余时间临时组织起来的社火，在他们的"杂扮"里常有戏曲中的人物，有时也演出院本、杂剧。杂剧《西游记》里就有村胖姑看社火演戏的描写。

元杂剧演出的场地也有三种情况。一种在都市的勾栏里演出，戏场外面

以相钩连的栏干围绕，里面有艺人上演的戏台，戏台对面及左右侧，有让人坐着看的看棚，中间是看场，规模最大。演出时有人写海报，有人作宣传，观众要按不同价格交门费进场。一种在村镇的庙台演出，它是路歧班子和社火活动的场所、一般在迎神赛会时演出，剧目往往带有宗教迷信的色彩。一种在可以聚众观看的空场上演出，叫作"打野呵"。当时戏台的规模都比较狭小，空场演出连台子都没有。加以说唱艺术的影响，故事中场景的变化，时令的更替，主要是通过剧中人物的描摹和特定动作的暗示，引起观众的想象，从而形成我国戏曲演出上不受时空限制，而以虚拟示意为特点的传统。

元杂剧戏班的演员多数属于教坊或乐籍，有承应宫廷或官府庆宴的任务，一旦触犯朝廷的禁令或官长的忌讳，轻则笞挞，重则处死。所以有些为朝廷庆功、官长祝寿的戏，以及许多杂剧的结尾都要对当今皇上歌颂一番。

元杂剧每本四折演唱四套宫调不同的曲子。这四套曲子要由一个男角或女角主唱。主唱的男角叫正末，女角叫正旦。一些次要的男女脚色被称为外末、副末、外旦、副旦等。反面的脚色男的叫净或副净，女的叫搽旦。他们都只起配角的作用，偶尔也唱一二支小曲，从来不唱整套曲子。至于孤、孛老、卜儿、俫儿等名色，本是勾栏中对官老爷、老头子、老太婆、小孩子等的通称，后来也成为脚色的名目。

元末夏庭芝《青楼集》，专条记录当时著名的女艺人72人，附见各条的女艺人47人。她们并非专演杂剧，但从所载杂剧演员看，有的除旦角戏外还兼演末角，有的还以专演帝王的驾头杂剧和专演山寨好汉的绿林杂剧著名。其中如珠帘秀"杂剧为当今独步，驾头、花旦、软末泥等悉造其妙"；天然秀"闺怨杂剧为当时第一手，花旦、驾头亦臻其妙"。珠帘秀的高足弟子赛帘秀，中年双目失明，照样能登台演唱，"步线行针，不差毫发"，可以想见她们在表演艺术上所达到的水平。当时著名的男演员，除附见于《青楼集》的侯耍俏、黄子醋外，还有教坊色长魏、武、刘三人。《辍耕录》说："魏长于念诵，武长于筋斗，刘长于科泛，至今乐人皆宗之。"刘即刘耍和，他的女婿花李郎、红字李二，也都擅长杂剧。

在元代戏曲舞台上，女演员占压倒优势。她们有的是因家长犯罪，没入教坊，有的是因饥寒交迫，沦落乐籍。由于社会地位的卑贱，尽管她们在舞台艺术上取得卓越的成就，但终究逃脱不了悲剧的命运，有的抑郁早死，有的被卖做妾侍，有的出家做尼姑。从《青楼集》的记载和元杂剧中谢天香、杜蕊娘、韩楚兰等人物身上，可以约略看到她们凄凉的身影。

元杂剧的剧本和作家

中国历史上大量有作者可考的剧本是从元代开始的。元代以前的杂剧、院本，如《武林旧事》记录宋官本杂剧280本，《辍耕录》记录金院本689种，由于未经著名文人加工，以及正统文人对杂剧、院本等作品的歧视，一本也没有流传下来。但从其中一些跟元杂剧同题材的剧目如《莺莺六幺》《裴少俊伊州》《张生煮海》等看，与元杂剧有明显的继承关系。

元杂剧分宫联套，是从说唱诸宫调沿袭下来的。每本四折，分用四个宫调，演唱一个主要人物的故事，既符合于事物从发生、发展到转变、结局四个阶段的顺序，同时可以按剧中人物矛盾的开端、发展、高潮、结束来安排情节和场面。但这样，高潮往往出现在第三折，第四折往往成为强弩之末，不容易保持创作与演出的饱满情绪。同时有些比较复杂的人物故事，也不好安排。补救的办法是加一个短小的场子，唱一二支小曲，叫作"楔子"；或者分成多本多折演唱，如《西厢记》就有五本二十一折。

元杂剧剧本是由曲词、宾白、科范三部分组成的。曲词采取曲牌联套的形式，即在同一宫调的范围之内，按歌唱的惯例，联结不同的曲牌为一套。四折戏分用四个宫调，第一折多用仙吕，第二折多用南吕或正宫，第三折多用中吕或越调，第四折多用双调。每套曲词要一韵到底。曲词配合音乐歌唱，用以描摹场景，抒发剧中人物的感情，间或用以交代事件，对答发问。它继承中国抒情诗和叙事诗的传统，但写得更生动活泼，接近口语。宾白有人物上场时自报家门的定场白，互相对答的对口白，插在曲词中的带白，以及背着剧中人物直接向观众陈说的背白。它继承话本小说和说唱诸宫调中说白的部分，写得浅显、流畅，接近口语。但为了配合剧中人物的身段和适应舞台音乐的节奏，也要注意句调的铿锵悦耳，有时还要押韵。科范也叫科泛，简称为科，原来是指道教中的种种仪式的，剧本借以指示剧中人物的动作、表情（如"做惊科""调阵子科"）和舞台效果（如"内做风起科"）。它来自民间艺人的演出本，一般只有简单几个字，没有经过文人的加工，只要一提示，演员自会掌握，这说明当时舞台表演艺术的程式化倾向已很明显。

《录鬼簿》记载元杂剧前期作家56人，作剧337本，他们大都活动于蒙古灭金（1234）至13世纪末的几十年间。活动的中心是大都，有著名杂剧作家关汉卿、杨显之、王实甫、白朴、马致远、高文秀、石君宝、纪君

祥、康进之、尚仲贤、郑廷玉等十几个人,传世的优秀作品有几十种,在我国文学创作上形成盛极一时的局面。

这时期杂剧的创作思想比较复杂。但从主流看,有下述三点特征。一,反映被压迫人民的愿望,深刻揭露封建黑暗统治对人民的迫害,提出了社会生活中迫切需要解决的一些重大问题。如关汉卿的《窦娥冤》《蝴蝶梦》,武汉臣的《生金阁》,无名氏的《陈州粜米》。其中有的描写地方官吏和地痞流氓沆瀣一气,草菅人命;有的写豪门势族横行霸道,强占人妻;有的写贪官污吏互相勾结,借开仓赈济,残害饥民。这些戏多以清官断案作结,且托名北宋包拯。此外如关汉卿的《金线池》,石君宝的《曲江池》,反映娼妓制度造成的妇女痛苦;杨显之的《潇湘雨》和石君宝的《秋胡戏妻》,写科举制度对知识分子灵魂的腐蚀;武汉臣的《老生儿》,无名氏的《神奴儿》,描写封建家族内部为继承遗产而展开的生死斗争。二,假借历史题材,揭露统治集团的腐朽无能,投降卖国,歌颂人民和爱国将领反抗民族压迫的斗争,如无名氏的《昊天塔》《谢金吾》《岳飞精忠》,孔文卿的《东窗事犯》,都以善于塑造杨家将、岳家军的英雄人物形象赢得人们的赞赏。此外,如关汉卿的《单刀会》,马致远的《汉宫秋》,高文秀的《渑池会》,也可归入这一类。三,歌颂男女爱情的作品,如关汉卿的《拜月亭》、白朴的《墙头马上》、李好古的《张生煮海》,其中成就最高、影响最为深远的要推王实甫的《西厢记》。这些剧本中的主人公,原来都深受封建礼教的束缚,后来敢于顶住封建家长的压力,私自结合。作家在描写他们自愿结合后的幸福生活时,还提出"愿天下有情的都成了眷属"的主张,反映了当时广大青年男女的共同愿望。

但是元杂剧的前期作家里宣扬封建思想、鼓吹宗教教义、渲染鬼神迷信的作品也不少。他们揭露封建黑暗统治的戏,最终只能寄希望于清官的出现;一些涉及民族关系的戏,往往流露了狭隘的民族主义的思想,一些写男女青年爱情的戏,大都要男方取得功名,为他们与封建家长之间搭起一条妥协的桥梁。

元杂剧的艺术成就,首先在于适合舞台演出,而不是案头之作。作者不仅要熟悉人情世故,还必须懂得各种舞台艺术。关汉卿、王实甫等人的部分优秀剧目所以经得起几百年来舞台实践的考验,根源就在这里。其次是它的通俗性。不但关汉卿、杨显之等本色当行的作家,所作曲白通俗流畅,生动自然;即使以文采见长的一些作家如王实甫、马致远等,也能做到"文而不文,俗而不俗",跟以古雅、凝炼见长的封建文人之作,大异其趣。三是

它的群众性。这不仅指剧中人物故事在群众中广泛流传，就是它的创作过程也带有群众性，其中不少作品是勾栏艺人与书会才人合作编写的，或者是书会才人就勾栏艺人的舞台演出本加工的。关汉卿以"总编修帅首，捻杂剧班头"著称，流传六十多种剧目，不会都出于他个人的惨淡经营。王实甫的《西厢记》取得"天下夺魁"的荣誉，也是集中了董解元以来许多同题材作品的成就，而且在他们写成剧本以后的流传过程中，在舞台演出和书坊汇刻时还不断经过加工修改。

前期元杂剧在艺术上存在的问题：一，一本四折，一角主唱的体制不能适应较为复杂的人物故事；二，故事情节每多雷同，如《西厢记》与《东墙记》《赵氏孤儿》与《抱妆盒》《魔合罗》与《勘头巾》；三，人物性格缺少发展变化，这跟以不同角色分配剧中人物和人物性格的脸谱化有关。这些问题是我国戏曲初步达到成熟阶段时不可避免的。

元代中叶以后，南方经济的恢复比北方快，社会秩序较北方稳定，杂剧演出的中心逐渐由大都转移到杭州。据《录鬼簿》及其续编记载，不仅作家人数不能跟前期相比，从现传作品看，思想、艺术也都较前期逊色。

《录鬼簿》及《录鬼簿续编》记载后期杂剧作家51人，作品78种。其中郑光祖的《倩女离魂》和乔吉的《两世姻缘》，都是根据唐人传奇改编的杂剧作品，写闺中少女追求恋人，灵魂出窍，甚至再世重生，终得团圆。人物故事富有浪漫主义色彩，曲词也哀婉动人。它们是《西厢记》到《牡丹亭》之间过渡性作品。秦简夫的《东堂老》，萧德祥的《杀狗劝夫》，则是采撷民间流传的故事加工的剧本，描写封建地主阶级内部矛盾，深刻动人，曲词、宾白本色当行，接近关汉卿、石君宝等作家，但缺乏关、石等作家的战斗性。宫大用的《范张鸡黍》《七里滩》，郑光祖的《王粲登楼》，借历史题材为当时知识分子鸣不平，可说是马致远《荐福碑》《陈抟高卧》等剧的续篇，在知识分子中赢得了较多的读者。

总之，后期杂剧创作，写儿女柔情的作品多了，写叱咤风云人物的作品少了；调和封建社会内部矛盾的作品多了，反封建思想的作品少了；艺术上也多追求词句的华丽，远不如前期作品的通俗、朴素。

元杂剧的衰微

元杂剧的衰微，除了戏曲中心的南移，用北方的语言、乐曲演出的杂剧，愈来愈难适应南方的观众外，还有下列原因：一是原在南方流行的戏曲

吸收了杂剧的长处，以一人一事为中心，展开故事情节，又突破了杂剧一本四折、一人主唱的局限。南方的戏曲作家还改编了一些优秀的杂剧如《拜月亭》《刘知远》《西厢记》等为南戏，用南方的语言、曲调演出，使原在北方流行的杂剧不能跟它竞争。二是元末明初的杂剧作者大部分是士大夫文人或像朱权一样的藩王贵族，他们的作品缺乏反对封建统治的战斗精神，杂剧的演出也逐步进入宫廷的狭窄圈子。这时的杂剧从内容到演出，越来越和人民群众相疏远，元杂剧的衰微，成为必然的趋势。

元杂剧的历史作用并没有随着它的衰微而消失。它的部分优秀剧目长期保留在我国舞台上，其表演艺术和创作经验，也为后来的演员和作家所继承，在中国戏曲史上占有光辉的一页。现传的元杂剧作品150多种，散见于《元刊杂剧三十种》《脉望馆抄校本元明杂剧》及《古名家杂剧》《柳枝集》《酹江集》《元曲选》等明刻本。《元刊杂剧三十种》是现传最早的元杂剧刻本，但刻工粗疏，科白又多删节。《脉望馆抄校本》，出自内廷，附有穿关（人物演出时妆扮），曲白和坊间刻本多异。臧懋循的《元曲选》，是明末以来最通行的选本，选刊元杂剧100种（其中6种是明初人作品），选目较精，文字上也经过臧氏的修整。近人隋树森根据新发现的元杂剧刻本和抄本，又汇编了不见于《元曲选》的62种为《元曲选外编》，亦足供学者的参考。

<div style="text-align:right">1982年4月</div>

王实甫

（为《中国大百科全书》"戏曲、曲艺"卷试写条目）

　　王实甫，元代杰出的戏曲作家。大都（今北京市）人，名德信，生卒年与生平事迹不详。根据其作品和有关材料推断，他的创作活动大致在元成宗的元贞、大德年间（1295—1307）。王实甫《西厢记》第四本第三折《收尾》"四围山色中，一鞭残照里"，出马致远〔寿阳曲〕"四围山一竿残照里"句。马致远元贞年间恰在大都活动，是元贞书会成员。又，王实甫在《丽春堂》杂剧第三折曲文中两处引用白无咎的〔鹦鹉曲〕。据冯子振的《〔鹦鹉曲〕自序》，〔鹦鹉曲〕是元成宗大德年间在大都流行的散曲。可见，王实甫的活动年代大致与马致远、白无咎相近而略迟。

　　明贾仲明在增补《录鬼簿》时，写〔凌波仙〕曲吊王实甫说："风月营密匝匝列旌旗，莺花寨明飏飏排剑戟，翠红乡雄赳赳施谋智。作词章，风韵美，士林中等辈伏低。新杂剧，旧传奇，《西厢记》天下夺魁。""风月营""莺花寨""翠红乡"都指元代官妓聚居的教坊、行院和上演杂剧的勾栏。显然，王实甫是熟悉这些官妓生活的落拓文人，因此擅长于写"儿女风情"一类的戏。

　　明万历甲辰（1604）刊行的《北宫词纪》录有题为《退隐》的散曲〔商调·集贤宾〕一套，是作者六十岁自寿之词，署名王实甫。这一套曲又见于明嘉靖丙寅（1566）刊行的《雍熙乐府》，不注撰人姓名。是否能据以推断剧作家王实甫的生平，学术界有不同看法。

王实甫的创作

　　王实甫著有杂剧十三种：《西厢记》《双蕙怨》《丽春堂》《进梅谏》《明达卖子》《贩茶船》《于公高门》《丽春园》《七步成章》《多月亭》《陆绩怀橘》《芙蓉亭》《破窑记》。其中，《西厢记》为代表作，与《丽春堂》均有存本传世，《贩茶船》《芙蓉亭》各传有曲文一折。《丽春堂》写金章宗时丞相完颜乐善和监军李圭因赌射引起争端，被贬官到济南，终日钓鱼饮

酒，流露对朝廷信任谄佞、疏斥忠良的不满。后被召回京，在丽春堂置酒庆贺。全剧略仿唐传奇小说《集异记》中写狄仁杰和张昌宗赌双陆的故事，剧情未免松弛。

现传《破窑记》杂剧，写刘员外的女儿月娥抛彩球招亲，选中穷书生吕蒙正。刘员外要她另选，月娥不从父命，甘随吕蒙正在破窑中度日。后以吕蒙正中状元、父女和好结束。此剧，天一阁本《录鬼簿》列为关汉卿作，曲词质朴，与《西厢记》差别较大，有人怀疑它不是王实甫手笔。

《贩茶船》全名《苏小卿月夜贩茶船》，写书生双渐与合肥妓女苏小卿相恋，茶商冯魁乘双渐科举应试之机，买通鸨母，把小卿骗至贩茶船上，同去江西。中途，船泊金山寺，小卿上岸在寺壁题诗诉恨而去。适双渐中进士后授官江西临川令，在泊舟金山寺时，看到小卿诗句，一路追寻到江西，经官断为夫妇。《雍熙乐府》卷七有题名《思怨》的〔中吕·粉蝶儿〕一套，写苏小卿在双渐别后，接到冯魁伪造的双渐的信，说要与她决裂，引起她满腔愤恨。全套用"帘纤"韵，与孟称舜本《录鬼簿》王实甫《贩茶船》注文正合，曲词风格也与《西厢记》近似。《芙蓉亭》全名《韩采云丝竹芙蓉亭》。李开先《词谑》选录了《芙蓉亭》第一折的曲词。从词意看，韩采云是个婢女，爱上了主人的内侄，乘月色到他客寓的书斋去相会。曲词绮丽缠绵，与《西厢记》第四本第一折相近。

此外，《多月亭》，别本《录鬼簿》作《才子佳人拜月亭》，可能是跟关汉卿《闺怨佳人拜月亭》同一题材的作品。据清末王国维考证，《双蕖怨》是因当时大名地方有青年男女相恋不遂，双双投荷塘而死，后来塘里开的荷花都是双头并蒂，王实甫遂据以写剧，但没有流传下来。

王实甫的代表作《西厢记》，明代中叶有人认为是关汉卿所作，或说王作关续，即第四本以前为王实甫所撰，第五本为关汉卿所续。至明代中叶以后，学者渐多根据元末明初的历史资料，确认《西厢记》为王实甫所作。都穆《南濠诗话》："近时北词以《西厢记》为首，俗传作于关汉卿，或以为汉卿不竟其词，王实甫足之。予阅《点鬼簿》（按：即《录鬼簿》）乃王实甫作，非汉卿也。"王世贞的《曲藻》也根据《太和正音谱》确认《西厢记》为王实甫作。

从《莺莺传》到《西厢记》

《西厢记》的故事来源于唐元稹的小说《莺莺传》（又名《会真记》）。

小说叙述唐贞元年间（785—804）寄居蒲州普救寺的少女崔莺莺和书生张生恋爱、终被遗弃的悲剧故事。莺莺的悲剧形象概括了中国历史上受封建礼教约束和被轻薄少年遗弃的善良少女的共同命运。可是元稹却诬莺莺为"不妖其身，必妖于人"的"妖孽"，而把张生对莺莺的始乱终弃说成是"善于补过"。这就未免颠倒黑白，文过饰非。

北宋初期，《莺莺传》被收入官修的小说总集《太平广记》里。这书是当时编撰话本小说或说唱故事的重要材料来源，也引起一些文人的注意。赵德麟说唱《莺莺传》的《蝶恋花鼓子词序引》说："至今士大夫极谈幽玄，访奇述异，无不举此以为美谈；至于倡优女子，皆能调说大略。"北宋苏轼曾在诗词里多次引用《莺莺传》的材料。秦观、毛滂都写过莺莺故事〔调笑转踏〕词。赵德麟的说唱鼓子词还在篇末表示对张生始乱终弃的不满。宋、金对峙时期，南戏里出现《张珙西厢记》，没有流传。北方出现的董解元《西厢记诸宫调》一般称为《董西厢》（又称《西厢挡弹词》或《弦索西厢》）。它在主题思想、故事情节、人物性格等方面，都已经越出了《莺莺传》的窠臼，为后来王实甫《西厢记》的创作提供了新的基础。

《董西厢》从根本上改变了元稹《莺莺传》的思想倾向，把莺莺受张生引诱失身的悲剧故事，改变为莺莺和张生为争取自愿结合的婚姻，共同向封建家长斗争，终于取得胜利的喜剧。这一改变，赋予崔、张故事以新的主题思想，使它具有明显的反抗封建礼教的精神。为了有效地表达这一主题思想，它自张生游普救寺偶见莺莺为之倾倒始，至老夫人酬宴拒婚止，逐层深入地描写张生对莺莺的一往情深和莺莺心中爱情的觉醒。后来又在崔张暗通情信中引起种种矛盾纠纷，突出双方不同的性格特征，增加了许多喜剧性的情节。同时把《莺莺传》中莺莺与张生的泣别及别后的梦魂颠倒、感咽离忧，通过长亭送别，以及别后莺莺对张生的怀思，作为他们后来美满结合的铺垫。董解元把轻薄文人张生改变为用情专一的青年；把深受封建礼教压抑的莺莺塑造成为能够冲破封建礼教束缚的少女；加上对正面人物如红娘、法聪、白马将军和反面人物如郑恒、孙飞虎、老夫人等的刻画，初步完成了从《莺莺传》到《西厢记》的改造。

《董西厢》是说唱艺术，它以六分之一篇幅叙述孙飞虎与法聪、白马将军的战斗，不免偏离篇末提出的"才子合配佳人"的主题。至于对张生、莺莺、老夫人等人物性格的塑造，虽已扭转了《莺莺传》的思想偏颇，但有些地方为了耸动听众，迎合小市民的情趣，在着力描摹书中人物的情态时，不免有过火的地方。唱词说白的生动、泼辣，是说唱家的长技，但通俗

有余，优雅不足，未能充分显示有高度文化修养的张生和莺莺的性格特征。这些地方，只有到了杰出戏曲作家王实甫手里，才别出心裁，另辟蹊径，从而完成了崔张故事由说唱诸宫调到杂剧的重新创造。

《西厢记》的艺术特色

一、结构与艺术处理

围绕着《西厢记》的主题思想而展开的有三对戏剧矛盾。首先是老夫人和莺莺、张生、红娘之间的矛盾。老夫人要把莺莺许配当朝尚书之子郑恒为妻，不许外人窥视；而莺莺、张生不仅一见钟情，还在此后一连串或明或暗的交往中加深了解，互相爱慕，不顾封建家长的反对，坚持自愿结合的婚姻。红娘则是积极帮助他们结合的人物。这就在封建家长所极力维护的礼教与青年一代所全力追求的爱情之间，展开了难以调和的矛盾冲突，构成一条贯穿全剧的主线。

老夫人作为相国遗孀、封建家长，在家庭内部有支配一切的权力。她在跟莺莺、红娘的矛盾冲突中表现为颐指气使、居高临下的凌厉气势。但她虽然道貌岸然，却背信弃义、口不应心，为了维护封建礼教，不惜牺牲爱女纯洁的爱情和终身的幸福，严酷地设置了几乎难于跨越的障碍，从而激起了莺莺强烈的反感，和张生、红娘联成一气，一步步走向背叛她的道路。在当时，剧作家如此大胆地（较《董西厢》更跨进一大步）处理这一对尖锐矛盾，无疑是对封建思想的极大震撼，也无怪会引起后世数百年剧评家们的纷纭聚讼。这正是《西厢记》典型意义之所在。

其次是莺莺、张生、红娘之间的矛盾。他们都是剧中的正面人物，有共同的奋斗目标。但由于各自的身份、教养、处境、性格的不同，随着剧情的发展，也不时引起矛盾冲突。它是在前一对矛盾的制约之下时紧时弛地出现的。他们之间的矛盾集中表现在《闹简》《赖简》等几场戏里。这一对矛盾不是以一方失败、一方胜利告终，而是由于彼此猜度、误会，引起冲突，表面剑拔弩张，实则心心相印、同舟共济，到误会消除，彼此释然，主要矛盾也就被推向高潮。

如《闹简》中红娘传书，作者采用了巧妙的艺术手法。红娘先是让莺莺自己去发现张生的来信，莺莺正掩盖不住内心的喜悦，不料被红娘窥见。后写莺莺回信约张生幽会，瞒骗红娘，待到真情被张生说破，红娘意识到受

了愚弄，转而对莺莺采取冷眼旁观的态度，又在剧情上引起新的转变。在处理这一组矛盾时，王实甫还成功地运用了旁白和独白，使观众清楚地知道他们之间的矛盾纯属误解，只有剧中人各怀心腹事，惟恐对方知，收到了高度的喜剧效果。

最后是孙飞虎的叛军跟崔莺莺一家、张生以及普救寺僧人之间的矛盾。它爆发为半万贼兵跟白马将军之间的一场战斗。在这一戏剧矛盾中，显示了张生的才能，满足了莺莺的愿心，也转变了红娘的态度。孙飞虎的兵围普救寺，恰好对崔张的月下私期，从反面起了促进作用。由《寺警》到《赖婚》，既直接刻画了老夫人，又把莺莺对张生的爱慕由一见钟情向心心相印发展，大大加快了剧情的内在节奏。

二、人物塑造

《西厢记》的重要成就之一是典型人物的塑造。张生、莺莺都出身于贵族，又有着父死家破的共同经历和文艺素养。张生怀才不遇，湖海飘零；莺莺闲愁万种，无可倾诉。正是这些思想上感情上的共同基础，使他们一见倾心，彼此情意缠绵，难分难解。但莺莺早已许配郑恒。她要违背母命，撇开郑恒，另择佳偶，就困难重重。在小心谨慎、处处提防老夫人严酷的家法和小红娘随身的监视中，莺莺的性格表现为聪明机警和深沉不露两方面，它跟张生的憨厚、红娘的心直口快，形成鲜明的对照。

《董西厢》中的张生虽初步改变了《莺莺传》中张生的浮薄性格，仍不免有点轻狂，在斗争中还有动摇，甚至在关键时刻，想把莺莺让给郑恒。王实甫笔下的张生首先是以清新的诗句和杰出的才能赢得莺莺的好感。他经常能以乐观的态度对待斗争中的种种挫折，给全剧带来了浪漫主义的气氛。他另一个性格特点是对莺莺的痴情，为了争取莺莺的爱情，他可以向红娘下跪，向莺莺的简帖叩头。这些处理给舞台形象增添了浓厚的喜剧色彩。

红娘是崔家的家生婢女，她对背信弃义的老夫人、仗势欺人的郑恒是反感的；对张生的不幸遭遇是同情的，对莺莺、张生的恋爱是全力支持的。这是她性格的主要特征。红娘又是老夫人身边得力的侍婢，具有胆识和才干。她在《董西厢》里是个次要人物。但在王实甫的《西厢记》里，她被塑造成另一主要人物。全剧二十一套曲子，她主唱了八套，比莺莺、张生都多。她不仅为莺莺、张生出谋划策，传书寄柬，表现她的热情，还在剧情发展的关键时刻，挺身而出，维护莺莺和张生的幸福，表现了她的勇敢。《拷红》这场戏之所以七百年来屡演不衰，正是由于作者成功地塑造了红娘这一典型

人物。

处在莺莺、张生、红娘对立面的老夫人，是一个贯串全剧的反面人物形象。为了严防莺莺有越轨行径，她不仅不许莺莺潜出闺门，还要红娘行监坐守，是个典型的封建家长的形象。通过这个人物，体现了封建礼教对青年一代的束缚，暴露出封建婚姻的不合理。王实甫在《寺警》《赖婚》《拷红》等几场戏里，一层层撕下她庄严、华贵的面纱，揭示出她冷酷、虚伪的真面目。

三、文学语言

《西厢记》是一部抒情诗剧。剧中三个正面人物的唱词，各自带有不同的感情色彩。张生的唱词给人们一种爽朗、热烈的感觉，跟他热情而乐观的性格相一致。莺莺的唱词则表现出封建时代大家闺秀聪慧而又深沉、优雅的风度。红娘的唱词特别泼辣、爽快，充分表现她勇敢而机智的性格特征。在《闹简》《赖简》《拷红》等折子里，人们不仅从唱词里看到她的嗔容笑貌，还感受到她在这几场戏里的心理变化，感情起伏。

王实甫至描摹环境、酝酿气氛方面，是元人杂剧作者中的高手。像"梵王宫殿月轮高，碧琉璃瑞烟笼罩""风静帘闲，透纱窗麝兰香散""碧云天，黄花地，西风紧，北雁南飞"等曲子，往往在剧情一开展的时候，就把读者的心情带到作品的典型环境里，跟剧中人分享那一份月色与花香、风声与雁影。王实甫熟练地运用前代文学作品里许多为人传诵的诗词，来传达主人公热恋的心情和优雅的风格。这便是"落红成阵，风飘万点正愁人""系春心情短柳丝长，隔花阴人远天涯近"等佳句特别赢得青年读者爱好的原因。

《西厢记》的演出和流传

王实甫创作活动的年代，在元成宗元贞、大德年间，当时全国统一的局面，使他有可能兼融南北戏曲的长处，吸收各种演唱崔张故事本子的优点，形成自己独特的风格。

《西厢记》在大都舞台上演后，逐渐流行全国。明中叶后，王实甫的原本渐少演出，用南曲改编的本子又纷纷出现。李日华的《南西厢》由于保存王实甫原词较多，在舞台上逐渐取代了王实甫《西厢记》的地位。到明末清初，王本原词除《惠明送书》《长亭送别》等少数折子外，已很少整本

演出。清末民初，以昆腔演唱的《南西厢》又逐渐为京剧及其他地方戏所取代。中华人民共和国成立后，京剧、越剧与其他各地方剧种又改编《西厢记》上演。田汉改编的京剧《西厢记》，在结局部分接受了《董西厢》的处理，莺莺、张生听法聪劝告，双双出走，是别开生面的本子，曾多次在北京演出。越剧《西厢记》曾到苏联和东欧演出，受到当地观众的欢迎。

在王实甫《西厢记》的流传过程中，从郑德辉的《㑳梅香》（被称为《小西厢》）到高濂的《玉簪记》、李渔的《风筝误》，在关目安排、人物塑造等方面，都可以看到《西厢记》的影响。《幽闺记》的《招商谐侣》，《玉簪记》的《弦里传情》（即《琴挑》）、《词里私情》（即《偷诗》）等轻喜剧场子，都是沿着王实甫《西厢记》的路子安排的。

最可看出《西厢记》积极影响的范例，莫如《牡丹亭》和《红楼梦》。汤显祖不仅对《西厢记》艺术的评价十分精到，而且继承了它的思想倾向。在《牡丹亭》里，汤显祖着意描写杜丽娘怎样为崔张故事深深感动而自叹。曹雪芹在《红楼梦》第二十三回里，通过贾宝玉、林黛玉赞赏《西厢记》，加强了对这两个青年男女要求自由结合、反对科举仕进的叛逆性格的塑造。

《西厢记》现传明、清刻本不下百种。其中，以中华人民共和国成立后发现的弘治戊午（1498）本为最早，它有图像、有注释，还附录不少后人题咏的诗词。近年还发现《新编校正西厢记》残页3页，从刻工、版式、字体看，应是元末明初的刻本。徐士范、王骥德、凌濛初诸家刻本还有评语、考证，是今天研究《西厢记》的重要本子。但明刻本中有些题名汤显祖、徐渭、沈璟等的评语，大都是坊本借以自重，不大可靠。清初金圣叹评点的《西厢记》（即传世的《第六才子书》），高度评价《西厢记》的成就，认为它可与《离骚》《庄子》《史记》等古典名著并列，对作品思想、艺术的分析，也比较细致，因此流传较广。但他固执第五本为关汉卿之作，肆意贬斥，又往往妄改原文以强就他的主观评价，因此近代以来，渐少流传。

从18世纪起，《西厢记》的流传又越出了国界。早在18世纪末，日本就出现了《西厢记》译本。从19世纪中叶以来，又陆续出版了法、英、德、意、俄的译文，可略见王实甫在戏曲创作上这一杰出成就在国外产生的巨大反响。

<div style="text-align:right">1982年3月</div>

从《牡丹亭》的改编演出看昆曲的前途

这次苏州昆曲会演，演出了三本整本戏，二十几场折子戏。整本戏里有上海昆剧团改编的《牡丹亭》和江苏省昆剧院缩编的《牡丹亭》。还有浙江昆剧团演出的《学堂》《拾画》《叫画》，都是《牡丹亭》的折子戏。另一场折子戏《题曲》，是《疗妒羹》中的一出，也是根据冯小青"冷雨幽窗不可听，挑灯闲看《牡丹亭》"的诗意设想的。这样，对《牡丹亭》的改编演出，议论特别多。这些议论实际牵涉到传统剧本的推陈出新以及昆曲的前途问题。

对于传奇戏中以昆腔演出的《牡丹亭》是否可以改编呢？这问题似乎已经解决，实际并未解决。有一种议论认为：我们今天的作者在词笔上没有比得上汤显祖的，因此最好是一字不动，照原本演出，尤其是其中的唱词。诚然，我们今天的作者写曲子的本领很难赶上汤显祖，但汤显祖不可能了解今天的观众，更不可能站在我们今天的思想高度看问题。从今天的观众出发，站在我们今天的思想高度看待《牡丹亭》中所提出的青年人恋爱、婚姻的问题，我们既可以写出种种反映现代青年的恋爱、婚姻问题的昆剧，同样可以把《牡丹亭》改编为一本符合今天观众要求的戏曲。至于改编时应怎样采取慎重的态度，力求保持原著的精华，那是另一问题。

这些同志可能也没有了解从《牡丹亭》问世以后，一直就在爱好戏曲的作者和舞台演出中被改编，照原本演出的情况是十分少见的。既然四百年前的沈璟、吕玉绳、臧晋叔都可以改编，为什么我们今天不能改编？既然四百年来的民间艺人都可以改编，为什么我们今天不能改编？

至于怎样改编，我初步想到的有下面几个问题。

一是剧情的增减问题。《牡丹亭》全本五十多出，从人间写到冥界，从南安太守小姐杜丽娘的闺房写到淮北战场，内容过于庞杂，出于封建文人恣意肆才的习气，汤显祖对剧中一些无关紧要的人物或事件，都要大笔挥洒一番。为了嘲弄石道姑，他把几十句《千字文》演成一大段韵白。为了渲染胡判官，他在〔混江龙〕〔后庭花〕二曲中增加了上百句唱词，这难道有必要吗？封建社会不论在农闲或节日演出，一般是下午演一场，夜晚演一场，

每场各四、五小时。当时整本传奇戏已只能压缩演出。今天不论农村、城市，生活要比封建社会紧张得多，一场戏演出不能超过三小时，如果不进一步压缩原著，怎么行呢？这次江苏省昆剧院从《游园》到《离魂》，分五场演出了上半本；上海昆剧团从《闺塾训女》到《回生梦圆》，分七场演出了整本，都是采取"减"字法，对原著进一步压缩的结果。这不仅对《牡丹亭》，对其他传奇戏也同样适用。

在把几十出的传奇戏去芜存菁，压缩成几场戏演出时，为了剧情的贯串，有时还要增加些东西。这次江苏省昆剧院演出了以杜丽娘为主的五场戏，为了贯串剧情，在每场戏前都增加几句近于电影画外音的说明。在第五场的说明词里还引用了汤显祖的《还魂记题辞》，点明主题，这作法是可取的。稍觉遗憾的是扮演杜丽娘的主角从《游园》起一直演唱到剧终，未免太劳；《寻梦》以下，场面太冷。如适当减去这五场戏里一些宾白、唱词，腾出篇幅，在《寻梦》后增加一场柳梦梅在越王台述梦抒怀的戏；在《写真》后增加一场石道姑率女道士为杜丽娘禳病消灾的戏，不但戏情更连贯，演杜丽娘的主角不会太劳，场面也不至太冷清。

整本演出传奇戏，以"减"字法为主；但抽出其中一出来演，大都要增加内容。这次演出的《拾画》《叫画》，从拾画、猜画直到认画、叫画，演唱了半个多小时，比原著大大丰富了。京剧《春香闹学》是昆剧《学堂》的改编，同样增加了许多新内容。

二是色调的浓淡问题，即原著中一些对今天观众还有意义的部分，可以着重描写，加浓它的色彩；对原著中一些过时的封建性的部分，可以轻描淡写，一笔带过。传奇戏中的人物是在封建社会活动的，他们身上总带有种种封建色彩。如果完全抹去这些封建色彩，就违反历史真实，对观众说，也丧失了历史认识的价值。但对其中过分渲染封建思想的地方，适当加以淡化是可以的。剧中的古人不可能有现代人才可能有的思想，我们不能把他们现代化，但对他们身上还处于朦胧状态的进步思想适当加以浓化是可以的。上海昆剧团改编的《牡丹亭》，在《寻梦情殇》一场让杜丽娘唱了"似这般花花草草由人恋，生生死死随人愿，便酸酸楚楚无人怨"的主题曲之后，又在幕后合唱了这三句，浓化了杜丽娘追求自由恋爱的思想。在《叫画幽遇》一场，当杜丽娘自说已成墓中人时，柳梦梅说："你梦中生情，为我而死，纵然是鬼，我也不怕。"当杜丽娘向柳梦梅诉说还可以还魂时，柳梦梅不免怀疑，她说："我杜丽娘昔日为情而死，今日又要为情而生。"浓化了他们生死不渝的爱情，都是善于用浓笔渲染前人作品中的进步思想的。同时演出

的有些折子戏，对原作中愚忠愚孝的思想淡化得不够，就招致了部分观众的不满。

　　这里我想起了一个问题，即在《牡丹亭》一类古典戏曲中如何表现男女青年恋情的问题。有的同志看了《惊梦情殇》时说："一个十几岁的女孩子，梦见一个青年书生，就三魂出窍，害起单相思来，这对今天的青年观众有什么好处？"有的同志看了《拾画叫画》说："柳梦梅看见了杜丽娘的画像，就把她当观音菩萨来拜，后来发现她裙下露出的一双小脚，就小姐长小姐短地胡猜乱叫起来，那不是发痴？有什么看头？"提出这些问题的同志，一方面由于他们对《牡丹亭》中积极的主题思想缺乏了解；另一方面也是由于编剧、演员在改编演出时没有处理好杜丽娘、柳梦梅之间的恋情问题而引起的。

　　生活在几百年前的柳梦梅，不像今天的男青年可以经常和女性见面谈心，一旦看到了杜丽娘的画像，惊诧于她面容的美好，这是当时青年男女在体态上互相爱慕的表现，是他们恋爱过程中难免出现的现象。只要我们不存封建卫道先生的成见，是不应该大惊小怪的。但当柳梦梅发现这春容是一个少女的自画像之后，难道不会为她的画笔诗才所竦动吗？汤显祖在《闺塾》里已介绍了她的"美女簪花格"的书法，在《写真》里又介绍了她写生的妙笔和敏捷的诗才，而这些正是当时一个有才能的青年书生所羡慕的。即使汤显祖在《拾画》里一笔带过，改编者是可以根据原著所提供的内容加以渲染的。这样，就不至把柳梦梅描摹得有点色情狂的样子，在演出时给观众以"发痴"的印象。

　　再说杜丽娘，她自说："可知我常一生儿爱好是天然，恰三春好处无人见。"这"爱好"不仅是爱打扮，还包括她对书画等文艺的爱好和对《题红记》《西厢记》等作品中所描写的自由恋爱的羡慕。这"无人见"也不仅仅是没有人看到她漂亮的打扮，而同时是她的诗才、画笔以及她美好的品格得不到人的赏识。正因为这样，当梦中书生说她"淹通书史"，请她题诗，说她"如花美眷，似水流年"，为她大好青春的虚度痛惜时，她就心情激动，引为知己，年长月久，念念不忘。她还说："则为俺生小婵娟，拣名门一例一例里神仙眷，甚良缘，把青春抛的远！"封建社会的名门大族孳生过多少衙内、蠢货，而这正是她父母所要挑选的未来夫婿。一个封建社会的闺中少女宁愿爱上一个知情识意的落魄书生，把多少名门大族的子弟都看得一钱不值，这是多么高的精神境界，多么美的心灵。这种美好的心灵不能不表现在她的体态甚至画像上。今天的改编者如能在杜、柳的恋情上着重描写他们美

好的心灵和崇高的精神境界，在演出时就不至给人以色情狂或单相思的印象。至于原著中描摹杜丽娘衣着的华丽，与柳梦梅梦中幽会时双方情致的缠绵，它符合封建社会这些青年男女的实际，不可能完全避免，但轻描淡写一点总是可以的。

最后还有一个语言深浅的问题。这次观摩演出的同志，大都是有较高文化修养，同时爱好传统戏曲的专家或专业人员，但是少数同志仍觉得文字太深，不容易看懂。有的同志说《游园惊梦》还好看，到《寻梦》就打瞌睡了。我临走时问过招待所的服务员，问他是不是常看昆曲，他说不常看；问他喜欢昆曲里的哪几场戏，他举了《下山》《山门》《挡马》等几场戏。这主要决定于这几场戏情节的紧凑，排场的热闹，同时也和语言的浅近有关。像"赤条条来去无牵挂……"的曲词（《山门》），"一年二年，养了头发；三年四年，娶个浑家……"的说白（《下山》），那是观众一听就明白的，而《牡丹亭·游园惊梦》里的曲白，拿到大学讲台上还要讲个大半天才能使人了解。即使观众都是大学以上的文化水平，演出时也很难使他们都听懂。我们如不愿意把这种古典戏曲永远送到历史博物馆去，在曲词、说白上就必须改深从浅，做一番语言上的通俗化工作。然而像《牡丹亭》这样一部古典名著，它的部分曲词已为爱好古典文学的读者所熟悉；经过将近四百年的舞台演出，它的许多唱段凝结着无数戏曲艺人的心血，包括他们在唱腔、身段、伴奏等方面的创造、加工，如果轻易改动，势必降低这些古典作品的艺术水平。因此在采取语言上的通俗化工作时，又必须十分慎重。我个人有个初步想法，即原著中一些脍炙人口的唱段，如《游园》里的〔步步娇〕〔醉扶归〕〔皂罗袍〕，《惊梦》里的〔山坡羊〕〔山桃红〕等曲，原词不宜改动，但可以采取过去弋阳腔、青阳腔等"滚唱"的办法，在曲词中加一些衬字或一二句短白，申明曲意。至于比较艰深的宾白或次要唱段，是可以改深从浅，加以通俗化的。通俗化也有个界限，即尽可能少用现代汉语，避免把古人现代化，而要适当采用宋元话本、元人杂剧中的白话，改写那些骈四俪六的宾白，灵活地运用传统诗词散曲的句法，改写唱词中有些过于艰深的句子。即既要改深从浅，又要保持古代那些有文化修养的人物的优雅风格。元人作曲要求"文而不文，俗而不俗，"即既要有文采，又不能太深，只有少数文人才看得懂，既要通俗化，又不能把这些有文化修养的青年写得满身俗气。这是懂得作曲的窍门的。

这次昆曲会演提出"抢救、继承、改革、创新"的八字方针。经过十年浩劫，老艺人健存无几，旧剧目渐多失传，为了改革、创新，首先必须抢

救、继承。部分经过老艺人整理的剧目，可以原封不动，录音录像，供后人学习、钻研。但抢救、继承，归根到底仍是为了改革、创新。不能把我们抢救过来的传统剧目都送到历史博物馆里封存起来。解放以后，我们改编过传统的昆曲剧目《十五贯》《李慧娘》，也演出过新编的昆曲剧目《晴雯》《琼花》《蔡文姬》，受到广大观众的欢迎。听说浙江昆剧团新编的《杨贵妃》，江苏省昆剧院新编的《西施》，在浙江、江苏两省各演出几十场，观众反应强烈。当然，这些新编戏也存在这样那样的缺点，那是可以在舞台演出中不断听取观众和专家们的意见逐步加以完善的。我们必须在八字方针的原则指导之下，继续总结历史经验前进，使昆曲愈来愈多地为今天的观众所欢迎，我们才能为昆曲开拓一条光明灿烂的前途。

1982 年 8 月

后 记

 这是我最近三年多来陆陆续续写的戏曲论文。在此以前写的戏曲论文已在中华书局出版,集名《玉轮轩曲论》,因称此集为《玉轮轩戏曲新论》。

 这集里收录了好几篇跟中青年同志合作的稿子。其中萧善因、焦文彬、黄秉泽、萧德明等都多年在高等院校中文系任教,学术上也取得一定成就,是当前中青年教师中的骨干力量。我年近八十,精力衰退,工作效率远不如前,跟他们合作,能及时把我想写的稿子写出来,这当然是好事。而跟我合作的中青年同志,在讨论、修改过程中,也多少看到老一辈的学习态度和精神。我想这是值得提倡的做法。

 此外还收录了几篇跟香港大学罗忼烈教授讨论戏曲的通信和一篇为日本横滨大学波多野太郎教授的《满汉合璧子弟书寻夫曲》写的读后感(此篇已改收入《玉轮轩古典文学论集》)。我一向主张中外学术交流,解放后曾跟日本、苏联及东欧少数国家的学者有通信。十年浩劫中被打断了,现在又慢慢恢复。

 "学术天下公器",我在戏曲研究上如果有点滴成就的话,主要应归功于前代人的教导和同代人的帮助。现在,不但我在《玉轮轩曲论》中提到的前辈学者早已逝世,同代学友也大半凋零。而我还能跟中青年同志合作,跟海外学者交流,在三年多的时间里写出二十多篇稿子,这自然是值得庆幸的。但这也正好说明,我的点滴成就并不都是个人的心得,而是包括海内外好几代人的劳绩在内的。这样一想,对于学术上的问题就比较能平心静气,出之以公心,不至斤斤计较于个人之间的是非得失。这是编好这集子时的一点感想,连带在这里提一提。

 这集子从组稿到校勘,由范溶同志一手完成,并此致谢。

<div style="text-align:right;">

王季思
1982 年 6 月

</div>

玉轮轩曲论三编

关汉卿的创作道路

一

艺术家的作品,特别是那些具有代表性的不朽作品,乃是艺术家全部生命的表现。今天我们对于历史上一些艺术巨匠如关汉卿、王实甫、施耐庵等的生平诚然知道得太少;然而由于历来人民的爱护,这些艺术巨匠的不朽作品依然被保存下来。在离开这些艺术巨匠几百年以后的今天,打开《救风尘》《窦娥冤》《西厢记》《水浒传》,我们完全有可能了解这些艺术巨匠们爱的是什么,憎的是什么;熟识的是什么,生疏的是什么;甚至可以从这些作品里听到他们伤心的叹息和得意时爽朗的歌声。

关汉卿是我国历史上遗留下杂剧最多也最杰出的作家之一,今年我们将刊印他的全集和选集。他的许多戏曲已被改编成京剧、川剧、越剧等脚本在各地舞台上演出。今年一月份的《中国文学》已将他的两个具有代表性的作品《窦娥冤》与《救风尘》译成英文介绍给国外的读者。关汉卿,这个曾经相信受迫害的人民将会发出惊天动地的力量的作家,当全国人民推翻了压在人民头上的三座大山,在进行着惊天动地的社会主义建设事业的今天,毫无疑问,他的作品将比过去任何时代都将放射出更加强烈的光辉。

二

在关汉卿留传的杂剧里,以妇女做主角的占绝大多数,他写下层妇女生活特别动人,这里我们准备先谈谈他的三个写妓女的戏。

《谢天香》杂剧写开封官妓谢天香爱上了书生柳耆卿,当耆卿上京应考时[①],她被开封府尹钱可道强娶做妾,直到三年之后,柳耆卿考取状元回

[①] 北宋的都城就在开封,柳耆卿已经到了开封,不必再说跟谢天香作别,上京应考。这就关目处理说,是有漏洞的。

来，钱可道才把她送还给耆卿。

这剧本写谢天香刚刚见了钱可道一面时，就看透了他的严酷、虚伪而热衷于功名的性格①，后来当钱可道叫她来陪酒，要她唱那首柳耆卿留别她的〔定风波〕词时，她因为词里第一韵"自春来惨绿愁红，芳心事事可可"里的"可可"两字犯了钱可道的官讳，临时把它改成"已已"两字，以后她边唱边改，把全首词的韵脚统统由"歌罗"韵改为"归微"韵，而依然保留了全词的意境与风格②。当她被钱可道强娶了去，在闺中跟其他侍妾们掷骰子时，钱可道叫她做一首咏骰子的诗，她随口念出了下面四句：

　　一把低微骨，置君掌握中；
　　料应嫌点涴，抛掷任东风。

这样聪明绝顶的女子，如果生在今天，她将可以被培养成为作家、诗人、音乐家，或者优秀的演员。然而由于她是封建时代失去了人身自由的歌妓，她越聪明，越美丽，那些统治阶级的官僚们越要苍蝇叮血似地叮住她，毛手毛脚地玩弄她。谢天香在剧中第一折上场时听见金笼中的鹦哥念诗，她对姐妹们唱了下面几句曲子：

　　你道是金笼内鹦哥能念诗，
　　这便是咱家的好比似；
　　原来越聪明越不得出笼时。

这里，关汉卿通过谢天香这个舞台艺术形象，倾吐出古今无数沦落青楼的不幸妇女的心声，也表现了作者伟大的人道主义精神。在这种情形之下，谢天

① 《谢天香》杂剧里的钱可道是个正面人物，但作者对他仍有批判，如谢天香在第二折里形容说："这爷爷行思坐想，只待一步儿直到头厅相（即首相），背地里锁着眉骂张敞，岂知他䒠，雨殢云俏智量，刚理会得燮理阴阳"，就是说他的热衷功名与假道学。

② 柳永〔定风波〕原词："自春来惨绿愁红，芳心事事可可。日上花梢，莺喧柳带，犹压香衾卧。暖酥消、腻云亸，终日恹恹倦梳裹。无奈想薄情一去，音书无个。早知恁么，悔当初不把雕鞍锁。向鸡窗收拾，蛮笺象管，拘束教吟和。镇日相随莫抛躲，针线闲拈来共伊坐，和我、免使年少，光阴虚过。"谢天香改唱成这样："自春来惨绿愁红，芳心事事可已。日上花梢，莺喧柳带，犹压香衾睡。暖酥消、腻云髻，终日恹恹倦梳洗。无奈薄情一去，音书无寄。早知恁的，悔当初不把雕鞍系。向鸡窗收拾，蛮笺象管，拘束教吟味。镇日相随莫抛弃，针线拈来共伊对，和你、免使少年，光阴虚费。"

香希望能够爱上一个老实可靠的书生，有一天能够帮助她飞出这可怕的小笼子，是完全可以理解的。当柳耆卿辞别谢天香上京应考时，谢天香想起她以后的痛苦日子，唱了一支〔赚煞〕曲：

> 我这府祗里候（侍候）几曾闲，差拨无铨次（次序），
> 从今后无倒断（间断）嗟呀怨咨。
> 我去这触热①也似官人行将礼数使，
> 若是轻咳嗽便有官司。
> 我直待揭席（酒席散了）时，来到家时，
> 我又索（要）趱下些（挤出些）工夫忆念尔。
> 是我那清歌皓齿，是我那言谈情思，
> 是我那湿浸浸舞困袖梢儿！

王思任形容汤若士《牡丹亭》在艺术创造上的伟大成就说："啼者真啼，啼即有泪；叹者真叹，叹即有气。"这里，我们听到了谢天香的叹息，因为她要摆脱那"触热也似"的官人而又无法摆脱；她想挤出一些工夫想念她的心上人都那么困难。我们看到了谢天香的泪痕，因为她的"清歌皓齿""言谈情思"，她的"湿浸浸舞困袖梢儿"，一句话，她的种种聪明才智，反而都成为她的一切痛苦的根源。这样，作者就通过谢天香这一活生生的艺术形象揭示了封建社会官妓制度的残酷性。

虽然由于作者善良的愿望和我国戏曲演出上的惯例，在全剧结束时谢天香跟柳耆卿重新团圆；然而直到钱可道宣布他愿意让谢天香跟柳耆卿回去以前，这个聪明美丽的少女的处境一直十分痛苦。正是由于她的聪明，她对痛苦的反应特别敏感。我们在读到这剧本的前面几折时，一直像看到一丛美丽无比的花朵在一阵阵暴风雨里萎落了，而这正是允许男人狎妓与多妻的封建社会里无数青年妇女的共同遭遇。

关汉卿另一个写妓女的戏《金线池》，写济南官妓杜蕊娘爱上了书生韩辅臣，由于老鸨从中挑拨，她跟韩辅臣闹翻了。后来韩辅臣求他的朋友济南府尹石好问从中作主，才使他与杜蕊娘重新和好。

杜蕊娘这个人物的特征不仅在她的聪明美丽，更其重要的是她在久历风尘中锻炼出来的坚强而复杂的性格。她倔强、反抗，要求自己掌握命运，决

① 触热，形容不顾人家讨厌，在大热天里去缠人的一种作风。

不愿任人摆布,是可以跟谢天香这个比较软弱的人物明显地区别开来的。当杜蕊娘发现老鸨夺去她心爱的人儿时,她不怕"抛人头""喷热血",跟她拼到底。由于她对韩辅臣的爱是这样执着,因此当韩辅臣受了老鸨的气一声不响地离开了她,老鸨又从中挑拨,说韩辅臣已另外缠上一个歌妓时,她是那样的痛心、怨恨,甚至后来韩辅臣亲自向她请罪、下跪,叫她打他几下消消气时,她依然丝毫无动于衷地说:

既你无情呵,休想我指甲儿汤(擦)着你皮肉,
似往常有气性打的你见骨头!

这里,在杜蕊娘对韩辅臣的极端冷淡的态度里,包含着她在情场上受了创伤时要求报复的恨心,语气上更透露出一个久经情海风波的歌妓的厌倦心情。

由于关汉卿观察人物的眼光的犀利与深刻,他还透过杜蕊娘极端冷淡的表面现象,窥探到她内心对韩辅臣的万万不能忘情。"恨之深正由爱之切",作者对杜蕊娘这种复杂心理是刻划得细致入微的。当韩辅臣暗中嘱托勾阑里姐妹们在金线池摆酒替杜蕊娘解闷时,杜蕊娘行了个酒令:"酒中不许题着'韩辅臣'三字,但道着的,将大觥来罚饮一大觥。"可是她自己偏偏一再提起韩辅臣,被罚了酒。

这杂剧的结局是不能令人满意的。依照前面的剧情发展看,既然杜蕊娘对韩辅臣始终没有忘情,他们在恋爱中间发生的纠葛又只是由于老鸨的挑拨所引起的,并没有一个有力的第三者从中阻梗;那通过杜蕊娘对老鸨的斗争,消除了她与韩辅臣之间的误会,同样可以达到全剧的团圆结束。现在的结局是韩辅臣倚恃了石好问的官威,把杜蕊娘拉了来,要当厅打她四十大板子,使她不得不向韩辅臣求饶,才双方和解的。这不但损害了韩辅臣这个志诚人物的性格,也不大符合杜蕊娘这个人物的性格发展。

如果说关汉卿在《金线池》杂剧里还表现了他在现实认识与艺术处理上的某些局限性的话,他的另一个写妓女的杂剧《救风尘》,在思想水平与艺术水平上就都达到了一个新的高度。《救风尘》杂剧的主角赵盼儿为了把她的结拜姊妹宋引章从火坑里挽救出来,不惜牺牲色相,跟郑州周同知的儿子周舍展开了一场尖锐的斗争,而且取得了胜利。赵盼儿是个私娼,她在人身上比官妓有较多的自由,社会地位却是更低落的。但也正因为这样,她比之《金线池》里的杜蕊娘更热情,更大胆,更机警,也更泼辣。她有着我

国封建社会下层人物高贵的品质,即所谓同路人的义气。这种义气向来是我国封建社会下层人物借以团结起来进行反压迫斗争的精神力量,历来作家们往往只是从一些英雄人物传奇式的行动中表现它。关汉卿把它体现在向来没有引起人们注意的一个私娼身上,而且刻划得那么动人,不能不认为它是我国戏剧史上的一个奇迹。

杂剧里,当宋引章要嫁给周舍时,赵盼儿曾对她尽了结拜姊妹的责任,进行忠告,宋引章没有听她。后来宋引章受了周舍的虐待,写信叫母亲向她求救,她回忆前情,也曾想置之不理;但当她想起她们曾经"同患难,共忧愁",想起她们结拜姊妹的义气①,她就"一不做,二不休",决心为宋引章斗争到底。作者这样刻划,一方面真实地写出赵盼儿在投入这一场不平常的斗争前的复杂心情;一方面通过赵盼儿的内心矛盾,真实地表现出她性格中积极的一面。因为只有当她把自己与宋引章之间的私人意气放在后面,把她们的共同患难放在前面,她才有可能在这一场对她们的共同敌人的斗争中表现得那么勇敢与坚强。

赵盼儿对周舍的斗争在关汉卿的笔下写得十分出色。她一面写信给宋引章,指出她怎样配合行动;一面把自己打扮得花枝招展,带着细软衣物赶到郑州,在周舍开的客店里住下,跟周舍打得火热。正在这时,宋引章到客店来寻闹,还大骂赵盼儿不识羞,一直赶到这里来寻汉子。赵盼儿趁势对周舍提出条件,要他休弃了宋引章才肯嫁他。可是周舍这个风月场中的老手并不是那么容易上当的,他直待赵盼儿对天盟誓之后才肯给宋引章写休书。而当宋引章拿到了休书跟赵盼儿回开封去时,他又赶了上来,假说那张休书只有四个指头印,不顶用,哄出了宋引章的休书,抢了来毁了。可是周舍毁了的只是赵盼儿预先掉了包的假休书,这就不能不使周舍最后在真凭实据面前低下头来,承认了自己的失败。

赵盼儿对周舍所采取的斗争手段,实际即是周舍等浪荡子弟习惯地用以玩弄妓女的手段。杂剧在前面写周舍对宋引章发誓赌咒,献殷勤,把宋引章骗到了手;后来赵盼儿也就用这种手段叫周舍上了她的当。妓女由于长期受到那些浪荡子弟的玩弄与欺骗,现实生活的教训使她们不能不对这些浪荡子弟的卑鄙手段提高警惕,而且终于掌握了他们这一套方法,反转来对付他们,这正是合于现实生活的逻辑的。

① 原文:"赵盼儿,你做的个见死不救,可不羞杀这桃园中杀白马、宰乌牛?"又:"想当初有忧呵同共忧,有愁呵一处愁。"

谢天香,杜蕊娘,赵盼儿,这三个艺术形象,各自从不同的方面真实地反映了封建社会这些不幸妇女的生活面貌与精神世界。然而如果不是作者深入下层社会生活,从当时被践踏在社会最下层的人物身上,发现她们优秀的品质,相信她们有可能凭自己的力量解救自己,那是不可能写出像《救风尘》那样在思想水平与艺术水平上都达到了新的高度的作品的。虽然这剧本的结尾也由郑州太守上场宣判,然而我们从全部剧情发展来看,赵盼儿、宋引章的最后胜利,主要是凭她们自己的力量取得的。这就突破了关汉卿在《金线池》杂剧里所暴露的思想局限性与艺术处理上的某些缺陷。

三

现在我想进一步介绍他的四个以"儿女风情"为中心内容的杂剧:《玉镜台》《望江亭》《诈妮子》《拜月亭》。

《玉镜台》的最初根据是《世说新语》里的一则故事,然而它并不是依照产生这故事的东晋时期的历史特点来写的。杂剧写翰林学士温太真以玉镜台为聘,假说要介绍他的表妹刘倩英给另一个翰林学士为妻,实际是把她骗给自己。成婚的晚上,刘倩英嫌温太真年纪太大,拒绝跟他同房。温太真对她唱了下面几支曲子:

你少年心想念着风流配,我老则老争多的几岁?
不如我心中常印着个不相宜,索将你百纵千随;
你便不欢欣,我则满面儿相陪笑;
你便要打骂,我也浑身儿都是喜。
我把你看承的、看承的家宅土地、本命神祇①。

〔耍孩儿〕

论长安富贵家,怕青春子弟稀,
有多少千金娇艳为妻室。
这厮每黄昏鸾凤成双宿,
清晓鸳鸯各自飞。
那里有半点儿真实意,

① 意说主宰本人生命的神。

把你似粪堆般看待，泥土般抛掷。

〔四煞〕

你攒着眉熬夜阑，侧着耳听马嘶，
闷心欲睡何曾睡。
灯昏锦帐郎何在，
香烬金炉人未归。
渐渐的成憔悴，
还不到一年半载，他可早两妇三妻。

〔三煞〕

今日咱，守定伊，
休道近前使唤丫鬟辈，
便有瑶池仙子无心觑，
月殿嫦娥懒去窥。
俺可也别无意，
你道因甚的千般惧怕，
也只为差了这一分年纪。

〔二煞〕

我都得知，都得知；
你休执迷，休执迷。
你若别寻的个年少轻狂婿，
恐不似我这般十分敬重你。

〔煞尾〕

这几支曲子从人物的特定情况出发，刻划心理状态，生动而泼辣，流转而透辟，即在元人戏曲里也是不多遇见的。〔四煞〕〔三煞〕两曲揭露长安富贵子弟对妻子的没有真情实意，写出那些青年少妇的寂寞心情，是真实动人的。然而作者揭示这些生活现实的目的是为了替那老夫少妻的不合理婚姻辩护，这就依然暴露了作者思想意识上落后的一面。

杂剧第四折由王府尹请温太真夫妇赴宴，说奉朝廷的旨意，要他们即席赋诗。诗写不出时丈夫要在瓦盆里饮水，妻子要头戴草花，墨涂面皮。温太

真故意不肯赋诗，刘倩英只得表示愿意随顺他，请求他快点写出诗来。关汉卿在这剧本的结尾把他在前几场里塑造成功的刘倩英这个具有倔强性格的艺术形象自己把它毁坏了，叫人看了特别不舒服。在上引曲文里温太真当面对刘倩英说了多少敬重的话，而实际上他是以欺骗开始、威胁结束的。当然，在封建社会由这样欺骗、威胁而造成的畸形婚姻并不是没有，问题在于作者并没有看到它的不合理，因此他才把这个带有浓厚浪子气息的温太真当作正面人物处理，让刘倩英服服贴贴地跟他以团圆终场。

《望江亭》写青年寡妇谭记儿再嫁给在潭州长沙做官的白士中。权豪杨衙内为要夺取谭记儿做妾，带着势剑、金牌坐官船到潭州去，想要杀害白士中。谭记儿打听到了这消息，扮作一个渔家妇，在中秋晚上到杨衙内官船上卖鱼切鲙，乘机跟他调情打趣，用酒灌醉了杨衙内，拿了他的势剑、金牌，救了她丈夫的性命。

《望江亭》最近曾改编为《谭记儿》，在川剧、京剧里演出，受到观众的欢迎。谭记儿这人物塑造的成功，见出了作者的艺术才能，也表现了他思想上的积极因素。杂剧第一折当白士中的姑母劝谭记儿改嫁时，她说："这终身之事我也曾想来，若有似俺男儿知重我的，便嫁他去也罢。"后来她知道白士中是一心爱上她的，就答应嫁给他。通过杂剧的这些情节，可见作者对寡妇再嫁问题的考虑，不是从封建统治阶级的家族利益出发，而是从寡妇本身利益出发，认为她可以再嫁，但要嫁一个能够知重她的"一心人"。从第三折谭记儿不惜抛头露面，勇敢而机智地骗取杨衙内的势剑金牌看，可见作者对于妇女才能的重视远远超过于一般士大夫所重视的贞操，跟许多主张"女子无才便是德"的理学家的见解尤为不同。

谭记儿对杨衙内的斗争跟赵盼儿对周舍的斗争同样采取"风月调情"的手段，抓住对方"见色心迷"的弱点进攻。然而由于杨衙内、谭记儿的身份跟周舍、赵盼儿不同，因此他们的调情主要通过双方的吟诗作对来进行。这就表现了关汉卿根据人物的不同社会地位做不同艺术处理的现实态度。

《诈妮子》和《拜月亭》都是反映女真人侵入中国以后的社会生活面貌的。由于今天流传的是删去了大部分宾白的节略本子，戏里的许多细节已无由想象。《拜月亭》还算好些，因为它的许多重要情节在后来的南戏《幽闺记》里被保存下来。

《诈妮子》的主角燕燕是女真某贵族家里的一个婢女，夫人叫她服侍她家新来的一个千户小舍人，剧中称为小千户。小千户原许她作小夫人，诱奸

了她,不久又爱上了一个贵家小姐。这事件被她发现时,她气极了,把他推出房门,要跟他决绝。那知小千户又怂恿老夫人强迫燕燕到那贵家去说亲。在小千户跟那小姐结婚的晚上,燕燕怨气填胸,向夫人、相公诉说她的痛苦与愤恨,终于由相公、夫人作主,把她许给小千户作一个小夫人。

《诈妮子》杂剧写燕燕是成功的。从她发现小千户的另有所爱起,作者逐步把她引向矛盾的尖端,揭示她的精神世界。当燕燕发现小千户的"辜恩负德",想起自己黯淡的前途时,唱了下面的二支曲子:

> 明日索一般供与他衣袂穿,一般过与他茶饭吃,
> 到晚送得他被底成双睡。
> 他做成暖帐三更梦,
> 我拨尽寒炉一夜灰。
> 有句话存心记:
> 则愿得辜恩负德,一个个荫子封妻①。
>
> 〔三煞〕

> 出门来一脚高一脚低,
> 自不觉鞋底儿着田地。
> 痛怜心除他外谁根前说,
> 气夯破肚别人行怎又不敢提。
> 独自向银蟾底,
> 则道是孤鸿伴影,几时吃四马攒蹄。
>
> 〔二煞〕

为什么像燕燕这样受了小千户的欺骗侮辱,还必须给他供衣送饭,让他过着"暖帐三更梦"的美好生活,而她自己却只能在寒炉旁挨过寂寞的长夜?为什么燕燕有着满肚的冤屈却不敢在别人面前提出控诉?这不仅是剧中人物燕燕当时所必然要引起的愤慨,同时也替长期封建社会无数受欺骗的婢妾倾诉出内心的冤抑与不平。这是燕燕这个艺术形象的典型意义,同时表现了关汉卿对现实进行艺术概括的才能。

《拜月亭》就情节安排说,是我国喜剧里一个典范作品。作者一方面并

① 这是一句反话,表现剧中人对现实的强烈不满的。

不排斥剧情发展中的偶然因素，那是符合于我国习惯用以形容喜剧的"无巧不成戏"的要求的。然而另一方面，作者注意到了这些偶然因素发生的可能性和各个偶然因素之间的关联性。因此全部戏剧情节虽悲欢离合，变化无端，却依然没有超出情理之外，给我们一种离奇古怪的感觉。

杂剧开始时，王瑞兰在路上跟她母亲失散了，碰上了书生蒋世隆，结伴同行。蒋世隆的妹妹又因跟哥哥失散了，碰上了王瑞兰的母亲，被认作义女。如在太平时世，这样的事实将不可能发生；作者把这故事安排在蒙古侵入金国中都（即今北京）的一次大动乱之中来进行，瑞兰、瑞莲这两个名字的声音又相近，因此彼此听错了，各自认上了一个不相识的人，并不是完全不可能的。

又如全剧结束时，王瑞兰的父亲王尚书要招新考取的文状元、武状元入赘，由于王尚书向来重武轻文，因此要替瑞兰招赘武状元，瑞莲招赘文状元。瑞兰由于跟书生蒋世隆共同生活过，惦念他的好处，因此对妹子埋怨父亲把她嫁给一个武人的不幸，说"少不得绣帏边说的些惨可可落得冤魂现"，而羡慕她妹子过的将是一种"梦回酒醒诵诗篇"的新婚生活。到了成亲的晚上才发现文状元原来就是瑞莲的哥哥蒋世隆，这就不能不使王尚书临时改变计划，让瑞兰仍旧配给蒋世隆，把瑞莲嫁给武状元。可是瑞莲听惯了她姐姐许多嫌弃武人的话，又表示老大的不愿意。武状元因王尚书临时改把他的干女儿许配他，也表示不高兴。最后才由蒋世隆、王瑞兰劝他们团圆。这里情节时刻变化，给人一种"随步换形"的感觉，然而我们仔细分析，还是可以从当时情势与人物性格上找出这些情节变化的内在根据的。

这个杂剧在人物塑造与情节处理上的比较成功，还由于作者对当时男女婚姻问题有着比较正确的观点。作者通过剧中人物一面提出"愿天下心厮爱的夫妻永无分离"的美好大愿望；一面反对那"违着孩儿心""只顾旁人羡"的封建包办婚姻，这跟王实甫在《西厢记》里提出的"愿天下有情人都成了眷属"的想法是一致的。

<p align="center">四</p>

关汉卿遗留的剧作里有三个公案戏，即《绯衣梦》《蝴蝶梦》与《窦娥冤》。《绯衣梦》写钱大尹审判李庆安被诬杀人的故事。《蝴蝶梦》写包龙图审判王氏三兄弟打死权豪葛彪、为父报仇的故事。这两个杂剧在人物塑造、关目安排上有着比较显著的缺点，然而依然表现了关汉卿所写的公案戏的共

同特征，那就是通过一些带有神怪色彩的关目，表现了"恶业相缠""人天报应"① 的宗教思想。如《绯衣梦》剧当李庆安赴审时从蛛网里救出一个苍蝇，后来钱大尹提笔要判个"斩"字时，那苍蝇两次三番飞来抱住笔尖儿，感悟了钱大尹。又如《蝴蝶梦》写包龙图审案时梦见一个大蝴蝶从蛛网里救出小蝴蝶；后来他审问王氏三兄弟时联想起这个梦，才把案情平反过来的。

《窦娥冤》是关汉卿杂剧里最动人的一种，七百年来它一直在舞台上演出，没有间断过。窦娥对迫害者坚强不屈而对自己人十分善良，这种性格对于中国被压迫人民说，具有普遍意义；然而它是通过窦娥这个特定人物在特定情况下表现出来的。

窦娥对流氓张驴儿与县官桃杌的斗争，那样勇敢、坚强，可是当她临刑时却要求刽子手带她从后街经过，因为她怕从前街经过遇见婆婆时，要使她伤心。后来当她在法场上遇见婆婆时，她盼咐婆婆说：

> 婆婆，那张驴儿把毒药放在羊肚儿汤里，实指望药死了你，要霸占我为妻。不想婆婆让与他老子吃，倒把他老子药死了。我怕连累婆婆，屈招了药死公公，今日赴法场典刑。婆婆，此后遇着冬时年节，月一十五，有瀽不了的浆水饭，瀽半碗儿与我吃；烧不了的纸钱，与窦娥烧一陌儿，只是看你死的孩儿面上！

窦娥牺牲了生命，担负起一家的灾难；可是当她临死时还只能提出这最低限度的要求，连瀽给她一些瀽不了的浆水饭，烧给她一些烧不了的纸钱，还要看在她那死去的丈夫面上。这些话真实而动人地表达出窦娥的心情，同时深刻地反映了封建社会的婆媳关系，夫妇关系；而这些关系是建筑在封建社会男女地位不平等的基础上面的。

这些话一方面只能是窦娥这一人物在这一时间、这一场合所可能说的，因此它具有鲜明的个性。然而另一方面它对于封建社会男女之间、压迫阶级与被压迫阶级之间的关系，有着广泛的联系，能够打动处在这种社会关系中的一切读者。它是一，同时又是一切；是鲜明的个性，同时有着广泛的联系性。我们对于窦娥这个人物的典型意义应该这样去体会；对于关汉卿其他杂剧中各种正面、反面的典型人物也应该这样去认识。

① 引语见《蝴蝶梦》第一折。

关汉卿在公案戏里通过各种正面人物的刻划,表现他对于贪官污吏、恶霸流氓的深恶痛绝,对于无辜受害的人民的深切同情。作者对当时政治社会的看法往往通过剧中的正面人物来表现。《绯衣梦》里的王闰香,当她要劝她公公跟她父亲和解时说:"富汉入衙门,私事问不问。"《蝴蝶梦》里的王夫人,当包龙图要审问她儿子时说:"这个便是铁呵,怎当那官法如炉。"这就说明官府对富汉的偏私、对人民的残酷。在《窦娥冤》里作者更通过窦娥这人物,指出人民含冤不白的罪恶根源,是"官吏每无心正法,使百姓有口难言"。在这些戏里作者还正面提出:"便是他龙孙帝子,打杀人要吃官司。"① 即在法律面前,皇亲国戚应与人民平等。认为"势剑金牌"应该用以杀滥官污吏,"与天子分忧、万民除害"②。作者这种对当时政治、法律比较正确的看法,是他能够写出像《窦娥冤》这样伟大的现实主义作品的主要原因。

在这三个公案戏里还表现了作者对天人的看法(这有点近乎我们说的世界观,但不完全相同)。作者认为"蠢动含灵,皆有佛性"③,"人命关天关地"④,这观点当然是唯心的。然而另一方面作者在《窦娥冤》里表示"人之意感应通天",表示"皇天也肯从人愿";这就表现了"人定胜天"的积极精神,它与封建统治阶级习惯用以愚弄人民的宿命论思想还是有区别的。作者所以能够给窦娥这个艺术形象涂上强烈的积极浪漫主义色彩,是和他这种看法分不开的。我们应该看到作者思想认识的提高与艺术创作的成就的一致性。在《绯衣梦》《蝴蝶梦》里,作者还认为可以凭一个小虫、凭一个梦来感动统治者,平反了冤狱;到了《窦娥冤》,作者就认为受迫害的人民非发挥惊天动地的威力,将不可能改变这黑暗重重的现状。

五

从上面十个杂剧的分析看,关汉卿的创作道路是现实主义的,同时有积极浪漫主义的精神;部分杂剧表现了他思想的局限性,沾染了勾阑调笑的作风。作者这种创作道路是跟他的生活道路分不开的。

① 引语见《蝴蝶梦》第一折。
② 引语见《窦娥冤》第四折。
③ 引语见《蝴蝶梦》第二折。
④ 引语见《窦娥冤》第二折。

就我们现在所可能掌握的文献资料看，关汉卿是在宋、金、元三朝发展起来的"书会"组织里的职业作家之一。这种作家当时习惯被称为"才人"，他们是为了配合城市游艺场里为市民演奏的各种技艺而写作的作家。这些作家们的共同行会组织被称为"书会"。"书会才人"的创作道路主要是继承着柳耆卿、孔三传①、董解元等的道路发展的。

远在北宋初期，跟着汴京妓乐的繁兴，著名的词人柳耆卿即曾在相当长的一段时间，在"秦楼楚馆"替妓女们写些歌词，过着一种"浅斟低唱"的浪漫生活。后来活动在金章宗时期（1189—1208）的董解元，在《西厢记诸宫调》开端时自叙他的生活是：

> 秦楼谢馆鸳鸯幄，
> 风流稍是有声价。
> 教惺惺浪儿们（聪明的浪子们）都伏咱，
> 不曾胡来，俏倬（伶俐）是生涯。
> 携一壶儿酒，戴一枝儿花，
> 醉时歌，狂时舞，醒时罢。
> 每日价疏散不曾着家，
> 放二四，不拘束，任人团剥。②

这就画出了一个"书会才人"的生活面貌。元末贾仲名《凌波仙吊关汉卿词》说他"玲珑肺腑天生就，风月情忕惯熟"，称他是"驱梨园领袖，总编修帅首，捻杂剧班头。"关汉卿在一套〔南吕一枝花〕散曲里也自称"普天下郎君领袖，盖世界浪子班头"，这正是一个杰出的"书会才人"的写照。

柳耆卿的《乐章集》在宋元时期是歌妓最爱读的一个词集。关汉卿杂剧里的谢天香就以"袖褪《乐章集》"自负。杂剧里谢天香唱的〔定风波〕词，以代言体的形式，为一个被欺骗的少女直接倾吐她的心情，那是别的词家集子里所罕见的。稍迟的孔三传写过关于妓女苏小卿与书生双渐恋爱的诸宫调词，在汴梁说唱。虽然他的唱词没有流传下来，但汉卿在《金线池》《救风尘》杂剧里都曾引用这个故事。这些地方可以明显地看出他与这些前

① 孔三传是北宋时期编写说唱诸宫调的作家，见《梦粱录》及《东京梦华录》。
② 放二四，意即放肆。团剥，批评之意。

辈作家在创作道路上的继承关系。由于这条创作道路，关汉卿能深入社会下层，采取与向来统治阶级的士大夫们不同的观点来观察社会，处理问题。这从他在杂剧里所表现的对婚姻的主张，对政治、对天人的看法都可以看出来。

由于这条创作道路，关汉卿跟当时市人小说的作者一样，能够从现实社会汲取题材，能够掌握当时市民阶层的各种语言表达方法，而不像向来的士大夫作者，一直在书本里翻筋斗，跳不出韩、柳、欧、苏的手心。

由于这条创作道路，关汉卿十分熟悉我国封建社会受压迫最深的勾阑娼妓的生活，深入到她们的精神世界；更通过娼妓熟悉其他不幸妇女的生活，成功地在我国文学史上塑造出那么多的生动而鲜明的各种妇女形象。

然而另外一面，关汉卿的部分作品里也出现了一些不必要的噱头，有时还带有勾阑调笑作风。前者如《蝴蝶梦》里张千说要把王三吊死，从三十板高墙上丢出去时，王三还说要他丢时放仔细些，因为他肚子上有个疖子。《绯衣梦》里当钱大尹念着令史的报告"非衣两把火，杀人贼是我"时，令史竟要把钱大尹当杀人贼来办。这些地方既不符合剧情发展的要求，也不是从人物在特定情况下的思想意识出发，而仅仅是为了博取观众无所谓的一笑。后者如《玉镜台》第四折温太真对刘倩英的表现，《金线池》第四折韩辅臣对杜蕊娘的表现，都使人联想起旧社会里那些门槛很精的老狎客的影子，它是表现了宋元以来勾阑调笑文学的共同特征的。

关汉卿是个杰出的"书会才人"，同时还是具有丰富舞台经验与多方面艺术才能的作家。他擅长吹、弹、歌、舞等各种与戏曲有关的技艺。他曾组织过戏班子，自己也参加演出。他的创作道路的另一特征是跟舞台实践密切结合，这使他的作品特别富于戏剧性，容易收到演出的效果。

所谓戏剧性，是指戏的演出能够吸引人，感动人。清初戏曲家黄周星《制曲枝语》说："论曲之妙无他，不过三字尽之，曰'能感人'而已。感人者喜则欲歌欲舞，悲则欲泣欲诉，怒则欲杀欲割，生趣勃勃，生气凛凛之谓也。"一个戏怎样才能收到这样感动人的演出效果呢？这一方面要求剧情的发展能步步把观众引向新的境界，向观众提出新的问题，使观众的心情跟着剧情的变化，时而紧张，时而松弛，有时更为剧中善良人物的不幸命运而担心，而流泪；为剧中的恶棍、流氓、滥官、酷吏的罪恶行为而不平，而愤慨，最后更为他们受到正义的制裁而鼓掌称快。这就通过了艺术形象的感染，教育人们爱什么人，憎什么人；怎样爱护善良的人，怎样跟迫害他们的人斗争。这就通过戏曲的艺术教育，加强了人们的正义感，也培养了人们的

同情心。如《救风尘》第四折当宋引章拿了周舍给她的休书跟赵盼儿双双离开了周舍开的旅店,我们正为这一对不幸妇女将重新得到自由而暗暗在心中叫好;就在这时,周舍赶上来了,把宋引章的休书骗了来撕了,这叫观众不能不为宋引章又将落在这坏蛋手里而捏一把汗。可是赵盼儿跟着拿出了那早就掉换过的周舍亲笔写的休书,周舍要去抢,她说:"便有九头牛也拽不出去!"这时,我们能不为她们的斗争将取得最后胜利而鼓掌称快吗?又如《拜月亭》第三折,王瑞兰由于丢下了那在旅馆里染病的蒋世隆,整天愁眉不展,她那新认识的妹子瑞莲以为她是为了自己的婚姻纳闷,向她表示关心。我们以为这时瑞兰很可能把自己在逃难时遇见蒋世隆后来又怎样跟他分别告诉她妹子,可是意外地瑞兰对她妹子发了一顿脾气,说:"你个小鬼头春心儿动也。"并向她说了一番"无那女婿(丈夫)呵快活,有女婿呵受苦"的大道理,叫她先去睡去。当瑞兰以为她妹子已经去睡,在月下烧香祝愿,表示她对蒋世隆的怀念时,意外地瑞兰从花阴后面出来撞破了她,这就使瑞兰不能不把她和蒋世隆从认识到分离的经过告诉瑞莲。那知瑞兰听到了她姐姐长期藏在内心的秘密,不是表示惊奇或高兴,反而呜呜咽咽地哭了,这又引起瑞兰的怀疑,以为"你莫不原是俺男儿的旧妻妾"。最后她才明白蒋世隆原来就是瑞莲的哥哥,她对瑞莲说:

> 咱从今后越索(须)着疼热,休想似在先时节;
> 你又是我妹妹姑姑,我又是你嫂嫂姐姐。
> 俺父母多宗派,您昆仲无枝叶;
> 从今后休从俺爷娘家根脚排,只做俺儿夫家亲眷者。

这里剧情步步变化,出人不测,然而它是完全符合于王瑞兰、蒋瑞莲这两个人物性格的发展的。如果瑞兰在瑞莲开始向她表示关心时就把她与蒋世隆的关系告诉她,反而不能表现封建时代一个大家小姐的性格:她表面上说不要男人,实际上无时无刻不关心自己的婚姻问题;表面上服从父亲,骨子里痛恨他拆散自己的婚姻。从上面的例子看,我们可以概括地说,要戏曲写得能够吸引人,感动人,在剧情发展上一方面要"出乎观众意想之外",一方面又要"在乎人物情理之中"。关汉卿不少写得动人的戏是符合于这个要

求的。①

　　其次，为了更好地收到演出的效果，在关目安排上，关汉卿还注意到它的集中与前后照应。我国习惯称戏曲里的情节作关目，因为它是一连串情节中的关键，像人的眼睛一样，是表现全剧的精神的。杂剧跟南戏不同，每本一般只有四场戏，作者必须从全部故事里，找出几个带有关键性的场面，表现全剧的主要内容，而把各个场面之间一些次要的事情用宾白来表述。如《窦娥冤》开场时由窦天章把他七岁的女儿端云送给蔡婆婆作童养媳。后来端云改名窦娥与丈夫成亲，直至夫死守寡，这十三年的事情都只在蔡婆婆上场时补述。这样，才有可能在后面几个主要场面里突出窦娥对坏蛋张驴儿的斗争和她对滥官污吏的反抗。小说里叙事，有时可以"话分两头"来演讲在不同场合同时进行的两件事情。杂剧受到场面的限制，一般不宜于采取这种方式。如《救风尘》杂剧以赵盼儿这一面的种种活动为中心，关于宋引章在周舍家里的受虐待便仅由周舍表述；后来宋引章接到赵盼儿的信，准备怎样配合她行动也并没有在舞台上直接表演，仅在宋引章骗到周舍的休书出门时说："赵盼儿姐姐，你好强也！"表示她对周舍斗争的胜利是接受了赵盼儿的信的指示的。这就省去了一些次要场面，使情节更为集中。

　　然而作者如仅仅注意了几个带有关键性的场面，集中情节，而没有顾到各个场面、各个情节之间的前后照应，那将不可能使前后的几场戏成为一个有机联系的艺术整体。从关汉卿一些写得较为成功的剧作看，他对于后来戏曲批评家所说的埋伏、照应等等是注意到的。如《救风尘》杂剧第一场安秀实请求赵盼儿去劝说宋引章，宋引章不听，赵盼儿说："妹子，久以后你受苦呵，休来告我。"宋引章说："我便有那该死的罪，我也不来央告你。"这就为后来宋引章不直接写信给赵盼儿而写信给母亲叫她转求她，以及赵盼儿最初看了信时并没有立即表示去救她这些情节打了埋伏。赵盼儿劝宋引章不听，回来时遇到要去上朝求官的安秀实，她说："你且休去，我有用你处。"到全剧结束时安秀实出场作证，才不觉得突兀。《救风尘》杂剧的许多情节都前后互相映带，而且处理得合情合理，那是值得今天担任戏曲编导工作的同志们认真学习的。

　　然而关汉卿杂剧的情节并不是每本都安排很好的，他的《单刀会》杂

① 关汉卿在《蝴蝶梦》第三折里写王婆婆到监狱里探望她三个儿子，作者为了突出王婆婆的贤良，写她瞒着自己亲生的小儿子，把两个烧饼给她丈夫前妻养的儿子吃。像这样处理，虽也"出乎观众意想之外"，然而不"在人物情理之中"。

剧原分作四场演出，后来昆曲里一般只演唱第三、第四两场，便因为前面的"乔国老谏吴帝""司马徽休官职"这两场有点近乎硬凑的。

最后我想谈一谈关汉卿杂剧的语言，特别是他写曲的本领。向来听戏，我不大注意曲文，而只是欣赏它的歌腔。近来戏曲演出，曲文一般都打成字幕放映，有时歌腔很动听，一看字幕，心里老大不舒服。为了提高我们戏曲的演出水平，我们有必要向我国戏曲史上重要作家如关汉卿、王实甫、马致远等学习。

历来爱好戏曲的学者一般都注意到了关汉卿戏曲语言的通俗性、生动性。然而仅说通俗、生动，那是远不足以表现他在语言运用上的卓越成就的。关汉卿写曲的极大本领在善于刻划剧中人物的灵魂来揭示封建社会人与人之间的复杂关系。这在上文所举的谢天香、杜蕊娘、燕燕等唱的曲子里都可看到。当王瑞兰被她父亲从旅店里逼走时，她披肝沥胆对蒋世隆说了多少话，叫他放心；蒋世隆还是表示怀疑。最后她唱的两句曲子是：

咱兀的（这般）做夫妻三个月时光，
你末不曾见您这歹浑家说个谎！

是谁使这个三个月来对丈夫一直十分忠诚的妻子会突然受了这么大的委屈呢？作者从王瑞兰的内心揭示她那受了创伤的血淋淋的灵魂，使人不能不同情这个少女的不幸遭遇，从而对封建社会由父母作主的婚姻制度发生怀疑。又如窦娥在被押到法场时唱的〔滚绣球〕曲：

有日月朝暮悬，有鬼神掌着生死权；
天地也只合把清浊分辨，可怎生糊突了盗跖、颜渊？①
为善的受贫穷更命短，造恶的享富贵又寿延；
天地也做得个怕硬欺软，却原来也这般顺水推船。
地也，你不分好歹何为地？
天也，你错勘贤愚枉做天！
哎，只落得两泪涟涟！

① 糊突即糊涂。颜渊是孔子门下最好的学生，短命死的。盗跖是春秋时一个强盗，相传他长寿。

这里所表现的是窦娥对于整个天地都被颠倒过来的黑暗政治的痛恨，同时是当时中国人民控诉黑暗统治的共同呼声。在后来窦娥吩咐婆婆和对天发誓时的几支曲子里同样无比鲜明地揭示这个善良人物的灵魂，激起了人们对她的同情和对当时黑暗政治的痛恨。

元人杂剧的体例，每剧曲词只能由剧中的一个正角演唱。因此剧中正面人物的心情总是通过曲文表达；而反面人物的嘴脸，一般要通过宾白来描写。关汉卿在《救风尘》《望江亭》等杂剧里刻划反面人物的丑恶嘴脸，刁钻泼辣，同样是元人杂剧里所少见的。戏曲语言的运用要达到这个地步，除了熟悉当时人民的生活，大量掌握当时活在人民口头的辞汇外，还必须善于运用语气辞，表现不同人物在不同情况之下说话的神气。这样，作者不但能够表达剧中人物在特定情况下的行动、思想，还能够细致而生动地表现他说话时的姿态与神情。就从这种姿态神情里，我们看到了剧中人物的内心是喜悦还是怨恨，是厌倦还是兴奋；他内心有什么愿望或者发生什么问题，而这正是当时社会现实通过戏剧的艺术形象反映出来的。我们如仔细玩味上文举的曲文对白里所表现的剧中人物说话时的语气，在艺术上真达到了"传神"的境界。明清以来不少传奇作家把曲文写得那么典雅，甚至净丑的宾白都写成骈四俪六的文章，那就把许多活生生的现实人物，都变成一张张刻板面孔的偶像了。

由于关汉卿是个"书会才人"，能够深入那以勾阑娼妓为中心的下层社会，同情受压迫人民的痛苦，为他们写出不少可歌可泣的作品，这使他在创作道路上能够明显地跟向来以韩、柳、欧、苏为模范的士大夫阶层的作家区别开来。又由于他是个有着舞台实践经验的演员，他的戏曲更富于戏剧性，在演出时收到了极其动人的效果。这又使他在创作上跟明清时期一些文人曲家所走的道路不同。向来论述我国戏曲的学者有"案头之曲""场上之曲"的区分，好像有些不能搬上现场的曲本依然有着文学上的价值。从我们今天看来，过去不少被认为"案头之曲"的传奇，如梅禹金的《玉合记》，屠赤水的《昙花记》，即使从文学角度来看，同样不是高明的作品。

六

今天一般人认为关汉卿遗留的剧作，上文没有提到的还有《西蜀梦》《哭存孝》《陈母教子》等三个杂剧。一般说，在关汉卿全部遗留的剧作里不是很有代表性的作品。《陈母教子》虽然天一阁抄本《录鬼簿》在关汉卿

名下有著录，但就作品所表现的头巾气与庸俗趣味看，很难相信它会是像关汉卿这样一个"书会才人"的手笔。倒是另一个剧本《鲁斋郎》，臧晋叔《元曲选》定为关汉卿的作品，有人根据《录鬼簿》的著录，怀疑它不是关汉卿的。我们认为鉴定文艺作品，在缺乏可靠的文献记录时，可以从作品本身所表现的艺术风格来辨别。苏轼说《李陵答苏武书》是"齐梁小儿所作"，黄庭坚认为《长干行》第二首不是李白的作品。虽然他们主要根据作品风格判断，历来学者依然承认他们的鉴定是可靠的。我们今天考证元人杂剧，不能不重视《录鬼簿》的著录；然而《录鬼簿》并不是一个记录元曲很完备的本子，而同一题目有两个以上作家的不同曲本的在元人里并不是少数。因此我们今天不能仅仅根据《录鬼簿》关汉卿名下没有这个戏，而无名氏剧目里列有《云台观》，便断定臧晋叔把它题为"关汉卿作"是不可靠的。

　　从上文我们谈到的关汉卿杂剧和它的创作道路看，《鲁斋郎》这个杂剧有几点值得我们注意。第一，杂剧通过李四、张珪两家的不幸命运，特别是通过张珪这个人物的艺术形象，揭露当时社会的黑暗、恶霸的横行，精神上跟《窦娥冤》相近。当然，在张珪身上没有表现出跟窦娥一样的反抗精神，那是因为张珪这个人物的性格与遭遇都跟窦娥不同，不能要求作者对不同题材作同样处理。第二，杂剧通过张珪的唱词，指斥鲁斋郎"全失了人伦天地心，倚仗着恶党凶徒势""他凭着恶哏哏威风纠纠，全不怕碧澄澄天网恢恢"。指出当时的官厅、军府不管人民的痛苦①。作者对政治、对天人的看法基本上与关汉卿在别的公案戏所表现的看法一致。第三，杂剧演张珪与李四这两家的共同不幸遭遇，情节上是双线交互发展的，这在元人杂剧里很少见，但跟关汉卿的另一剧作《拜月亭》相近。虽然它的第四折草草终场，没有像《拜月亭》那样处理得好。第四，就曲文对白说，风格意境在元代几个重要作家里最近关汉卿。比较值得怀疑的是，杂剧结束时张珪在云台观所表现的消极出世思想，那是在关汉卿别的杂剧里所少见的，虽然在关汉卿遗留下的部分散曲里同样流露了这种思想。

<div style="text-align:right">（原载 1958 年《南国戏剧》创刊号）</div>

① 原文："空立着判黎庶受官厅，理军情元帅府；父南子北各分离，端的是苦，苦！"

王实甫评传

王实甫以他的杰出杂剧《西厢记》熠耀中国古代剧坛。在元代堪与关汉卿比肩，在整个中国古代文学史上，可同屈原、司马迁、李白、杜甫、罗贯中、施耐庵、汤显祖、曹雪芹等并列。然而，同其他许多戏曲小说作家一样，对于王实甫的姓名、籍贯、生卒年岁、著述都不易考定。这一方面由于统治阶级对俗文学及其作家的歧视、排斥，也由于戏曲小说与诗词古文不同，它不是作家的自我表现。而是作家对客观现实的艺术再现，不可能在作品中写下自己的生平身世和思想抱负。因此，我们今天只能从已经搜检出来的一些零星材料中，经过比较、考核，寻找出其中比较真实可信的部分，粗略地勾画出他的生平和面貌；从他的作品中，窥视他的思想情感、愿望和理想；从他作品的思想性和艺术性的结合上，看他的艺术成就和贡献。

一、 王实甫的生平

王实甫，名德信，大都（今北京市）人①。元末明初的贾仲名在他为王实甫所作的〔凌波仙〕吊词中说：

> 风月营密匝匝列旌旗，莺花寨明飈飈排剑戟，翠红乡雄纠纠施谋智。作词章，风韵美，士林中等辈伏低。新杂剧，旧传奇，《西厢记》天下夺魁。

这是描写得比较全面而概括的。"风月营""莺花寨""翠红乡"，指的都是元代官妓聚居的教坊、行院和杂剧演出的勾栏。元代科举长期废止，那

① 向来只知《西厢记》作者是王实甫，他名德信，是根据天一阁藏明抄本《录鬼簿》的记载。但这本《录鬼簿》原文是"德名信"，而不是"名德信"，因此，也有人提出怀疑。按《传奇汇考标目》在《襄阳府调狗掉刀》剧下题"王德仲编撰"，注云："大都人，一云即王实甫。"根据古人名和字在意义上要相关看，这里的"德仲"当为"德信"之误。

些进身无门或者仕途失意的文士，往往组成"书会"，同勾栏里的妓女合作，为她们编写杂剧。王实甫大约也是这样的人。贾仲名《书录鬼簿后》就把他同关汉卿等五十多名杂剧作家列入当时著名的"玉京书会燕赵才人"之中。他既熟悉当时官妓们的生活和思想，又熟稔歌台舞榭的艺术规律。所谓"列旌旗""排剑戟"，说的是舞台上的争奇斗胜，"施谋智"，指的是施展艺术才能。王实甫是在杂剧艺术蓬勃发展，作家们各展奇才的情势下，才华横溢，夺魁抢元的戏曲艺术家。他所写的《西厢记》，其思想和艺术的高超，为当时同辈作家所敬服。决不像一个仕途失意、靠做贵官的儿子的封赐过生活的世外隐士。

1953 年，孙楷第先生曾在他的《元曲家考略》一书中，第一次公布了他在《滋溪文稿》中发现苏天爵为王结写的《元故资政大夫中书左丞知经筵事王公行状》，其中有王德信的记载：

> 公（王结）易州定兴人。……父德信，治县有声，擢拜陕西行台监察御史，与台臣议不合；年四十余，即弃官不复仕。累封中奉大夫，河南行省参知政事，护军，太原郡公。母张氏，封太原郡夫人。

此王德信是否即为王实甫，有疑之者，有信之者。信者与陈所闻《北宫词纪》署名王实甫的〔商调集贤宾〕（退隐）散套相联系，以为王实甫早年做过官，晚年退隐田园，过着优裕潇洒的生活。但这是不符合一个写了多种杂剧，具有叛逆精神的书会才人的生活实际的。这首散套最早见于《雍熙乐府》，未注撰人，疑为《北宫词纪》的编者托名以自重。况且《录鬼簿》对元杂剧作家稍有一点名位的都予记载，对于这个贵官之父、做过监察御史的王德信却不着一字，这也不大可能。

关于王实甫的时代，也是一个聚讼不休的问题。王国维根据他的《丽春堂》杂剧"谱金完颜某事"，剧末有"早先声把烟尘扫荡，从今后四方八荒万邦，齐仰贺当今皇上。"以为是由金入元的人。《丽春堂》虽写金完颜某事，却未必为金人所作，何况剧情中对金皇也有微词，不大可能是一个时事戏。至于扫荡烟尘，八方仰贺的气概，倒颇像元统一以后的气象，金人并未曾达到如此盛况。但《丽春堂》第三折曲文里两处引用白无咎〔鹦鹉曲〕中句，据冯子振〔鹦鹉曲〕自序，白曲于元成宗大德六年（公元 1302 年）

在大都流行，倒透露了它的写作时代①。在早期元代杂剧作家作品的著录中，都把王实甫同白朴、关汉卿、马致远等并列。白、关早于马、王，马、王可能同时。另据贾仲名所作赵子祥吊词，玉京书会活动的时代在元贞、大德年间（公元1295—1307年）。因此，我们推断，王实甫大约生于13世纪30年代的元初，卒于14世纪初年到元泰定元年（公元1324年）《录鬼簿》成书之前。

二、 王实甫的创作

王实甫是创作丰富的元代戏曲家之一。他所作杂剧，据《录鬼簿》《太和正音谱》等著录，共十四种：

《崔莺莺待月西厢记》《四大王歌舞丽春堂》《吕蒙正风雪破窑记》《韩彩云丝竹芙蓉亭》《苏小卿月夜贩茶船》《东海郡于公高门》《曹子建七步成章》《赵光普进梅谏》《诗酒丽春园》《陆绩怀桔》《双蕖怨》《娇红记》《多月亭》《孝父母明达卖子》。

其中《西厢记》《丽春堂》《破窑记》三本全存，《芙蓉亭》《贩茶船》各存曲一折。《多月亭》《明达卖子》连本事也不详，其余各剧尚可约略考知本事。

王实甫的散曲，流传极少，仅存《十二月尧民歌》一首和几句残曲，其他有署名王实甫作者，不甚可信。

《西厢记》是王实甫最负盛名的代表作。关于它的作者，从元末至明初并无疑义。周德清《中原音韵》、锺嗣成《录鬼簿》、朱权《太和正音谱》都认为是王实甫作。自明中叶以来，始有关汉卿作、王实甫作、关作王续、王作关续等各种说法，但都没有提出什么可靠的证据。在现存近四十种明刊本《西厢记》中，刊本者多主张王作关续，此乃一时风尚，殊难置信。自清初金圣叹批改本出，盛行于世数百年，王作关续几成定论。"五四"以后，时有争论，到30年代末和60年代初，又出现了两次比较认真的争论，主张王作关续说者仍未提出有力证据。他们主要是说剧至第四本，戏剧冲突

① 这点也有人提出怀疑说："安知非白无咎的《鹦鹉曲》在抄袭王实甫的《丽春堂》呢？"按封建社会文人的习惯，诗文作家以袭用戏曲、小说中故事或成句为可耻，这怀疑也不能成立。

与人物性格基本完成；第五本的曲文、宾白不如前四本那样紧凑、典雅。其实，在封建社会里，《西厢记》所提出的社会问题，不可能得到现实的完满的解决。剧作者为了表达自己的美好愿望，改悲剧为喜剧，以团圆结局，毕竟因为没有现实基础，写来没有力量。这是《西厢记》第五本不如前四本精彩的主要原因。

《西厢记》杂剧是在《董西厢》的基础上改编而成的。全剧是一个完整的不可分割的整体，而且每本结束时都有〔络丝娘煞尾〕暗示下一本的内容。第四本结处〔络丝娘煞尾〕的"都只为一官半职，阻隔得千山万水"，已为第五本张生在京得官，两下阻隔，彼此寄信传情，埋下了伏线。从全剧思想逻辑看，在第五本第四折所提出的"愿普天下有情的都成了眷属"，把全剧的思想提高到更高、更普遍、更理想的境界，不可能在"长亭送别"或"草桥惊梦"终场。从情节结构看，前面既已提出莺莺已许配郑恒，老夫人已投书唤郑恒来扶榇，后来必然要作交代。从艺术风格看，关汉卿擅长刻画各种人情世态，他的剧作较多地写社会问题或借历史故事来反映社会矛盾，写男女风情，也在揭示社会矛盾，不注重写男女间恋爱的惓惓之情。王实甫擅长写儿女风情，而且善于酣畅恣肆地刻画出男女双方的情态。《太和正音谱》说"王实甫之词，如花间美人。铺叙委婉，深得骚人之趣"，这是符合《西厢记》的艺术风格的。因此，在没有提出有力证据之前，仍从较早著录，以《西厢记》为王实甫所作。

《西厢记》所写的崔张故事，源于中唐诗人元稹的传奇文《莺莺传》。因为故事本身很适合当时文人的情趣和思想意识，加上元稹在文坛的声名，除了他自己又写了《会真诗三十韵》以外，他的友人李绅又写了《莺莺歌》，杨巨源、白居易等诗人也都有诗歌唱和咏叹。此后，人们以各种不同的说唱、戏剧形式传颂这个瑰丽的故事，以至于家传户诵，妇孺皆知。据赵令畤〔商调蝶恋花〕鼓子词叙说：北宋时，"士大夫极谈幽玄，访奇述异，无不举此以为美谈，至于倡优女子，皆能调说大略"。如苏轼门下文人秦观、毛滂就分别用当时盛行的《转踏》〔调笑令〕或〔调笑〕歌舞曲形式歌咏其事。由于体裁短小，无法写出完整的故事。赵令畤深憾于此，便用了当时流行的另一种说唱形式鼓子词，写了〔商调蝶恋花〕《会真记》。以十二支曲和各曲前后的散文道白，带说带唱，使内容和形式都充实了，扩大了。并且否定了《莺莺传》所谓"善补过"的落后部分，使崔张故事有了新的发展和提高，为诸宫调和杂剧的崔张故事奠定了基础。到宋金对峙的时候，金章宗时，在中国北方，董解元又把崔张故事改编为诸宫调《西厢记挡

弹词》（俗称《董西厢》），将原不到二千字的传奇文，拓展为八卷约六万字的长篇讲唱文学。除演述崔张故事外，又加进了郑恒这一人物，使故事更为曲折，改变了《莺莺传》宣扬封建意识的主题，赋予了崔张故事以明显的反抗封建礼教的意义。在人物和情节上，也有了较大的丰富和提高。同时流行的还有宋官本杂剧段数《莺莺六么》、金院本《红娘子》、南戏《崔莺莺西厢记》。到元统一全国以后，这些在南北流行的各种戏曲、讲唱形式，又重新在大都、杭州等戏曲发展中心汇合起来。王实甫集中了前人创作的成果，重新改造、加工和丰富，形成了一部独特的多本连演的杂剧，一部思想和艺术都臻于完美的《西厢记》。

从《西厢记》以外存剧和各剧本事，可以看出王实甫的某些思想倾向和戏剧构思的独创性。

首先，表现了他对朝廷昏庸、疏斥忠良的不满，对贤良的爱惜和同情。《丽春堂》即表现这种思想倾向。《七步成章》揭露曹丕称帝后对亲兄弟曹植的迫害，《陆绩怀桔》既是对年少孝母的陆绩的颂扬，也是对这位寿夭而多才的人物的赞佩。《于公高门》歌颂不屈的清官。《进梅谏》把五代时赵匡凝事，附会到赵匡胤和赵普君臣身上，借以颂扬君臣相得，从正面表达了自己的愿望。

第二，开创了元杂剧士子、妓女、商人之间爱情纠葛的格局。《贩茶船》写士子双渐同妓女苏小卿相恋，为商人所夺，后得团圆。此后马致远的《青衫泪》、无名氏的《百花亭》、贾仲名的《对玉梳》《玉壶春》等基本上都是这一格局。

第三，表现了对门阀观念的批判对封建礼教叛逆者的赞颂。《破窑记》中财主女儿刘月娥，不以"父母之命，媒妁之言"而择婿，却别出心裁，结彩楼，抛球选郎，实际上是在一定条件下的自选配偶。刘月娥不把彩球抛给富贵子弟，偏偏抛给贫穷书生吕蒙正，虽遭父母斥逐，甘守贫贱，决不屈服。《芙蓉亭》中韩彩云大胆夜入书生崔伯英书斋，帮助他冲破姑母的束缚，实现了美满的婚姻。这都同《西厢记》的主题思想是一脉相承的。

三、《西厢记》的思想艺术成就

《西厢记》通过崔莺莺和张生的自由恋爱，在红娘的帮助下，战胜老夫人阻挠破坏的故事，反映了封建社会中期，中国资本主义萌芽前夕，青年男女反对封建婚姻制度，要求自由择配的强烈愿望。王实甫站在时代的高度，

敏锐地观察到青年男女要求婚姻自由的正义性和进步性，真实地描写了他们的斗争，热情讴歌他们的叛逆精神。

自由婚姻的严重障碍是封建的门阀制度。《莺莺传》产生于中唐时期，元稹写了门阀制度战胜了爱情，那是唐代的现实。到了金元时期，民族矛盾剧烈，封建正统思想受到一定冲击，特别是到了元成宗元贞、大德年间，由于城市的畸形繁荣，市民阶层的壮大，人们的自由思想有所展现，生活在艺人和其他市民中间的董解元，看到了社会的这一新的变化，了解市民阶层的愿望，改爱情对门阀观念的屈服为青年男女自由婚姻的胜利。王实甫对生活的观察更深刻，就更加突出地认识到新旧势力斗争的尖锐性、复杂性，深入揭示了年轻一代的巨大潜在力量和封建势力的外强中干。

在《莺莺传》里，莺莺虽托名望族，实不过一个下层女子。因为莺莺若为望族，张生与之私通未必如此容易，而张生"始乱终弃"亦不可解。王实甫则把下层女子莺莺真正塑造成一个名门望族，相国千金，把张生塑造成一个虽为礼部尚书之后，实为"白衣饿夫穷士"。把原来士子与下层女子的恋爱，变成落拓书生同相国小姐的恋爱，使故事本身具有了深刻的叛逆精神和理想色彩。

"父母之命，媒妁之言"是门阀婚姻制度的保证。在私有制社会，特别是封建社会，"决定这个问题的绝对不是他个人的意愿，而是家庭的利益。"（《马克思恩格斯选集》第四卷，人民出版社1972年版，第74至75页）为了维护家族的利益，封建家长不许子女违背自己的意愿与他人结合，并且制造了一整套封建礼法、制度，作为束缚青年男女的枷锁。王实甫并没有把抨击的矛头仅仅指向封建的门阀观念，又进一步猛烈抨击封建礼教。青年男女，一见倾心，以至于废寝忘餐，暗约私会，在今天也许不值得颂扬，但在封建礼教森严、男女难得接触的社会条件下，赞颂这种行为，实际上是对封建礼教的挑战。剧中一面通过崔张的一系列大胆的行为表示他们对封建礼教的叛逆，反映了人性难以遏止的解放要求，冲破禁锢的强大精神力量。另一方面又通过红娘对张生的几次满口"先王之道""周公之礼"、孔孟圣训的假意训斥，表示了对封建教条的大胆嘲弄。

王实甫不仅写了崔张反抗封建礼教的爱情故事，而且借这个故事提出了一个崇高的理想，"愿普天下有情的都成了眷属"。把它的主题推展到更深入、更广阔的领域。他朦胧地提出了以爱情为基础的婚姻理想。这在当时是不可能实现的，因为"结婚的充分自由只有在消灭了资本主义生产和它所造成的财产关系，从而把今日对选择配偶还有巨大影响的一切派生的经济考

虑消除以后，才能普遍实现。"（同上，第78页）任何理想都不是轻而易举便可变为现实的，有时甚至是遥远的。但理想的可贵之处，是它具有历史的必然性，它引导人们向可以实现的目标奋斗。在元杂剧的爱情戏中，都往往提出自己的理想，如白朴《墙头马上》的"愿普天下姻眷皆完聚"，关汉卿《拜月亭》的"愿天下心厮爱的夫妇永无分离"，《董西厢》原来也只提出"从今至古，自是佳人，合配才子"。它们最多不过提出恩爱夫妻永不分离的愿望，都不如王实甫提得崇高而富有真理性。

王实甫《西厢记》的杰出贡献，还在于塑造了许多不同类型的具有典型意义的戏曲舞台艺术形象。

19世纪末，恩格斯在给敏·考茨基的信中，对他用"平素的鲜明的个性描写手法"，出色地刻画了他所处的社会环境中的不同人物，作了充分肯定，高度赞扬他小说中的人物，"每个人都是典型，但同时又是一定的单个人，正如老黑格尔所说的，是一个'这个'。"（同上，第453页）它已成为马克思主义文艺理论的经典性原理，我国13世纪末的伟大戏曲家王实甫的《西厢记》也是当之无愧的。它所塑造的几个主要人物，如莺莺、张生、红娘、老夫人等都是中国古典文学中第一次出现的同类人物的成功典型。

王实甫笔下的莺莺同《董西厢》里的莺莺有一个很大的不同，就是在崔张爱情中，把莺莺写得很主动。佛殿相逢时，《董西厢》只是写张生的惊羡不已，莺莺见了张生却是"羞婉而入"。《西厢记》里的莺莺，未见张生，已是惜春伤怀，所谓"未识春光先有情"（秦观《调笑令》语）。一见张生便眉目传情，"目接心招"（金圣叹语），临去还秋波暗转。《董西厢》中，"墙角联吟"，莺莺并不知和了谁的诗，王实甫有意调动情节，把联吟写成有意识地和了佛殿顾盼、事后对红娘自我介绍、询问自己行止的张生的诗，而且和诗也显然是向这个"傻角"倾吐闺怨。"请宴"时，《董西厢》写她不肯出来相见，老夫人训教以后，才勉强出来。王实甫改作闻听张生到来，高兴得"抱病也索走一遭"。老夫人赖婚以后，她叫红娘传话去："好共歹不着你落空？"暗示安慰张生，内心暗下决心，"不问俺口不应的狠毒娘，怎肯着别离了志诚种"。是她主动写信约张生花园相会，也是她主动传简约他私合。王实甫有意识地把她写成一个主动追求理想的爱情生活，心中燃烧着炽烈的爱情之火的贵族小姐，这是对封建礼教的讽刺，也是她叛逆封建礼教的思想基础。叛逆封建礼法、封建婚姻制度是莺莺在剧中始终不渝、坚定不移的贯穿动作。王实甫没有过多地写她在叛逆道路上的艰难过程，没有过多地写她的曲折复杂的思想斗争。她的"假表儿"，她的"闹简""赖简"，

并不表现她思想的动摇、反复,而是出于另一种心理状态和性格特征。这就是她要使自己的内心秘密和叛逆行为不被老夫人知道,力求避免正面冲突。这是莺莺的独特个性,也是她的聪明和识见。她知道,一旦被老夫人知道,一切即刻破灭,因此必须采取极为谨慎的态度。"闹简"是为瞒红娘,"赖简"是张生来得莽撞,怕红娘窥见。瞒红娘,当然不是怕红娘本人,而是怕红娘传给老夫人。她是一个相国小姐,知书明理,深知她所做的一切都是违背封建礼法和家庭教育的,也深知这在当时是不"名誉"的。这正是一个相国小姐叛逆形象的独特性。王实甫可以在《芙蓉亭》杂剧里描写一个下层女子贪夜私自到书斋,大胆地向对方求爱,却没有采取《董西厢》的私奔结局,写莺莺同老夫人公开决裂,而是采取合乎莺莺性格的、曲折的"合法"斗争方法。一个相国小姐,不考虑自己世家大族的特权和利益,义无反顾地去爱一个没落家庭的穷书生。"不恋豪杰,不羡骄奢;自愿的生则同衾,死则同穴"。这种不附加任何条件的爱情,无疑是理想化了的,而且直到七百多年以后的今天也还没有完全实现,但它毕竟体现了一种合理的愿望。

　　王实甫也提高了张生的典型性,丰富了他的个性特征。张生本为尚书之子,父亡,家庭中落,琴剑飘零,到京博取功名,是一个落泊的怀才不遇的书生。遇见莺莺以后,围绕他对莺莺的追求,展示了他多方面的性格特征。他直率而显得鲁莽,初见莺莺,为莺莺的非凡美丽所倾倒,不顾自己的身份和处境,想尽一切办法接近莺莺,于是有"借厢""搭斋"之举,有在红娘面前自报家门之诮,有对月行吟之挑,有道场大献殷勤之态。他单纯得至于轻信。"寺警"以后,他以为老夫人既已将莺莺许配自己,万万没有想到老夫人会赖婚,落下满腔烦恼;他大胆地同莺莺传书递简,莺莺既主动相约,万万没有想到莺莺会赖简,白白受了一场训斥羞辱。但他绝不是一个愚钝的书呆子。他初见莺莺,便能从莺莺的眉目流盼、步履足迹,与所闻老夫人治家严肃的矛盾中,断定莺莺既敢于顾盼留连,性格必然刚强;既对自己有情,必有冲破封建礼教桎梏、家庭樊笼的可能,表现了他聪明机敏的一面。张生也决不单单是一个情痴情种,而是具有急人之难的崇高品质,王实甫把《董西厢》中"寺警"时临危要挟的张生改为挺身而出的义勇之士。王实甫也加强了张生轻视功名、忠于爱情的品质。他见了莺莺便决定宁抛弃功名,也要追求理想的多情人。"拷艳"以后,老夫人被迫允婚,《董西厢》是张生在感激之余,自愧门第功名不称,主动提出要去夺取功名;夺得功名以后,郑恒争婚,竟然想到:"郑公,贤相也,稍蒙见知。吾与其子争一妇

人，似涉非礼。"以爱情去报答知遇之恩，显得庸俗而薄情。王实甫依据人物性格发展的逻辑和主题思想的要求，改成取功名为老夫人所逼，张生自负才气，以易得之功名，压老夫人顽嚣的气焰，显得有志气。得到功名以后，见郑恒造谣诽谤，毫不妥协，据理力争，直使郑恒无地自容，老夫人智穷计拙。表现了他对爱情的忠贞和反抗精神。因此，王实甫笔下的张生，痴呆得可笑而又可爱，鲁莽得可气而不可厌。因为他具有忠诚的心肠，正直的品格，正义的理想，与那些善于调情的"风流才子"，惯于玩弄女性的花花公子截然不同。

红娘是中国文学史上第一个成功的奴婢形象，以后数百年也无与伦比，直到曹雪芹才在《红楼梦》中塑造了若干具有新的思想艺术高度的奴婢形象。红娘的性格在《西厢记》中的发展，大致分三个阶段。"寺警"以前，虽然她一开始就窥破了崔张的内心秘密，还能尽老夫人命她对莺莺"行监坐牢"的职分，但决不把这一秘密告诉老夫人，表现了她的机灵和正义。"寺警"以后，她一方面看透了老夫人的言而无信，另一方面对崔张之间情深义厚而横遭拆散，深表同情，分清了正义与非正义，大胆地主动地支持他们的爱情活动，虽为莺莺嗔怪，张生埋怨，也能谅而不怨，表现了她宽大为怀，见义勇为。到"拷艳"时，红娘的性格发展到顶点，她对老夫人的强辩力争，反戈相击，就是她对老夫人的积愤的迸发，是她敢于支持崔张一系列重大爱情活动的思想基础。表现了她的聪明机智和深谋远虑，因此能在老夫人的汹汹气势之下，泰然自若，对答如流，条条站在理上，句句刺在老夫人痛处，使老夫人的盛怒化为反求。

老夫人是封建势力、封建家长的代表。她出场不多，却像幽灵一样存在于剧中，令人厌恶地在人物心中动荡着、威胁着，特别是莺莺的每一言、听、视、动，无不以不同形式同她斗争着。她对莺莺的防范，无所不用其极，甚至"怕女孩儿春心荡，怪黄莺儿作对，怨粉蝶儿成双"。王实甫汲取了《董西厢》对老夫人性格刻画的某些成果，又进一步通过"赖婚""拷艳""拒婚"等场，使老夫人的个性更为明朗。"寺警"时，《董西厢》写她只以"继子为亲"许献退兵之策的张生，因而为她解围以后赖婚作了开脱，特别是当张生申述了求婚之意以后，又把她写得太慈厚了。《西厢记》深入挖掘了人物的本质特征，写她在危难中，在从贼与嫁白衣寒士之间，宁选后者；兵退身安后，在名门望族与白衣寒士中，又选前者。把女儿作为保全自己眼前利益和长远利益的筹码，为了自己的利益，不惜玩弄权术、损德败行，甚至企图以多赐金帛收回成命，充分表现了这个"即即世世老婆婆"

的自私性、虚伪性。"拷艳"折，老夫人气急败坏，严加追究，但又虚弱得很，只是虚张声势，毫无挽回"相国家声"之策，经不起红娘的驳斥，反向红娘求计，强饮下自己酿造的苦酒，却又不肯甘休，提出必须取得功名，才许成婚。"拒婚"折，她巴不得郑恒的谣言是事实，迫不及待地再次赖婚，重许郑恒，表现了她的虚弱而顽固。可悲的是老夫人处处破坏女儿的幸福，却又处处以为是真心实意地爱自己的女儿，因此老夫人的性格既是她独特的个性，又体现了她那个阶级的本质特征。

此外，剧中还塑造了一个颇具特色的惠明形象。他是僧人，却"不念法华经，不礼梁皇忏"，置五戒三除于脑后。他不是一个虔诚的寺僧，倒是一个豪情侠骨的义士，一个佛门的叛逆者。联系到剧中描写大小僧众为莺莺的姿容所动的颠狂，法本"借厢"时的贪婪，反映了作者对当时属于特权阶层的僧侣的嘲讽。

《西厢记》是一部优秀的喜剧。董解元把《莺莺传》由悲剧结局改为团圆结局，这是对原作的一个根本性改造，但他没有把它写成喜剧。王实甫在《董西厢》的基础上，从故事本身和人物性格特征中，充分发掘了其中的喜剧因素，写成了一部著名的喜剧。这说明王实甫对生活体察、认识的深刻性，他善于在黑暗的现实中发现反抗的火光，在敌强我弱的形势下，发现青年一代追求理想生活的力量和勇气，发现被压迫人民的无限智慧。同时也透过封建势力表面的强大，发现了他们的色厉内荏、外强中干。他对生活的乐观主义精神是充沛的、昂扬的。

《西厢记》所反映的是青年男女追求自由婚姻的理想同封建礼教、封建家长的斗争。矛盾是尖锐的、不可调和的。这是"历史的必然要求和这个要求的实际上不可能实现之间的悲剧性的冲突"（同上，第345页）。但悲剧的时代同样可以产生喜剧，悲剧性的冲突也以转变成喜剧。马克思主义认为，一切矛盾都将在一定条件下向对立面转化。富有理想和乐观主义精神的剧作家王实甫，善于把握这种转化的条件，他抓住老夫人的虚伪性，同时又从侍婢红娘身上发现了她的正义和机智，当矛盾发展到高潮，老夫人要通过对红娘的拷打，扼杀一对青年的幸福爱情时，红娘适当其时地向老夫人灵魂中最虚弱部位以有力的回击，恰中要害，迫使老夫人妥协，由主动转为被动，崔张由被动转为主动，使矛盾冲突发生了根本转化。王实甫和他同时代的其他喜剧作家一样，使不可能实现的必然要求的全局性矛盾，在局部问题、个别人身上得到了喜剧性的胜利。

王实甫善于从人物性格之间的差异发掘喜剧因素，也善于从人物性格的

相似中发掘喜剧因素。张生性格直率、莽撞、外向；莺莺性格含蓄、持重、内向。他们在相互接近中就有不同行动，并常常构成喜剧性冲突。初逢时，张生狂喜而至于手舞足蹈，直愣愣观赏品评；莺莺则暗笑偷视而不肯离去；红娘从旁瞧破，又不便说穿。莺莺还在红娘面前搭讪着什么"寂寂僧房""苔衬落红"，以掩盖她内心泛起的初恋的感情波澜，这就构成了充满诗情画意的喜剧场面。在剧情初展开时，就为全剧的喜剧风格奠定了基础。

红娘机灵而爽直，身为莺莺侍婢，又受命监守莺莺；莺莺聪慧而矜持，虽知红娘与自己贴心贴意，在恋爱问题上却未敢全信，又构成一定喜剧性冲突。"闹简"时，莺莺"颠来倒去不害心烦"地读完张生的信以后，翻然变色，训斥红娘：

小贱人，这东西那里将来的？我是相国的小姐，谁敢将这简帖来戏弄我，我几曾惯看这等东西？告过夫人，打下你个小贱人下截来。

这一番言语，同她的心理和看信神态对比，已经构成鲜明的喜剧性。可是洞悉小姐心理和性格的红娘完全看透了小姐的"假意儿"。

姐姐休闹，比及你对夫人说呵，我将这简帖儿去夫人行出首去来。

果然一语中的，莺莺立即软下来：

（旦做揪住科）我逗你耍来。（红云）放手，看打下下截来。

顺手抓来，情趣盎然，令人禁不住发笑。

红娘与张生同是性格外向的，他们之间也常常构成奇妙的喜剧效果。张生得到莺莺回书，满腔忧烦，一身病症，顿时冰释，喜不自胜地把莺莺约他花园相见的事告诉红娘，红娘不信，张生得意地说：

我是个猜诗谜的社家，风流隋何，浪子陆贾，我那里有差的勾当。

由于过分兴奋，也由于证据确凿，以至于一而再，再而三地重复这句话向红娘保证它的可靠性，也是作者有意识地提醒观众注意。然后写张生突然跳墙来到莺莺面前，甚至颇为轻狂无礼，惹得莺莺"变了卦"，不仅红娘用

他的话羞辱他,他自己也用这句话自嘲。看到这里观众必然哄堂大笑。这不单纯是技巧问题,而是出自张生对莺莺的个性缺乏深入了解,对莺莺简帖中"隔墙花影动",误以为是叫自己跳墙过去,使莺莺失去思想准备,又担心被红娘发觉。喜剧性情节主要从人物性格中发生,使人一笑之后,余味无穷。

王实甫很善于运用喜剧艺术手段表现自己对人物性格和生活现象的爱和憎、赞许和批评。《西厢记》是一部歌颂为主的喜剧,它用喜剧手法,歌颂崔张叛逆封建礼教、封建家长的喜剧性胜利;歌颂红娘作为一个侍婢出于正义,帮助崔张在叛逆道路上奋进。总之,歌颂正义战胜邪恶,进步战胜落后。同时也有讽刺。对老夫人是讽刺的、鞭挞的、憎恶的,即使对所歌颂的崔、张、红,也有一定讽刺。讽刺他们在前进道路上,个人性格和客观环境造成的许多主观愿望同客观实际相矛盾的现象,以及他们性格上的某些弱点。如张生的痴情和莽撞,由此招来红娘的多次抢白,莺莺的"赖简"。莺莺对红娘的不了解、不信任,和由此产生的"假意儿",出现了"闹简"。崔、张、红的轻信造成的老夫人赖婚后的尴尬局面,都是极好的喜剧关目。但他们毕竟在叛逆的道路上不断克服了自己的弱点,勇敢地曲折地一步一步前进着,直到自己的理想实现。因此,这一系列喜剧性情节,就每一个情节来说,都含有讽刺性,就整体来说是歌颂性的。

《西厢记》的语言艺术,一向受人称道。它的语言能将历代诗、词、曲、经、史及民歌口语熔于一炉,形成既文雅又通俗,"文而不文,俗而不俗"(元·周德清《中原音韵》语)的语言风格,为戏曲语言的文学性提供了典范。《西厢记》的语言能从人物性格出发,达到高度个性化。比如崔莺莺的唱词深沉优雅,张生的唱词爽朗热烈,红娘的曲白泼辣爽快,老夫人的语言板滞僵硬而常带教诲,惠明的语言豪爽朴素,郑恒的语言庸俗粗鄙,都能切合人物的生活经历和思想感情。

四、 王实甫在戏曲史上的地位和影响

元代杂剧是我国戏曲史上最早成熟的戏剧样式,出现了像关汉卿、王实甫等列于中国文学史乃至世界文学史中而无愧色的伟大戏剧家。

元末周德清在《中原音韵·序》中,论到杂剧"之备"时,有"自关、郑、白、马一新制作"一语,明人何良俊、沈德符等据此引出"元曲四大家"之说,而未及王实甫,已为时贤王骥德、徐士范等所不取。王骥德还

把元杂剧中的王实甫、关汉卿，比作唐诗中的李白、杜甫。即使何良俊也承认"王实甫才情富丽，真辞家之雄。"（《四友斋丛说》）王实甫的《西厢记》一向得到戏剧家、评论家的高度评价。明人都穆说"北词以《西厢记》为首"（《南濠诗话》），王世贞说"北曲故当以《西厢》压卷"（《曲藻》），王骥德认为，杂剧南戏中"法与词两擅其极，唯实甫《西厢》可当之耳"，称它为"千古绝技"（《曲律》）。大思想家李贽把《西厢记》誉为"化工"，就是"如化工之于物，其工巧自不可思议"（《焚书·杂说》），其中虽含有唯心主义成分，却对《西厢记》卓越的艺术境界作了崇高评价。清代戏曲家李渔说："吾于古曲之中，取其全本不懈，多瑜鲜瑕者，惟《西厢》能之。"《西厢记》的备受推崇，也如李渔所说："自有《西厢》而迄于今，四百余载，推《西厢》为填词第一者，不知几千万人。"（《闲情偶寄》）

《西厢记》也是我国戏曲史上流传最久最广的剧目之一。自元贞、大德年间（1295—1307）在大都舞台演出之后，逐渐流布全国，使同题材北曲诸剧黯然失色。明人胡应麟说它"才情既富，节奏弥工，演习梨园，几半天下。"但是，自明初"祖宗开国，尊崇儒术，士大夫耻留心辞曲，杂剧与旧戏文本皆不传，世人不得尽见，虽教坊有能搬演者，然古调既不谐于俗耳，南人又不知北音，听者即不喜，则习者亦渐少"（明何良俊《曲论》）。到明中叶以后，王实甫原本渐少演出，南曲改编本陆续出现。其中李日华改编的《南西厢》最为流行，而原来早期南戏中的同一题材剧目也销声匿迹了。清末民初，以昆腔演唱的《西厢记》又逐渐为京剧所取代。解放后，各地方剧种纷纷改编上演。现代戏剧家田汉还重新改编了京剧本《西厢记》。上海越剧团的改编本还到苏联、东欧各国演出，在国际上受到好评。

《西厢记》问世以后，不仅崔张故事家喻户晓，对戏曲创作影响也很大。从元代郑德辉被称为"小西厢"的《㑇梅香》、无名氏《东墙记》，到明代高濂《玉簪记》、清代李渔《风筝误》，在人物塑造、关目安排等方面，都可以看到《西厢记》的影响。他所开创的青年男女幽期密约，反抗封建家长，最后取得大团圆结局的格局后来竟形成一个俗套。

《西厢记》的巨大影响，引起了封建统治阶级的嫉恨。明统治者说《琵琶记》教孝，《西厢记》诲淫，想以《琵琶》压《西厢》，并进一步以禁、毁手段，消弭《西厢记》的影响。他们提出："若夫《西厢》《玉簪》等，诸淫媟之戏，亟宜放绝，禁书坊不得鬻，禁优人不得学，违则痛惩之，亦厚风俗、正人心之一助"。（明·陶奭龄《喃喃录》，见王利器辑录《元明清三代禁毁小说戏曲史料》增订本，上海古籍出版社1981年2月第1版，第

268 页）封建卫道者的诅咒和禁毁并没有阻挡《西厢记》在广大人民，特别是青年男女中的传播。清统治者甚至借神明天讨，表示他们对《西厢记》巨大影响的恐惧和懊恼：

> 唯《西厢》等记，以极灵极巧之文心，写至微至渺之春思，只须淡淡写来，曲曲引进，目数行下，便觉恋恋，游思相扰，情兴顿浓，如饮醇醪，不觉自醉，心神动荡，机械渐生，习惯自然，情不自禁，醇谨者暗中斫丧，放荡者另觅邪缘；其味愈甘，其毒愈盛，则《西厢》等记，乃所以引诱聪俊之人，是淫书之尤者也，安可不毁。（《元明清三代禁毁小说戏曲史料》增订本，上海古籍出版社 1981 年 2 月第 1 版，第 404—405 页）

这反映了《西厢记》难以遏止的动人力量，也反映了封建卫道者无可奈何的忧虑，即在当时还有人借朝廷命译经典之机，偷偷将《西厢记》译成满文，在不懂汉文的满人中传阅，引起乾隆皇帝的注意，亲下"圣训"禁斥，仍无法阻止《西厢记》在全国风行。

《西厢记》版本之多，是我国戏曲史上首屈一指的。据有人统计，仅弘治以来的明刊本就有 60 多种，已发现存世的近 40 种。近年发现的《西厢记》残叶，有人考证至晚是成化年间刊本。在明刊本中，弘治本是今天可以看到的最早的完整本子。它有图像，有注释，还附录了后人题咏的诗词，可见它的影响是很大的。这个本子把"惠明送书"作为一折，这样第二本便有五折。一本五折，元杂剧已有例，楔子唱套曲为元杂剧所未有，因此弘治本是比较符合元剧体制的。徐士范、王伯良、凌濛初诸家刊本，有题评，有考证，对研究《西厢记》有重要价值。其他题名李贽、汤显祖、徐渭、沈璟等题评本的真伪问题尚待考证。清代各本，以金圣叹批改本流传最广。金圣叹站在封建卫道者立场，任意窜改、歪曲前四本，丑诋第五本，妄加腰斩，影响很坏。但他在艺术欣赏方面，不无可取之处，对《西厢记》研究者仍不失为一种有用的本子。

解放后，《西厢记》校注本也出版了四五种，其中上海古籍出版社出版的王季思注本，考证详明，书末附有元稹《会真记》、赵令畤〔蝶恋花鼓子词〕、《摘翠百咏小春秋》，《芙蓉亭》《贩茶船》残折，又有前言、后记和有关作者的考辩文字等，资料详备、学术性强，最为治元剧者称许。作家出版社出版的吴晓铃注本，通俗简明，初学称便。

《西厢记》是世界文学宝库中的瑰宝，自19世纪末开始译成拉丁文、英文零折起，到现在已有英、法、德、意、俄、日、朝鲜、越南等多种文字的译本，受到世界人民的重视。正如一位日本汉学家所说，它已"成为世界戏剧史上的伟大文学作品了。"

主要参考书目

1. 周德清《中原音韵》，《中国古典戏曲论著集成》第一集，中国戏曲出版社版。
2. 锺嗣成《录鬼簿》，《中国古典戏曲论著集成》第二集，中国戏曲出版社版。
3. 王骥德《曲律》，《中国古典戏曲论著集成》第四集，中国戏曲出版社版。
4. 都穆《南濠诗话》，知不足斋丛书本。
5. 《新刊奇妙全相注释西厢记》，《古本戏曲丛刊初集》第一函，上海商务印书馆1954年影印。
6. 臧懋循《元曲选》，中华书局本。
7. 隋树森《元曲选外编》第一册，中华书局版。
8. 王季思注《西厢记》，上海古籍出版社版。
9. 孙楷第《元曲家考略》，上海古籍出版社版。
10. 《冯沅君古典文学论文集》，山东人民出版社版。

<div style="text-align: right">（与黄秉泽合作，由黄秉泽执笔）</div>

高明评传

地处我国东南沿海的温州，是我国宋元南戏的发源地。随着两宋时期中国经济重心的南移，温州地区的农业获得了很大的发展，工商业也呈现出空前的繁荣。北宋时期杨蟠知温州，曾在《永嘉百咏》中描绘温州的繁华：

 一片繁华海上头，从来唤作小杭州。水如棋局分街陌，山似屏帷绕画楼。是处有花迎我笑，何时无月逐人游。西湖宴赏争标日，多少珠帘不下钩。

诗里的西湖是指温州城西的九山湖，当时城西门是交通的枢纽，贸易最盛，后来南戏《张协状元》里说的"九山书会"就设在这里，它是早期温州南戏作家的集体组织。

到了南宋，温州已成了中国南方除京都杭州之外最繁华的城市。随着宋室南迁，大批皇族勋戚、贵官豪绅蜂拥而来，百戏伎艺及卖艺的"路歧"人也随之南下，人口剧烈增长。据《宋史·地理志》载，北宋徽宗崇宁年间（1102—1106）温州四县（永嘉、瑞安、平阳、乐清）人口为四十六万二千多人，可是在七八十年以后，即是到南宋孝宗淳熙年间（1174—1189），四县人口就骤增至九十一万多人，增加了整整一倍（同治《温州府志》卷十"户口"）。勃兴的市民阶层对文化生活的更高要求，就使温州民间的村坊小戏，有可能汇合到城市中去，为早期南戏的形成提供必要的条件。正是在这样一块土地上，产生了被称为"南戏之祖"的《琵琶记》，产生了我国最早也最著名的南戏作家——高明。

一

高明，字则诚，自号菜根道人，瑞安（今浙江县名）人。瑞安原属温州府，温州一名永嘉，地处浙东，故后人又称他为东嘉先生。

高明的生卒年，史无明确记载。据现有的材料推断，他出生在元大德十

年（1306）左右，约死于明洪武初年（1368年以后），活了六十多岁。

高明一生的活动大体可分为三个时期。

第一时期，是从他出生（1306）到元至正四年（1344）。这四十年间，高明过的是"师友一门兄弟乐，文章独步子孙贤"（陈与时《送高则诚赴举兼简梅庄兄》）的隐居生活，和父母两族的人生活在瑞安涨西乡崇儒里阁巷村。然而封建社会的文人，读书学文，总希望有一天能中举做官，出而用世。高明在青少年时期已有文名，交游者多一时名士，最后必然要抛弃隐居生活，应举赴试。照他的说法是："人不明一经取第，虽博奕为！"族里人虽然劝阻过他，但高明不为所动，终于在至正四年中了乡试，第二年（1345）以《春秋》中了进士。这时大约四十岁左右，正是他奋发有为的盛年。

第二时期，从至正五年到至正十六年（1356），是高明的官宦生涯。这十年中，高明做过处州录事、江浙行省椽吏、四明都事、江南行台椽、福建行省都事等一系列文职，其中最大的一个事件是参加过元朝征讨方国珍农民起义军的浙东阃幕。

这是高明一生最复杂的时期，也是他从入仕"用世"转入隐居著书的转折期。他积极用世的抱负，在征讨方国珍前颇有施展，而在征讨之后，我们再也查不到他在政治上有何建树了，后来终于又回到隐居著书的道路。

第三时期，是至正十六年直到他逝世。这一时期的活动已经没有多少实迹可考，我们只知道他隐居在宁波沈家楼写《琵琶记》，知道他到过杭州、苏州等地方，遗留下一些诗文，仕途得失、朝局变迁，似乎也没有在他身上留下什么影响。明洪武元年，明太祖朱元璋曾征召他到南京修《元史》，他以老病辞归，不久就死了。

高明小时就聪慧过人。清代褚人获的《坚瓠集》中就记有高明六岁时和大人们当堂试对的故事。文人的笔记，固不可全信，但高明自幼就有良好的家庭教育，在诗词文学上有较高的修养，这是不会错的。

高明生长在一个世代书香的家庭。入元以后，他的祖父辈都没有入仕做官的。他幼年时死了父亲，和他生活在一起的是他的祖父高天锡、伯父高彦和比他小一岁的弟弟高旸。在家庭的熏陶和他的老师、元代大儒黄溍的教育下，高明工诗文词曲，学识渊博。当时人评论他是："长才硕学，为时名流。"（顾德辉《草堂雅集》）

高明的祖父高天锡娶南宋末年隐士陈供的女儿为妻。陈供有三个儿子，全是诗人。其中两个儿子参加过保宋抗元的斗争。高天锡的诗也写得很好，

他的《书怀》诗：

> 年过半百耻为儒，万事随流可暂娱。蹈海已怜身世拙，移山堪笑子孙愚。自惊江梦催还笔，谁管齐门独好竽。愁我忽如天地窄，蹇驴无复问长途。

"伤心人别有怀抱"，高天锡的诗句里就透露出他对于宋室灭亡，而自己却又"无力回天"的感慨。

高明伯父高彦的诗吊古伤今，苍凉沉郁，笔力也更雄健。如下面三首：

> 八阵雄图期后主，万间心事在中原。可怜天下奇材老，荒草寒烟满故园。（《诸葛庐》）
>
> 渭阳梦断忆春风，泪洒青天上翠峰。二十年来多少事，夕阳无语对青松。
>
> 阴阴草木起悲风，杜宇春深哭乱峰。大老孤坟何处是？莲花峰下万株松。（《过舅氏①墓下》）

生长在这样家庭中的高明，不仅从祖父、伯父那里学到了诗文的写作，而且也感受到了"长歌当哭"的民族意识。他的《题岳王坟》诗，就是这种民族意识的流露：

> 莫向中原叹"黍离"，英雄生死系安危。内廷不下班师诏，朔漠全归大将旗。父子一门甘仗节，山河万里竟分支。孤臣犹有埋身地，二帝游魂更可悲。

这时距南宋灭亡已六七十年，残留在高明诗中的民族感情还相当强烈，可以想见他祖、父两辈的遗民生活对他的思想影响。

高明一生所著，除《琵琶记》和《闵子骞单衣记》（已佚）两个南戏作品外，还著有诗文集《柔克斋集》二十卷。可惜早已散失。现存的《柔克斋诗辑》仅有诗词五十多首，被收在《永嘉诗人祠堂丛刻》中。

在《柔克斋诗辑》中，值得注意的是高明关心人民疾苦的几首诗，如

① 舅氏，指陈供的儿子，即高明的舅公。

《题画虎》诗的"人间苛政皆尔俦",《游宝积寺》诗的"几回欲挽银河水,好与苍生洗汗颜",都可以看出高明对人民的基本态度。正因为这样,他才能够在《琵琶记》中对以赵五娘为代表的下层人民的饥寒交迫,加以客观而细致的描写,《琵琶记》也因此才具有巨大的艺术感染力量。

在《柔克斋诗辑》中,还有一类诗值得我们注意,这就是高明用来表达自己菲薄功名、追求退隐生活的诗作。这部分诗,数量较多。如:

何时谋一壑,卜筑愿相亲。(《送张从善》)
如此江山足行乐,莫将尘土污儒冠。(《送朱子昭赴都》)
莫说市朝事,功名欲逼人。(《题一苇轩》)

高明的这些诗反映了他思想的一个重要的方面。在他看来,争名于朝,争利于市,这种事是污浊的,只有田园生活才值得留恋。因为有这种思想,高明才能在前期隐居四十年,而在做了十年官后,又闭门著书,拒绝了方国珍和朱元璋的招聘。反映在《琵琶记》中,就是蔡伯喈在中了状元后的种种表现,尽管穿着紫罗襕、皂朝靴,吃着煮猩唇、烹豹胎,却感到种种拘束、不自在,从而悲叹"文章误我,我误爹娘""文章误我,我误妻房"。

高明中试后,不久就做了处州录事,他在任内"学道爱人,治教修具","监郡马僧家奴(是人名)贪残为害,明委曲调护,民赖以安"。当他任满时,当地人还为他立碑留念。处州姓徐的郡官很敬爱他,不愿他离开处州,便亲自带了弟子,恳求他留下来教授学员。高明在处州教了一个时期的书后,被调到杭州任江浙省"丞相掾"。当时诗人杨廉夫在《送沙可学序》里说:只要得到了沙可学、高则诚、葛元哲三个人作掾属官,江浙就可以治理好。可想见他在当时的声望。

至正八年(1348)十一月,方国珍在浙东起义,江浙行省长官因为高明是温州人,熟悉浙东情况,任命他为平"乱"统帅府的"都事"。第二年二月,高明随元军去讨伐方国珍。当时平"乱"统帅朵儿只班主张进剿,高明则主张招抚,双方"论事不合"。高明见意见不被采纳,"避不治文书",以怠工表示反对,直至任期完结。

将近三年的军伍生活,对高明的思想转折和生活道路起了很大的作用。浙东帅府中冷落的遭遇,使高明回想起他赴举时,高陈两族长辈们说的话:"士子抱腹笥,起乡里,达朝廷,取爵位如拾草芥,其荣至矣;孰知为忧患之始乎?"这些话,对当时决意赴考的高明来说,只能是东风吹马耳,今天

却不能不相信了。于是他决定回家去做隐士,"与乡人子弟讲论诗书礼义,以时游赤城、雁荡诸山,俯涧泉而仰云木,犹不失吾故也。"(赵汸《送高则诚归永嘉序》)

但这只是高明一厢情愿的想法。在至正十六年(1356)之前,他还是被迫奔走于宦途上。在改调福建行省都事路过宁波时,已被元朝招抚而做了"万户"官职的方国珍想将他"强留置幕下",高明"力辞不从",方国珍又"以礼延教子弟",高明仍不答应,"即日解官",在宁波城南的栎社沈氏楼隐居下来,埋头写他的《琵琶记》。

一直到明洪武元年(1368),朱元璋想召高明到南京修《元史》,但高明仍以病老为由,辞职回家。不久死在宁海,后来归葬于瑞安柏树桥南岸。

高明一生中,有几个关系比较密切的人。一个是他的老师黄溍,此外是刘基、宋濂、赵汸、苏天爵和顾德辉。

高明的老师黄溍是当时著名的学者、文人,但对做官不大感兴趣,曾有两次辞官退隐。传说他曾鼓励高明写作《琵琶记》,不见得可靠,但老师的怡退作风对高明应该是有影响的。

最值得一提的是高明和刘基的友谊。刘基所著《诚意伯文集》中有送给高明的八首诗。计《从军行》五首五古和《次高则诚雨中》三首七律。五古是刘基送高明参加征讨方国珍时写的,诗中洋溢着这一对朋友意气方遒的情绪:"庙算出帷幄""仗钺指天狼""人言从军恶,我言从军好",充满了对元朝统治者的耿耿忠心。可是由于他们都不同意帅府对方国珍用兵的策略,高明就采取了消极怠工的态度,默无一言地度过了三年的军旅生活。刘基遭遇更惨,被元朝长期羁管在绍兴。此时的刘基,将压抑和悲愤发为歌诗:

> 江湖满地蛟螭浪,粳稻连天鼠雀秋。
> 莫怪贾生偏善哭,从来杞国最多忧。

自此以后,两位挚友就对元朝采取了和以前不同的态度:高明萌发了隐退之心,而刘基则积极投身到反元的斗争,成为朱元璋手下的决策人物。

据前人记载,高明在处州录事任满时,处州人为他立的政绩碑,就出自刘基的手笔。可惜《诚意伯文集》中没有收录这篇文章。

高明的同学宋濂,后来和刘基一样投奔朱元璋,都成了明朝的开国功臣。明太祖想征召高明编修《元史》,很可能出自这两位朋友的推荐。

苏天爵在至正七年至九年任江浙省长官，高明是他的掾属，受到他的信任。赵汸、顾德辉的著作中有关于高明生平的记载。元末陶九成的《辍耕录》还记录了他的《乌宝传》，以滑稽游戏的笔调，讽刺元朝使用宝钞时种种社会相，在他诗文中别成一格，也表现他有异于正统封建文人的思想作风的一个方面。

二

高明的《琵琶记》是在早期南戏《蔡二郎赵贞女》的基础上改写成的。徐渭《南词叙录》中《蔡二郎赵贞女》名下注云："即旧伯喈弃亲背妇，为暴雷震死，里俗妄作也。"我们现在已经看不到这个剧本的全貌，但从南戏《刘文龙菱花记》中人物萧素贞的唱词中可以知道大体的故事情节：

> 正走之间泪满腮，想起了古人蔡伯喈。他上京中去赶考，一去赶考不回来。
> 一双爹娘都饿死，五娘子抱土筑坟台。坟台筑起三尺土，从空降下一面琵琶来。身背着琵琶描容相，一心上京找夫回。找到京中不相认，哭坏了贤妻女裙钗。贤慧的五娘遭马踩，到后来五雷轰顶是那蔡伯喈。

早期南戏，即南宋时的《赵贞女》《张协状元》《王魁》，写的都是书生中了状元后忘恩负义的故事。产生这些戏曲，是有它的现实基础和社会根源的。自北宋以来，统治阶级为了巩固它的统治，扩大了取士的名额。据《温州府志》等有关资料统计，终唐一代，温州地区考取进士的仅2人。但从北宋"天圣甲子宋郊榜"到南宋"咸淳甲戌龙泽榜"的250年间，温州地区共考取进士1300余名。尤其是南宋的140年间，几达1000名。"朝为田舍郎，暮登天子堂"，当这些新贵爬上统治集团、享受高官厚禄时，忘恩负义、忘本负心的事就层出不穷，愈演愈烈。统治阶级这种卑劣行径，必然引起人民群众的憎恨。他们通过戏曲表演，撕开统治阶级丑恶的嘴脸，来发泄心中的愤慨。可以说，早期南戏中的张协、蔡二郎、王魁等剧中人物，是宋代知识分子中几个具有典型意义的形象。

蒙古灭金后，在八十年中取消了科举，知识分子企图通过科举而跻身上层的道路几乎完全被堵死。他们中不少人的社会地位已下降到娼妓、乞丐之间。至元仁宗延祐二年（1315），虽恢复科举，但名额远不及南宋，待遇上

又与蒙古人、色目人悬殊。早期南戏反映的宋代知识分子通过科举而飞黄腾达的现实,在元代社会已不复存在了。

对元代现实社会有着较深刻体验的高明,对《赵贞女》的主题思想作了重要的改变。他把原来对知识分子发迹变心的谴责改为对封建社会功名富贵的虚伪本质的揭露;把人民群众对卑鄙行径的文人的愤怒诅咒改为对封建道德观念给人们造成悲剧的抨击。

北方游牧民族娴于骑射武功。剽悍的元蒙贵族统治者为了巩固自己的政权,对浸染了几千年封建思想的汉族人民,曾实行过残酷的统治。被列为第九等人的文人,处境就更悲惨。在他们心里,对于科举做官也是憚忌的。高明的老师黄溍就曾两次弃官而去,"亟上纳俸侍亲之请,绝江迳归"(《元史·黄溍传》)。给高明印象最深刻的莫过于南征方国珍的三年军旅生活了。他和好友刘基只因对作战方略表示了不同意见,就被冷落搁置了三年,刘基则被管制了起来。官场凶险,高明是深有感触的。后来高明任期届满回到杭州,决定辞官退隐,他的好友赵汸却一针见血地指出:"圣天子贤宰相一旦惩膏粱刀笔之敝,尽取天下才进士用之,则如吾高君者,虽欲遁山林,亦将不可得者。"就是说统治者要你做官为朝廷效力,你高明无论如何都推脱不了。赵汸的话果然不错,高明退隐了没多久,就又被拉出来做官了。

所有这些,都是高明亲身的经历和他的老师、挚友的遭遇。他们的处境,反映了元朝知识分子被压抑的地位和进退维谷的窘态。《琵琶记》中蔡伯喈,正是元代社会里"欲避世而不能,三被强而出仕的软弱的知识分子的典型形象"。(钱南扬《戏文概论》)

高明在《琵琶记》里宣扬了大量的封建伦理观念中的"孝"。高明自幼丧父,靠母亲抚育长大。刘基在《从军诗五首送高则诚南征》诗中称赞他"少小慕曾闵,穷阎兀幽栖"。曾参和闵子骞是封建道德伦理观念的典范——"二十四孝"中的人物。高明在"孝"方面一定有很好的声誉,否则刘基也不会在五首诗的一开头就对高明的身世做这样的概括。高明还以闵子骞为题材写过南戏《闵子骞单衣记》;写过《华孝子故址记》《孝义井记》的文章;在处州担任录事时,还亲自为一个割股疗亲孝女陈妙贞请求旌表。这些都可以说明高明后来将《赵贞女》改编成《琵琶记》时极力宣扬"孝",是有深厚的思想基础的。

但是,高明由于有了否定功名,亦即否定事君的思想因素,在《琵琶记》中宣扬的"孝",就和事君产生了矛盾。因此不能孤立地、片面地分析《琵琶记》中的"孝"。本来,在整个封建思想体系中,事君和事亲亦即忠

和孝是不应该存在什么矛盾的。在大多数情况下，也是可以统一的。但在封建社会的现实中，这两者又经常统一不起来。高明看到了这一点，而且对这一矛盾作了细致而真实的揭露，在很大程度上肯定事亲，否定事君，这一改变，全剧的主题就和《赵贞女》大不相同了。

同时我们还可以看到，高明在《琵琶记》中每次提到"孝"时，几乎都是和田园生活连系在一起，透露出他在许多诗篇中对田园生活向往的心情。蔡公要儿子去应举，认为显亲扬名才是大孝，而蔡婆却说"曾参纯孝，何曾去应举及第"。因此，我们同样不能把《琵琶记》中的"孝"作简单化的理解。

宋代、元代知识分子两种悬殊的社会地位和不同的生活道路，使高明不能把改写《琵琶记》的创作思想停留在南宋民间演唱本的范围内，他必须突破旧的主题，才能表达自己对于元代现实社会的看法。为此，高明闭门谢客，呕心沥血地改写《琵琶记》。为了使《琵琶记》的曲词合乎音律，便于演唱，相传高明每写完一支曲子，就边打节拍边吟唱，天长日久，几案上打节拍的地方竟打出了一寸多深的痕迹；在杭州昭庆寺谱曲时，据说台子也被拍穿过。由此可知高明的创作态度是十分严肃认真，付出的劳动也是十分艰巨的。

<h2 style="text-align:center">三</h2>

《琵琶记》的思想内容是十分复杂的。它的复杂主要表现在高明公开宣称他创作这个戏是"只看子孝与妻贤"，如果戏曲"不关风化体"，那么"纵好也徒然"。这就是高明的创作目的：为了宣扬封建的伦理道德观念。可是在戏的具体情节和人物形象上，作者的创作方法又基本是现实主义的。因此对于《琵琶记》的思想性的评价，总是见仁见智，分歧很大。1956年六七月间，中国戏剧家协会组织了《琵琶记》讨论会。有人对这个戏持否定态度，认为《琵琶记》的主要倾向是宣扬封建伦理道德，是封建说教戏，是作者站在封建士大夫的立场上篡改了民间戏曲；也有人认为《琵琶记》有相当强的人民性和现实主义精神；还有人认为这个作品虽有封建伦理说教的意图，但从客观效果看却反映了元代社会的现实。这体现了高明的世界观和创作方法上的矛盾。

《琵琶记》的主要情节是：书生蔡伯喈新婚两月，在父亲督促下，进京赴考，中了状元。权倾当朝的牛丞相招他为女婿，蔡伯喈再三推却不掉，被

迫入赘相府。这时,他的家乡遭受荒旱,全家生活全靠妻子赵五娘一人承担。在灾荒岁月中,蔡伯喈父母相继饿死。赵五娘剪发埋葬了公婆,身背琵琶,卖唱乞讨,进京寻夫。蔡伯喈新妇牛小姐贤惠,克服了牛丞相的阻力;使赵五娘和蔡伯喈重聚。最后,一夫二妇回故乡守墓三年,全剧在一门旌表中结束。

拿高明的《琵琶记》和民间创作的《蔡二郎赵贞女》比较,我们可以看到,赵五娘一线的戏基本未动,而蔡伯喈的形象却有了重大的改变。他不再是民间戏文中弃亲背妇的反面角色了,而是一个为父亲所迫,抛下双亲、新妇去猎取功名的弱书生;是一个考中状元后,屈服于皇帝和丞相的威严,被迫入赘相府而与亲人隔绝的软官人。由于《琵琶记》重新塑造了蔡伯喈的形象,戏剧冲突的性质就起了根本的变化——冲突的双方由蔡伯喈和赵五娘而改变为蔡伯喈、赵五娘和以蔡公为代表的封建道德观念,以及以牛丞相为代表的封建统治势力。他所抨击的对象不是中了功名而负心的穷书生,而是触及到了封建的道德观念和政治制度了。由抨击个人的道德品质的蜕变(严格地说,这种个人道德品质的蜕变也是代表了特定时代的重大社会现象,如早期南戏所反映的时代现象)改变为对封建政治制度、伦理道德给人们造成的悲剧的揭露了。这样,《琵琶记》的主题也更深刻了。

《琵琶记》六百年来之所以流传不息,它的艺术动人力量更在于它基本保留了民间演出中赵五娘这一品德美好、性格坚忍的底层妇女的形象。在中国数千年的封建社会里,下层妇女的命运较之男人更为悲惨。《琵琶记》通过典型环境(丈夫离家,独力支撑门户,又遇上连年的灾荒),充分地描绘了赵五娘勇于承受苦难、不惜自我牺牲的美好品德和坚忍性格。尽管高明通过赵五娘的口讲了一些封建教条并在她对蔡公蔡婆的态度上有所表现,但是在许多细节描写中,高明却把她遭遇的悲惨、性格的坚忍表现得淋漓尽致。这样一个只能靠吃糠度日、剪发葬亲的妇女,正是无数人民群众当时在生死线上挣扎的缩影。这些动人情节的描写,在很大程度上冲淡了高明通过她而宣扬的封建道德。人民被感动的是人物的悲剧命运,而不是枯燥的封建说教。

但是,如果以为高明标榜的"子孝共妻贤"只是一个幌子,那也不对。作为封建正统文人的高明决不能摆脱他世界观的局限。蔡伯喈、赵五娘和牛小姐的舞台形象,正是围绕"子孝共妻贤"而设计的。蔡伯喈的"生不能养、死不能葬、葬不能祭"的不孝行为,并非自愿;赵五娘在历尽艰辛后谅解丈夫的"不孝";牛小姐深明大义,劝夫认妻尽孝,无一不体现着宣扬"子孝共妻贤"这一封建道德的目的。最后是以朝廷旌表为最高的奖赏,合

法地肯定了这三个人物的道德标准结束，完成了高明所极力推崇的封建道德楷模。这一点，也是不能否定的。

四

高明的《琵琶记》不仅在中国戏曲史上有着重要的地位，而且在世界上也有很大的影响。早在1841年法国就有了译本。外国称中国"十才子书"中，《琵琶记》排名第七（《西厢记》排名第六，其余八种均为小说）。《琵琶记》的艺术成就也是很高的。

作为"南戏之祖"，《琵琶记》除了以它现实主义的创作方法引起后世的注意，在艺术表现手法上，同样有很多地方是值得学习和借鉴的。它在戏剧结构、文词、人物刻画和音乐等方面，都达到了一个新的高度。

强烈的对比手法，两条线交错的戏剧结构，使《琵琶记》在舞台演出时产生了极大的艺术感染力。它以牛府的富贵生活和蔡家的苦难生活作强烈的对照，深刻地暴露了阶级矛盾。这种交错对照的场面变换很有点像今天电影艺术中的交叉蒙太奇、平行蒙太奇的特点，在舞台效果上就产生了节奏感。利用场面交换的技巧，使冷热场有适当的调剂，贫富者有鲜明的对比。六百年前的高明就开始运用这种相当成熟的戏剧结构方式，是难能可贵的。

在关目安排上，高明采取层层渲染的手法来突出作品的主题思想和人物的精神面貌。如在《勉食姑嫜》《糟糠自厌》两折戏中，写赵五娘对婆婆的再三忍让、婆婆对赵五娘的步步进逼，直到赵五娘退无可退，才真相大白。又如《瞷问衷情》一折，牛小姐的多方盘问，蔡伯喈的一味回避，直到牛小姐虚下潜听，蔡方才表明心事。这就极力渲染了赵五娘的孝和牛小姐的贤，也写出了蔡伯喈的软弱性格。

在选材上，高明更多地是对日常生活的材料加以概括，而较少借助于意外的遭遇和巧合。通过日常生活展开戏剧冲突，展示人物性格，如上面所举的几折戏，都属此类。

再看文词。《琵琶记》的语言风格基本上是本色自然的，如果不是这样，我们很难设想它能在舞台上演出六百年之久。像《糟糠自厌》中的曲文不仅是纯朴的白描，而且很适于演员的舞台表演，即富有动作性、形象性。高明《琵琶记》中的人物语言又大都符合人物的身分。剧中的下层人物多用街谈巷语，富贵人家他就多用典雅语言。

《琵琶记》的成功更在于他塑造了鲜明的人物形象。蔡伯喈赵五娘的悲

剧性格，不仅在中国戏剧史上，就是在世界文学中，也有它一定的地位。高明没有把蔡伯喈这个人物脸谱化、简单化，而是深入刻画他在封建制度压抑下内心的痛苦、不安、矛盾、软弱，从而使这个人物具有典型的现实意义。

当然，《琵琶记》在艺术上并不是完美无缺的。历代研究《琵琶记》的人都指出过它的不足之处。最有代表性的是李渔在《闲情偶记》中批评的："元曲之最疏者，莫过于《琵琶记》，无论大关节目，背谬甚多。如子中状元三载而家人不报知；身赘相府享尽荣华，不能自遣一仆，而附家报于路人。"李渔的总的结论是否过重，尚可考虑，但在总的结论后面所指出的漏洞也正说明《琵琶记》的针线不够缜密。高明注意了大的结构，却忽视了细节。细节的不真实，不能不影响作品的艺术效果。

《琵琶记》在中国戏曲史上的影响是很大的。明太祖看到这部作品后说："《五经四书》，布帛菽粟也，家家皆有。高明《琵琶记》，如山珍海错，富贵家不可无。"（《南词叙录》）可谓推崇备至。否定《琵琶记》的人曾以明太祖的话为依据，说明《琵琶记》迎合了封建统治者的需要，其实这是一种片面的看法。统治阶级看中的是《琵琶记》的教忠教孝，可是更多的读者看中的是《琵琶记》中摇撼人心的下层人民的苦难生活和悲惨命运。明末的王世贞就说过：《拜月亭》等戏写得不错，但是不会像读《琵琶记》那样，叫人掉泪。王世贞没有区别悲喜剧的不同艺术效果，未免把《拜月亭》贬低了，但他说看《琵琶记》会令人掉泪，正说明作品中人物的命运深深打动了他。无产阶级对古代社会中下层人民的悲惨更是感同身受，陈毅同志就说过："《琵琶记》赵五娘剪发、描容、挂画诸节，其悲苦动人之处，迄今恍惚犹在心目。平生新旧剧寓目不多，真使我领略悲剧之味者，乃川班之赵五娘也。"（《人民文学》1978年第1期《陈毅同志与苏北的文化工作》）就正确说明了这一点。

主要参考书目

钱南扬《元本琵琶记校注》，上海古籍出版社版。

钱南扬《汉上宧文存》，上海文艺出版社版。

剧本月刊社编辑《琵琶记讨论集》，人民文学出版社版。

浙江温州地区文联、文化局编《南戏探讨集》，1980年版。

何其芳《"琵琶记"的评价问题》，《人民文学》1957年第1期。

（与师飙合作，由师飙执笔）

为美国、加拿大的朋友介绍
中国粤剧舞台上的四个女性形象

　　广东粤剧团即将到美国、加拿大访问。在出国前夕，我有机会看到他们将带到海外演出的几个戏：《昭君出塞》《焚香记》《李慧娘》《搜书院》。这些戏里的女性形象：王昭君、敫桂英、李慧娘、翠莲，特别吸引人，在一些精彩的场面和唱段里，全场观众宁静得像一潭澄澈的泉水，不但耳目感官上得到美好的享受，心灵也像泉水洗过那样明净。

　　怎样使我们的海外朋友也能分享到我们此时此地的艺术享受呢？我想有必要让我们的朋友在进入剧场之前就对这四个女性形象的历史渊源和艺术特色有所了解。

　　先谈王昭君，她是历史人物，生活在公元前1世纪的西汉时期。她美貌出众，又弹得一手好琵琶，可是被挑选到皇宫后一直得不到皇帝的赏识，她的才能自然也不能发挥。公元前33年，汉朝为了跟匈奴和好，要挑一名宫女嫁给匈奴的君主呼韩邪单于。当时汉族的农业和手工业生产已高度发展，文化水平跟着高涨。而匈奴还在过游牧生活，逐水草而居。由于双方言语不通，生活各异，一个汉族姑娘自愿嫁给匈奴人是绝无仅有的。昭君对牢狱似的宫廷生活早已感到绝望，就自动请求出塞和亲。她嫁到匈奴后，很快适应了匈奴的生活，对汉匈两族人民的和平亲善，有所促进。但就她个人说，远离亲人父母，老死不能还乡，始终是个不幸。因此在她逝世以后，汉匈两族人民都深深怀念她。2000年来，她的故事不断被编成歌舞剧、小演唱，以及种种戏曲形式。这些戏都写她为人正直，出身贫寒，被奸臣陷害，出塞和亲，带有浓厚的悲剧色彩。有的甚至写她不愿嫁给匈奴，到了汉匈边界就投江自杀，未免违反历史事实。直至前几年曹禺同志改编的话剧《王昭君》，才根据当时汉匈要求友好亲善，昭君自愿出塞和亲的主题，重新塑造了这个历史人物的舞台形象。但曹禺同志没有注意到在当时历史条件下一个远离乡国的少女所可能引起的内心悲哀，又未免把她过于理想化了。

　　这次演出的《昭君出塞》是参考话剧《王昭君》的路子改编的。它演昭君到了汉匈交界的边疆，听到从塞外传来的雁声、胡笳声，看到边塞的荒

凉景象，连坐马都惊嘶悲鸣，不愿跨过边界去。她想到自己从此将再也见不到亲人、父母，回不到故乡、祖国，不禁悲从中来，唱出一段凄清宛转的唱词，尽情抒发她离乡去国的悲怀。这是继承了千多年来演唱昭君故事的歌曲传统的。跟着是呼韩邪单于亲自到边关迎接，为她在关外布置好一片像中国江南一样美好的村庄，从而使昭君一步步从悲悼个人身世的悲哀中摆脱出来，想到汉匈两族的和平友好，将为她个人也为汉匈两族人民带来多么美好的前景，就衷心感谢呼韩邪单于对她的友好态度，双方亲密地靠在一起，使全剧在一片欢腾的热烈气氛中结束。这样的改编和演出既继承了千多年来有关昭君故事的传统，又赋予这个历史人物以崭新的时代精神。因为剧中人为汉匈两族的和平，载歌载舞，可以引起我们今天的联想，怎样为促进当前国际和平友好事业做出我们应有的贡献。广东粤剧团，作为中国解放后到美洲访问的第一个艺术使节，带去这个戏，是多少表现了中国人民和美洲各国人民友好合作的愿望的。

　　再谈敫桂英。她是将近千年前中国南方戏曲《王魁负桂英》里的女主角。她出身穷苦，沦落青楼，不管她长得多么漂亮，还能歌善舞，爱好文艺，都只能成为官僚、贵族、公子哥儿们玩弄、糟蹋的对象。她从自己受侮辱受压迫的痛苦心情出发，同情书生王魁落第后的艰苦处境，帮助他安心学习，进京考试，并在临别时双方在海神庙焚香盟誓，表示决不相负。那知王魁考取了状元做了官，就留在宰相府里做女婿，休弃了桂英。桂英到海神庙控诉了王魁的负心背盟，解下腰带自缢。她的鬼魂在深夜闪到王魁的卧房，把他活活吓死了。

　　在封建社会，结婚讲门当户对。读书人一旦考取了状元，就是天子门生、朝廷命官。在一般骑在人民头上的地主、官僚看来，王魁入赘相府，抛弃桂英，可以富贵荣华，一生享用不尽，真是求之不得。可是把这个戏搬上戏曲舞台的民间艺人却另有一种看法。他们把王魁这号人物看作忘恩负义、罪该处死的大坏蛋，通过敫桂英的悲剧，一层层剥下他冠冕堂皇的外衣，揭露他贪图富贵、背信弃义的肮脏灵魂，这需要多么大的勇气啊！这个戏九百年前在中国南方的温州演出时就轰动一时。后来虽屡次遭到地方官府的禁止，在民间仍演出不衰。它的最后一场《活捉王魁》，向来是最受观众欢迎的一个"折子戏"，经常单独演出。

　　这次粤剧团演出的《焚香记》比之传统剧目的《王魁负桂英》，在艺术上有许多新的创造，尤其是女主角敫桂英的舞台形象，给人面目一新的印象。旧剧目里桂英向海神诉冤的一场，只能表现桂英的悲情，没有表现她的

烈性。这次演出,她的性格逐步由哀伤转向刚烈。说明她的死不是生命的终结,而是复仇的开始,把一个长期被侮辱被压迫的女性形象升华到新的高度。最后一场根据川剧的路子,通过桂英对王魁的反复试探,一面层层展现桂英无家可归的凄凉身世和至死不忘前情的善良性格;一面层层揭示王魁内心的卑鄙刻毒。他最后的罪恶下场才大快人心。但是旧剧目里这场戏都让海神庙判官带小鬼提锁链上场,又让王魁作种种垂死的挣扎,未免过于恐怖,不像现在看来的舒服。

比之敫桂英,李慧娘的遭遇要悲惨得多。她仅仅为了失口赞美了一句青年书生裴舜卿的英俊,就遭到家主贾似道的杀害,割下她的头颅示众。由于她的对手是当朝首相,权压一国,她的斗争要比敫桂英艰苦得多,舞台形象也显得更完美。

这个戏的人物故事发生在13世纪中叶的南宋后期,故事发生的地点在杭州西湖,这次演出的舞台背景就是根据杭州西湖的风景设计的。

在中国封建社会,有权有势的豪门贵族可以大量掠夺民间年轻貌美的女子给自己玩弄、糟蹋,而他们家里成群的妾侍、婢女,只要偶然流露对一个青年书生的倾慕,就头颅落地,死无葬身之处。这种在男女两性关系上极端不平等的社会现实在旧中国维持了几千年,直到解放以后才彻底改变过来。这时人们自然会想起这个几百年前就为一个权门姬妾鸣不平的戏,在京剧、昆剧,以及各个地方剧团,纷纷改编上演,真是盛极一时。

这个戏在三百多年前的明末就被搬上戏曲舞台,它原名《红梅记》,因为李慧娘死后被埋在红梅阁下,后来她的鬼魂又是和青年书生裴舜卿在红梅阁幽会的。但还有一层更深的意思,那就是以不怕霜雪、冒寒盛开的红梅象征李慧娘的美丽与坚强。为了救护裴舜卿,她敢于挺身而出,面对贾似道派来的黑衣刺客,反复搏斗,这是多么坚强的女性形象呵!

这次演出的《李慧娘》,不是它的整本戏,而是其中最精彩的两场。一场叫"见判",演李慧娘见到明镜判官,向他乞得阴阳宝扇,为她的鬼魂重返人间,救护裴舜卿,提供了一种神奇的力量。李慧娘生前不能自救,死后怎么能从防护森严的相府里救出裴舜卿呢?编剧者翻新出奇,撇开让皇帝或清官出来主持正义的老套,而设计了个明镜判官和他手里的阴阳宝扇,使李慧娘的性格从生前的软弱无助,任人欺凌,转向死后的神通广大,坚强无比。从戏剧情节的翻新和人物性格的转变说,这一场过渡的戏是不可少的。戏里的明镜判官哀叹人间的不平,痛恨权奸的横行,同情善良人民的被害。他外丑而内美,鬼形而人心,跟围绕他前后左右的一群小鬼,演出一套怪怪

奇奇而带有诙谐意味的舞蹈动作,跟李慧娘轻快的舞步、软弱的身段,相映成趣。它是民间艺人长期创造的成果。解放后改编的《李慧娘》往往把它删去,好像舞台上只要一出鬼,就是宣扬封建迷信,这是十分肤浅的看法。现在这场戏在京剧、粤剧里都恢复了。苏州京剧团的胡芝风同志先后在北京、香港演出,受到观众的普遍赞赏,我们预祝这次粤剧团在国外的演出也将收到同样的效果。

另一场被称作"救裴"的戏,演李慧娘的鬼魂为了救出裴舜卿,只身闪入红梅阁,和贾似道派来的刺客展开了一场搏斗。李慧娘最初怕吓坏了裴舜卿,诡说自己是贾府的姬妾前来救他。舜卿信以为真,要和她结为患难知己,一同逃出贾府。后来形势紧迫,刺客即将来临,她才把自己因赞美他一句"美哉少年郎",就在剑下身亡的惨痛经历实告舜卿。舜卿登时被吓得昏晕过去。但当他清醒之后,感激慧娘的恩义,执意要跟她到阴间结为夫妇。一个已经永远失去了人间温暖的孤魂,一旦得到患难知己,愿意跟她相依为命,这是多么使她感动啊!不料慧娘这时却抑制了自己内心的激动,委婉而坚决地拒绝舜卿的为她殉情,并激励他尽快逃出相府,为国除奸,即使从此幽冥永隔,也将含笑九泉。这样风云突变的戏情和波澜迭起的唱段,使我们不仅看到了中国女性的细心体贴和脉脉柔情,还感受到她品格的崇高和心灵的美好。她并不仅仅为个人恩怨奋起复仇,像《焚香记》里的敫桂英那样,而是有她更其宽广的胸怀和奋斗目标的。

最后简单谈一谈《搜书院》里的翠莲。这个戏里的谢宝是历史人物,大约一百多年前在广东海南的琼台书院掌教。翠莲是当地镇台的婢女。她和李慧娘、敫桂英一样,都有着一段痛苦的经历。由于谢宝的热情爱护,避过镇台对她的迫害,以"有情人终成眷属"的喜剧场面结束。五十年代我在广州不止一次看过这个戏,翠莲在柴房悲叹身世的唱段,深深打动了当时的观众。后来在北京演出,许多听不懂广东话的北方观众也被打动了。这次再看,整个戏的格局、唱段,还是五十年代的样子,翠莲的表演是更细致了,特别是她女扮男妆后见到青年书生张逸云和谢宝老师时的表情、身段,显示她内心情绪的微妙变化,带有浓厚的喜剧色彩,是演员在长期演出中反复揣摩的成果。

五十年代初期,中国各地戏曲在北京汇报演出时,有位外国朋友曾向我提出问题:为什么一些生旦同台演出的戏,如《西厢记》《百日缘》等,扮演女性的旦角戏,往往要比扮演男性的生角戏动人,原因究竟在哪里?这问题我当时也回答不了。今天看来,在长期的中国封建社会里,由于男女地位

的悬殊，妇女要从受压迫受侮辱的地位解放出来，斗争就更艰苦，在斗争中焕发出来的聪明才智、道德情操，往往也比跟她共同奋斗的男性更动人。反映在戏曲舞台上，扮演女性的旦角戏自然要比扮生角的更动人。粤剧团这次出国演出的四个女性形象，她们身上既炫耀着千多年来诗人、歌手、演员、戏曲家等艺术创作的光辉；在解放后的新中国，又经过编导、演员，以及其他舞台艺术工作者的反复改造与加工，不论思想上艺术上都大大提高了一步。他们的成功经验已赢得国内观众普遍的好评。此次到美国、加拿大演出，也一定会受到外国朋友和当地侨胞的欢迎的。

附记：这篇稿子在1982年6月初写好后送给广东粤剧团的红线女、陈笑风两位同志看。等他们提了意见送回来，我已到北京参加《中国大百科全书·戏曲曲艺卷》的编审工作，因此当时没有发表。

汤显祖在《牡丹亭》里表现的恋爱观和生死观
——在纪念汤显祖逝世366周年学术讨论会上的发言

这一次,我主要是看戏来的。我自己比较爱看戏,戏也看得比较多,最多的是今年。在苏州看一次,在北京看一次……有的是《牡丹亭》的缩编本,有的是《牡丹亭》里的折子戏。这一次又看到汤显祖的《临川四梦》,真是眼福不浅。

关于《南柯梦》《邯郸梦》,有些同志提出,过去文学史上对它们的评价偏低了。我觉得这意见很好。我们这部文学史也准备改,在修改时,可以转达同志们的意见。有的同志提出,《邯郸记》《南柯记》不能算是他的晚年作品,也不能说这两部作品的主要倾向是消极的。这些意见都很好。

在没有谈《临川四梦》以前,有点小事要说明一下。我看到《简报》第二期,谈到我对汤显祖的评价,说他比莎士比亚要高。这可能由于我普通话说不好,听不清楚。莎士比亚的戏看得很少,我怎么能够轻易地、狂妄地说汤显祖的成就比莎士比亚要高呢?

今天我准备要谈的有两个问题。

头一个问题,是汤显祖对于恋爱问题怎样看?哪些是对的,哪些是不对的。哪些在今天看来还是有用的,哪些是过时了的,或者是错误的。我过去在中山大学讲文学史,讲过这样的话:"在写爱情的作品里,元、明、清三代有三部著作是最典型的:元代王实甫的《西厢记》,明代汤显祖的《牡丹亭》,清代曹雪芹的《红楼梦》。"回顾解放后我走过的道路,当舞台上演出《西厢记》,演出《牡丹亭》时,我的生活也好过一些;每当《牡丹亭》《西厢记》受到批判时,我的日子也就不好过了,这不能不引起我的深思。

在"文化大革命"期间,我家里收藏的《西厢记》《牡丹亭》等戏曲小说几乎被人家拿光了。关于这方面的一些稿子、提纲,也被拿去烧了。他们说我不学习马列主义、不学习毛主席著作,不给同志们讲毛主席的诗词,还要他们看《红楼梦》,看《西厢记》。他们说:"有些女同学看了《牡丹亭》《红楼梦》,哭得把枕头都湿透了。"类似这样的一些话我听到不少。

那么,我们今天究竟怎样评价《牡丹亭》呢?

"文革"时期,有一点是对我最大的好处:书不教了,会也少参加了,有空就念一点书,还比较认真地看了一些马列主义的著作。"文化大革命"过去以后,他们要我重新讲《西厢记》,也要我重新讲《牡丹亭》。我说《牡丹亭》也好,《西厢记》也好,它们的主要内容就是写爱情。对它们描写的爱情应该怎样看,这个问题如果不解决,那就没有办法比较正确地评价这两个戏。现在假使谈《牡丹亭》,谈《西厢记》,首先要用生产的观点来看待这种男女间的爱情问题。

马列主义认为人类社会有三种生产:一种是物质财富的生产。我们的衣食,以及其他生活上必要的物资,属于这种生产。另一种是精神财富的生产,也就是我们搞上层建筑、搞意识形态、搞文艺创作等等。除了这两种生产之外,还有一种生产——人类自身的再生产。借用中国一句老话,就是"传宗接代"。这三种生产密切相关,而性质又有区别。这第三种生产是通过男女双方结合(他们恋爱、结婚、建立家庭)来进行的。一个家庭搞不好,必将影响到家庭成员里从事生产的人,不管他是从事物质财富生产的,还是从事精神财富生产的。从上述三种生产看,马克思主义者一向认为,物质资料的生产是最根本的。如果饭吃不饱,衣服穿不暖,生活上必需的东西都没有,自身的生命都没有保障,更谈不到恋爱、结婚了。这样看,我们今天要求青年们晚婚,要求青年们先立业后成家,这是对的。

《牡丹亭》也好,《西厢记》里也好。我们演出、讲课时,对青年观众或青年读者有些消极的影响。一个是早婚,他们十六岁就要求结婚了。上半年苏州演出《游园惊梦》,有的人就提出了这个问题。他说:"一个女孩子才十六岁,就这样梦魂颠倒,想找一个像柳梦梅那样的对象,对我们今天有什么好处!"另一个是,这种写爱情的古典作品,它们主要是想解决爱情问题。《牡丹亭》里面的杜丽娘、柳梦梅,除了他们互相追求爱情之外,是不是还有别的事业?"嗨呀,女孩子一天到晚都在那里想男的,男孩子一天到晚都在那里想女的,这不是爱情至上吗?"我看,作品里头是有这些,我们可以指出,但这是历史上的现象。中国历史上本来就是"女子二十而嫁,男子三十而娶",这还比较合理。但在小说戏曲里面,一般都写二八佳人怎么样,好像十六岁就应该结婚了。为什么说这是历史上的现象呢?因为历史上一般的家庭,往往认为养女儿不合算,叫她"赔钱货"。反正养大了要嫁给人家的,何不早一点把她送出去。《西厢记》《牡丹亭》,写主人公的爱情比较专一,这点是好的;要求男女的婚姻,建立在双方互相有感情、思想上彼此投契的基础上,这点也是对的。但写他们过早谈恋爱,把恋爱摆在其他

生产活动之上，就不好。

除此以外，我想还有一点应该说清楚。人类发展到文明社会，要经过三个阶段。最初是蒙昧时期，人类离禽兽的生活还不远，男女的性关系比较乱。跟着来的是野蛮时期、文明时期，男女之间的关系，也相应起了变化，由一夫一妇结成比较固定的婚姻。这种男女之间的关系，马克思、恩格斯的著作里，给它一个特别名称，叫做"性爱"。假如说"爱情"，我们兄弟之间、父子之间、朋友之间，都会发生彼此相爱的感情的。只有男女之间的爱情，包含有性关系，所以马克思、恩格斯叫它"性爱"。人类社会到了文明时期，有三种性爱：一种叫古代性爱，封建社会、奴隶社会，主要是这种性爱。男女之间订婚结婚，完全由家庭作主，他们本身的再生产是在一个个家庭进行的。家庭里有家长，他们的婚姻，不管你本人愿不愿意，一概由家长作主。我们中国过去流行的就是"父母之命，媒妁之言"的婚姻。这种婚姻基本上适合于以家庭为生产单位的古代社会。另外一种叫现代性爱。人类文明发展到资本主义社会，出现了男女共同劳动的工场、工厂，把许多青年人从一个个家庭里解放出来，到大工厂大企业里去，男女经常有接触的机会。又把青年男女统统组织起来，到学校里共同学习。这样，一个封建家长还想掌握一切，把一个个女孩子都关在家里养，不可能了。这个时期出现的性爱，被称做现代性爱。现代性爱要求结婚的男女双方要有感情。如果双方没有感情，由父母勉强撮合，那就是不道德的。这跟古代性爱恰恰相反。在古代社会，如果男女双方产生爱情，私自结合，那是认为可耻的，甚至要受到刑法的惩罚。这种情况在解放后一些落后地区都还存在。张弦同志写的《被爱情遗忘的角落》就很好地表现了这一点。我们在广州，在大学里，应该算是比较文明的吧？1971年，我们刚从"干校"回广州，招了一批工农兵学员进大学。一位女学生考上中山大学中文系，她的女朋友为祝贺她，送她一本《安娜·卡列尼娜》。这在同学中慢慢传开了。同班一个学生说："我录取中山大学，大队书记知道了，送给我一本《毛主席语录》。你那个朋友呢，她送给你这本谈情说爱的小说，这是阶级斗争的新情况，是资产阶级跟我们争夺年青一代的表现。"这就在学校里掀起一场路线斗争的风波。去年，我们广州电视台连续转播这部托尔斯泰的小说，一时议论纷纷。有的人说："这样一个'破鞋'，还有什么看头！"易卜生的剧本《娜拉》在荧屏上出现的时候，有人脱口就说："这样的一个丈夫，对她那么体贴，她怎么还要走哇？"他认为娜拉的出走是不可理解的。我们是社会主义社会，比资本主义社会前进了一步。但在一些穷乡僻壤，还有家长作主的婚姻，造成

悲剧。可见封建社会在婚姻问题上的影响是不容易一下子肃清的。除了现代性爱之外，还有一种性爱，那就是未来的性爱。这只有到了共产主义社会，人们生活上所需要的东西基本上是按需分配了，人民的思想觉悟普遍提高了，才有可能实现。

但是，这三种性爱并不是截然划分的。在封建社会里已经出现了现代性爱的萌芽，这就是《西厢记》《牡丹亭》等优秀古典文学作品所描写的性爱。在我们今天的社会里，一方面还有封建婚姻的影响，依然还存在一些赞成"父母之命、媒妁之言"的婚姻。但在我们社会里，同样也有了未来性爱的萌芽。我们这一代人，就大量事实看，应该还是现代性爱，男女结合要有感情，要由当事人自己选择，这才是合理的，在我们社会里有的男女青年，为了共产主义事业，大家有共同的思想基础而结成夫妇。这一部分婚姻是未来性爱的萌芽，是少数。比较多数的人，还不能不考虑对方工资多少，他（她）家庭的经济基础怎么样？现在我们社会上有些人在考虑结婚的时候，有一连串的顺口溜，什么"一表人才"呀，"双亲倒贴"呀。结婚了要有多少嫁妆陪送，新房里要多少条"腿"呀。我们这个社会工资低，我们的生活还不很充裕，青年们结婚时，不能不考虑对方的经济条件。到了未来，共产主义逐步实现的时候，那就可以完全根据当事人双方的志趣来结合。属于未来性爱的婚姻，那时候才有可能大量地涌现。

我想，在面对这些古典文学里反映男女爱情的作品时，我们应该考虑，那一些是表现古代性爱的，我们应该反对它。那一些是表现未来性爱的，我们应该拥护它。那一些是表现现代性爱的，我们应该基本肯定它，同时指出它还不是我们的理想。我们应该要求人们更多地从现代性爱过渡到未来性爱。《牡丹亭》《西厢记》这些产生在封建社会的文艺作品，他们里面不可能出现像我们今天的现代性爱，完全由男女双方作主。即使像《牡丹亭》里的杜丽娘、柳梦梅，他们最后还要求得到家长的允许，甚至得到皇帝的批准。作品里面描写男女双方，为了达到自由结合的目的，不顾父母的反对。这些描写，表现了当时人民要求在爱情生活方面，从封建的习俗过渡到现代性爱来，有它的进步意义。作品的民主性主要表现在这里。

理解到这一点，我们今天大家努力把物质生产提高，使人民生活越来越好过，在精神生产方面，也认真地写出一些有教育意义的作品。这实际上就是为了使未来的性爱，在我们社会上越来越多地出现。头一个问题我就谈到这里。

第二个问题，谈谈汤显祖在《牡丹亭》的生死观。汤显祖在《牡丹亭》

的《题词》里说，"生者可以死，死者可以生"，这才是"情之至"。《牡丹亭》里有三句话，合起来看，正好表现了汤显祖对生死的看法。一句在《惊梦》里，杜丽娘唱的"可知我常一生儿爱好是天然，恰三春好处无人见"。另外一句话在《闹殇》那出，杜丽娘临死时唱的"怎能够月落重生灯再红"。还有一句，汤显祖在《标目》里念的"但是相思莫相负，牡丹亭上三生路"。这第一句"一生"，第二句谈"重生"，第三句提出"三生"。三句话合起来看，可以比较完整地表现汤显祖对生死的看法。

先谈第一句"可知我常一生儿爱好是天然"。杜丽娘想要到后花园去玩，把自己打扮了一番。春香在旁边看见了，赞美了她一句："姐姐今天穿插的好。"杜丽娘接唱一支曲子，说："可知我常一生儿爱好是天然，恰三春好处无人见。"这句唱词，在学术界曾引起争论。一种意见说"爱好"应念作〔àihào〕，指喜欢（做动词用）。"天然"指"自然美"，就是后花园中的"良辰美景，姹紫嫣红"。另一种意见，说"爱好"就是爱打扮，就是爱美。这个词这样用，别的地方不知道，我们温州一带、台州一带，至今还有这样的话，说女孩子喜欢打扮是"爱好"。据徐朔方同志解释，这个好是指美，指打扮，做名词用。下面的"天然"就不是指自然美，用是指天性，表现她天生的性格是爱美的。这两种解释，在《游园》这场戏里，我想都是可以说得通的。我比较倾向于朔方同志的解释。朔方同志还引证了《紫钗记》里一段话。霍小玉的婢女浣纱，看见李十郎衣服穿戴的非常好看，赞美他一句，李十郎接着说："小生从来带一种爱好的性子。"汤显祖在《紫钗记》里和《牡丹亭》里都用了"爱好"一词，不过一个是赞美李十郎的爱好，一个是赞美杜丽娘的爱好。"爱好"一词的词义正好相同。杜丽娘不仅要把自己打扮得这样漂亮，还希望别人家能看见她的美貌，这才感叹自己的"恰三春好处无人见"。

今天，一个女青年把自己打扮得漂漂亮亮出去，是不会引起人们的大惊小怪的。但在封建社会，对妇女的约束很严，除了她自己的父亲、丈夫之外，是不许别的男人轻易看见的。我在宋人笔记里看到一段有关司马光的故事。司马光的妻子同几个姐妹，在元宵之夜，想出去看花灯。她去问司马光，司马光说："花灯有什么好看！"他妻子说："不光是看灯，也要看看人呀。"司马光说："看人？难道我不是人嘛！"他的意思就是，你要看人就看我好了，为什么还要去看别人呢？封建社会认为一个妇女打扮得漂亮，让别人看见，就是"冶容诲淫"，说你把自己打扮得漂漂亮亮、使别的男人看见产生爱慕，这是你教他们"淫"。而封建社会的舆论是"万恶淫为首"。我

们看过《李慧娘》这个戏，贾似道可以三妻四妾地胡闹，而李慧娘看见一个青年人，赞美了他一句"美哉少年"，她就死无葬身之地。汤显祖敢于写一个大家闺秀，把自己打扮得漂漂亮亮，还希望有人看到她的美，这是显示他的胆量的。

杜丽娘到了花园里，看见满园春色，伤心地唱道："原来是姹紫嫣红开遍，似这般都付与断井颓垣……"（〔皂罗袍〕）这支曲子在封建社会长期传唱，有它的社会原因。一般讲，我国封建社会的历史比较长，封建礼教特别严酷。男女七岁不能同席。走起路来行不动裙，因为不让她的脚给人家看见。说起话来笑不露齿，因为怕人家看见她的笑容。杜丽娘唱的这两句曲子，意思是说："那里有这样好的花，为什么不能够让人家去看，去欣赏。"这使我想起《西厢记》里崔莺莺到月下听琴时唱的一段曲子："人间看罢，玉容深锁绣帷中，怕有人搬弄……"就是天上的嫦娥在寂寞中东升西落也找不到一个做伴的人，为什么还让月阑（月晕）把她封闭起来。这一段和《惊梦》中杜丽娘唱的〔皂罗袍〕相似，都是表现对封建社会把妇女关在深闺的不满。这些情况，今天在阿拉伯世界还是存在的。妇女出外要用面纱罩起来，不许别人看到她的面容。沙特阿拉伯一个公主跟英国一个青年自由结合，逃到英国去。后来王室千方百计把她抓回来杀了。这都说明封建社会对妇女的禁锢是根深蒂固的。汤显祖的《牡丹亭》，有一点最值得我们赞赏的是："同情妇女，赞美青春。"如我在上文讲的，"爱好"，就是爱美，她天生是爱美的。这二点决不仅仅指她打扮的好看，还应该包括她爱美的天性。……

在话本小说《杜丽娘慕色还魂》里，说杜丽娘无书不读，琴棋书画样样精，针指裁缝样样会，整个府里的人都称她做女秀才。在《牡丹亭》里，更充分地表现出来。她只有十六岁，她在学问见解上，有许多比五十几、六十几的陈最良还要高明。《闺塾》里写她的字是美女簪花格。《写真》里写她这样年轻，就能对镜把自己的全身像描下来，还题上一首诗。中国封建社会发展到宋代以后，有木版书了，书籍得到容易，看到也容易。在有些书香门第里（象杜宝这样的人家），藏书多，男孩子固然要看，聪明的女孩子也要看。在《惊梦》里，杜丽娘自己说看过《西厢记》《题红记》。这些在封建新会有进步意义的戏剧、小说，对她是有影响的。封建社会愈到后来，对妇女的压迫、拘禁也愈厉害。北宋时还好一点。当时像王安石这样的家庭，还允许自己的媳妇再嫁人。后来就不行。一些聪明的女孩子，她们能做诗，会画画，又长得漂亮，她的命运十九是不幸的。欧阳修在《明妃曲》里很

好地概括了这一点："红颜胜人多薄命。"因为你愈长得漂亮，愈聪明，那些特权阶层的人物，就千方百计要把你抓到手里，当作一种玩具来玩弄，当作一个尤物来糟蹋。杜丽娘在《惊梦》里唱："则为俺生小婵娟，拣名门一例一例里神仙眷。甚良缘，把青春抛的远。"正因为我从小聪明、漂亮，父母要在名门大族里找到一个称意的女婿。但（她觉得）在这许多名门大族里，有什么好姻缘能够得到，只有徒然把自己的青春耽误了。"膏粱纨袴之家，必无子弟"（《朱柏庐治家格言》）。杜丽娘是看到这一点的。她这个太守的独生女儿，要门当户对，就得配上个名门大族的子弟，但是她不愿意，宁可自己另找个有才华、有学问、能够欣赏她的才能的穷书生。这在当时是写出了许多青年女子的共同愿望的。

杜丽娘在《写真》里把自己的肖像画下来之后，唱了这样两句："论人间绝色偏不少，等把青春丢抹早。"意思是说，人间长得像我一样漂亮的女孩子是不少的，同样的她们都把青春耽误了。那就说明这个现象是相当普遍存在的，不是她个人的悲剧。封建社会一些有才能的女子，往往由父母作主，定下婚姻，使她们痛苦一生。《牡丹亭》写出杜丽娘这样一个爱好、爱美，有各种修养、各种才能的女子，在婚姻问题上发自内心的痛苦，可以打动许多青年女子的心，引起她们的共鸣。这就形成一股冲击封建婚姻的力量。《牡丹亭》的进步性，民主性，主要表现在这些地方。那么我们改编《牡丹亭》，也应该抓住《惊梦》《寻梦》《写真》《拾画》《玩真》《叫画》这些场，把它写好。杜丽娘画的这张画，被柳梦梅捡到，上面有她的字，有她的诗，显出她的诗才画笔。作为柳梦梅这个知识青年，也有文艺修养，他看到这张画，自然会钦佩她的诗才，能欣赏她的画笔，引起他内心对她的倾慕。如果我们写他仅仅对这张画这边看看，那边看看，说她眉毛长得怎么样，脸和嘴巴长得怎么样，说她裙子下面那双脚小得可爱，那就把他写成纨袴子弟了。

第二句，"怎能够月落重生灯再红"。这是《闹殇》里杜丽娘临死时的唱词。她知道自己快死了，她说怎能够月亮落了再生出来，灯灭了再红起来。月落当然可以重升，灯灭了当然可以再红。但人的生命只有一次，它不可能再生。这是我们今天的看法。但历史上关于人死再生的记载不少，尤其是那些志怪的小说。有些人在这方面做过一些科学的探讨，人在冬眠的状态下，身体各方面的消耗很少，也许可以经过几天或几年再醒过来的。《聊斋志异》记载，某个地方的矿塌下来，许多人被埋在里面，后来把这个矿打开时，有一个矿工还活着。人家问他矿里情况怎么样，他说自己好像做了一

场梦。这跟人死了再生有些类似。

汤显祖不可能有我们今天这样的想法，说人在冬眠状态下可以活多少时候，仍旧醒过来。但在汤显祖的思想里，认为人死了还有魂魄，这个魂魄还可以投胎转生，借尸还魂，或者就在原来的尸体上回生。他认为在现实世界之外，还有另外一个世界，那儿有天堂，还有地狱。地狱里还有判官、阴兵，他们在统治着人的灵魂。这一切，我们今天很清楚，都是荒诞不可信的。

但是，汤显祖为什么有这种想法？他写《四梦》，为什么相信有另外一个世界呢？最初的影子是从人的梦里来的。因为人在梦里，好像在另一个世界里活动，就认为这是灵魂活动的区域。正因为汤显祖这样想，下面就有《魂游》，写杜丽娘的魂魄在梅花观夜游，就有《玩真》《拾画》《叫画》这几出戏。柳梦梅看见这画像跟自己梦见的女郎很像，很漂亮，就一直"姐姐""姐姐"地叫，叫到后来，叫得她灵魂出现，到最后终于"回生"了。

人同鬼相爱，人同狐相恋，早就在志怪小说里出现。汤显祖不过把这些历史上的传说，用当时比较新的文艺形式——传奇，把它表现出来。这就在我们中国文学史上，成为一个优秀作品，登上了浪漫主义的高峰。今天我们从思想上看，这表现了汤显祖的历史局限性。那时候，他不可能科学地说清楚梦是怎么形成的。人类社会在高度发展之后才有思想，有感情。人体一死，这些思想、感情的活动跟着都停止了。他当时还不可能认识到这一点。但另一方面，在艺术上表现了他的杰出成就。汤显祖这个戏，不仅是在《闹殇》以前的许多写杜丽娘在现实生活中的那些活动，非常动人。写她死了之后的许多戏，同样很动人。这在思想上表现了他的历史局限性，而在艺术上却表现了他的杰出成就。如果汤显祖当初没有这种鬼神观念，他不会写《牡丹亭》，写出来也不可能这样动人。

人死了不能重生，这是现代作家所应该有的认识。我们写的现代戏，当然不能出鬼。但历史上的作家，大多数相信有鬼，相信人死了之后还可以还魂，或者投胎转生。我们如果要求历史上的作家也只能写人，不能写鬼，那么，文学史上许多优秀的作品，将统统被抹杀。包括《牡丹亭》《李慧娘》两大悲剧在内。这不仅是反历史的，也是反现实主义的。因为相信人死了有鬼，人的鬼魂还可以还魂，是历史上许多人头脑里确实存在过的现象。这种现象，从历史看，是反映了历史的现实。这里，我想起马健翎同志写的《游西湖》，就是李慧娘这个戏。原来有一场叫《见判》的戏，写李慧娘向判官申诉，借得了阴阳宝扇，到贾府复仇，富有浪漫主义色彩，舞台形象也很美。马健翎同志的《游西湖》为什么要把这场戏删去呢？就是因为这场

戏在舞台上出现了鬼。我去年在电视上看到苏州京剧团旗的《李慧娘》，把《见判》这场戏恢复了，看来非常动人。现在，听说这个戏带到意大利威尼斯演出了。这说明，社会各种现象也会有曲折的，有反复的。借《牡丹亭》一句话来说，是"月落重生灯再红"。

汤显祖的戏，解放后全本演出的，我很少看到，看到的只是京剧里《游园惊梦》这折戏。照理，历史上有成就的戏，它应该"重生"，应该"还魂"。《邯郸记》也好，《南柯记》也好，在我们今天，应该可以演出。这一次，江西的同志为纪念汤显祖重新演出《四梦》，将来在戏曲史上是值得大书特书的。

最后，简单地谈一谈汤显祖的第三句话："但是相思莫相负，牡丹亭上三生路。"这是汤显祖在《牡丹亭》第一出戏里开宗明义就提出的。这表现了他自己写《牡丹亭》的宗旨。从这句话里，可以看到汤显祖不仅相信人死了可以重生，还相信人有三生，就是过去的一生，现在的一生，未来的一生。杜丽娘在《寻梦》里有一支曲子〔尹令〕，表达了汤显祖这个观点：

> 那书生可意呵！咱不是前生爱眷，又素乏平生半面。则道来生出现，怎便今生梦见。（她背着春香唱）生就个书生，恰恰生生抱咱去眠。

这支曲子，表现她看到柳梦梅，好像前生同他有缘分，只说来生出现怎么今生就梦见。曲子的每一句都有个"生"字，这在古典戏曲里是巧体，恰好完整地表达了杜丽娘见到柳梦梅的心情，句子也写得很漂亮。相信人有三生，这是佛家的思想。他写杜丽娘"生者可以死，死者可以生"，就是从这种思想出发的。这使我想起中国古代有句流行的话："牡丹花下死，做鬼也风流。"这个作品用"牡丹亭"三字来做题名，可能带有这个意思。杜丽娘在整个戏结束时唱道："则普天下做鬼的有情谁似咱！"她相信一个人死了还有鬼，做鬼还可以有情，还会多情，这在我们看起来是荒唐的，应该指出它的历史局限性。直到今天，有些偏僻的地方，由于文化水平低，生产发展得不好，生活有困难，有的家长还想利用子女的婚姻来弄钱，还出现男女双双自杀的现象。他们的自杀，有各种社会原因。但在他们头脑里，往往有个想法："在生不能成夫妇，黄泉路上再相逢。"

"但是相思莫相负"，要求男女双方真正相爱，不要你埋怨她，她反对你。这有利于我们批判某些人在男女关系上的轻举妄动。我们要求男女双方

长期相爱，从恋爱到结婚，婚后继续培养感情，把家庭搞好。由于这个意义，这一句曲子还是好的。至于他们认为人死了还可以做鬼，做鬼还可以有情，这样的想法是有害的。

（庐柯据1982年10月26日录音记录整理，并经本人审阅）

读马少波同志的历史剧

解放初期，我就在戏曲舞台上看到马少波同志的京剧《闯王进京》，最近又在电视屏上看到他的《明镜记》（河南越调），几乎他的每个历史剧都引起我很大的兴趣。

我国历史悠久，表演历史人物故事的戏剧，早在唐代就已出现。金元以后，关汉卿的《单刀会》、马致远的《汉宫秋》、白朴的《梧桐雨》，直到梁辰鱼的《浣纱记》、洪昇的《长生殿》，都是历史题材的剧作。它们之所以能和当时现代题材的剧作并行不悖，除了在艺术上值得欣赏外，还有更重要的历史借鉴作用。历史剧向来是今人看古人，今人写古人。总是今人的思想感情在作品中或低回，或激荡，引起观众的共鸣，才有生命力。然而，只有人类进入崭新的历史时期——共产主义运动及其思想体系闪烁着青春光焰的今天，剧作家才有可能自觉地运用迄今人类历史上最先进的世界观，即辩证唯物主义和历史唯物主义的观点来观察历史，反映历史，通过历史剧的创作来教育人民，娱乐人民，达到古为今用的目的。正是在这种意义上，我认为马少波同志的新编历史剧，跟延安平剧院的《逼上梁山》《三打祝家庄》一样，是我国戏曲创作上有开创意义的产物。它跟过去时期的历史剧有本质意义的区别，同时为今天的历史文学作品，包括电影剧作和电视剧作，提供了宝贵的创作经验。

我长期从事古典戏曲教学和研究工作，解放后又参加戏曲改革的活动。由于古典戏曲里绝大部分剧目已不能原封不动地搬上今天的舞台，而我国戏剧的民族形式——戏曲，又习熟于表现历史题材，这使我对新编新演的历史戏怀有很大兴趣，少波同志的新作，尤其使我关注。戏曲界的同志常说，少波的剧作往往有新的立意。我想这个新，正是新在用唯物史观写史剧上。看少波早期的京剧《关羽之死》，即表现出摆脱窠臼、锐志求新的精神。关羽这个家喻户晓的人物，在《三国演义》里早已定型，关羽因骄而败的悲剧也早有定论。读罢《关羽之死》，我们却看到其中的新意。作者没有孤立地写关羽身上的"骄"和"满"（那样写，便一般化，难脱窠臼），而是在联孙拒曹的策略上来看待他的这个缺点。作者形象地告诉人们，任何个人身上

的优缺点，都是社会性的，而不是他个人先天带来的。这是符合于马克思主义对人性的分析的。这样看问题，关羽之死便不是他天性骄傲自满造成的个人悲剧，而是在军事上取得辉煌胜利形势下自我膨胀、政治短视导致的社会悲剧。作者从关羽之死挖掘出前人未曾发现的社会意义，就使今天的读者有可能从中取得有益的历史经验。

京剧《正气歌》和《明镜记》是少波同志的力作。他在运用历史唯物主义观点以驾驭历史事件方面显得更加自觉和熟练了。文天祥这一历史人物由于他磅礴天地的民族正气，为向来的剧作家所崇敬，曾被多次搬上舞台，因此很难摆脱前人写忠奸斗争的历史戏的框框。少波同志从唯物史观的高度，分析了宋亡元兴之际的社会矛盾，提取了文天祥"君降臣不降"的思想，使英雄的民族正气闪烁着前所未有的光辉。"薛王出降民不降，屋瓦乱飞如箭簇"，早在蒙古侵金的时候，诗人元好问就借历史上一次战役，歌颂北方人民不随君王出降的民族气节。到蒙古灭亡南宋时，扬州守将李庭芝、姜才等又焚毁谢太后招降的诏书，团结军民，抗战到底。"君降臣不降"，是封建社会正统的君臣观念所不允许的。然而从文天祥的特定历史环境来考察，却完全符合于他以民族大义为重的道德观念，文天祥曾在元丞相孛罗面前毅然表明心迹："当此之时，社稷为重，君为轻。"把民族存亡的大义置于君主意旨之上，这是特定的历史环境使文天祥的爱国主义行为有别于岳飞之处。作者在分析宋元之际的历史素材时敏感地关注到这一点，就有可能在立意上推陈出新。唐太宗的从谏如流也是前人写过多次的题材。少波同志并没有停留在对李世民善于从谏的歌颂上，而是全面考察了他所借以活动的政治舞台，从帝王的本质、斗争的需要到个人品格的形成等一系列问题上分析他善于纳谏的前因后果，因而提出了"纳谏难、进谏更难"的崭新主题，与前代文人对明君英主的歌颂划清了界限。四十年来，作者所依循的以历史唯物主义指导创作的道路，可以说越走越宽广了。

用历史唯物主义观点指导历史剧的创作，不是为了昨天，而是为了今天，为了教育和娱乐今天的人民，这就是历史剧的古为今用。少波同志在这问题上有过精辟的论述。早在五十年代初期，他就要求以"是否有指导现实与鼓舞现实的作用"衡量历史剧，主张"历史的真实与对于今天现实的影响与作用，在处理上自然应该力求统一"。与此同时，他又竭力反对将历史"作机械的比拟和影射"。（见《戏剧报》1950年第2卷《正确执行"推陈出新"的方针》一文）少波同志正是这样实践的。他的每个历史剧都力图选择对今天的读者和观众有教育意义的题材。1940年抗日战争胜利前夕

他创作的《闯王进京》，着眼于李自成、刘宗敏等因胜利冲昏头脑，以致功败垂成的历史戒鉴；1948年全国解放前夕创作的《关羽之死》，则指出关羽居功骄傲，破坏了刘备、诸葛亮既定的政策方针而遭失败的沉痛教训；1963年经济暂时困难时期创作的《正气歌》，歌颂了文天祥以天下为己任的胸襟；1979年国民经济发展新时期创作的《明镜记》，倡导李世民知过能改和魏征犯颜直谏的精神。即如1960年为少年儿童创作的话剧《岳云》，也旨在引导少年儿童从岳云身上吸取爱国主义的精神力量。这些剧作既有现实感，又与影射绝缘；既非简单的历史比附，更不是为了配合某一具体中心任务而写作的化妆表演。如其不然，又怎么解释少波同志1960年创作的《岳云》，1963年创作的《正气歌》等剧至今仍然活跃在戏剧舞台上，而显示其旺盛的生命力呢？

　　少波同志的剧作所以取得难能可贵的成果，还和他从小参加抗日战争和解放战争有关。长期革命斗争的实践，使他对己对敌，爱憎分明；既为革命的胜利欢欣鼓舞，也为革命的挫折怀有深忧。这种与革命人民同呼吸共命运的气质、感情在创作中的表现，就使他的剧中人物形神密合，个性分明，收到了一般历史剧所不能收到的艺术效果。

　　一般历史剧由于强调对观众的正面教育而又不善于寓教于乐，容易流于说教。少波同志的剧作往往能别出心裁，引人入胜，有效地把历史真实和艺术真实结合起来。这除了少波同志在人物塑造、语言运用等方面的功力外，特别应该指出的是他在长期舞台实践中熟悉了舞台表演艺术的成果。少波同志虽不像一般艺人那样经常登台演出，但他解放后长期担任京剧院的领导工作，对京剧的唱、念、做、打一整套表演手法，是基本掌握了的。这使他的历史剧一脱稿，就能搬上京剧舞台，同时为许多地方剧种所移植。翻开中国戏剧史，一些有成就的戏曲作家往往是通晓舞台表演艺术的。我们从少波同志早年创作的《闯王进京》和《关羽之死》中，也看到了这一点。《闯王进京》第二场《西安会师》，乍看起来似乎是一场无关紧要的过场戏，但仔细一想，这场戏恰到好处。在这场戏里，作者安排了李自成内唱〔粉蝶儿〕上，伴之以〔急急风〕的锣鼓，既渲染了李自成、刘宗敏和李岩、红娘子热烈会师的场面，又在唱词对白中勾勒出这几个主要人物的性格特征，这是作者谙熟戏曲结构，通晓舞台节奏的表现。又如《关羽之死》第二十三场，本来也是关羽败走麦城前的过场戏，作者先让关平、廖化、王甫下场去求救兵，留下关羽、周仓两人，然后由关羽叫周仓看酒呈刀，激唱〔黄龙滚〕一曲，亲自向刀祭酒，又通过节奏鲜明的一段垛白，历数过去凭着手中青龙

刀、斩颜良、诛文丑、单刀赴会、水淹七军等辉煌战绩,以及今天因违背诸葛军师策略,失荆州、走麦城、粮尽援绝的绝望处境。然后由关平、王甫上场,报告廖化已杀出重围。这一段唱做结合、曲白相生的舞台本,同样表现作者对京剧舞台艺术的运用自如。

正像向来有成就的剧作家都有他的时代局限一样,少波同志的历史剧也不可能完美无缺。而有些剧作中的缺点,是与他的可贵成就紧紧连系在一起的。青少年时殷的戎马倥偬,培养了他可贵的革命感情,同时也使他不能像一些书斋学者一样,熟悉前代的历史著作和中外文学名著。急剧变化的革命形势激发了他的创作热情,及时写出一个又一个富有现实意义的历史剧;同时就不能要求他像承平时期的洪昇、孔尚任那样,花上十年八年的时间,把他们的剧作改得尽可能完美无缺。辩证地全面地看问题,它缺陷的一面,正好从另一方面说明它取得可贵成就的历史根源。我们不能像有些书斋学者那样,看不到一些剑与笔并用的作家生气勃勃的品格,夸大他的缺点;同时也希望革命作家在革命形势趋于稳定的时期,不断总结经验,扬长避短,写出更富有现实意义、艺术水平更高的戏曲。至于少波同志历史剧的具体缺陷究竟表现在哪里,这有待于舞台演出的检验和广大观众的评价,不是这篇短文所能畅谈。为了说明我读少波同志历史剧的初步感受,就先把这些意见写出来,供爱读少波同志剧作的同志参考吧。

<p style="text-align:right">(原载 1982 年 12 月《文艺报》)</p>

《元刊杂剧三十种新校》小记

《元刊杂剧三十种》，是我们今天所能见到的从元代流传下来的唯一元刻本，也是我们今天研究元人杂剧最重要的第一手资料。它如汉魏乐府之于两晋南北朝诗，敦煌曲子词之于五代两宋词，《永乐大典戏文三种》之于明清传奇，是我们今天探索诗、词或南北曲的源流时必读的书。但是这些代表文学史上新生力量的东西，在它们还处于萌芽状态的时候就遭到传统势力的蔑视，很少流传。流传下来的少数篇章由于传抄传刻的粗疏，讹文脱字，错见叠出，远不如许多名家诗文集易读，因此也很少有人加以校勘订正，比较分析。

《元刊杂剧三十种》，原来是清代著名藏书家黄丕烈收藏的。清末民初，转入上虞罗振玉之手。罗氏流寓日本时，借给日本京都帝国大学复刻。其后上海中国书店又根据日本复刻本影印，并冠以王国维的一篇《叙录》，这部书才逐渐流通。但这三十种杂剧，都是程度不同的节略本，除曲词外有的只保留简单的科白，有的一点科白都没有。刻工粗略不堪，讹文、俗体、脱落、增衍，随处可见。加以流传日久，原板模糊，日本复刻本于模糊不清处又留下一个个空白或半边字。这些情况，使今天有些专门研究宋元文学的学者也望而却步，一般读者更少问津。

抗日战争前，同学卢前为中国杂志公司编印《元人杂剧全集》，曾收入《元刊杂剧三十种》中别无他本的十一种，并加以校订，但并不理想。解放后隋树森先生编印《元曲选外编》，收入《元刊杂剧三十种》中不见于《元曲选》及《脉望馆抄校本杂剧》的部分，对卢校偶有订正，仍未能尽如人意。1962年，郑骞先生的《校定元刊杂剧三十种》在台北出版，学者才有可能看到《元刊杂剧三十种》的整理本。郑氏在书前刊载《校订凡例》二十条，在每剧后附载《校勘记》，见出他校订工作的认真。在校订这三十种杂剧时，他还有两点发明。一是纠正王国维在《叙录》中因元刊《古今杂剧》原题"乙编"，从而推断"必尚有甲编"之误。其实黄丕烈藏书依板本分类，以宋刻本为甲编，以元刻本为乙编，并不如王氏之所推想。二是他根据《脉望馆抄校本杂剧》中《王粲登楼》一剧上的何煌校记，整理出一本

在元末流传的《王粲登楼》的节略本,附录在全书的末了。这使今天学者在元刊杂剧三十种外,又增加了一种探索元剧原来面目的重要资料。

目前我要向读者介绍的《元刊杂剧三十种新校》,是兰州大学中文系副教授宁希元同志的著作。在认识宁希元同志之前,我就从《兰州大学学报》上读到他整理元刊杂剧的论文。他对自己几年来校勘元刊杂剧的工作,提出了一些总结性的意见。他说:

 《古今杂剧》(按即《元刊杂剧三十种》)多为孤本,没有别的副本可资比勘。在这种情况下,对它的校理,不能不更多地采用本校法。就像吴镇之《新唐书纠缪》、汪辉祖之《新元史本证》那样,充分利用本书以校本书。即通过有关材料的综合排比,考其异同,互为佐证,以证其误。……其目的在于通过这一方面的综合研究,考察元人用字习惯,进而归纳出若干条例,为《古今杂剧》等民间刊本书籍的校理,作一些准备工作。

又说:

 为了减轻学习上的负担,历代劳动人民在精简汉字方面,创造了不少经验,其中最基本的有两条,即字音的通假和字形的简化。在字音的通假上,只要声音相同或相近的字,原则上都可以通假。就是说,民间用字的传统习惯,是重音不重义。这就在很大程度上解决了有音无字的困难,突破了形义文字的局限。在字形的简化上,就是写字就简不就繁,大量地创造和使用简字,来代替难写难记的繁体。……元代的情况,也是如此。蒙古起自漠北,其始本无文字,对汉字的使用,也比较随便。有元一代的典令、诏书、印板、文记,多半使用口语,其中就有不少同音相假和简笔字的出现。这个特点,同样也反映在《古今杂剧》等元刊本小说戏曲中。所以,整理元代典籍,不突破假借这一关,不研究当时的简体字,是很难行通的。

这些意见,不仅对校勘元刊杂剧有用,对整理宋元以来其他民间通俗读物同样适用。

今年春季,中山大学中文系接受教育部的委托,举办中国戏曲史师资培训班。宁希元同志远道来穗,携所著《元刊杂剧三十种新校》见示,我读

了其中部分杂剧的校勘记,有不少地方校订了卢、隋、郑三家的误校之处。这首先由于他在几年来校勘元剧中,由博反约,概括出字音通假和字形简化的通例;又反转来运用这些通例,以简驭繁,解决了向来学者所未能解决的大量校勘上的问题。同时还由于有卢、隋、郑三家书的先出,使他能够有所比较、别择,从而博收广取,后来居上。

但是,对《元刊杂剧三十种》的整理,校正文字,分清句逗,虽然是它开始的必要的一步,但绝不是它最后的也是最有意义的一步。我在校订《元刊杂剧三十种》过程中曾经企图将其中部分不见于《元曲选》及《脉望馆抄校本杂剧》中的优秀剧目,如关汉卿的《诈妮子》、石君宝的《紫云亭》、宫大用的《七里滩》等,详加校订,并根据曲词及删节后的科白,探索剧中人物故事的梗概,写成定本。这不仅有便于探索元剧源流的学者,对一些企图改编优秀古典剧目,使它在今天的舞台或银幕上重现的作者同样有用。1958 年我在《戏剧论丛》第 2 辑发表的《〈诈妮子调风月〉写定本说明》是它的尝试之作。它对后来各地方剧团演出的《燕燕》和西安电影制片厂根据《诈妮子》改编的电影剧本,都有过影响。后来我因有别的任务,中止了这个工作,不无遗憾。但我想在宁希元同志的书出版之后,进一步扫清读者在文字句逗上的障碍,这些历史上遗留下来的优秀剧目,必将有人为之目击神迫,从而根据合理的推断和创造性的艺术构思,为它们披上一件件彩墨斑斓的历史外衣,使之重现于我们的舞台和银幕之上,像甘肃歌舞团根据敦煌残留的壁画创造出《丝路花雨》的大型舞剧一样,这绝不是不可能的。

<div align="right">1980 年 7 月</div>

《〈西厢记〉艺术谈》小引

吴国钦继《中国戏曲史漫话》之后，又完成了《〈西厢记〉艺术谈》的论著，读后为之深喜。

这部论著是国钦采取东坡"八面受敌"的读书方法，从故事源流、人物形象、戏剧冲突、全剧结构、场面处理、艺术风格等各个方面，对《西厢记》进行反复研究，剖析其艺术成就；又采取比较文学的方法，把它放在我国文学史的长河中，跟并时的关、白、马、郑诸大家的杂剧，以及从元微之《莺莺传》到曹雪芹《红楼梦》等爱情名著，加以比较分析，得出自己的结论。因此常能在前人已经达到的境界上有所进展，或在前人引而未发的问题上有所发挥，这是很不容易的。

对于文学论著，我有些设想：这一是思想内容的探讨和艺术形式的分析相结合。文艺作品的内容和形式是对立统一的两个方面。不会有绝无思想内容的文艺作品，也不会有不通过艺术手段表达的赤裸裸的思想内容。作品既是这样，在理论研究上就必须把这两个方面结合起来考虑。由于研究工作者的兴趣不同，角度不同，可以有所侧重，但是不能偏废。国钦从艺术角度出发研究《西厢记》，但开宗明义就指出"这部古典文学名著对中国人民精神生活的巨大影响"，直至后来讨论全剧的大团圆结局时，说明它怎样使戏剧冲突和人物性格都有新的发展，从而更完整地体现了有情人终成眷属的主题思想，始终没有背离作品的思想内容来分析它的艺术成就。这是值得向读者介绍的第一点。

二是理论的高度概括和对作品的细致分析相结合。一篇文艺评论文章，没有高度的理论概括，将不能从纷繁的文艺现象中找出一些带有共同性、规律性的东西，使读者可以提纲挈领，通观全局。而另一方面，高度的理论概括如不是从作品的细致分析中来的，这理论就将架空，使读者不能信服。国钦以"一线贯穿、两类矛盾、三个人物、四折段落、五本大戏、六次转折"概括《西厢记》的主要内容和完美结构，然后就作品的艺术特征细致地加以说明。在谈我国戏曲在编剧方面的特点时，以"虚拟为主、时空自由、以少胜多、写意传神"十六字加以概括，然后细致地分析了"惊艳""寺

警""闹简"等折的编剧艺术加以论证。又如作者说莺莺的性格特征为"内里热情而外表深沉,感情丰富而举止幽静",说张生是"一个富有胆识才情、可敬可爱又可笑的秀才",这些高度概括的论点是从对剧中人物的艺术形象细致分析中得来的。编中类似的例子还不少。这是值得向该者介绍的第二点。

三是逻辑思维的明确和语言表述的生动相结合。文艺论著跟科学论文不同。科学论文做到推理严明、判断准确就够了,有些科学原理和演算公式往往多次引用,反复出现,不嫌重复;而文艺论著还要求文笔的变化多姿,语言的鲜明生动,使读者如饮醇醪,如游画苑,在获得有用的文艺知识的同时,感到像阅读文学作品时的一种快意。国钦在写《中国戏曲史漫话》时已注意到文章的短小生动,表达的深入浅出,现在又有所前进。环绕《西厢记》艺术这个中心,分章分节,带叙带议。描述人物,则生旦净丑,各显其姿;渲染场景,则春月秋林,各异其态。而又注意辞采的鲜明,句调的铿锵,这不仅移步换形地引导读者欣赏《西厢记》艺术的各个侧面,对读者的怎样评论文艺作品,也有所启发。当然,这是指全书的格局和其中某些精彩的段落说的,不是说它已经十分完美,无须继续加工了。

除上面三点外,就戏曲作品说,还必须把剧本创作成就和舞台表演艺术结合起来看。国钦在谈《西厢记》的抒情喜剧风格、剧情的集中和场面的处理、人物语言的性格化和喜剧科诨的运用,往往联系舞台演出的情况,举例加以说明。这便不至把这部古典戏曲名著仅仅当作纸面的文字看,引人去钻古书堆;对当前的改编旧剧目或新编现代戏,都有一定的借鉴意义。

最后还有两点补充说明。这一是从《西厢记》的艺术结构看,我向来认为它包含着坚持封建家长制婚姻的老夫人和崔、张、红等青年一代争取自愿结合的对抗性矛盾,以及崔、张、红之间因身份、处境、性格的不同而引起的误会性矛盾。经过"文化大革命",个人阅历多了,觉得孙飞虎的气势汹汹,乘乱逼亲,恰好对崔张的美满姻缘从反面起了催化剂的作用。因此在上述两类矛盾之外,又提出孙飞虎的半万贼兵和崔莺莺一家、普救寺僧人以及张生之间的矛盾。这在剧中好像是离开主线的偶发事件,其实是贯穿全剧的。张生在第一折上场时就说要到蒲关访问白马将军;中间靠他寄书白马将军,解除了崔氏全家和合寺僧人的灾难,到全剧结束时又在白马将军主持下有情人终成眷属。如果不是孙飞虎兵围普救,后面的戏情将很难合情合理地展开,白马将军这个人物也将是可有可无的了。

另一点是戏曲语言问题。前人分戏曲语言为本色、文采两派,以关汉卿

为本色派代表，王实甫为文采派代表，这确如国钦说的，他们有如"诗坛李杜、文苑韩柳，是我国古代戏剧峰顶上肩并肩的巨人"。一九五八年，关汉卿被作为世界文化名人来展开种种纪念活动，关汉卿在剧坛的评价遂远出王实甫之上。本色当行的戏曲作品也渐较文采派为吃香。李渔认为戏曲演给识字与不识字人同看，语言要力求浅显，这当然是对的。但优秀的舞台演出本不仅演给当时人看，同时还流传给后人作文学读物欣赏。王实甫的《西厢记》，早已不能照原本演出，从明中叶以来的各种评点本看，实际是把它作为文学名著来欣赏的。由于文词的变化，不像口语的变化来得快，虽然文采派的作品距离现实生活稍远，未免影响到当时演出的效果，却可以长期得到后人的喜爱，经久不衰。孔子说："言之无文，行而不远。"多少说明了这个道理。提出这一点，不是为文采派王实甫争历史上的地位，而是企图适当纠正长期以来舞台演出中以粗制滥造为本色当行的偏向。质之国钦，不悉以为有当否？

(原载1983年第6期《南国戏剧》)

改旧与出新
——谈马少波同志改编的《西厢记》

读了马少波同志改编的《西厢记》和他谈改编《西厢记》的设想的文章①，获益不浅。少波同志在对原作认真研究的基础上，对《西厢记》的人物、细节、曲词、宾白作了必要的删改与补充，使这部在南曲盛行后长期被当作案头读物欣赏的古典戏曲名著，重新获得了舞台艺术生命。我有机会欣赏了北方昆曲剧院的演出，台上载歌载舞，台下謦咳无声，在八音繁会、五色相宣的场面上，耳目应接不暇。及至歌停舞歇，心灵就像水洗过一样，归于和谐与宁静。表现了我国戏曲艺术的民族特色。

六百多年前，王实甫在《董西厢》的基础上改编的《西厢记》在大都（即今天的北京）演出，就像一块女娲补天的巨石被抛进这个文明古国的历史长河里。它激起的波涛绵延不断，五彩纷披，在每一个新的历史时期都出现继承它的反封建精神的新创作，赢得了千千万万观众的赞赏。同时，它也溅起了河底的污泥浊浪，惊醒了一些鳖相公、蟹学士，乘机起哄，禁的禁，烧的烧，企图抹杀它的存在。但是，历史的长河滔滔不断，今天的北京远非六百多年前的大都可比，即使我们把王实甫的原作原封不动地搬上舞台，也不可能得到今天北京观众的欢迎，改编演出的任务就落到我们今天的戏曲工作者身上。

少波同志改编《西厢记》的成就首先表现在有新的意境上。这不是以我们今天的思想感情强加在六百多年前的舞台形象上，而是认真分析了原著的思想内容和人物的性格特征。考虑到哪些内容反映了当时的民主倾向，是我们今天也可以接受的，尽量保留；哪些是封建的糟粕，对今天观众有害，就大胆剔除。哪些是表现人物典型性格的，尽可能保留；哪些是不符合人物性格特征的，适当加以删改。封建社会越是高门贵族，对青年男女的防范越严，一见钟情就成为他们恋爱过程中的常见的形式。今天，我们的青年男女在共同学习、共同工作中有许多见面交谈的机会，如果一见面就神魂颠倒，

① 《改编〈西厢记〉的设想与实践》，载《文艺研究》1983年第2期。

茶饭无心,那将成为我们生活中的笑料。少波同志在《惊艳》一场里让莺莺放走了欢郎弹伤的燕子,使张生不但惊异于莺莺的容貌,还赞赏她美好的心灵。这就在一定程度上淡化了原著中一见钟情的描写,给剧中人物带来了新的意境。

从《惊艳》到《佳期》,张生在痴心追求莺莺时,不时表现出轻狂的样子,这对今天的青年观众说是有副作用的,改编本尽量加以剔除,并在"寺警""悔婚""惜别"等场里加重他忠于爱情的表白,张生的舞台形象就给人面目一新的感觉。

《拷红》一场是红娘的重头戏。红娘不识字,怎么会引经据典来驳老夫人的失信呢?改编本删去了这些话,以"小姐若有三长两短,后悔可就晚了"警戒老夫人,是切合红娘身份的。

对古典名著的改编,除了有新意,还得有新词。这新词不是以我们今天习用的现代汉语代替原著的曲词、宾白,恰恰相反,是采用跟原著接近的词汇、句法,修改、补充原著的缺陷。这对于《西厢记》《牡丹亭》等古典名著的改编来说,难度更大。它们的名章隽语早已流传人口,形成为一种社会力量,抵制后人对它们的轻易改动。去年苏州昆剧会演,有人认为像《牡丹亭·游园惊梦》中的曲子,一个字也不能改,就代表这种倾向。少波同志在改编《西厢记》时提出了三条准则:

一、尽力保留和发扬原著的精华和艺术技巧,保持其基本风貌,不宜相去太远,但又使之适合今日观众的艺术欣赏要求。

二、尽力剔除其糟粕,弥补其不足,以出新意,增删处力求合乎情理,风格和谐,不露斧凿痕迹。

三、尽力适当保留脍炙人口的隽语佳句,清理已被时代淘汰的艰涩难懂的陈旧语言,并在音乐上运用北曲,发扬昆曲的艺术特色。

这三条准则不仅对于《西厢记》,对其他古典戏曲名著的改编同样适用。限于今天演出的时间,原著里许多隽语佳句,不能不有所割爱,但其中最动人的片段,如《联吟》《听琴》《惜别》等场子中倾诉人物心情、表现他们优雅风格的唱词,仍被保留下来。元人杂剧里有些特殊用语,如"颠不剌""软兀剌",是当时大都流行的汉蒙混合语;如"可喜娘","可憎才",是勾栏、瓦肆里的行话;"成也萧何,败也萧何"是"萧何追韩信""隋何赚蒯通"等历史故事在民间流传后的谚语。王实甫当时在自己的剧作里运用

这种词句，可能会给观众一点新鲜感。今天要弄通这些词汇、谚语，就得找注本，翻工具书，这在剧场里是不可能的。少波同志在《惊艳》里改"颠不剌的见了万千，似这般可喜娘的庞儿罕曾见"为"美人儿见了万千，似这般端庄娴静何曾见"，在《悔婚》里改"当日成也是您个母亲，今日败也是您个萧何"为"当日成，是你这老夫人；今日败，也是你这老婆婆"，在《惜别》里改"马儿迍迍的行，车儿快快的随，恰告了相思回避，破题儿又早别离"为"马儿缓缓地行，车儿紧紧地随，才得了慈亲宽语，一早儿又告别离"。这些地方为今天观众的欣赏《西厢记》扫除了一些文字上的障碍。

元人杂剧产生于唐诗宋词各擅一代胜场之后。王实甫《西厢记》是元曲中文采派的代表作。他在曲词的创作上充分继承了前人的成就，根据不同的环境气氛和人物的内心活动，唱出一支支如怨如慕，如泣如诉的曲子，打动了古今无数读者和观众。少波同志的改编本除在个别词句上作适当的改动外，还根据剧情的变化和现代舞台的处理方法，补写了一些新的诗词，如《联吟》中莺莺和张生的五言绝句诗，"佳期"中女声伴唱的〔眉儿弯〕曲，风格上跟原著相去不远，这见出他诗词的功力。对于古典戏曲的改编者说，在文学创作上需要有这方面的修养。

把历史上分几十场演出的传奇戏，压缩到十场、八场演出，有些次要的场子就只能暗场处理，而采取幕前幕后的合唱来交代情节，贯串剧情，这是改编古典戏曲行之有效的经验。少波同志从序曲起，到结场的"离愁千缕从何剪，全凭着情真意坚……"止，补写了几支幕后合唱的新词，饶有古典诗词的韵味，这是很不容易的。

一本四折，由一个主角演唱的北杂剧，是从说唱诸宫调向戏曲过渡的形式，它的局限是显著的。宋元时期的勾栏、舞亭，场面小，观众杂，跟现代的剧院不能相比。北昆剧院在演出少波同志的改编本时还取得李紫贵、傅雪漪等同志的合作，在导演、唱腔、伴奏等方面，能别出心裁，推陈出新。那些表现历史上青年美好愿望的唱词，结合民族管弦乐的伴奏，与演员随剧情变换的眼神、步法与身段，给我们以高度的美学享受，同时在恋爱、婚姻问题上净化了观众的思想和情操。

看了北昆剧院的这场戏，还想起了几个问题。

一、我看过荀慧生的《红娘》，演得好，影响也很大。王实甫把封建社会的一个婢女写得如此机智、勇敢，高度表现了作家的民主性。但照荀慧生的演出看，莺莺也好，张生也好，都成为被红娘牵着鼻子走的小玩偶。封建

贵族的男女青年由于封建礼教的束缚，在他们恋爱的过程中，不能不借助于第三者的援手，然而起决定作用的究竟是当事者本身。以红娘为主，把张生、莺莺都当作配角来演出，未免本末倒置。这次北昆剧院的演出以莺莺为主角，我看是比较合情合理的。

二、《西厢记》究竟要按悲剧的路子编，还是按喜剧的路子编？这要按崔张故事的历史发展过程来考察。崔张故事的原型《莺莺传》是莺莺的悲剧。它最动人的地方是写张生将西上长安与莺莺诀别，以及莺莺给张生抒诉离情的那封信。不论《董西厢》或《王西厢》，"长亭送别"都是写得最动人的悲剧性唱段。这是由于崔张故事最初在民间通俗文学中流传，是按《莺莺传》的悲剧路子演唱的。在这些演唱本里，破坏莺莺幸福的除了始乱终弃的张生，还有一个强把女儿嫁给张生的卫尚书。北宋王性之早就考明《莺莺传》的张生是元微之托名，卫尚书其实就是元微之的岳丈韦夏卿。他官至太子宾客、检校工部尚书，新、旧《唐书》都有传。元微之就为娶了他的女儿韦丛才抛弃了莺莺的。"韦""卫"同音，在民间通俗文学里是容易混淆的。现传崔张故事里三个正面人物以张生最为单薄，可能和他原来是个动摇的或者反面的人物有关。从董解元到王实甫，他们改造崔张故事的最大功绩是把从《莺莺传》流传以来的悲剧性故事改为崔张美满团圆的喜剧性故事。如果按照悲剧性的路子改编，那将退回到《莺莺传》的老路上去，这是今天的观众所不能接受的。

三、结局应该怎样改？在历来的改编本中对这问题的争论最大。王实甫在将近七百年前的封建社会提出"愿普天下有情的都成了眷属"的宏愿，这是了不起的。有些改编的同志不愿意割弃原著的团圆结局，与此有关。但原著最后对"盛明唐圣主"的祝愿，已成为毫无意义的历史遗迹，"洞房花烛，金榜题名"，也早已成为剧场的俗套。有些改编本没有保留原著的团圆结局，也有它的理由。董解元、王实甫笔下的莺莺与张生是怎样达到有情人终成眷属的目的呢？这一是根据双方在品貌上、才能上的互相爱慕，自愿结合，反对封建家长的包办婚姻；二是以双方对爱情的坚贞排除了第三者的干扰，如郑恒对莺莺的纠缠，卫尚书小姐对张生的招亲。这在今天看来也是有意义的。但是根据历史唯物主义者的看法，"结婚的充分自由，只有在消灭了资本主义生产和它所造成的财产关系，从而把今日对选择配偶还有巨大影响的一切派生的经济考虑消除以后，才能普遍实现。"（恩格斯：《家庭、私有制和国家的起源》）它对于我们今天的青年读者说，都还是一种理想，何况《西厢记》产生的元初。因此按照少波同志的改编本，在莺莺、张生长

亭分手以后，大幕在合唱声中徐降，既表现了"有情人都成眷属"的宏愿，又以"早些也月儿圆，迟些也月儿圆"暗示崔张的美满团圆，给观众留下想象的余地。从北昆这次演出的效果看，它是比较可取的。

<div style="text-align: right;">（原载 1983 年 10 月《剧本》）</div>

我怎样研究《西厢记》

我怎样研究《西厢记》，这题目是同学们给我出的。这问题不好谈，因为牵涉到个人的地方太多，难免主观片面。但也有好处，可以回顾一下自己走过的道路。我准备谈以下四个问题。

一、我怎样爱上《西厢记》的？

首先是《西厢记》的舞台形象吸引了我。我出生在南戏的发源地温州，那里民间演出较多。我的老家上田村周围有好几个村子，每逢春秋两季，各村轮流演社戏，我几乎每次都去看。当时经常演出的节目有《琵琶记》《荆钗记》《西厢记》等。演《西厢记》红娘角色的是个著名的老艺人，名叫高大姆。他演《南西厢》中的"月下围棋""闹简""拷红"等都很出色，给我留下很深的印象。我爱《西厢记》就是从爱它的舞台形象开始的。

其次是《西厢记》的清词丽曲吸引了我。我年轻时不大会欣赏《西厢记》的说白，但却十分喜爱它的曲词。因为我从小背了许多唐诗宋词，顺流而下，觉得《西厢记》的曲词漂亮极了，读来真是像《红楼梦》中所形容的"词句警人"，感到余香满口。

最后是《西厢记》的反封建精神引起了我的共鸣。我青少年求学期间，正值五四运动至第一次国内革命战争时期。当时我受到新思潮的影响，有追求恋爱自由、家庭民主的愿望。封建家长最怕我们年轻人看《西厢记》《红楼梦》这类书，但他们越禁，我们越爱看。书中崔莺莺、张君瑞追求个人自愿结合，提出"愿普天下有情的都成了眷属"的口号，不知不觉打动了我，使我在生活上走上与他们类似的道路，甚至比他们更大胆。

二、我怎样研究、整理《西厢记》的？

这可分三个阶段来谈。

第一阶段，是对方言俗语的考证，用前人治经的方法来考证戏曲小说。

我采用一种方法绝不是偶然的。首先是受清末著名学者孙诒让的影响。孙是温州瑞安人，和我有间接的亲戚关系。我在瑞安县立中学学习时，就住在他的家里。孙家藏书很多，并有一些经孙氏亲笔校勘、批注的本子。我看了他的部分手稿以及和同时学者讨论问题的通信，非常钦佩他学问的渊博和治学态度的谨严。后来我对元人杂剧的校勘和考证，如果说态度还比较认真的话，就是受这位前辈学者影响的结果。那么，我为什么不沿着他的足迹，用他的治学精神去考证《周礼》《墨子》等著作呢？这又与"五四"时期提倡平民文学有关。当时不少人为小说、戏曲作考证，认为它们的价值不在群经诸子之下。我在这种风气影响下，开始考证《西厢记》的方言俗语，用治经的方法来治戏曲。这可说是地方前辈学者考证学的传统和"五四"时期平民文学的思潮结合的产物。

为了做好考证工作，我做了两次关于元人戏曲的俗语方言的卡片。第一次卡片是在江苏松江教书时做的。抗战期间松江沦陷，卡片全部丢失了。第二次卡片是在解放后做的，现在还保留着大部分。为元剧俗语方言做卡片的工作不仅对研究《西厢记》有用，而且为我后来研究关汉卿、马致远等其他元人戏曲打下了基础。我当时把全部元曲中难懂的词句都摘录出来，做成卡片，这工作是很笨、很艰苦的；现在做学问的人，愿意这样做的并不多。但是如果要认真做学问，从弄通语言文字入手是不可少的。

第二阶段，是对故事源流的探索，可以说是用前人治史的方法来研究戏曲小说。这方面直接指导我的是东南大学教戏曲的吴梅先生，同时还受王国维先生《宋元戏曲史》等著作的影响。吴先生上课一口苏州话，我最初不大听得懂他的话，但在课外找他谈，却谈得很好。他很爱护青年，经常借书给学生看。他第一次借给我的就是暖红室刻本的《六幻西厢记》。除王实甫的《西厢记》外，还有唐元稹《会真记》、金董解元《西厢记诸宫调》以及明李日华、陆天池的两种《南西厢》。由此引起我研究《西厢记》源流的动机，从诗歌、小说、诸宫调等方面对《西厢记》的人物故事追本溯源。《从〈莺莺传〉到〈西厢记〉》一文就是这种探索的成果。

第三阶段，是对《西厢记》思想艺术的评价。《西厢记》的版本很多，评论也多。解放前，我选择了前人的部分评语，编成《集评校注〈西厢记〉》一书，初步总结了前人对它的思想艺术的评价，但还没有提出自己的看法。解放后，我在《从〈莺莺传〉到〈西厢记〉》一文中，分析了这个剧的人物塑造、语言运用等问题，主要是从男女平等、自由恋爱等观点来评价。"文化大革命"期间，我长期靠边站，书不能教，文章也不能写，就专

心阅读马列主义的经典著作。我联系中国的历史文化反复学习，反复思考，对《西厢记》的戏剧内容产生了新的看法。另一方面，解放后的新中国也为我进一步评价《西厢记》提供了条件。解放前，想看一场荀慧生演的《红娘》是千难万难的。解放后，我参加了中国戏剧家协会和广东省戏剧改革委员会，有机会看到全国各地最优秀的剧团、演员的演出，如袁雪芬、徐玉兰演的越剧《西厢记》，河南常香玉演的豫剧《红娘》等。我又看了一些中外的优秀电影、话剧，学习了马列主义有关婚姻、家庭的论述和文艺理论著作，在思想和艺术上都形成了对《西厢记》的新看法。《从〈凤求凰〉到〈西厢记〉》一文，就是这些看法的总结。拿这篇文章和《从〈莺莺传〉到〈西厢记〉》相比，两者有连带关系，但思想体系各异，前者试图用马列主义的观点评价《西厢记》的思想艺术成就，后者则仅仅用自由恋爱和平民文学的观点加以评价。

三、我在研究中解决了什么问题，还有什么问题未解决？

第一，版本问题。我比较成功地解决了金圣叹评点本的问题。金本是清初至解放前最流行的本子，我年轻时看的是金本，接受的也是金圣叹的观点。金本充分肯定《西厢记》的前四本，认为是王实甫所作，这是对的。但他把第五本看作关汉卿的续本，贬得一钱不值，这是错误的。他为了证明自己的某些观点，还假借古本，妄改曲文，这就更错了。清末开始有人怀疑金圣叹的看法，翻刻了明末一些比较接近原著的本子，但没有将它们与金本作认真的比较、分析。1944年，我的《西厢五剧注》出版后，金本就逐渐少人看了。我的《西厢五剧注》以凌濛初本为底本，吸收了王伯良、毛西河、汲古阁六十种传奇本的长处，并参照了《雍熙乐府》所录的《西厢记》曲文，有所校正。又对原本中的异体字作了些划一的工作。这样，我的本子出版后，金本就自然少人看了。还未解决的问题，是解放后新发现的本子还来不及仔细研究。如1957年《古本戏曲丛刊》收集的明弘治年间的刻本，以及刘龙田、张深之等的本子。最近北京中国书店还发现了可能是元末明初刻本的《西厢记》的残页。如果现在要出版一个更好的《西厢记》本子，那么，对这些新本都应作认真的校勘。其次是插图问题。解放后出版的《西厢记》本子，插图很少。其实过去《西厢记》的插图是很多的，特别是明末清初本的插图，有不少出自当时名画家之手，更为珍贵。我曾将明刻本陈洪绶画的21幅精美插图，交给上海新文艺出版社，

但他们只选印了两幅，其余的都没有采用。今后如出新版，可以选用前人的插图，也可以由现代画家来创作。还有异体字的整齐划一问题。古本有些字体今天已不通行。为了便于今天的读者，我将一些声音、意义相同的异体字改为今天通行的字。如"每"字改为"们"字，"妳"字改为"奶"字，"忒"字改为"太"字等。但学术界有些同志认为这是"妄改古书"，将来人家看到原刻本会看不懂，应保留古书的原貌，这也有一定的道理。

第二，方言俗语问题。过去对《西厢记》的方言俗语争论很多，解释不一。我由于对元人戏曲的方言俗语及前人的注释，作过比较认真的调查研究，较好地解决了《西厢记》的语言问题。没有解决的主要是文体问题。我的本子用文言文注释，影响了今天某些读者的理解。中华书局上海分局曾建议我再出一种用语体文注释的本子，但我工作较忙，挤不出时间搞。其次还有漏注和存疑的地方。如剧中《拷红》折里红娘唱的"世有、便休、罢手"句，过去我以为"世有"是"世上有"的意思，不用注释。后来看了张相的《诗词曲语辞汇释》，说"世有"是"既有"的意思，因此我是漏注了。存疑的地方如张生赴京科举时，接到莺莺叫琴童带给他的琴，有"闭门学禁指"的一句唱词，"禁指"我也解释不了，只能存疑。

第三，《西厢记》的作者问题。这问题向来分歧很大，大致有四种说法：关汉卿作；王实甫作；关作王续；王作关续。金圣叹本流行后，王作关续几乎成了定论。我根据《录鬼簿》和元末明初的其他有关材料，作了比较全面的考证，认为《西厢记》五本都应是王实甫的手笔。1961年，杨晦同志发表文章，认为《西厢记》剧的第五本与前四本的风格迥然不同，应是另一作者手笔。陈中凡先生也发表文章，认为元人周德清称"关、郑、白、马"为元曲四大家，没有列入王实甫，因而怀疑《西厢记》剧作者并非王实甫，而是比郑德辉更晚的一个作家。我在《光明日报》的《文学遗产》专页发表文章与陈先生商榷，经过两次争论，观点逐渐接近。学术上的百家争鸣，使《西厢记》的作者问题终于接近解决；但第五本有部分曲词确实不类王实甫的手笔，我怀疑它是从民间另一个本子沿袭来的。还未解决的问题，是王实甫的姓名、职务、生平有待于进一步考察。天一阁蓝格本《录鬼簿》在"王实甫"下注："德名信，大都人"。"德名信"可能是"名德信"的倒文，也可能是"名信德"的倒文。据《传奇汇考标目校勘记》"别本第八"有"王德仲，大都人，一云即王实甫"的注文。"德仲"当即

"德信",以形近而误。因此,王实甫名德信,是比较可信的。

关于王实甫的生平,有人根据明散曲集《词林白雪》所载的《商调·集贤宾·退隐》一曲,中有"有微资堪赡赒,有亭园堪纵游"等句,推测他做过官,有点积蓄,晚年过着悠闲的退隐生活。如果这套曲子是王实甫写的,那他就是个隐逸诗人。但据明初贾仲明为王实甫写的《凌波仙·吊词》看,他却是个过着"风月营密匝匝列旌旗;莺花寨明飚飚排剑戟"的生活的书会才人。这两种说法哪一种对?我觉得《退隐》这套曲子的消极出世思想与《西厢记》蔑视封建礼法的叛逆情绪对不上号,因此认为贾仲明的说法比较符合《西厢记》作者的实际。再说,比《词林白雪》早出的《雍熙乐府》也选录了《退隐》这套曲,但没有署王实甫的名字。这套曲子是否王作,也是值得怀疑的。至于有人根据元苏天爵1337年为元名臣王结写的行状里,有"父德信,治县有声,擢拜陕西行台监察御史"的话,认为王实甫就是王结的父亲,更不可信。从苏氏行状看,王结父1337年尚在世,而锺嗣成在1230年作《录鬼簿》,已称王实甫为"前辈已死名公才人"。这两个王德信不可能是一个人。

第四,源流问题。把《西厢记》剧的故事放在中国文学史的长河里来考察,可说是源远流长。从源来说,它可追溯到卓文君、司马相如的《凤求凰》,更远的可以追溯到《诗经》中许多被朱熹骂为淫奔的诗。从流来看,影响到今天各种地方戏曲、小说,说唱等,甚至影响到外国文学。元明以来有人称《西厢记》为《小春秋》或《崔氏春秋》,其实它在人民群众中的影响比孔子的《春秋》或左丘明的《左氏春秋》要大得多。《西厢记》比较近的来源是元稹的《莺莺传》,写的主要是他自己婚前的恋爱生活。北宋末年的学者王性之对此已作了考证,基本符合实际。我在考证《西厢记》的来源时,根据两种新材料,作了些补充:

一、元稹在《酬翰林白学士代书一百韵》诗中"光阴听话移"句下自注道:"乐天每与予游,无不书名屋壁,又尝于新昌宅说《一枝花话》,自寅至巳,犹未毕词也。""新昌宅"指白居易在长安的住宅。《一枝花话》指唐人小说《李娃传》的话本。"自寅至巳"是早上六七点钟到十一点钟。这样长的时间,故事还未听完,可见元、白对民间说唱的爱好,亦可见当时士大夫爱好民间文学的风气。元稹《莺莺传》写莺莺的形象这样动人,和他受民间通俗说唱的影响是分不开的。

二、苏轼的诗词中,有四处用了《莺莺传》的故事:1."诗人老去莺莺在。"(《赠张子野》诗)2."美人依约在西厢。"(〔南柯子〕词)3.

"为郎憔悴却羞郎。"（〔定风波〕词）4．"吹笙北岭，待月西厢。"（〔雨中花慢〕词）由此可见，苏轼是很熟悉《莺莺传》的。苏轼门下的诗人秦观、毛滂、赵令畤也都用过北宋的词调来歌唱莺莺。特别是赵令畤，用十二首的〔商调蝶恋花〕来歌唱莺莺的故事，并对张生"始乱终弃"的结局表示不满。从这些材料来看，苏轼派作家对《莺莺传》的传播和改造起了重要作用。金代董解元的《西厢记诸宫调》对《莺莺传》结尾的改造，可能也受到他们的影响。

源流方面还未解决的问题，是从晚唐到宋初，还未找到确切的材料，说明《莺莺传》在当时流传的情况。至于支流、分流，没有解决的问题就更多，初步估计有以下三方面的问题。

一、改编本的问题。《西厢记》流行后，出现了许多改编本，各本妍媸不一，南戏有李日华、陆天池两种改编本。李本基本保持王西厢的面貌，从明末以来的昆剧演出大都用李本。后来京剧、梆子等剧种也都有改编本。田汉同志改编的京剧《西厢记》，在结尾处写莺莺与张生双双出走，也是改得较好的。如果我们能将这些改编本都研究过，集中各本的长处，写出一个新的、适合今天舞台演出的本子，那将是很有意义的工作。

二、续改本的问题。王实甫的《西厢记》出现后，有的人认为它是伤风败俗之作，甚至诬蔑他子孙好几代都是哑巴。还有人认为王实甫不应改变《莺莺传》的悲剧结局，因而出现了不少歪曲王实甫原意的续改本。如明末卓人月的《新西厢》，依照《莺莺传》的原型，写张生"始乱终弃"，"善于补过"。又如周公鲁的《锦西厢》，沈谦的《美唐风》，都反对崔、张的自愿结合，以莺莺与郑恒结合终场。拿这些续改本和王西厢比较，可以看出古典文学领域两种思想倾向的斗争：一种是维护封建家长的统治，另一种是歌颂封建家庭的叛逆者。

三、受《西厢记》影响的新作的问题。这些新作通常有两种情况。一种是模仿《西厢记》剧的格局，改换了剧中人的姓名，如把崔莺莺改成董秀英、樊素，红娘改成梅香、小蛮等。白朴的《东墙记》，郑德辉的《㑇梅香》就是如此。这些东施效颦的作品，成就不能与《西厢记》相比。另一种是在《西厢记》的思想影响下另辟新路的作品，有的相当成功，如《牡丹亭》《红楼梦》。从杜丽娘倾慕崔、张，贾宝玉、林黛玉称誉《西厢记》，都可见这些爱情作品是受了《西厢记》的影响的。可贵的是，它们并不是模仿《西厢记》的格局，而是继承剧中的反封建精神，根据各自时代的不同要求，发挥创造性，另辟路径。因而在各自的时代里，取得与《西厢记》

同样辉煌的地位。

第五，评价问题。解放后学者对《西厢记》的评价，基本是肯定的。50年代中期讨论《中国文学史大纲》时，有人认为王实甫的成就不如关汉卿，不必专章论述，但最后还是肯定的意见占了上风。当时主要肯定崔莺莺的叛逆性格，肯定剧作提出的"愿普天下有情的都成了眷属"的口号，具有反封建的意义。我在1955年写的《从〈莺莺传〉到〈西厢记〉》一文中，曾对自己从30年代到50年代的研究心得作过小结：

> 自从王实甫的《西厢记》杂剧出世之后，到现在又过了六百多年。当时王实甫的《西厢记》杂剧首先演出的大都，今天已成为人民的首都。这一部曾经为古今无数热爱自由的青年男女所爱好的戏曲，也只有在这人民的时代，才被一致承认为古典文学里的伟大著作。张生、莺莺、红娘，这些在封建时代为无数优秀艺人所共同塑造的典型人物，在人民政府正确的戏曲改革方针指导下，重新以极其光辉的形象出现于新中国广大人民的面前。

我接受了"五四"以来反封建的思潮和继承了我国平民文学的传统，结合新的历史时期的要求，对它的杰出成就作了概括。今天看来，基本上是正确的，但还存在着两个重要问题：第一，《西厢记》是爱情戏，而我却对爱情在人类生活中的地位缺乏认识。爱情，恩格斯的著作中称为"性爱"。从男女两性的关系来说，我认为这是比"爱情"更为准确的提法。过去封建道学先生将这个问题神秘化，似乎是提不得的，而小市民则片面追求黄色、庸俗的东西。这两种看法都是不对的。但究竟怎样看才正确，我自己也不清楚。这样，我当时对《西厢记》的评价就仍流于表面。其次，我还没有将文艺作品放在一定历史的生产力和生产关系的变化中来考察。文艺作品是意识形态的东西，归根到底要受经济基础的制约。要对爱情作品作出科学的评价，就要联系当时生产力、生产关系的变化，看这部作品的思想是否反映了那个时代进步的倾向，对当时的生产发展是否起着积极作用。这样，才能使自己的论点建立在历史唯物主义的基础上。

这两个问题的解决是在"文化大革命"以后。"文革"时，我因讲授过《西厢记》《牡丹亭》而受到严厉的批判。我对当时的批判是不太服气的，但要怎样讲才符合马列主义的原则呢？我心中也没有底。于是我下定决心读一点马列主义的经典著作，特别是认真读了恩格斯的《家庭、私有制和国

家的起源》一文，联系《西厢记》和其他爱情作品深入思考。这样，我才写出了《从〈凤求凰〉到〈西厢记〉》这篇文章。这是我在"文革"中试图用马列主义观点研究《西厢记》等爱情文学作品的总结。文章第8页有一段话，谈到人类进入文明社会之后的两性关系，由于受生产力和生产关系的制约，采取了一夫一妻制的形式，但又由于男女地位的不平等，卖淫和通奸成为这种婚姻的补充形式。这是从生产力和生产关系的角度来分析性爱。在"文革"前我是不可能这样写的。文中还谈到卓文君、司马相如的喜剧故事怎样演变为《莺莺传》这个悲剧故事，《莺莺传》的悲剧故事又怎样演变为《西厢记》的喜剧。同一个反映青年男女爱情的故事，先由喜剧演变为悲剧，又由悲剧演变为喜剧，转了一整圈，但它不是回到原来的起点，而是螺旋形地上升了。这螺旋形的上升，从历史内容看，不再是反映新兴封建地主阶级和没落奴隶主阶级的矛盾，而是反映新兴市民阶级和开始走下坡路的封建地主阶级的矛盾。从艺术成就看，故事内容更加丰富，人物形象更加鲜明，大大超越了《凤求凰》和《莺莺传》的艺术成就。

四、个人的两点感想

第一，我在青少年时期对《西厢记》等作品的爱好，以及"五四"时期新思潮的影响，使我有可能从封建家庭的堡垒里突破缺口，走上争取自由民主的道路。这一点我将永远不会忘记。我也永远感谢帮助我走上这条道路的一些亲人和朋友。当然，这其间不但给自己也给别人带来不少痛苦。我的《西厢五剧注》出版后，有人写诗嘲讽说："不读六经谈五剧，《西厢》浪子是前身。"在旧社会，凡是研究《西厢记》《红楼梦》的人，往往被看作浪子；但我从不后悔，也无怨恨。因为通过研究这些书，多少帮助我摆脱封建大家庭的束缚，走上自由民主的道路。

第二，解放后，我继续研究《西厢记》及其他古代爱情作品，同时学习马列主义、毛泽东著作，欣赏了舞台上、银幕上一些新的戏曲和电影，还阅读了部分外国文学作品，才有可能从历史唯物主义的高度，重新认识从《凤求凰》到《西厢记》等古代爱情作品，部分地回答了前人所不能回答的问题；同时，我的精神世界也从一个民主爱国人士向工人阶级知识分子转化。这条道路是更艰苦的，挫折也不少。我曾因在政治学习时引了明人的两句话"少年得闺房之乐，中年得友朋之欢"而屡受批判。"文革"时我更因讲授《西厢记》等爱情作品而受到严重冲击，这其间给自己和亲人带来很

多痛苦，但我也不后悔。因为解放后我有机会接受党的教育，有机会学习马列主义、毛泽东著作，这不是倒退，而是前进了。

最后，让我引恩格斯在《卡尔·马克思政治经济学批判》中的一段话，作为我们今后研究工作的方向和方法：

> 即使只是在一个单独的历史实例上发展唯物主义的观点，也是一项要求多年冷静钻研的科学工作，因为很明显，在这里只说空话是无济于事的，只有靠大量的、批判地审查过的、充分地掌握了的历史资料，才能解决这样的任务。

（原载 1983 年 7 月《古代戏曲论丛》，是罗斯宁同学根据我一次讲课的录音整理的）

戏曲中的"女生""男旦"
和古剧角色的由来

这是戏曲爱好者向我提出的问题。问题提得好，是有关戏曲史的专门问题，同时也与现实中的角色培养有关。有人认为女扮男、男扮女，都是违反人性的，在有些戏曲班子里已引起争论。这要就它的历史根源和演出时的艺术效果来考察。

先谈第一个问题，即女生、男旦是怎样来的。

从历史发展的角度来考察，是先有现实中的男女互扮，然后才有舞台上的男女互扮。现实中的女扮男装，从历史上的木兰女、黄春桃到近现代的秋瑾、江雪山，代有所闻。反映在文艺上，从祝英台、红拂到王熙凤、孟丽君，也代有所闻。封建社会的女扮男装，大都是带有男子气的妇女她们要摆脱封建家庭的束缚，表现比男子更强的才能，就女扮男装，到战场上、考场上一试身手。正因为这一点，反映在诗歌、小说、戏剧里，她们的形象往往带有理想色彩，博得读者和观众的赞赏。舞台上女扮男的角色，从元剧的天赐秀、国玉带（俱长于绿林杂剧，主要是演水浒戏），南春宴（长于驾头杂剧，即演帝王将相的戏）起，至现代的孟小冬、徐玉兰等止，形成了一个"女生"的传统。

现实中的男扮女，从春秋战国的弥子瑕、龙阳君，西汉的韩嫣、董贤，近代的男妾、男妓（相公），都是这样人物。他们大都是带有女子气的男人。孟子对这些人物作了概括："以顺为正者，妾妇之道也。"汤显祖《答马心易书》："此时男子多化为妇人，侧行俯立，好语巧笑，乃得立于时。"封建社会，有两种假人，一种是道貌岸然的假道学，一种是拍马溜须的假妇人。《东郭记》中"妾妇之道"一出，把他们的丑态形容得淋漓尽致。《周书·旅美》说："玩人丧德、玩物丧志。"历史上常用"声色犬马"四字来概括封建帝王、豪门贵族的玩好。"犬马"指玩物，"声色"指玩人。玩弄妇女，就出现妃嫔、侍妾、娼妓；玩弄男子，就出现宦官、黄门娟，以及后来的男妾、男妓。《汉书·佞幸传赞》："柔曼之倾意，非独女德，盖亦有男色焉。"《晋书·五行志》："自咸宁、太康之后，男宠大兴，甚于女色。"这

种玩弄男子的"丧德"作风,首先是在封建帝王的宫廷生活中形成的。在歌舞中出现叫作"弄假妇人",见《乐府杂录》。另一种情况是为了避害(大都是忠良的后代),男扮女装,值得同情。如《倒鸳鸯》中的华氏兄弟,在清兵南下时,为不肯剃头,就扮作妇女。舞台上男扮女的角色,从三国时的《辽东妖妇》、隋唐时的《踏摇娘》,到近代四大名旦、四小名旦,形成一个男旦的传统。

"女生""男旦"传统的形成,与我国封建社会的"男女有别",不许男女同台演出有关,因此在西方戏剧史上没有形成这传统;又与初期的家庭班有关,在角色缺乏时,就彼此反串。

他们的舞台效果是为戏剧表演创造了别具一格的角色,获得男女双方观众的好感。鲁迅评梅兰芳:"男的看来是扮女的,女的看来是男扮的。"这当然是挖苦的话,但梅兰芳要儿子学男旦,女儿学女生,我看有一定的道理。

从舞台演出的艺术效果来考察,我初步想到的有两点:

1. 特别适合于生旦兼擅的戏,如常香玉的《花木兰》,杜近芳的《谢瑶环》,红线女的《搜书院》,刘美卿的《武潘安》。她们以女儿身出现时是婀娜多姿的女佳人,到改装男扮时是英俊潇洒的美男子,因此就双倍地获得观众的赞赏。

2. 有利于创造一些"外刚内柔"或"外柔内刚"的舞台艺术形象,如前人所形容的"柔情如水,侠骨如霜","肝肠如火,色笑如花"。它比一味地柔情脉脉或一味地铁骨铮铮有时更动人,戏路也更宽。

再谈舞台上的生、旦、净、丑等角色是怎样来的。

角色问题,从明胡应麟以来各有考释,以王国维的《古剧脚色考》为最翔实。他掌握了相当全面的历史资料采取考证、分析的方法,加以概括说明,是我们今天继续深入钻研的基础。但他没有联系舞台演出来考察,又不可能用我们今天的观点来分析,有些论点还是可以商量的。

根据《古剧脚色考》,前人对角色及其名称的来源有三种说法:

1. 朱权说它们来源于禽兽:

旦——即狙,雌猿,其性好淫;

猱——猿类,贪兽也,食虎脑;

鸨儿——似雁而喜淫;

孤——当场装官者,本作狐。

这出于封建贵族对戏曲艺人的贱视,不把他们当人看。其实猱儿即是优

儿，鸨儿即是保儿，原本都是立人旁的，后来都改从犬旁或鸟旁。好像这样一改，他们就变成了不齿于人类的禽兽了。真是既无知，又恶毒。

2. 胡应麟说它们是以戏而反称的：

"曲欲熟而命以生也，"

"妇欲夜而命以旦也，"

"涂污不洁而命以净也。"

同样荒谬，尤其是对女旦的胡说。

3. 祝允明说它们来源于市语：

"生即男子，旦曰妆旦色……即其土语，何义理之有？"

所说近是，但不能说全无义理可求。至于为什么会出现种种莫明其妙的说法，我看有两点原因：

1. 旧社会优伶大都不识字，文化水平低，同声假借的字很少。如旦，有时写作妲、狚、呾；净，有时写作靓、郑。究竟那个是正字，年长月久，不容易弄清楚。

2. 出于封建文人的阶级偏见，任意歪曲。上面已经谈到了，这里不赘。

我们的看法：

1. 角色——代表戏剧艺术中的人物类型。戏剧艺术发展到一定阶段，要按不同人物性格来表演，必然会概括出不同的类型。如依男女的不同格调，出现以抒情为主的生、旦戏与以滑稽为主的净、丑戏。

2. 随着历史的发展，角色逐渐增多，行当愈分愈细。

滑稽戏——一个扮假仆，叫作苍鹘，一个扮假官，叫作副净。它们是丑、净的前身。只有二角色；

宋杂剧——被称为"五花爨弄"，有五个角色：戏头、引戏、次净、副末、装旦。后来京、昆、粤等戏班有十大行当，有江湖十二角色，生、旦、净、丑的分枝愈来愈细，各自形成多种不同的戏路。

3. 行当既是戏剧表演的类型，它的来源也当联系舞台表演来说明。

《青楼集》所记女演员往往兼长旦、末戏，称为"旦末双全"。这是"蓝采和"一类家庭班的现象。从这点出发，就能理解孛老、卜儿、俫儿等名目，原出于艺人的家庭成员。孛老、卜儿是班里的老头儿、老婆子，俫儿是班里的小孩子。家庭班里习惯这样叫，年长月久，就成为戏剧角色的名称。《青楼集》所记当时杂剧名目，主要是下面四种：

闺怨杂剧——正旦戏；

花旦杂剧——"以墨点破其面曰花旦"，后来每用丑扮；

驾头杂剧——末、孤戏；
绿林杂剧——净戏。
生、旦、净、丑都有了。
至于末、净、旦等角色的名称，有的可解，有的不甚可解，应实事求是，知之为知之，不知为不知，不能牵强附会，或囿于前人的成见。

<div align="right">1983 年 6 月</div>

我是怎样编选中国古典悲、喜剧集的

问：您是怎么想起编选中国古典悲喜剧的？您认为有什么意义？

答：这事说起来有点巧，成书有点偶然，借用中国一句老话，是"无巧不成书"。

大约1979年10月，我在北京参加文代会，顺便到戏曲研究所去看书，正好上海文艺出版社的一位同志也在那里查资料，说要在中国古典戏曲里选出一部悲剧集与一部喜剧集，征求我的意见，我当然赞同。回到广州后就拟了个选目寄给他。但当时我手头还有许多别的工作，挤不出时间搞；正好中山大学在次年开春举办中国戏曲史师资培训班，有十几个兄弟院校爱好戏曲的同志来参加，我就把这任务作为班里的科研项目接受下来。经过集体讨论确定了选目，又分头校点，作了些批注，在这年暑假前完成了初稿。后来又从培训班中选定了四位同志集中修改了两个多月，到年底前全部脱稿。

这事看似偶然，实际却不是，如果不是对古典文学领域极"左"思潮的批判，如果不是文代会的召开，我们不会想出这样的书。想出了，如果没有各兄弟院校的支持与上海文艺出版社的合作，也不可能这样快就完成。

这两部书虽然在较短的期间完成，却是经过我长期的思想酝酿的。中国古典戏曲里究竟有没有形成悲剧和喜剧两大类型？这两大类型的戏曲有没有自己的特点？这是我阅读中国古典戏曲时经常想到的问题。王国维早就认为《窦娥冤》《赵氏孤儿》等元人杂剧可以列于世界大悲剧之林而无愧色。后来的《雷峰塔》，演盗仙草、战金山的白娘子被压在雷峰塔下；《娇红记》演王娇娘和申纯为争取自愿结合，双双殉情，我看也不会比欧洲的《普鲁米修斯》《罗密欧与朱丽叶》等悲剧逊色。就喜剧看，从元人的《西厢记》《救风尘》到明清的《玉簪记》《风筝误》等优秀作品，又形成自己的独特风格。欧洲悲剧的主人公往往是王公贵族，我们悲剧的主人公却多数是社会下层的小人物；欧洲喜剧往往以讽刺腐朽可笑的人物为主，我国多数优秀的喜剧则以主要笔墨描写战胜腐朽势力的正面人物。这难道不是我国悲剧与喜剧的特色吗？选出这些悲剧与喜剧，不仅为我国戏曲的创作和研究提供典型的实例，还将为国际爱好戏剧的朋友提供一部足资比较的读物。这两部集子

里有将近半数的作品,早已译为英、日等国文字在海外流传,在这两部集子出版后,其中部分没有译文的作品,也将有可能被继续翻译,在国际上起影响。这是我和编选这两部集子的同志共同的意愿。

这两部集子里的每种作品都加了眉批,有些眉批是原本就有的,有些是我们新加的。我们认为戏曲的眉批对读者的欣赏、研究都有帮助,它是我国文艺批评的传统手法之一,有必要加以批判地继承,并站在我们今天的思想高度继续加以运用。这也是我们一点共同的想法。

<div style="text-align:right">(原载 1982 年 7 月 15 日《人民日报》)</div>

就《浣纱记》改编与梁冰同志书

梁冰同志：

接来信，并读了你发表在《雨花》杂志 11 月号上的散文，把我的心情引导到两百年前伟大诗人歌德的故乡，不胜钦佩。

月初在威海出席《中国大百科全书·戏曲卷》编委会议期间，曾和你多次谈到昆剧《浣纱记》的改编。回穗后我又拟了一个改编提纲：

一、溪边盟心　　　　二、谏越侵吴
三、石室养马　　　　四、捧心效颦
五、贿嚭还越　　　　六、迎施入吴
七、吴宫歌舞　　　　八、越王卧薪
九、苏台卫宫　　　　十、泛湖高蹈

根据上面提纲，有几点问题需要说明。

一、江苏的同志要演好西施，应以《浣纱记》作基础改编，这就同时纪念了梁辰鱼。"婚姻之事极小，国家之事极大，岂以一女之微，而负万姓之望"（见"迎施"出）。梁辰鱼第一次明确地提出了这个爱国主义的主题思想是了不起的。从这个主题出发，以吴越两国兴亡为历史背景，以范蠡谏越侵吴，西施苏台卫宫，突出了这两个英雄人物的精神境界，使他们的舞台形象面貌一新。范蠡的形象将集张良、诸葛亮于一身，西施则可与希腊史诗中的海伦比美。

二、"西施之沉，其美也。""不知西子之美者，无目者也。"先秦史料上这些零星的记载，说明她是我国历史上最早被公认的美人。民间把她作为历史传说四大美人的首席，她是当之无愧的。一个人的体态美往往是她心灵美的表现。历来写西施的戏都把她当作勾践败吴霸越的女间谍来写，她就成了为勾践实行美人计的工具，这不可能把她写好。这样写还有个副作用，是为"女色亡国论"作宣传。今天我们要改编，首先要改变这种传统看法。

三、《史记》里详细记述了吴夫差、越勾践的故事，没有一句话提到西施。到东汉赵晔的《吴越春秋》，才有勾践"乃使相者国中得苎萝山采薪之

女西施、郑旦而献于吴"的记载。梁辰鱼的《浣纱记》原名《吴越春秋》，因为他是根据赵晔的这部著作编写的。这部戏曲的优点：一是借吴越兴亡为后人提供历史镜子，主题意义重大。二是赋予西施以爱国主义者的品格，表现她的心灵美（在"迎施"出有突出表现）。三是写越兵入吴要烧姑苏台时，她曾在台上出现，吩咐他们回去。后来越兵在苏州园林中发现她，把她当作像观音一样崇高的神圣看待。这就完全洗涤了她作为越王勾践实行美人计为一家一国复仇的女间谍的性格特征，把她提到我国戏曲史上写美丽女性的新高度（见第41出"显圣"），可惜梁辰鱼还没有充分展开写。我们今天如在这点上展开写，写她不仅爱越国，为越国士兵所钦敬，还吩咐越兵不要在吴宫烧杀掳掠，她的崇高形象是可与希腊史诗中的海伦比美的。梁辰鱼在全剧结束时表白："尽道梁郎识见无，反编勾践破姑苏。大明今日归一统，安问当年越与吴。"他借吴越兴亡，为后人提供史鉴，绝不是算历史的旧账，影响当时国家的统一。这思想十分可贵，同时也在"显圣"出西施身上流露出来。我想在"苏台卫宫"里塑造好西施的崇高形象，既在梁氏的原著里有根据，同时是根据我们今天的理解使它更其充实、光辉的。

四、《史记·越王勾践世家》记范蠡曾谏越侵吴，说"兵者凶器也，战者逆德也，争者事之末也。阴谋逆德，好用凶器，试身于所末，上帝禁之，行者不利。"勾践不听，招来败国辱身的后果。我在提纲里拟"谏越侵吴"一出，是有历史根据的。范热爱越国，为勾践的复国出谋划策，但又反对勾践的阴谋称霸，出兵侵略别国，这一点应贯彻这个人物的始终。他最后与西施的泛湖高蹈，不应是避害全身，而是在政见上与勾践不同引起的。因为勾践在平吴后要乘胜称霸，继续用兵，而这是范蠡不能同意的。《史记·越王勾践世家》写勾践平吴后，以兵北渡淮，与齐、晋诸侯会于徐州，"当是时，越兵横行于江淮东，诸侯毕贺，号称霸主，范蠡遂去。"勾践下令不许他去，他说："君行令，臣行志。"说明他志在复国而反对称霸，突出了范蠡这点品格，他的形象就与西施珠玉交辉，在我国现代历史戏上也将是个全新的形象。

五、依前面的提纲，起、结及第六场，都是范、西同场演出。双起双收，中间又有"迎施"的重场戏贯串。此外二、三、五、八场，以范蠡为主，四、七、九场以西施为主，生、旦双方分配得相当均匀，剧名可用《范蠡与西施》，更切合实际。

起场以浙东的山水作背景，由一渔父在若耶溪载范蠡出场，于溪边邂逅西施。结场以蠡湖作背景，仍由前渔父泛舟迎范、西，载歌载舞到烟波浩渺

中去，既首尾贯串，画面又引人入胜。还有一点，是暗示他们从平民中来，又回到平民中去。剧中人物美好崇高的精神境界与江南秀丽晶莹的湖光山色相辉映。如果编演得力，在全剧结束时不仅净化了观众的心灵，还将给观众以有余不尽的回味。

六、东施不应丑化，她效的颦是为西施解忧，逗她一笑。此后也应作为西施的同伴入吴，使西施在吴宫的一些心事可以对她倾吐。

西施为越国君臣的复国事业献身，她入吴后的命运一直为越国君臣上下所关心，她在第九场苏台上出现时引起越国将士的惊奇与欢呼，才是合情合理的。

夫差曾经是一个有所作为的人物，不是一个脓包，不能把他写成一个登徒子，见了西施就色迷心窍。西施也不是靠一张漂亮面孔蛊惑夫差，而只是企图以歌舞消磨他以武力称霸的野心（这些可通过她入宫后在"吴宫歌舞"前的独白独唱或与东施对话中表现），这才有可能把"吴宫歌舞"一场编好演好。

<div style="text-align: right;">（原载 1983 年 12 月《戏剧通讯》）</div>

如何打通古典戏曲语言这一关

从研究的角度谈，学习戏曲的问题，首先要打通语言这一关。下面拟分四点谈谈个人一些粗浅的体会。

一、研究古典文学要从文字语言入手

做学问从什么地方入手，像跑步从什么地方起点一样，起点偏了，有可能一路偏下去，越走离目标越远。我们前一辈学者，如章炳麟、王国维、郭沫若、闻一多，他们研究古代文学或历史著作，是从语言、文字入手的。这种风气对我们一代有影响。我们在大学里读中文系，爱好的是诗词、戏曲等文学作品，但并不轻视语言文字课的学习。毕业后在中学、大学里教书，虽然缺乏应有的理论高度，但在语言文字的基础方面是比较踏实的。解放后再学习马列主义的历史科学和文艺理论，试图运用马列主义的观点、方法处理问题。这就不仅有了比较踏实的专业基础，理论上也有了新的水平。我所认识的游国恩、郭绍虞、任半塘诸先生，他们正是这样做的。

解放后大学文科的学生一开始就学习马列主义和毛主席著作，这是比我们优越的地方。但他们在语言文字的基础工夫上，比之我们这一代的语文工作者未免单薄一些。在学习古典文学时，语言文字上的困难更多，而他们对语言课的学习一般又不够重视。这样，他们有时还没有认真读懂一两部作品，就从理论原则出发轻发议论。由于基础不踏实，这些言论大都经不起实际的检验。前人对学习提出"能入而后能出"的观点，能入不仅要入门，还要登堂入室。而掌握语言工具是打开各科门户的钥匙。现在有些研究古典文学的同志，还没有入门就跳出来大发议论，结果就往往误人误己。

理论只能作为研究工作的指导，不能作为研究工作的出发点。结论只能产生于对具体事物进行调查研究之后，不可能产生于对具体事物调查研究之前，如果在调查研究之前就定调子、定论点，这是根本违反马列主义、毛泽东思想的学风。学风不正，必将影响到文风、党风，这在"文革"期间表现得最明显不过了。

语言文字是思想的外壳，又是文学创作的材料。离开语言文字，我们无法理解古典文学作品的思想内容，任何研究工作都无从谈起。闻一多先生研究《诗经》《楚辞》，从古文字学入手；任半塘先生研究敦煌文学，从曲辞的校订入手；钱南扬先生为了研究南戏，对温州方言作了调查。他们取得的成绩不是偶然的。

1963 年，侯外庐先生《论汤显祖剧作四种出版》。他对汤显祖的诗文与《牡丹亭》的曲子实际还没有完全弄通，就说《牡丹亭》的艺术成就在"制造了两种神来反映社会矛盾"，未免主观臆断。我认为这是学风的问题，因此写文章与他争论。1982 年波多野太郎在日本《东方宗教》上发表任半塘先生驳饶宗颐先生论敦煌曲的文章。任先生总结了敦煌曲的歧误所在为：

1. 字形繁简；
2. 字音通转；
3. 字义假借；
4. 口授录音；
5. 俗字而兼讹体字。

这是在文字语言上作了认真研究后得出的结论。饶先生没有经过这样的工夫，虽在巴黎看到敦煌文学的不少原件，他的校本仍多错误，举二例如下：

1. "生生挶脑小臣王"

——《孟姜女歌辞》中句

饶先生注："犹言坠肝脑。"未免望文生义。任先生校为"声声懊恼小秦王"，就十分明确。

2. "翠柳眉间绿，桃花脸上红，薄罗衫子掩酥胸，一段风流难比，象白莲出水。"

——《南歌子·奖美人》

任先生认为末句脱一"中"字，原句当是"象白莲出水中"（"象"是衬字），和〔南歌子〕调正合。饶先生以为"比""水"协韵，是〔南歌子〕另一体，就沿袭了别人的误校，又以误传误。

侯先生、饶先生在学术上有多方面成就，是我所尊敬的学者，举此二例，仅仅借以说明，我们今天的研究工作者（包括我自己在内），因为文字语言上没有弄通，造成错误，以致贻误后学，我们应引以为戒。

二、研究古典戏曲，要掌握近古汉语——白话

语言文字上的演变，从历史发展看，有它的连续性（基本词汇、语法结构变化不大），又有它的阶段性（新词汇不断出现，语法逐步严密，到一定时期形成一个新的阶段）。从地区差异看，既有共同的常用词汇、语法结构，又有各地区不同的方言俗语，如广州话的"猛鲜""铁定""恤衫"，别处即很少用。同是完全之意，广州说"咸伯拉"，上海说"一搭挂子"，北京说"一古脑儿"，差异就很大。陆法言总结了这两种情况为"南北是非，古今通塞。"是对我国隋代以前的语言文字的演变作了认真的调查研究而得出的结论。

我国古代汉语，根据个人考察，大体可分为三个阶段，即古文（上古）、文言（中古）、白话（近古）。研究古典戏曲，要从宋元时期的杂剧南戏入手，必须掌握近古汉语——白话，仅仅了解一些文言文的词汇与语法是不够的。

三、宋元讲唱文学的特点及其在语言上的新变

戏曲有说白有唱词，属于讲唱文学的范畴。宋元讲唱文学的特点，我初步总结了三点，即：

1. 群众性——它面向群众，不比诗文只写给少数读书人看；
2. 口头性——大都在口头流传，原本不是写在纸面上给人看的；
3. 流动性——随着演出时间、地点、听众的不同而有所改动，不比诗文的比较固定。

这不仅适用于宋元时期的杂剧、戏文，也适用于其他通俗文学。因上面的三性而带来语言上的新变和文字上的混乱现象，初步概括了三点：

1. 同音异体字特别多。它不是书面语言，因此重字音而不重字形，同音异体或同体异义的字特别多。如：

祇、则、只、子
箇、個、个
着、教、交

都是同音同义而异体的字。

又如：

从见了那人，
那值残春，
刚那了一步远。

——以上引文都见《西厢记》

第一句的"那"字同现代汉语的"哪"字用法相同，第二句的"那"字即无可奈何的"奈"字，第三句的"那"字即挪移的"挪"字。像这样同体异义的字例，在宋元戏曲小说里屡见不鲜。

2. 三个字、四个字的形容词经常出现。讲唱文学是口头一次过的，不比书面文字，一次看不清可以再看或三看，因此像红彤彤、黄甘甘、漆林林、的一确二，推三阻四，浑沦吞枣等三个字四个字的形容词经常出现。

3. 有一套新的表现情态的语助词。这是为配合歌唱时的唱腔和表演时的情态而形成的。前者如唱词中的"的这""也那"，句尾的"也啰"（南曲〔水红花〕）、"也么哥"（北曲〔叨叨令〕），后者如表白中的"哩也啰""赫赫赤赤"等。

认真深入研究，可以写成《宋元戏曲方言释例》的书，甚至编成一部新的词书，这是需要组织班子来搞的。

我们读了唐诗、宋词、八家古文，再读元人杂剧，经常会发现一些前代作家诗文集里所无法见到的片段。它们用新鲜的语言，表达特定的场景和人物，如见其人，如闻其声，说明它的艺术成就很高。然而字句之间，又经常出现一些不寻常的字眼，不常见的词汇，妨碍了我们对作品的理解与欣赏，使我们引以为憾。为什么会出现这种现象，还得从这些剧本的产生和流传去了解。

宋元杂剧、戏文的产生与流传，大致经过如下的四个阶段：

1. 民间艺人的底本；
2. 书会才人的加工；
3. 书坊刻印时的删改；
4. 后人的整理、润色。

民间艺人的底本，存在着许多直接从人民生活里来的语言。这些语言还没有成为约定俗成的书面语，于是只好由他们自己或代他们记录的书手借些字或造些字来代替。这是造成语言文字混乱现象的第一个原因。

比之民间艺人，书会才人的文化修养要高得多，特别像关汉卿、王实甫、高则诚等作家。经过他们的加工，剧本的文学水平大大提高了一步，早期的杂剧、戏文才有可能流传下来。但是他们的加工一般都偏重曲辞而轻视

宾白,因此又形成曲、白风格不一致的现象。

由于封建社会对戏曲的歧视,早期书坊的刻印本,写工刻工,都是低手,粗制滥造,错讹百出,这又一次造成语言文字上的混乱现象。

后人的整理,主要指明代的臧晋叔、孟称舜、毛晋等人。经过他们的整理、修改,我们今天才有大量可读的杂剧、传奇本子。但他们也有个别改错的地方,我们今天如拿一些不同的本子来校对,将可以发现不少问题。

宋元杂剧戏文从产生到流传过程中的这些情况,使初期出现的杂剧、戏文文字语言不统一,刻本粗劣,增加了我们今天整理工作的困难。

四、怎样在前人研究的基础上继续前进

在语言文字的整理上,过去学者对上古汉语下的工夫最多,因为它是读通群经诸子的必要手段。次是中古汉语,因为它是唐宋以来文人所习用的语文。对近古汉语研究得最少,留下的空白也最多。

今天怎样在前人基础上继续前进,初步想到四点:

1. 总结前人经验,采取他们的有效方法,如训诂、校勘、考证等方法;同时看到他们的局限,才有可能继续前进,后来居上。关于宋元戏曲中的方言俗语,明中叶以后已引起一些学者文人的注意,并试图加以整理。他们的局限主要是对民间通俗文学不够重视,没有认真对待。与此相联系,是支离破碎,一知半解,知其然而不知其所以然。这种倾向直到五四运动提倡白话文学,才逐步改变过来,取得的成绩也较显著。

2. 尽可能全面地掌握第一手资料,加以比较分析,才能得出符合实际的解释,而不至流于主观臆测,望文生义。如明人说"措大"为"能措大事",我们如联系宋元人骂呆子为"木大""痴大",骂寒酸的士子为"穷酸饿醋""强酸撒醋"来思考,就知道"措"字是"醋"字的同音假借,"大"字是对某种人的鄙称,对"措大"一词就可得到确解。又如说"歪剌骨"为"瓦剌姑",以指当时少数民族瓦剌的妇女。我们如联系金元戏曲中"软兀剌""惊急剌""措支剌"等词来思考,就知道"剌"字是形容词后的语气词,"歪剌骨"是骂不正派的妇女,同样可以得到确解。

3. 要培养对语言文字的敏感性,才能及时发现问题、解决问题。

每个专业工作者都有他在专业训练中形成的敏感性,如画家之于颜色、线条,音乐家之于声音、节拍。语言文学工作者对语言文字应比一般人敏感,才能及时发现问题、解决问题。如《汉宫秋》中的"遥妆",《牡丹

亭》中的"目呼",我在大学学习时就发现问题,直到抗战期间读了《岐海琐谈》,有"时俗凡远行者,预期涓吉出门,饮饯江浒,登舟移棹即返,另日启行,谓曰遥妆"的记载;《诚斋乐府》的《豹子和尚》剧里有"你骂我目呼,你笑我不识字,目呼做四也"的说法,才得到确解。

4. 要从语言、文字的研究中找出它本身变化的规律,才能举一反三,不至于孤立地、静止地看问题。这一点,在我的《宋元讲唱文学的特殊用语》中已作了概括,这里只说明一点,即凡是在语言上多次重复出现的现象,其中必然存在着一些规律性的东西。抓住了这一点,不仅可以举一反三,甚至可以举一概十。清代考据学家对先秦古籍的文字语言做了大量这方面的工作,我们今天也必须在近人张相、陆澹安等学者所已经达到的基础上继续前进。

<div style="text-align: right;">1984 年 4 月 8 日</div>

《中国戏曲选》前记

　　校阅了这书下卷的最后一出戏，我伸了一个懒腰，深深地吐了一口气，看看表，正好12点。这一夜，我睡得特别香，好像放下了多年心事似的。

　　1961年4月，我到北京参加高等学校文科教材编选计划会议。会上，我除了接受编写《中国文学史》的部分工作外，还承担了主编《中国戏曲选》的任务。我后来留在北京，跟北京大学、山东大学等高等院校的同志合编《中国文学史》，而把《中国戏曲选》的初稿工作交给苏寰中、黄天骥来完成。1963年暑假，我从北京返回中山大学，《中国戏曲选》上卷的初稿工作已接近完成。我们又讨论了中、下两卷的选目。到1966年春，上卷已经定稿，想等中、下两卷编好时，一起送给人民文学出版社。接着就来了"文化大革命"，不仅我们几个高等院校合编的《中国文学史》成为当时"大批判开路"的对象，我和苏、黄二同志在中大选注《中国戏曲选》的工作也完全被打断了。直到1978年，教育部在武汉召开文科教学工作座谈会，才重新把这个任务交给我们来完成。

　　我们的重编工作是从1980年开始的。编写小组在原来的苏、黄二同志外，又加了吴国钦同志，力量是增强了。但我们除教学工作外，还有其他的写作、科研任务及各种各样的社会活动，因此，停停打打，直到昨晚夜深才脱稿。

　　回顾这23年的历程，有几点个人体会是可以谈谈的。一是集体搞科研，必须有共同的思想基础和实事求是的作风，在讨论问题时才有共同的语言，在分工编写时才有共同的学风。二是要有一竿子插到底的决心和韧劲，才经得起种种意外的挫折和外来的干扰。三是参加编写的同志必须把集体的利益放在首位，必要时愿意作出个人牺牲，这样才能长期合作。在集体项目中，你多分担一点工作，就可以减轻其他人的负担。在集体利益中，你少拿一点，其他人就可以多得一点。我经常以此自勉，同时也勉励其他同志。我们的小组经历了这么长时间，甚至在被"文化大革命"打断了十多年后，仍能继续坚持下来，与这种集体主义的精神是分不开的。

　　我国戏曲从金、元以来遗留下丰富的剧目，关汉卿、王实甫、汤显祖、

李玄玉、孔尚任、洪昇等大作家，各有一些名作传世。他们跟诗文作家不同的地方，是面向舞台、面向观众，不像诗文作家只爱在少数文人中间寻觅读者与知音。他们的作品有不少还吸收民间艺人的成就，有的剧作就在民间艺人的底本上加工，因此能较多地反映人民的生活和愿望。文笔也力求浅近通俗，与诗文作家的要求典雅、精炼不同。但由于向来封建文人对戏曲的歧视，他们的作品十九没有流传下来，直到五四运动以后，才逐渐受到少数学者、专家的重视，并在南北各大学里开设课程。全国解放后，对戏曲史的研究，已成为文学史的重要组成部分，有些大学还开设戏曲专题课，成立戏曲研究室。我们这部选本，主要是为大学中文系的师生提供参考，同时也为社会上爱好戏曲的读者提供一部入门的读物。为了对读者负责，我们在选目、定本、注释等方面各自有一些共同的想法。

先说选目。我们有个共同标准，即要求思想内容的健康、无害，题材、风格的多彩多样。有些作品如关、白、马、王的杂剧，本来可以全选，考虑到后来传奇作品即使像汤、李、洪、孔等的名著也不能全选，就采取选折、选出的办法。因此，除明、清以来单折的短剧外，其他便只选全剧中的一折或两折，一出或几出，杂剧除《西厢记》外最多不超过二折，传奇最多不超过六出。这样，读者既可以看到更多的作家和剧目，而要进一步阅读少数大家的名著，解放后也都有整理本，不必因本书的未能全选而感到遗憾。我们的选目，除经编写组反复讨论外，还征求过国内其他学者的意见，力求能够体现我国戏曲历史发展的主流。

再谈定本。我国戏曲最初都在民间流行，口头传播，字体每多通假，形义常难相符。少数坊间刻本，书手刻工都欠高明，错漏百出。要使它成为今天读者比较满意的本子，就必须经过一番认真校勘、标点的工作。参加编选的同志虽在这方面大都有一定的素养，加上最后又经过一次通审，但问题是否解决得比较好，还有待于读者的检验和专家的鉴定。在标点方面，我们是兼顾文义与曲律；在格式方面，我们吸收了过去曲本的曲白分明、科介另标的传统做法；为方便今天的读者，又采取横排的方式，曲文的正衬也没有严格划分。为了全书体例的统一，在科介方面，有些改动，如传奇中有些整出末尾，在角色独唱或分唱下场诗后，没有标明下场，我们都给补上了；有些把人物上场标在曲牌下面，我们都把它移在全曲的前面；有些少见的古体、俗体字，我们尽可能改从今体。

最后谈谈笺注。它分作者介绍、题解、注释三方面，分由苏、黄、吴三同志写初稿，由我最后审定。我们力求简明扼要，避免繁征博引；力求切合

原意，切戒望文生义。注释方面，除诠释文义外，对作品的思想艺术特点，间亦有所阐明，以便于读者的欣赏。注释有些重出的条目，本拟注明"前见某注"，后为读者着想，有些重复的注文没有删略。初稿出于不同的手笔，文风不同，详略有别，我在统审时，又经常被其他工作打断，不能做到一气呵成，未免遗憾。少数戏曲名著，近人已有注本，我们并加采用，并在"题解"中有所声明。学术天下公器，前人的成果当然可以采用，但不应掠美。

注释后的附录，是提供给读者的参考资料。

部分原稿的抄写及全书体例的整齐划一，多得力于我的助手师飚同志。人民文学出版社责任编辑弥松颐同志在审阅上卷初稿后，及时到广州来，跟我们商定有关全书内容和体例的要求，又多次来信商榷，对本书的完成起促进的作用，并此致谢。

<div style="text-align:right">1984 年 4 月 20 日，中山大学</div>

《元杂剧论集》小序

　　李修生同志编录的《元杂剧论集》，包括总论 9 篇，论关汉卿的 11 篇，论王实甫《西厢记》的 10 篇，论元杂剧其他作家作品的 10 篇，最后还附录了《建国以来元杂剧研究之回顾》《建国以来元杂剧资料索引》《建国以来元杂剧研究论文索引》三篇。对于今天有志于研究元杂剧的读者说，既是他们入门引路的资料性著作；又将为他们的如何运用马克思主义的立场、观点、方法，整理我国文学遗产，提供经验与借鉴。它的出版是很有意义的。

　　研究元杂剧，首先要掌握它的第一手资料，加以研读、欣赏、比较、分析，这一点今天是比较容易做到的。因为在《古本戏曲丛刊》第四集里已经集中了除《元曲选》《西厢记》外几乎所有现传的元杂剧的刊本、选本和抄校本。其次是要掌握它当前研究的情况，看看那些作家作品是研究得较多也较深透的，那些作家作品虽有人研究却并未深透，那些作家作品就一直少人研究。掌握了这些情况，我们的研究工作才有可能在现有水平上继续深入与提高。举例来说，这集子里选录论关汉卿，王实甫的文章在 10 篇或 10 篇以上，而当时跟关汉卿齐名、留传作品也较多的马致远、郑德辉都只有 1 篇论文，至于其他有成就的作家如杨显之、高文秀、石君宝、乔梦符等就 1 篇没有。了解了这情祝，就可以避熟就生，另辟蹊径，取得前人所未能取得的成果。即使在关汉卿、王实甫等人所熟悉的作家作品里选题，也可在前人已经达到的境界上继续深入，不至重复前人多次走过的老路。就这一点说，这集子的出版，对有志于元杂剧的研究工作者来说，真是太重要了。

　　我国戏曲论著，从历史发展看，有四个阶段。一是元末明初，以文献的辑录、曲调的类列为主，锺嗣成的《录鬼簿》、朱权的《太和正音谱》，为后人的研究元杂剧提供最早的历史根据，受到向来学者的重视。间有评论，未免琐碎。二是明末清初。这时已有系统的理论著作，提出一些戏曲创作和演出的重要问题：或论创作流派，已有本色、文采之分；论人物塑造，已有化工、画工之别；论艺术效果，已有场上、案头之辨。这些问题的探讨，推进了当时的戏曲创作和演出；也为后人的研究戏曲开辟途径。王骥德的

《曲律》，李渔的《闲情偶寄》（词曲、演习二部），是他们的代表作。然而他们的思想体系很难摆脱封建伦理的约束，教忠教孝是他们的共同要求；以戏曲为小道，为余事，又是这些封建文人的通病。三是清末民初。这时受西方民主思潮和文艺理论的影响，要求以戏曲为宣传民主自由的工具，以争取人民的民主，民族的独立，国家的富强；同时吸收西方悲剧、喜剧的理论以论述我国的戏曲。这在突破我国传统戏曲理论中的封建思想体系和文艺批评方法方面，起了革故鼎新的作用，王国维、吴梅二家书是它们的代表。然而他们对于传统戏曲中积极反映人民愿望的内容，以及我国人民所喜见乐闻的京剧、地方戏，往往看不起，诋为"幼稚蠢俗"，"弇陋卑鄙"，这又是他们明显的局限。全国解放到今天，是我国戏曲理论工作的新阶段。这阶段的研究工作者一般都要求从我国戏曲的历史发展和当前舞台演出的实际出发，在马列主义、毛泽东思想的指引之下，批判继承，古为今用。这就最大限度地摆脱了向来封建文人的思想体系和清末以来受西方影响的民主思潮的片面性。虽然我们在探索前进过程中也走过几段弯路，出现种种偏差，但它的成绩和主流是人所共见的，也是我国过去任何历史时期的学者所不可能取得的。正像马克思所说的："人体解剖对猴体解剖是一把钥匙。低等动物身上表露的高等动物的征兆，反而只有在高等动物本身已被认识之后才能理解。"（《〈政治经济学批判〉导言》）。解剖了这阶段的论著，看到它们的局限和不足，我们将有可能掌握一把最犀利的解剖刀，用以剖析历史上的戏曲作家和作品，以及后来人对它们的概括和分析；有些历史上长期纠缠不清的问题就将迎刃而解。因此我是乐于看到这部论集的出版的。

李修生同志曾和我共同编写《中国文学史》的宋元部分，后来他专攻元曲，仍和我继续交换意见。这集子里大多数篇章在报刊发表时我就读过，这次还来不及再读；少数篇章这次才看到题目，准备出版后再看。从长期以来我们在学术上的合作看，他的工作态度是认真的，对元杂剧也确有研究，因此就借这机会谈谈个人对元杂剧研究的一些看法，作为我们之间在讨论问题时的又一次交流。

附记：1904 年，蒋观云在《新民丛报》发表《中国之演剧界》一文，已引述了西方的悲剧理论。说悲剧"能鼓励人之精神，高尚人之性质"，用意很有可取；但看不起当时我国的戏曲演出，以为"极幼稚蠢俗，不足齿于大雅之数"。过了 8 年，王国维写《宋元戏曲考》，引西方悲剧理论论述

元杂剧,为后人研究戏曲辟一新途径;但也鄙薄关、王、马、郑等元剧作家,说他们"学问之舛陋与胸襟之卑鄙,亦独绝千古"。

<div style="text-align: right;">1984 年 5 月 11 日</div>

从《留鞋记》看曾瑞卿在元曲作家中的地位

《留鞋记》写落第书生郭华和卖胭脂女子王月英的爱情故事。故事发生的地点是汴京大相国寺,判案人物是包公,可能是从北宋流传,到元代才搬上杂剧舞台的。但它的来源久远,可以上溯到南朝刘宋,旁通到印度经论。

先看它的三个故事来源:

一、刘义庆《幽明录》:

有人家甚富,止有一男,宠恣过常。游市,见一女子美丽,卖胡粉,爱之,无由自达。乃托买粉,日往市,得粉便去,初无所言。积渐久,女深疑之。明日复来,问曰:"君买此粉,将欲何施?"答曰:"意相爱尔,不敢自达。然恒欲相见,故假此以观姿耳。"女怅然有感,遂相许以私,尅以明夕。其夜安寝堂屋,以俟女来,薄暮果到,男不胜其悦,把臂曰:"宿愿始伸于此。"欢踊而死。女惶惧不知所以,因遁去,明还粉店。至食时,父母怪男不起,往视,已死矣。当就殡殓,发箧,中见百余里胡粉,大小一积。其母曰:"杀吾儿者,必此粉也。"入市遍买胡粉,次此女,比之,手迹如先,遂执问女曰:"何杀吾儿?"女闻呜咽,具以实陈。父母不信,遂以诉官。女曰:"妾岂复吝死,乞一临尸尽哀。"县令许焉。径往抚之,恸哭曰:"不幸致此,若死魂而灵,复何恨哉!"男豁然更生,具说情状,遂为夫妇,子孙繁茂。

二、《法苑珠林》卷三十引《智度论》:

国王有女名曰狗牟头。有捕鱼师名术波伽,随道而行,遥见王女在高楼上窗中。见面想象,染着心不暂舍,弥历日月,不能饮食。母问其故,以情答母:"我见王女,心不能忘。"母喻儿言:"汝是小人,王女尊贵,不可得也。"儿言:"我心愿乐,不能暂忘,若不如意,不能活也。"母为子故,入王宫中,常送肥鱼鸟肉以遗王女,而不取价。王女

怪而问之："欲求何愿?"母白王女："愿却左右,当以情告。我惟有一子,敬慕王女,情结成病,命不云远,愿其悯念,赐其生命。"王女言："汝去,至月十五日,于某甲天祠中住天象后。"母还语子："汝愿已得。"告之如上,沐浴新衣,在天象后住。王女至时白其父王："我有不吉,须至天祠以求吉福。"王言大善,即严车五百乘,出至天祠。既到,勒诸从者,齐门而止,独入天祠。天神思惟:"此不应尔,王为施主,不可令此小人毁辱王女。"即魇此人令睡不觉。王女即入,见其睡重,推之不寤,即以璎珞直十万两金遗之而去。后此人得觉,见有璎珞,又问众人,知王女来,情愿不遂,忧恨懊恼,淫火内发,自烧而死。以是证知,女人之心,不择贵贱,唯欲是从。

三、《渊鉴类函》卷五十八引《蜀志》:

> 昔蜀帝生公主,诏乳母陈氏乳养。陈氏携幼子与公主居禁中。约十余年后,以宵禁出外六载。其子以思公主疾亟,陈氏入宫有忧色。公主询其故,阴以实对。公主遂托幸祆庙为名,期与子会。公主入庙,子睡沉,公主遂解幼时所弄玉环,附之子怀而去。子醒见之,怨气成火,而庙焚也。

从上面三种材料看,《幽明录》卖胡粉的女子,后来演变为卖胭脂的王月英,那个买胡粉的男子,后来演变为买胭脂的郭华;那个允许卖胡粉女子到她情郎尸边尽哀的县令就改成包龙图。很明显,它是《留鞋记》的直接来源。但《幽明录》没有说男女双方相约在佛寺里私会,也没有女方见男方不醒,留赠罗巾、绣鞋,男方一气吞巾而死的情节。这显然别有来源,《智度论》与《蜀志》的材料又为我们提供了线索。

元人杂剧和散曲里经常引用火烧祆庙的故事。《太和正音谱》载元人剧目有《火烧祆庙》一种,今已失传。《留鞋记》杂剧部分地把它的故事情节保留下来了。

《法苑珠林》引《智度论》中捕鱼师与王女的故事,意在说明女人是不能亲近的,你亲近了她,就会被淫火烧死。这篇故事开端有一段痛骂女人的话,说男人要亲近她,就如游鱼投网,飞蛾扑火,盲人掉进了陷坑,是佛教徒从禁欲主义出发的种种谬论。中国封建社会的礼法对妇女的禁锢也很厉害,但在民间,男女交往还比较自由,因此从《幽明录》到《留鞋记》,都

让男女死后重生得到团圆，比较富有人情味。

再看它的两个版本：

现传《留鞋记》有《元曲选》本和《古今杂剧》本（被收在《脉望馆钞校本》里）。根据《古今杂剧》本在书页上方和行间的校记，其实还有一个本子，可称它作"何校本"，因为从笔迹看，校补的应是清初的何煌。把这三个本子对照起来看，是可以发现并明确一些问题的。

一、《元曲选》本曲文比《古今杂剧》本第一折少一支，第二折少五支，第三折少四支，第四折少一支，共少唱十一支曲子。《古今杂剧》本曲文比"何校本"楔子少一支，第一折少三支，第三折少三支，共少唱七支曲子。拿《元刊杂剧三十种》有些剧本和后来《元曲选》《柳枝集》《酹江集》等刻本里的同名剧本比较，前者的曲子大都比后者多。我想初期杂剧表演比较简单，曲子的节奏比较快，在同一单位时间里可以多唱几支曲子。流传时间久了，表演艺术渐以细致，曲子行腔愈演愈长，就不能不删去部分曲调。就这点看，"何校本"应是比《古今杂剧》本更早的本子，而《元曲选》本就更晚了。

二、同调的曲子，在不同本子里词句大都相近，但也有差别很大的，引例如下：

〔点绛唇〕独守香闺，懒临台砌（"何校本"作"懒拈针线"）慵梳洗。湿透罗衣，总是伤春泪。

〔混江龙〕你见我粉容憔悴，恰便似枝头杨柳恨春迟。则我这愁眉懒画，瘦减腰围。宝鼎香消金帐冷，玉箫声断彩云飞。珊瑚不暖，翡翠难偎，梅摇残雪，竹战风微。绣帘低怎展放相思意。则我这钏松玉腕，衣褪香肌。

《古今杂剧》本第一折

〔点绛唇〕独守香闺，懒临阶砌慵梳洗。湿透罗衣，总是愁人泪。

〔混江龙〕你道我粉容憔悴，恰便似枝头杨柳恨春迟。每日家羞看燕舞，怕听莺啼。又不是侍女无情与我相懒慑，又不是老亲多事把我紧收拾。为什么妆台不整，锦被难偎，雕栏闷倚，绣幕低垂，长则是苦恹恹不遂我相思意。到如今钏松了玉腕，衣褪了香肌。

《元曲选》第一折

〔川拨棹〕我和他乍相见买胭脂三万贯。两意留连，一信难传。云隔断阳台路，没奈何缘分浅。

〔七弟兄〕过了半年、一年，不宛转，恨东君无计留方便。红愁绿惨怎生言，香消玉减□嗟怨。

<p align="right">《古今杂剧》本第四折</p>

〔川拨棹〕你怀揣着似轩辕，似轩辕明镜前。他如今诉说根源，两下当年，都则为一点情牵。我王月英有甚言，任恩官怎发遣。

〔七弟兄〕则他这解元使钱，早使过了偌多千。奈胭脂不上书生面，都将来撒在洛河边，恰便似天台流出桃花片。

<p align="right">《元曲选》第四折</p>

两相比较，《古今杂剧》本〔混江龙〕曲中的"宝鼎""金帐""珊瑚""翡翠"等词显然不切合一个站柜台卖胭脂的少女的身份。《元曲选》本的"又不是侍女无情与我相僝僽，又不是老亲多事把我紧收拾"就贴切多了。《古今杂剧》本〔七弟兄〕曲中的"红愁绿惨""香消玉减"，近于陈词滥调，远比不上《元曲选》本的"奈胭脂不上书生面"等句的切合情事，又词采振拔。这些地方明显看出后来文人的加工。当然，个别地方《元曲选》也有较逊《古今杂剧》本的地方，总的看来，是后来居上的。

三、从科白的不同看也很值得我们研究。举例如下：

1. 《古今杂剧》由郭华的父亲领郭华上开场。郭父后来一直没出场，显然这个人物是多余的。《元曲选》本略去了这个人物，由王母领月英上开场，跟着郭华单独上场，就省事多了。

2. 第二折郭华在观音殿咽死，和尚经过看见时，《元曲选》本写巡廊和尚从绊倒到惊看等提示比《古今杂剧》本详明，别处也有类似情况。

3. 《古今杂剧》本写包待制发现郭华身边的绣鞋时，对张千说："张千你近前来，将这只绣鞋，扮做个货郎儿，出挂在担儿上，或有人认的，你便与我拿将来，我问他。小心在意，疾去早来。"而在《元曲选》本里包待制只对张千耳语了一会就下场。跟着张千挑货郎担上场。这在懂戏的人看来，就知道是在这里安排了一个悬念。

从上面三例看，这后来居上的《元曲选》，还是一些深通舞台艺术的作者吸收了戏曲艺人的成就来加工的。

最后谈谈它的作者问题。

这剧《古今杂剧》本不题作者姓名，《元曲选》本题"元曾瑞卿著"。根据《录鬼簿》，曾瑞卿名下有《才子佳人误元宵》一剧，《录鬼簿续编》在"失载名氏"的作品中有《王月英元夜留鞋记》。因此严敦易怀疑它不是曾瑞卿的作品，

根据文献记载，这剧是否曾作是值得怀疑的。但是辨别作品作者，除文献记载外，有时还可从作品本身来研究。蔡琰的五言长诗被收于范晔《后汉书》，苏轼辨其非琰作；李白的《后长干行》见收于《李翰林集》，黄庭坚辨其非白作，就是从作品本身的风格看的。曾瑞卿现传散曲有小令95首，套数17套，其中大多数是写闺情的，风格跟《留鞋记》的曲词十分接近。特别值得注意的是他有一套《元宵怀旧》的曲子，见得他有跟《留鞋记》中人物类似的经历，他对这题材感到兴趣就不难想象。现转录于下，以供参考：

〔黄钟·醉花阴〕冻雪才消腊梅谢，却早击碎泥牛应节。柳眼吐些些，时序相催，斗把鳌山结。

〔喜迁莺〕畅豪奢，听鼓吹喧天那欢悦。好教我心如刀切，泪珠儿揾不迭，哭的似痴呆。自从别后，这满腹相思何处说。流痛血，瑶琴怎续，玉簪难接。

〔出队子〕想当初时节，那浓欢怎弃舍？新愁装满太平车，旧恨常堆几万叠。若负德辜恩天地折。

〔神仗儿〕这些时情诗倦写，和音书断绝。斜月笼明，残灯半灭。恨檐马玎当，怨塞鸿悽切。猛然间想起多娇，那愁闷，怎拦截？

〔挂金索〕业缘心肠，那烦恼何时彻？对景伤情，怎捱如年夜。灯火阑珊，似万朵金莲谢。车马骈阗，赛一火鸳鸯社。

〔随尾〕见他人两口儿家携着手看灯夜，教俺怎生不感叹伤嗟！尚想俺去年的那人何处也。

再看《留鞋记》写王月英元宵赴约的几支曲子：

〔正宫·端正好〕车马践尘埃，罗绮笼祥霭，灯球儿月下高抬。这回偿了鸳鸯债，则愿的今朝赛。

〔滚绣球〕天澄澄恰二更，人纷纷闹九垓。敢是母亲行有些嗔怪，则教我看灯罢早早回来。你看那月轮呵光满天，灯轮呵红满街，沸春风

管弦一派，趁游人挤出蓬莱。莫不是六鳌海上扶山下，双凤云中驾辇来，直恁的人马相挨。

〔倘秀才〕看满地琼瑶月色，似万盏琉璃世界，只见那千朵金莲午夜开。笙歌归院落，灯火映楼台，把梳妆再改。

这些唱词如不是有高度文化修养，又熟悉北曲唱腔的作家，不可能写得如此动人。

曾瑞卿在散曲中还两次引用火烧祆庙的故事：

祆庙火已烧着皮肉，蓝桥水已滔过咽喉。
〔红绣鞋〕小令
祆庙锁跎塔的对岩（嵌），蓝桥下忽剌剌的水滔。
〔黄钟·醉花阴〕套曲

他对火烧祆庙的故事如此熟悉，可以设想，是有可能把它融化在郭华王月英的故事里来描写的。

从曾瑞卿的《留鞋记》及遗留的散曲看，他在元曲后期作家里应有较高的地位。由于《留鞋记》曾被认为无名氏的作品，它的一套著名散曲〔大石调·青杏子〕《骋怀》又因《太平乐府》里连载于关汉卿〔大石调·青杏子〕《离情》套之后，被误认为关汉卿的作品，因此在文学史上一直没有得到应有的重视。我在《元散曲选注》中已比较充分地肯定他在元散曲家中的地位，今天应进一步评价他在杂剧创作上的成就，从而给他以文学史上应有的地位。

1984 年 5 月 29 日

翠叶庵读曲续记

1945年10月，我在浙江大学龙泉分校与夏瞿禅、任心叔二先生相约做读书笔记。我就臧晋叔《元曲选》一百种，每日一剧，逐日札记，拟以半年时间完成全稿。不久，浙大龙泉分校迁回杭州，只写到《燕青博鱼》，就因人事倥偬，课务繁重（我当时还兼杭州高级中学课），写不下去了。事隔37年，见识不无寸进，精力大不如前。加以内外干扰，不能专志致志，从事系统性的著作，只能零敲碎打，继续30年前的旧业。想到心叔早已辞世，瞿禅亦在病休，而我还能敲敲打打，弄点小玩意，还是可以自慰的。

《潇湘雨》

《潇湘雨》写北宋末年的张天觉，因反对高俅、杨戬、童贯、蔡京等权奸，贬官江州。在船过淮河渡时，排岸司要他用三牲、金银钱纸祭淮河神，方好开船，天觉不听。船开之后，风浪大作，他与女儿翠鸾都翻船落水。翠鸾被渔翁崔文远收养，认为义女。崔文远的侄儿崔通上京赶考，路过崔文远家，向他告辞。文远介绍翠鸾与他相见，并结为婚姻，誓不相负。崔通考取状元后，主考官赵钱要把女儿许嫁他，他就瞒婚另娶，与赵女双双到秦川做官去。翠鸾得知消息，到秦川去找他，他竟诬蔑她是偷了他家东西的逃奴，解她到沙门岛去受罪，还吩咐解差在途中把她折磨死。正值秋雨淋漓，她棒疮发作，步履艰难，向解差诉说自己的冤屈，获得解差的同情，带她到临江驿歇宿。这时张天觉在江州贬官期满，升任天下提刑廉访使，也在临江驿歇宿，父女意外相遇。张天觉听了翠鸾的控诉，就派她到秦川把崔通夫妇抓来治罪。后经崔文远的调停，翠鸾也想如果杀了崔通，不好再嫁人，就勉强跟崔通和好。

这剧上半写权奸当道，正人不容于朝；主考官利用职权，把白卷书生点了状元，招做女婿；连上界神道也向旅客勒索三牲祭礼。这些描写直接或间接地反映了封建社会中是非颠倒、贿赂公行的实际。后半写翠鸾的抱屈含冤，吃尽苦头，激起观众对她的深切同情。七百年来这个戏一直在舞台上演

出不衰，主要决定于这些民主性的内容。向来争论最多的是大团圆的结局。剧中写翠鸾到秦川捉拿崔通时，曾想把他一刀锄了，为什么后来不能顺着这个思路发展，像《铡美案》里的陈世美一样，给他一刀两段呢？很明显，作者是从封建社会对妇女的片面贞操观念出发，认为一妇不能两嫁，而让崔文远出来打圆场的。这表现了作者世界观的落后性。

这剧第三折在单独演出时被称为"走雨"，是经得起长期舞台考验的一场戏。作者把风雨交加的凄凉场景与翠鸾含冤负屈的痛苦心情结合起来描写，十分动人。解差因听了崔通的嘱托："一路上只要死的，不要活的。"上场时声势汹汹，说要将她两条腿打作四条腿。但听了她诉说自己的冤枉后，转而对她表示同情，扶她过泥泞路，说"是俺那做官的不是"。后来《玉堂春》的"女起解"是从这里化出来的。这折里还有个绝妙的细节：当翠鸾的枣木梳掉在污泥水里时，解差本不想停下来找它。翠鸾说："哥哥，你寻一寻，到前面你也要梳头哩。"解差用脚踏了几下说："这个就是了，我就这水里把泥洗去了。"这一细节不仅写出了解差的善良性格，与前折崔通的穷凶极恶形成鲜明对照，在演出时还在观众脑子里浮现出满地烂泥的场景。这些场景如果不是熟悉下层人民生活的作家，是一点也写不出来的。

第四折前半段，张天觉在驿站里歇息被翠鸾的哭声惊醒，打骂僮仆兴儿；兴儿无处出气，转去打驿丞；驿丞无处出气，转去打解差；解差又只能打翠鸾出气。不但深刻反映了封建社会的等级关系，同时暗示观众，那些大官僚仗势欺人，几经转折，就报应在他子女身上。现实社会里这样的事倒是不少的。

张天觉，名商英，《宋史》有传，说他在做宰相时改革蔡京的苛政，又劝宋徽宗节华侈，息土木，抑侥幸，为徽宗所严惮。一个为昏君权奸所忌惮的人物，往往会受到人民的欢迎。《宣和遗事》说他谏徽宗不听，后来仙去。《辍耕录》所载金院本目录有《张天觉》一本。可见他的故事早就在民间流传。杨显之把翠鸾与崔通的婚姻纠葛跟他的生平连系起来，不过利用他在民间的影响加以虚构。传统戏曲里这种例子举不胜举。如果想从这里找出什么历史根据，那是白费力气的。

在元代前期杂剧作家里，杨显之的生平算是比较清楚的。《录鬼簿》说他和关汉卿交好，关汉卿每有创作都跟他商量。他的剧本本色、当行，最接近关汉卿。孟称舜在《潇湘雨》剧的眉批说：杨显之的曲词"真率尽情，（与关汉卿）大抵相似。然关之才气较更开大，而累句时有；杨觉稍歉而亦无其累。"仅就曲词比较是不够的，我们如拿关剧中的妇女形象跟翠鸾相

比，就显见高低，跟关汉卿与朱帘秀交好、白朴与天然秀交好一样，杨与当她著名的女艺人顺时秀交好。《青楼集》说顺时秀"姿态闲雅，杂剧为闺怨最高"。《潇湘雨》是闺怨杂剧，很可能他是为顺时秀的演出写的。还有一点，明初贾仲明为杨显之写的《凌波仙·吊词》说："么末中补缺加新令，皆号为'杨补丁'，有传奇乐府新声。"么末就是民间演出的杂剧，这说明他是为民间演出加工文字，补写曲词的能手。元代不少本色派的作家正是这样一步步走向戏曲创作的道路的。

《楚昭公》

本剧题目为"伍子胥一战入郢"，正名为"楚昭公疏者下船"。本事说吴王阖闾的湛卢剑忽然飞入楚国，被楚昭公收藏。吴王多次派使者带金币来赎取，昭公都不肯付还。吴王命伍子胥、孙武子为将，出兵伐楚，郢都危急。昭公一面命申包胥到秦国求救兵，一面携带弟弟芈旋及一妻一子逃出郢都。他们在渡江时遇到大风大浪，船小人多，必须减载。艄公要一个疏者下船，昭公认为兄弟同胞手足，是最亲的，妻子死了可以再娶一个，儿子死了可以再生一个，都是疏的。因此先后抛下了妻儿，保自己与芈旋安全过江。后来申包胥乞得秦师，吴兵退去，昭公回到郢都，再娶秦国的金枝公主。当芈旋也回都见他时，他叫新妻出见，并对芈旋说："兄弟也，当初我弃了嫂嫂、侄儿，留得你在，哥哥今日还有嫂嫂，少不的生下侄儿。若无了你呵，那里去再寻个同胞兄弟。"《史记》中刘邦兵败，项羽追急，刘邦为了减轻车载，把儿子女儿推下车去，赖邓公救护得免。《三国演义》写刘备兵败，曹操追急，把甘夫人、阿斗，撇在后边。后来甘夫人跳井身死，阿斗赖赵云救护得免，跟这故事有些类似。不过刘邦、刘备是为他们图王争霸的事业，牺牲亲人，有利于保存实力，争取胜利。楚昭公的故事，从封建宗法观念出发分别亲疏，带有浓厚的伦理色彩。在封建社会里，这种伦理观念，往往成为丈夫任意迫害妻子的由头。元剧《神奴儿》里的李德义也就在"在那里别寻一个同胞兄弟，媳妇儿是墙上泥皮"这种观念的支持下，逼他哥哥李德仁离弃了嫂嫂。

楚昭公先是不听芈旋提出的让吴王赎回湛卢剑的劝告；后来吴兵入侵，又不听申包胥"坚壁不战以待秦兵"的劝告，带来国破家亡、黎民遭殃的后果。到危急时刻又叫妻儿代灾来保全自己。今天看来，这正暴露了封建统治者的残酷和封建伦理观念的虚伪。作品却把他当作"义夫""善人"来歌

颂，并让他因此得到龙神的保佑，把他的妻儿都从江心救上岸，说这是"天道无亲，常与善人"，这是多么荒唐的说教呵。明赵琦美抄校本在他的妻子被救上岸又见到儿子时说："昭公，你好下的也！当初是你自家不是了，为一口剑，打什么不紧，惹起这场事来。我领着孩儿，不问那里寻将去也。"还多少表现了被迫害者的不平。大约因为未免撕开了封建帝王的一角神袍，后来的臧选本里就不见了。

本剧元刊本以楚昭公为妻儿建坟盖庙结束，当然不会有龙神救活母子、后来又与昭公团圆的结局。严敦易先生在《元剧斟疑》里曾对勘了元刊本与臧本，说元刊本"并不以团圆作结，这种手法已相近于纯正的悲剧了。这在元杂剧的排场结构中，不能不说它是超脱的，出色的……臧本除了大团圆之外，又添上金枝公主的一节，真是画蛇添足。"这评判是公允的。

元刊本首尾都题"大都新编楚昭王疏者下船"。第三折又引了〔鹦鹉曲〕"侬家鹦鹉洲边住"的句子。〔鹦鹉曲〕是元大德年间（1297—1307）在大都（今北京）流行的。元贞（1295—1297）、大德是元杂剧创作与演出的极盛时期，关汉卿、王实甫、马致远当时都在大都活动。郑廷玉据《录鬼簿》是河南彰德人。从刊本题名"大都新编"和他在剧中引用大都流行的曲子看，他显然也是元贞、大德年间在大都活动的戏曲作家。他的曲文风格属于本色当行一派，于关汉卿、高文秀为近，但正面宣扬封建伦理、因果报应的作品多，比不上关、高等作品的新奇、泼辣。

元刊本没有宾白，仅存曲文，且多误刻。徐沁君先生的新校本作了认真的校刊、补订，才勉强可读。但徐校本也还有可商之处。举例如下：

一、元刊本第二折〔紫花儿序〕曲："你好优悠，百万貔貅，手段似天力才牛。"徐校第三句为"手段冲天射斗牛"，我以为"才"字是"赛"字的同音简化。"手段似天力赛牛"，语意本通，不宜随便改字。

二、元刊本第三折〔红绣鞋〕曲"不得已殃及鱼父；那里问不分世事，止尺銮舆。""止尺"，实即"咫尺"。"咫尺銮舆"说渔父即在国君身边，意本可通。徐校此句为"指斥銮舆"就缺乏根据。

三、元刊本第三折〔煞尾〕曲："这的是等人天一个人，秦穆公一十女"，徐校"一十女"为"一个女"是对的。这一个女就是从秦国迎来的金枝公主。至于"等人天一个人"，应是"等擎天一个人"。元剧每以"擎天白玉柱，驾海紫金梁"比拟将相，这里指去秦国乞师的申包胥，正合原作的内容。徐校此句为"等东吴国一个人"，就不知所指。

在明中叶后流传的元杂剧主要有两种本子：一种是赵琦美抄校本，是从

明皇朝内庭抄出的。臧晋叔从黄岗刘延伯家看到的御戏监本，也就是这本子；另一种是民间传刻的坊本。臧晋叔的《元曲选》是以坊本作基础，又有所删改的。对比了这两种本子，找出它们的异同，对我们今天研究元剧不无好处。下面是我提出的一些初步看法：

一、赵抄本有些曲文，如第二折〔调笑令〕〔秃厮儿〕，第三折〔耍孩儿〕，第四折〔驻马听〕〔沉醉东风〕等，都比臧选本更接近元刊。这说明赵抄本传入内庭较早，是元刊本与臧晋叔所据以选刻的明坊本之间的过渡性刻本。

二、赵抄本附有穿关，剧中每个人物上场时的穿戴、道具都记得清清楚楚，是为内庭演出用的；又不分主次，每个人物上下场都要念四句诗，关目很少考究，宾白拙劣不堪。坊间刻本为了打开销路，必须从读者着想，在文字上有所加工，删去了许多上下场诗，有的则加以改写。臧选本就是如此。向来论曲多侧重本色当行的场上之曲，轻视典雅藻丽的案头之曲，这是对的。但本色当行不能流于粗制滥造；而从"人习其方言，事肖其本色"出发，对场上之曲有所加工，对于剧作在读者中广泛而久远的流传，又是必要的。从这点说，明中叶以后为元剧坊刻本加工的民间不知名文人，以及后来臧晋叔、孟称舜等汇刻元剧的学者作家，在戏曲史上功不可没。

三、本剧前二折演"伍子胥一战入郢"。伍子胥故事是从《吴越春秋》以来一直在民间流行的英雄故事，到唐宋时期又成为俗讲家、讲史家的重要题材。在把讲史平话搬上杂剧舞台时，有些说白、上下场诗，都可以借用。伶工熟于搬演，随口对答，顺理成章，也并不困难。从这点看，臧晋叔说元剧的宾白是"演剧时伶人自为之，故多鄙俚蹈袭之语"，不无道理。但把一般讲史家的七言诗体改写为受宫调、曲调限制的长短句曲词，则非有较高的文学修养的书会才人不可。关汉卿、杨显之、郑廷玉、高文秀等作家正是在这方面显示了他们的才能。现传元刊杂剧大都只刊曲词，略去宾白，我想也与此有关。而明中叶以后为书坊刻本加工的民间文人则在宾白的增删、润色上作出较大的贡献。对比赵抄本与臧选本，后者的宾白显然比前者提高，有些新增的宾白又决非元人本色，而是从昆腔流传后的演唱本上吸收来的。如第三折丑扮艄公上场时唱的"自嘲歌"：

月落乌啼霜满天，江枫渔火对愁眠。也弗只是我里艄公艄婆两个，倒有五男二女团圆。一个尿出子，六个弗得眠；七个一齐尿出子，舱板底下好撑船。一撑撑到姑苏城下寒山寺，夜半钟声到客船。自家是个艄

公,每日在这江边捕鱼为生,今日风平浪静,撑着这船,慢慢的打鱼去来。

像这样运用唐诗来寻穷开心,对一般正统文人是不可想象的;而那些混迹优伶、玩世不恭的书坊作者恰恰以此活泼舞台演出的气氛,也使读者为之失笑。

《曲江池》

石君宝的《曲江池》杂剧源自唐白行简的《李娃传》,演唐名妓李亚仙和书生郑元和的爱情故事。它和王实甫《西厢记》都是戏曲史上源远流长的作品。明人根据它增衍而成的《绣襦记》,解放后还有演出。

白行简的《李娃传》是根据当时民间流传的话本《一枝花》改写的。一枝花原是李娃的艺名。根据元稹"翰墨题名尽,光阴听话移"二句诗下的自注,他曾和白居易听说一枝花的故事,经过了四五个钟头还没有说完。我想它当是带说连唱的,才能长时间吸引人们听下去。现传元人杂剧里常用的〔南吕·一枝花〕这套曲子,其中的〔梁州第七〕〔感皇恩〕等调也沿自唐曲。看来它是从唐代说唱一枝花故事中流传下来的。

比之《李娃传》,《曲江池》杂剧的动人之处,一是略去原传里李娃在郑生床头金尽时与母合谋,骗郑拜神求子,乘机把他遗到流落街头唱挽歌的描绘,而只在李亚仙说白里带一笔,说是她娘把他赶出去。接着就让李亚仙在〔南吕·一枝花〕〔梁州第七〕两支曲子里痛快淋漓地数落她娘的心狠手毒:

俺娘眼上带一对乖,心内隐着十分狠。脸上生那歹斗毛,手内有那握刀纹。狠的来世上绝伦,下死手无分寸,眼又尖,手又紧。他拳起处又早着昏,那郎君呵不带伤必然内损。

〔南吕·一枝花〕

俺娘呵则是个吃人脑的风流太岁,剥人皮的娘子丧门,油头粉面敲人棍。笑里刀剐皮割肉,绵里针剔髓挑筋。娘使尽虚心冷气,女着些带耍连真。总饶你便通天彻地的郎君,也不够三朝五日遭瘟。则俺那爱钱娘扮出个凶神,卖笑女伴了些死人,有情郎便是那冤魂。俺娘钱亲、钞紧,女心里憎恶娘亲近,她爱的女不顺。她爱的郎君个个村,女爱的却

无银。

〔梁州第七〕

这跟关汉卿在《救风尘》《金线池》二剧里通过赵盼儿、杜蕊娘的唱词揭露妓院的黑暗,老鸨的狠毒,同样反映了这些被压迫在社会底层的女性的泼辣性格。

其次是略去了原传里东、西两凶肆斗歌的描绘,代之以老鸨带李亚仙到看街楼上看郑元和跟着丧家棺材后面唱挽歌的场景。在老鸨的用意是让李亚仙看到郑元和的落魄样子,死心塌地为她作摇钱树。哪知到了看街楼后,老鸨指着郑元和数落一句,她护着郑元和顶回一句,直顶得老鸨哑口无言。请看下面的一段曲白:

(卜儿云)兀的不就是那郑元和。是谁家死了人,要郑元和在那里啼哭?
(正旦唱)常言道"街死巷不乐"。
(卜儿云)你只看他穿着那一套衣服,
(正旦唱)可显他身贫志不贫。
(卜儿云)他紧靠定那棺函儿哩,
(正旦唱)他正是倚官挟势的郎君。
(卜儿云)他与人摇铃儿哩,
(正旦唱)他摇铃子当世当权。
(卜儿云)他与人家唱挽歌儿哩,
(正旦唱)唱挽歌也是他一遭一运。
(卜儿云)他举着神楼儿哩,
(正旦唱)他面前称大汉,只待背后立高门。送殡呵须是件作风流种,唱挽呵也则是歌吟诗赋人。

读者在欣赏了李亚仙这些大快人心的唱词时,将会感觉到她是怎样坚强地维护着自己心爱的人,又怎样机智地击退了对方的步步进逼。这是元剧里喜剧人物的性格特征。《西厢记》里红娘对郑恒,《救风尘》里赵盼儿对周舍,都表现了这种特征。

为什么李亚仙敢于这样坚强地把老鸨的话顶回去?她背后还有一种可贵的思想,就是你老鸨如果把我逼死了,你自己也休想得到半点便宜。这折戏

的最后一段清楚地表现了这一点：

> （正旦云）俺娘拄着这条瘦亭亭拄仗儿，也不是拄杖哪，（唱）则是个闷番子弟粗桑棍。（云）系着这条舞旋旋的裙，也不是裙儿，（唱）则是个缠杀郎君湿布裩。接郎君分外勤，赶郎君何太狠，常言道"娘慈悲女孝顺，你不仁我生愤"。到家里决撒喷，你看我寻个自尽，觅个自刎。官司知决然问，问一番拷一顿。官人行怎亲近？令史每无投奔？我看你哭哭啼啼带着锁披着枷恁时分，（云）走到衙门前古堆邦坐的，有人问妈妈："你为什么来送了这孤寒的老身？"妈妈道："这都是那生愤的小贱人送了我也！"（唱）我直等你梦撒了撩丁倒折了本。

从这段带白的唱词里，读者可以想象那正旦扮的李亚仙，一边指着那老鸨的拄杖、裙儿，数落她对郎君的狠心，对自己的不仁；一边摹仿她在亚仙自刎后怎样受到官府的拷问，披枷戴锁，哭哭啼啼，连她那时怎样对别人诉苦的话也声口毕肖地表演出来了。这就使观众从这个喜剧场景里感到无比快意的同时，还受到以生命来维护自己应有权利的教育。

三是增加了赵牛觔与刘桃花这对人物，作为郑元和与李亚仙的衬托。这个以土财主身份出现的赵牛觔，在刘桃花身上花光了一切，跟郑元和一样地流落街头。他的呆头呆脑既不可能赢得刘桃花的心爱，像李亚仙对待郑元和那样，他的傻里傻气恰好成为聪明伶俐的郑元和的衬托。他的种种可笑动作和曲白（他也插唱了一支曲子，说自己"一时间错被鬼昏迷"，"从今后有钱多攒下些买粮食"）又为全剧增加了喜剧的气氛。

《曲江池》除臧晋叔《元曲选》本外，还有王骥德《古杂剧》本。臧本比王本多出〔金盏儿〕〔青哥儿〕（第一折），〔尚京马〕（第二折），〔三煞〕〔二煞〕（第三折），〔沉醉东风〕（第四折）六支曲子。不少曲子词句有歧异。宾白，关目也互有不同。总的看来，王本比臧本质朴，臧本比王本流美。彼此互有短长，未可扬此抑彼。如果在臧本的基础上吸收王本的一些长处，将会是一个更完美的本子。

《来生债》

《来生债》题目是"灵兆女点化舟霞师"，正名是"庞居士误放来生债"。元人杂剧中宣扬道教的作品比较多，宣扬佛教的作品比较少。在宣扬

佛教的作品中，这个剧是成就较高，影响也较深远的。

剧本写唐代襄阳居士庞蕴，一家四口都虔诚信佛。他家财巨万，奴仆成群。一天经过后槽门，听到后槽里的驴、马、牛在对话，都说在生欠下庞居士的债，死后变作畜生来偿还。他忽然大善心，觉得自己经商放高利贷致富，不仅把自己套在劳精弊神的枷锁里，还放了许多来生债，造了许多恶业，就下决心把债户欠他的债券都烧了，家里的奴仆都放了，还把多年积累的金银珠宝都载到东海里沉了。自己只靠编爪篱出卖过活。

庞蕴的女儿名灵兆，每天到襄阳云岩寺去卖爪篱。寺里的长老丹霞见她长得漂亮，引诱她到方丈里想调戏她。灵兆女狠打他一掌，说"掌拍处六根清净，这爪篱打捞苦海"，这才使他醒悟过来。原来灵兆是观音佛下凡来点化丹霞禅师的。庞蕴夫妇和他们的儿子凤毛也都是上界尊者隆生，最后自然都被迎回天国去。

一个靠剥削奴隶、放高利贷起家的大财主，一旦善心萌发，就可以成佛作祖；而劳动人民不仅一生穷苦，死后还得做牛做马还债。和尚调戏民家妇女，并非恶行，反而招致观音菩萨来点化他。这是多么荒谬的看法啊！

然而透过这荒谬的圣教外衣，我们依然可以看到它反映的现实内容，有些描绘还相当深刻。

剧本首先写穷书生李孝先借了庞居士的银子做生意，蚀本了无法偿还。在经过衙门时，他看见官府为财主逼债，对债户严刑拷打，怕自己日后受刑不起，忧思成病。这深刻反映了封建官府的阶级实质。接着写庞居士磨房里的磨面工人罗和从清早起来拣麦、簸麦、淘麦；太阳一出，就要晒麦、磨面、筛面、洗麸；直到这种种工序结束，日近黄昏，还要去喂牲口，牵牲口出去蹓跶。为怕磨面、筛面时打瞌盹，误了工程，他还用两根细棒儿撑住上下两层眼皮。这是对封建社会奴隶生活的典型描绘。当庞居士怜悯他的劳苦，赏他一锭银子时，他回到住处，把它放在怀里，梦见人来抢；放在水缸里，梦见水来淹；埋在灶窝里，梦见火来烧。整整闹腾了一夜，没有一忽儿安睡。这写财主们手里的金钱对劳动人民精神世界的干扰真达到淋漓尽致的地步。这场戏后来单独演出，被称为《箩筛梦》。全凭独白和表演，没有一句唱词。温州民间在形容人们惊慌失措时有句成语："阿挑儿做箩筛梦。"阿挑儿是温州昆腔班里的著名艺人，我幼年时在故乡还看过他徒弟演的这场戏。

剧本前面大段引述了鲁褒《钱神论》，指责富贵人家利用金钱来进行的种种罪恶活动，以及对他们自身的危害，所谓"富极是招灾本，财多是惹

祸因", 概括了封建社会相当普遍的现象。后面又通过庞居士跟庞婆婆的对话, 反映封建社会对财产的两种看法。与此相联系, 对生活也形成两种不同的道路。当庞居士要烧了债券、放了奴仆、散了家财时, 庞婆婆劝他留下家业给后代儿孙受用。庞居士对她说:

 婆婆, 你着我做财主, 我做财主; 又着凤毛孩儿做财主; 凤毛所生的孩儿又做财主。咱家哩辈辈儿做了财主, 我问你: 这穷汉可着谁做?

这一问问得好, 见得庞婆婆是要自己代代儿孙做财主, 穷汉代代儿孙做穷汉, 必然是惟利是图, 贪得无厌。而庞居士则从"钱无那三辈儿钱, 福无那两辈儿福"的社会现实出发, 认为"日中则昃, 月满则亏", 天下事无往不复, 对财产的看法就比庞婆婆开通得多。后来庞居士把多年积蓄的金银珠宝沉到东海之后, 庞婆婆问他今后怎样过活, 这里有一段对白很值得注意。

 庞居士: 我会编笊篱。鹿门山外有一园竹子, 着凤毛孩儿斫将来, 我一日编十把笊篱, 着灵兆孩儿货卖将来, 可不够俺一家儿吃粥哩。
 庞婆婆: 这的是大缸里打翻了油, 沿路儿拾芝麻也。
 庞居士: 谁不知庞居士误放了来生债, 我则待显名儿千年万载。你便积趱下高北斗杀身的钱, 婆婆, 灵兆, 凤毛, 你回头试看波, 可也填不满这东洋是非海。

财主钱积聚得越多, 跟他明争暗夺的也越多, 这就把自己沉没在人我是非的海洋里, 甚至招来杀身的灾祸。正是从这点出发, 他宁愿一家儿自食其力, 编笊篱出卖过活。在封建社会能看到这一点很不容易, 要真正做到就更难。虽然其中也夹杂着传名后世的痴心妄想和逃避现实的消极倾向。

 庞蕴居士是佛教禅宗里的著名人物, 《五灯会元》卷三有他的专传。说他"世本儒业, 少悟尘劳, 志求真谛"。后与丹霞禅师为友, 又与石头禅师问答, 有"朱紫谁为号, 北山绝点埃。神通并妙用, 运水及搬柴"之偈。他认为在运水搬柴的日常生活里有神通妙用, 对于摆脱佛教经典的教条束缚有一定作用。他还说: "护生须是杀, 杀尽始安居。"后来《昊天塔》剧里的杀敌和尚杨五郎说"世间万物, 不死不生, 若不杀生呵怎显得轮回证"就是从此引申的。《五灯会元》卷五《丹霞禅师传》里记丹霞去访问庞居士时, 有与灵照(即灵兆)女的问答, 但没有丹霞调戏灵照和灵照点化丹霞

的记载，想系民间传说。《辍耕录》卷下《庞居士》条："世斥贪利之人，必曰：'汝便是庞居士矣。'盖相传以为居士家赀巨万，殊用劳神。窃自念曰：'若以与人，又恐人之我若（意说怕别人又像他一样的放高利贷）。不如置诸无何有之乡。'因辇送大海中，举家修道，总成正果。"可见作者是熟悉禅宗经传，又吸收了有关的民间传说，写成此剧的。

臧晋叔《元曲选》乙集录此剧，不载作者姓名。《录鬼簿续编》在刘君锡名下录此剧，题目正名为"灵照女显化度丹霞，庞居士误放来生债"。《录鬼簿续编》另录他两个剧本，一是《三丧不举》，写范尧夫为帮助石曼卿办好先世丧事，把全舟租麦都资助曼卿。轻财好义的主题和《来生债》相近。二是《东门宴》，写西汉宣帝时太子太傅疏广告老还乡的故事。《来生债》第一折〔六幺序·幺篇〕："当日个宣帝为君，疏傅为臣，是汉朝大老元勋。赐千金为具归途赆，青门外供帐如云。他到家乡都给散心无吝。这故事在两贤遗传，千古流闻。"也是称颂疏广的轻财好义的。《续编》说刘君锡"家虽甚贫，不屈节"。结合《来生债》的题材运用和曲词风格看，应肯定它是刘君锡的作品。

欠了财主的债，转生后要变牛变马偿还，早见《法苑珠林》《稽神录》等宣扬封建迷信的杂记，在民间流毒很广。剧中跟庞居士上场的行钱，是宋元时替财主放债的人。《清尊录》："富人以钱委人，权其子而取其半，谓之行钱。富人视行钱如部曲。或过行钱之家，其人设特位置酒，妇人出劝，主人乃立侍。"他是《白毛女》里穆仁智一类人，在旧剧里一般用二花脸扮演。第二折〔红绣鞋〕曲："他将那茶托子人情可便暗乘除，常则是佯呆着回过脸，推说话扭身躯。"写财主们见穷亲友上门，一面请他喝茶，一面暗中盘算，回避问题。《资暇录》："蜀崔宁之女以茶杯无衬，病其熨指，取楪承之。既啜而杯倾，乃以蜡环楪夹其杯，遂定。即命匠以漆环代蜡，进于蜀相。蜀相奇之，命为茶托子。"附记于此以备考。

《薛仁贵》

薛仁贵是我国历史上名将，《旧唐书》《新唐书》都有专传。宋元以来，薛家将故事在民间广泛流传，大都出于民间艺人凭空捏合，借题发挥。在现传《薛仁贵衣锦还乡》杂剧里就明显表现了这特点。

《薛仁贵衣锦还乡》简称《薛仁贵》。它是末本戏，由正末主演。可是正末扮的不是薛仁贵，第一折他扮杜如晦，第二折扮薛仁贵的父亲薛大伯，

第三折扮伴哥，是庄农，第四折又扮薛大伯。薛仁贵反而由次角外末扮演。从角色的分配看，剧本描写的不是薛仁贵征东扫北的汗马功劳，而是他投军吃粮、长年不归时，他故乡父母的凄苦生活。这在封建社会是有普遍意义的。

薛仁贵父母的凄苦生活，是通过薛仁贵封官拜爵后梦中私回故乡的一场戏来演出的。它既是薛仁贵衣锦还乡的前奏，也是薛仁贵十载长征中对故乡父母魂梦缠绵的集中反映。请看第二折薛大伯在梦境中上场听到薛大婆叫他时的一个唱段：

> 是谁人呀呀的叫一声薛大伯？（薛大婆插白）是我叫你来。（薛大伯接唱）哦，我只道又是那一个拖逗我的小乔才！我行不动前合也那后偃，我立不住东倒波西歪。折倒的我瘦恹恹身子尫羸，忧愁的我干剥剥髭鬓斑白。（哭科，唱）则俺那投军去的孩儿，哎哟，知他是安在哉！我便是铁石人也感叹伤怀！你不能够掌六卿元帅府，（哭科，唱）哎哟，儿也，你可落的钉一面远乡牌。

全曲都用白描，而情事历历如绘。说"又是那一个拖逗我"，见得小伙子们以他儿子做官回来戏弄他已不知多少次。远乡牌是钉在死在远乡人的棺木上的牌子。"你可落的钉一面远乡牌"，见得薛大伯对儿子很可能死去，他多么的牵肠挂肚。下面一段曲白更见精彩：

> 薛大伯：婆婆，你唤我做什么？
> 薛大婆：老的也，你动不动烦天恼地，这般啼哭做什么？我恰才唤你，你可在那里来？
> 薛大伯：我在庄东里吃做亲的喜酒去来。
> 薛大婆：老的也，你往庄东里吃喜酒去，可是谁家的女儿招了谁家的小厮？你说一遍咱。
> 薛大伯：婆婆听我说者，（唱）刘大公家菩萨女，招那庄王二做了补代，则俺这众亲眷插环钗。
> 薛大婆：他家那女儿曾拜你来么？
> 薛大伯：婆婆，你可早提起我来也。他（她）先拜了公公婆婆，伯伯叔叔，婶子伯娘，到我跟前恰待要拜，只听的道"住者"，（唱）可只到我行休着他每拜，我道"您因一个甚来？"（白）则他家老的每

> 倒不曾言语，那小后生每一齐闹将起来道："你休拜那老的，他只一个孩儿，投军去了，十年未知死活。你拜了他呵，可着谁还咱家的礼？"则被他这一句呵，（唱）道的我便泪盈腮。哎哟，驴哥儿也，则被你可便地闪杀您这爹爹和奶奶。

这段梦境再真实不过地反映了封建王朝把独子拉去当兵的暴政在和平农村激起的波澜。正因为这十年来受尽了凄凉和冤落，当薛大伯听到儿子私自从边庭回来探望他时，先是要拿拐杖打他，后来听了薛太婆的劝告，又要买酒杀鸡管待他，才顺理成章地表现出剧中人物悲喜交集的心情。

正当薛大伯一家欢庆团圆时，张士贵杀气腾腾地带兵上场，要拿薛仁贵治罪，惊破了一家好梦，又曲折地反映了边庭生活的严酷性质。在艺术表现上，它跟《西厢记》的"草桥惊梦"和《烂柯记》的"痴梦"，又前后一脉相承。

第三折才转入正题，薛仁贵真的衣锦还乡了。但依然没有让薛仁贵当主角，正面表演他怎样全家团聚，欢庆荣华，而是从一个从小跟他一起干活的庄农口里，在路上跟他对答中，痛骂他抛弃父母，投军不归，"少不的亡身短命，投坑落堑，是个不长进的东西"。及至后来明白真相，知道自己骂错了人，才转口叫他不要见怪，形成一个误会性的喜剧结局。结合上一场的梦境来看，如不是熟悉农村生活、摸透农民心思的作家，不可能把人物、场景，写得如此活灵活现。而从艺术手法来看，则善于避开正面，摆脱熟套，从侧面或幻境别出心裁、翻空出奇，反映现实。元后期曲家睢景臣的《高祖还乡》散套，以设想的新奇著称一时，看来是受有此剧的影响的。

本剧作者张国宾，原名张酷贫。《录鬼簿》说他"大都人，教坊勾管"，可见他出身贫苦，后来长期在教坊任职，因而熟悉舞台表演艺术的。他著有杂剧四种，流传至今的尚有《相国寺公孙汗衫记》一种，别名《罗李郎大闹相国寺》，被收在《元曲选》壬集下。此外尚有《七里滩》《高祖还乡》，都没有流传。

本剧尚有《元刊杂剧三十种》本，虽宾白不全，而曲词、关目，基本一致。只是元刊本以"驾上"开场，接着还有"见驾礼数了""驾云了"的种种场记，在《元曲选》里全不见了。元代有"驾头杂剧"一科，而明代法律禁止在舞台上扮演历代帝王后妃，因此明刊本把这些场记都删掉，以杜如晦上场代替唐太宗。

本剧第二折〔双雁儿〕曲："恰便似送曾哀赵槁不回来。"此语亦见于

《墙头马上》第二折〔牧羊关〕曲，《儿女团圆》第二折〔贺新郎〕曲。《黄粱梦》第二折〔双雁儿〕曲作"赵杲送灯台"。明永嘉姜准《岐海琐谈》："谚云：'赵老送灯台，一去更不来。'不知是何等语，虽士大夫亦往往道之。"并引欧阳修《归田录》"此回真是送灯台"诗，次见此语在北宋天圣年间（1023—1031）已流传。近读孙楷第《沧州集》，引《北史·窦泰传》"窦行台，去不回"谣，谓"'窦'之与'赵'，'行'之与'灯'，音有讹变"，亦觉牵强。此语在近现代温州地区尚偶有所闻。少时听一老秀才说：南山白额虎，吃人成精，为猎人所伤，化为白衣秀士，自称曾哀，向赵老求医。赵老替它医治，还护送它回山。这一去就再也回不来了。按《北史·綦连猛传》载北齐武平间童谣，有"本欲寻山射虎，激箭旁中赵老"语。这故事当是从这里演化来的。

在黎明前陨落的两颗明星
——对粤剧《风雪夜归人》的观感

根据吴祖光同志的话剧《风雪夜归人》改编的粤剧，演剧中名旦魏莲生和妓女出身的姨太太玉春在苏家花园私会时，曾指着夜空的明星，彼此诉情：

两颗明星，有一片骨肉情，各处东西，叹终生不见影。

这场景十分动人，并带有时代的特征。因为把一些红演员、红舞女包括少数出身妓院的女艺人比作夜空的明星，是到了现代的中国才有可能；而在旧中国，人们总是拿星象比拟帝王将相，从来没有人拿优伶、娼妓比作明星。他（她）们也从来不敢以明星自比。然而在清末民初，中国虽已逐步进入现代的历史范畴，依然处在黎明前的黑暗时期。这时少数受现代思潮影响的红艺人如魏莲生，红妓女如玉春，他们争取自由的斗争就特别艰苦，命运特别悲惨，感情也特别深挚。"明星，千古恨，万载情！"莲生和玉春的悲剧，正是新中国黎明前两颗明星在黑暗夜空的陨落。它们以自己生命的强光划破了夜空的黑暗，而这时夜空的黑暗又更强烈地反衬出它们陨落时的光辉。

就在他们对夜空诉情之后，初出茅庐一鸣惊人的魏莲生还有些自鸣得意。玉春对他说："你还很得意呢，是不是？其实他们是把你当玩物来耍！你想到过你是个男子汉吗？是个男人大丈夫吗？"这几句震撼心弦的话，使魏莲生痛感自己在臭官僚面前卖笑的卑贱，他跟玉春同样是做别人的玩物，同阔人们所玩弄的畜生没有什么两样。高兴时把你捧在手里，抱在怀里，不高兴时就把你一脚踢开，或当作会说话的叭儿狗送人。莲生和玉春后来的命运就是如此。

《周书·旅獒》有两句话："玩人丧德，玩物丧志。"我国历史上常用"声色犬马"来概括封建帝王、豪门贵族的玩好，犬马指玩物，声色指玩人。玩弄女人，就出现妃嫔、姬妾、妓女；玩弄男人，就出现黄门娼、男妓、男旦。玉春、莲生正代表了这两方面的人物。从《旅獒》写成的西周

到话剧《风雪夜归人》发表的抗战时期，这 3000 多年的封建压力在把人当玩偶当畜生这一点上集中反映在玉春、莲生的悲剧命运上；而他们的从花园私会到密谋出走则反映了他们在现代思潮推动下所进行的反封建压迫的斗争。它跟历史上红拂女的私奔李靖，步飞烟的私通赵象有其类似之处，而历史内容已大不相同。因为他们所争取的是独立的人格和自由，带有现代人的民主思想色彩，并没有逗留于"红颜薄命""色衰爱移"等在封建历史时期人们所惯常听到的悲叹。

奇怪的是在这剧赢得广大观众赞赏的同时，还听到另一种论调，说它演一个臭婊子跟戏子通奸有什么好看！在旧俄演出奥斯特洛夫斯基的名剧《大雷雨》时，有人骂剧中的女主角卡杰琳娜为"无耻的女人"。杜勃罗留波夫反驳他说："假使有什么批评家责备卡杰琳娜这个人物是令人憎恶而且不道德的，那么他也不会使人对他的道德感情的纯洁感到特别信任。"（见《黑暗王国中的一线光明》）我个人的看法也正是如此。

封建社会的帝王将相、豪家贵族，凭仗自己的财富、特权，公开地多妻、嫖妓；处在他们对立面的妃嫔、姬妾、妓女就凭仗自己的美貌、才智，秘密地去找他们所喜欢的男人。妇女跟人私通，在封建社会认为罪大恶极，马克思主义者却认为是一夫一妻制婚姻的补充，是人类进入阶级社会后必然出现的现象。我们今天已进入社会主义社会，当然不能原封不动地宣扬有夫之妇或有妇之夫的跟第三者私通，但站在我们今天的思想高度，回顾这些历史现象，将有可能提高我们对现实社会中在恋爱、婚姻问题上残留下来的封建意识的认识，因而仍然有它的现实意义。

玉春的爱上莲生，既由于他演出中深刻表现的对受难妇女的同情，像她在唱词里所表达的，他不论演窦娥，演苏三，演祝英台，都进入角色，苦泪涟涟。同时还由于他的怜贫惜苦，被马大婶称叹为"救苦救难的活菩萨"。而他们的进一步结合则由于互相了解了彼此的穷苦出身和共同的屈辱地位。这就使剧中的男女主角，摆脱了旧剧爱情戏中评头品足，一见钟情的俗套，以崭新的舞台艺术形象，展现在观众面前。

> 皎皎白围巾，
> 海棠细细针。
> 点点泪痕，
> 缕缕情深。
> 是梦？是真？

> 是一颗受伤的心,
> 可怜人赠可怜人!

剧中这首主题曲在莲生、玉春从初恋、热恋到恋情破灭的三个关键时刻,反复出现,完美地表现了这一对恋人高洁的品格和悲凉的身世。

白围巾绣上海棠,鲜明无比,同样富有特定时代的色彩,因为当时青年们大都爱佩戴围巾。这条白围巾,从玉春留给莲生表情起,直至全剧结束在玉春悲叫莲生中飘向远空止,始终象征着这一对恋人对现代美好生活的憧憬与追求。它还成为剧中人群舞、双人舞以及表演生旦种种身段时必不可少的飘带,弥补了现代人服装不能用上水袖功的缺陷,给观众以十分新鲜的感受。

随着莲生、玉春的美好爱情生活从上升到陨落,一步步制造他们悲剧的苏弘基、徐辅成,以及他们手下的走狗、打手,也在黑暗的一角策划他们贩运鸦片的肮脏交易,进行迫害莲生、玉春的罪恶勾当。这就在黎明前的黑暗夜空反衬出这两颗陨星的强烈光芒。

这次演出的成功,有两点很值得我们注意。一是剧本改编的大胆创新。白围巾主题曲的三次出现,海棠姑娘的两次群舞,以及表现莲生、玉春分处天南地北仍彼此声叫声应的第六场,都是新增的场景,却更好地体现了吴祖光同志原作的精神。把话剧风雪夜归的序幕改在全剧终场的处理,也更适合于爱看戏曲的观众。它跟一般只会照搬别人剧目的移植本,表现了截然不同的精神境界。曲词、对白也有不少新创的段子,表现不同人物的性格特征,听来十分舒服。二是舞台艺术的勇于吸收。在表导演上,部分吸收了话剧成功的经验,细致地传达人物内心的活动,马二傻痛打王新贵等权门走狗时还吸收了京剧武打程式;音乐唱腔上,在以梆黄为基调的粤曲里,谱唱部分新曲,有的曲词还用电子琴伴奏,这在粤剧舞台上虽非破天荒,却也不同凡响。在舞台效果、灯光设计等方面同样吸收了现代科技的成就,给观众以面目一新的感觉。当魏莲生在一场生死搏斗后离家出走时,狂风、暴雨、电闪、雷鸣,震动整个剧场的上空,也冲击着我们的耳轮与眼帘;魏莲生"晴天霹雳"的悲歌,马大婶"无情风雨"的哀叹,抒发了剧中人的悲愤,也摇撼着观众的心扉。我们在感受着悲剧的崇高美的同时,不能不激起对旧社会种种黑暗势力的痛恨,对剧中人所争取的美好生活的向往。这就潜移默化地起了移风易俗的作用。

这个戏首先由深圳粤剧团演出并取得成功,不是偶然的。深圳是特区,

是首先对外开放的城市。在经济上、体制上采取种种革新措施迈步前进时，它的革新精神必将在文艺上得到反映。因此，当内地一些戏曲剧团因上座率低而感到徬徨无措时，深圳粤剧团首先以崭新的精神面貌争取了深圳的观众，跟着又在广州多次演出，几乎场场满座。后又赴沪，也获好评。现在它又到北京演出了。它是否也将像在深圳、广州、上海那样争取北京的观众呢？这有待于舞台实践的检验。我是这样想：粤剧是地方剧种，有地方的特色，深圳粤剧团又有深圳特区的特色；但真正成功的剧目，往往会打动不同地方的人们，对于别地的观众不存在什么牢不可破的界限。粤剧在祖国的南大门流行，既勇于吸收外来艺术的精华，它在艺术上的革新精神也为别地的剧种所乐于接受。我希望剧团的同志们在曲文、对白上作些必要的改动，克服一些语言上的隔阂；在艺术特点上作些必要的说明，引起人们的兴趣，这样，它是能争取到别地越来越多的观众的。

（原载 1984 年 6 月 14 日《光明日报》）

吴瞿安先生《诗词戏曲集》读后记

　　读完了吴瞿安先生的《诗词戏曲集》，把我的思想引回到辛亥革命前后直至抗日战争胜利前夕的历史时期，引回到当时声名文物之邦的江南，即今天长江下游三角洲的苏南浙西一带。从宋元以来，随着长江中下游工商业经济的繁荣而发展起来的文学艺术，反映市民阶层的生活情趣，也表现了一定的民主倾向，与向来封建文人所提倡的正统诗文形成截然不同的风貌。随着欧风美雨的东渐，封建帝国大门的被打开，"物竞天择，弱肉强食"的学说给我们敲起了警钟；政治民主、言论自由、男女平等、劳工神圣的社会理想为我们指明了方向。这时思想上学术上的斗争就更其复杂、尖锐。受新潮感召的人们，激于守旧者的保守、顽固，对我国封建社会长期积累的文化成果，往往精糟不分，一笔抹杀。而从旧垒中来、对新思潮有所感受的人物，又不免背着包袱前进，甚至退疑不前。因此不仅在革新与守旧的对立营垒之间经常展开针锋相对的论战；即同在革新营垒之内，也不免引起妇姑之间的勃溪，甚至萁豆相煎的悲剧。从瞿安先生辛亥革命前写的诗词戏曲，直至他抗日战争时期写的《避寇杂吟》看，从一个侧面反映了这时期的重大历史事件，表现了一个从旧垒中来而怀有革新思想的爱国学者，怎样怀着沉重的心情，在新旧交替的历史时期，作出他不可磨灭的贡献。

　　《霜崖诗录》是先生晚年避寇长沙时编定的，篇幅远远超过他的词和散曲，内容也更丰富。先生在卷首自题："不开风气，不依门户。独往独来，匪今匪古。身丁乱离，茹恨莫吐。小道可观，又安足数。"很好地概括了他诗创作的成就与旨趣。当时王闿运诗学汉魏六朝，标榜"选体"；陈衍、陈三立提倡宋诗，"同光体"曾风行一时；易顺鼎、樊增祥归趋中晚唐，又自成一派。"不开风气，不依门户"，是指能自立于上列诸家之外说的。先生早岁参加南社，与陈去病、柳弃疾、黄晦闻等诗人有唱和；间借咏史，感慨时事；风情不免，亦爱义山。中岁在南京讲学，生活稍稍稳定，结识散原老人，颇致倾倒，稍受同光诗人影响。"九一八"事变后，激于形势，兼遭乱离，由于身世的相似，对陈与义南渡后诗引起共鸣。从这些情况看，未见得真能"独往独来"，但能借五七言旧体，言志抒情，倾吐他"身丁乱离"的

怨恨，而不像"选体""同光体"等诗人集中的许多叹老嗟穷、矫揉造作的作品，那可能就是先生说的"不今不古"的实际。

先生诗里最值得我们重视的是从戊戌政变到抗日战争每一重要历史时期所表现的感慨与认识。先生自言"少时喜谈革新"，在参加南社时，"每一篇出，侪辈敛手"。他辛亥革命前的诗作当不少，而且抒写了当时要求革新的青年知识分子的怀抱与激情。可惜他也跟前代诗人一样，在编集时悔其少作，现在留在集子里就只有《庚子咏史》《为戊戌六君子作》等几首。

辛亥革命后，先生在诗里曾借读《汉书·王莽传》痛斥袁世凯的洪宪复辟与筹安会无耻文人的劝进。他在《小言柬潘省安》诗中自称"一事学林逋，不作封禅书"，就是针对这班无耻文人说的。"九一八"事变后写的《闻辽沈战役诗》：

> 白山黑水认前朝，不道将军竟渡辽。
> 已见边庭潜易帜，岂知上国已藏刀。
> 敦槃信使秋风急，城郭人民夜哭高。
> 叹息专城膺重寄，严疆万里等鸿毛。

忧国忧民之情溢于言表，同时指责蒋介石的不抵抗主义和汤玉麟等边将的弃土潜逃。另一首《闻海上警讯》诗更明斥蒋介石对敌的卖国投降，对抗战将士的阴谋掣肘，是司马昭之心路人皆知。（原诗："行路皆知司马心，侧身东望隐忧深。可怜壮士空投袂，未与元戎决纵擒。"）当时从旧垒中来的文人，有此激情卓识的确是凤毛麟角。他另外有些诗，歌颂张博望、岳武穆等历史英雄人物，指陈南宋、南明等小朝廷的酣嬉亡国，诅咒魏忠贤、吴三桂等权奸国贼的没有好下场①，借古鉴今，同样表现忧国忧民的深心。

另一方面值得我们重视的是先生对诗词、戏曲、书画等的鉴赏和论列，有些可以和他的理论著作如《词学通论》《曲学通论》等相表里。如《读近人词集》五古四首，从推尊南唐二主到批评常州词派，不啻是一篇小词史。《吴骚引》七古长篇，论述从宋元到清末戏曲的源流演变，是它的姊妹篇。《读盛明杂剧》三十首，有不少精辟见解，发前人所未发。如说张敞为妻画眉是夫妇的正常生活，如真懂得"闺房之中有甚于画眉"的道理，将可以兴邦，比小儒的治安策更有效（读《远山戏》）；说蔡文姬嫁给匈奴，养了

① 《永历玉玺歌》："大明数辱周亦亡，当年何苦为虎伥。"即指斥建立伪周全朝的吴三桂。

儿女，以及她的别子女，回家乡，都值得同情，腐儒责以礼法，就"今古无全才"了（读了《文姬归汉》）；至于说红线女为解除河北藩镇的交侵，免除人民的战祸，"五更得千里，一剑安万家；但供儿女役，吾鄙古押衙"①（读《红线女》），不但见解精辟，诗笔也卓荦不凡，为并时作者的古体诗中所罕见。

先生书法出入小欧阳、苏子瞻、董香光诸大家，挺拔秀润，自成一体。每上课板书，同学不忍擦去。平生不闻作画，而鉴赏颇精，其《霜崖读画录》，别为一辑。共二十三题五十七首，题下大都有小序，继以古近体诗或长短句，不仅考证宋元以讫清道咸间诸名家生平踪迹、师友渊源，亦见先生的文笔诗才与胸襟气宇。这辑诗是先生在"一二八"事变后避寇上海时所作。中如"江南草长莺飞日，回首承平系梦思"，"芦荻秋江曾有约，稻粱乡国恐无遗"（《蒋文肃公花草虫鱼卷》），"孤臣怀抱秋清，那堪遍地笳声！倘见凌波仙子，应知难弟难兄"（《郑所南画兰卷》），伤时念乱，托意显然。

还有一层，是从先生存诗中可以考见他的家世、生平、交游，志趣等。这在王卫民同志增补的《吴梅年谱》中已有详尽的摘录，不必重述。这里只想谈两个问题。一是先生早岁参加南社，喜谈革新，为什么辛亥革命后对政局转趋消极，只愿潜心著作和教学。这主要是因为不满辛亥革命后出现的政局，不愿意跟一些投机革命的人物同流合污；同时也有鉴于历史上名士文人趋炎附势，身败名裂的教训。从先生辛亥革命后写的《竿木示王逢碌》及《思归引》等诗里可以清楚看到。二是先生少应科试，熟习旧经，封建思想的影响是存在的。有些作品就在表现进步思想倾向的同时，宣扬了封建道德观念。像他的《古艳诗》十二首分咏历史上传说的十二位妇女，他一面肯定红拂的私奔李靖，说她是真英雄，谴责李益的抛弃霍小玉，说"纵杀李十郎，哀怨亦难吐"，表现了民主思想的倾向；同时说西施的沉湖是"一死报夫差"，应该为她树立个烈妇碑，未免迂腐。其中还有一些表彰节妇、烈女的诗，她们其实都是封建礼教的牺牲品。这些思想虽然不占主流地位，实际也成了他随着现代历史潮流前进时一个不大不小的包袱。

《霜崖词录》也是先生晚年避兵长沙时编定的。先生自序说："敛滂沛于尺素，吐哀乐于寸心；粗记鸿泥，贤于博弈。"说明了他写词的旨趣与词创作的风格特征。

① 古押衙：唐传奇小说《无双传》中人物。他出死力救出了宫娥刘无双，使她与王仙客重圆。

《霜崖曲录》为同学卢冀野于1929年编次，在商务印书馆出版，计小令四十九首，套数十六篇。现自〔羽调胜如花〕以下新加小令十六首，〔中吕泣颜回〕以下新加套数四篇，当是先生后来增补的。

先生长期在各大学开"词选""曲选"课，"词选"讲词，"曲选"兼讲散曲和戏曲。在诗歌创作上词和散曲都不少；由于删削较严，现存的篇什远比不上古近体诗，内容也稍逊《霜崖诗录》的丰富。然从情致的清新，音节的浏亮，辞采的振拔，意象的鲜明，而又因难见巧，履险如夷等艺术造诣看，又似乎诗不如词，词又不如散曲。

先生三十岁前后，曾东登钟阜，北游汴梁，三渡桑乾河，一上八达岭，每登高怀远，豪情喷涌，信口成吟。如〔洞仙歌〕"万山环守，一线中原走"一首的写居庸关；〔临江仙〕"漫天晴雪扑雕鞍，旗亭呼酒，黄月大如盘"一首的写边塞；〔水龙吟〕"玉京西去多山，山花红到云深处"一首的写明十三陵，声情悲壮，可上追陈维崧〔点绛唇〕"晴髻离离，太行山势如蝌蚪"及纳兰性德〔沁园春〕"碎叶城荒，拂云堆远，雕处寒烟惨不开"等作。所用多常调，声律限制较宽。中年以后，多题赠、咏物之作，虽偶有寄托，间见怀抱，内容未免单薄，意象亦欠鲜明。重以喜和前人涩体，讲究四声阴阳，虽因难见巧，见称同辈，今天看来，未免作茧自缚。直至五十岁前后，饱经离乱，感慨渐深，又多用常调，抒写悲怀。如下面这些片段，事过半个世纪，展卷重读，还为之热泪盈眶。

> 登临多难自古，近来筋力减，扶病重过。故垒笼沙，荒坡咽月，还记南朝烽火。黄花伴我，怕今日东篱，有人催课。……
> 〔齐天乐〕《甲戌重九登豁蒙楼》下片

> 南朝气节东京并，但当年厨顾，未遇红妆。桃叶离歌，琵琶肯恕中郎①。王侯第宅皆荆棘，甚青楼寸土犹香。……
> 〔高阳台〕《石埧街访媚香楼》下片

前首不仅感慨于国事的多艰，还讥刺国民党政府的苛捐杂税连东篱黄花都不放过；后首歌颂妓女李香君的气节，把她和东汉、南明许多爱国志士并提。"王侯第宅皆荆棘，甚青楼寸土犹香！"这是何等的见识，何等的笔力！至

① "琵琶肯恕中郎"指李香君曾借《琵琶记》中蔡邕在历史上曾附董卓，劝诫侯方域勿为阉党所收买，见侯方域《李姬传》。

如〔菩萨蛮〕《五都咏》以"天下几英雄,灞桥衰柳风"咏长安,以"金谷野花红,铜驼荆棘中"咏洛阳,以"风雨过夷门,此中应有人"咏汴京,以"痛哭小朝廷,杭州作汴京"咏临安,伤时念乱,借古鉴今,跟当时有些移家租界,甚至托庇敌伪,还以黄花晚节自高,晚宋词人自比的遗老遗少之作显然有别。

我国从唐五代以来,在诗歌创作上习惯以风格典雅、句调整齐的古近体诗,表现有关国计民生的重大事件和封建伦理关系;以句调长短参差、风格清新绵邈的词曲,抒写闲情逸趣,包括儿女风情在内。李清照说"词别是一家",虽仅就音律、修辞着眼,从她诗、词的创作实践看,仍表现了截然不同的两种风格特征。两宋以后,词也挤上了正统诗文的殿堂,散曲又吸取民间歌曲的营养代之而起。先生以《拟秦嘉赠妇诗》写他与吴师母的家庭美满生活,而以〔南吕懒画眉〕长套散曲赠蕙娘,在词里也不止一次表现他对这段青年时期浪漫史的念念不忘,实际也是继承了宋人以词为艳科,明清人以曲为词余的传统。

我在中央大学学习时多次听到同学们称颂吴师母的为人。先生在课余曾对我们说:"你们喜欢谈爱情,真正的爱情要到我们这样年纪才懂得。"我们当然知道这是指他和吴师母的家庭生活说的。在一次《曲选》课上,先生借题发挥说:"舞台上夫妻出场时,一个说'相公请',一个说'夫人请',然后相对坐下,这就是夫妇的好样子。"同学们都笑了。这次读了先生的三首《赠妇诗》,才了解吴师母"生儿不望作公卿"的高贵品格(原诗:"生儿作公卿,此意匪我思;……长时〈指长大〉在明理,不望宫台司。")和婚姻应由儿女自择的进步思想(原诗:"惟有婚姻事,毋夺儿女私;家庭一固执,隐忧从此滋。")。在艺术上先生和师母又有共同的爱好。先生每成一曲,打了工尺谱,就一个按谱歌吟,一个吹笛相和。这样的夫妇生活,自然是值得羡慕的。

我初进东南大学(中央大学前身),就在《学报》上读到先生的《赠蕙娘》散套。在堂堂的东南最高学府里敢于发表自己跟一个妓女的浪漫史,不免招来了一些正人君子的非议,我们少数同学却十分爱赏,请看〔黄林封白袍〕中的一段:

不让媚香楼,赋芳华你在第几流。你小名儿恰称着兰花秀,素心儿应傍我梅花守。

完全以平等的态度对待一个被压迫被侮辱的歌妓,而且把她的品格提到明末跟权奸斗争的李香君的高度。这怎么不引来那些封建卫道士的窃窃私议呢?

再看〔金络索〕中的一段:

> 重来北里游,亲把铜环叩。人立妆楼,比初见庞儿瘦。晶帘放下钩,看梳头,你也凝定了秋波冻不流。

写出了别后的彼此关心和重逢的悲喜交集,辞意声情,交融并茂,为向来南散曲中所罕见。虽然在今天看来,没有什么现实意义,全篇格调也比较低沉。

旧社会的妓院是出卖人肉的肮脏市场。在这里寻欢作乐的臭官僚、大腹贾、花花公子、篾片流氓,不断在制造人间悲剧。然而那些落入火坑的妓女,她们被压迫被侮辱的地位有可能同情一些有革命倾向的青年,她们的艺术才能又往往能博得青年文士的赞赏。在他们之间引起恋情是不难理解的。先生的另一篇散套《题红薇感旧图》,写红薇仙馆侠妓玉娇怎样把她的好友傅屯根隐蔽起来,使他免于湖广总督张之洞的搜捕,也说明了这一点。据说玉娇曾把屯根改扮作婢女,藏在自己妆楼里,避过了一场灾难。这跟蔡锷将军与小凤仙的故事有些类似,是喜剧的好题材。

先生早年写的散套最为当时同学所激赏的是《题徐自华西泠悲秋图》。徐自华是秋瑾的好友。当她和革命党人把秋瑾的遗骨移葬西泠时,画了这张图作纪念。下面两支曲子声情激越,把秋瑾的侠骨英风,以及徐自华与她生死不渝的革命友谊,都淋漓尽致地表现出来了。

> 半林夕照,红上峰腰,孤冢无人扫。
> 有柳丝几条,记麦饭香醪,清明曾到,
> 怎三尺孤坟也守不牢。此情那处告?
> 墓中人血泪抛,满地红心草。
> 杂花乱飘,你敢也侠气英风在这遭。
>
> 〔下山虎〕
>
> 这壁厢邻苏小,那壁厢风波亭下岳少保,
> 似这等青山埋骨应念笑。天荒地老,
> 写秋怀有几多凭吊。心还热,

魄已消,忍重读姊妹年时,断魂旧稿。

〔五韵美〕

中年以后,先生久主南北各大学讲坛,学术兴趣渐浓,革命热情渐淡,就看不见这样的作品了。这时我最喜爱的是他《题虫天图》的两首〔商调黄莺儿〕,借蜣螂、苍蝇、螳螂等在螺蛳壳里做道场来描写种种人间相,把庄生寓言和现代漫画融合在两首小令里,诙谐蕴藉,妙趣横生,那是前人散曲集里所没有出现过的。前人说"宋人议论未定,而金兵已渡河"。先生小令里这几句:"蝼蛄打梆,蜣螂点香,苍蝇说法更有青蛙唱;紧提防,戒坛高处,怒臂起螳螂。"似乎也在暗示那些无益国计民生的高谈阔论,往往为敌人的入侵制造机会,这寓意是深刻的。

先生的《戏曲集》是王卫民同志搜集并编次的。其中半数以上的剧本我以前都没见过。卫民另有论文评述先生的戏曲理论与戏曲创作,相当全面,不须我再来啰嗦。这里只提出一些补充的意见。

一、《袁大化杀贼》是日俄战争后俄军不肯退出东北时的时事新戏,而且是用皮黄腔演唱的。虽然艺术上比较粗糙,却是一个良好的开端。由于先生一直推尊昆曲,瞧不起清中叶以后发展起来的皮黄、梆子等新腔,使他后来创作的戏曲,很少能得到演出。

二、《绿窗怨记》十折,关目全仿孟称舜《娇红记》,甚至宾白曲词也一字不易,仅改换剧中人姓名和略去一些次要的细节而已。当属先生早岁游戏之作(原载1914—1915年《游戏杂志》)。由于后面三十折没有刊载,今天已看不到先生的用意所在。根据先生对《诗录》《词录》的严格态度看,似不宜编入。

三、《东海记传奇》十一出,全依《汉书·于定国传》东海孝妇事敷演,实际是退回到关汉卿《窦娥冤》以前《于公高门》的水平去了①。第八出写封建社会官场的黑暗尚有可观。

四、《白团扇》杂剧,写东晋文士王珉爱上他嫂嫂马氏的婢女谢芳姿,和她月夜订盟,被一个老婆子撞见,禀告马氏,把她鞭挞得半死,撵出府门,交还她嫂嫂领去。王珉朝罢回来,听到消息,赶去看她,她已气息奄奄。在临终时她把自制的白团扇一把送给王珉作纪念。王珉回到府中,在海棠花下设位祭她,在倦睡中梦见她来相谢。这剧塑造了谢芳姿的悲剧形象,

① 元王实甫、梁进之都写过《于公高门》杂剧,今不传。

反映了豪门贵族对婢女的残酷迫害，在我国封建社会有其普遍意义。直至解放前的旧中国，我们还在巴金同志的《家》和曹禺同志的《雷雨》里看到这个悲剧的重演。从艺术上看，它把东晋以来长期流传的谢芳姿故事和《红楼梦》中晴雯的故事结合起来描写，不见斧凿凑泊的痕迹，场面关目，紧凑集中，曲词宾白，楚楚动人，是先生短剧中最成功的作品。

五、如果说《白团扇》是先生短剧中最成功的悲剧，那么《湘真阁》可说是先生短剧中最成功的喜剧。这个戏三十年代前后曾在苏州昆曲传习所演出。我前年在广州见到"传"字辈老艺人，还谈起先生亲自指导这个戏演出的实况。先生自序说："呜呼！胜国末年，秦淮歌舞甲于天下，不可谓不盛矣。乃江上师溃，喋血广陵①，而金陵旧院，鞠为茂草。南朝士夫，争以崖岸自高，究于天下事何补也！夫溺声色而谈气节，君子羞之。"它是把明末士大夫的酣嬉亡国搬上舞台，让当时的统治阶层照一照镜子。这层深意我们年轻时是体会不到的。

六、先生爱看折子戏、独幕剧，认为它们伶俐轻巧，便于上演。先生的戏曲创作也以小戏为多。《惆怅爨》里四个小戏，三个都只有一折。明清以来文人写的小戏不少，先生的《放杨枝》《钗凤词》就是他不满于清桂馥的《放杨枝》《题园壁》而改作的。《钗凤词》写诗人陆游与前妻唐琬的悲剧，情事与焦仲卿、刘兰芝的悲剧相似，而又着新的历史内容②。郑振铎同志曾称《题园壁》"遣辞述意，缠绵悱恻"，是"盛极难继"的"绝妙好剧"。如果他当时也读过先生的《钗凤词》，当不致作此过情之论。

先生在诗词戏曲方面不仅有创作实践，还有理论概括。不仅在昆曲唱腔上辅导过著名艺人韩世昌、白云生以及"传"字辈青年演员，还在大学讲台上，建立了词曲方面的学科，培养了不少研究词曲的人才。他善于发现人才，乐于接待后学，勤于批改作业的良好作风，在先生离开我们近半个世纪的今天，我们一些老同学偶然谈起，还感到十分亲切。当然，先生是背着相

① 江上师溃，喋血广陵，指1645年清兵破扬州，渡江南下，南明随即覆亡。
② 《钗凤词》写陆游听到唐琬改嫁赵士程后，夫妇十分相爱，感叹道："咳！只要你有一美满姻缘，俺也放心得下。"赵士程看到唐琬经常怀念陆游，长吁短叹，不以为嫌，反而同情她的不幸说："俺想他（她）性格温存，举止端正，决无开罪老姑之事。或者他（她）老人家喜怒无常，乃至小儿女吞声饮泣。"后来他们在沈园相遇，唐琬在赵士程面前公然遣仆送菜给陆游。陆游题词壁上，她又与赵士程去同看，并和了一首。南宋盛行理学，把妇女失节再嫁看得比死还可怕，在士大夫生活里很难想象会出现这情况。我怀疑此故事原出于南宋说话人的编造，周密据以录入《癸辛杂志》。到先生的《钗凤词》，又使它带有现代人的民主思想和生活气息。先生《拟秦嘉赠妇诗》："孔雀东南篇，足继风人诗。举世尽从君，夫妇无领取伲俦。"可想见先生对婆媳关系的新看法。

当沉重的历史包袱曲折前进的。他回顾汉唐以来的文物声华,怀念道咸以前的太平盛世,对辛亥革命以后抗战胜利以前的历史形势,不可能有我们今天的认识。

从明中叶以来,长江下游三角洲一直是昆山腔流行的区域,虎丘的中秋曲会,秦淮的灯舫笙歌,记忆犹新,在时代风暴的冲击下也已奄奄一息。在身世上文艺上都看不清前途的心情下,就不免长歌当哭,借酒浇愁。在南京大石桥先生的客厅里挂着一副对联:"醒醉一乾坤,仗酒祓清愁,花消英气;俯仰悲今古,有丝栏旧曲,檀板新腔。"① 含蓄地表现了先生当时的生活与心情。先生晚年得病,始而咳,继而喘,直至失音不起,也和他的饮酒过量有关。1979年在北京一次文艺界的盛会上,一位老艺人谈到他的前辈时说:"不要说前辈,我们身上的包袱也不轻。"这是合于中国人的恕道的。今天提到这一些,丝毫没有追咎前人的意思,而仅仅是为了有利于后来人的轻装前进。

今年9月是先生诞生的一百周年纪念。王卫民同志的《吴梅诗词戏曲集》正好在这时编成,并连同他编次的《吴梅年谱》寄给我校阅。现在南北各大学受过先生教导的及门弟子,大半凋零,而我还能展卷握管,重温旧业,这是值得庆幸的。想起先生在中央大学批改我的《下虾夷》《戏中戏》两个杂剧时,圈圈点点,勾勾划划,甚至增补了一大段曲子。现在原稿虽已散失,这种热心培养后学的精神却一直支持我后来的学习和工作。正因为这样,我们今天纪念先生,出版先生的著作,就必须再一次向先生学习,从先生著作中吸取他热爱祖国、热爱专业的精神,把我们下一代的戏曲作家、戏曲研究工作者,培养得更好,为我们社会主义精神文明的宏伟事业作出力所能及的贡献。

(原载1984年第4期《戏剧论丛》)

① 这对联集宋人词句,是朱古微书写的。先生曾自言词受朱古微影响,但不像朱古微的遗老气。

为《中华戏曲》的创刊说几句话

由山西师范大学戏曲文物研究所编辑、山西人民出版社出版的《中华戏曲》创刊号就要跟读者见面了。我希望她越办越活，越富有自己的特色。

山西南部的临汾地区，旧称平阳，在我国戏曲史上有过突出的地位。《录鬼簿》收录元代前期曲家，除大都外，以平阳曲家为最多。王国维根据《元史》的记载，元太宗七年，曾立编修所于大都，立经籍所于平阳，认为元初除大都外，平阳是文化最盛的地区，因此才集中了较多的杂剧作家。这推论可以成立，但还未能充分说明问题。平阳地处汾河、黄河汇合的河谷盆地，土壤肥沃，灌溉便利，是农业生产的理想地区，也是哺育我国古代文化的摇篮。《元和郡县图志》说它"即尧、舜、禹所都平阳也"，虽不大可信，仍然可以说明它在我国文化史上的重要地位。我国历史上凡属生产繁荣、文化发达的地区，祠庙必盛。为了祠神求福，乐舞跟着发展。平阳从唐宋以来就有尧庙、关庙、天后庙等祠庙，今天晋南地区尚残存有这些祠庙的舞亭、舞楼，可以证明这一点。山西师大地处临汾，如能利用当地丰富的戏曲文物，结合宋元以来著名的戏曲作家孔三传、石君宝、郑德辉等的史料、作品来研究，我想是可以把《中华戏曲》办成一个富有地区特色的刊物的。

原在晋南地区流行的蒲州梆子，腔高板急，起伏跌宕，善于抒发历史英雄人物的豪情和民间儿女的哀怨。由于曲白都用蒲州语音，深受当地观众的欢迎。清代中叶以后，随着太原票号的兴旺，商业的繁荣，蒲州梆子从南路北上，吸收了其他地方戏在唱腔、音乐、表演方面的长处来丰富自己，逐渐成为在全省有代表性的山西梆子。后来又随着太原票号的足迹，扩大它的活动范围到西北其他各省市，影响越来越大。这跟南宋的温州杂剧流行到杭州后逐渐形成为影响中国南方大部分地区的南戏，近现代嵊县"的笃班"流行到上海后逐渐形成为影响中国东南大部分地区的越剧，情况十分相似。全国解放后蒲州梆子在党的"百花齐放，推陈出新"的文艺方针的指引下，成立了晋南蒲剧院，除整理改编《西厢记》《窦娥冤》《打金枝》等传统剧

目上演外，还演出过现代戏《血泪仇》《小女婿》《小二黑结婚》等，受到山陕广大观众的欢迎，有的还拍成舞台纪录片，影响到全国。总结蒲州梆子由地区性剧种发展为山西梆子，又进一步成为现代晋剧的丰富历史经验，不仅可以提高广大晋剧艺人在艺术创造上的自信心，还将为新的历史时期地方戏曲如何摆脱危机，另辟生路，提供借鉴。要做到这一点，我们就不能逗留在有关晋剧历史资料的调查、考核上，而必须积极关心当前的舞台演出及其在群众中的反应，才能有的放矢，对症下药，把刊物越办越好，为我国社会主义戏剧的繁荣作出贡献。

历史上有些作家，能够灵活运用旧题材，唱出动人的新调子，他们说这是"把死蛇弄活"。石君宝的《秋胡戏妻》，郑德辉的《王粲登楼》，以及晋南蒲剧院改编的《打金枝》《薛刚反唐》，就都有点把死蛇弄活的意味。当然，学术研究和文艺创作不同，不能凭想象、联想构造历史人物。然而现代考古学家有时能够根据史前人类的一片头盖骨把他生存时整个头部塑造出来，甚至还根据原始人在山洞里遗存的兽骨、灰烬，把他们的生活图景描绘出来。这不是也把死人弄活了吗？我曾经想为北宋末年在汴京说唱诸宫调的晋南艺人孔三传写篇小传，翻遍了《碧鸡漫志》《东京梦华录》等历史资料，依然构想不出他的眉目来。后来撇开这些史料，根据柳永、董解元、关汉卿等人的历史背景和生活道路来设想：他原来是熟读诗书又爱好晋南民间文艺的书生，到汴京应科举考试，落第羞归故里。正值王安石推行新法，取得成果，汴京市场兴旺，伎乐繁荣，他就混迹倡楼酒肆，一面帮助汴京的乐伎写转踏、唱赚等曲词，一面也向她们学习勾阑、行院里的各种演唱伎艺。等到他的文学才能与勾阑演唱伎艺结合得水乳交融时，他就敲着小锣，打着拍板说唱起一些历史故事、民间传说来。由于他是晋南人，熟悉在蒲州普救寺发生的崔张故事，就说唱起《莺莺传》来。又由于当时的书生双渐，一度爱上伎女苏小卿，历尽悲欢离合，结成美满婚姻，在汴京广泛流传，他就说唱起《双渐赶苏卿》来。这时他就过着"携一壶儿酒，戴一枝儿花；醉时歌，狂时舞，醒时罢"的民间说唱艺人的生活，再也不想去对三场文，写应制诗，受那些瞎眼试官的腌糟气了。后来金兵南下，汴京沦陷，赵宋几代王朝建造起来的封建大厦忽剌剌崩塌了，可是孔三传和汴京民间艺人创造的说唱诸宫调并没有跟着消亡。它的北枝传到金朝的董解元，他进一步加工的《西厢记诸宫调》，为王实甫《西厢记杂剧》所吸收，后来被称为"北曲之祖"。他的南枝传到南宋的张五牛，他在杭州弹唱的《双渐赶苏卿》还被生动地记载在元散曲作家杨立斋的〔哨遍〕里。这样写，带有一定的想象

成分，历史根据可能不充分，但人物轮廓究竟勾勒出来，今天的读者将有可能感受到他的生活气息，为他在艺术上的光辉成就感到鼓舞。这个刊物要越办越活，我想还得学会一点"死蛇弄活法"，摆脱向来高等文科院校的学院气。

1985 年 5 月 20 日

《昆曲曲牌及套数范例集》小序

正当广州诗社同人准备在石井雅集，纪念诗人节时，远空隐隐传来龙舟竞渡的鼓声。"成礼兮会鼓，传芭兮代舞"，"春兰兮秋菊，长无绝兮终古"。屈原《九歌》里这些辞句又一度引起我的深思。

经济生产发展了，历史步伐前进了，不适应新的历史形势的统治机构必将随着经济基础的动摇而动摇，随着经济基础的陷落而塌倒。然而一度为人民所热爱的艺术，象《离骚》《九歌》等诗篇是不会随着楚王朝的覆没而澌灭无闻，我们今天不仅在民间看到纪念屈原的龙舟竞渡，还在舞台上看到演奏屈原《九歌》的楚乐舞。"屈平辞赋悬日月，楚王台榭空山丘"，伟大诗人李白早就以诗的语言概括了这种历史现象。

从历史发展看，每个艺术部门，不论诗歌、音乐或戏剧，都有其新陈代谢的过程。正如五七言诗的兴起，取代了辞赋的统治地位，长短句词的兴起又分取了五七言诗的优势；北曲、南戏、昆腔、京剧的更替也是如此。艺术上新品种的兴起，总是吸取旧品种的长处来丰富自己；旧品种在退出历史舞台时，又总是继续顽强地表现自己，有时还会借鉴新品种的优势局部地改造自己。这就在长期的新旧更替过程中，同时存在新旧竞雄、互相促进的现象，共同形成艺术上的民族风格特征。

历史上有和平时期，有战争时期；有统一时期，有分裂时期，往往交替出现。"昆曲雍和，为太平之象；秦腔激越，多杀伐之声。"（叶德辉：《秦云撷英小谱序》）在战争时期，分裂时期，人们爱听秦腔，激励自己的战斗，昆曲往往被冷落。但当历史从战争转向和平，从分裂转向统一时，人们又将想起表现太平之象的昆曲来。这时昆曲就有可能适应新的历史要求获得新生。当然，它也不会原封不动地登上新的历史舞台。

以上是历史上某种古老艺术，象昆、弋、梆、黄等腔，能否在新的历史时期获得新生的问题。我们的答复是肯定的。

以表现我国民族特征著称的昆曲、京剧，能不能引起外国观众的兴趣，得到外国学者的欣赏呢？我们的答复同样是肯定的。新中国建立以来，京剧曾到西欧、日本演出，越剧曾到苏联、东欧演出，粤剧曾到东南亚、北美洲

演出。而在今年，有两件国际艺术交流的消息，特别引起我国音乐界戏曲界的注意。一是今年二月，一批爱好中国戏曲的美国大学生，在檀香山肯尼迪剧院上演京剧《凤还巢》。它的唱腔、念白、动作，以及服装、伴奏，全照京剧设计，只是唱词、宾白换成了英语。二是江苏昆剧院将去西柏林参加"地平线世界文化节"盛会，带去《牡丹亭》的"惊梦""寻梦"，《烂柯山》的"痴梦"，都是著名昆剧演员张继青的拿手好戏。在所有艺术部门中，音乐、戏曲在国际交流中最富有生命力。随着国际交通的越来越便利，文化交流的越来越频繁，在可以预见的未来，我国优秀的音乐、戏曲节目，包括昆曲在内，必将引起国外更多听众的欢迎，行家的欣赏。当然，那时我国的音乐、戏曲也必将吸收其他国家的技法来丰富自己，而不会停留在今天的演奏水平上。

今年是欧洲音乐年，从英伦三岛到南斯拉夫，从斯堪的纳维亚半岛到地中海沿岸，到处洋溢着乐曲和歌声，还有多幕歌剧的演出。根据记者的报道："在所有演奏的作品中，古典音乐仍占上风。"许多二、三百年前的名曲重新在大型音乐节演出。昆曲是我国古典音乐，阳春白雪，曲高和寡。目前连京剧都少人欣赏了，昆曲好像就只有让她打入冷宫。但也有人不是这样看，他们认为高雅的古典音乐和民间流行的俗曲，各有赏音，不能互相替代，而应让其并存。那些经过几百年的传唱仍被保留下来的高档音乐作品，更能反映一个国家文化的水平，是不应让其冷落下去的。我们同意这种看法。

正由于我们对音乐、戏曲的新陈更替、中外交流，有其一致的看法，我们对王守泰先生等集体编著的《昆曲曲牌及套数范例集》的出版。认为十分必要，又非常及时。

我对声律之学所知极浅，读了这集子的《前言》及《昆曲声律总论》卷，初步体会到的是它具备了下面的三个特点，体现了我们时代的历史特征和现代学者的科学态度。

一、既充分研究了前人的成败得失，取精用宏，又考虑到当前制曲、谱曲以及舞台演出的情状，提出对曲谱、曲律之学带有普遍意义的独得之见，要求"有定格而不死，要活用而不乱"。这既突破了前人死守定格的局限，又纠正了新编昆曲"打乱了再来"的做法，突出地体现了"批判继承，古为今用"的原则精神。

二、既有对每一曲牌、每一套数，甚至乐段、乐句的细致分析，又有对全书全局提纲挈领性的概括。如评价传统的曲律、曲谱是"形式上的凛遵

过多，而理论上的探讨不足"。又如依据昆曲本身的体式确定本书编写的要领为"以套为纲，依腔定套"。有了这样纲领性的概括，全书的条分缕析，就纲举目张，繁而不乱。

三、既是制曲、谱曲者十分有用的工具书，又有其相当完整的理论体系，为建立系统的昆曲乐式学这一门新的学科开辟道路。"昆曲曲牌和套数这种形式在通过长期实践而逐渐形成体系之后，必然有其相对稳定的规范性；但同时它又是在不断地发展、变化、积累和创造，促使数量日益丰富，质量日益提高，这是它本身具有一定灵活性决定的。为了'古为今用'，我们整理、分析了传统昆剧的曲牌和套数，这既是继承传统，同时也是为今日之革新提供基础。"《范例集·前言》这段话相当完整地说明了继承和革新、规范性和灵活性的辩证统一关系，不是具有现代科学态度的学者是不会这样看待问题的。

根据这集子编写组的说明，他们继承了吴瞿安先生编写《南北词简谱》的遗志，并受到吴先生治学精神的启发。回忆我在南京东南大学学习时，吴先生就开过"南北词简谱"课，并带领我们去欣赏苏州昆曲传习所的演出。时过五十年，跟编写组里一些老同志一样，我当时还是童颜，今天已成鹤发。想起吴先生竭半生精力撰写《南北词简谱》，而没身不见此书的出版。今天《范例集》的编成，仅仅费三年的时间，且正在分卷陆续出版。"我们的成就是受着老一辈曲学家特别是吴梅先生的治事精神和治学精神所感召，而最根本的原因，更在于共产党的英明领导，社会主义的优越制度，尤其是十一届三中全会以来党的一切政策的正确贯彻。"重读这段自白，不能不为编写组同志暮年的幸福生活及其对曲学的贡献，感到鼓舞。"春兰兮秋菊，长无绝兮终古。"吴先生及其同辈王季烈先生、俞宗海先生昆曲乐律之学，昆曲传习所老艺人的舞台表演艺术，经历五十年的沧桑，"余音嫋嫋，不绝如缕"，在新的历史条件下，不是又一次获得新生吗？

<div style="text-align:right">1985 年端午节</div>

《〈录鬼簿正续编〉新校本》序

《录鬼簿正续编》是研究元曲的学者必需的参考用书。1959 年我在《文艺报》发表《谈谈录鬼簿》一文,说它"所提供给我们的不仅是对元代个别戏曲家的了解,更重要的是它还多少透露了这些戏曲家的组织、活动,以及他们的思想倾向、文艺主张"。最后又说:"可惜直到现在,这本书还没有经过更好的整理,一般读者阅读有困难。"当时我手头经常翻阅的是古典文学出版社的整理本。这个本子的好处是以天一阁蓝格抄本作底本,除《录鬼簿》上下卷外,还有《录鬼簿续编》,包括了从金末到明初的戏曲散曲作家作品,材料最完备。又对勘各种版本,作了详细的校记,有便于学者的查考。但随着学者对元曲研究的深入,这个整理本的漏校、错校以及标点错误之处,也渐多发现。在学者引用的时候就不免以误传误,习非成是。举例来说,孔文卿《东窗事犯》下,天一阁本注有"二本杨驹儿按"六字,古典文学出版社本校改为"二本杨驹儿接",有的学者就以为《东窗事犯》有二本,第二本是杨驹儿接着写的。查曹本《录鬼簿》金仁杰《周公旦抱子设朝》下注有"喜春来按"四字,这"按"字是否也是"接"的讹文或别有解释呢?再查天一阁本《录鬼簿续编》"钟继光"条有"惜其传奇皆在他处按行,故近者不知"的话。这"按行"实际就是当时说的做场,今天说的演出。"杨驹儿按"实际就说它是杨驹儿的演出本,"喜春来按"实际就说它是喜春来的演出本。杨驹儿是当时杭州著名的艺人,以此类推,喜春来当是另一位艺人的艺名。至于《东窗事犯》下注的"二本"两字,因为金仁杰名下也有《东窗事犯》这个剧。金仁杰的《抱子设朝》紧接在《东窗事犯》后面,很可能这注文原注在《东窗事犯》之后,以区别这个同名剧目的不同演出本,被抄手错抄在仅隔一行的《抱子设朝》后面了。又如天一阁本《费唐臣》条依次列在第二十七,《费君祥》条依次列在第四十二。唐臣是君祥之子,子在前,父在后,有的学者就据此怀疑《录鬼簿》并不是依作家时代的先后排行的。我们校对了孟本《录鬼簿》,费君祥列在第十七,费唐臣列在第三十八,先后次序本来是明确的。

天一阁本《录鬼簿》虽是现传作家、剧目最完备的明抄本,它的发现

为研究元曲的学者提供了一部必不可少的参考资料。然而由于抄手的拙劣与粗心，错、漏、衍、倒之处，几乎随处可见。五十年代后期，古典文学出版社的《录鬼簿》点校本出版，我在使用这个本子时，就陆陆续续在书页上有些校改，或打问号。并希望有人能跟我合作，为它整理出一个新校本。由于时代风云的动荡和本身工作的繁重，这愿望一直未能实现。

1984年9月，老友浦江清先生的女公子汉明从青海民族学院到中山大学来进修，我把校正天一阁本《录鬼簿》的任务交给她来完成。她以长期从事语文教学的认真态度与女同志特有的细针密线工夫，在将近一年的时间里完成了全书的校订、标点工作，还写了一万多字的《前言》，说明《录鬼簿》各种版本的源流异同，她校点过程中的心得体会，以及她把《录鬼簿续编》的作者定为贾仲明的充分理由。这其实是一篇扎扎实实的学术论文。她在自谈体会时说：

> 本书除对校之外，还采用他校、理校等方法。在决定取舍、进行补正时，力求慎重。虽一字之改，也颇费斟酌，不凭主观臆断，反复查阅资料，汲取前人研究成果。但为避免繁琐，考证过程，均不写出。因此，本校本可说是以天一阁本为基础，集中孟本、曹本的优点及前人研究之成果而产生的新定本。

字里行间显示了她对校订的认真态度。

校订《录鬼簿》要有三方面的工夫。首先要掌握校读古书的通例，如同音借用、繁体简写、形近而误等，对抄本中格扞难通之处，才能据例推断，正其讹误。如《续编》杨景贤条有《偃时救驾》一剧，向来各家著录元剧的书都不知偃时何人，救驾何事。其实"时"是"师"的同音借用。偃师是周穆王的乐师，救驾是救周穆王。又如《续编》王景榆小传，古典文学出版社本有"尝被徵至京，时厚得而为，与伯前辈终日买舟载酒，吊古寻幽"一段话。"时厚得而为"意味着什么呢？"伯前辈"又指什么人？实在格扞难通。经反复校订，原文应是"尝被徵至京师，厚得而归，与伯刚辈终日买舟载酒，吊古寻幽"，就一目了然。其中"师""时"是同音借用，"刚""前"是形近而误。"伯刚"即张伯刚，他与王景榆都家居镇江，事迹即见王景榆前的一条。"歸"字草体为"归"，"爲"字草体作"为"，亦形近而误。其次要有关于元曲的专门知识。如《正编》各家小传后几乎都有钟继先或贾仲明写的〔凌波仙〕吊词，如不懂〔凌波仙〕词的句格、

音韵，就往往点破句，沿脱误。又元剧的题目、正名，往往相对成文，不了解这情况，不能发现它的脱误，而不熟悉现传元剧内容，又不易订正它的脱误。如《正编》纪君祥《赵氏孤儿》剧下题目正名原本为"象公逢公孙杵臼，冤报冤赵氏孤儿"。"象公逢"与"冤报冤"不能成对，显有讹误。一查此剧元刊本的题目正名原来是"义逢义公孙杵臼，冤报冤赵氏孤儿"，这讹误就得到订正。又如《正编》岳伯川《铁拐李岳》剧下题目原本为"韩魏公潛托柄曹司"，"潛托柄"三字不可解。此剧现有传本，写曹司岳寿畏罪成病时，韩魏公查阅了他办的案卷，称赞他是个能吏。这三字显然是"譖托病"的讹误。第三是要有相当广博的历史文化知识。元人杂剧多取材于古代史传文学或文人笔记小说，包括唐宋传奇，宋元话本；《录鬼簿正续编》的作者锺继先、贾仲明都是当时知名的文士，他们的作品里就引用过不少历史文化资料。最早的马隅卿校本为什么没有订正贾仲明吊关汉卿〔凌波仙〕词中"姓名香四大神物"的讹误呢？因为他不知道佛经中四大神州的传说早就传到中国，并为通俗戏曲小说的作家所引用。古典文学出版社本为什么没有在贾仲明吊高敬臣〔凌波仙〕词中"碧桃红杏号高蟾，黄阁风流诧士廉"二句里的"高蟾""士廉"旁加上私名号呢？因为校点者不知道高蟾、高士廉都是唐代的名公卿，而用同姓名人的典故称颂对方又是我国古代文人惯用的手法。综合上述三点来看，我们今天校订古书的基本精神，在于养成认真读书的习惯，从而真正读懂、读通古书，积渐增加自己对历史文化知识的理解与运用；同时即订正古书中的误字、讹文，为后来人的阅读古书，研究祖国历史文化，提供一部比较可靠的新校本。这就在我们本身从古书中得到益处的同时，也使古书从我们手中得到改造，以崭新的面目出现在后来千万读者之前。它的现实意义与历史影响都是不能低估的。

　　回忆五十年前我在松江女子中学教书时，江清以假期回松江探亲，我第一次从他口里听到天一阁抄本《录鬼簿》在宁波马隅卿家发现的消息。50年代中期，在北京参加《琵琶记》讨论会时又在江清书斋里看到北大出版组影印的郑振铎、赵万里、马隅卿合抄的天一阁抄本。从郑振铎为这本子写的跋语里看到他们在发现这海内孤本时的惊喜之情，有如身受。现在江清逝世将近三十年，郑振铎、赵万里也相继作古。汉明这一年的辛勤工作，不仅为后来使用《录鬼簿》的学者清除许多文字上的障碍，同时还完成了我们老一辈在学术上的心愿。因此我是乐于看到这本新著的出版的。

《洪昇集笺校》序

看完了刘辉同志笺校的《洪昇集》，想起了一些问题。

洪昇主要活动的年代在清康熙年间。康熙是历史上少有的精明皇帝，从洪昇早年到北京国子监时写的诗篇看，他对康熙皇帝崇拜得五体投地。他的文笔诗才也有条件成为康熙皇帝的文学侍从之臣。可是他在北京守候了将近二十年，什么官职也没有捞到，最后反被开除出国子监，驱逐出北京城。"汉文有道恩犹薄，湘水无情吊岂知。"（唐刘长卿吊贾谊诗）他在信陵君的坟头痛哭流涕（洪昇《将去大梁》诗："迢迢二千里，去哭信陵君"），命运比投文湘江吊屈原的贾谊更悲惨。然而从另一方面看，宋元以来多少春风得意的文人，有哪几个能像关汉卿、王实甫、洪昇那样在文学史上流传下不朽的戏曲创作呢？"诗穷而后工"，曲尤其如此。假使洪昇不穷，以其诗才为清王朝歌功颂德，何能有《四婵娟》？更何能有《长生殿》？"艰难天玉成"，这对历史上的诗人、曲家说，同样适用。洪昇《酬顾立庵见送游梁》诗："文章不负千秋事，须鬓何妨向草菜。"看来他经历了十载京尘，多少悟得了此中得失。

康熙三十五年，洪昇应江苏巡抚宋牧仲之邀，往游苏州，在沧浪亭写了一首长诗，中有"饮食小过误一失，终身沦弃吴江边"及"古今世道共一辙，放歌且和沧浪篇"之句。沧浪亭是北宋诗人苏舜钦归隐苏州时建筑的。苏舜钦在主管进奏院时照例卖拆封废纸宴客，被怨家诬告，削职为民，参加这次宴会的不少名士都受到株连。这跟洪昇在国忌日宴请诸名士观赏《长生殿》被怨家揭奏，祸连赵执信、查慎行等名诗人，情事十分类似。北宋进奏院事件是王拱辰、李定等官僚反对杜衍、范仲淹等革新派的一个小插曲。现代研究清史的学者也认为《长生殿》案件跟康熙年间的党争有关。历史上依附保守势力的人物，难于公开与进步势力对抗时，往往暗中窥察，以求一逞。诬陷苏舜钦的李定，揭奏洪昇的黄六鸿，就是这样人物。今天回顾历史，苏舜钦的诗歌，洪昇的戏曲，依然光照史册，李定、黄六鸿却永远被看成妒贤害能的无耻小人。是非成败，历史早就作出判断了。

洪昇在康熙年间以诗知名，他为亲友写的诗，语浅情挚，登临凭吊之

作，感慨遥深，有助于后人了解其生平和思想。词、散曲、散文也所擅长，可惜很少流传。从创造成就看，他的诗、文、词、散曲都不能跟他的戏曲相比。然在当时，洪昇如不具备诗文词曲等多方面的写作才能，他能写出笼盖一代的《长生殿》吗？在今天，我们如不看看他的诗文词曲，要想联系他的生平和思想，深入认识他在《长生殿》中表现的思想感情和艺术风格，同样不可能。洪昇在《定峰乐府题辞》中说："二十一史中理乱兴亡、纲常名教之大，往往借房帏儿女、里巷讴谣出之。"为我们理解《长生殿》把安史之乱和李杨爱情结合起来描写的艺术构思提供了钥匙。他的《织锦记题辞》既责苏蕙之妒，说她因妒而被弃，合于正道；又称许她怨而能悔，因而与丈夫重圆，是合理的。这就使我们从《织锦记》中的苏蕙身上看到《长生殿》中杨玉环的影子。至于他在诗词里流露的思想感情可以跟他的戏曲创作相印证的就更多了。洪昇有首《王孙歌》的长诗，前面极写那些王孙公子在承平时期的豪华奢侈，沉迷不返，后来呢，"须臾故国生荒草，缁第朱门宾客少；渔樵满地听悲笳，回首孤城乱晚鸦"。见得洪昇在《长生殿自序》里说的"逞侈心而穷人欲，祸败随之"，不仅总结了历史经验，同时有其现实生活的根据。

　　洪昇流传的戏曲还有《四婵娟》杂剧。《四婵娟》继承了徐渭《四声猿》的短剧形式和进步的妇女观。前二折写王羲之拜倒在女书家卫茂漪的面前，谢道蕴以诗才压倒她的群从兄弟，为历史上有才能的妇女扬眉吐气。第三折通过李清照和赵明诚的对话提出恩爱夫妻、美满夫妻的要求，同时为历史上的不幸妇女洒下同情之泪。最后一折借赵孟頫、管道升夫妇在湖光山色中泛宅浮家，以书画自遣，寄托了他功名失意后的生活情趣。《四婵娟》只有抄本流传，后被收在郑振铎编的《清人杂剧二集》里，一般读者不易见到，现在也被收在《洪昇集》里。

　　洪昇除《长生殿》外，其他戏曲、诗文集都少刻印流传。这给研究工作者带来极大困难。刘辉同志研究清代戏曲，自洪孔二家入手，从南北各大图书馆搜辑二家散佚的诗文，兼从他们交游的诗文集中摘录有关的资料，这工作相当艰巨。洪昇的词、散曲向无专集流传，刘辉从清初以来的选本、别集、抄本中搜辑到将近二十篇作品，并详加笺校。在洪昇对同时人创作的评语中，他辑录的《女仙外史》评语，可窥见当时长篇章回小说作家的理论成就及其对传奇创作的影响，又将引起今天研究中国小说史、戏曲史者的注意。洪昇评《女仙外史》文章三妙，说它节节相生，如龙戏珠，如狮弄球，跟孔尚任在《桃花扇凡例》中以桃花扇譬珠、以作《桃花扇》之笔比龙，

表现他们共同的文心。《长生殿》以金钗钿盒贯穿全剧,也是这种理论的运用。刘辉还对集中各篇诗文写作的年代、地点及题中有关人物、事件,尽可能加以笺注。对在传抄传刻过程中的文字脱误,也有所校正。这就为今天研究洪昇的学者提供了一部相当完备的本子。

刘辉同志搜辑洪孔二家书从 60 年代初开始,中经"十年浩劫",工作中断,资料亦多散失,我看到的稿子是他 1979 年后重新捡起来的,原稿依繁体字移录,仍有脱误。出版社在审稿时改繁体为简体,又增加了一些新的讹误。我看稿时虽随笔有所改正,因原本不在手边,有些地方未敢自信。希望刘辉同志在付排前或看清样时能再校一次。刘辉同志近年已移其兴趣于《金瓶梅》。我仍希望他在《金瓶梅》研究告一段落时,能利用以前搜集的资料加以补充、整理,编辑出《孔尚任诗文集笺校》来,那将是戏曲史研究领域中的又一盛事。

与孟繁树同志论《洪昇及〈长生殿〉研究》书

繁树同志：

五月底承寄《洪昇及〈长生殿〉研究》，匆匆不暇即读。会有厦门之行，旅途之暇，借以自遣，读后得益不浅。书中论洪昇思想研究三题及《长生殿》的思想内容，把精当的思想分析建立在对作者生平及其历史背景的认真考查、从《长恨歌》到《惊鸿记》及作者三易其稿的分析评价上，这是很不容易的。

李杨故事从马嵬之变后就议论纷纷。"明眸皓齿今何在，血污游魂归不得，清渭东流剑阁深，去住彼此无消息。"这时的杜甫是以诗人言情之笔同情他们的不幸的。"不闻夏殷衰，中自诛褒妲。"这时的杜甫是以史家论政之笔谴责他们的荒淫的。白居易《长恨歌》的了不起，是把这二者结合起来尽情抒写，使它成为我国文学史上不朽的史诗。你在论著102页中对它的分析就十分精当。反映在戏剧史上同样有这两种倾向，《唐明皇哭香囊》代表了前者，《马践杨妃》代表了后者。《梧桐雨》企图把二者结合起来写，没有结合好，直到《长生殿》才以十数年时间三易其稿把二者结合起来写，达到完满无憾的地步。解放前，大学课堂上讲《长生殿》，把它看作"闹热的《牡丹亭》"，偏重于李杨生死爱情的描写，批判了历史上"女色亡国论"的影响，但未能从历史唯物主义的观点加以阐明。解放后特别是五七年以后，过左思潮淹没了古典文学领域，《长生殿》中关于李杨爱情的描写都被认为美化帝妃腐朽生活的反面典型，实际是这两种倾向在新的历史时期的表现。

传奇编幅宏大，在把李杨的爱情及其政治后果结合起来写时可以分出写，也可以合在一处写。其最难处在融合无迹，把两种不同倾向融合在一个场面里自然而然地出现，而不加作者主观的评价。如明皇幸蜀前担心杨妃鞍马辛劳，从爱情看是表现明皇的多情，从政治看是表现他的昏庸。作者未加评价，聪明的读者自可从场面中得之；若各执一端，互相指责，便是笨伯。"看袜"出写李謩与郭从谨的争论又是一例。读者于此等处着眼将悟出写复杂人物、复杂事件的窍门。剧中李謩我看是作者在李杨故事中出现的身影，但也融合无迹，所以为难。

（下略）

与石小梅同志论《牡丹亭》下半部改编书

小梅同志：

　　我从厦门回来，接你7月17日信，知你将以生角为主排演《牡丹亭》下半部，至为喜慰。

　　《牡丹亭》下半部有许多好戏，其中关于柳梦梅的戏，从"拾画"到"驾圆"，突出了柳梦梅的性格特征：用情专一而又才能出众。向来歌场演唱，以杜丽娘为主，只注意到上半部的旦角戏，把汤显祖在下半部苦心经营的一些好戏埋没了，未免可惜。

　　要演好下半部，我初步想到的有下面一些看法：

　　一、上半部写杜丽娘因对美满婚姻的渴望由生而至死，是悲剧的调子；下半部写杜丽娘因遇到梦寐以求的柳梦梅，实现了美满的婚姻，由死而复生，是喜剧的调子。这点必须掌握好，整半部戏才有统一的风格。

　　二、以柳梦梅为主，要突出下面各场戏：从"拾画""幽媾"到"冥誓"，突出他对丽娘的痴情。引起他爱慕的，除画中人体态的美好外，是她的才能出众。"小娘子画似崔徽，诗如苏蕙，行书逼真魏夫人"（"玩真"出）。柳梦梅本身是才子，才如此爱慕那画中的才女。不理解这一点，就容易把人物演庸俗了。

　　"回生"一场，带演"婚走"和"骇变"，是丽娘由死而复生的关键，又是后面一连串疑人疑鬼的喜剧性场子的伏笔。虽是生旦同场的戏，柳梦梅显然处于更主动的地位。演时要突出柳梦梅为信守盟誓而甘冒生命危险（掘坟贼要处斩）把丽娘从鬼域中抢回来的勇敢精神与坚决态度。这才是以生命博取爱情的杜丽娘的好配偶，同时艺术地体现了汤显祖"情不知所起，一往而深，生者可以死，死可以生"的主题。演好这场戏，对当前社会男女性爱上因彼此背信弃义而造成的悲剧有一定净化意义。丽娘还魂后对梦梅第一句话："柳郎真信人也！"这是对他最恰当的评价。

　　接下要演梦梅在杭州的"耽试"。他赶考不上，却能随机应变，以辩才取得了试官的赏识，突出了他的才能，也收到喜剧的效果。再接下是"闹宴""硬拷"，都是生角的戏，都是喜剧（还带有闹剧的味道）。演时要突出

他敢于对安抚、平章顶嘴的孤傲性格，同时带有几分书生气，这才把柳梦梅演活。至于杜宝奉命抗金，跟李全夫妇在淮阳地面展开的一场争夺战，都可以暗场处理，只在杜宝、陈最良"闹宴"出上场时交代清楚就是。为了渲染时代风云，必要时可用现代幻灯技术，在适当场合透露战争场景。

最后是生旦同场的"驾圆"。这时柳梦梅已是钦点状元，在封建社会享有最高荣誉。"人逢喜气精神爽"，他在金殿对杜宝的斗争中，就寸步不让，直至杜宝逐步软下来了，才在丽娘的再三劝告下，低下头来认亲，一家团圆结束。为了突出梦梅的才华与倔强，有些丽娘对杜宝顶撞的戏可改让柳梦梅来演唱，而把丽娘处理为在杜宝与梦梅之间打圆场的人物，更合情合理一些。至于最后出场的韩子华完全可以省略。

三、在"回生"以前，观众所悬念的是杜柳的人鬼因缘能否成为现实的人间爱侣。"回生"以后，观众所悬念的是这对自由结合的人间爱侣能否得到父母谅解，社会承认。解除前一悬念的关键是柳郎的是否志诚，是否守信；解除后一悬念的关键是柳郎是否有应变的才能，是否能考取功名。前面的"旁疑""欢挠"，加强了前一悬念的分量；后面的"耽试""硬拷"加强了后一悬念的分量。掌握了这一点，才能把观众的注意力，一直从"拾画"吸引到"驾圆"。

四、除男女一主角、杜宝、陈最良外，老道姑、老驼、苗舜宾是在关键时刻帮衬男女主角的人物，必不可少（但不能把他们丑化），其他人物可省即省，以减少头绪，避免分散观众注意力。

五、曲词、宾白要基本保持原著风格，为了适应今天观众，又必须作适当的压缩、改动。

以上意见，提供你和改编同志的参考。如有改编本，盼寄我看看。（下略）

中国戏剧的前途
——在戏剧美学研讨会上的发言

我不懂美学,本不想发言,听了同志们的讨论,有所启发,也想谈点看法。

一、 我们不能退回到人类的幼年时代,也不能退回到慈禧皇太后的时代

我出生在慈禧皇太后统治的时代,童年时就听过有关她的传说。据说八国联军侵华时,总理各国事务衙门的大臣向她跪奏,说西洋除英、法、德、意外,还有西班牙、葡萄牙、比利时等国家,一旦联合入侵,势难抗拒,请太后严加防备。大太监李莲英轻轻对她说:"什么西班牙葡萄牙,都是他们编出来吓唬老佛爷的。"慈禧喝退了大臣,不加理睬,招来了八国联军陷落京津的惨祸。这传说究竟有几分可信,现在无从查考,但它提示了一个教训:愚昧落后是要挨打的。

"十年浩劫"中,我们文艺上出现过"女旗手",有人比她作慈禧。当时某大学西班牙语专业有个毕业生,被分配到某省一个偏僻的县城去。文化局长叫他到牙科诊所去报到。他说自己没有学过牙科,那文化局长说:"我们这里小地方,会牙科的不多。管它东班牙西班牙,你懂点牙就行了。"这跟慈禧身边的李莲英,口吻何其相似。

"大跃进"期间,组织高校文科师生编教材。当时有种议论:教授副教授编的比不上讲师助教编的;讲师助教编的比不上大学本科生编的;大学本科生三四年级编的又比不上一二年级编的。我到北大访问,听到一位教授说:"照此推理,最好叫幼儿园的幼儿来编,可以编出最高水平的文科教材来。"这不是要我们的教育文化退回到人类的幼年时代吗?

从"大跃进"到"十年浩劫",多少文化成果被破坏,多少新生力量被摧残。由于它是以"无产阶级革命"的名义提出来的,这就唬吓了不少人,也迷惑了不少人。

如痛定思痛，这将成为我们民族文化从烈火里更生的涅槃、炼狱。巴金同志主张在北京建立"文化大革命"展览馆，用意是深远的。如痛定忘痛，就可能退回到慈禧皇太后的时代，我们的现代化建设将半途而废，甚至只留下一些残垣破壁，像圆明园的废墟，成为后人凭吊的对象。党的十一届三中全会以后，我们总结了建国以来的历史经验教训，拨转航道，继续奋进，这后一种前途不可能出现。我们的民族文化包括戏曲在内，正像炼狱里飞出的凤凰，在烈火里获得新生。

二、一个文化大交流大交融的时代正在我们面前展现

现代科学技术的发展，正在缩短各个不同民族不同国家之间的距离。历史上张骞通西域，玄奘通印度，来回要十几年时间。今天我们飞越高加索到西欧，横越太平洋到北美，都不过一昼夜。"秀才不出门，能知天下事"，在闭关自守的时代是一句空话。今天我们在家里打开电视机，可以看到洛杉矶的奥运会，墨西哥的足球赛。从近现代百多年的历史看，我们发现了西方先进的科学文明，西方也正在发现我们优秀的民族文化。在世界范围内，一个文化大交流大融合的时代正在到来。

从中华民族的长期历史来看，我们的民族文化经历了三次的大交融。第一次是从春秋各侯国到战国七强的文化大交融。经过这次大交融，"车同轨，书同文"，出现了秦汉大统一的局面，奠定了华夏文化的深厚基础。第二次是魏晋南北朝时期，印度文化经西域流入中国，跟华夏文化交融，在塑像、绘画、文学、音乐、舞蹈等文艺部门都出现了中印交杂的新品种，促进了综合性很强的中国戏剧的诞生，也反映了隋、唐大统一的兴旺气象。第三次是从近现代到今后，融合了华夏、印度、西域的东方文化正和西方文化大交融。它将为世界各不同民族不同国家的和平相处，人类的友好合作，共同前进，在意识形态领域铺平道路。不管前途还有多少曲折，总的趋势是不会逆转的。

三、戏曲的前途是更生还是消亡？

这个问题比较复杂，争论也比较多。目前戏曲上座率越来越低，青年多数不要看。他们说："我们正要打开眼界，面向世界和未来，看到舞台上那种扭扭捏捏的步子，羞羞答答的样子，烦死了。"另一方面，我们戏曲舞台

上也不断由现一些新编或改编的剧目,反映了新的时代风貌,受到观众的欢迎。有的人因此又说它是我们民族文化的精华,不但不会消亡,还将有欣欣向荣的一天。

 这问题要从两个方面来看。一是看戏曲能否适应我们社会主义建设的进程。我们正处在历史大转变的过程。这转变是从破坏一个半封建半殖民地的旧中国转向建设一个社会主义的新中国。历史进程变了,我们的文艺基调、文艺观念不能不跟着转变。在这次讨论会上,有的同志强调和谐之美,要求恢复中和之音,认为它有利于团结我国各族人民在社会主义建设中协调步伐前进,是说到点子上了。有的同志提出对传统文艺观念的"温柔敦厚":"以礼节情"的新的看法,我看也有道理,在共同进行社会主义建设的人民内部,就是要"温柔敦厚",和衷共济,不能感情用事,过火斗争。当然,我们今天所说的"礼"和"情"有它新的历史内容,不能回到封建历史时期"存天理灭人欲"那一套去;更不能无限引申,在抗击侵略战争的场合也强调起"温柔敦厚"来。

 为了适应社会主义建设的进程,我们的戏曲创作和舞台演出要及时反映各条战线上的革新人物,也敢于揭露形形色色的保守人物和歪风邪气。即使是历史题材的作品,也应考虑它对我们今天的借鉴作用。为了让人们在辛勤劳动之后生活上得到调节,精神上感到愉快,一些轻喜剧的格调正受到人们的欢迎。

 二是看戏曲能否适应人类文化大交融的时代。随着人类文化的大交融,戏剧舞台上必将出现形形色色的新品种。东欧演出《高加索灰阑记》,北美演出英语京剧《凤还巢》,说明我国戏剧的艺术成就正为外国朋友所吸收。我国纪念莎士比亚的演出,《天之骄女》《血手记》(都根据莎剧改编)出现在我们戏曲舞台上;胡芝风的《李慧娘》化用一些芭蕾舞的身段和台步,给人面目一新的观感,说明外国的戏剧成就也正为我们所吸收。在人类文化大交融的时代,一些过时的民族戏剧形式的消亡,势在必然,并不可惜。一些外来戏剧形式的吸取,势所必至,不能拒绝。人民的喜闻乐见会随着时代的改变而改变,固定不变的民族形式是没有的。当然,看不到民族文化的精华,生搬硬套,全盘西化,也是我们所不能接受的。

四、寄希望于新生的一代

 从全部人类的历史看,我们不能退回到蒙昧无知的幼年时代,而就某一

阶段的历史进程看，新生的力量总是一代又一代地接过老一辈手中的火炬继续前进。参加这次讨论会，深深感觉到我们的戏剧是有前途的，我们的戏剧理论工作者同样有前途。我们寄希望于新生的一代。因为我们的年龄毕竟太大了，很难跟上社会主义建设的时代步伐。在今后世界范围的文艺竞赛中，我们遇到的将是过去任何历史时期没有遇到过的强手，更不能让我们这些老兵出马。

最后请允许我借北宋诗文革新家欧阳修赠王安石的诗，"老去自怜心尚在，后来谁与子争先"，表示一点心意。希望我们老一辈成为关心青年一代，扶植新生力量的有心人；更希望青年一代勇于创新，后来居上。一个新的戏剧创作和舞台演出的繁荣时代必将到来。

<div style="text-align:right">1986 年 5 月</div>

"烟花路"和"东篱醉"

在我国文学史上，跟为皇朝歌功颂德、出谋献策的廊庙文学鼎足并立的是为城市艺妓撰写歌词戏曲的市井文学，以及描写农村恬静风光和大自然美好景象的山林文学。在元人散曲中关汉卿的〔南吕·一枝花〕《不伏老》散套和马致远的〔双调·夜行船〕《秋思》散套，分别表现了后二者的创作道路。这两套曲子的尾声淋漓尽致地表现他们跟廊庙文学决裂的道路，向来传诵人口。现转录如下：

> 我是个蒸不烂、煮不熟、捶不扁、炒不爆、响当当一粒铜豌豆，子弟们，谁教你钻入他锄不断、斫不下、解不开、顿不脱、慢腾腾千层锦套头。我玩的是梁园月，饮的是东京酒，赏的是洛阳花，攀的是章台柳。我也会吟诗，会篆籀，会弹丝，会品竹；我也会唱鹧鸪，舞垂手，会打围，会蹴鞠，会围棋，会双陆。你便是落了我牙，歪了我口，瘸了我腿，折了我手，天与我这几般儿歹症候，尚兀自不肯休。只除是阎王亲自唤，神鬼自来勾，三魂归地府，七魄丧冥幽，那其间才不向烟花路儿上走。
>
> 〔黄钟·尾〕
>
> 蛩吟罢一觉才宁贴，鸡鸣时万事无休歇，争名利何年是彻？看密匝匝蚁排兵，乱纷纷蜂酿蜜，闹攘攘蝇争血。裴公绿野堂，陶令白莲社，爱秋来时那些？和露摘黄花，带霜烹紫蟹，煮酒烧红叶。想人生有限杯，浑几个登高节。嘱咐我顽童记者：便北海探吾来，道东篱醉了也。
>
> 〔离亭宴煞〕

关汉卿散曲里说的烟花路，既是他跟艺妓们经常在一处活动的生活道路，也表现了他为艺妓们写曲子、编杂剧的创作道路。马致远散曲里以"采菊东篱下"的陶渊明自比，说"我醉了，不管什么人来我不见"，表现了从陶渊明以来山林文学的共同倾向。

市井文学的开山祖师是柳永。柳永的《乐章集》里有不少为艺妓写的

词。虽然他后来改了名字，考取科举，没有像关汉卿那样把这条烟花路儿走到底，他的〔传花枝〕词却表现了关汉卿《不伏老》散套的类似倾向。原词转录如下：

平生自负，风流才调，口儿里道知张陈赵。唱新词，改难令，总知颠倒。解刷扮，能唓嗽，表里都俏。每遇着饮食歌筵，人人尽道："可惜许老了！"阎罗大伯曾教来，道"人生但不须烦恼。遇良辰，当美景，追欢买笑。剩活取百十年，只恁厮好。"若限满鬼使来追，待倩个淹通，着□□□到。①

这首词不见于明毛晋刻《宋六十名家词·乐章集》，唐圭璋先生据朱古微《彊村丛书》本收录，朱古微的本子又是根据明焦弱侯刻本校刻的。柳永为便于市井传唱，歌词中多用方言俗语，在传刻过程中又不免脱误，个别字句颇难通晓。现试为演绎如下。

"平生自负，风流才调"，跟关汉卿在《不伏老》散套里自称"我是普天下郎君领袖，盖世界浪子班头"相似。宋元以来封建正统文人对那些跟艺妓生活在一起，替她们写歌词编剧本的作者，贬斥无所不至，柳永、关汉卿偏以此自负，表现了他们跟封建正统文人分道扬镳的鲜明态度。"口儿里道知张陈赵"是说他能讲解人物故事，这是说话人的本领。"唱新词，改难令，总知颠倒"，指他在音乐与文学上的擅长。"难令"是一些特别难填的小令词。别人失调了，填错了，他会把它改过来。"解刷扮，能唓嗽，表里都俏"，是说他会扮演舞台上的角色，会歌唱各种调门，外貌内才都十分动人。这正像关汉卿的"躬践排场，面敷粉墨，偶倡优而不辞。"可是青春难驻，在饮食歌筵上人们都说："可惜他这么老了。"下片借阎罗大伯的声口，表现他在青楼追欢买笑，及时行乐的生活态度。"剩活取百十年，只恁厮好"，是说还要争取活到百多岁，一直这样过下去才好。这不正像关汉卿在《不伏老》散套里说的"你道我老也暂休"，"你便是落了我牙，歪了我口……尚兀自不肯休"。结韵三句有脱文，语意难明，但据上文推测，大约是寿限满鬼使来追时，他想请个淹通群书的人教他去报到。这同样是拿正统文

① 此处《彊村丛书》本《乐章集》作："待倩个掩通着到"，我据焦弱侯本改"掩通"为"淹通"，又据词调上下片对应的惯例，标点为"四、五"句式。（"待"字可作衬字）又上片"唓嗽"即"声嗽"，指勾栏中说唱的声款。

人来开玩笑。

　　这首词不一定柳永自身生活的写照，它是反映了当时在汴京、杭州等城市为勾栏艺妓写歌词、戏曲的书会才人的共同生活道路的——自然也包括柳永在内。对关汉卿的《不伏老》散套同样要这样看。

　　柳永的词，关汉卿的曲，向来毁誉不一，评价参差，关汉卿在1958年被作为世界文化名人提出纪念之后，他在剧坛上的崇高地位被肯定，但对他的散曲包括《不伏老》散套在内，依然毁誉悬殊。要认真说明问题，我想首先得从柳永、关汉卿所处的历史环境和他们个人的生活来考察。

　　宋元时期，汴京、大都、杭州等城市的手工业商业经济较之隋唐五代有进一步发展，为了满足城市人民文化娱乐的需要，在这些城市里出现规模宏大的游艺场，演出各色各样的伎艺，如唱曲子，讲小说，演杂剧等。这些把各种民间伎艺带到游艺场里来演唱的艺人（其中多数是女艺人），需要有知书识字的文人替他们填曲子，写话本，编杂剧，而由于宋代科举名额的限制，元初科举的停止，那些落第秀才或失路文士迫于生活，也不免组织书会，借此谋生。正是由于这些书会文人和勾栏艺妓的合作，在我国文学史上出现了从诗赋到词曲，从笔记小说到话本小说，从教坊歌舞到杂剧、院本的新时期。柳永、关汉卿分别成为这个时期的开山祖师和集大成的杰出作家。

　　游戏人生的态度我们是讨厌的，但柳永敢于拿皇帝老子、阎罗大伯开玩笑①，比之那些头巾气十足的书生，宣扬天堂地狱的僧徒，不也使我们感到快意吗？

　　"柳永称颂过的妓女有一打以上，有什么真正的爱情可言？"我们当然要求爱情的专一，问题在当时的历史环境不允许他们有长期相守的专一爱情。打开元人的《青楼集》和《录鬼簿》看，哪个书会文人能跟他们赏识的艺妓长期相守呢？

　　为柳永所称颂的秀香、英英、心娘、虫娘，为关汉卿所称颂的谢天香、杜蕊娘、珠帘秀，她们的艺术才能，为当时城市人民所喝彩，也在我国文艺史上掀开崭新的一页。由于她们被剥夺了人身自由，处在社会最卑贱的地位，虽然在火坑中开出青莲，却只能昙花一现，身世的悲凉很难想象，我们今天是肯定她们的艺术成就，同情她们被压迫、被侮辱的地位呢？还是沿袭封建世俗的偏见，骂她们"妓女无情，戏子无义"呢？对关汉卿、柳永等

　　① 柳永科举时，仁宗皇帝在他卷子上批了"且去填词"四个字，他便自称"奉旨填词柳三变"。这是对皇帝老子开玩笑。

在生活上跟她们接近，创作上跟她们合作的作家，同样应该提出这个问题。

正像从柳永的〔传花枝〕词可以找到关汉卿《不伏老》的母本，我们还从辛弃疾的〔一枝花〕《醉中戏作》词找到了马致远《秋思》散套的母本：

> 千丈擎天手，万卷悬河口；黄金腰下印，大如斗。更千骑弓刀，挥霍遮前后。百计千方久，似斗草儿童，赢个他家偏有。算枉了双眉长恁皱，白发空回首。那时闲说向山中友："看丘陇牛羊，更辨贤愚否？且自栽花柳，怕有人来，但只道'今朝中酒'。"

这词上片写的英雄气概是马致远生活里所没有的，但他把这些英雄事业比作儿童的斗草、就跟马致远《秋思》散套里把名场利薮的争夺比作"蚂蚁排兵，苍蝇争血"，用意相似。至下片"看丘陇牛羊，更辨贤愚否？"跟《秋思》散套里的〔乔木查〕曲"想秦宫汉阙，都做了衰草牛羊野……纵荒坟，横断碑，不辨龙蛇"，如出一手。《秋思》散套结韵："便北海探吾来，道东篱醉了也"，更明显是从辛词〔一枝花〕的结韵化来的。如果进一步追究辛词〔一枝花〕结韵的来源，又明显出于陶潜的妙语："我醉欲眠君且去。"

钟嵘称陶潜为"隐逸诗人之宗"，他可说是山林文学或田园文学的祖师爷。《避暑录话》说："凡有井水饮处，即能歌柳词"，我说柳永是市井文学的开山祖，一点也没过分。他们在当时都不同程度地表现了跟廊庙文学决裂的态度，才能独辟蹊径，开宗立派。在后世都影响深远，不止于王、孟、韦、柳的田园山水诗，关汉卿、马致远的散曲和杂剧。

在我国长期的封建社会，廊庙文学发展最早，历代皇朝都大力加以扶植，其中有些作品，如西汉的文赋，盛唐的诗歌，今天也还值得肯定；但到宋元以下，随着我国封建社会逐步走向下坡路，它的消极影响越来越大，创新精神越来越微弱。山林文学是随着魏晋以后的庄园经济而发展起来的，它的作者或者是从统治集团中被排挤出来的文人，或者是不愿与封建黑暗统治同流合污的在野文士。他们大都满足于自给自足的田园生活，跟廊庙文学有相辅相成的一面，封建局限性也较大。唯有市井文学对封建正统文学冲击最大，受到封建正统文人的歧视最甚，尤其是像柳永、关汉卿那样的作家。我们今天的态度是既把他们放在不同的历史环境，看他们在历史上的进步作用，同时从今天的读者着想，指出他们的历史局限和消极影响。由于封建社

会生活现象的复杂性，也由于作家个人生活道路的曲折性，社会接触的多面性，柳永词里也出现为宋皇朝歌功颂德的作品，关汉卿散曲里也出现抒写山林逸趣的作品，并不都是跟封建正统文学彻底决裂，一往不归的。此事说来话长，非本篇所能尽，就带住吧。

从柳永的〔定风波〕到关汉卿的《谢天香》

11世纪初期,在汴京(今河南开封市)商市繁荣、妓乐繁兴的年代里,著名词人柳三变写了首〔定风波〕词:

> 自春来惨绿愁红,芳心是事可可,日上花梢,莺穿柳带,犹压香衾卧。暖酥消,腻云䰀,终日厌厌倦梳裹,无那(意即"无奈"),恨薄情一去,音书无个。早知恁么,悔当初不把雕鞍锁。向鸡窗只与蛮笺象管,拘束教吟课。镇相随,莫抛躲,针线闲拈伴伊坐。和我,免使年少光阴虚过。

这词写一个青年女子被薄情少年抛弃后的痛苦心情,很快在汴京的歌楼妓馆传唱开,也间接传到北宋王朝的公卿大臣耳朵里。柳三变在一次进士考试中,文章写得很出色,卷子被送到仁宗皇帝面前,皇帝御笔批了四个字:"且去填词"。他落选了,又去见当朝宰相晏殊,晏殊说:"你不是爱作曲子吗?"意思是说一个爱作曲子的人怎么能考取进士做官呢?柳三变反问他说:"相公不是也作曲子吗?"晏殊说:"我虽作曲子,没有作过'针线闲拈伴伊坐'那样的曲子。"柳三变在考场里再三碰壁之后,不得不改名换字,考取进士,做了几任小官就去世了。柳永是他为应考改的名字,而汴京跟他相熟的歌妓都亲昵地叫他做柳七郎。话本小说《众名姬春风吊柳七》记下了他身后在歌妓中留下的遗爱。

柳永的词在北宋都市里传唱很盛,当时人相传"凡有井水饮处即能歌柳词"。他词的特点,一是形容北宋承平时期都市的繁华和市民的欢乐场景;二是写都市女艺人的美貌丰姿、多才多艺,同情她们被侮辱被抛弃的不幸命运;三是写个人冶游都市、漂泊江湖的狂荡生活,有时还以玩世不恭的态度,表示对封建王朝的蔑视和对功名富贵的厌弃。写作上大量采用通俗语言,铺陈手法,使歌者一唱就上口,听者一听就入耳。柳词的这些思想内容和表达手法,深深赢得了当时都市人民的爱好,尤其是那些在都市里卖唱的女艺人,几乎都背熟了他词集里的一些名篇。柳词中的不少名篇,既是以同

情的态度为当时在都市里卖艺的女艺人写的,他在创作过程中就结识了不少年轻貌美的女艺人。柳永和她们相爱的故事不少在民间流传。大约两百多年以后,关汉卿就把他和名妓谢天香的故事编成杂剧,搬上舞台。

谢天香是北宋汴京色艺双全的官妓领班,当时称作"上厅行首",因为她要上厅参官,应承官府的差遣。她和柳永热恋。在柳永即将去报考进士时,他的朋友钱可正升任开封府尹。谢天香去参拜新官时,柳永不听谢天香的劝阻,三番五次去见钱可,要他好好照顾谢天香,激怒了钱可,把他轰出官厅。柳永恨恨归来,为天香写了首〔定风波〕词留别,就是上面过录的那一首,这词被钱可手下的乐探打听到了,回报了钱可。钱可字可道,他心想柳永把他的名讳写在词里让妓女歌唱,是有意糟蹋他,就叫乐探找天香来,指定她唱这词,只要她唱出"可可"二字,就是触犯大官名讳,要当厅打四十板子,以后便成了受过刑的人,再休想脱籍从良。天香在官厅上唱到"芳心是事"时,乐探咳嗽了一声,给她一个暗示,她就把"可可"二字改唱为"已已",并从这里开始,把全词的韵脚,都从歌罗韵改为齐微韵。钱可十分赏识她的聪明,当下叫乐探作媒,娶她做妾。谢天香在钱可家里过了三年,钱可一直对她不理不睬。一次,天香与钱可的姬妾们掷骰子赌戏,钱可经过看见,叫她写一首骰子诗。她当下吟道"一把低微骨,置君掌握中。料应嫌点污,抛掷任东风。"钱可知道她借题发挥,不满于被抛撇被冷落的生活,就对她说:"你不要埋怨,过了三天,我会给你安排的。"三天后,进士榜发,柳永中了状元,跨马游街。钱可叫人拉着他的马头到开封府来宴会。柳永记恨在心,一直板着脸,不肯喝酒。钱可叫后房请出谢夫人来劝酒。柳永和天香在这时见面,十分尴尬。钱可这才说明本意,说一是怕柳永留恋天香,不思进取,以此绝了他的念头;二是怕天香在风尘中久了,难保清白,因此把她收留在府中,待柳永功名成就让他们团圆。宴会结束,就送柳、谢双双回状元府成亲,全剧到此终场。

谢天香的名字,不见于柳永的《乐章集》,不知是否确有其人。查元赵明道〔越调·斗鹌鹑〕散曲有"因为和乐章,动官长,柳耆卿(耆卿是即柳永的字)娶了谢天香"的话。元无名氏〔中吕·十二月过尧民歌〕:"看看的相思成病,怕见的是八扇帏屏。一扇儿双渐小卿,一扇儿君瑞莺莺,……一扇儿谢天香改嫁柳耆卿……""和乐章,动官府",指她以和唱〔定风波〕词打动钱可;"改嫁柳耆卿"指她原是钱可的侍妾,后来改嫁柳永。赵明道与关汉卿同时,宋元文人一般不会在诗文里引用同时人的作品。无名氏曲拿谢、柳的爱情故事跟唐宋传奇中人物崔莺莺、张君瑞,苏小卿、双渐

等并提,看来这故事早在民间流传,到关汉卿手里才被搬上杂剧舞台的。

在我国文学史上,向来最受重视的是为皇朝出谋划策,歌功颂德的廊庙文学。它一直得到封建王朝的扶植,流传的作品最多,影响也最大。其次是描写自然风光,抒写隐逸情趣的山林文学。"居庙堂之高,则忧其民;处江湖之远,则忧其君",它跟廊庙文学相反相成,共同构成我国封建历史时期文学的主流。在文学史上较为后起而更显生气的是宋元以来为城市艺人写歌词、话本、戏曲的市井文学。它随封建社会商品生产的发展而发展,市场经济的繁荣而繁荣。现代的戏曲、小说、唱词,从中国本身历史传统看,是它进一步的发展。它从内容到形式都与封建正统文人的廊庙文学、山林文学不同。"街市小令唱尖新情意",由于它体现了在封建社会内部破土而出的新生力量,它以顽强为生命力在民间久远流传,同时,又由于封建正统文人对它的歧视,它的作者绝大多数被埋名隐姓,没没无闻。即使像柳永、关汉卿那样的杰出作家,在正统史家的笔下也绝不会为他们写上一笔。我今天特意为参加这次讨论会的朋友们推荐《谢天香》,因为关汉卿通过这个戏,热情歌颂谢天香的艺术才能,同情她的不幸命运;又通过谢天香不幸的经历,在杂剧舞台上重现了柳永的形象。

从柳永的《乐章集》看,他为城市艺妓写了大量歌词,描写她们的聪明、漂亮、能歌善舞,带有替她们作广告的味道;部分作品如〔定风波〕〔迷仙引〕等,还以代言的语气,让她们倾诉自己内心的不平。从关汉卿流传的杂剧看,他写了三个妓女戏,描写她们的聪明才智,同情她们的不幸遭遇,还专为当时著名的女艺人朱帘秀写了一套散曲。关汉卿的生活道路与创作倾向跟柳永十分接近,彼此的承传关系很明显。如果说柳永是宋元市井文学的祖师,关汉卿无疑是它的二世祖或三世祖。关汉卿既是柳永的继承人,由他来写柳永的戏,就既写了柳永,同时也写了他自己。当然这不是严格的史家之笔,而是带有浓厚艺术色彩的水粉画。

关汉卿是怎样写柳永的呢?首先通过他和钱可对人生对创作的不同态度,突出了他的生活道路和创作倾向。柳永原是钱可的同堂学友,钱可一向佩服他的文才。当柳永从杭州来求见时,他以为一定是自己在此为官有见不到处,柳永要向他提供一些嘉言善行,对柳永表示十分欢迎。那知柳永翻来复去替谢天香求情,要他成为谢天香的保护伞。他不禁勃然大怒,摆出官架子教训柳永说:"耆卿,你何轻薄至此!这里是官府黄堂,又不是秦楼楚馆,只管里谢氏谢氏……比及你去花街里留意,且去你那功名上用心。"后来乐探把柳永的〔定风波〕词抄给钱可看,钱可看了说"耆卿,似你这等

才学,在那五言诗、八韵赋、万言策上留心,有什么都堂(指执政大臣)不做那!"柳永为谢天香求情,钱可骂他轻薄;柳永为谢天香写词,钱可要他在功名上用心,学写五言诗、八韵赋、方言策。这就突出了柳永跟封建正统文人截然不同的生活态度与创作倾向。其次是通过他和谢天香对钱可的不同认识,突出他和谢天香的不同生活经历和性格特征。作为上厅行首的官妓,谢天香参拜新官时一眼就看穿了钱可的冷面孔和执性子,当柳永三番五次向钱可为天香求情时,天香每一次都劝阻他不要去,柳永不听她的话,一次又一次地碰了钉子回来。钱可被柳永纠缠得不耐烦,以"敬重看待,恕不远送"打发柳永走。柳永向天香转述了这两句话,天香说:"你拿起笔作文词,真是才调无双,在这场交涉里,怎么会这样糊涂!他道敬重看待,是看重你的八韵赋、五言诗;尊敬你的十年辛苦志,一举状元时。"这就通过生动的戏剧情节,突出了柳永的性格特征:文学才能突出,官场世故一窍不通。

 关汉卿又是怎样写谢天香的呢?这一是通过她的改韵唱〔定风波〕词和临场咏骰子诗,表现她才智出众,赢得了钱可的高度赞赏。关汉卿在全剧结束时引孟子称赞孔子的话,说谢天香是兽中的麒麟、鸟中的凤凰。把她与孔圣人相提并论,那真是非圣无法,胆大包天。难怪后来臧晋叔编《元曲选》,把这段话删去了。二是写她摸透了封建官僚的脾性,显示她作为官妓的性格特征。她在参见钱可时夸说自己"往常觑品官宣使似小孩儿",封建官僚在玩弄官妓时即自我撕下了他们的假面具,一些聪明机灵的官妓就有可能反转来把他们当小孩子玩弄。她在钱可叫她陪酒时说:"这爷爷行思坐想,只待一步儿直到头厅相,背地里锁着眉骂张敞,岂知他殢雨尤云俏智量,刚理会得燮理阴阳。"在天香的眼里,钱可为了步步升官,装得道貌岸然,可是在叫妓女陪酒时,什么丑态都表现得出来。这就深入一层写出了天香对这些官僚的认识。明清传奇写妓女的不少,在个性刻划上很少有达到这个深度的。最后,也是更重要的一点,是通过四次舞台场景,浓墨重彩地渲染天香被玩弄、被侮辱的不幸命运。这一是在天香作为上厅行首带领众妓上场时听到鹦鹉念诗,拿笼中的鹦鹉来比喻自己,"越聪明越不得出笼时"。二是在天香参宫回来时唱的《赚煞》曲:

 我这府里祗候几曾闲,差拨无铨次,从今后无倒断嗟呀怨咨。我去这触热也似官人行将礼数使,若是轻咳嗽便有官司。我直到撤席时,来到家时,我又索趱下些工夫忆念尔。是我那清歌皓齿,是我那言谈情

思,是我那湿浸浸舞困袖梢儿!

　　通过这段独唱,倾诉她痛苦的生活环境和内心的尖锐矛盾。她最讨厌那些仗官威来玩弄她侮辱她的"触热官人",偏偏要为他们言谈应对、清歌妙舞。她热恋彼此知心的柳永,却连忆念他的一点工夫都难得挤出来。她无法解释自己的不幸处境,只有埋怨自己长得太漂亮,唱得太动听,舞得太动人。这就真实不过地写出这些官妓们的性格特征。

　　三是在天香被钱可娶作侍妾后,她说"往常我在风尘为歌妓,止不过见了那几个筵席,到家来须做个自由鬼,今日个打我在无底磨牢笼内。"不少妓女的归宿是被阔人娶作小老婆,她们的命运并不会比做妓女好。四是在天香已成了钱可侍妾,又被钱可叫出来向柳永劝酒时,她左右为难,表现官妓们在迎新送场中的尴尬处境。关汉卿在设计上述种种场景描写谢天香的生活遭遇时,既热情赞赏了她的聪明才智,又深切同情她的痛苦生活。拿它和关汉卿流传的另外两个写妓女的戏《救风尘》《杜蕊娘》同看,实际也在舞台上重现了他自己和女艺人合作的生活场景和内心感受。

　　宋元时期市井文学的发展,从文艺本身看,主要得力于两一种人物的推动。一种是一面供应官府差遣一面也在市场演出的歌舞妓,像谢天香、朱帘秀等人物;另一种是为这些歌舞妓写唱词、编剧本的浪荡文人,象柳永、关汉卿等人物。《谢天香》杂剧通过鲜明的人物个性,生动的舞台形象,重现了这两种人物的生活场景及其感情波澜,从市井文学发展的角度看,它较之关汉卿的另外两个妓女戏,更值得我们的注意。从柳永的〔定风波〕到关汉卿的《谢天香》,在这二百多年的历史时期里,带有我国民族特征的市井文学,从歌词到戏曲,从弹唱到演唱,作品长度不止十倍地增长了,人物个性栩栩如生地在舞台上出现了。它不止是柳永或关汉卿个人的创作才能所能收效,而是宋元时期无数富有聪明才智而被歧视、被侮辱的女艺人和功名失意、流落市井的浪荡文人共同创作的成果。

　　最近我在一篇短稿里拿柳永和关汉卿在文学史上的地位相提并论说"为柳永所称颂的秀香、英英、心娘、虫娘,为关汉卿所称颂的谢天香、杜蕊娘、朱帘秀,她们的艺术才能,为当时城市人民所喝彩,在我国文艺史上掀开新的一页。由于她们被剥夺了人身自由,处在社会最卑贱的地位,虽然在火坑中开出青莲,却只能昙花一现,身世的凄凉很难想象。我们今天是肯定她们的艺术成就,同情她们被压迫被侮辱的地位呢?还是沿袭封建世俗的偏见,骂她们'妓女无情,戏子无义'呢?对柳永、关汉卿等在生活上跟

她们接近，创作上跟她们合作的作家，同样应该提出这个问题。"转录这段话，可以作为这篇稿子的结论，需要补充的只是下面的四点。

一、中国封建官僚对歌妓特别残酷，她们唱错了韵脚，触犯了官讳，就要当厅受刑，沉沦火狱、永世不得翻身。但这也逼使他们学习诗词歌舞，一面应付官府，一面也在市场演出，为我国市井文艺的发展作出创造性的贡献。为了摆脱她们受侮辱受压迫的命运，她们还在火狱里进行人所难以想象的挣扎与斗争，从《谢天香》到《玉堂春》，在舞台上长期留下她们光辉的形象。这是那些锦衣玉食、长期被锁在阔人后房里的太太所不能比拟的。

二、柳永自说"忍把浮名，换了浅斟低唱"，最后还是改名换字，考取功名做官去；关汉卿在《不伏老》散套里自说"你便是落了我牙，歪了我口，腐了我腿，折了我手，天与我这几般儿歹症候，尚兀自不肯休。只除是阎王亲自唤，神鬼自来勾，三魂归地府，七晚丧冥幽，那其间才不向烟花路儿上走"。看来在跟勾栏妓女合作，替她们写歌词、编杂剧这条创作道路上，关汉卿的态度比柳永坚决得多，也自觉得多，这归根到底决定于封建社会商品经济的发展，市民阶层在壮大；在文艺领域则是勾栏演出的频繁，书会组织的出现，起了直接推动的作用。当然，关汉卿那个时代科举的废止也是一个因素。

三、出于善良的愿望，关汉卿让柳永、谢天香以金榜题名、洞房花烛终场。作为流连市井的浪荡文人和向市民卖艺的歌舞妓，在他们考取功名和脱籍从良之日，即是他们艺术生命结束之时。如何保持他们的美满爱情和艺术生命，那是只有到了我们的社会才有可能的。

四、封建社会的歌舞妓，不仅卖艺，同时也卖身，即把她们的色相当作商品来零售。色情的商品化必然带来市场文艺的庸俗化。今天市场文艺中的黄流泛滥，有其现实情势和历史根源。如果说柳永、关汉卿替当时的歌舞妓打广告作宣传，还表现了他们对封建统治思想的蔑视态度，今天市场文艺中的黄色作品就只能腐蚀我们社会主义市场的健康肌体。这是不能不引起我们的警惕的。

后 记

我的《玉轮轩曲论新编》集稿于 1982 年 6 月。当时我指导的几名研究生已经毕业，《大百科全书·戏曲曲艺》卷的部分编审工作也告一段落。我想从此集中精力跟中青年教师共同编写几部早就计划要写的专著，单篇论稿尽可能少写或不写。想不到这两年多来还是写了不少单篇稿子，其中以有关戏曲的为最多。这些稿子是挤时间写的，篇幅多数比较短，看惯长篇论文的同志可能不满足。但也有一点好处，是不大引经据典、加头添足，看来比较明快。我把这些稿子集中起来是为自己备查的，有的同志认为也可供爱好戏曲的读者参考，省得他们的翻检之劳，就编了目次，交中国戏剧出版社出版。由于它是我的第三本戏曲论集，就定名为《玉轮轩曲论三编》。

《关汉卿的创作道路》是 50 年代写的，最近才从旧报刊里找到，已不能编到《玉轮轩曲论新编》中去，因采录于卷首。近年视力衰退，渐少看戏，更少写剧评。《在黎明前陨落的两颗明星》是为《〈风雪夜归人〉粤剧改编本》的作者张云青而收录的。在深圳粤剧团到北京演出这本戏后还不到一年时间，她自己也在星空中"陨落"了。这是不能不令人痛惜的。集中还收录了我跟梁冰、石小梅、孟繁树三同志讨论戏曲的信。我跟戏曲界同志信札来往较多，很少留底稿。这三篇稿子是得到他们回信后才引起我的注意的。目前我除跟中青年同志合作编书外，还要指导研究生，而精力渐不如前，看来要挤时间写些短稿都不大可能了。

<div align="right">1986 年 12 月 26 日</div>

编 后 记

黄仕忠

 这部书是王先生1986年之前有关戏曲研究的学术论文的汇编，由三部前后相承的书稿构成。

 早在1963年，中华书局拟出版先生的学术论文集，先生便整理了他在1949年以后的学术论著，集为两辑，上辑为戏曲研究，下辑为其他古典文学方面的，又选录1949年以前的部分论著，作为附录。但因当时政治气候的原因，最终未能付印。直到1978年，学术研究逐渐回到正轨，为了满足青年学者的需求，先生决定把原编的上辑连同附录里有关戏曲的部分重新整理，从而构成了此书的正编，于1980年初由中华书局出版。其后，年逾古稀的老人家更是焕发了新春，在指导中国戏曲史师资培训班和指导硕士生、博士生的过程中，撰写了诸多重要的论文，先后结集为"新编"和"三编"，分别在1983年和1988年出版。其实先生在1993年还结集了此后的新作，题为《玉轮轩戏曲新论》，由花城出版出版，此外还有一些先生早年所写的单篇论文，这次限于篇幅，未能收录。

 每一次重读先生的著作，都是一次重新学习的机会。这次校订出版先生的《玉轮轩曲论》，让我又一次重温了先生的著作，脑海中浮现出先生的音容笑貌，想起了关于先生的点滴往事。

 先生于1906年出生于浙江温州永嘉县。学名王起，字季思，后以字行，室名玉轮轩。温州是宋元南戏的发源地，先生从小爱看戏，与戏曲结下不解之缘。先生在中学学习时，正值五四运动，从《新潮》《新青年》等刊物里接受了平民文学的观念。中学毕业前一年，先生有机会到清末朴学家孙仲容（诒让）的家里住了几个月，从藏书楼中获见孙氏的遗稿和手校本，从中学到一些整理古代文献的方法，即所谓"校勘考证"之学，这对后来校勘《西厢记》《录鬼簿》的不同版本、考证元人杂剧的特殊用语，颇有启发。

 1925年，先生考入南京东南大学中文系，受吴梅先生影响，走上了戏曲研究的道路。先生仿效王引之、俞樾、孙诒让等学者研究先秦诸子经传的态度与方法，考证金元杂剧的特殊用语，对宋元戏曲小说的用语，集中句

例，沿流溯源，先逐个解决疑难问题，进而找出一些共通的条例，虽未曾集为著述，却是独辟蹊径。1944年，先生在抗战最困难时期出版了《西厢五剧注》，这也是在学术界第一部用注经史的方式来校注戏曲的著作，书中对元曲俗语词汇的解释，是建立在对宋元明俗语语词深入研究的基础之上，颇见创获，遂奠定先生在戏曲研究界的学术地位，为校注古代戏曲设立了一个新的标杆。先生《翠叶庵读曲琐记》所收十四种元杂剧的读书笔记，以及同一时期所写的多篇论文，莫不体现出以实证为中心的冷峻客观的学术态度。

新中国成立之后，学术研究的指导思想及理论方法都有了巨大的改变。对于从旧时代过来的学者，要适应新的形势与要求，避免简单机械地套用理论，并不是一件容易的事情。因为接受五四以来新文学与平民文学观念的影响，先生能够很好地结合马克思主义的理论与方法来研究戏曲与俗文学，例如关于关汉卿剧作的几篇论文，就体现了这一点。先生在参与《琵琶记》讨论时，反对因事涉礼教便简单予以否定的研究方式，而更强调作品本身所拥有的艺术感染力；在与学者讨论《牡丹亭》的曲意时，指出不能对戏曲文本作过度解读，必须从作品本身出发。这些都体现了实事求是的研究态度。

在1950年代，先生把主要精力倾注在经典剧目的整理上，出版了修订本《西厢记校注》，与学生苏寰中合作校注了《桃花扇》，还与学生合作校点出版了多种明清传奇。原来还有校注《牡丹亭》的计划，后来浙江大学毕业学生徐朔方承担了这项工作，在向先生咨询有关问题时，先生深感高兴，更把所积累的相关资料一并相赠。

当"文革"浩劫结束时，先生已经年入古稀。在整个国家百废待兴的时刻，他被推举为国务院第一届学科评议组成员，与评议组的其他学者一道，承担了中国语言文学学科发展的规划、指导与评估等方面的工作。在这一过程中，先生深感学术薪火相传的迫切，与学术研究拓展与转型的必要，并在这些方面做了许多工作。1978年，先生受教育部委托，承担了中国戏曲史师资培训班的工作，指导学员共同完成了《中国十大古典悲剧集》和《中国十大古典喜剧集》的编校，同时开始招收研究生，以培养青年学者。在组织安排这些工作的过程中，先生高瞻远瞩，建立起了一个以戏曲研究为中心的学术研究团队。随着青年教师的迅速成长，团队很快构成了一个老中青结合的学术梯队。期间，先生又组织编校整理《全元戏曲》，通过基础性重大项目来发挥团队攻关的优势，增强团队的凝聚力，不仅能保持特色，也

能经受风浪，长盛不衰。

在指导研究生过程中，先生强调理论与实证相结合。首先便是要求把校点整理戏曲文献，作为学术研究的入门基础。因为古籍的校勘、标点、注释，不仅是一种真正细致入微的"文本精读"，可以借此培养阅读古籍的真切感受，还关涉到古籍的阅读理解以及古代文史、语汇等诸多方面的具体知识，因此，这是一项牵涉面甚广的基础训练。如果不经历这一过程，学生是难以体察到这种个人的独特体悟与感觉的。正因这一指导方法，先生招收的首届硕士研究生，毕业后大都出版了一部古典戏曲的校注。

先生将从1979年到1986年所写的论文，结集为"新编"和"三编"。先生对于学术论文写作的指导，也已经体现在这些论文之中了。

这个时期，先生虽在衰年，仍勇于创新。当时的论文，不仅可以看到先生广阔的视野，更可以看到先生的与时俱进。例如《从〈昭君怨〉到〈汉宫秋〉——王昭君的悲剧形象》《从〈凤求凰〉到〈西厢记〉——兼谈如何评价古典文学中写爱情的作品》《从柳永的〔定风波〕到关汉卿的〈谢天香〉》等篇，体现出对恩格斯《家庭、私有制和国家的起源》等论著的深刻理解，耦合了主题学研究等类观念方法，却又是建立在对中国古代社会深入理解的基础上，用平实的话语、常用的概念，作出历史的陈述，可以说为1980年代学人用新观念、新方法来探索学术研究的新路径，做出了很好的示范。

再如先生为《悲剧集》《喜剧集》所写的前言，更显出理论的高度与学术的张力。这是先生对中国古典悲剧、喜剧观念的全面系统的阐释。这种阐释是建立在对中国古代戏曲特色的深入把握基础之上的。先生运用恩格斯的悲剧观念，通过与西方古典悲剧的比较，注意到文化的差异对悲剧表达的影响，通过具体作品的解读，对中国古典悲剧提出新的理解，这与通过比附西方悲剧要素来获取"悲剧"认同的做法，完全不同。后来先生还提出"悲喜相乘"的概念来进一步解释中国古典悲剧的审美特性。这些观念，在今天也依然处于这一领域的前列。

今天再读先生的论著，我觉得其中还有许多闪光之点、精粹之论，如启明的晨星，指引我们前行的道路。

例如，关于戏曲及俗文学文献的校勘，先生有诸多的实践和真切的心得。先生给研究生上课时，为如何研讨宋元讲唱文学的特殊用语，提出了三条路径：一是探源，二是释例，三是沿流。这在今天仍具有指导意义。先生在与刘靖之讨论怎样校订元刊本《单刀会》和《双赴梦》时，概括出一些

校刊宋元以来通俗文学刻本的共同要求：一是必须掌握第一手材料，对原刻本进行认真的辨认；二是对简体字、通假字，以及俗手的误书、刻工的脱略，进行比较分析，掌握其中规律；三是要明确曲调的音律、句法，才不至于点破句，还可从中看出不合音律、句法的地方，加以订正。

再如，在和学生吴国钦谈到戏曲语言问题时，先生指出："李渔认为戏曲演给识字与不识字人同看，语言要力求浅显，这当然是对的。但优秀的舞台演出本不仅演给当时人看，同时还流传给后人作文学读物欣赏。王实甫的《西厢记》，早已不能照原本演出，从明中叶以来的各种评点本看，实际是把它作为文学名著来欣赏的。由于文词的变化，不像口语的变化来得快，虽然文采派的作品距离现实生活稍远，未免影响到当时演出的效果，却可以长期得到后人的喜爱，经久不衰。孔子说：'言之无文，行而不远。'多少说明了这个道理。提出这一点，不是为文采派王实甫争历史上的地位，而是企图适当纠正长期以来舞台演出中以粗制滥造为本色当行的偏向。质之国钦，不悉以为有当否？"

虽然先生主要是从舞台演出角度批评"以粗制滥造为本色当行的偏向"，这里却是触及到古代戏曲的一个重大的命题："作文学读物欣赏""作为文学名著来欣赏"，是一个剧本在戏曲史与文学史上之意义价值所不可缺少的一维，是古代遗产能够保存下来的最主要的途径。在音像资料无法保存的古代，文本阅读是戏曲传承发展一个非常重要的环节，我们不能因为重视舞台性而轻视其阅读传播方面的意义和价值。

这本《玉轮轩曲论》，我们主要根据《王季思全集》（河北教育出版社，2005）所收者录入，然后重新核对引文资料，完成初步校订工作，经编辑审读后，再加以校对复核。李越博士带领沈珍妮、曾庆兰、李健、董诗琪、钟钰婷、周红霞、蒋思婷、谭益波等同学参与了此项工作。此外，戚世隽老师也作了通读校对，并有所校订。我汇总意见，最后又做了一次系统的阅读，订正了若干技术上的问题，统一用字等。

值此正式付印之际，作此编后小记，亦以缅怀先生在天之灵。

<div align="right">2021 年 12 月 27 日</div>